从入门到精通 一本书掌握中国书法

中国书法
一本通

任思源◎主编

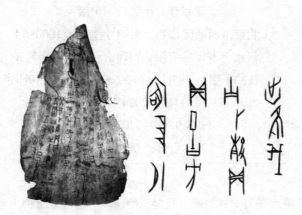

北京联合出版公司
Beijing United Publishing Co.,Ltd.

图书在版编目（CIP）数据

中国书法一本通 / 任思源主编 . -- 北京 : 北京联合出版公司 , 2015.11（2024.4 重印）
ISBN 978-7-5502-6539-4

Ⅰ . ①中… Ⅱ . ①任… Ⅲ . ①汉字—书法 Ⅳ . ① J292.1

中国版本图书馆 CIP 数据核字 (2015) 第 266227 号

中国书法一本通

主　　编：任思源
责任编辑：徐秀琴
封面设计：彼　岸
责任校对：.申艳芝

北京联合出版公司出版
（北京市西城区德外大街83号楼9层　100088）
三河市万龙印装有限公司印刷　新华书店经销
字数832千字　　787mm×1092mm　1/16　40印张
2015年11月第1版　2024年4月第19次印刷
ISBN 978-7-5502-6539-4
定价：75.00元

前　言

书法是世人公认的中国文化中一门很高的艺术种类。现代书法家沈尹默先生曾说："它（书法）无色而有图画的灿烂，无声而有音乐的旋律，引人欣赏，心畅神怡。"

只有懂得中国书法，才能懂得中国的艺术和文化，所以美籍华裔学者蒋彝先生说："我们认为书法本身居于所有各种艺术之首位，如果没有欣赏书法的知识，就不可能真正理解中国的美学。"

书法，即用毛笔书写汉字的艺术，是中国传统艺术之一。何谓书者？原指作字记事的技艺，东汉许慎《说文解字序》："著于竹帛谓之书。"《释名·释书契》云："书，庶也，纪庶物也；亦言著也，著之简纸永不灭也。"何谓法者？法包括三要素：一、笔法，须正确执笔，掌握科学指法、腕法、身法、用笔法、墨法等；二、笔势，指妥当组织点画结构、分行布白、承接关系等；三、笔意，要在书写中表现出自然的情趣、人文的修养和高尚的人品。笔法、笔势属于书法技法范畴，笔意是书法的艺术精神。书法依附于文字而存在。后来书体渐多，技法日精，文字书写的点画结构，气韵风神，都要表达作者的性格、思想感情、趣味、素养等精神因素，于是成为一门独立的艺术。书法者即借助于汉字之形体，以抒发情怀、陶冶性灵为目的，具有强烈民族性和高级的艺术品味。

书法，是中华民族特有的传统文化。它以汉字作为表现对象，以笔为创作工具，是一门独特的线条造型艺术。中国书法，能在简练的线条造型中，表达人类丰富复杂的思想感情，具有极高的审美价值。观赏一幅中国书法作品，如同观赏优秀的绘画作品或雕塑、音乐、戏剧、舞蹈等作品一样，能使人联想起美好的生活，获得多种美的享受。

欧阳修引用苏子美的话说："窗明几净，笔砚纸墨，皆极精良，亦自是人生一乐。"是的，书法能给我们带来莫大的精神享受，还能开启我们的智慧，升华我们的情操。一支毛笔，界破了虚空，在纸上书写出千变万化的线条，可以呈现

出万象之美。唐太宗曾经讲自己欣赏王羲之书法的体会："玩之不觉为倦，览之莫识其端。"意思是，欣赏王羲之书法，百看不厌，不知疲倦。好的书法作品就是能够具有永久的观赏价值。

书法不是停止在技巧层面的艺术，它直接和人的精神境界相通。书法是表现人的精神与万物哲理的艺术，它还可以表现社会与大自然蕴含的美的规律。正如西方人以音乐为重要艺术修养一样，中国人是以书法为重要艺术修养的。宗白华先生也说："中国乐教衰落，建筑单调，书法成了表现各时代精神的中心艺术。"书法表现美，蕴含一切美学特征，正所谓"备万物之情状"，它在中国人的生活中无处不在。书法与居住文化、景观文化、教育文化、宗教文化、政治文化、钱币文化、民间礼仪习俗及绘画艺术、建筑艺术、舞蹈艺术、工艺美术等都密切相关。可以说，我们的美好生活是离不开书法艺术的，学习书法是很多热爱中国文化艺术的人的需要。

为了帮助读者了解书法常识，掌握书法练习方法和技巧，以及学会鉴赏书法作品，我们特推出这本《中国书法一本通》。全书图文并茂，深入浅出地介绍了中国书法艺术的源流和基本特征，并以石刻、墨迹等历代书法杰作作为根据，细说中国书法的风格演变，详解历代书法大师的文化底蕴、艺术特色和书法技法，同时通过实例生动展示执笔、运笔、点画、结构、布局等书法练习技巧。

怎样才能写出笔锋？怎样理解力透纸背？各种书体有何特色？写狂草怎样才能写出狂态？是否可以同时临习多种不同风格的碑帖？临古代碑帖不得要领，怎么办？如何写出自己的笔风……本书将一一为你解答这些问题，我们力图将理论讲解与技法训练相结合，帮你达到事半功倍的效果，学书者可将本书作为指导与参考，教学者亦可作为辅助与教材。

目 录

第一篇
中国书学基础知识

第二篇

中国书学基础理论

第三篇

中国书学基础技法

第四篇

历代名家临摹字帖

第一篇

中国书学基础知识

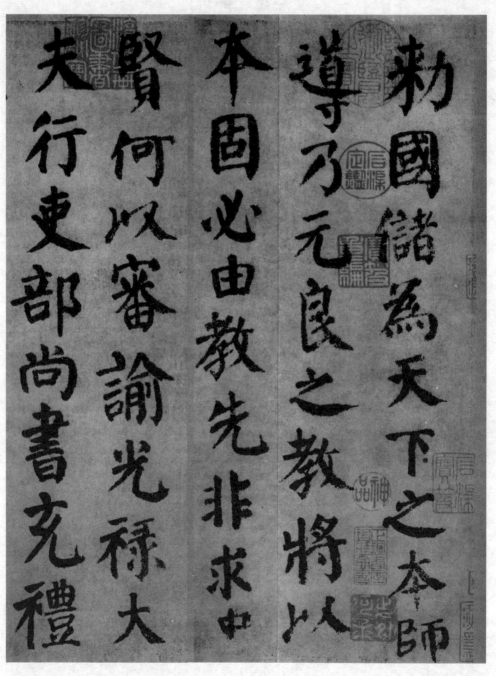

唐　颜真卿　《自书告身》

中国书法是高级艺术

写字是技术，书法是艺术

当我们在写中国汉字的时候，有两种情形：一种是我们只是写字，把汉字写清楚，写得规范，让人认识就行了，在这个层面上写字是一种技术；另一种是写书法，在把字写清楚、规范的基础上还要写得美，让人能够欣赏，到了这一层次汉字的书写就成了"书法"——中国书法艺术。

中国人历来都重视写字，很多读书人都写得一手好字。好的书写表现了书写者的修养，还表示了对观看者的尊重。所以，写好字，从实用的起点上说也是很重要的事情，书法是学习中国文化的人必须具备的艺术修养。

写好字，把字写清楚、端正，只是最低限度的实用要求；中国的汉字还可以写得很美，让它含有深厚的文化底蕴，能够表达丰富的思想感情，展现多姿多彩的艺术风格，这就是书法。书法是一个丰富多彩的艺术世界。

书法就是汉字书写的艺术，书法产生于中国，它书写的是汉字。因为汉字最初是中国先民描绘记事的创造，所以它天生就有美的素质。唐代艺术史家张怀瓘这样给"书法"下定义："书者，如也，舒也，著也，记也。著名万物，记往知来，名言诸无，宰制群有，何幽不贯，何往不经，实可谓事简而应博。"（《书断》）。"书"就是"如"，书如其人；"舒"是抒其性情与怀抱；"著"是"著名万物"，为万事万物定义著名；"记"是把过去的历史、现在的情况、未来的设想都记载下来。书法的功能是非常广博而又无微不至的，这里面重点谈到了书法的实用性的书写功能，它可以用书面的形式记述、表现乃至管理宏观与微观的万事万物。所以，书写要准确、清楚，让人能认识。书法是要把书写变成艺术，汉代书法家蔡邕说："为书之体，须入其形，若坐若行，若飞若动，若往若来，若卧若起，若愁若喜，若虫食木叶，若利剑长戈，若强弓硬矢，若水火，若云雾，若日月，纵横有可象者，方得谓之书矣。"（《笔论》）

书法的基础是书写技法，书法的"技进乎道"。书法的"道"，是指书法达到了能够表现文化观念、艺术境界的水平。

书写的技法可以分为三个方面：笔法、字法、章法。学习书法，必先练习笔法，由笔法到字法，由字法到章法。有了书写的技法基础，然后还要培养书法的修养，就是全面的文化艺术修养。技法是用目和手得到的东西，而修养则要用心，苏东坡说："作字之法，识浅、见狭、学不足，三者终不能尽妙，我则心、目、手俱得之矣。"

书法之美是一见可知的，即使一字不识，也会为书法本身的美所吸引。依美学原理，凡是美的事物，都能引起欣赏者愉快的感觉。学一种书体，也要有了这种愉快乃至喜爱的感觉才能用心去学。当然，美是多样的，在书法作品审美中，奇古与丑怪，秀媚与稚弱，骨劲与枯硬，飘逸与轻浮，严整与呆板，浑朴与肥浊，雄强与粗野，开张与散漫，茂密与堆砌，冲和与凋疏，虽然形态相似，但是一美一丑都不相同，如果缺少审美能力，是很难判断其中的差别的。如果没有审美能力，虽然临写书帖，却常常抓住丑的一面去学，放弃美的东西，还自以为是，沾沾自喜。那就真如古人所说"失之毫厘，谬以千里"了。

我们学习书法，首先要有爱美之心，喜欢美好的事物，喜欢美丽的汉字、美妙的书法。爱美之心不是人皆有之吗？为什么这里还要特别提出来呢？其实，由于人们审美能力的不同，艺术素养的差异，往往在区别美丑上也有差别。例如有人学书，肥瘦都写不好看，临习范本却又多偏得其丑恶处，这就是缺少爱美之心。有了这种爱美之心，还要提高审美能力，具备了审美能力，反过来还要进一步提高书写技术，学习书法就是这样在审美和练习技术反复进行之中前进的。仅仅具有审美能力也就是会欣赏是不够的，这是为什么呢？因为心里虽然明白，但手不熟练，这叫"得之于心，而不能应之于手"。例如我们在临书时，眼睛盯着范本，揣摩其中的性情体势，铭刻在心，这是印象。然后用大脑指挥手，把得到的印象通过毫端展现到纸上。手腕熟练的人，笔下提按顿挫、快慢进退无不如意，点画的曲直长短、粗细疏密无不恰到好处。要想表达奇古的印象，就能写出奇古的点画；想要表达秀媚的印象，就能写出秀媚的点画。手腕生疏的人则不然。其运笔该快不快，该慢不慢，该提处不提，应顿处不顿，这就叫"不及"。进一步讲，在该快的时候又过快，该慢的时候又失于拘滞，提笔处显得轻飘，顿笔处显得呆笨，这叫"太过"。心手相乖，形神俱丧。所以我们说，学习书法必须要有熟练的技术。

前面所述要有爱美之心、审美的能力与熟练的技术，这三个方面是学习书法的三个关键，缺一不可。其中，爱美之心与审美能力在乎个人的素养，不是通过学习就能获得的。世间有天赋极高、生而具有爱美审美特征的人，也有博学多闻、

游历广泛、通过多观摩而爱美之心与审美能力俱有长进的人。这么说吧，如果不是性情纯笃、志行高洁、学识渊博、心地聪颖的人，想要攀登书学高峰超轶群伦是不可能的。至于熟练的手腕功夫，除了勤于临摹外，别无他法。

大千世界，丰富多彩。很多事物的运行都有美的轨迹或留下美的痕迹。如流星从天空飞过，燕子从水面飞掠而起，江河流行大地，万木欣欣向荣，还有天上行云的变幻，地上万象的运动，都会留下令人欣赏的行迹，这一切都给书法以启示。书法是一种更抽象、更具有普遍意义的字迹的美。书法，是我们从心中流淌出来的真情真意所留下的笔迹，它其实是我们的心迹。我们欣赏古人的书法，也是在欣赏古人的心迹；我们欣赏一个时代的书法，也是在欣赏那一个时代人的心迹。

汉代蔡邕的《笔论》和《九势》，论述的是书法之美。这两段文字虽只有三百余字，内涵却非常丰富，在中国书法史上地位卓越，其涉及书法之美的来源与生成原理、用笔技法、创作心态、造型规律、书法的力与势对应关系等等，是中国书法的理论源头。其中"为书之体，须入其形，若坐若行，若飞若动，……若水火，若云雾，若日月，纵横有可象者，方得谓之书"一段，说明了书法之美的源泉是自然万象。

美国学者、作家房龙说，最难写清楚的事物是音乐，他是说音乐没有形迹。而中国书法开启的则是千姿百态的视觉艺术世界。中国书法遵循艺术规律，有严谨的法度，同时又具有无限自由创造的空间，既追求形体的美感，又保持其"以形见义"的特点，难怪中外艺术史家称中国书法是艺术的极致。

汉字是书法之根

我国的文字起源于什么时候，创始于什么人，古代文献有一些记载。传说伏羲氏仰观天象，俯察万物，创为太极八卦。《周易·系辞》中说："上古结绳而治，后世圣人易之以书契。"到了战国时候，《荀子》《韩非子》等书中有了仓颉造字的说法。后来传说中更是说仓颉生有四目，昼夜不休息，上看天文，下看地理，终于造出了字。事实真是这样吗？

文字是人类历史和社会发展的产物，事实是我们的祖先在长期的社会生产和生活中，发明、发展和丰富了汉字。

朱自清先生在《经典常谈》中说得对："中国文字相传是黄帝的史官叫仓颉的造的。这仓颉据说有四只眼睛，他看见地上的兽蹄儿、鸟爪儿印着的痕迹，灵

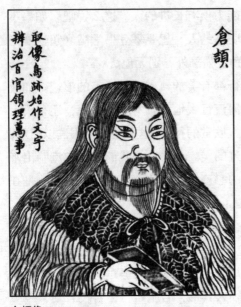

仓颉

取像鸟迹始作文字
辨治百官领理万事

仓颉像

感涌上心头，便造起字来。文字的作用太伟大了，太奇妙了，造字真是一件神圣的工作。但是文字可以增进人的能力，也可以增进人的巧诈。仓颉泄漏了天机，将人教坏了。所以造字的时候，'天雨粟，鬼夜哭'。人有了文字会变机灵了，会争着去做那容易赚钱的商人，辛辛苦苦种地的人少了。天怕人不够吃的，所以降下米来让他们存着救急。鬼也怕这些机灵人用文字来制他们，所以夜里嚎哭；文字原是有巫术作用的。仓颉造字的传说，战国末期才有，那时人并不都相信。如《周易·系辞》里就说文字是'后世圣人'造出来的。这'后世圣人'不止一人，是许多人。我们知道文字在不断演变着，说是一人独创是不可能的。《周易·系辞》的话自然要合理得多。"

最早写字就是画画。语言产生以后，人与人之间的交流更加方便和密切，可是话说出口，可能很快就从人的记忆中消失了，生活中还有各种重要的经验、事情……总不能都用脑袋来记吧！先民们就对照着世间的事物画成图画，用这些图画做记录。这些图画孕育了最古老的汉字。

江苏连云港将军崖岩画

汉字是世界上寿命最长的文字，到今天已有六千余年的历史。关于汉字的起源，流行着"仓颉造字"的传说。相传黄帝身边一史官名叫仓颉，他是一个留心观察生活的人，据说他比常人多两只眼睛。一天，他看见地上野兽的蹄印和鸟爪印时，激发了灵感，悟到纹理有别而鸟兽可辨的道理，便造起文字来。文献称仓颉"仰观奎星圆曲之势，俯察龟文鸟迹之象，博采众美，合而为字"。

开始时画得很复杂，也很逼真，人们一看就知道其中的含义，后来事物越来越多，人们的思维越来越复杂，图画难以表述，才便把图画抽象简化成了图画符号。后来，作为记录语言符号真正意义上的文字就是从这些抽象的符号中逐渐形成的。我们看江苏连云港将军岩上那幅光芒四射的石刻太阳图，就会惊叹在四千多年前的新石器时代，华夏古人对照耀万物的太阳给予了多么深刻精细的表现，但它只是图画。而在山东大汶口陶器上有趣的刻画符号，为我们揭开了第一道文字的神秘面纱。著名古文字学家唐兰说："我认为这是原始的旦字，也是一个会意字，写成楷书则作'☉'。"

山东大汶口文化陶器刻画符号

现在一般认为，早期汉字形体与原始图画没有太大的区别，重要的是它包含了客观事物的一定意义，同时具备约定俗成的读音。

如果说表示太阳的刻画符号☉已经以固定的面貌参与了与太阳有关系的其他刻画符号的构成，那么我们就可以说，这个象形符号已经具有了文字重要的属性——它有了一定的形体，代表了一定的意义。审视这些刻画符号相互间的关系，我们已经能够真切察觉到汉字造字的起源了。

殷墟 甲骨文

在上古时代，我们的祖先用在绳子上打结的方法来记下他们在战争、打猎和生产、生活中发生的事情。后来，祖先们在生产和生活中又逐渐学会了描摹事物的形状，用图画来记事了。他们用结绳的一个扣，表示"十"；画个月牙儿，表示"月"，然后看到山川河流都摹写下来。所以就像鲁迅在《门外文谈》中所说的那样，那时候"写字就是画画"。我们今天能看到的最早的古文字，是三千多年前诞生的甲骨文。

前面我们已经谈过了写字开始就是画画，那么有人不禁要问，如此庞大的汉字体系难道都是画出来的吗？当然不是，到甲骨文时期的汉字就已经不是画出来的了。甲骨文是契刻在龟甲和兽骨上的文字。甲骨文虽然还有十分浓重的象形意

味，但许多文字已不是幼稚的象形，而是高低错落和曲直交叉的线条组合在一起，构成了很好看的不同形状的图案式符号。从象形描画到甲骨文字出现抽象的线条组合，已经有了很重要的进步。

我们知道，在汉字中"文"和"字"是不同的概念。文是图画的意思；字的本义是生育孩子，后来引申指在文的基础上孳生而来的合体字。《通志·六书略》上说："象形、指事，文也；会意、谐声（形声）、转注，字也。"表意文字时期是指象形、指事、会意三种造字法综合使用的时期，后来汉字随着字形、字义和语音方面的变化出现了假借、形声字，逐渐发展成为用义符、音符和记号的文字。所以说汉字是兼表音、义的文字，但是总的体系仍属于表意文字。

中国字在起始的时候是象形的，这种形象化的意境在后来"孳乳浸多"的"字体"里仍然潜存着、暗示着。在字的笔画里、结构里、章法里，显示着形象里面的骨、筋、肉、血，以至于动作的关联。后来从象形到谐声，形声相益，更丰富了字的形象意境，像"江""河"等字，令人仿佛目睹水流，耳闻汩汩的水声。

先秦和汉代的学者们，从对古文字结构的分析中，总结出了祖先造汉字的几种主要方法，就是所谓的"六书"：象形、指事、会意、形声、转注、假借。

一、象形。象，就是描摹。象形，就是根据所看到的物象，直接描画出事物形体的一种造字方法。直接画出的有时是物体的全部，例如"日"字就是一个天上的太阳，"月"字就是一个弯弯的月亮；有时是物体的局部，例如"羊"字就是一个羊的头部；有时则连带着其他相关物体一起画出，例如"瓜"字就是画了瓜，连同瓜的枝蔓也一起表现出来了。

二、指事。生活中有很多不容易用象形字来表示的概念和事物，于是就造出

8

了示意图作用的指事字。指事字的构造大体可以分为两类：一种是用纯符号来表示事情（这类指事字数量极少）；一种是在象形字的基础上加指示符号来示意。请看下面几个例子：

"上　　"、"下　　"是指事字，"一"是表示位置的界线，线上点一点表示在上面，线下点一点表示在下面。

"木"是指事字，木即是树，"一"表示木（树）下面根部的位置，"本"的本义就是树根。请看小篆的"本"字：　。

三、会意。会意是把两个或两个以上的字组合在一起以表示一个新的字义的造字法，它是两个或两个以上字的意义的会合。如"林"由两个"木"合成，表示树木丛生：　；"休"由"人"和"木"合成，表示人倚在树旁休息：　。

四、形声。形声字是由形符（义符）和声符（音符）两部分组成的。形符提示字义，声符提示读音，如"铜"字，"金"提示字意，"同"提示字音；又如"河"字，"氵"提示字义，"可"提示字音。形声字是最能产的造字法，它的出现为汉字带来了新生，在《说文解字》中，形声字占总数的80%以上；在现代汉字中，形声字所占比例在90%以上。它是新造字首选的造字方法。形声字依然能给我们带来意象之美，令人如见其形，如闻其声。

五、假借。假借是借一个已有的字来表示与其读音相同的词，也就是说，口语中已经有了这个词，而笔下却没有这个字，于是就借用声音相同的来表示。许慎给假借的定义是"本无其字，依声托事"，可以说这是一种象声用字法，严格地说假借不是造字法。

例如，"来"字像麦穗之形，为象形字，本义指麦子，后来被假借指"来去"的"来"；"汝"原本是一条河流的名字，后来被假借为第二人称的代词用了，这个第二人称的代词"汝"与"汝水"（淮河支流）毫无关系。

六、转注。转注究竟确指何法，历来众说纷纭。《说文解字》定义为："转注者，建类一首，同意相受，考老是也。""建类一首"，是说转注出来的字和本字属于同一个部首；"同意相受"是说转注字和本字意义相同；从"考""老"的举例可见，转注字与本字的读音也相近。

我们认为，转注就是"互训"，指两个字可以相互解释，严格说它也不是造字法，只是用字法。

懂得了"六书"就从本源上了解了汉字，也就为学习书法打下了基础。

书法四体的源流

在开始学习书法的时候，我们先来认识一下真、草、隶、篆四体书法，了解它们的演变顺序。

按书体的演变顺序来说，应该是篆、隶、草、真。先产生了篆书（甲骨文属于篆书体系），由篆书发展到隶书，之后出现草书，最后出现了楷书。楷书如果写得连贯一些，就是行书。

书法四体是大家熟知的真、草、隶、篆。这四体书法都有相应的规范和艺术标准。在四体之外，其实还有行书。行书在楷书和草书之间。我们这里只讲四体。

篆书

狭义即指籀文和小篆。广义指隶书以前甲骨文之后的所有书体及其延属，如甲骨文、金文、籀文、六国古文及小篆、缪篆等。关于"篆"的含义，唐张怀瓘在《书断》中说："篆者传也，传其物理，施之无穷。"古人认为篆书为仓颉所作，如唐韦续《墨薮》称："黄帝史官仓颉写鸟迹为文，作篆书。"这种说法只可作为参考。一般认为，自周宣王太史籀作《史籀篇》，汉人名之为"大篆"；其后列国分治，文字异形，到了秦代，所谓的"秦书八体"都属于篆书体系。小篆是对秦以前古文字的总结，也是第一次统一、规范文字的标准字体，也称为"秦篆"。郭沫若《古代文字之辩证的发展》认为：篆书之名始于汉代，秦以前所未有。篆书是对隶书而言的，"施于徒隶的书谓之隶书，施于官掾的书便谓之篆书。篆者掾也，掾者官也。汉代官制，大抵沿袭秦制，内官有佐治之吏曰掾属，外官有诸曹掾史，都是职司文书的下吏。故所谓篆书，其实就是掾书，就是官书"。篆书笔画圆转，书写要流畅，唐孙过庭《书谱》说："篆尚婉而通。"

我们先来看篆书中的甲骨文。

甲骨文

甲骨文是我国最早的文字（约公元前1500—约公元前1100）。甲骨文象形的意味最为明显，是以表形为主、表意为辅的文字。甲骨文是中国文字之根，中国书法之源，书法的篆书之祖。

商 甲骨文

甲骨文指殷商时代王室刻在占卜用的龟甲、兽骨上的记录文字。由于是刻在龟甲兽骨上的文字，所以称为"甲骨文"。又因为主要是商王室占卜的记录，所以也称作"卜辞"。又因其出土于河南安阳小屯村，此地在历史上曾是殷商王朝的故都，即"殷墟"，故甲骨文又称作"殷墟文字"。当时举凡祭祀、征战、婚姻、疾病、狩猎、风雨晦冥、年成丰欠、时日吉凶、分娩男女等，无一不卜，以贞吉凶，并在甲骨上刻写卜辞及与占卜有关的记事文字。殷墟所出的是商王盘庚迁殷至纣亡近二百五十年间的遗物，它既是研究商代文化的宝贵文献，也是我国最早的文字实证。早在秦汉、隋唐时代就曾出土过甲骨文，但是未能引起世人的注意。直至清光绪二十五年（1899 年）才为王懿荣、刘鹗发现，引起了世人的关注。近年又在西周发祥地陕西扶风、岐山一带的周原地区发现一批周人甲骨文。目前出土的甲骨文总数多达十余万片，单字总数有五千多个。甲骨文大多用刀刻成，少数手写而成，朱墨并见；有的刻后填朱，多数只刻不填。甲骨文字规整而美观，大者径逾半寸，小者细如芝麻，笔法方圆并用，古朴烂漫，变化多姿。邓以蛰在《书法之欣赏》中说："甲骨文字，其为书法抑纯为符号，今固难言，然就书之全体而论……其悬针垂韭之笔致，横直转折，安排紧凑，四方三角等之配合，空白疏密之调和，诸如此类，竟能给一段文字以全篇之美观，此美莫非来自意境而为当时书家之精心结撰可知也。"有人将甲骨文的风格分为五期：一、盘庚至武丁期，书风雄浑。二、祖庚、祖甲之世，书体工整凝重。三、廪辛、康丁之世，书风颓靡草率。四、武乙、文丁之世，书风粗犷，劲峭多姿。五、帝乙、帝辛之世，文字规整，一丝不苟。近百年来，国内外甲骨文研究成就卓著。在前人研究基础上，近年中国社会科学院历史研究所已完成集甲骨学之大成的《甲骨文合集》，精选甲骨五万片，是研究甲骨学、甲骨文的比较完备的资料。

我们今天所使用的汉字和甲骨文一脉相承，这条文字发展的长河从来就没有中断过，很多字在甲骨文中就已经定型了，它们的音、形、义有着密切的"血缘"关系。

金文

商、周青铜器上铭文的统称。属大篆系统，包括了小篆以前的大部分篆书形体，是研究古代书法的重要实物资料。金器起源于商代早期，盛行于西周，种类有炊器、食器、酒器、洗器、乐器、兵器。金文的内容多为当时祀典、锡命、田猎、征伐、契约等记录，故又为研究上古社会历史的宝贵资料。金器上的文字大

都不多，甚至仅一二字，最长为《毛公鼎》，凡32行共491字。东周后，简策盛行，宗周金文就接近尾声了。殷商的金文带有强烈的象形性质，近于图画，商末始有较长的纪年的铭文。周初铭文笔画中间粗重、两头尖锋，或有明显的捺刀形。西周后期，笔画粗细均匀而两头浑圆。春秋中期以后，笔画变细而字体加长。"金文"这一名称是20世纪初文字学家确定的，此前有大篆、籀文、钟鼎文等称呼。相对于小篆，金文称为"大篆"。因为据说是周宣王太史籀著大篆15篇，所以它又被称为"籀文"。又因为它是钟鼎彝器上的铭文，便又被称为"钟鼎文"。现在我们所能见到的小篆以前、甲骨文以后的篆书，最规范、字数最多的就是青铜器上的铭文。青铜古时称为"金"，所以金文是大篆最有代表性的名称。

商 四祀邲其卣及铭文

石鼓文

战国时秦国所刻十块鼓形石上的文字，每个石头的圆柱形竖面上都刻着一篇古诗。以北宋拓的"先锋""中权""后劲"三本作参照，发现其文尚存有488字。《石鼓文》的内容是记秦国国君的游猎活动，也有学者指出石鼓文是先秦史诗。关于刻石年代，前人多以为系周宣王时所刻，现在认为《石鼓文》为秦刻这一论点已无疑义，但确切年代尚不统一，大多数意见认为刻于秦襄公八年（公元前770年）至秦惠文王十三年（公元前325年）之间。《石鼓文》书体为大篆体，已经摆脱象形图画的痕迹，唐初发现于歧州雍县南之三畤原村。每鼓刻四言诗一首，十首合为一组，其内容为记叙当时的渔

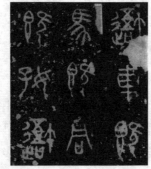

春秋晚期至战国早期 《石鼓文》

· 延伸阅读 ·

大篆

大篆之名始见于汉，与小篆对称。广义指小篆以前的文字及书体，包括甲骨文、金文、籀文及六国文字；狭义专指周宣王太史籀厘定的《史籀篇》，即籀文。东汉许慎《说文解字序》称："及宣王太史籀著《大篆》十五篇，与古文或异。"唐颜师古所注《汉书》也说："周宣王太史籀作大篆书也。"唐张怀瓘《书断》也认为"大篆者，周宣王太史籀所作也"，又说"史籀即大篆之祖也"。上述各家都认为大篆是周宣王太史籀所作。秦书八体，其一即大篆，大篆的代表作品有《石鼓文》和《秦公簋》铭文等。其书体线条均匀柔婉，结构规则整齐，风格端庄典雅。

籀文

周代文字，一般认为即大篆。也有人认为籀文与大篆不同，名之"籀篆"。汉许慎《说文解字序》："及宣王太史籀著大篆十五篇，与古文或异。"以"籀"为人名，其姓不详。应劭、张怀瓘诸人以为姓史名籀。籀文者，因人而名。《史籀篇》为周时史官教学童之字书，系当时整理文字的著作，共15篇，今存《说文解字》中所引《史篇》及注明籀文者共223字。籀文广义包括大篆、古文等；狭义仅指《史籀篇》文字。王国维《〈史籀篇〉疏证序》曰："《史籀篇》文字，秦之文字，即周秦间西土文字也。"并谓籀文的特点为"大抵左右均一，稍涉繁复，象形象事之意少，而规旋矩折之意多"，又认为《石鼓文》是籀文的代表作。

猎情况，故亦名"猎碣"。其书体为大篆（或因其中多与籀文相合而定为"籀文"），是秦系文字的典型作品，也是研究小篆来源的重要资料。其书法高古劲健，有如镂铁，字形婉润端庄，笔画凝重浑圆，历代书家均奉为圭臬。刻制时代诸说不一，唐代韦应物以为周文王之鼓，至宣王时刻诗；韩愈以为周宣王之鼓；近代考证皆指为秦国刻石，但又有文公、穆公、襄公、献公等不同说法。该鼓现藏故宫博物院，其中一鼓已泐无一字，余九鼓亦多漫漶残损。北宋著名传世拓本有安国八十鼓斋本，其中"中权""先锋""后劲"三本，已经流入日本。

小篆

是与大篆相对而言的篆书。系秦统一文字以后的规范化了的新书体，也称"秦

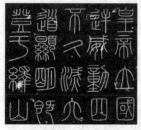

秦 《峄山碑》（部分） 小篆

《小篆体十二字砖》

释文：
海内皆臣，
岁登成熟，
道毋饥人。

篆"。汉许慎《说文解字序》："秦始皇初兼天下，丞相李斯乃奏同之，罢其不与秦文合者。斯作《仓颉篇》，中车府令赵高作《爰历篇》，太史令胡毋敬作《博学篇》，皆取史籀大篆，或颇省改，所谓'小篆'者也。"北魏郦道元《水经注》卷七《谷水》："大篆出于周宣之时，史籀创著。平王东迁，文字乖错，秦之李斯及胡毋敬有改籀书，谓之'小篆'。故有大篆、小篆焉。"清桂馥说："小篆于籀文则多减，于古文则多增。"小篆笔画圆转流畅、字形修长匀整，十分美观。秦刻石有《泰山刻石》《峄山刻石》《琅琊台刻石》等，传为李斯所书，为小篆之代表作品，唐李阳冰、五代徐锴、清邓石如都是小篆名家。

汉篆

汉代的篆书。多为小篆，而体态近方，宽博大气，和秦篆的风格不相同。汉代篆书已经不是最通行的字体，一般只有在庄重场合和金器上才使用。汉碑的碑额有很多都是用汉篆写成。

唐篆

唐代书家所写的篆书。有大、小篆多种。小篆以李阳冰为代表。清叶昌炽《语石》卷七《唐人篆书》："篆书世称李阳冰无异词，不知唐时工大、小篆者尚有三家：一为尹元凯，有《美原神泉诗碑》；一为袁滋，有《轩辕铸鼎原铭》；一为瞿令问，《道州元刺史摩崖》多其所书也。"

玉箸篆

笔画圆润劲健如玉箸的篆书，指小篆。清陈澧《摹印述》："篆书笔画两头肥瘦均匀、末不出锋者，名曰'玉箸'，篆书正宗也。"明甘旸《印章集说》："玉箸，即李斯小篆。"

铁线篆

笔画细如线而劲如铁的小篆。"铁线篆"和玉箸篆的用笔相似，只是玉箸篆较粗，铁线篆较细。

古篆

古篆有两义：一是指上古文字；一泛指古代篆书。

古文

关于"古文"有三种说法：一、从文字学角度说，泛指甲骨文、钟鼎文、石鼓文、古泉文和小篆等，称为"古文"系统。与秦、汉之后以隶、楷为主的"今文"

系统相对称。二、指殷、周及更前的上古文字。秦创小篆、焚先世典籍，而古文遭毁，汉代重新整理之。东汉许慎《说文解字》录"古文"510字。三、专指晚周、六国所用文字。

草篆

急速草草写就的篆书，有省简结构、纠连笔画的特点。清严可均《说文翼序》："草篆原于古籀，似篆似隶，如古器文之联绵纠结者是。"有此特征者皆可以认为是"草篆"。包世臣《艺舟双楫·历下笔谭》："《郑文公碑》字独真正，而篆势、分韵、草情毕具。其中布白本《乙瑛》措画本《石鼓》，与草同源，故自署曰'草篆'。"阮元《积古斋钟鼎彝器款识》卷四《乙亥鼎铭》："草篆，可识者惟'王九月乙亥'及'乃吉金用作宝尊鼎用孝享'等字，其余不可尽识，则以其恣意简损之故耳。"黄子高《再续三十五举》："古无草篆之名，有之自赵寒山始。"

隶书

继小篆之后通行的汉字书体。汉许慎《说文解字序》："秦烧灭经书，涤除旧典，大发隶卒兴役戍，官狱职务繁，初有隶书，以趣约易，而古文由此绝矣。"其主要特点是：笔画由圆转变为方折，结构删繁就简，便于书写，所以晋卫恒《四体书势》曰："隶书者，篆之捷也。"传说隶书为程邈所创。邈，秦下邽人，因得罪了秦始皇，幽系云阳十年，在狱中作隶书，始皇善之，出为御史，使定书。蔡邕《圣皇篇》以为"程邈删古

东汉　《史晨碑》

立隶文"，隶书萌芽于古，趋用于秦，定型并大盛于两汉之际。隶书又称佐隶、隶字、隶文、佐书、今文、史书等等。往后又有秦隶、汉隶、古隶、八分、飞白、散隶之分。东汉是隶书的鼎盛时期，魏、晋后始被楷书所替代，仅用于书法。汉隶名碑甚多，最佳者当推《礼器碑》《华山碑》《乙瑛碑》《孔宙碑》《石门颂碑》《史晨碑》《张迁碑》《曹全碑》《衡方碑》《西峡颂碑》，等等。其书或端庄凝重，或雄浑跌宕，或典雅隽秀，皆为后代临摹之佳作。近代又发现大量竹简，其书自然流丽，弥足珍贵。因为汉代是隶书的黄金时代，所以人

们学习隶书都从汉隶入手。说起"汉隶"又有二义：一、泛称，西、东两汉隶书的统称；二、专指东汉隶书成熟期的带有明显波磔的隶书，与秦、西汉隶书初期的风格不同。

古隶

与今隶对称。广义包括秦隶和汉隶，明陆深《书辑》曰："合秦、汉谓之'古隶'。"狭义专指秦隶及字形仍带篆书意味的西汉隶书。关于古隶向今隶的演变及二者的差异，清刘熙载《艺概》卷五《书概》："《开通褒斜道石刻》，隶之古也；《祀三公山碑》，篆之变也。"宋洪适认为古隶之法至西汉末终："隶法虽自秦始，盖取其简易，施之徒隶，以便文书之用。未有点画俯仰之势，终西京之世。学士大夫不留意此书，故彝鼎所识、碑碣所刻，皆不复用之。"近年出土汉简、牍、帛书甚多，西汉隶书已具波磔。

秦隶

秦代的隶书，亦名"秦分"，与汉隶对称。其字带有浓重的篆书意味，笔画平整无波磔。清冯班《钝吟书要》："秦权上字，秦之隶书，乃篆之捷也。"元吾邱衍《学古篇·字源七辨》："秦隶者，程邈以文牍繁多，难于用篆，因减小篆为便用之法，故不为体势，若汉款识篆字相近，非有挑法之隶也。便于佐隶，故曰隶书。即是秦权汉量上刻字，人多不知，亦谓之篆，误也。"1976 年湖北云梦睡虎地发现秦简，秦隶当以此为准。此中有标明秦昭王五十一年者，则秦隶形成与使用的年代在秦始皇之前。

云梦睡虎地秦简

今文

汉代对隶书的别称。清包世臣《艺舟双楫·历下笔谭》："秦程邈作隶书，汉谓之'今文'。盖省篆之环曲以为易直。"《晋书》卷五十一《束皙传》载太康二年汲郡人不准盗发魏襄王墓（或言安厘王冢），得竹书数十车，皆漆书科斗字，"武帝以其书付秘书校缀次第，寻考指归，而以今文写之"。汉代时称"壁中书"为"古文经"，而称师生相传、以隶书抄录的经典为"今文经"。

楷隶

隶书中规整有法度者，与草隶对称。楷，言有法度，可为楷模。唐张怀瓘《书断》卷上《小篆》称李斯之书"画如铁石，字若飞动，作楷隶之祖，为不易之法"。北齐颜之推《颜氏家训集解》卷七《杂艺第十九》："唯有姚元标工于楷隶。"卢文招注："寻此言缮写坟籍，方以楷正为善。"北齐《西门豹祠堂碑》即姚所书。另一说，楷隶是指隶书中带有楷法者。

草隶

有两义：一、与楷隶对称，即混合草、行、章草的隶书体，具有草书笔画省简和纠连的特点，但区别于成熟的严格的章草和今草，用笔带有浓重的隶书特点，清叶昌炽《语石》卷七《褚颜书所自出一则》："颜鲁公之父名维贞，尝从舅氏殷仲容授笔法，以草隶擅名。"二、指草书和隶书。刘宋羊欣《采古来能书人名》："荥阳杨肇，晋荆州刺史，善草隶。潘岳诔曰：'草隶兼善，尺牍必珍。'"

八分

隶书书体，也称"分隶""分书"。其名始于魏、晋。清刘熙载《艺概》卷五《书概》："未有正书以前，'八分'但名为隶；既有正书以后，隶不得不名'八分'。名'八分'者，以别于今隶也。"后世对"八分"的解释纷纭不一，关于八分与隶书的异同也有多种解释。

魏隶

指曹魏时的隶书，用笔承汉隶，而用笔与结字有变化。宋洪适《隶释》卷十九举《魏修孔子庙碑》为例："魏隶可珍者四碑，此为之冠，甚有《石经·论语》笔法。"汉隶古雅雄逸，有自然韵度。魏隶则趋向于方整，缺乏汉隶蕴籍、雄厚之致。

晋隶

晋代的隶书，实已由隶入楷，明张绅《法书通释》云："自钟繇之后，二王变体，世人谓之'真书'。执笔之际，不知即是隶法。"元吾邱衍《字源七辨》谓："隶有秦隶、汉隶，灼是至论。今当以晋人真书谓之'晋隶'，则自然易晓矣。"但一般并不使用这一名称。传世有《郛休碑》《孙夫人碑》《爨宝子碑》等晋碑。

楷书

汉字主要书体之一。原称"今隶""正书"。产生于汉末，系汉隶省改波磔、增加钩撇捺而成，至魏钟繇、晋王羲之改变体势、创制法则，隶、楷遂完全分流，别为两体。故明张绅《法书通释》曰："古无'真书'之称，后人谓之正书、楷书者，盖即隶书也，但自钟繇之后，二王变体，世人谓之'真书'"。唐张怀瓘《六体书论》释曰："字皆真正，曰真书。"历代皆以钟、王为正书之祖。

关于"楷书"的概念有二义：一、指具有法度、可作楷模的法书"楷"，指楷模。唐张怀瓘《书断》卷上："楷者，法也，式也，模也。孔子曰：'今世行之后世，以为楷式。'亡故凡有法度之书皆可称'楷书'。"清刘熙载《艺概》卷五《书概》曰："楷无定名，不独正书当之。汉北海敬王睦善史书，世以为楷，是大篆可谓楷也。卫恒《书势》云'王次仲始作楷法'是八分为楷也；又云'伯英下笔必为楷'，则是草为楷也。"二指真书。但清周星莲在《临池管见》中认为真书与楷书不同："楷书须八面俱到，古人称卫夫人、逸少父子、欧阳率更、虞永兴、智永禅师、颜鲁公此七家谓之楷书，其余不过真书而已。楷书者，字体端正、用笔合法之谓也。"

正书

即"真书"。《宣和书谱·正书叙论》："在汉建初有王次仲者，始以隶字作楷法。所谓楷法者，今之'正书'是也。人既便之，世遂行焉。于是西汉之末，隶字石刻间杂为正体。降及三国钟繇者，乃有《贺克捷表》，备尽法度，为正书之祖；晋王羲之作《乐毅论》《黄庭经》，一出于世，遂为今昔不赀之宝。"六朝是真书的发展时期，摩崖、造像姿态百变，精品迭出，尤以《龙门二十品》《张猛龙碑》《爨宝子碑》《龙藏寺碑》《董美人墓志》最为著名。至唐，楷书大盛，欧阳询、虞世南、褚遂良、薛稷、颜真卿、柳公权等名家辈出，书法各具风貌，蔚为大观。其中颜真卿又变古法，雄健独出，后世很多人学他。

大楷

楷书大字。极大者称"榜书""擘窠书"，一般数寸以下大字称"大楷"。大楷常用来作为书法基本练习。清康有为《广艺舟双楫·学叙第二十二》："作书宜从何始？宜从大字始。《笔阵图》曰：'初学，先大书，不得从小。'然亦以二寸、一寸为度，不得过大也。"宋曹《书法约言》："如作大楷，结构贵密，否则懒散无神，若太密恐涉于俗。"（也就是宋苏轼所言"大字难于结密无间，

唐　颜真卿《多宝塔感应碑》（部分）

小字难于宽绰而有余"之意。）

中楷

　　指一寸见方之楷书，也称"寸楷"。清包世臣《艺舟双楫·历下笔谭》："古人书有定法，随字形大小为势。武定《玉佛记》字方小半寸，《刁惠公》《朱君山》字方大半寸，《张猛龙》等碑字方寸。……大小既殊，而笔法顿异。"

小楷

　　指楷书小字，普通小楷数分见方，如王羲之《黄庭经》《乐毅论》，王献之《十三行洛神赋》等。清宋曹《书法约言》曰："作小楷易于局促，务令开阔，有大字体段。"特小的楷书如蝇头，称为"蝇头书"。

魏碑

　　指盛行于北魏时期一种书体，属楷书范畴。因多镌刻于当时广为兴建的碑碣、墓志、摩崖、造像、题记等

东晋　王羲之　《黄庭经》（部分）

石刻之上，故称为"北碑体"。魏碑书体是在汉隶基础上逐渐演变而成的。其书法特征：行笔刚健有力，点画峻利，转折处用笔提按明显，结构内圆外方。疏密自然，纵横倚斜，错落有致。初期魏碑，体势严谨方正，雄伟峻拔，悍劲粗犷，意态奇逸多变，意趣酣畅。后期则受南朝书法影响，又渐趋浑厚遒美。著名碑刻有《龙门二十品》《郑文公碑》《张猛龙碑》《石门铭》及云峰山诸石刻。碑学派高度评价了魏碑书法艺术成就。清包世臣《艺舟双楫》云："北朝人落笔峻而结体庄和，行墨涩而取势排宕。出入收放偃仰向背避就朝揖之法具备。"康有为《广艺舟双楫》称赞魏碑书法云："骨血峻宕，拙厚中皆有异态。"魏碑书法上承隶书传统，下开唐楷新风，为汉字由隶变楷的演变奠定了坚实基础。

草书

汉字的主要书体。从广义讲，包括各个时期、各种形式的草书，如草篆、草隶、章草、今草、狂草等。《宣和书谱·草书叙论》："草之所自，议者纷如，或以为'稿草'之草，或以为赴急之书，或以为草昧之作，然则谓之'草'，则非'正'也。"宋张栻《南轩集》："草书不必近代有之，必自笔札以来便有之，但写得不谨，便成草书。"从狭义讲，指书写上有一定规范法度并能自成体系的草写汉字，如章草、今草、狂草。草书的主要特点是：结构省简、笔画连贯，书写流便迅速，但不易识别。草书历代能书者，章草有崔瑗、杜度，今草有张芝、二王，狂草有张旭、怀素。

大草

与"小草"对称，指今草中字形体势较大、笔画更省简，风格更纵横奔放者。唐代张旭、怀素所作"狂草"，最为豪放，一般也称为"大草"。

小草

与"大草"对称，指"今草"。草书的一种，始于汉末，是对章草的革新。笔画连绵回绕，文字之间有牵丝联缀，书写简约方便。为东晋王羲之所发展完善。唐代张怀瓘《书断》载："（王）献之尝对父云：古之章草，未能宏逸，顿异真体，合穷伪略之理，极草踪之致，不若藁行之间，于往法固殊，大人宜改体。"今草是一种在继承章草的基础上，适应隶书向楷、行体发展趋势和形体上的变化，进一步省减了章草的点划波磔，成为更加自由便略的草体。我国最早的一个今草大师，是东汉的张芝。

狂草

最为恣肆豪放的草书。"狂草"笔势相连而圆转，字形奔放多变，在今草的基础上将点画连绵书写，形成"一笔书"，在章法上与今草一脉相承。唐张旭所创。韩愈《送高闲上人序》："喜怒、窘穷、忧悲、愉佚、怨恨、思慕、酣醉、无聊、不平，有动于心，必于草书焉发之。观于物，见山水崖谷，鸟兽虫鱼，草木之花实，日月列星，风雨水火，雷庭霹雳，歌舞战斗，天地事物之变，可喜可愕，一寓于书。"其特点是笔画极尽省简连绵，常一笔数字，隔行之间气势不断，很难辨认。明赵宧光《寒山帚谈》卷上《权舆一》："狂草，如张芝、张旭、怀素诸帖是也。"意狂草自张芝始，实混称大草与狂草。

标准草书

近人于右任主持创造。于氏为近代草书大家，三十年代在上海成立草书社，集合海内专家，根据易识、易写、准确、美丽四原则，制定"标准草书"。于氏认为历史上有三系草书，即章草、今草、狂草，故标准草书又称第四种草书。

行书

汉字书体之一，最为常用。唐张怀瓘定义为："不真不草，是曰'行书'。"清宋曹曰："所谓'行'者，即真书之少纵略，后简易相间而行，如云行水流，秾纤间出，非真非草，离方遁圆，乃楷隶之捷也。"一般认为起于东汉刘德升，晋卫恒曰："魏初有钟（繇）、胡（昭）二家为行书法，俱学之刘德升，而钟氏小异。"钟繇三体中之"行押书"即行书。钟繇之后二王造其极，遂大行于世。行书又可分为两种，清刘熙载曰："行书有'真行'，有'草行'。"真行近真而纵于真，草行近草而敛于草。晋代的王、谢、郗、庾诸子，唐代欧、虞、褚、薛，五代杨凝式、李建中，宋代苏、黄、米、蔡等皆为行书大家。而王羲之《兰亭序》被公认为天下行书第一。

行押书

行书的早期称呼，起自钟繇。押，署也，本指押字。宋岳珂《程史》卷一《晋盆杅》："押字之制，世以为起于唐韦陟'五云体'，而不知晋已有之。"而实际起源应更早一些。唐韦续《墨薮》卷一《五十六种书》之四十六："行书，正之小伪也。钟繇谓之'行押书'。"

行狎书

即"行押书"，"狎"当以"押"为正。

21

唐 孙过庭撰并书 《书谱》

符信书

唐韦续《墨薮》卷一《五十六种书》："三十二：芝英书，六国时各以异体为符信所制也。三十三：符信书，汉武代有灵芝三，植于殿前，遂歌《芝房》之曲述焉，又名芝英。"对韦文可理解为：一、"符信书"即"芝英书"。二、韦文三十二条为符信书、三十三条为芝英书。梁庾元威《百体书》中有"符文书"疑即符信书。

刻符书

专用于符信上的篆书，"秦书八体"之一。符，古代取信之物。《周礼·秋官·小行人》："达天下六节，门关用符节，以竹为之。"《汉书》卷四《文帝纪》："九月，初与郡守为铜虎符、竹使符。注：应劭曰：'铜虎符第一至第五，国家当发兵遣使者，至郡合符，符合乃听，受之。竹使符皆以竹箭五枚，长五寸，镌刻篆书第一至第五。'"《说文解字序》徐锴注："符者，竹而中剖之，字形半分，理应别为一体。"

摹印篆

秦代用于印章的一种篆书。汉许慎《说文解字序》谓秦书有八体，"五曰摹印"。清段玉裁注："摹，规也，规度印之大小，字之多少而刻之。"刻印之前，先就印之大小、字之多少、笔画之繁简、位置之疏密加以观摹，故名。从存世秦印实物来看，其形体略方，笔画平直，与小篆有同有异。

署书

秦书八体之一。古代题匾额等用的书体。署有两义：一、《说文解字·册部》"匾，署也。"古之"榜"就是后世之匾额，名曰"署"。二、《说文解字序》清段玉裁注："凡一切封检题字，皆曰'署'，题榜亦曰'署'。"署书后世不局限于篆书，隶、

楷、行、草诸体无一不可。

题署

一、即"署书"。二、以为署书专指篆书而后世匾额题榜各体皆用，故题榜也称为"题署"。

擘窠书

一般指楷书大字，清叶昌炽《语石》卷五《题榜》："题榜，其极大者曰'擘窠书'。"对"擘窠"的解释归纳起来有两种：一、明朱履贞《书学捷要》："书有'擘窠书'者，大书也，特未详'擘窠'之义。意者，擘，巨擘也；窠，穴也，即大指中之窠穴也。把握大笔在大指中之大窠，即虎口中也。小字、中字用'拨镫'，大笔、大书用'擘窠'。然把握提斗大笔，用擘窠仍须双钩，用名指揭笔，不可五指齐握。"这就是说，擘窠原义为虎口，引申为执大笔之法，再引申为大字的代称。唐颜真卿《乞御书放生池碑额表》："前书点画稍细，恐不堪经久，臣今据石擘窠大书。"二、刻碑书丹之前，先画成方格，以求匀整，谓之"擘窠"。又篆刻四字印章时，先横直等分，亦称擘窠。明丰坊《书诀》分楷书为五，即铭石、小楷、中楷、擘窠、题署，言擘窠创于鲁公，柳以清劲敌之。此是以《东方朔赞》为擘窠的例子。

榜书

指大字，亦称"署书""题榜书"。榜，古称"署"，即宫殿匾额或门额；又指告示，张榜皆用大字，故称"榜"。凡数寸至逯丈之字皆可谓"榜书"，并非一定书于匾额。清康有为《广艺舟双楫·榜书第二十四》："榜书，古曰'署书'，萧何用以题苍龙、白虎二阙者也。今又称'擘窠大字'。作之与小字不同，自古为难。其难有五：一曰执笔不同，二曰运管不习，三曰立身骤变，四曰临仿难周，五曰笔毫难精。"榜书现一般指正楷书，然萧何题署，号曰"萧籀"，当是篆书。梁鹄、韦诞、卫觊、颜真卿、李阳冰并善此法，当为隶、楷。李邕善之，当为行书。

殳书

秦书八体，七曰"殳书"。《说文解字序》清段玉裁注："萧子良曰：'殳者，伯氏之职也。古者文既记笏，武亦书殳。'按：言'殳'，以包凡兵器题识，不必专谓殳。汉之刚卯，亦殳书之类。"徐锴注："书于殳也。殳体八觚，随其势而书之。"故殳书为专铭于兵器之上的书体，近世出土实物资料很多。

飞白

墨笔的笔画中夹有丝白。宋黄伯思《东观余论》："取其若丝发处谓之白，其势飞举谓之飞。"或谓"白"古作"帛"，"飞白"者若飞帛也。传为蔡邕所创。唐张怀瓘《书断》卷上"飞白"："按：汉灵帝熹平年，诏蔡邕作《圣皇篇》，篇成，诣鸿都门上。时方修饰鸿都门，伯喈（邕字）待诏门下，见役人以垩帚成字，心有悦焉。归而为飞白之书。汉末魏初，并以题署宫阙，其体有二：创法于八分，穷微于小篆。"初创时飞少白多，全用楷法；南齐萧子云变为飞多白少，又作小篆飞白。唐太宗、高宗取之用于行、楷，宋太宗、仁宗专尚于草书，而清代飞白书各体皆备，张燕昌又取以入印，是飞白不拘于一体也。飞白不同于"枯笔书"，枯笔偶见露白，而飞白则丝丝夹白。传世之唐、宋御制碑多以飞白题额，如唐太宗《晋祠铭》、宋仁宗《赐陈绎碑》额。

台阁体

一种方正、光洁、乌黑、大小一律的明代官场书体。所谓"台阁"，本指尚书，引申为朝廷官府的代称。清周星莲《临池管见》："自帖括（台阁体）之习成，字法遂别为一体，土龙木偶，毫无意趣。"可见"台阁体"在书法史上评价不高。清人多称台阁体为"馆阁体"，其义基本相同。清洪亮吉《北江诗话》："楷书之匀圆丰满者，谓之'馆阁体'，类皆千手雷同。乾隆中叶后，四库馆开，而其风益盛。然此体唐、宋已有之。段成式《酉阳杂俎·诡习》内载有官楷手书。沈括《笔谈》云："三馆楷书不可不谓不精丽，求其佳处，到死无一笔是矣。窃以为此种楷法在书手则可，士大夫亦从而效之，何耶？"

经生书

抄写佛经的人所用之书体，故名。唐代的佛教信徒往往请"经生"代为抄写佛经，宋朱长文《墨池编》卷十《续书断下》："唐世写经类可嘉，绍宗者犹屈为僧书，则写经者亦多士人笔尔。"清钱泳《履园丛话·书学·唐人书》："即如经生书中，有近虞、褚者，有近颜、徐者，观其用笔用墨，迥非宋人所能及。"

学习书法的步骤

书法的字体源流是甲骨文、金文、小篆、隶书、楷书、行书。学习书法是按照这个源流来学呢，还是从任意一种开始学起呢？

学习书法的步骤和学者的目标相关。如果是同时兼学中国书法和中国绘画，那么可以按照字体发展的源流来学习，因为"书画同源"，这样可以先把中锋线条练习过关。如果是专修书法，特别是想尽快写一笔好字，那么，我们的建议是：

一、学习书法可以先从楷书入手，因为我们现在通行使用的规范汉字是用楷书定型的。

楷书的笔画最全面。但如果有特殊的爱好，也可以从楷、草、隶、篆、行任何一种书体入手。写楷书要先写大楷，大楷写到一定程度之后，再写中楷，中楷写到像样了，最后再收敛为小楷。大楷最好从颜体入手，中楷最好从欧体入手，小楷要从钟繇、王羲之的书帖入手。

二、学习楷书之后，再学行书。

学习行书与学习楷书有一点不同，就是楷书要先练大字，然后练习中、小字，而学习行书要先练习较小的字，然后练习大些的行书。

三、学习行书之后，再学习草书。

学习草书，宜先学章草，练习章草等于是从草书的根源入手，可以熟习草书的来历。

四、如果您想学习隶书，最好先练习篆书。

学习篆书然后学习隶书，隶书方能写得有古意。

怎样临帖

人不论学什么都要取法乎上，从最好的、最经典的、最规范的学起。表现在书法上，就是临摹：先练习写字写到和范本一样的程度。在这一过程中，用笔会了，结体会了，基本功就打下了。

选帖

学习书法必临帖，故择帖尤为重要。首先应尽量采用最接近真迹的精良版本。宋米芾《海岳名言》云："石刻不可学，但自书使人刻之，已非己书也。故必须得真迹观之，乃得趣。"此话颇有道理。若能见到真迹影印者，便不必再用刻石拓本。如习颜字，可采用《自书告身》墨迹影本。如习刻石拓本，应择摹刻精良或较早者如《群玉堂帖》《九成宫醴泉铭》《多宝塔碑》《东方画赞》。其次，要选择适合个人兴趣、爱好之字帖。中国书法艺术，历代名家层出不穷，风格各异，

流派纷呈，或潇洒秀逸，或刚劲挺拔，或开拓奔放，或浑厚古朴。因为各人欣赏兴趣不同，在范本选择上不能强求划一。再次，选帖还须从能陶冶、锻炼情性方面考虑。如拘谨者应择开拓之颜书，纵放者应择严谨之欧书，淳朴者应择瘦挺清劲之柳书，方能达到学书之目的。第四，楷法晋唐和魏碑。唐楷成就高，法度规整，形体完美，结构精到；魏碑骨法洞达雄强，结体端庄谨严。

临摹

所谓"临"，即将碑帖置于近旁，观其大小、点画、结构、笔意、形势，认真仿习而写之。所谓"摹"，有三法：一是将透明纸覆在碑帖之上，笔随影走，按其曲折婉转用笔描习之，此谓"满摹法"；二是双钩廓填法；三是单钩中锋法。摹帖须精研细摹，点画无误，掌握特点，摸索技巧，追求笔意神采。宋黄伯思《东观余论》云："临，谓以纸在古帖旁，观其形势而学之，若临渊之临，故谓之临。摹，谓以薄纸覆古帖上随其细大而拓之，若摹画之摹，故谓之摹。又有以厚纸覆帖上就明牖景而摹之，又谓之向搨焉。临之与摹二者迥殊，不可乱也。"临摹在得师承，求其形似神似，形神兼备。故姜夔《续书谱》云："临书易失古人位置，而多得古人笔意；摹书易得古人位置，而多失古人笔意。临书易进，摹书易忘，经意与不经意也。"临摹还在于"不纯师"，创出独立风格。清周星莲《临池管见》云："初学不外临摹，临书得其笔意，摹书得其间架。临摹既久，则莫如多看，多悟，多商量，多变通。坡翁学书，尝将古人字帖悬诸壁间，观其举止动态，心摹手追，得其大意。此中有人，有我，所谓学不纯师也，又尝有句云：'诗不求工字不奇，天真烂漫是吾师。'余尝谓临摹不过学字中之字，多会悟则字中有字，字外有字，全从虚处着精神。彼抄帖画帖者何曾梦见。"

初学者先要摹书。初学写字的人，心中无准绳。还是找一个范本摹写容易上手。摹时，首先要注意的是笔法，也就是范本上的点画的形态，以便领悟其运笔方法，依样画葫芦，务必达到形似。孙过庭说："察之贵精，拟之贵似。"这也是摹书的要诀。观察范本不精细，摹写得当然不像。如果在摹写过程中不注意观察范本的运笔之法，那就收效不大。

又譬如摹写颜真卿。颜真卿的书法起止圆浑，起笔都是藏锋，收笔都是回锋，而且在藏回的地方，一定要顿笔。了解了这些要领，摹颜书才能形似。

譬如摹写柳公权。柳书"勒"画的起笔处方而有棱角，要知道这里不必用藏锋而用切笔就可，这一点与颜书不一样。

又譬如摹写赵孟頫。赵书起笔与收笔处接近于颜真卿的方法，也是藏头护尾，但是赵的顿笔要写得较轻。

初学者还要注意在摹写过程中，至笔画转折的地方，方棱的要翻笔，圆浑的要绞笔。照这种方法摹书，不但能得到古人书法字体的位置，而且连笔意也得到了。其次要注意结体在摹书过程中，要注意观察范本中点画的穿插位置，做到手摹其形，心究其理。这样心手并用，长此以往，摹帖中各字的结构，深印于脑海，即使把范本拿开，自己也能凭记忆摹写出，分毫不差。《续书谱》上说的"摹书易忘"，指的是不经意依样画葫芦。如能在摹写时手到心又到，怎么能容易忘却呢？书法作品都是形与神并重的，在摹写时，注意一点一画的位置，得到的是形体上的"像"。临写时，注意范本上每个字的性情气势，得到的是精神上的"像"。然而，精神是寓含在形体之中的，有无精神的形体，而没有无形体的精神。不得形体，怎么得到精神？初学者一定要先从摹仿入手，摹的次数越多，心里越明白，手下之笔越熟练到位。心精手熟之后，可以进一步到临写范本的阶段了。

初学书法的人，尤其要注重勤摹。因为摹书能带人循规蹈矩，久而久之，就由勉强进入自然，进而从心所欲，笔毫使转得当。再由摹书进入到临书阶段，就是水到渠成的事了。如果不经过摹书这一阶段，你的手很可能变得像脱僵的野马，像无的之箭。虽然你可能也粗粗地模仿人家学习书法多年，但很难掌握书法中的窍门，这是智者所不取的。

摹书的用纸选择。古代纸质粗厚，古人遂发明了一种方法，即用黄蜡熨涂到纸上，使纸透明，以便于摹写。这种方法叫硬黄法。还有一种方法，即纸盖住范本映着明亮的窗户来钩摹，这种方法叫响榻法。近代以来，薄而透明的纸张很多，只要纸不漏墨都可使用。有一种纸叫"油川连纸"，透明不漏墨，又不过于光滑，是摹书的上好用纸。

摹书必须一挥而就，不可重描。摹书贵在求似，但必须一挥而就。挥就后的字可能与范本有出入，但千万不可重描补救。点画一经过重描，神采全无，纵使看起来形似了，也不足取。开始摹写时，与范本出入之处肯定比较多，摹写时间长了，又渐渐掌握了运笔方法，就能逐渐与范本面目相差无几。到这时候，学书者可改用临摹相间的方法。方法是先于范本上摹写一字，下留空格，再临写一次。经过多次实践，临写字也能像范本上的字了，就可进入完全临写的阶段。如果觉得完全临写时有些走样，还可用亦临亦摹之法。开始摹书时可以用双勾摹写的方法、

间互练习的方法。总之，摹与临相辅相成，各不妨碍。

描红不如摹帖。儿童学习书法，描红是常见的方法。描红即取红字范本，依样描写。这种方法跟摹书的功用一致，但市面上所售的描红本，质量不高，儿童学之，易误入歧途，终不如直接摹写佳帖。

初学者往往把握不住点画的正确位置，写出的字不成样子。为避免此弊，可选用九宫格纸，每页有九大格，名为"大九宫"。每大格中又分为九小格，名为"小九宫"。同时采用明角或者玻璃，另外画出小九宫，盖在范本中所要临写的字上。这样，按照格子移动临写，点画位置就能与原帖相仿佛。九宫格不但便于临书之用，还便于练习书法结构。

九宫格实际上是把一个汉字从中心定位，把点画向上下左右四面八方做圆满的安排，把字写方、写圆。虽然大家都说汉字是方块字，但是从书法上说，要把结构写圆满。

用九宫格临书时间长了，手渐渐精熟，就可改用"框临法"。框临即以画纸为格，格内不另外画小九宫格，每格一个字，在框的正中，使各个字均匀分布于各个格内，左右齐平，上下一贯。至于临写行草书，因为各个字之间连绵不断，可直接用行格，不必再用九宫格及框临法了。所谓"行临法"，即在纸上只画直行线，不画横线，每行字数多少不拘，只须在临写时字居行的中央，各行首尾相齐。熟练了以后，再采用"篇临法"，即把纸上的"行线"也去掉，而用眼睛目测来定位，做到每行宽窄相等，上下齐平。

临书的要点是临书要胸有成竹，不可匆忙落笔。临书时，未写之前，先熟读范本，体会其中的性情和气势，了解字的笔意结构，做到心中有数。然后挥毫落纸，一挥而就，一气呵成，字就像是自己创作出来的。不能看一笔，写一笔，再看一笔，那样会导致笔画拼凑，神采全无。

仔细鉴别范本上的字。古代留存下来的金石文字不少看上去都模糊残损，传承下来的法帖有许多经过多次摹刻已经失去了真味。学书的人，需要对此加以辨别，不能不加分析，照样画葫芦。举个例子来说，秦代的《石鼓文》已经残损不少，大书法家吴昌硕用了一生的经历去临写《石鼓文》，不但没有把字写坏，反而得了《石鼓文》的笔法、结构、精神和气韵，并且在此基础之上有所创新，这才是临书的典范。

临摹要有合理的次序和步骤。初学书法的人，在临摹上还要有一定的次序，

　　由浅入深比较好。如果逢帖就临，遇碑就摹，则会贪多嚼不烂，事倍功半，长期下去，是很少有进步的。要从精于一开始学习，坚持下去。

　　那些书画大师们，都有终生临习古代名碑名帖的习惯。临摹要有次序。临摹是学习书法的基础功夫，无论我们取法何种碑帖，都应从此入手。初学者心不精，手不熟，自然要勤临摹，就是到了心精手熟之时，也不要故步自封。还应该广泛吸取，遇到真心喜欢的帖碑，随时临摹，不可轻易放过。取法越博，下笔变化就越多。临摹愈勤奋，则技艺愈精熟。古人说艺无止境，书法学习也是这样。

　　从书体角度讲，临摹应从楷书开始。原因有三方面：一是在书体中，楷书比较实用，应用广泛。楷书结构严整，点画分明，题写匾牌，抄写文书，样样适用。二是楷书的点画方圆兼备，八法皆备。先学习正楷，才能熟练运笔。运笔方法熟练后，使转随意，方圆任用，这时候再来学习篆隶和行草，自然能驾轻就熟，无往不利。三是正楷的结构中正、匀称，字中有连贯，有参差，有飞动，五要素都兼备，跟篆书、隶书、行书、草书这些书体偏重某方面不大一样。学习书法的人，如果精于楷体，减去书体中匀称的分量，增加参差飞动的比例，字体就近于行草了。减少飞动参差的比例，增加中正匀称的份量，字体又近于隶书和篆书了。

　　先学习篆书、隶书的说法不可取。有人主张学习书法宜从篆隶入手，原因一是篆隶产生在正楷体的前面，先学篆隶是从源头开始。原因二是正楷易学，篆隶难攻，先学篆隶是为了先难后易。此种论点似是而非，最易误人子弟。我们认为，篆书固然是楷书之祖，然而两者运笔是各不相同的。秦代之前，尚无毛笔，当时的籀篆都是用竹笺醮漆书写成的。所以点画不造作，自然圆浑，没有锋棱，结构也以中正匀称为主。隶书的点画还基本上和篆书差不多。隶书虽然增加了横挑和出锋，在结构上却没有摆脱中正匀称的格局。今天我们使用的毛笔，以写正楷最为方便，如果用长锋健尖之笔，作圆浑整齐的书法，有些格格不入。除非书写者训练有素，精通运笔，否则是很难达到那种效果的。

　　前面说到学习书法的人应从临摹楷书入手。但是，学书法的人只学正楷，不学其他书体行吗？我们认为不可。

　　有一种人，学习书法的目的仅在于应用，故学习楷书，再简单地攻一下行书，就可以应付日常之用了。但是，如果不光是为了日常应用，而想深究书法中的妙理，把书法作为艺术来学，那么，正草隶篆各体都要兼习。如果不这样，书法中的变化和用笔结构等道理很难贯通，书法的艺术内涵也很难得到。

但是人的才力有限，想要各体兼备，并不是件容易的事。最好是专精一种书体而又兼通其他书体，从精于一开始，然后泛滥百家，就不难达到神妙的境界了。

如果不兼学各体是不好的。不学习先秦古文书法，就达不到奇古和圆浑融通的境界；不学习篆书，书体很难端庄凝重、优美匀整；不学习隶书，书体很难达到朴茂厚重的境界；不学习行草，书法就难飘逸潇洒而飞动。一个有志攀登书法艺术高峰的人，一定不要故步自封，要兼收并蓄，博涉多优。

学楷书的取法次序。楷书体势，各代不同，各家也不同，应该从哪里入手呢？楷书萌芽于汉魏，经过两晋的发展，在六朝时代开花，于隋唐时代结果。唐代以后，楷书面目变化不大，故学习正楷应取法唐代以前。唐代以后的楷书，只可供观摩，不可供效法。汉魏时代的楷书，形体未成熟，初学者不要从这里入手。晋人楷书流传到今天的，只有小字，而无大字，初学临摹，也不很合适。

这么说，可供初学者临摹的正楷书法应在六朝和隋唐之间。六朝的碑版，用笔或者是纯方，或者是纯圆，笔法比较明朗；而唐代楷书方圆并用，笔法融合无痕，不容易把握。六朝楷书结体奇古，初学较难；唐人的正楷结构平正，较适宜初学。综上所述，历来主张尊魏卑唐与主张尊唐卑魏的两种说法，都各有偏颇之处。

折衷以上两种说法，平心而论，六朝的楷书和唐代的楷书中用笔方圆兼备的、结体较为平正的，都可以用来作初学的范本。如《始平公造像记》《郑文公碑》《刁遵墓志》《崔敬邕墓志》《张猛龙碑》《张玄墓志》《龙藏寺碑》《董美人墓志》，欧阳询《九成宫醴泉铭》，虞世南《孔子庙堂碑》，褚遂良《雁塔圣教序》，颜真卿《多宝塔感应碑》《颜勤礼碑》，柳公权《玄秘塔碑》等，学习临摹都有利无弊，初学者都可以拿它们作范本。先摹后临，从专精一种开始，在结构和运笔上取得逼真效果根基牢固后，再临摹其他。学习其他书体时，要补自己现有情况之不足，如果觉得自己写的字有凋疏感，就换一种结构茂密的临写；觉得自己的字过于拘谨，就换一种风格恣肆的临写；觉得自己的字有些轻飘，就换一种风格凝重的碑帖临写。临摹碑帖越多，则笔下字体变化也多，下笔也自然显得高妙。正楷的基础打牢后，再上溯篆隶，兼习行草。像这样遍临各代书作，广泛吸取诸家精华，努力耕耘，不出十年，你就会从一个初学者变为卓然自立的书法家。

从字的大小角度讲，临摹应从中等字开始。字径在一寸以上、二寸以下的，最为合适。先学习小字容易患紧缩而不开张的毛病；先学习大字，易患松散而不严谨的毛病，时间长了，积习难改。所以，精通小字的人不善于写大字，精通大

字的人不善于写小字。只有从临摹中等字入手，结构疏密适中，宽严合度，收缩一下可成小字，扩展一下可成大字。

以上谈论临摹的顺序，一般依此顺序，进步要快些。但并不是说楷书未精，行草书便不可学；中等字未熟练，就不可学习大小字；方笔未精通，便不可学习圆笔。从人的性情方面来讲，一个人的活动方式长期不变，是容易疲倦并生厌倦情绪的，从而导致一件事情半途而废。所以学习书法也应力避这种厌倦情绪的产生，在学习过程中，不时变换范本，以调剂情绪，增加兴趣。况且书法中各体有相通之处，并有互补的地方。学习书法如能以一种为主，另外以相近的碑帖作辅助，进步就更快。法是死的，人是活的，所以上述讲的临摹次序，学者也不必过于拘泥，大体不差就行。

临摹古代大家法书

前人都说"书画同源"。书画出于同一源头，但书法和绘画的学习路径并不完全一样。绘画是一种再现的艺术，中国画虽然注重写意，但也讲"像物象"，讲"外师造化"，就是以大自然为师。书法艺术则不同，它不是再现性的，不需要"写生"。张旭见公孙大娘舞剑器而书法长进，颜真卿向张旭问道，得到"夏云多奇峰"、"飞鸟出林，惊蛇入草"的回答，这都是艺术灵感的取象，而不是情景再现。例如张旭的《古诗四帖》，这些气象峥嵘的字迹不是再现夏天如奇峰峥嵘的浓云，而是得到了浓云的气象。具体到线条也不是画只飞鸟或惊蛇，而是得到了"飞鸟出林，惊蛇入草"那一瞬间的灵动惊奇的美感。

书法艺术既然不需要写生，那么学习书法究竟该从哪里入门？提高书艺又有怎样的途径呢？

临摹古代大家的法书，从来都是学习书法的不二法门，是历来学书者的必由之路。

我们知道，任何一门文化或艺术传统都有它的黄金时代或全盛时期。在这一时期，一些思想文化巨人会创造出奠基性的、难以逾越的精神财富来。我们追寻大师，重温经典，都是为了面向新时代的创新。所以我们如果准备走进书法艺术的殿堂，如果期望自己的书法造诣能达到一个较高水准，首先就要知道中国书法艺术的本源在哪里，何为"经典"，大师又是谁。

中国书法艺术的本源在哪里？它不在别处，就在中国汉字。中国始于象形的汉字是中国书法的大本大源。正是由这大本大源，才演生出篆、隶、草、楷、行

等各种书体。我们学习书法，就要懂得回到汉字流变的各个始发点上：写篆书要回到金文乃至甲骨文的始发点上；写隶书要回到篆书的始发点上；写草书要回到章草的始发点上；写行书要回到楷书的始发点上。这样练就的书法艺术，才是有本之木、有源之水，源远而流长。清代文字学发达，对这一点认识得十分清楚，金文铭文便成为人们学习篆书的不二法门。

什么是中国书法的经典？它是那些万古流传的绝妙法本。中国书法的每一种书体都有自己的经典法本。如大篆是金文、石鼓文，小篆是《泰山刻石》《峄山碑》，楷书是钟繇、王羲之和欧、颜、柳、赵的书作以及南北朝碑，草书是二王、孙过庭、张旭、怀素等大师的作品。

要讲中国书法艺术的大师，当然首推王羲之。王羲之生活的魏晋时期是中国历史上极自由、极解放、最富于智慧、最浓于热情的时代，也是最富有艺术精神的时代。中国书法是从晋人风韵中产生的。王羲之集历代书法之大成，他的书作为我们树立了楷书、行书的最高典范。所以自魏晋之后，几乎所有学书者都从学王羲之入手：学行书的人没有不临《兰亭序》的，欧阳询、颜真卿都是从学习王羲之入手而成为大师的。宋代苏轼说，颜真卿的《东方先生画赞》完全出自王羲之的经典，并称它"气韵良是"。史称唐太宗"心慕手追"王羲之的书法到了如痴如狂的程度。有这样一则故事，说唐太宗临王书的"戈"字总不像，一次写"戬"字把戈旁空出，让虞世南补上，然后给魏徵看，魏徵看过说："圣上之作，惟戈法最为逼真。"可见虞世南学习王羲之书法的功力之深。

魏晋之后，唐代又出现了一个书法高峰，学书者有了更多的经典选择。比如苏轼的书法，既承继了王羲之，又得到颜真卿的神髓。颜真卿的书法把壮美推向了巅峰，以后所有写大字的人，无不学习颜真卿。

当然，除了王羲之、颜真卿之外，历代还有许多书法大师。对于一个中国书法的实践者来说，不论是学习大师的经典之作还是研习某一法本，都非常重要。大家知道，南宋书法无大家，这固然是当时国情使然，也与众多书家只注重"尚意"，而缺少对魏晋古典技艺的锤炼相关。到了元代，赵孟頫以复古为旗帜，高扬魏晋之法，可以说是匡正时弊，影响深远。元赵孟頫、明文徵明、董其昌学习书法的路径几乎一样，都是学魏晋钟王，又选学唐宋名家。明末清初以风格特异著称的书法家王铎说："书未宗晋，终入野道。"他们都知道经典的力量。

溯本求源，学习大师和经典极为重要，但中国书法的各类经典之作众多，有

些名碑连作者的名字都没有留下。面对如此丰富的书法经典，我们到底该从哪里着手呢？

先精通一种书体

学习书法一定要先选定一种自己最喜欢、最适合的书体入手，才能专心致志坚持到底。最怕的是今天临《九成宫碑》，过几天又临《多宝塔碑》，临来临去最后还是打不下基础。而且起手择帖也非常重要。取法乎上，仅得乎中。一般来讲，我们学习书法不能将近人书法作为基础来练习。比如说要学欧体楷书，就一定要从《九成宫》练起。有人图容易，从学欧体楷书的近代黄自元的书法练起，那是不行的。黄自元的欧体字比起《九成宫》来差得太远了。

那么，怎样选择入门的经典呢？应当选择自己最喜爱的，与自己的性情、审美最为相符的，当然必须是最一流的经典作品。选定之后就要遵循"择善固执"的原则，坚持练下去，直到把经典融化到自己身上。

古来每一位有成就的书法家都是从精于一开始的。邓石如篆书从《泰山刻石》入手，兼习《石鼓文》，融合汉碑篆额书法，将篆书写得生动流畅。他的隶书将《华山碑》《史晨碑》《张迁碑》等融为一体，自成一家。伊秉绶隶书从《衡方碑》额化出，将笔画线条挺直伸展，气度博大，而又以线的巧妙组合表现出独特的韵味。何绍基遍临汉名碑，各上百遍，尤其用功于《张迁碑》，将隶书写得雍容典雅，圆润多姿。有的人还从精于一开始到专精一生，近人吴昌硕醉心于《石鼓文》，自称："数十载从事于此，一日有一日之境界。"他以数十年的精力，专心致志，始终不懈地临习《石鼓文》，晚年篆书写得越发精神饱满，气度沉雄，烂漫恣肆。

从精于一开始是为了打下坚实的基础，但是写得再像经典，也终究不是艺术的目标。所以有了基础之后，我们还要"泛滥百家"，"博涉多优"。

有了基础，广学百家

所谓"泛滥百家"，就是在已经有一家的坚实基础上广收博采众家之长，以期最终形成自己的艺术风貌，这就是出新创新了。不从"精于一家"开始，永远打不下基础；但是如果不能泛滥百家，取众家之长，也不可能在艺术上有所创新。

例如，欧阳询书学二王，又从北朝吸取险峻之风，从而形成他森然凛然、精密俊逸的欧体。"五绝"名臣虞世南，书法直接承智永传授，得二王之法，但又广学北碑，"接魏晋之绪，启盛唐之作"。宋代的米芾，也是书法崇尚二王，他又在此基础上遍临晋唐诸家法帖，以至于人戏称他为"集古字"。米芾先学颜真卿《争座位帖》，

并下了很大的工夫，米芾不少特殊的笔法，如"门"部、"口"部、右"肩"部的顺势圆转而下，钩的陡起，都来自该帖。米芾又学欧阳询，如"满"字。他尤其认真学的是褚遂良用笔的变化多端和活泼生动。后来苏轼又点拨他"学晋"，米芾遂进一步上溯本源，经七年学习，终于在39岁时创作出了辉映古今的杰作《蜀素帖》。

宋徽宗闻名于世的"瘦金书"取法于唐代的薛稷，薛稷是魏徵的外孙，他专学褚遂良书法而能得其神韵，所以当时人有"买褚得薛，不失其节"之语。但是宋徽宗的瘦金书艺术成就远在薛稷之上，这是学习前人而能创新的范例。

赵之谦楷书人称"颜底魏面"，是以颜真卿书法为基础，广学魏碑，将唐楷与魏碑融为一体，形成了自己的面貌。现代草圣于右任先生先从赵孟頫入手，中年专攻魏碑。他在《杂忆》诗中回忆了研习《石门铭》和《龙门二十品》的辛苦历程，诗曰："朝临《石门铭》，暮写《二十品》。辛苦集为联，夜夜泪湿枕。"

清代是书法的集大成时代。此时的文字学取得了空前的成就，文字学家们同时又都是书法家，这为他们研究文字学和提高书法艺术都创造了前所未有的条件。清代还是碑学帖学交相辉映的时代。许多书法家跨越唐宋，直取晋人风韵，而又遍学南北朝生机勃勃的各碑。每一位有成就的书法家，都在自己最喜爱的经典上下了超人的工夫：郑簠隶书从《曹全》《史晨》化出，又杂糅行草笔法，所以把隶书写得活泼灵动；金农写《天发神谶碑》数百遍，又在汉隶诸多名碑上深下工夫，终于创出了独具特色的漆书。

董其昌说："字须熟后生，画须熟外熟。""熟"是什么？就是熟悉这门艺术的观念、法则、审美标准和理论体系，还要熟练掌握这门艺术的基本经典的技艺。每一位学艺者都无一例外要经历这一过程，就像宋代书法大师米芾也经历过集古字的阶段一样。但仅仅做到熟是不够的，还要创新，别开生面，即要熟后生，有法入，有法出。如果米芾仅仅停留在集古字的阶段，那他就不能成为"宋四家"之一的"八面出锋"的书法大师了。各家书体适宜用的毛笔也是不一样的。颜体一般使用羊毫比较好，柳体则适宜使用尖毫，但是如果要写瘦金书，则非得要用长锋狼毫不可（总之要用硬毫）。

各家书体使用的毛笔用毫长度也不一样。一般来说，王羲之、王献之书法适用一分毫；欧阳询、虞世南书法适用一分半毫；苏东坡、黄庭坚、米芾的书法一般用二分毫；颜真卿、柳公权的书法一般要用到三分毫。当然，这些都是前人的经验之谈，真正写好字还在于由法入、由法出，从规矩入手，然后大胆创新。

书法与人生

书法有益于人生

古人认为"书非小道，本以助人伦，穷物理，神化不能以藏其秘，灵怪不能以遁其形"（《宣和书谱》）。正因为这样，"古之名书，历代帝王莫不珍贵"（唐张怀瓘《二王等书录》）。在中国，也不只是帝王珍视书法，正如西方人以音乐为重要艺术修养一样，中国人是以书法为重要艺术修养的。

古人认为书法的最高功能和经典一样，可以表现人心，表现高贵品格，并把人品和书品结合在一起，讲究"作字先作人"，认为艺术是"心之所发"，表现了作者的人格。

书法可以用心手达情，清代刘熙载说："笔性墨情，皆以其人之性情为本。"

中国人一直认为一个人的字迹就是他心迹的流露。人们习惯于从一个人的字迹来进一步了解他，认识他，认为字迹总是流露了书写者的性格、心情、习惯。俗话说"见字如面"，南北朝时的颜之推在其所著《颜氏家训》里说，手写的书信，传到千里以外就代表了书写者的面貌。中国历来都重视写字，很多读书人都写得一手好字。直到现代，我们看看几位文化名人的字就不难发现，他们虽然都无意做书法家，但是他们的一些手稿都是有很高艺术水平的书法作品。而且，好的书写还表示了对观看者的尊重，所以，写好字，从实用的起点上说也是很重要的事情，"人咸知修其容"，人人都知道修整自己的容貌，写好字，对于自爱而且尊重别人的人来说，真不是可有可无的事。进一步说，书法是学习中国文化的人必须具备的艺术修养，如果一个人说对中国文化很精通，却连书法都不懂，字也写不好，总是说不过去的。

《周礼》中所说的"六艺"是教给贵族儿童的六种文化、艺术和技术学科，其中的"书"是指识字和写字。这是中国一个优良的传统——就是通识教育，不管您是学什么专业的，都应该接受本民族基本文化的通识教育。把自己的汉字写好，写出它应有的美感来，写出自己真实的性情和风格来，这表现的是一种教养。而且，在学习书法的过程中，可以使人养成最初的真诚和敬意，最基础而又丰富的审美能力以及从容不迫的意志力。就像西方人把音乐作为通识的基础教育之一一样，中国人的通识基础之一就是书法。

我们若是希望全面提高自己的文化修养和艺术素质，就应该学习中国书法。中国汉字本身就有艺术的素质，它有字容之美、字音之美、字义之美，这是其他

文字所没有的。我们学习书法就是要发扬汉字的美与智慧。

自古以来，中国人就把书法比拟成自然万物，如行云，如流水，如风回，如电驰，又比成天上的群星，地上的花木，水中的游鱼……表现了对大自然细致的观察和自然之美与书法之美的热烈歌赞。又把书法的个人风格比拟成龙跃天门、虎卧凤阙，或是插花舞女、红莲映水……

望秋云，神飞扬，临春风，思浩荡。书法可以表现山川的壮美，可以内含春光的明媚，可以与大自然融为一体，出神入化，巧夺天工，可以与造化争奇斗艳，真个是"同自然之妙有，非力运之能成"。坚实的字迹还能显示人的充实刚健的精神。

书法表现观念，蕴含哲思，体现《易》的辩证思想，道家的自由、自然，佛家的精严与空灵……中国书法的最高理想是"中和"。中和就是各种不同的万物之间的和谐，是中国自古以来的一种朴素的哲学思想，它认识到事物的对立，更认识到事物的统一。强调恰到好处地把握事物的矛盾，使之在和谐中发展。在艺术审美上，达到质朴与妍美的统一，厚重与飘逸的统一；追求所表现事物的和谐，达到作者自身感情与他们所要描绘的事物之间的融合。

《礼记·中庸》里面说："喜怒哀乐之未发谓之中，发而皆中节谓之和。中也者，天下之大本也；和也者，天下之达道也。致中和，天地位焉，万物育焉。"可见中和是一种发于至真，达于至善的境界，是动态的，是人们生生不息的追求。至真至善是最佳状态，这种状态就是美。

中和之美就是形神兼备，轻重得宜，疏密有致，虚实相生，动静相和，刚柔相济，多姿多彩而又浑然一体，这就是中国书法的中庸之道。中庸不是平庸，而是高度的和谐状态，是和而不同，乐而不淫，哀而不伤，不激不厉，自然而然而众美毕集的艺术境界，书法艺术追求的就是这种境界。

学习和欣赏中国书法艺术，是一种健康而优雅的艺术活动，格调高尚，趣味无穷。一支毛笔，界破了虚空，在纸上书写出千变万化的线条，可以呈现出万象之美。或如山川之壮美，巍峨万仞；或如春景之优美，清丽明媚；或如风云之变幻，风雨骤至；或显人的精神之充实，沉厚雄强；或如人的风度之自然，潇洒飘逸。真的是书法之美，美不胜收；变化之妙，妙不可言。学习和欣赏书法，是一种美的享受。具象的美同时又有抽象的美，就会更为恒久，所以很多大艺术家追求"妙在似与不似之间的"艺术境界。书法，是一种来自于具象和实用，而又超越了具象进入抽象的艺术。它的美，更为持久。

书法充实美化了我们的生活

中国书法是源于中国的独特的艺术，它使人们的文字表达成为艺术，并美化了人们的生活，滋养了人们的心灵，还装点了中国的锦绣河山。

美学家宗白华说："中国人这支笔，开始于一画，界破了虚空，留下了笔迹，既流出人心之美，也流出万象之美。"

当一位书法家书写的时候，就是在进行艺术创作；当人们欣赏一幅书法佳作的时候，就是一种美的享受；当人们游览祖国的名山大川、名胜古迹的时候，会从前人留下的书法名迹中体会到祖国锦绣河山的内涵丰富的文化之美，从而激发出对祖国深挚的热爱之情。

万里长城第一关——山海关上的"天下第一关"匾额增加了关山的壮丽。五岳名山上更是留下了历代前贤的很多题咏，都是珍贵的书法名迹：泰山有"五岳独尊"，显得气壮山河；华山有《华山庙碑》，使得万象在旁，而其书法则真气弥满。中国文化的宝库之一——敦煌，保存了极为珍贵的书法经文。而在中原与敦煌莫高窟齐名的龙门石窟，也是佛教文化艺术的名胜，这里有闻名于世的《龙门十二品》，其中的《始平公造像记》，庄严雄伟，笔画厚重方整，结构沉雄茂密，历来受到书家的高度评价。

几千年来，碑刻书法一直得到广泛的应用。西安碑林的历史可以上溯到晚唐五代，宋、金、元、明、清不断增添碑石，修葺扩建，保存了大量汉、晋、隋、唐著名碑石，例如东汉的《熹平石经》残石、《曹全碑》，隋代的《智永真草千字文帖》，唐代欧阳询《皇甫诞碑》，颜真卿《多宝塔感应碑》《颜勤礼碑》，柳公权《玄秘塔碑》等，都是稀世瑰宝。

牌坊和匾额书法

匾额书法遍及我国各地的园林、宫殿、城市、府宅以及室斋等。不同的建筑样式和需要，带来匾额的形状、用料、字体、文词的千差万别，但是题匾要揭示出该建筑的主题，题匾艺术要和建筑物及环境相互辉映，相得益彰。

宫殿题匾，北京故宫博物院是一个最集中的地方，有各式各样最好的实例。这里的数千所宫殿、房屋大多地方都有题匾，从三大殿到东西宫以及御花园的戏楼、亭阁，都悬着特制的大匾。室外有殿名匾，室内有题词匾，例如在乾清宫内正中，大匾上题着"正大光明"四个字。所配对联是：表正万邦慎厥身修思永，弘敷五典无轻民事惟难。

到过北京颐和园的游人都知道，园中的亭台楼阁雄伟壮丽，各式匾额也都熠熠生辉。昆明湖畔风景优美的"玉澜堂"曾经软禁过一心想革新强国的光绪皇帝。堂内有题匾，也有对联，布置倒是雅致温馨，却令人忍不住想起当年光绪皇帝有志难酬的痛苦。

在牌坊上书写坊名、颂词、对联，在我国也有相当悠久的历史。在古代，牌坊一直是为表彰贤哲、忠臣、孝子、贞节烈妇或达官贵人而建立的。往往某地显要人物、道德高洁的人物愈多，牌坊立得也越多。如明、清两代故都北京，牌坊就很多。安徽、江苏两省中科举的人物很多，牌坊也多；古代徽州旌表的节烈的女子很多，所以贞节牌坊也特别多。

"保卫和平"坊原本是一座为外国人立的牌坊。清光绪二十六年（1900 年）四月二十日，曾参与镇压义和团的德国驻华公使克林德耀武扬威地路过东单牌楼，因言行专横触犯了众怒，被群众打死，德国以此为借口向清廷施压，先是要求高额赔偿和诸多其他苛刻条件，后又提出在克林德被打死处立一石碑。清廷满足了这一无理要求，在东单总布胡同西口修筑了屈辱的牌坊。第一次世界大战结束后，该坊改名为"公理战胜"坊，并移至中央公园（现为中山公园）。解放后再改名为"保卫和平"坊，坊名为郭沫若题写。

牌坊上的书法不少出自名家，大都字体规正，气势端严，它们是我国丰富的书法艺术遗产中的一部分。庭院的美化也缺不了书法，如北京故宫博物院随处可见精美的书法。

对联的书法艺术

对联是我国文化艺术宝库中一种特有的艺术形式。它具有独特的内容和高度的艺术性，在人们生活中广泛使用，形成了悠久的民族传统。

对联发源于古书中的对句。《易经》系辞有"乾知大始，坤作成物"，后来律诗中的对偶、对仗句，都是对联的先声。

五代时，有完整的对联贴在门上。宋、元时代延续对联艺术，但还谈不上普及。明代以后对联十分普及，甚至在幼童读书期间，老师即教他们对"对子"。贴挂对联的风气沿袭至今，历久不衰。在旧中国，新春贴对联不独富人享有，贫寒人家即使不会写字，也要求邻里帮忙写对联，取吉祥言词，以兆幸福。

对联的种类有春联、寿联、挽联、婚联、贺喜联、楹联、赠联、行业对联等。

文房四宝——笔、墨、纸、砚

毛笔

毛笔的起源

　　毛笔的起源可追溯到新石器时代。从彩陶的纹饰可辨认出毛笔描绘的痕迹，证实了在五六千年前，已经有了毛笔或类似毛笔的笔。商代甲骨文中已出现笔的象形文字，形似手握笔的样子。但西周以上迄今尚未见有毛笔的实物，到了东周，竹木简、缣帛上已广泛使用毛笔来书写。湖北省随州市擂鼓墩曾侯乙墓出土了春秋时期的毛笔，这是目前发现最早的笔。

　　传说笔是秦代大将蒙恬所造。其实，蒙恬以前，未必没有笔，只不过制法不同。考诸史书，孔子作《春秋》"绝笔于获麟"，"笔则笔，削则削"；《诗经》有"贻我彤管，彤管有炜"。这些都在蒙恬之先。毛笔在战国时已被广泛使用。笔，《释名》上说："笔，述也，述事而书之也。"《说文》上说："聿，所以书也，楚谓之聿，吴谓之不律，燕谓之弗，秦谓之笔。"命名虽殊，其作用是一样的。传蒙氏选用兔毫、竹管制笔，制笔方法是将笔杆一头镂空成毛腔，笔头毛塞在腔内，毛笔还外加保护性大竹套，竹套中部两侧镂空，以便于取毫。蒙氏造笔后统称为笔。

　　汉代的笔沿袭秦朝造法，加以改良，和今日的毛笔已无区别。韦诞《笔经》上说："制笔之法，桀者居前，毳者居后，强者为刃，软者为辅，参之以苘，束之以管，固以漆液，泽以海藻，濡墨而试，直中绳，曲中钩，方圆中规矩，终日握而不败，故曰笔妙。"晋人崔豹《古今注》云："牛享问曰：'自古有书契以来，便应有笔，世称蒙恬造笔，何也？'答曰：'蒙恬始造，即秦笔耳。'"1927年，中国西北科学考查团于蒙古发现西汉时代之"居延笔"，笔杆木质，笔头毛制。1954年长沙左家公山古墓中出土的战国时期的文物中，已经有完善的毛笔与笔套。唐代安徽宣城诸葛氏之宣笔，一直为众多文豪如白居易、韩愈等衷心赞赏。元代以后，浙江吴兴的湖笔，在宣笔之后又盛极一时。清嘉、道以来，由于梁同书、邓石如、包世臣、何绍基诸人提倡，羊毫大行。明至清初，盛行硬笔，但清中叶以后硬笔又为软笔所代替。

毛笔的品种

　　毛笔按笔毫种类分，大体有三种，即硬毫、软毫和兼毫。硬毫主要用黄鼠狼毛（狼毫）、野兔毛（紫毫）、猪鬃等硬性兽毛做成的。硬毫特点是弹性强，锐利劲健，比较容易掌握，但是不如软毫能练出笔力。软毫弹性弱，主要是用山羊毛、青羊毛、西北黄羊毛等羊毛做成。其特点是柔软圆润蓄墨较多，写出的字笔画丰满，但不容易掌握，能练笔力。兼毫是用两种不同硬度的兽毛做成，如"七紫三羊"是紫毫夹羊毫，"白云"是羊毫夹狼毫。这些笔毫弹性居硬毫和软毫之间。毛笔还有大、中、小之分，比大楷笔再大些的有提笔、斗笔，比小楷笔再小的有圭笔。笔锋有长锋、短锋的区别。

羊毫笔

　　我国制笔普遍应用的一种原料。多用山羊中的青羊毫、白羊毫、黑羊毫、黄羊毫而为之。因其部位不同，又分为羊须、羊尾、乳毛等。用青羊毛制成的笔称"青羊毫"；用黑羊毛制成的笔称"黑羊毫"；用羊乳周围的毛制成的笔称"乳羊毫"。羊毫笔其性软，弹性差，不易掌握。羊毫按笔颖长短，分为长锋、中锋、短锋。长锋适宜书写行草书体，中锋较为普及，短锋既可用于书写又可用于绘画。古时毛笔多用硬毫，羊毫造笔，大约是南宋以后才盛行。宋苏易简《文房四谱》卷一《笔谱》云："今江南民间使者，则皆以山羊毛焉。蜀中亦有用羊毛为笔者，往往亦不下兔毫也。"清胡朴安《朴学斋丛刊·笔志·笔料》谓："惟羊毫为今通行之品。其始因岭南无兔，多以青羊毫为笔。嗣以圆转如意，于今不绝。……今则用羊毫者曰益多，取其柔软而经久。钱鲁斯所谓'古人用兔毫，故书有中线，今用羊毫，其精者乃成双钩'是也。"羊毫被普遍采用是清初之后的事。因为清一代讲究圆润含蓄，不可露才扬己，羊毫笔比较柔软，吸墨量大，适于写表现圆浑厚实的点画，故能达到当时的要求而被普遍使用。一般来说，写小字宜选择较刚些的笔毫，

如紫毫、狼毫或紫狼兼毫，使用刚性笔容易见锋芒。写大字宜选择较软一些的笔毫，如羊毫或羊兼紫，运笔和提顿都相对重些，且用软笔易写得浑厚。写中等字，狼毫、羊毫、羊兼鬃都可以。

狼毫笔

就字面而言，是以狼毫制成。前代也确实以狼毫制笔，但今日所称之狼毫，为黄鼠狼之毫，而非狼之毫。黄鼠狼仅尾尖之毫可供制笔，性质坚韧，仅次于兔毫而过于羊毫，也属健毫笔。缺点与紫毫相似，也没有过大的。狼毫笔以东北产的鼠尾为最，称"北狼毫""关东辽尾"。狼毫比羊毫笔力劲挺，宜书宜画，但不如羊毫笔耐用，价格也比羊毫贵。常见的品种有兰竹、写意、山水、花卉、叶筋、衣纹、红豆、小精工、鹿狼毫书画（狼毫中加入鹿毫制成）。写行草可用纯狼毫，或羊兼毫，羊兼狼。至于正楷，介于刚柔、动静之间，狼毫、羊毫或各种兼毫都可用。

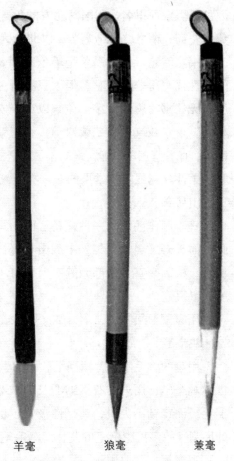

羊毫　　　　狼毫　　　　兼毫

紫毫笔

是取野兔项背之毫制成，野兔毫自古以来多作为制笔的原料。据记载，公元前223年，秦大将蒙恬始取中山（今宜城，泾县一带），得到优质兔毫，制成第一批毛质纯佳的兔毫笔（即宣笔）。晋王羲之《笔经》中载："诸郡献兔毫书鸿都门，惟有赵国毫中用。"野兔脊背上有一小撮紫黑色弹性极强的毛，也称箭毫。紫毫比普通兔毛坚长健利，然而每只兔皮上的紫毫为数极少，取之不易，较为名贵。唐诗人白居易《紫毫笔》诗中说："宣州之人采为笔，千万毫中拣一毫。……每年宣城进笔时，紫毫之价如金贵。"宋陈槱《负暄野录》中载："知笔以兔毫为正。"明屠隆《考盘余事》中载："兔在崇山绝壑中者，兔肥毫长而锐。"兔毫至今仍是制笔业的一大宗原料，和羊毫相配制作的兼毫笔，越来越被广泛应用，

因色呈黑紫而得名。我国南北方的兔毫坚劲程度不尽相同，也有取南北毫合制的。兔毫坚韧，谓之"健毫笔"，以北毫为尚，其毫长而锐，宜于书写劲直方正之字，向为书家看重。白居易紫毫笔乐府词云："紫毫笔尖如锥兮利如刀。"将紫毫笔的特性描写得非常完整。但因只有野兔项背之毛可用，其值昂贵，且豪颖不长，所以无法书写牌匾大字。兔毫以产于安徽宣城（古宣州）为最佳。紫毫多与羊毫相配。羊紫兼毫，有二紫八羊，有三紫七羊，有四紫六羊，有五紫五羊，有六紫四羊，有七紫三羊，有八紫二羊。紫毫的比例越大，笔毫刚性越强。羊毫比例越大，笔毫柔性就越强。最常见的兼毫有五紫五羊、七紫三羊及三紫七羊。

山马毫

日本制作毛笔的一种毫料。因山马产于日本，故我国未有以此制笔者。现代画家潘天寿《美术文集》中载山马毫："毫长二三寸，比紫毫为强健。比猪鬃为稍软，根固毫直，腰部尤健，但毫身不圆，稍画粗犷，用它制大笔殊好。"

鼠须笔

用家鼠鬓须制成，笔行纯净顺扰、尖锋，写出的字体以柔带刚。

鸡毫笔

用鸡的胸毛制成，相当柔软，初学书法者难于掌握，因而不宜使用。鸡毛笔，也称鸡毫笔，用鸡的有柄细羽及鸡绒毛合制而成。有柄细羽中的毛柄微弯，两侧羽毛短而锋颖不尖锐，鸡毫性极软，也无锋可用，因而不易作为制造大、小笔类的原料，故多见中楷笔的制作。鸡毛笔起于宋时，明陈继儒《妮古录》中载："宋时有鸡毫笔。"但用于写字有一定的局限性，宋人陈槱《负暄野录》中则评其笔"软羽无取"。清时仍有鸡毛笔的制作，书家何绍基善用鸡毛笔写字，饮誉当时。今日制作者，多以湖南笔店制作的为有名，山东也有以雄鸡胸前之毛制作的一种鸡毛笔，笔头稍长，易于书写大、中书体。鸡狼毫笔，用鸡毫与狼（黄鼠狼）毫配制而成的毛笔，属兼毫笔类。现此笔制作，多以狼毫掺以其他毫料，已没有鸡毛的成分，又名鸡狼兼毫笔，但已名存实亡。猪鬃笔是用猪鬃加工蒸制而成，用于书写大匾。

兼毫笔

由两种或两种以上软硬不同的兽毛禽羽为原料兼制而成的毛笔。又称"二毫笔"或"杂毫笔"。其制古来有之，多因毫料不同，名称各异。秦蒙恬制以鹿毛为柱、羊毛为被的"苍毫笔"，蒙恬改良之笔，即属兼毫笔。兼毫多取一健一柔相配，

以健毫为主，居内，称为"柱"；柔毫则处外，为副，称为"被"。柱之毫长，被之毫短。而被亦有多层者，便有以兔毫为柱，外加较短之羊毛被，再披与柱等长之毫，共三层，所以根部特粗，尖端较细，储墨较多，便于书写。特性依混合比例而不同，或刚或柔，或刚柔适中，且价廉工省，此皆其优点。唐欧阳通制以狸毛为笔，以兔毫履之的二毫笔；宋有盛行于世的以羊合兔的兼毫笔；明屠隆《考盘余事》载的广东番禺以青羊毛为之，以雉尾或鸡、鸭毛为盖的五色笔；以及今天较普及的羊狼毫笔等。制作方法多是以硬毫为心，软毫为被，其性居软硬之间，具有刚柔相济的特点，历来为书画家所喜欢。兼毫笔多依其混合比例命名，如三紫七羊、五紫五羊等。

竹丝笔

以竹质纤维制作的书写工具。将嫩竹杆用石块等物捶出丝来，用其制笔，书写字体别有一种韵味。也称"竹萌笔"。晋代多有制作，宋米芾《笔史》中有载，"晋有将军会稽内史王羲之《行书帖》真迹……是竹丝乾笔所书"。宋时仍不乏有制作。宋陈槱《负暄野录》中载："吴俗近日却有用竹丝者，往往以法揉制，使就挥染。"宋岳珂《玉楮集》中有《试庐陵贺发竹丝笔诗》："此君素以直节名，延风揖月标韵清。何人心匠出天巧，缕析毫分匀且轻。"足见这时杆轻毫匀的竹丝笔的影响之所在。

长锋笔

锋颖较一般为长的一种笔，也称长毫笔。长锋笔曲转自如，宜于书写行草书体。宋赵构《翰墨志》中载："笔悉用长毫，以利纵舍之便。"羊毫、狼毫制作的长锋大楷笔，长锋联笔等均属此类笔。

提笔

关于"提笔"，有三种含义：一、指书写匾额大字的用笔。因字形较大多是悬空提笔书写，故称提笔。二、用笔技法之一。指调整保持中锋用笔的一种动作。三、执笔之意。宋陆游《草书歌》："今朝醉眼烂岩电，提笔四顾天地窄。"此外，根据笔锋的长短，毛笔又有长锋、中锋、短锋之别，性能各异。长锋容易画出婀娜多姿的线条，短锋容易使线条凝重厚实，中锋则兼而有之，画山水以用中锋为宜。

抓笔

也称"楂笔"。专写大字或特大字而制作，是毛笔中最大的品类。笔杆多为木质，毫料取用羊须、马鬃、马尾等稍硬而长的兽毛。1987年6月河北衡水市侯店毛笔

厂精心制作了一"巨锋"抓笔，笔杆长 3 米，笔头用了 40 匹马的马尾，总重量 37.5 千克，一次蘸墨汁 25 千克，可写四米见方的大字。抓笔之大，令人瞩目。

斗笔

毛笔中较大的一种。一般是指书写如斗方（一二尺见方）大小字体的用笔。多用羊毫、羊须做成，书写时多悬腕提笔挥毫，故有人称"斗提笔""提笔"。如书写匾额用，则又称"匾额笔"。

白云笔

兼毫笔的一种。是以狼毫（即黄鼠狼毛）为心，羊毫为被，相配制作，具有大、中、小三种，书画皆可，坚固合用，是近年来较为流行的一种笔。

贡笔

古称进献给天子的毛笔为贡笔。贡笔最早始见于汉代。晋右军《笔经》中载："诸君献兔笔，书鸿都门，唯有赵国毫中用。"晋时，辽西国曾献于晋武帝"麟角笔管"毛笔，南宋理宗时，徽州知州谢暨则以"汪伯立笔"入贡，明笔匠施阿牛精制笔翰，专门制作贡笔进献皇宫御用。贡笔多是进献皇帝所用，故制作较着意讲求，刻意求精。

金不换

其含义有两种解释：一、对毛笔的一种美称。鲁迅说："我并无大刀，只有一支笔，名曰'金不换'。"这种笔产于浙江绍兴，便宜实用，蘸一笔可写几十个字。鲁迅在世时，除当学生期间记笔记用过自来水笔外，其余时间使用的全是这种笔，写下了近七百万字的著作。二、形容佳墨的可贵，成老相《墨经》中载："凡墨日日用之，一岁才减半分，如是者万金不换。"后被用作墨名。

宣笔

安徽宣州（今宣城）等地所制的毛笔，统称为宣笔、徽笔。据记载，公元前 223 年，"蒙将军恬南伐楚中山"（今宣城、泾县一带），得到优质兔毛，制作成笔。蒙恬便是宣笔的鼻祖。到晋时，著名书家王羲之曾亲手写了"求笔帖"向宣州陈氏和诸葛氏求笔。唐时制作较负有盛名，唐书家柳公权平生素爱用宣笔，唐代诗人白居易曾写《紫毫笔》诗，耿沸写《咏宣州笔》诗，给予衷心赞赏。宋时制笔技术更进一步提高，宋代大诗人苏轼、梅圣俞、林和靖都酷爱宣笔。欧阳修曾写《圣俞惠宣州笔戏书》诗，苏轼写《书杜君懿藏诸葛笔》文，都极力推崇备至。元时被湖笔所取代。清时宣州等地仍不乏有宣笔的制作，但由于忽视制笔质量，声名

日下。时至今日，宣笔品种已超过 250 种，深受国内外书画家所喜爱。

湖笔

因产于浙江湖州（今浙江吴兴县）而得名。也称"湖颖"。湖笔至今已有近千年的历史，到了元代取代了宣笔而成为全国毛笔的代表产品。其制作外观特征醒目，讲究分层匀扎，以羊毫、狼紫纯毫笔驰名，尤以羊毫最负有盛誉。是区别于湘笔制作的又一大流派。明末清初制笔技艺外传，逐渐分布于福建、江苏、安徽，经中原达到北京。今天湖笔制作，又有了兼毫笔的品类，不仅满足了国内市场需要，还远销海外。1978 年上半年，我国经济代表团访日，曾以几十套精制湖笔礼赠日本友人。

毛笔及制法

毛笔的制法可分为古代制笔法和今制笔法。古代制笔法，古籍记载中有"韦诞制笔法"，即韦诞制作毛笔的方法。三国魏韦诞，字仲将，京兆（今陕西长安）人。盾文才，善辞章，并以制墨闻名当时，且又擅长制笔，所制之笔，人称"韦诞笔"，著有《笔经》一卷传世。今制笔法虽因变迁发展而与各地派别有所不同，但却大同小异。1951 年，浙江省土产交流展览会上有湖州笔店王一晶陈列，并有制笔程序说明书，现抄录于下：一、浸皮：先将制笔的有毛生皮，浸入清水缸中，至皮板全部透湿为度，时间大约一日夜，才从缸中取出，以清水洗之，并使皮上之毛顺向。二、发酵：将浸软之兽皮，掺以草柴灰，逐张压叠在平铺的稻草地上。压叠完成后，四周及顶上，再以稻草封之，使其发酵，呈腐臭状，即行取出。三、采毛：兽皮发酵至适当程度时，毛与皮已呈脱离状态，即将特制之铁齿梳，顺毛之方向采之。四、选毫：将皮上推采之毛，全部放置于圆水盆口之搁板上，施以初步拣挑，除去无用之绒毛及杂毛等，所剩余者，即谓之毫。五、分毫：每种兽皮，其所含之毫类，往往有七八种之多，故对于上所选就之统毫，必须再予分类，始可制成各种不同的毛类。六、熟毫：将分就之毫，由水盆部配成各种不同的笔

· 延伸阅读 ·

云梦秦笔，因出土于湖北云梦睡虎地秦墓中而得名。1957 年 12 月，在该处墓地发现了三支毛笔，其笔为竹杆，上端均削尖，下端略粗，镂空成毛腔。其中一支毛笔长 21 厘米，径宽 0.4 厘米，笔毛长约 2.5 厘米，虽经历了二千一百多年，其笔头形状至今仍圆实饱满。其笔套用细竹管制成，长 27 厘米，宽 1.5 厘米，中间两侧镂空，两端各有一骨箍紧缚，管面缠丝上漆加固，实用而美观，足见秦代制笔技艺之高超。

头毫片发出，再将笔头毫片根部浸以石灰水，竖于盆子内，一日夜即变黄色，成为熟毫。七、扎头：将熟好的笔头毫片，捻成笔头，根部上以薄胶水晒干，用细弦线紧扎成笔头，至此笔头制造工作，初步完成。（水笔根部，则上松香，因水笔用时，笔头含水不干，若上胶水，则易脱毫）。八、装置笔套：将扎成之笔头，分别装置管套。九、剔毫：笔头装置管套后，交由专门技工剔除性质不合的杂毫，使书写时无障碍。十、刻字：笔管上以名称或古诗句等以标明笔的种类及功用，至此笔的制造工作全部完成。

笔求四德：尖、齐、圆、健

四德，是古人对制笔的四种要求。明陈继儒《妮古录》中载："笔有四德，锐、齐、圆、健。"明屠隆《考盘余事》中也载："制笔之法，以尖、齐、圆、健为四德。"这些话都是在说明好的毛笔有四个特点：尖、齐、圆、健。选笔时，无论刚笔软笔，纯毫兼毫，只有具备这四德，才是好笔，才便于应用。尖，指笔毫聚集时笔头尖锐。齐，是指笔毫散开，内外毫尖齐平而不长短不一，修削整齐。圆，是指笔毫圆壮饱满，如出土之笋，腰不内凹，即丰硕圆润，笔肚不空。健，是指毫毛根根劲健，不扁不曲，即笔锋弹性强，笔毛铺开后易于收拢，恢复原来挺直之状。笔的四德俱全，靠的是匠人的精于选毫，以及高超的制笔技艺。

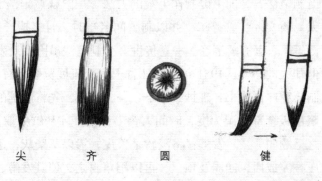

尖　　齐　　圆　　健

中国毛笔的特征，决定了中国书法本质上是追求线条之美。对线条美的追求，一直伴随着书法的发展。

"工欲善其事，必先利其器。"这是不变的真理。书法作为最高的艺术，有高尚的情操与精熟的技艺，如果书具不精良，最后难成佳作。这犹如部队打仗，将帅一流，士兵也很勇猛，但无

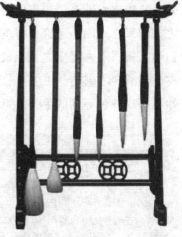

笔用毕后洗净悬挂

良好的兵器，拿什么叫士兵去冲锋陷阵？书具中最重要的就是笔。

中国的书法艺术，能在世界艺术之林中独具特色，是由两个因素决定的，即中国特有的"汉字"和书写汉字的工具"毛笔"。

我们练习书法要能够识别毛笔，善于选择毛笔，并会保护毛笔。

如何保护笔

一支毛笔保护得法，可以久用而且愈发好使。标准的毛笔使用方法如下：

一、启用新笔，必须开笔、润笔。就是将买回来的笔用温水泡开，至笔锋全开即可。不可在水中太久，否则使笔根胶质也化开就会变成"掉毛笔"。

二、润笔之后"入墨"，就是使墨汁能渗进笔毫。先须将润后的笔的清水吸干，可以将笔在吸水纸上轻拖，直至干为止。所谓"干"，并非完全干燥，只要去水可以容墨即可。墨少则过干，不能运转自如，墨多则晕涨无力，都不好。

三、书写之后须立即洗笔。洗净之后，先将笔毫余水吸干并理顺，再将笔悬挂于笔架上，可使余水继续滴落，至干燥为止。

中国书法的线条之所以可以表现人们变化无穷、无限丰富的感情，是因为它主要有两个特点：

第一，它是手写的。甲骨文、金文原本也是手写之后或刻或铸的。因为手写，书法会随着人的思想感情以及人的修养的变化而变化，从而使其本身富于感情色彩，能够传达书家的观念、感情。观者欣赏一幅书法作品，便会受其蕴含的思想感情影响，而与之产生心灵的互动。这样，它就与借用辅助工具作出的几何线不同了。几何线是自然科学图形线，是客观物体量的科学表示，完全是理性的。

第二，书法线条的书写工具和使用的原料是毛笔和水墨。中国毛笔尖、齐、圆、健的四个特点，使得它在艺术家手中能够表现出千姿百态的线条形式。水墨的应用使得书法线条的变化更为丰富、微妙，简直可以说是变幻莫测了。

从书体上选笔的注意事项

如果写篆隶书，运笔较慢，点画停匀，提顿较少，而且转折圆融，只有用柔笔才能写出婉通的效果，所以宜选择较柔的笔。如果写行草书，运笔较快，而且点画狼藉，提顿多而且使转纵横，只有用刚性多的笔才能写出灵动的效果，所以宜选择较刚的笔。

墨

墨的源流

我国墨的起源，至少不晚于殷商时代。1931 年在山东济南附近龙山镇城子崖的石器时代遗址中发现的墨色陶器，以及殷墟所发现的甲骨文，就是用墨写然后雕刻成文的。在人工制墨发明之前，一般利用天然墨或半天然墨来作为书写材料。史前的彩陶纹饰、商周的甲骨文、竹木简牍、缣帛书画等到处留下了原始用墨的遗痕。《述古书法纂》云："邢夷始制墨，字从黑土，煤烟所成，土之类也。"证明商周时代已经开始用天然黑色矿物质中的石墨来写字或是画画了。至汉代，终于出现了人工墨品。这种墨原料取自松烟和桐烟，最初是用手捏合而成，后来用模制，墨质坚实。当时文化艺术蓬勃发展，产墨区遍及陕西扶风、隃糜（今陕西省千阳县）、延州及广东等地，其中以隃糜所制之墨尤佳。三国时发明了"掺胶法"，使墨光泽如漆，丰肌腻理，产生了奇丽的光彩，并一直沿用至今。晋朝陆云给其兄陆机信中有"曹公（曹操）藏石墨数十万个"之语。北魏贾思勰著有《齐民要术》，其中写下了我国最早一篇讲制墨工艺的《合墨法》。北魏郦道元《水经注》云："邺都铜雀台北曰冰井台，高八尺，有屋一百四十间，上有冰室数井，井深十五丈，藏冰及石墨焉，石墨可书。"《荆州记》及《新安郡记》《广州记》等书，皆记有石墨。唐初，经济文化发展很快，制墨技术大大提高，有松烟与油烟两种制墨方法。当时墨官，有易水人奚鼐、奚鼎兄弟，名噪一时，以鹿角胶煎为膏而和之。墨从制成烟料到最后完成出品，其中还要经过入胶、和剂、蒸杵等多道工序，并有一个模压成形的过程。墨模的雕刻就是一项重要的工序，也是一个艺术性的创造过程。南唐李超及其子廷珪、廷宽皆以造墨闻名。宋朝徐铉云："幼年尝得李超墨一挺，长不过尺，细裁如筋，与弟错共用之。日书不下五千字，凡十年乃尽。磨处边际有刃，可以裁纸。自后用李氏墨，无及此者。"据说故宫博物院里有流传至今的李廷珪墨一锭。宋朝文彦博、司马光、苏轼等皆好墨。至明代，又广泛采用"桐油烟"与"漆油"等制墨方法，出现了邵格之、

·延伸阅读·

　　墨丸，古代墨的一种形式。先是一种圆形的墨，后为墨的通称。元陶宗仪《辍耕录》卷二十九云："上古无墨，竹挺点漆而书。中古方以石磨汁，或云是延安石液。至魏晋时，始有墨丸，乃漆烟松煤夹和为之，所以晋人多用凹心砚者，欲磨墨贮沈耳。自后有螺子墨，亦墨丸之遗制。"

方瑞生、程君房、罗小华四大制墨名家。清代有曹素功、汪近圣、汪节庵、胡开文四大制墨名家。为标记墨质优良，往往于墨面上印有"清烟""顶烟""贡烟"等字样。墨的名字都美妙而别致，如"万年枝""五百斤油""千秋光"等，表示其提炼精纯、质量极高。清代以后，墨由书写工具变为文人鉴赏的艺术品。明代李时珍《本草纲目》云："古者以黑土为墨，故字从黑土。许慎《说文》曰：'黑烟胶所成土之类也，故从黑土。'"《墨经》云："凡墨击之辨其声，醇烟之墨声重滞；若研之以辨其声，则细墨之声腻；劣墨之声粗，谓之打砚；腻，谓之入研。"又云："凡墨不贵轻……墨贵重……"由此可知，墨质的优劣，前人已有具体描述。

墨的种类

日常见到的墨有两种：一种是"油烟墨"，是用桐油、菜油、麻油等烧烟加入胶和香料等制成的，最常见的桐烟墨，坚实细腻，具有光泽而不大浓厚；另一种是"松烟油"，它是用松树烧烟加轻胶制成的，色黑而没有光泽，胶质轻，只宜写字。中国画一般多用油烟，只有着色的画偶然用松烟。在表现某些无光泽物如墨蝴蝶、黑丝绒等时，最好用松烟。中国画所用的墨，一般是加工制成的墨锭，选择墨锭时，要看它的墨色。墨色泛出青紫光的最好，黑色的次之，泛出红黄光或有白色的为最劣。

松烟墨

墨名。燃烧松树枝取烟，经过漂、筛，除去杂质，配以上等皮胶和麝香、冰片等加工制成，名"松烟墨"。这是我国较早的制墨法。宋赵希鹄《洞天墨录》云："古墨惟以松烟为之。"明罗颀《物原》中载："刑夷做松烟墨。"明杨慎云："烟墨深重而不姿媚，油烟墨姿媚而不深重，若以松脂为炬取烟，二者兼之矣。"松烟墨，质细色润，不带油腻，易于附色，适宜于画工笔画。

油烟墨

墨名。用动物、植物油（即桐油、猪油、麻油、沥青等脂油）所燃之烟精炼后再配以麝香、冰片等加胶所制之墨称"油烟墨"，以别于"松烟墨"。宋代墨工张遇创用油烟制墨，以制"龙香剂"墨闻名，从此烟墨盛行起来，明时油烟墨制作已为文人墨客所重。明屠隆《考盘余事》中载："油烟墨姿媚而不深重。"油烟墨内含有一定量的油脂成分未被燃尽，更具有助光泽、显姿媚、催渗透、防腐防蛀的作用。油烟墨是上等墨，但胶性较重，只宜于作画。

再和墨

墨名。以旧墨重制称为"再和"。宋苏轼《东坡题跋》卷五云："君佐所蓄新罗墨，甚黑而不光，当以潘谷墨和之，乃为佳绝。"明方瑞生称："章序臣家所藏墨，背列李承晏、李惟益、张谷、潘谷四人名氏。谓是王量提学所制。患无佳墨，取四家断碎者再和胶成之，自谓胜绝。"

漆边墨

墨名。漆边墨常见的有两种：一种是上下左右全边都施之以漆，而正背两面为本色。明代各墨家多用此式。一种是两侧上下左右都不着漆，只在正背两面边上加漆，圆墨即正背两圆边加漆。此式以清代各墨家所造居多。

雪金墨

墨名。墨的通体撒饰大小金片，其形似飘雪洒金，故曰"雪金"。

本色墨

墨名。墨锭除在墨面的书画上涂以色彩外，墨的本身不加涂饰，称之为"本色"。墨锭本色以闪蓝光为优，质坚如玉石，光可鉴人者为上品。呈现松纹皱皮，丝丝起发理者其质更优，反之则质量较差。

漆皮墨

墨名。漆皮墨的做法是把墨锭本身加以刮摩，然后抛光，最后加深。明方于鲁《方氏墨谱》记："磋以锉，摩以木贼，继以蜡帚，润以漆，袭以香药，其润欲滴，其光可鉴。"此种制墨的方法开始于明代万历年间，至清代乾隆时最为盛行。

漆金墨

墨名。或称"泥金"，即墨之通体涂以金泊，再施以漆。

隃糜墨

汉代墨名。隃糜（今陕西省千阳县）以产墨而闻名。"隃糜墨"是一种最早的松烟墨，在当时为官用墨。蔡质《汉宫仪》云："尚书令、仆、丞、郎，月赐隃糜大墨一枚，小墨一枚。"元伊士珍《琅环记》云："汉人有墨，名曰隃糜。"后世遂以"古隃糜"为墨名。

李墨

墨名。南唐易水奚氏世代以制墨著称。元陶宗仪《辍耕录》卷二十九"墨"云："至唐末，墨工奚超与其子廷珪自易水渡江迁居歙州。南唐赐姓李氏。廷珪父子之墨始集大成。"遂以"李墨"为名流传于后世。

仲将墨

墨名。三国魏韦诞，字仲将，京兆（今陕西省长安）人。其制墨法云："今之墨法，以好醇松烟干捣，以细绢筛于缸中，筛其草芥。……烟一斤以上，好胶五两，浸梣皮汁中。可下去黄鸡子白五枚，亦以真珠一两，麝香一两。皆别治细筛，都合调下铁臼中，宁刚不宜泽，捣三万杵。多亦善。不得过二月、九月，温时臭败，寒则难干。每挺重不过三两。"（见宋苏易简《文房四谱》卷五《墨谱》）。宋赵彦卫《云麓漫钞》云："萧子良答王僧虔书曰：'仲将之墨，一点如漆。'"

紫霄峰墨

宋常和所制墨名。元陆友《墨史》卷中谓常和"墨虽晚出，颇自珍惜。胶法殊精，必得佳煤然后造，故其价与潘、陈特高。收其赢以起三清殿。其铭曰'紫霄峰造'者，岁久磨灭，真可截纸。和子遇，不为五百年后名而减胶售俗"。

玉泉万笏

墨名。金代杨文秀，以善墨闻。其子彬，得其遗法，以授耶律楚材。楚材授其子铸，使造一万丸，铭曰："玉泉万笏"。

玉泉墨

墨名。金代杨文秀字伯达，江左人，善制墨。其法不用松炬而用灯煤。金元遗山有《赋南中杨生玉泉墨》诗云："万灶玄珠一唾轻，客卿新以玉泉名。御团更觉香为累，冷剂休夸漆点成。浣袖秦郎无藉在，画眉张遇可怜生。晴窗弄笔人今老，孤负松风入砚声。"

千秋光

明末吴叔大所制墨名。承"垂以千秋，用光宝石"之意。按《周礼》公、侯、伯、子、男五等爵位，作桓圭、信圭、躬圭、蒲璧、谷璧五式，名曰"三圭二璧"。传世宝物有上海博物馆藏吴叔大制"千秋光""蒲璧"墨一锭。

集锦墨

墨名。成套丛墨，也称"锦墨"。按其类别有三：一、每锭墨形式各殊，图案各异；二、每锭墨形式相同，而绘图题识互异；三、选用不同名品，聚集在一起。集锦墨创始于明，盛行于清，发源地为休宁。后歙县墨家也继起并发扬光大。集锦墨一般墨料比较坚细，制造技术熟练，镂模的技巧精湛，画图生动逼真，漆匣和裱糊锦盒不仅形式美观，兼能保护墨质，画家、书家的艺术也在墨上得到表现。明清著名集锦墨如汪中山"玄香太守""松滋侯""潘嘉客""瑶函墨"，曹素

功"紫玉光""天瑞"等。

天瑞

清代曹素功所制墨名。传世有全套一匣者，计十种：草圣、酒仙、真儒、隐者、羽士、侠客、高僧、美人、词仙、画师。

紫玉光

清代曹素功所制墨名。历充贡品，并被赐名"紫玉光"，居曹氏名墨十八之冠。曹氏《墨品质》称："应运而生，玉浮紫光。名我'隃糜'，天下无双。超奚迈沈，独擅众长。图以黄岳，焕乎文章。芬芳馥郁，密致坚刚。允为世珍，金玉其相。"今传世的紫玉光墨，以黄山风景三十六峰为主题，图为通景，按山势地位之高低，划分成二十六锭墨，面是山峰，背题诗句，装一锦盒内，盒分两层，每层装纳十八锭。"紫玉光"三字用金蓝二色涂填，富于变化。墨锭短小精悍，质料坚莹。

豹囊丛赏

清曹素功所制墨名。为集锦墨之一种。曹氏《墨品质》彭定求题云："气清而质轻，色黝而香凝，养于豹囊之中，在乎远湿而贵温。函以类聚，品以群分，辉煌金碧，以俟藻鉴者之权衡。"墨模镌绘精妙。

天琛

墨名。为明末吴叔大仿汉魏六朝至唐宋名家墨而制成之上品墨。清张仁熙《雪堂墨品》云："昔苏子瞻在黄，于雪堂试墨三十六丸，抢其佳者，合为一品，名曰'雪堂义墨'。歙人吴叔大遂仿其意作义墨三十六丸，虽不免时制，而肖形取象，物料精工。"《墨品质》称其墨："黝兮如漆，坚兮如石，或圆或长，不挺不剂，用以缕文士之英华，不减龙香之制。"

五百斤油

清代著名画家、"扬州八怪"之一的金农选烟所制墨名。清徐康《窳叟墨录》云："冬心先生墨赝者最多，真者余谨见大半段，长方厚阔边，体面书皆作漆书，墨面书五百斤油，背冬心先生造，约重七钱。"（见《十六家墨说》）此墨后来仿制者极多。

徽墨

墨名。安徽歙州（今歙县）等地所产墨之总称。自五代奚氏父子迁至歙州，精制贡墨，世代传授，名满天下。此时所制之墨称之为"李墨"或"廷珪墨"，

或称"新安香墨"。徽州在宋宣和三年（1121 年）由歙州改称，下辖歙县、休宁、祁门、婺源、绩溪、黔县六县，这时此地制墨业已出现家家学习制墨的盛况。宋代徽墨大体分松烟、油烟两种，名工辈出，有歙州耿姓一族、宣州盛姓一族，以及张遇、潘谷、吴滋、戴彦衡、高庆和等名手。明沈德符《万历野获编》卷三十六云："新安人例工制墨。……今徽人家传户习。"可见明代徽州制墨极为普遍，制墨地区也自歙州一地扩大至黄山、黟州，以至整个徽州。明清歙县墨派罗小华、程君房、方于鲁、曹素功、汪近圣、汪节庵等推出高标准的佳墨，隽雅大方。休宁墨派汪中山、邵青丘、邵格之、胡开文等制墨则讲究精致、华丽，使墨从实用走向了审美。徽墨之名一直流传至今，驰名中外。

明　宣德　御墨

墨的使用

　　学习书法，笔法与墨法互为依存，相得益彰，正所谓"墨法之少，全从笔出"。用墨直接影响到作品的神采。明代文人画兴起，国画的墨法融进书法，增添了书法作品的笔情墨趣。初练字者，可用市场上出售的墨汁。但若书写比较讲究的书品，则以研墨为宜。如用墨量大，则可用高级墨汁，若再加墨锭磨研则效果更佳。

　　浓墨是最主要的一种墨法。墨色浓黑，书写时行笔实而沉，墨不浮，能入纸，具有凝重沉稳，神采外耀的效果。

　　古代书家颜真卿、苏轼都喜用浓墨。苏东坡对用墨的要求是"光清不浮，湛湛然如小儿一睛"，认为用墨光而不黑，失掉了墨的作用；黑而不光，则"索然无神气"。细观苏轼的墨迹，有浓墨淋漓的艺术效果。清代刘墉用墨亦浓重，书风貌丰骨劲，有"浓墨宰相"之称。与浓墨相反的便是淡墨。淡墨介于黑白色之间，呈灰色调，给人以清远淡雅的美感。明代董其昌善用淡墨，书法追求萧散意境。从作品通篇观来，浓淡变化丰富，空灵剔透，清静雅致。清代的王文治被誉为"淡墨探花"。另外，还有的书画家喜欢使用涨墨，涨墨是指过量的墨水在宣纸上溢出笔画之外的现象。涨墨在"墨不旁出"的正统墨法观念上是不好的。然而涨墨之妙正在于既保持笔画的基本形态，又有朦胧的墨趣，线面交融。清代的王铎就擅用涨墨，以用墨扩大了线条的表现层次，作品干淡浓湿结合，墨色丰富。也有的书画家喜欢使用渴笔和枯笔。渴笔、枯笔分别指运笔中墨水所含的水分或

墨大多失去后在纸上行笔的效果。渴笔要苍中见润泽。在书写中应用渴笔和枯笔，控制墨和水的含量。

古人论画时讲用墨有三个要素：一是"活"，讲究墨色滋润自然生动；二是"鲜"，墨色要灵秀焕发、清新可人；三是"丰富"，墨色要轻重浓淡快慢虚实结合，变化无穷。

选择墨的标准

好墨具备的特点是"质细、胶轻、色黑、声清"。"质细、胶轻"可以从磨出的横断面上看，以肉眼看不出空孔为最佳；"色黑"可以从写出来的笔画上细看，迎日光看去，黑中泛紫或泛绿，就是好的；"声清"可以用物击墨来辨别，声音清脆而不浑滞为好。作书之墨，要新磨，易于运笔。磨墨宜用清水。

真正的好墨在古墨中才能见到。古墨的佳品，墨质坚如玉石，墨的表面可以隐隐看见丝丝的纹理，显示出浑厚的气魄。这是因为它合胶适度，墨烟极佳。今天的新墨已经很难达到这样的程度。如果墨质松软，容易断碎，磨面出蜂眼，色灰而无光彩，那就是劣品。最负盛名的是安徽歙州墨。古墨如金，已不易得。学书择墨，只要墨色匀和，泛紫色光泽，墨磨面光滑如镜，轻轻叩之，声音清润，即为上品。若调水试之，从最浓到极淡可画色阶多者为佳。初学者选用"中华"或"一得阁"墨汁即可。

如果有时间，我们还是建议亲手研墨使用为佳，一是研出的墨浓淡较为适宜书写；二是研墨时可以平心静气，为书写做好准备。

纸

纸的源流

纸是中国古代四大发明之一。中国造的纸又是中国书法、绘画必备的材料。没有发明纸以前，人们使用过很多记录文字的材质，如龟甲、青铜、竹、木片、珍贵的丝织制品，但都不理想。据史载汉初已有幡纸代简而兴，"幡"即以缣帛推衍而来，但因产量极少，不能普遍应用。直到东汉蔡伦改进造纸术，纸才被广泛应用于书写中。蔡伦采用树皮、麻头、破布、废鱼网为原料，经过泡、煮、晒、打、捞、榨、焙等工艺，成功地制造出了既轻便又经济的纸张。即使在机制纸盛行的今天，某些传统手工纸仍有着不可替代的作用，焕发着独有的光彩。在古代，

纸张是很贵的，晋葛洪自言家贫不易得纸，抄书皆为两面书写，此种书卷，今尚保存于敦煌。至汉末，左伯改进蔡伦造纸技术而创新法，所制之纸有"研妙辉光"之誉。唐张怀瓘《书断》云："汉兴用纸代简，至和帝时蔡伦工为之。"又云："左伯，东莱人，甚能造纸。"晋时纸有南北之别：北纸用横帘造，为横纹纸；南纸皆为竖纹。至唐代硬质纸出世，至此我国造纸技术，飞跃前进，精益求精，可辟蠹虫。至今敦煌所传唐人写经，犹然可见当时之精工。其后有"云蓝纸"，陆机《平复帖》为西晋纸。制纸业至宋大盛，当时最著者为"澄心堂纸"。上海博物馆所藏宋徽宗之"柳鸦"与"芦雁"即用澄心堂纸。至明宣德年间所造之宫纸，名曰"宣德纸"。唐宋演至近代有多种外来纸，如宋代的"鸡林纸"即从日本输入的纸。从汉至唐近千年传世书画大多用的是麻纸。

纸的品种

粗制纸和精制纸

中国历代造纸大体可分为两种：粗制纸和精制纸。粗制纸各地都有制造，各标名目，如毛头纸、高丽纸、元书纸、毛边纸等。这类粗纸中，凡是纸面不大光滑，而纸质坚韧能托墨的，如毛边、高丽、毛头、元书等，最适合练习书法用，既价廉又易运笔。精制纸即宣纸。宣纸以产于安徽宣城的最有名，故称宣纸。质理细腻，颜色洁白，为书家所喜用。宣纸产于安徽宣城，因而得名。宣纸洁白如玉，绵润吸墨。吸水性强的是生宣，加矾即为熟宣，不甚吸水了。习大字要用生宣。笔墨到了生宣纸上，挥洒如意，云蒸霞蔚，风情万种，养心快意，美妙难以言表，千载以下，还可见得元气淋漓。练字不可用洋纸，初学从简，可用价格低廉的普通纸。有一定基础后还须用宣纸，以熟习纸性。写字不习纸性，如人在旅途，不服水土。

生纸、熟纸和半生熟纸

从造法来看，有生纸、熟纸和半生熟纸三种。"单宣""净皮宣""夹宣"等都是生纸。"云母笺""蝉衣笺"等都是熟纸。熟纸是生纸用明矾等加工而成。"二层玉版""三层玉版"等都是半熟纸。半熟纸也是用生纸加工而成。

所谓生纸，就是直接从纸槽中抄出后，经烘干而成的未经加工处理的白纸，也称"生宣"。唐时生纸仅作为裱褙书画用纸，生纸吸水力很强，润墨性好，用于泼墨画、写意画和行草书体，笔触层次清晰，浓、淡、干、湿、燥五色俱显，变化万千。用硬毫浓墨较易书写。

所谓熟纸，是生纸加工后便成为熟纸。北魏贾思勰《齐民要术》中载："凡

打纸欲生，则坚厚特宜入璜。"即为生纸作熟纸之法。宣纸加工则必经过矾水浸制后，方称为熟纸。熟纸质硬而不吸水。半熟纸半生半熟，能够吸水，但不像生纸那样易于渗化。邵博《闻见后录》卷二十八云："唐人有熟纸、有生纸。熟纸所谓研妙辉光者，其法不一。生纸非有丧事故不用。"其法有砑光、拖浆、填粉、加蜡、拖胶矾等不一，盖作书画时不致走墨或晕染色也。今时绘作工细书画多用之。

麻纸

纸名。以麻纤维所制之纸，总名"麻纸"。三国董巴《大汉舆服志》云："东京（洛阳）有'蔡侯纸'，用故麻名麻纸，木皮名榖纸。"有白及色麻纸之分。日人大村西崖《中国美术史》云："在唐以前，皆用染黄蘖之纸，日本正仓院遗存之白麻纸、色麻纸甚多，皆盛唐所制也。"近代古纸出土证实，以麻纤维造纸始于西汉。故宫博物馆藏西晋陆机《平复帖》现被认为是传世最早之麻纸法书。

宣纸

纸名。我国主要的书画用纸，世称"宣纸"。国内及东瀛无不珍重视之，以为书画佳品。或谓"泾县纸"。以青檀树皮为主要造纸原料。宣纸始为唐宣州府之贡品，唐张彦远《历代名画记》云："好事家宜置宣纸百幅，用法蜡之，以备摹写。古时好拓画，十得七八，不失神采笔踪。"其产地是宜川之泾县（今安徽省芜湖市泾县），因为在宣城集散故名。清胡韫玉《朴学斋丛刊·纸说》云："胡侍珍珠船云，永徽中宣州僧欲写《华严经》，先以沉香种楮树，取以造纸，当是制造宣纸之始。宣城、宁国、泾县、太平皆能造纸，故名宣纸。而泾县所制尤工。今则宣纸惟产于泾县，故又名泾县纸。"其纸质地柔坚，洁白平滑，细腻匀整，经久不变，便于长期保存，故有"纸寿千年"之誉。

罗纹纸

纸名。谓宣纸之有罗纹者。纸质有薄、厚多种，纸质细腻，不易渗水，产于安徽省泾县，有阔、狭两种。清康熙中有杭州良工王诚之，以所制之铜丝帘造阔帘罗纹纸，其帘颇精巧，纸亦闻名于世，其后继起无人，遂成绝响。此后仿制，专用竹帘，遂称"狭帘罗纹"。

楮纸

纸名。由楮皮纤维所造。楮皮即构皮。《太平御览》卷五百引晋裴渊《广州记》云："取榖树皮，熟槌堪为纸。"南朝梁陶弘景《名医别录》云："楮，此即今构树也。南人呼榖纸亦为楮纸，武陵人作榖皮衣。"楮纸的制造，在我国已有千余年历史，

近代才成为制作高级手工书写纸的原料。"楮"字在我国古代的典籍里,是用作"纸"的同义字,可见其应用之广。

蚕茧纸

纸名。又称"絮纸"。据近人考证,所谓蚕茧纸者,亦属植物纤维纸之一种,因纸上纤维白细发光,交织如蚕丝,而美其名曰"蚕茧纸"。晋张华《博物志》云:"王右军写《兰亭序》用蚕茧纸。"日人大村西崖《中国美术史》谓:"《兰亭序》则书于蚕茧纸也,蚕茧纸谅系麻纸有滑泽者。"

薛涛笺

唐代纸名,又名"浣花笺"。其形制为深红色小幅诗笺。九世纪初造于成都郊外浣花溪之百花潭,曾被唐代蜀中女诗人薛涛(字洪度)用以写诗,与元稹、白居易、杜牧、刘禹锡等人相唱和,遂名著文坛。北宋苏易简《文房四谱》云:"元和之初,薛涛尚斯色,而好制小诗,惜其幅大,不欲长,乃命匠人狭小为之。蜀中才子既以为便,后裁诸笺亦如是,特名曰'薛涛笺'。"元费著《蜀笺谱》谓涛"躬撰深红小彩笺",时谓之"薛涛笺"。其制法,据明代宋应星《天工开物·杀青篇》谓"以芙蓉皮为料,煮糜入芙蓉花末汁"而成。

硬黄纸

唐代纸名。以黄色麻纸经过加蜡研光,称为"硬黄"或"黄硬"。唐人大都用以写经,亦适于临摹古帖。明李日华《紫桃轩又缀》云:"纸虽稍硬,而莹彻透明,如世所为鱼鱽明角之类。以之蒙物,无不纤毫毕现者。大都施之魏、晋、钟、索、右军之迹,以其年久不暗也。"其制法,宋张世南《宦游纪闻》载"谓置纸热熨斗上,以黄蜡涂匀"而成。现存实物有北京图书馆藏开元六年(718年)二月六日道士马处幽并侄马抱一所写之道经《无上秘要》卷五十二、辽宁省博物馆藏《万岁通天帖》唐摹本等。

澄心堂纸

南唐纸名。后主李煜(937—978)时,设局令剡道监造名纸,供宫中御用,号"澄心堂纸"。此纸"滑如春水、细密如蚕茧。坚韧胜蜀笺,明快比剡楮"(梅尧臣诗)。主要产地在池、歙二郡(即今安徽南部的歙州地区)。其制法是在寒溪中浸楮皮料,用敲冰水举帘、荡纸,最后熔干而成。北宋苏易简《文房四谱·纸谱》云:"南唐有澄心堂纸,细薄光润,为一时之甲。"宋程大昌《演繁露》云:"江南李后主造澄心堂纸,前辈甚贵重之,江南平后六十年,其纸犹有存者。"北宋刘敞、欧阳修、梅尧臣等诗人亦有诗称赞。此后历代均有仿制澄心堂纸者,

然只是袭用其名而已。

宋仿澄心堂纸

宋代纸名。潘谷在歙州仿五代澄心堂纸所造。宋梅尧臣有句云："漫堆闲屋任尘土，七十年来人不知。而今制作已轻薄，比于古纸诚堪嗤。古纸精光肉理厚，迩岁好事亦稍推。"说明宋仿比较单薄。淳化三年（992 年）宋太宗摹刻《阁帖》时用的就是这种仿制品。

怎样选纸

初学者习字可以选用元书纸，此纸纸面比较毛，可以练习涩势行笔，避免浮华的毛病，价格又很低廉。其他如毛边纸、高丽纸都可以用来练字。但是，不可用旧时所谓的"洋纸"来练字，如凸版纸、胶版纸、铜版纸等。这类纸纸面光滑，又不渗墨，留不住笔，不能习字。

砚

相传"黄帝得玉一钮，制为墨海"，这是制砚的开始。汉时已有陶砚，《西京杂记》云："天子……以玉为砚，取其不冰。"此乃汉代有关砚之最初记录。汉刘熙《降名·释书契》："砚，研也；研墨使和濡也。"汉许慎《说文解字》："砚，石滑也。""滑"训作"利"，与研磨用义。我国自古就把砚解释为研磨工具。汉代砚石，大多用石制成，也有用陶土烧成者。砚形状各异，有带盖三足，刻有花纹；有呈圆形，带盖，三足；亦有直颈单龟、交颈双龟等，龟背为砚盖，刻有龟背纹。在安徽肥东和江苏徐州东汉墓中，曾发现铜兽形砚盒各一件，砚盖为兽身形，砚面由石片镶成。兽身通体鎏金，并镶有宝石、红珊瑚等，制作精巧美观，为汉砚中的珍品。魏晋南北朝时，出现瓷砚。砚面无釉，以便磨墨。后又制成为多足的青瓷砚。我们在顾恺之画面中已经能见到晋砚。1975 年，在山西大同市郊北魏建筑遗址中，出土了石雕砚。砚呈方形，造型优美，四周雕有四

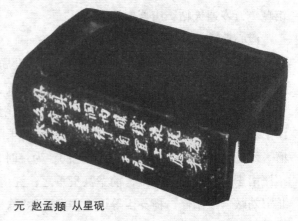

元 赵孟頫 从星砚

组图案：骑兽、角抵、舞蹈、沐猴。砚底并雕有力士、云龙、朱雀、水禽衔鱼、莲花等，雕刻精美绝伦。隋唐时，石砚、陶砚多为箕形，有足。唐、宋时期，开始采用端石、歙石制砚。唐诗人李贺《咏端砚诗》云："端州石工巧如神，踏天磨刀割紫云。"由是观之，端砚已为当时人所珍视。端溪位于广东肇庆，其砚材宋时开采较多，至元时已禁闭。明时，时开时闭，至清时只开七八次。唐始烧制三彩砚、澄泥砚，并涌现了广东的端砚、安徽的歙砚、甘肃的洮砚、山东的鲁砚，此乃全国四大名砚；宋时普遍使用石砚，且形式多样；明代以端、歙石砚为人所重；清代砚材品种多样，雕刻技术及装潢都极为精美。迨至宋代书法家米芾《砚史》书中，对晋砚、唐砚、宋砚之造型、制做方法、取材等，皆有详尽的论述，对端、歙两砚论证更为精详。又至明清，端、歙石砚为广大书画者所喜爱。有的砚由匠人雕镂富有艺术观赏功能的雕刻，则砚已由实用之物成为了文玩珍品。砚之形状，多种多样，如日样、瓢样、马蹄样、新月样、莲叶样、人面样、宝瓶样、古钱样、灵芝样等。

砚在古代也称为研，《汉书·班超传》中班超准备投笔从戎时说："安敢久事笔研间乎！"

砚的品种

水岩

砚名。端石名坑之一。初唐初产石材制砚，至晚唐列为贡品，故又称"皇岩"。清康熙后称"老坑"。《端溪砚谱》云："肇庆府东三十三里，有山曰斧柯。在大江之南，盖羚羊峡之对山也。斧柯山峻峙壁立，下际潮水，至江之湄，登山行三四里即为砚岩也。先至者曰下岩，下岩之上曰中岩，中岩之上曰上岩。""下岩"即水岩。水岩的砚石有石眼，分布成象，石本身磨之无声，蓄水不耗，发墨而又不坏笔，历来被视为世之珍品。水岩洞内有大西、水归、东洞等，现在只有大西、水归洞开产砚石。

龙岩

砚名。唐时端州砚坑名。《端溪砚谱》云："自上岩转山之背曰龙岩。龙岩盖唐取砚之所。后下岩得石胜龙岩，龙岩不复取。"

宋坑

砚名。端石名坑之一。古代称为"将军坑"，在肇庆市北郊北岭山一带。产石始于宋。故名宋坑。所出砚石色紫红如猪肝，石质致密，润滑、坚实。所产石

晶有火捺、金星点及金钱火捺等。

梅花坑

砚名。端石名坑之一。位于广东省肇庆市北郊北岭山，也称为九龙坑，开采始于宋，砚石呈灰白微黄，有梅花点。尤以石眼多著名。

麻子坑

砚名。端石名坑之一。位于水岩之南，有水岩和旱岩两洞，与半边山岩隔山相望。产石始于清代乾隆年间，相传为一陈姓石工访得，此石工面麻，故有此称。砚坑石质坚实、幼嫩、细腻。所产石品有青花、蕉叶白、火捺，也有鸲鹆眼、鹦哥眼、风眼等石眼。

歙砚

砚名。江西省婺源县（唐武德元年至北宋宣和三年属歙州）歙溪所产之砚石，又称"婺源砚"。为全国四大名砚之一。北宋唐积《歙州砚谱》云："婺源砚在唐开元中，猎人叶氏逐兽至长城里，见叠石如城垒状，莹洁可爱。因携之归，刊粗成砚，温润大过端溪。后数世，叶氏孙持以与令，令爱之，访得匠手琢为砚，由是天下始传。"宋赵希鹄《洞天清禄集》云："歙溪龙尾旧坑，亦有卵石，……细润如玉，发墨如泛油，并无声，久用不退锋，或有隐隐白纹，成山水、星斗、云月异象。"石质坚韧，温润莹洁，纹理缜密，发墨如油，色如碧云，声若金石。其品类有：龙尾砚、罗纹、金星、眉子等。宋人有《歙砚说》《歙州砚谱》等书，皆专记歙砚者。

罗纹

砚名。歙砚砚品之一种。产于罗纹里山。《歙砚说》云："粗罗纹理不疏，细罗纹石不嫩者为佳。"

鲁砚

砚名。山东古称鲁，以山东省诸砚石制成的砚，统称"鲁砚"。其中主要有：红丝石、紫金石、淄石、徐公石、温石、田横石、尼山石、金星石、薛南山石、浮莱山石、龟石、燕子石等十余种。山东砚石资质细润，发墨而不损笔，其色泽纹彩各有特色，为我国砚石四大产地之一。

金星石砚

砚名。鲁砚之一种。矽化泥质灰岩内含有硫化铁细晶，形成金星，因而得名。产于临沂费县南之箕山洞，临沂为故琅琊郡，为东晋王羲之故乡，故又名"羲之石"。

尼山石砚

砚名。鲁砚之一种。砚石产于曲阜东南六十华里之夫子庙东沟壑中。清乾隆《曲阜县志》记载："尼山之石，文理精腻，质坚色黄，可以为砚，得之不易，近无用者。"

紫金石砚

砚名。鲁砚之一种。紫金石制砚始于唐、盛于宋。目前实物流传极少。宋高似孙《砚笺》云："紫金石出临朐，色紫润泽，发墨如端、歙，唐时竞取为砚，芒润清响，国初已乏。"宋唐彦猷《砚录》云："尝闻青州紫金石，余知青州，至即访紫金石所出，于州南二十里曰临朐界，掘土丈余乃得之。石有数重，人所取者不过第一二重，若至第四重，润泽尤甚，而色又正紫，虽发墨与端、歙同，而资质微下。"宋米芾《砚史》云："紫金石与右军砚无异，端出其下。"1973年在元大都遗址中出土米芾铭紫金石石砚一枚，凤字形，其色正紫。砚背米氏铭曰："此琅琊紫金石制，在诸石之上，皆以为端，非也。元章。"

洮砚

砚名。又称洮石砚。为全国四大名砚之一。产于甘肃省南部之洮河，甘肃临潭即古洮州。宋赵希鹄《洞天清禄集》云："除端、歙二石外，惟洮河绿石，北方最贵重。绿如蓝、润如玉，发墨不减端溪下岩。然石在临洮大河深水之底，非人力所致，……或长沙谷山石，澧石润而光，不受墨，堪作砥砺耳。"宋黄山谷诗云："久闻岷山鸭头绿，可磨桂溪龙信刀。"洮石纹理如丝，细腻如玉，色气秀润，为极珍贵之砚材。

嘉峪石砚

砚名。又称嘉峪砚。产于长城西端之嘉峪关黑山峡。有青、绿等色。《敦煌杂钞》载："嘉峪山，石可做砚，色青紫，与崆峒、栗亭砚相仿。"《肃州志》称："嘉峪关砚兹曰三德，体质润泽，既不废笔，又不废墨。"钱宗泽《兰州商业调查》云："嘉峪砚，五色俱备。"

松花石砚

砚名。指以松花石(又名松花玉)所制之砚。清乾隆弘历《盛京土产杂咏十二首》序称："混同江产松花玉，可做砚材。"其砚大多为清室帝王御用，故极罕见。其质地细腻温润，质坚致密。有深绿、浅绿两色，间亦杂有黄色。纹如刷丝。

贺兰砚

砚名。青海宁夏贺兰山所产之砚，其石砚发现于笔架山小口子一带。乾隆版《宁

夏府志》云："笔架山，……下出紫石可为砚，俗呼贺兰端。"品类有：前山石砚、后山石砚、朝天玉带砚、紫袍玉带砚、七星眼砚、绿标砚、光青紫石砚等。其砚色紫如端，细润坚实，易于雕刻。

玉砚

砚名。即以玉料雕琢成的砚具。梁吴均《西京杂记》云："以玉为砚，取其不冰。"宋米芾《砚史》云："玉出为光，着墨不渗，其发墨。"可见玉砚也是正式磨墨用具，不是玩品。

水晶砚

砚名。即以水晶（石英）雕琢成的砚具。宋米芾《砚史》谓此种砚"于他砚磨墨汁倾入用"。但亦可用于研磨，如研朱砂墨，尤为合适。

铜砚

砚名。即铜制成的砚，称铜砚。宋苏易简《文房四谱》卷三《砚谱》云："东魏孝静帝有芝生铜砚。"北朝时已见用之，今罕见。

铁砚

砚名。即以铁铸成的砚。宋苏易简《文房四谱》卷三《砚谱》引王子年《拾遗记》云："张华造《博物志》成，晋武帝赐青铁砚，此铁于阗国所贡，铸为砚也。"《徐氏笔精》卷八云："古人用铁砚者桑维翰也。洪崖先生欲归河内，舍人刘守璋赠以扬雄铁砚，以铁为砚始自扬雄，维翰效之耳。"可见铁砚之用，始于汉代。

瓦砚

砚名。即以古代建筑物上的砖瓦制成的砚。尤以未央宫、铜雀台瓦砚最为人称道。宋苏轼《铜雀砚铭引》云："客有游河朔，登铜雀古台，得其遗瓦以为砚。砚坚而泽，归以遗余，为之铭云。"宋苏易简《文房四谱》卷三《砚谱》云："古瓦砚出相州魏铜雀台，里人掘土，往往得之贮水数日不渗。"

瓦头砚

砚名。又名"瓦当砚"。以覆檐瓦去其身，以其头所制成。唐吴融《古瓦砚赋》云："勿谓乎柔而无刚，土埏而为瓦；勿谓乎废而不用，瓦断而为砚。"

澄泥砚

唐代砚名。属陶砚一类。始制于唐代。其制法，宋苏易简《文房四谱》卷三《砚谱》云："以瑾泥令入于水中，掼之，贮于瓮器内，然后别以一瓮贮清水，

以夹布囊盛其泥而摆之，俟其至细，去清水，令其干，入黄丹团和溲如面，作二模，如造茶者，以物击之，令至坚，以竹刀刻作砚之状，大小随意，微荫干，然后以利刀子刻削如法，曝过，间空埒于地，厚以稻糠并黄牛粪搅之，而烧一伏时，然后入墨蜡贮米醋而蒸之五七度，含津益墨，亦不亚于石者。"宋代以后，开采天然石琢砚，类澄泥，亦名"澄泥砚"。其品类有"鳝鱼黄""蟹壳青""绿头砂""二玫瑰紫""豆瓣砂"等。以其质细而洁净者为上品。

木砚

砚名。以木制成砚，晋代已有之。宋苏易简《文房四谱》卷三《砚谱》载："傅玄《砚赋》云：'木贵其能软，石美其润坚。'因知古亦有木砚。"

竹砚

砚名。即以竹制成的砚。《异物志》云："广南以竹为砚。"

漆砚

砚名。宋苏易简《文房四谱》卷三《砚谱》载："东宫故事云：'晋皇太子初拜，有漆砚一枚。'"又云："皇太子纳妃有漆书砚一。"

纸砚

砚名。即以纸与细石砂和漆制成的砚。清人《菽园赘谈》云："闻贵州出纸砚，用之历久不变。"清吴槎客《尖阳丛笔》云："海宁北寺巷程姓，以石砂和漆制纸砚，色与端溪、龙尾无异，且历久不敝，艺林珍之。"晋东宫旧事皇太子初拜，给漆砚一枚，此其遗制也。

孔子砚

砚名。伍缉之《从征记》云："鲁国孔子庙中有石砚一枚，制甚古朴，盖夫子平生时物也。"（见宋苏易简《文房四谱》）其时有否石砚，考古发掘尚未发现，姑存以待考证。

平板砚

砚名。又称"砚板"。指一种底面削平、磨光，不开墨池、墨堂，也不加任何装饰性琢雕之砚石。此种砚石大都为收藏、鉴赏石质之用。

凤凰池

砚名。古代砚型之一种。宋米芾《砚史》云："晋砚见于晋顾恺之画者，……上刊两窍置笔者，有如凤字两足者，独此甚多，所谓凤凰池也。"即指此类之砚。

墨海

砚之别称，也指较大型之砚。宋苏易简《文房四谱》卷三《砚谱》云："昔黄帝得玉一钮，治为墨海焉。其上篆文曰：'帝鸿氏之砚'。"一说，为可以贮蓄较多墨汁之砚池。清翟灏《通俗编》云："今书大字用墨多，则以瓦盆磨之，谓其盆曰：墨海。"

选砚和用砚的方法

好砚的石质细润，手抚有柔感，叩之有清脆声。磨墨有吸墨感，不滑不涩。贮墨不容易干。

砚要"细"和"腻"。腻能发墨，细能发墨不粗。但也不能太细腻，太细腻反而不发墨。太粗糙的砚，磨出的墨有粗粒，容易损坏毛笔。我们日常习字，用砚不需十分考究，一般砚质的砚台即可。

使用砚台，先用清水磨墨，用力均匀，不急不慢。清洗砚台，不要用金属器皿，用丝瓜瓤洗涤即可。

磨好的墨不宜久留砚中，易造成积墨损害砚质。洗砚宜将砚放入清水中，用软布把墨洗净，不可用硬物。砚须常洗。

书法鉴定知识

金石刻

刻于金石器物上的图像及文字之通称。金，指钟鼎彝器之属；石，指碑碣墓志之属。司马迁《史记》卷六《秦始皇本纪》："皇帝曰：'金石刻尽始皇帝所为也。今袭号而金石刻辞不称始皇帝，其于久远也，如后嗣为之者，不称成功盛德。'"清阮元《北碑南帖论》云："古石刻纪帝王功德，或为卿士铭德位，以佐史学，是以古人书法未有不托金石以传者。秦石刻曰'金石刻'，明白是也。"

石刻

指刻于石上的文字或图像。刻石之风，始于先秦之世，至东汉而极盛。而魏晋之时屡申刻石之禁，沿及南朝。然北朝刻石甚多，至隋唐以后石刻文字、图像复又大盛，事无巨细常刻石以纪之。石刻之种类甚多，如碑、碣、摩崖、墓志、阙、经幢、石柱等等。内容多为纪功、颂德、题咏、题名、纪事、谱系、释道石经、造像等。石刻文字是考证文史、研究书法的珍贵资料。

碑学

广义指研究考订碑刻源流、时代、体制、拓本真伪、文字内容等学科；狭义专指崇尚碑刻的学派。清代嘉庆、道光以前，书法崇尚法帖。"馆阁体"出现，书法艺术走向僵化。至学者兼书法家阮元提出"南北书派""北碑南帖"之后，邓石如、包世臣、康有为等竞相发起提倡北碑，便形成与崇帖相对峙之尊碑学派，碑学遂大盛。"碑学"与"帖学"两个名称由此而产生。康有为《广艺舟双楫·尊碑第二》云："国朝之帖学，荟萃于得天、石庵，然已远逊明人，况其他乎！流败既甚，师帖者绝不见工。物极必反，天理固然。道光之后，碑学中兴，盖事势推迁，不能自已也。"碑与帖相对，各自独立。所谓"碑"者，即古人之真迹刻于石上。南朝梁刘勰《文心雕龙》云："上古帝王，纪号封禅，树石埤岳，故曰碑也。"

南北书派

将书法分为南北两大派别。所谓"南北书派"，指魏、晋以后，南北书法风格不同，因而分成不同流派。南宋时已有此说。宋赵孟坚《论书》云："晋宋而下，分而南北，北方多朴，有隶体，无晋逸雅。"至清代阮元著《南北书派论》，对书家源流所辨精详。

拓本

以湿纸覆于金石或其他质地刻物之上，再用墨或其他颜色椎拓而成的书法或图像，称之为"拓本"。因其从实物上蝉蜕下来，故亦称"蜕本"或"脱本"。须注意古时侯拓本与揾本是不同的。揾本是指将纸或绢帛覆于真迹上，向光照明，双钩填墨而成之副本。亦称"摹本""向揭""响揾"。宋元以后渐不作区别，均指椎拓。按材料及拓法，拓本分为"银朱拓""乌金拓""蝉翼拓""隔麻拓""扑拓""擦拓""洗石精拓""双拓"等。按时代分为"宋拓""元拓""明拓""清拓"等。按地域分为"陕拓""蜀拓""闽拓""滇拓"等。还有按拓工姓氏分的，名目很多。

临本

宋黄伯思《东观余论》云："临，谓以纸在古帖旁，观其形势而学之，若临渊之临，故谓之临。"临本力求神肖形似。王羲之《兰亭序》，即有初唐临本传世。

善本

指凡在学术上、艺术上有重要价值，或有一定年份之图书、碑帖等，如旧刻

本、精抄本、手稿、无残缺之足本、旧拓碑帖等，通常称为"善本"。凡书籍精加校勘，错误较少者，亦可称为善本。宋欧阳修《集古录跋尾》云："自天圣以来，学者多读韩文而患集本讹舛，惟余家本屡更校正，时人共传，号为善本。"清代一些学者对善本提出标准，大同小异。例如，丁丙《善本书室藏书志》提出四条标准：一、旧刻，如宋元遗刻。二、精本，如精刻、精抄、足本、孤本。三、旧抄：影抄宋元精本，笔墨精妙。四、旧校。缪荃孙《蠹鱼篇》提出善本标准为：一、凡刻于明末以前者为善本，明以后则不称。二、抄本不论新旧均称善本。三、批校本和有名人题跋者。四、日本、朝鲜重刻之中国古籍。张之洞《輶轩语》指出善本标准为：足（无缺损）、精（精刻、精校、精抄）、旧（旧刻、旧抄、手稿、旧拓）三项。

珍本

指在学术上、艺术上、科学研究上有价值的、罕见而珍贵的图书资料、碑帖字画等，或指碑帖仅存数本之拓本，亦称"珍本"。

孤本

指现仅存一份之书籍、手稿、碑帖。清何绍基《题张长史郎官石记》诗："石记郎官张长史，罗池神庙沈传师。世间古澹萧疏字，多是荒寒孤本碑。"清叶昌炽《语石》卷十《孤本》云："原石已亡，海内又无第二本，是谓'孤本'。较之欧、虞宋拓尤可矜贵。"

重刻本

原物已毁或早已失传，故后人重刻之，称为"重刻本"。重刻本因原石已不存，拓本又稀少，甚至为孤本，具有一定价值。但重刻本并非一种，故有先后、优劣之分。如秦《峄山刻石》原物于唐代便已不存，宋代郑文宝首先摹刻于长安，继之绍兴等地亦摹刻，见于记载者就有七种之多。前人评《峄山刻石》重刻本次第为：长安第一，绍兴第二，浦江第三，应天府学第四，青社第五，蜀中第六，邹县第七。刻本有优劣，价值自不相同。《会稽刻石》《华山碑》等重刻本亦很多。

影印本

清末西方影印术传入我国。根据原碑帖，以照相制版法影印而成为印刷品，可精确地再现原物精神面目。故珍贵、罕见、稀少之碑帖，为研究与保存之需要，

常用原件影印以广为传布。民国以来，故宫延光室刊印之古代名帖善本即属影印本。解放前以影印碑帖著名者，如商务印书馆、中华书局、艺苑真赏社等。私人监印者有刘铁云、罗振玉、陶兰泉、徐小圃、徐世昌等。以上诸家所印，底本一般为精选，质量较好。上海大众书局、求古斋、尚古山房等则选印粗劣、质量差。大众书局《古今碑帖集成》、求古斋之各种碑帖底本多为描填而成，开智书局题为宋拓、明拓、孤本、珍本均属伪本。扫叶山房、尚古山房如"赵孟頫读书乐""黄山谷千峰映碧诗"等，更是与所题作者"风马牛不相及"，延误学者甚多。解放后影印技术水平较高，碑帖选印日精。

双钩廓填

宋姜夔《续书谱·临摹》云："双钩之法，须得墨晕不出字外，或廓填其内，或朱其背，正得肥瘦之本体。虽然，尤贵于瘦，使工人刻之，又从而刮治之，则瘦者亦变为肥矣。或云双钩时须倒置之，则亦无容私意于其间。诚使下本明，上纸薄，倒钩何害？其下本晦，上纸厚，却须能书者为之，发其笔意可也。夫锋芒圭角，字之精神，大抵双钩多失，此又须朱其背时，稍致意焉。"明杨慎《丹铅总录》云：六朝人尚字学，摹临特盛。其曰：廓填者，即今之双钩；曰影书者，如今之响拓也。"

乌金拓

精拓法之一。用白宣纸，或桃花纸墨用乌光浓黑之油烟墨，视之漆黑光亮，光可鉴人，为佳拓本。

蝉衣拓

精拓法之一。拓工精细，用墨极淡，用至薄纸，轻拓之。望之似蝉翼，如淡云笼月，精神气韵皆在有无之间。凡古碑剥泐过甚者，此拓最宜。若用螺纹笺则更上一等。

扑拓

椎拓技法之一。指扑而拓，宜用于表面不够平整光滑，或面积过小之器物。易得精致之效果。

擦拓

椎拓技法之一。为求快速，在拓表面完整、面积较大之器物时，用一擦而过之拓法。

椎拓

影印技术发明以前，椎拓为我国古代长期使用又行之有效的复制方法。椎拓较钩摹填揭简便易行，故宋代刻帖椎拓盛行，摹揭遂湮。因刻物有毁佚风化等变异，故一纸早期或原刻已佚之拓本，十分名贵。宋黄庭坚尝云："孔庙虞书贞观刻，千两黄金那购得。"椎拓之法起于何时，一时难考。然存世可信之最早拓本，为唐太宗的《温泉铭》，后有永徽墨书题字一行，证是唐初拓本。《隋书·经籍志》载有梁时拓本。度梁以前亦必有拓本，惜无实物可见。除唐、宋、元、明、清初拓本外，"孤本""珍本""初拓本""某某字未损本"等，皆属善本之列。还有"翻刻本"和"伪本"，拓法有多种，不胜枚举。

篆刻技艺

指镌刻印章。我国镌刻艺术超绝，是一门独具风格的艺术。古代印章字体，是篆书或专门用以印文的文字。一般先写后刻，故称"篆刻"。篆刻印章有两种方法：一是金属印章，先刻印模，剔出印丸，随后浇铸而成，称为"铸印"；一种是预先铸成印坯或现在的石、牙、角、木等印坯，直接用刀凿出文字，称为"凿印"。铸印细腻精巧；凿印棱角分明，古朴自然。篆刻约始于春秋战国。秦汉篆刻艺术纯为实用，隋唐印文多变，颇具时代特点，并渐趋艺术欣赏。宋元时盛行"押字印"，作为代表签名之特殊符号。至明清时研讨篆刻之风气大盛，出现许多篆刻家与艺术较高之篆刻流派。近代出现的篆刻家更多。篆刻艺术至今仍为人们所喜爱。篆刻与书法之原理原则全同，二者有密切关系，篆刻用刀如写字用笔，所谓"执刀如执笔""运刀如运笔"。书法艺术讲究"笔情墨趣"，篆刻艺术同样追求"刀情石趣"之完美纯熟。篆刻表现的"刀味""石味"，就像书法的"笔味""情趣"。其印面犹如纸面，要使"刀锋"同"笔锋"。书法要有金石味，金石要有书法味。历代篆刻高手，无不精于书道、绘画与诗文。

墓志

指记载死者姓名、籍贯、生平、事迹，以示纪念，置于墓中之石刻。晋武帝时，曾下令禁止墓地刻石立碑。故碑文转埋于地下，以一长石为二方石，一为墓盖，一为墓志，代盖代额，以志代文，相合而置于棺柩之前，即今所谓之墓志。现标明为墓志铭之方型墓志，以刘宋大明八年《刘怀民墓志》为最早。下底上盖，底刻志铭，盖刻标题，为北魏以后之定制。墓志铭文的内容很有价值，可作文献史料，以补史书之不足；又具有很高书法艺术价值，故亦是研究书法、碑刻艺术的重要

资料。

摩崖

指刻有文字的山崖、石壁。前人常于需要叙功、记事之处，就地刻石，不另立碑。相传远在商周时代已有摩崖出现。后人因取其易成，故又往往于崖壁间刻经造佛像、题诗文、题名等。摩崖多在风景名胜、山巅断崖之上，大都是擘窠大字。书法文字与自然之美结合一起，供人欣赏品评。

法书与法帖

法书，即精妙书法作品，可作为后人之法则或范本者。也有人用以对别人书法作品之敬称。法帖，是将古人之手迹、摹写刻石、黑墨拓出文字，因拓后书法精美，可作为后人效法之临本，故称"法帖"。将不同历史时期书法名家之墨迹摹刻拓印，汇编成册，称"丛帖"，亦称"汇刻丛帖"，俗称"套帖"，相传以南唐《升元帖》为最早。宋太宗淳化三年命侍书学士王著编次摹刻秘阁所藏书法十卷，称"淳化阁帖"，相传法帖之名由此开始。朱长文《续书断》云："又尝阅于内府，购于天下，自汉章帝至唐太宗、高宗书，及古昔名臣仓颉、张芝、钟繇、杜预，东晋王、谢，唐褚、陆、颜、柳之徒，与王羲之、王献之墨迹，并为勒石为法帖十卷，以赐近臣。后人又把石版或木版上摹刻之前人书迹，也都称为"法帖"。

帖学

一般指研究考订法帖之源流、优劣、拓本之先后好坏、书迹真伪、文字内容之学科；在书法史上指宗尚法帖的书派；碑与帖的区别在于：一、临摹古人之字而刻于石称帖，将书写者之字刻于立石称碑。二、碑是根据书者自己亲手写的字刻成，为古人之真迹；帖是临摹他人之字而刻成，为后人所摹仿，不是真迹。三、书写于绢帛或纸上，传之于当世与后代者称为墨迹。帖之概念，包括原素帛文字和后来宣纸文字。再后，为推广书法艺术，汇编帛、纸上之名家墨迹，摹勒上石、上木，拓印为册页，帖之范围扩大。一般说来，凡为书法作品，一经印制成册页（包括拓本），提供学习、研究书法之用者，统称"碑帖"。

碑帖用纸

碑帖用纸较早者为宋拓之纸，称"白麻纸"。拓帖多用薄纸，拓碑多用厚纸。明朝前期、中期用白棉纸拓帖，如泉州明拓《淳化阁帖》。还有江南"黄竹纸"，拓帖极宜，明《真赏斋帖》赞云："纸如黄玉，墨似蝉翼。"清代用"棉连宣纸"，

如《懋勤殿帖》《三希堂帖》；中期又造出一种最薄纸，名"净皮""小七刀"，又称"六吉棉连"，为拓铜、玉器、甲骨之用。辨别纸之时代特点，也是书法鉴定的内容之一，因为前人绝对不会用后代的纸。

款式

款式，指书法作品题款的规格形式。凡纵式题款皆书于左边下端，切忌并足而行，为钤印留出位置。上款多数书于右首稍低一字位置，勿齐头并进，须有主次。也有将上下款一起书于左下角者。对联的上下款要分别落于上联和下联上。款字大小、多少不得超过正文，防止喧宾夺主，一般应以两行为宜，亦须根据正文之虚实比重灵活安排：款字书体应与正文互异，一般用动势大的字体，以增加文采的变化。一般年长又颇有成就的老书法家和十二岁以下者可写。款式规范，利于增强章法布局之美，是书法作品的有机组成部分。

题款

亦称"署款""落款"。有两义：一、指作者于书法作品上署名题款，分上款、下款、单款。上款一般题诗词名称和受赠者名号。下款仅题书家作者姓名、年月、作书地址。只题下款而无上款，谓"单款"；上下款皆有，谓"双款"。根据篇章结构的需要，又有短款、长款之分。字面虚处小，只题姓名年号，字数较少，故谓"短款"；字面虚处大，所题内容丰富，字数较多，故谓"长款"。还有加记、加跋、加盖印章等。题款形式多样，内容文字要求考究。所以历来书家十分重视。题款是整幅书法作品的重要组成部分，为正文之陪衬，又为章法之补充，具有丰富与均衡之作用。题款书体、大小、位置，均应与正文吻合、谐调。二、古代钟、鼎、彝器上铸刻的文字。《汉书·郊祀志》下："今此鼎细小，又有款识，不宜荐于宗庙。"颜师古注云："款，刻也；识，记也。"明方以智《通雅》卷三十三，有三说：一谓"款"是凹入之阴文，"识"是凸出之阳文。二谓款在外，识在内。三谓花纹为款，篆刻为识。

书法品类

南朝梁庾肩吾著《书品》一卷，载汉至齐梁能真、草书者一百二十三人，分为上、中、下三等；每等再分上、中、下，共为九品；每品均附短论，品评其书法艺术之成就。时有所谓"九品中正法"。唐李嗣真援例著《书后品》（一作《后书品》），载秦至唐代书法家八十二人，名"等"为"品"，另在九品之上，创立"逸品"，共十等。而评论之词，好用词藻，晦涩难懂。两书虽有缺点，但也保存了古代书

法艺术之史料，可供研究者参考。唐张怀瓘《书断》又将古今书家分为"神、妙、能"三品。清包世臣《艺舟双楫·国朝书品》复将书家分为"神、妙、能、逸、佳"五品。"神品"以外，其他各品又分上、下，总有九等。并给各品下定义为："和平简净，遒丽天成，曰神品。酝酿无迹，横直相安，曰妙品。逐迹穷源，思力交呈，曰能品。楚调自歌，不谬风雅，曰逸品。墨守迹象，雅有门庭，曰佳品。"康有为《广艺舟双楫·碑品》分南、北朝碑为："神品、妙品上、妙品下、高品上、高品下、精品上、精品下、逸品上、逸品下、能品上、能品下十一等。杨景曾将书法分为神韵、古雅、潇洒、雄肆、名贵、洒脱、遒练、峭拔、精严、松秀、浑含、澹逸、工细、变化、流利、顿挫、飞舞、超迈、瘦硬、圆厚、奇险、停匀、宽博、妩媚二十四品。

章法之美

章法又称"分间布白"，是研究书法全幅布局的方法。不同的布局方法，可以形成不同艺术风格，如有的章法整齐匀称，照应生动；有的章法大小疏密，错落其间；有的章法行间茂密，左右映带；有的章法空旷疏朗，上下呼应。章法与运笔节奏、笔力气势、墨韵变化、结构和意境，都有密切关系。作品又通过字形大小、长短、伸缩、开合及用笔轻重徐疾，墨韵浓淡枯润的变化，在笔势制约下，组合成一个平衡统一的整体。章法美是因符合自然法则，妙在各得其所。王羲之《兰亭序》，终篇结构，首尾相应，笔意顾盼，偃仰起伏，似欹反正，血脉相连，一气贯注，章法自然天成。又如苏轼《黄州寒食诗帖》，通篇结构随强烈的情感起伏变化，有意无意之中，流露出一种自然的意趣。精神兴会，奔赴腕底，作品表现出豪放雄浑的气势。反之，若过于工整齐正而毫无变化，杂乱无章而乏气韵，或过于窒塞局促，或过于疏远神散，便不能给人以美感。

计白当黑

布白原则之一。将字里行间虚空（白）处，当做实画（黑）一样安排布置，造成黑白相应，谓之"计白当黑"。清包世臣《艺舟双楫》云："是年又受法于怀宁邓石如完白，曰：'字画疏处可使走马，密处不使透风，常计白以当黑，奇趣乃出。'"其说道出了历代书法名迹在布白上的一个重要规律。康有为《广艺舟双楫》云："完白山人计白当黑之论，熟观魏碑自见，无不极茂盛者。若《杨翚》《张猛龙》，尤其显然。"

阴阳向背

清刘熙载云："书要兼备阴阳二法，大凡沉著屈郁，阴也；奇拔豪达，阳也。"所以创作书法作品，一要有成熟的阴阳向背字形、字势处理方法，使书法作品笔力充实而气韵灵动，然求空必于其实，透纸才能离纸；要有正大浩气，心思细致，魄力雄强。字中要有条理，字外气韵要生动。偏阴偏阳，都不算上乘的书法作品。有坚实功夫和非凡艺术素质的作者创作的佳作才可以称得上阴阳兼备。书法艺术又当讲向背。宋姜夔《续书谱》云："向背者，如人之顾盼、相揖、相背，发于左者应于右，起于上者伏于下。大要点画之间，施设各有情理。求之古人，右军盖为独步。"汉字方块形体，点画有相向、相背、大小、长短、左右，对立统一，故书写安排，力求协调稳重。为避呆板，不可平均，相互一等。凡点画安排，巧妙合理，不失重心，四方照应，皆相逊让者，便有情趣。此为欣赏品评书作内容之一。

大小疏密

汉字结构的形式极为丰富，点画要讲疏密才有美感，阔疏则宽阔似可跑马；密则紧结似不透风。不疏就没有空间美，不密就没有实体美。字之结构，实体空间，高低敧正，巧妙结合，方能称形体之美。前人谚云：要得"安"字好，宝盖头要小。但大宝盖头亦饶有妙趣。故无论疏密大小，关键在于懂得处理整体的空间关系，熟谙于"牵一发而动全身"之调节规律。清邓石如云："字画疏处可使走马，密处不使透风，常计白以当黑，奇趣乃出。"

笔力遒劲

书法艺术对于笔力有很成熟的认识和评价标准。书法通过各种点画线条，表现客观物象的运动和主观思想感情。线是书法艺术的主要审美因素。线条之美，主要在于有力量感。历来书法家讲究中锋运笔、万毫齐力。笔力，是一种艺术之美，是作者内在精神世界的表露。笔力的强弱，直接影响着一件书法艺术作品的生命力。汉蔡邕《九势》云："藏头护尾，力在字中，下笔有力，肌肤之丽，故曰势来不可止，势去不可遏，惟笔软则奇怪生焉。"卫夫人《笔阵图》明确提出"多力丰筋者圣，无力无筋者病"的审美标准，为历代书法家和书论家所公认。清包世臣《艺舟双楫》亦云："笔实则墨沉，笔飘则墨浮。"书法应具有力之美的艺术效果，须用笔精熟而得法，点画线条才能有力，墨才会沉着不浮，即所谓"力透纸背"。只有透入纸背才能跃然脱纸，显示出书法之色泽风神，给人以奇

异之观的美感享受和鼓舞。书法作品之力，是技巧与智慧、情感综合创造的一种艺术表现出的力，即所创造的具有"骨力"和"内劲"点画形态。刘熙载《艺概》云："字有果敢之力，骨也；有含忍之力，筋也。"笪重光《书筏》指出："人知直画之力劲，而不知游丝之力。"古人讲"天地之精英，而阴阳刚柔之发也"。认为阳刚阴柔都是美，刚健浑厚是力，轻盈柔婉也是力。书法作品应当"寓刚健于婀娜之中，行遒劲于婉媚之内，所谓百炼钢化为绕指柔"。

筋脉相连

一般是指字的笔锋的运用。元陈绎曾《翰林要诀·筋法》云："字之筋，笔锋是也。断处藏之，连处度之。藏者首尾蹲抢是也；度者空中打势，飞度笔意也。"清张廷相、鲁一贞《玉燕楼书法·筋法》云："筋法有三：生也，度也，留也。生者何？如一幅中行行相生，一行中字字相生，一字中笔笔相生，则顾盼有情，气脉流通矣。度者何？一画方竟，即从空际飞渡，二画勿使笔势停住，所谓'形现于末画之先，神流于既画之后'也。留者何？笔势往矣，要必有以收之；笔锋锐矣，要必有以蓄之。所谓'留不尽之情，敛有余之态'也。米元章曰：'有往皆收，无垂不缩'，此之谓哉！"又指执笔手悬腕作书时，筋脉相连有势而言。明丰坊《书诀》云："书有筋骨血肉。筋生于腕，腕能悬则筋脉相连而有势，指能实则骨体坚定而不弱。"清朱履贞《书学捷要》云："书有筋骨肉，前人论之备矣，抑更有说焉？盖分而为四，合则一焉。分而言之，则筋出臂腕，臂腕须悬，悬则筋生。然血肉生于筋骨，筋骨不立，则血肉不能自荣。故书以筋骨为先。"

用笔千古不易

用笔指使用毛笔，以及书写点画线条的技能技法。如起笔须"逆入平出"，行笔须"疾笔涩进"，收笔须"无垂不缩，无往不收"等。王羲之《书论》云："夫书字贵干正安稳。先须用笔，有偃有仰，有敧有侧有斜，或小或大，或长或短。"宋朱长文《墨池篇》云："夫用笔之法，先急回，后疾下，如鹰望鹏逝，信之自然，不得重改。送脚若游鱼得水，舞笔如景山兴云，或卷或舒，乍轻乍重，善深思之，此理当自见矣。"元赵孟頫《王羲之＜兰亭序＞十三跋》云："学书在玩味古人法帖，悉知其用笔之意，乃为有益。右军书《兰亭》，是已退笔，因其势而用之，无不如志，兹其所以神也。"又云："书法以用笔为上，而结字亦须用功，盖结字因时相传，用笔千古不易。"正如清冯班《钝吟书要》云："书法无他秘，只有用笔与结字耳。"又云："书有二要：一曰用笔，非真迹不可；二曰结字，只

消看碑。""用笔在使尽笔势，然须收纵有度，结字在得其真态，然须映带匀美。"

气势

书法艺术之"形"，离不开"势"。兵家重形势，书法则重笔势。前人评书无不重势，故有"作书必先识势"之论。在笔墨技巧中，势常代表字的"筋脉""血络""行气"。一幅书法作品如果点画之间顾盼呼应，字与字之间逐势瞻盼，行与行之间递相映带，便得意气相聚，精神沛然，可给观赏者笔势流畅、气息贯注、神完气足的艺术感受。古代优秀作品，有的气势雄伟奔放，具不可遏阻之势；有的激越顿挫，呈神采飞扬之态；有的沉静茂密；有的淋漓酣畅；有的纵横舒展；有的精神团聚。手法虽然不同，但无不纵意驰骋，文从理顺，心手交会，操纵自如，给人一种血脉相通、一气呵成的艺术感受。缺乏气势的作品，生硬板滞，气丧神散，毫无生意。所势之美是贯穿书法全幅的一种精神境界。识势是欣赏品评书法的一个重要标准。

行笔之要

笔毫于点画中移动运行，乃为书法艺术之关键。行笔有起止、缓急、映带、回环、轻重、转折、虚实、偏正、藏锋、露锋十法。清刘熙载《书概》云："逆入、涩行、紧收，是行笔要法。"康有为《广艺舟双楫》云："行笔之法，十迟五急，十曲五直，十藏五出，十起五伏，此已曲尽其妙。然以中郎为最精，其论贵疾势涩笔。令笔心常在点画中，笔软则奇怪生焉。此法惟平原得之。篆书则李少温，草书则杨少师而已。若能如法行笔，所谓虽无师授，亦能妙合古人也。"近人沈尹默《书法论》云："前人往往说行笔，这个'行'字，用以形容笔毫动作甚妙。笔毫于点画中移动，犹如人行路一样：两脚一起一落；笔毫于点画中移动，也得一起一落才行。落，即将笔锋按到纸上，起即将笔锋提开来，这正是腕之惟一工作。但提和按须随时随处结合着，才按便提，才提便按，方会发生笔锋永远居中之作用。正如行路，脚才踏下，便须抬起，才抬起行，又要踏下去，如此动作，不得停止。这便说明了一个道理：笔画是不能平拖着过去的。""字必须能够写到不是平躺于纸上，而呈现出飞动神情，方可称为书法。"

方圆并用

作书以有棱角者为"方笔"，无棱角者为"圆笔"。方笔源于隶书，圆笔源于篆书，因为隶书用笔方折，篆书用笔圆转。古今书家论述方圆之说甚多。宋姜夔《续书谱·方圆》云："方圆者，真草之体用。真贵方，草贵圆。方者参之以圆，

圆者参之以方，斯为妙矣。"明项穆《书法雅言·中和》云："真以方正为体，圆奇为用。草以圆奇为体，方正为用。"又云："圆而且方，方而复圆，正能含奇，奇不失正，会于中和，斯为美善。"清周星莲《临池管见》云："古人作书，落笔一圆便圆到底，落笔一方便方到底。各成一种章法。《兰亭》用圆，《圣教》用方，二帖为百代书法楷模，所谓规矩方圆之至也。欧、颜大小字皆方；虞书则大小皆圆；褚书则大字用方，小字用圆。究竟方圆，仍是并用。以结构言之，则体方而用圆；以转束言之，则内方而外圆；以笔质言之，则骨方而肉圆。此是一定之理。又晋人体势多扁，唐人体势多长。合晋、唐观之，惟右军、鲁公无长扁之扁，而为方圆之极则。"朱履贞《书学捷要》云："书之大要，可一言而尽之。曰：笔方势圆。方者，折法也，点画波撇起止处是也，方出指，字之骨也；圆者，用笔盘旋空中，作势是也，圆出臂腕，字之筋也。故书之精能，谓之遒媚，盖不方则不遒，不圆则不媚也。康有为《广艺舟双楫·缀法第二十一》云："书法之妙，全在运笔。该举其要，尽于方圆。操纵极熟，自有巧妙。方用顿笔，圆用提笔。提笔中含，顿笔外拓，中含者浑劲，外拓者雄强；中含者篆之法也，外拓者隶之法也。提笔婉而通，顿笔精而密，圆笔者萧散超逸，方笔者凝整沉着。提则筋劲，顿则血融，圆则用抽，方则用絜。圆笔使转用提，而以顿挫出之。方笔使转用顿，而以提絜出之。圆笔用绞，方笔用翻，圆笔不绞则痿，方笔不翻则滞。圆笔出以险，则得劲；方笔出以颇，则得骏。提笔如游丝袅空，顿笔如狮狻蹲地。妙处在方圆并用，不方不圆，亦方亦圆，或体方而用圆，或用方而体圆，或笔方而章法圆，神而明之，存乎其人矣。"

屋漏痕

唐陆羽《释怀素与颜真卿论草书》云："素曰：'吾观夏云多奇峰，辄常师之，其痛快处如飞鸟出林，惊蛇入草。又遇坼壁之路，一一自然。'真卿曰：'何如屋漏痕？'素起，握公手曰：'得之矣'。"宋黄庭坚《论书》云："张太史折钗股，颜太师屋漏法，王右军锥画沙、印印泥，怀素飞鸟出林、惊蛇入草，索靖银钩虿尾，同是一笔法：心不知手，手不知心法耳。"另一种理解，如宋姜夔《续书谱》云："屋漏痕欲其横直匀而藏锋。"清朱履贞《书学捷要》云："屋漏痕者，屋上天光透漏处，仰视则方、圆、斜、正形象皎然，以喻点画明净，无连绵牵掣之状也。"

垂悬之锋

唐张怀瓘《玉堂禁经》云："悬针如长锥缀地是也，又'契'字下双笔，须

一努一垂，变换用之，三势不同，或垂或趯，或外掠而中努。右军云：'悬针垂露，难为体制。'卫夫人云：'如万岁之枯藤'。"

存筋藏锋

蔡邕《九势》云："藏头护尾，力在字中，下笔用力，肌肤之丽。"又云："藏头，圆笔属纸，令笔心常在点画中行；护尾，点画势尽力收之。"王羲之《书论》指出："第一须存筋藏锋，灭迹隐端。"每作一点，常隐其锋；每作一横画，"无往不收"；每作一竖画，"无垂不缩"；每作一波，常三过折笔，使其点画"存筋藏骨，锋不外露。"

游丝牵带

清笪重光《书筏》云："筋之融结于纽转，脉络之不断在丝牵。人知直画之力劲，而不知游丝之力更坚利多锋。"

壁坼

清朱履贞《书学捷要》认为："壁坼者，壁上坼裂处，有天然清峻之致。前人立言传法，文字不能尽，则设喻辞以晓之，假形象以示之。如以屋漏痕为屋漏雨，壁坼为字之丝牵处，拨镫为马镫之类，失指甚矣。"

折钗股

宋姜夔《续书谱》云："折钗股欲其曲折圆而有力。"清朱履贞《书学捷要》云："折钗股者，如钗股之折，谓转角圆劲力均。"笪重光《书筏》云："数画之转接欲折，一画自转贵圆。同一转也，若误用之，必有病，分别行之，则合法耳。"

操纵法

清周星莲《临池管见》云："作字须提得开笔，然往往手欲提，而转折顿挫辄自偃者，无擒纵故也。擒纵二字，是书家要诀。有擒纵方有节制，有生杀用笔乃醒；醒则骨节通灵，自无僵卧纸上之病。否则寻行数墨，暗中索摸，虽略得其波磔往来之迹，不过优孟衣冠，登场傀儡，何足语斯道耶？"蒋和《书法正宗》又云："纵，笔势放开，所谓大胆落笔也。学李北海书，则知操纵之法。《书谱》云：'既知平直，务追险绝；既能险绝，复归平正。'"故品评书法作品时，操纵之法亦不可忽视。

刷字

宋米芾《海岳名言》云："上问本朝以书名世者凡数人，海岳各以其人对，曰：'蔡京不得笔，蔡卞得笔而乏逸韵，蔡襄勒字，沈辽排字，黄庭坚描字，苏

轼画字。'上复问：'卿书如何？'对曰：'臣书刷字。'"近人沈尹默《书法论》云："米元章说，沈辽排字，蔡襄勒字，苏轼画字，黄庭坚描字，他自己刷字，这都是就各人短处而言。写字结体必须匀整，但只顾匀整，就少变化，这是讲结体。用涩笔写便是勒字，用快笔写便是刷，用笔重按着写便是画，用笔轻提着写便是描，这是讲用笔。涩、快、重、轻等笔的用法，写字的人一般都是要相适应地配合着运用的。若果偏重了一面，便成毛病。米芾的话，是针对各人偏向讲的，不可理解为写字不应当端详排比，不应当有勒、有刷、有画、有描的笔致。"

五合五乖

唐孙过庭《书谱》云："一时而书，有乖有合，合则流媚，乖则雕疏。略言其由，各有其五。""五合"是：神怡务闲，感惠徇知，时合气润，纸墨相发，偶然欲书。"五乖"是：心遽体留，意违势屈，风燥日炎，纸墨不称，情怠手阑。五合为五种有利于书的条件，五乖是五种不利于书的条件。

八病

指不符合笔法的八种病笔。字的点画有方有圆，有斜有正，有锐有顿，皆须符合一定书写方法，以圆满自然为原则，否则即为"病"。前人有"八病"之说，如牛头、鼠尾、蜂腰、鹤膝、竹节、棱角、折木、柴担。

春蚓秋蛇

唐太宗《王羲之传论》云："子云近世擅名江表，然仅得成书，无丈夫之气。行行若萦春蚓，字字如绾秋蛇，卧王濛于纸中，坐徐偃于笔下。"清宋曹《书法约言》云："草书若行行春蚓，字字秋蛇，属十数字而不断，萦结如游丝一片，乃不善学者之大弊也。"

枯骨断柴

清宋曹《书法约言》云："太瘦则形枯，太肥则质浊。筋骨不立，脂肉何附；形质不健，神采何来？肉多而骨微者谓之墨猪，骨多而肉微者谓之枯藤。"

斗环

宋朱长文《墨池编·李阳冰笔法》云："夫点不变谓之布棋，画不变谓之布算。方不变谓之斗，圆不变谓之环。"

字匠

清蒋和《学书要论》云："法可以人人而传，精神兴会则人所自至。无精神者，

书虽可观，不能耐久索玩；无兴会者，字体虽佳，仅称'字匠'。"宋晁补之《鸡肋集》云："学书在法，而其妙在人。法可以人人而传，而妙必其胸中之所独得。书工笔吏，竭精神于日夜，尽得古人点画之法而模之，浓纤横斜，毫发必似，而古人之妙处已亡，妙不在于法也。"

书奴

唐释亚栖《论书》云："凡书通即变。王变白云体，欧变右军体，柳变欧阳体，永禅师、褚遂良、颜真卿、虞世南等，并得书中法后皆自变其体，以传后世，俱得垂名。若执法不变，纵能入石三分，亦被号为'书奴'。"

信笔

明董其昌《画禅室随笔》云："余尝题永师《千文》后曰：'作书须提得笔起，自为起，自为结，不可信笔。后代人作书皆信笔耳。'信笔二字，最当玩味。吾所云须悬腕、须正锋者，皆为破信笔之病也。东坡书笔俱重落，米襄阳谓之画字，此言有信笔处耳。"清朱和羹《临池心解》云："信笔是作书一病。回腕藏锋，处处留得笔住，始免率直。大凡一画起笔要逆，中间要丰实，收处要回顾，如天上之阵云。一竖起笔要力顿，中间要提运，住笔要凝重，或如垂露，或如悬针，或如百岁枯藤，各视体势为之。唐太宗云：'竖画起不顿住走下，虽短不能直。凡一点，起处逆入，中间拈顿，住处出锋，钩转处要行处留，留处行。'思翁云：'须悬腕，须正锋'。此皆破信笔之病。"

墨法

书法艺术，除笔法外，墨法亦为重要因素。墨色含蓄、奥妙、变化多端，是书法艺术美的一种特殊表现形式，是具有丰富的东方精神的性格与气魄。清包世臣《答熙载九问》指出："画法字法，本于笔，成于墨，则墨法尤为书艺一大关键。"近代沈尹默于《书法论丛》中论述墨色作用云："世人公认中国书法为最高艺术，即因其能显出惊人奇迹，无色而具图画的灿烂，无声而有音乐之和谐，引人欣赏，心畅神怡。""在这一瞬间，不但可以接触到五光十色之神采，而且还会感觉到音乐般轻重疾徐之节奏。"墨法亦称"血法"。元陈绎曾《翰林要诀》中有"蹲、驻、提、捺、过、抢、衄"七种血法。并云："字生于墨，墨生于水，水者字之血也。"故历代书法家皆讲究墨之运用技巧。应以浓淡适宜为原则，墨浓易滞笔，挥运不自如，使笔画呆板；墨淡则伤神，入纸易溶开，使笔画空虚，字迹模糊。用墨浓淡还要视书者功力与书体而定。浓淡适宜，燥润相间，方可使字有血有肉，

增加色彩度。墨法更是书法鉴赏的一项重要内容。

用墨浓淡

古人有云："墨过淡则伤神采，太浓则滞笔锋。"元陈绎曾《翰林要诀》也说："字生于墨，墨生于水，水者字之血也。笔尖受水，一点已枯矣。水墨皆藏于副毫之内，蹲之则水下，驻之则水聚，提之则水皆入纸矣。捺以均之，抢以杀之、补之，衄以圆之。过贵乎疾，如飞鸟惊蛇。力到自然，不可少凝滞，仍不得重改。"清包世臣《艺舟双楫》云："笔实则墨沉，笔飘则墨浮。必黝然以墨，色平纸面，谛视之，纸墨相接之处，仿佛有毛，画内之墨，中边相等，而幽光若水纹，徐漾于波发之间，乃为得之。"

燥润相杂

宋姜夔《续书谱》"用墨"一节云："凡作楷，墨欲干，然不可太燥。行草则燥润相杂，以润取妍，以燥取险。墨浓则笔滞，燥则笔枯，亦不可不知也。"

筋骨血肉

晋卫夫人《笔阵图》云："善笔力者多骨，不善笔力者多肉；多骨微肉者谓之筋书，多肉微骨者谓之墨猪。"筋骨劲健、血肉丰润，须讲究水墨得所。汉蔡邕《九势》云："下笔用力，肌肤之丽。""血"即墨色浓淡枯润。元陈绎曾《翰林要诀》云："水太渍则肉散，太燥则肉枯；墨太浓则肉滞，太淡则肉薄。"

唐蔡希综《书法论》云："每字皆须骨气雄强，爽爽然有飞动之态。屈折之状，如钢铁为钩；牵掣之踪，若劲针直下。"宋苏轼《论书》云："书必有神、气、骨、肉、血，五者缺一，不成为书也。"晋卫夫人《笔阵图》云："善力者多骨，不善力者多肉。多骨微肉者谓之筋书，多肉微骨者谓之墨猪。"清张廷相、鲁一贞《玉燕楼书法·骨法》云："夫骨，非棱角峭厉之谓也。必也贯其力于画中，敛其锋于字里，则纵横大小无或懈矣。惟会心于'直''紧'二字，斯能得之。黄庭坚所谓'画中有墨痕'是也。"

近人沈尹默《书法论丛》云："用内擫之法，先凝神静气，心意专注于纸上之笔毫，于每一点画之中心线上，不断地起伏顿挫往来行动，使毫摄墨，不令溢出画外，务求骨气十足，刚劲不挠。"

体肉适均

元陈绎曾《翰林要诀·肉法》云："捺满。提飞。字之肉，笔毫是也。疏处捺满，

密处提飞。平处捺满，险处提飞。捺满即肥，提飞则瘦。肥者，毫端分数足也；瘦者，毫端分数省也。"清张廷相、鲁一贞《玉燕楼书法·肉法》云："字之肉系乎毫之肥瘦，手之轻重也，然尤视乎水与墨。水淫则肉散，水啬则肉枯。墨浓则肉痴，墨淡则肉瘠。粗则肉滞，积则肉凝。故古法云：'欲求体肉之适均，先审口糜之融液。'然则磨墨之法，不可不讲也，其诀曰：重按、轻推、远行、近折。"

画中墨痕

唐蔡希综《书法论》云："每字皆须骨气雄强，爽爽然有飞动之态。屈折之状，如钢铁为钩；牵掣之踪，若劲针直下。"但惟骨而无筋无肉亦不为美。故宋苏轼《论书》云："书必有神、气、骨、肉、血，五者阙一，不成为书也。"晋卫夫人《笔阵图》云："善力者多骨，不善力者多肉。多骨微肉者谓之筋书，多肉微骨者谓之墨猪。"清张廷相、鲁一贞《玉燕楼书法·骨法》云："夫骨，非棱角峭厉之谓也。必也贯其力于画中，敛其锋于字里，则纵横大小无或懈矣。惟会心于'直''紧'二字，斯能得之。黄庭坚所谓'画中有墨痕'是也。"

肖形印

也称"图案印""肖形印"，是刻有图案印章的统称。古代象形印，一般刻有人物、动物等图案，取材多样，生动简练，流传至今者以汉代居多。

肖形印

印色

亦称"印泥"。魏、晋前用竹简、木札，印章多是钤盖在封发简牍的泥块上，作为凭记，称为"封泥"。印泥之称由此演绎而来。后印章使用方法改变，多以有色颜料钤于纸帛，这类钤印用的涂料制品称之为"印色"。上等印色都以朱砂、艾绒、油料等拌和制成。

子母印

是"套印"的一种，由大小两个或三个印套合起来的印章。多见于东汉。一般铸有兽、龟等钮，大印腹空，小印嵌入腹内，像母抱子状，故称"子母印"。

子母印

套印

由大小几方印套合成的印章。汉代子母印即套印之一种。明、清以后为携带

使用方便,套印多以铜、石制成。每套印中的每层(即被套的每方印)五面都可刻印,有多至五六层者。

六面印

是一种特殊形状的印章。像凸字形,上为印鼻,有孔可穿带,鼻端刻一小印,其余五面也刻有印文,故称"六面印"。流行于南北朝。明清后正方或长方印六面都刻有印文的也称六面印。

回文印

文字回旋排列的印章。方式有多种,最常见的,如古代双名印,为使名字相连,避免拆散在左右两侧,从姓开始采用从右到左、从左到右(即逆时针方向)排列,即在姓下加"印"字,作"姓印某某"。回文应读作"姓某某印"。

花押印

印信的一种。系镌刻花写姓名的印章,始于宋。一般没有外框,签押得使人不易摹仿,作为取信之凭记。元代盛行的花押印,其形多为长方,一般上刻楷书姓名,下刻八思巴文或花押,别称"元押""元戳"。

花押印

关防

印信之一种。大多是长方形,始于明初。取"关防严密"之意,故名。明太祖为防止群臣预印空白纸作弊,将方印左右对分,各执半印,以便拼合验核。明代所行长方形、阔边朱文的关防,即由半印之形式发展而成的。在清代,职官的方形官印称"印",临时派遣的官员用长方形之官印,称"关防"。

闲章

镌刻诗词或成语的印章。从秦、汉吉祥文字之印章(吉语印)演变而来。一般钤盖在书、画上。解放后,书画作者以革命诗词章句和豪言壮语入印,使"闲章"的内容和形式都得到了改造和发展。

闲章

铸印

关于"铸印",有两种解释:一、制作金属印章的方法。一般先雕刻蜡模,

外面用泥作范，熔金属注入泥范而成。故也有将铸印称为"拨蜡"的。古代铸印，有些只铸印坯，然后刻凿印文；也有印坯及印文连同浇铸的。二、刻印的一种艺术风格。在汉代有印坯及印文连同浇铸的，这类印文，精巧工整，别具一格，为后世篆刻家所取法。

缪篆印文

摹刻印章用的一种篆书。王莽时官定的"六书"之一。"缪"是绸缪之意，因其文屈曲缠绕，故名。清桂馥将汉、魏印文统称为"缪篆"，并类编其文为《缪篆分韵》。

九叠篆

刻印用的篆字别体。始见于宋。笔画折叠均匀，填满印面。折叠多少，根据字之笔画繁简而定，有多至十叠以上者。九为数之终，所谓"九叠"只是形容其折叠之多。九叠文官印，都作朱文，盛行于宋元。九叠篆从艺术上来讲是不可取的，因为它十分繁琐和呆板，没有生动的意趣。

阳文篆刻

指镌刻成凸状的印文。用阳文印章钤出的印文为朱色，故也称"朱文"。刻朱文印，是留下文字和印边，刻去除此以外不需要的部分。朱文印要刻出书法线条的意味为好。

阳文

阴文篆刻

指镌刻成凹状的印文，用阴文印章钤出的印文是红地白字，故也称"白文"。刻白文印，是要把文字的笔画刻去。白文印也是要刻出书法的味道为妙。

印钮

也称"印鼻"。古代玺印上端都有钮，穿孔可以佩带。先秦古玺有鼻钮、台钮等。自汉代以螭、龟、驼、马等印钮分别帝王百官。

边款

刻于印侧的题识。指隋、唐以来官印周围多刻有制印年月、编号、释文等的通称。明以后篆刻字在印侧或上端刻年月、名款，甚至刻上诗文、图案等，多数为阴文。

第二篇

中国书学基础理论

中国书法五千年

学习书法要了解中国文字的源流。关于中国文字的起源，从远古的象形文字到楷书的萌芽，经历了五千多年的漫长历程。古代文献有一些记载。据说伏羲氏仰观天象，俯察万物，创为太极八卦。《周易·系辞》中说："上古结绳而治，后世圣人易之以书契。"中国历来有"书画同源"的说法，也就像鲁迅在《门外文谈》中所说的，"写字就是画画"。汉字与书法的进程大体分为两个阶段：由简入繁阶段——从远古陶器制品上的刻画符号演变到笔画复杂的石鼓文（大篆）；由繁入简阶段——由篆书向隶书演变，又从章草（草隶）向楷书进化。我们今天能看到的最早的古文字，是三千多年前诞生的甲骨文。先民们对照着世间的事物画成图画，用这些图画做记录。这些图画孕育了最古老的汉字——甲骨文，一种从汉字起源时代进入成熟期的文字。

汉字的起源与甲骨文

甲骨文是我们今天能见到的中国最古老的文字。甲骨文虽然已经不是图摹物象的图画，但其中有很多象形字，有着浓厚的艺术意味，它的结体大小不一，错综变化，有疏密对比，有平衡对称，这些特点已经为中国的书法艺术打下了最初的基础。甲骨文的发现已经有一百多年。1889 年，一个偶然的机会，当时是北京国子监祭酒的古文字学家王懿荣在一味叫"龙骨"的中药上发现了古文字。王懿荣去世后，其好友刘鹗把他遗下的甲骨加上自己收藏的甲骨精选后拓印成书，就是 1930 年出版的《铁云藏龟》。从此，甲骨文广为人知，很多学者不断地进行研究。甲骨文最初出土于河南安阳市郊的小屯村，这个地方在历史上曾经是殷商王朝的故都，就是所谓"殷墟"，所以甲骨文又称为"殷墟文字"。

甲骨文是写（或刻）在龟甲和兽骨上的殷商时代的文字。那时候商王室凡是遇有大事都要占卜吉凶，并用文字记下来，就是卜辞。卜辞的内容有关于商朝的职官、军队、刑罚、农业、田猎、畜牧、手工业、商业、科学技术、宗教、祭祀等资料。这些记载有长达三百年的历史。甲骨文字体结构有象形字、会意字、假

借字和形声字，已经具备了汉字结构的基本形式，是一种发展到成熟阶段的文字。

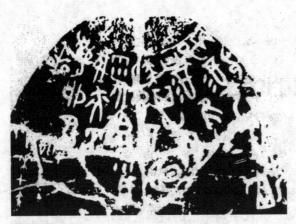

雄浑风格

我们所见的甲骨文，绝大部分是用尖利的工具契刻在甲骨上的，但也有一些是墨书或朱书。殷商早期的甲骨文，字形较大，字体比较粗犷；至商王康丁以后的时期，字体趋向工整秀丽；到了殷商晚期，字形变小，刻写更加精美。文字学家董作宾根据甲骨文的文字演变，将甲骨文的书风变化分为五期，就是：第一期雄浑（武丁时代）；第二期谨饬（祖庚、祖甲时代）；第三期颓靡（廪辛、康丁时代）；第四期劲峭（武乙、文丁时代）；第五期严整（帝乙、帝辛时代）。

我们今天所使用的汉字和甲骨文一脉相承，这条文字发展的长河从来就没有中断过，很多字在甲骨文中就已经定型了，它们的音、形、义有着密切的"血缘"关系。

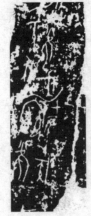
婉丽风格

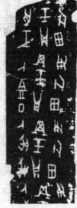
劲峭风格

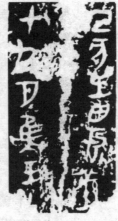
奇肆风格

甲骨文书法的风格如下：

一、劲峭型

二、奇肆型

三、婉丽型

四、雄浑型

郭沫若先生在《殷契粹编》中感叹说甲骨文书法"其契之精而字之美，每令吾辈数千载后人神往，……凡此均非精于其技者绝不能为"。

金文之美

从向鬼神问卜到礼乐文明

王国维在《殷商制度论》中说："中国政治与文化之变革，莫剧于殷周之际。"他认为周公改革政治的目的，是从周代开始就要建立一个"道德之团体"，要用道德把贵族、平民和其他人维系起来。这个转变的实质，是实现由鬼道向人道的一个飞跃。从殷商时代开始，人们世世向鬼神问卜，建立起道和德的观念及礼乐的文明，这是一个了不起的飞跃。夏、商、周三代是中国的青铜时代。在世界范围内，三代的青铜文明极其辉煌，并独具特色。三代铸造了世界上最精美的青铜器，这些器物集雕刻、绘画、书法艺术于一身；而其中的金文书法，为中国书法艺术奠定了坚实的基础。

周代以后，青铜器的制作更加兴盛，类型更多，铭文也加长了。盘、簋、彝、钟、鼎等器物上都铸有铭文。据《礼记》记载，铭文的主要内容为："论撰其先祖之有德善、功烈、勋劳、庆赏、声名，列于天下，而酌之祭器，自成其名焉，以祀其先祖者矣。显扬先祖，所以崇孝也；身比焉，顺也；明示后世，教也。"这是说铭文是用先祖的功德来教化后人的。铭文字体是大篆。周宣王的时候，太史籀著有大篆十五篇，这就是史官教学童们识字用的字书《史籀篇》，这也就是大篆（即籀文）的由来。

金文风格变化的三个时期

第一时期为商金文和西周前期金文。商金文很少，铭文也不长，长达十几字或几十字的铭文多见于帝乙、帝辛时期，其书朴茂自然，多见肥壮的笔迹。西周前期武王、成王、康王三代，书风质朴凝重，显现了一种博大气派，给人以一片浑然天成之感。如《司母戊方鼎铭》《戍嗣子鼎铭》《天亡簋铭》《四祀邲其卣铭》《利簋铭》《大盂鼎铭》。

第二时期是西周中期。历经穆王、恭王、懿王、孝王、夷王五世，书风趋向端庄遒丽，铭文也渐渐增长，有些甚至是长达数百字的诰命典谟，文字整齐雄浑、雍容典雅，显示了宗周气象。如《大克鼎铭》《墙盘铭》。

第三时期为西周晚期的厉王、幽王时代，即金文最成熟的阶段。此时期书风绚丽多彩，如《散氏盘铭》奇古生动，《毛公鼎铭》圆劲雄强，《虢季子白盘铭》圆匀修长，这些杰作把金文艺术推向了顶峰。

《利簋铭》

利簋，1976 年于陕西省临潼县出土，器内底部铸铭 4 行 32 字，记周武王伐

商之事。铭文说："武（王）征商，唯甲子朝。"经过战斗，"凤又（有）商"。

过了七天，到"辛未"日，王在某地"赐有司利金"。这是记载在甲子日上午，周武王亲自率领近五万人的军队进攻商王朝，在牧野（今河南省淇县）大败商军，商纣王自焚而死，商朝灭亡。利参战有功。

利簋是利为铭记武王的赏赐而铸造的青铜器，也是目前能确知的最早的西周青铜器。这是目前唯一能证实武王克商的日期和研究周初历史的重要实物史料。通篇文字体势庄严肃穆，典雅蕴藉，运笔方圆兼备，气象壮丽，线条精严而多变化，各种弧线用笔婉转有力，十分美观，直线的笔画，也浑厚圆润，气势通达。全篇结体大小自然，疏朗有致而意态端庄，充满了大气和朝气。

武王像

《大盂鼎》

此鼎记康王二十三年王对盂赐命之辞。康王告诫盂说，殷商因酗酒而亡国，周朝因禁酒而兴起，并请盂好好辅佐自己。在这篇浩大的铭文里，周康王励精图治的形象、西周初期社会兴盛的气氛全都表现得淋漓尽致。其体势雄伟，气度恢弘，将近三百字的浩浩铭文，壮美瑰丽，实为西周前期金文的最高典范。

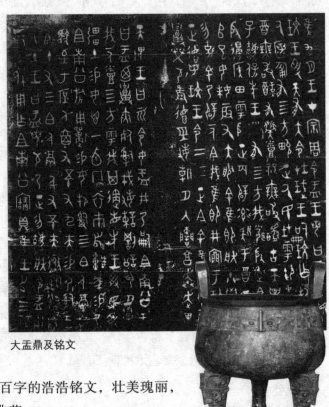

大盂鼎及铭文

早期书法艺术的特点之一是象形，此铭文用"方块字"表现出了大千世界各种各样造型的美。

《墙盘铭》

这是西周中期篇幅比较长的青铜器铭文。铭文为史官墙的手笔，有史料价值。史官墙用近三百字的篇幅记述了西周文、武、成、康、昭、穆六王的重要史迹以及自己的家世。其书笔画圆润遒美，结体均衡，通篇风格端庄静穆，在端庄中又有活泼灵动之感，章法齐整，行气贯通，显得圆润和谐，是共王时代金文的佳作。

一篇书法艺术，不仅每个字都要美，还要有整体的动人气象。《墙盘铭》通篇气象体现了西周的时代精神，这是那一个时代的经典作品。

《散氏盘铭》

《散氏盘铭》厚重质朴，结字寓奇于正，蕴巧于拙，字里行间洋溢着壮实豪迈的气象。全篇气韵生机勃勃，体势错落摇曳，如珊瑚碧树交相辉映；章法潇潇洒洒，在自然而然中达到浑然天成的艺术境界；其风格雄奇健美，又给人一种自由活泼的艺术感受。在众多金文中，此铭文书法极富个性，能体现出书写者的情趣，线条浑圆有力且有稚拙之趣，结体开阔却更显出茂密蓬勃的生机。

在周代金文中，《散氏盘铭》得到书法界的高度重视。近世很多大书画家都坚持临写它，如刘海粟先生在九十多岁的时候还在写《散氏盘铭》，他书画浑厚朴茂的风格明显得益于此。

《虢季子白盘铭》

《虢季子白盘铭》记虢季子白"搏伐狁于洛之阳"事，虢季子白奉周王之命抗击猃狁（中国古代北方少数民族）获胜而归，周王为他设宴庆功。铭文结体严谨，章法疏朗，与其他的青铜器结构茂密的铭文不同，它的行与行之间、字与字之间，留下了足够的空间，更显得有字字珠玑之感。细劲的线条，精致的结构，使得每一个字都熠熠生辉。通篇的天地布白雍容散淡而又谨严不苟，得中和之美，行距相宜，字距均匀，疏朗却没有松散之感，有完好的气韵。总之是比此前的金文更讲究布局，西周书体至此一变。《虢季子白盘铭》书法之优美，宣王以后尚不多见，是东周秦系文字面貌的滥觞。

《虢季子白盘铭》的空间感特别强，字与字之间、行与行之间的空间都比较大，这就是前人所说的"群星丽天"的感觉，一个个清丽的字，好像满天的星斗在天空中一样，看上去十分和谐而又生动有神。

《毛公鼎铭》

西周宣王（公元前827-公元前782）时的金文，共498字，是先秦青铜器中铭文最长的鸿篇巨制。内容记天下四方动乱，周王命毛公忠心辅佐国事，并赐予他大量物品，毛公为感谢周王，特铸鼎记其事。

西周 《毛公鼎铭》

铭文书法精严细密，圆劲遒美，结体劲健，井然有序，通篇布局有若群鹤游天，蛟龙戏海，气势流贯磅礴，神采绚丽飞动。正如郭沫若所赞："铭全体气势颇为宏大，泱泱然存周宗主之风烈。"全文笔画圆匀均衡，首尾如一，不露锋芒，是金文书法中的经典。

清李瑞清说："毛公鼎为周庙堂文字，其文则尚书也。学书不学毛公鼎，犹儒生不读《尚书》也。"

大篆与石鼓文

《秦公簋铭》

簋是春秋的青铜盛酒器。秦国在周人的故土上发迹，直接继承了周文化，所以铭文书体有着浓厚的宗周色彩。

《秦公簋铭》风格规整谨严、静穆大方，表现出刚健雄劲的秦风，它在秦代书法史上起着承上启下的作用，对后来秦朝篆隶的出现影响很大。如秦权、秦量、秦诏版及琅琊刻石等所载的字体，就是在此基础上发展起来的，从它的字里行间可以看出秦书法的演变源流。

需要注意的是，《秦公簋铭》是用活字印制模范的，一个个印按痕迹清晰可见。这表明，春秋时代的秦人已经能够使用字模来排版印出铭文。这时，距离活字印刷术成熟的宋代尚有一千六百年左右的时间。

先秦书法的大致情况是怎样的呢？

先秦时代文字的载体多种多样，有金属、玉石、木、竹还有帛。载体不同，用途各异，书法风格也丰富多彩。金属的书法有错金书。所谓"错金书"是一种制作工艺，其方法是先将文字铸刻在青铜器皿之上，字为阴文，然后用金涂在上面。这样真金字就出现了。由于金具有独特的光泽，所以错金书的风格更为光彩照人。还有写在木材上的书法，如战国时期秦国的《青川木牍》，笔迹清晰地表现出行笔起止时回锋和出锋的变化，可谓结体自然，错落有致，已经显露出波挑之势，是大篆向隶书过渡时期的作品，被视为最早的古隶标本。还有《侯马盟书》。《侯马盟书》的文字

春秋　秦公簋及《秦公簋铭》

用毛笔书写，朱书居多，夹以少量墨书。笔锋清晰可辨，不但能看到当时书法的形体和风格，也能看到书写者的用笔方法。

《石鼓文》

古籀文向小篆演变过程中的书体，是我国已发现的最早石刻文字，为先秦石刻文字中的杰作。《石鼓文》大概刻书于秦襄公八年（公元前 770 年）至秦惠文王十三年（公元前 325 年）之间。上面记载的是秦国君主的游猎活动，有人认为《石鼓文》是先秦史诗。《石鼓文》的书体为大篆体，已经摆脱了象形图画的痕迹。其书法大气堂皇，浑厚高古，中锋运笔，结体多取方或长方形，体势整齐，端庄凝重，笔力稳健，造型疏密有致、参差错落、自然生动，形成了饱满圆润、刚柔相济、遒劲精细的艺术特征。在章法上，其文体现了上下左右、偃仰向背的呼应

关系，即上下留有天地，字距匀称，行距适宜，分布和谐。其书法风格气韵深厚，妙趣横生，灵动沉着，具有追魂夺魄的艺术魅力。

《石鼓文》是中国书法艺术中的珍贵资料，同时它也对研究历史、文学、社会进化、经济发展有重要作用。

"石鼓文"这一名字最早出自唐代张怀瓘的《书断》一书。张怀瓘在《书断》中说："籀文者周太史籀之所作也，与古文小异，后人以名称书，谓之籀文。……其迹有《石鼓文》存焉，盖叙（周）宣王畋猎之作，今在陈仓县。"窦泉也在《述书赋》中提到："篆则周史五十。"窦蒙（大历十年）作注时说："史籀，周宣王时史官，著大篆，教学童。岐州雍城南，有周宣王猎碣十枚，并作鼓形，上有篆文，今见打本（即拓本）。"这里需说明一点，唐大历十年（775 年）之时，已出现了《石鼓文》的拓本。

宋代郑樵《石鼓音·序》说："石鼓不见称于前代，至唐始出于岐阳。先时散弃于野，郑余庆取置于凤翔之夫子庙，经五代之乱，又散失。宋司马池复辇置府学之门庑下，而亡其一。皇祐四年（1052 年），向传师求于民间而获之，十鼓于是乎足……大观中（1107—1110）置之辟雍，后复入保和殿。经'靖康之变'，未知其迁徙否？"

元代虞集在《石鼓序略》中说道："大都国子监、文庙，石鼓十枚，其一已无字，其一但存数字，今渐漫灭。其一不知何人凿为臼，（作原鼓）而字却稍完。此鼓据传闻，徽宗时（大观）自京兆（陕西长安）移置汴梁，贵重之，以黄金实其字。金人得汴梁（开封）奇玩，悉辇置燕京（北京），不知（石鼓）为何物，但见其以金涂字，必贵物也，亦在北徙之列，置之王宣抚家。王宣抚宅后为人兴府学，大德之末（1307 年），集为大都教授，得此鼓于泥土草莱之中，洗刷扶植，足十鼓之数。后助教成均言于时宰，得兵部差大车十乘载之，置于今国子学大成殿门内，左右壁下各五枚，为砖坛以承之，又为疏棂而扃鐍之。……大抵石刻而高，略似鼓耳，不尽如鼓也。"

《石鼓文》在唐代发现后，立即受到文坛的重视。韩愈《石鼓歌》云："年深岂免有缺画，快剑斫断生蛟鼍。鸾翔凤翥众仙下，珊瑚碧树交枝柯。金绳铁索锁钮壮，古鼎跃水龙腾梭。"苏东坡则作了一首诗《石鼓歌》："旧闻石鼓今见之，文字郁律蛟蛇走……模糊半已隐瘢胝，诘曲犹能辨跟肘。娟娟缺月隐云雾，濯濯嘉禾秀稂莠。"赵明诚《金石录》云："《石鼓文》字画奇古，决非周以后所能

到。"康南海云："《石鼓文》如金钿落地，芝草团云，不烦整裁，自有奇采。"近代吴昌硕临习《石鼓文》数十年不辍，以《石鼓文》笔法入篆刻、入绘画，成为一代金石书画大师。《石鼓文》是秦国统一文字之前篆书走向规范化的一个里程碑，已成为后世习篆者必学的经典。石鼓自唐初发现以来，已经有一千多年了，其间几经迁徙辗转，现全部收藏在故宫博物院。

秦书八体

秦始皇统一中国以后实行"车同轨，书同文"的重大措施，在大篆的基础上把繁复的字加以省改，六国的异体字变为统一，成为小篆，也叫秦篆。秦相李斯作的《仓颉篇》、中车府令赵高作的《爰历篇》、太史令胡毋敬作的《博学篇》，这些都被定为秦篆即小篆的标准范本。秦代是中国书法史上实现古今之变的最重要的时期。小篆和秦隶成为当时通行全国的主要文字形态，前者为官方正体文字，后者是在下层官吏与民间使用的便捷字体。小篆是古文字的总结，而秦隶则成为今文字的开端。

秦代留下的主要书迹是秦始皇巡行天下时的七块刻石（原石保存至今仅《琅琊台刻石》和《泰山刻石》两种，其余为后人摹刻本）。书体除小篆、隶书外，还保留了秦国曾经使用的大篆。秦代除了官方统一使用的小篆之外，还有多种书体并存。

书法史上所谓"秦书八体"是：一、大篆，即籀书，是西周时期一种文体；二、小篆；三、刻符，是官方常用于军事调度的符信，刻于金银、铜、玉上，剖分为两半，彼此各持一半；四、虫书，是书写在幡旗和刻在青铜器上的象征性的虫、鱼、鸟图画文字，其实是装饰性的金文美术字；五、摹印，是制印的一种书体；六、署书，是题写门上匾额用的书体，亦称"榜书"；七、殳书，殳为兵器，这类书体是刻在干戈上的字体；八、隶书，是在秦篆的基础上，为书写公文方便，人们创造的一种今文。

秦代小篆

在历经数百年的战乱之后，秦始皇建立了中国历史上第一个统一的大帝国。这一时期的秦王朝，上上下下都弥漫着一种渴望建立社会新秩序的心态；无论政治经济还是文化艺术，都体现出一种大一统的宏伟气势。李白有诗云："秦王扫六合，虎视何雄哉。"作为一种时代风貌，它们也表现在秦篆上面。

小篆由大篆演变而来，它们都是篆书体系，都具有共同的艺术美。整个篆书

体系都属于古体书，而以后出现的隶书则是今体书。

古体书何以叫做篆书？一般认为，"篆"与"瑑"同音，雕琢圭璧称为"瑑"，圭是下圆上方的，璧是圆形的，瑑也指玉器上隆起的雕刻花纹，而且这些花纹匀整而多有圆转之态，这正是篆书的主要特点。我们发现，与"象"部有关的文字都体现了这样的字义，如房顶圆形的木橼。汉代许慎解释篆为"引书"，也应是指篆书行笔圆转，线条匀净而绵长之意。唐代大书法家孙过庭总结的篆尚"婉而通"，道出了篆书的审美特点。

小篆跟同属篆书体系的甲骨文、金文等大篆相比，笔画更为省简，字体更为规范，结构更为匀称，用笔更为圆转，是一种非常美观的书体。篆书从广义上说，是指秦以前约两千年的整个古文字体系，象形的意味很强；从狭义上说，篆只指秦代小篆，我们今天讲的就是小篆。

总体来说，小篆有以下几个特点：

一、字形修长。无论笔画多少都要写成长方形，而且竖向的笔画向下引伸要表现出弧线美。整个字要形成上密下疏的形式美。

二、结构对称。篆书从象形文字大篆演变到小篆的过程中，保存并强化了结构的对称美。小篆是体现对称美最明显的书体。

三、线条圆转流畅。小篆无论点画的长短，笔画都呈现出粗细均匀的美感，在圆转中保持流畅，在流畅中要有韵律。

秦刻石

在秦刻石当中，原刻拓本保存字数较多的有安国藏的北宋拓本《泰山刻石》，现存有 165 字。公元前 219 年，秦始皇东行郡县，到达泰山、峄山及琅琊等地，并让李斯刻石颂德，《泰山刻石》就是在这时候问世的。

泰山、琅琊的两处刻石，都是四方形，而且是上窄下宽、四方不等、四面环刻。《泰山刻石》共 22 行，每行 12 字。石高 4 尺，字径 2 寸 5 分。据《山左金石志》记载，宋大观年间（1107—1110）的刘歧拓本，存有 223 字，与史书所载的字数符合，仅笔画略有残缺。

《泰山刻石》现在仅存 29 字。据说是李斯所书，文字显示出秦统一天下以后，"书同文"所产生的极为规范的风格。字体大气平正，笔线均匀流畅，横平竖直，遒劲匀圆，字呈长方形，典雅有致。而且它直接继承了《石鼓文》的雄浑朴厚的艺术特点，用笔劲健，风格规整，这是标准的小篆书法，为后世留下了极为珍贵

的典范。

　　《泰山刻石》原先放置在岱顶玉女池上，不知何时遭毁而亡佚。明代时，北京许氏得到断石，将其移置到碧霞元君祠的东庑。清乾隆五年（1740 年），刻石遭遇火灾，再次受到损坏。嘉庆二十年（1815 年），蒋因培访得碎石两片，将其放到玉女池，仅剩余十字。道光壬辰（1832 年），刻石被嵌到石壁之间。宣统二年（1910 年），罗正钧、俞庆澜将刻石取下，另建小亭以作保护，结果又损坏了一个字。现仅存 9 字，原石尚保

秦　《泰山刻石》　　　　　　　　　　秦　《峄山刻石》

存在泰山岱庙之中。

《琅琊台刻石》是秦刻石现今存字最多的。传为李斯所书。该石刻于秦始皇二十八年（公元前219年），经历两千多年的风雨，此石已经风化剥蚀严重，唯西面13行86字清晰。文为小篆，系秦代原石，极为珍贵。作为体现出秦王朝大一统风范的典型的小篆石刻，其书与《泰山刻石》近似而形体修长，婉丽潇洒，气魄宏大，有雄视天下的气概。书风庄严，结构紧密，宽博流畅，骨肉丰匀，这是最经典的传世小篆作品，真正的秦代石刻。据传，北宋时《琅琊台刻石》就只剩下了二世诏的一面，其余三面都已遭受损害、残蚀。明代时，此石偏西面处开裂。清乾隆年间，泰安县知事宫茂让人镕炼生铁，将刻石固定住。1949年后此石放置于山东省博物馆，1959年又移置到中国历史博物馆陈列。

《峄山刻石》相传被魏武推倒，又被野火焚烧，唐时已有了木刻的翻版。杜甫曾在诗中写道："峄山之碑野火焚，枣木传刻肥失真。"可惜唐代的复刻本现在已经不传了，所以"肥"得怎样已无从推测。宋淳化四年（993年），郑文宝以南唐徐铉的摹本，在长安重刻此刻石。

《会稽刻石》又称《秦望》。公元前210年，秦始皇登临会稽，祭祀大禹，并在此地刻石歌颂秦朝功德。《会稽刻石》的原石早就亡佚了，后来有人把它刻到徐铉摹写的《峄山刻石》同一石碑的背面。康熙年间，这块石碑《会稽刻石》的一面遭到磨灭，拓本也很少流传于世。乾隆五十五年（1790年），绍兴知府李亨，以旧拓申氏本嘱托金匮（无锡）钱泳重新把它刻到石碑之上。

《秦诏版》与先秦货币

秦始皇兼并六国，统一天下以后，诏令全国统一度量衡制度，在统一制造的度量衡器上都刻有相关诏书，或者镶嵌上刻有诏书的铜诏版，这就是《秦诏版》。

这些诏版大都刻于始皇二十六年（公元前221年）。为了凿刻金文，这组书法多数是不通过书写而直接凿刻出来的文字。其笔线瘦硬方折，有行无格，行多弯曲，排列前紧后松。字的笔画结构则长短疏密，大小不一，或二字仅占一字之格，或一字独占二字之格，极富情趣。其结字亦奇正间出，不拘成法，用笔长短疏密，任意安排，有"如水在方圆之妙"（虞世南《笔髓论·契妙》），具有一种自然适意的朴素质实之美。

秦以后篆书的简史与技法演变

汉代的篆书应用最多的是小篆。小篆在西汉用于官方文书、金石刻辞、官铸

的铜器铭文、宫殿官署的题额、瓦当、印章等。如汉武帝元封二年（公元前109年），在滇国区域设置益州郡，赐滇王金印，印纹就是汉代的小篆。

东汉时期的《袁安碑》和《袁敞碑》是汉代小篆书法面貌的代表作。这两个碑是分别纪念在朝廷作过高官的袁氏父子的墓碑，歌颂他们正直、勇敢地为国家做事的精神。这两个碑的篆书已经不如秦小篆那么修长，其用笔笔力稳健凝重，结构宽博舒展，遒美浑厚，章法简洁大气，体现了汉文化的特点。

秦 《秦诏版》

汉代碑刻已经大多数用隶书，而碑额一般用篆书。这是因为篆书典雅华美，又是古体，用于碑额以显庄重，这种习惯一直延续了下来，唐以后的名碑也多用篆书题额。

秦始皇诏文权　　　　秦 诏版

魏晋时期《正始石经》，列古文、篆、隶三体。孙吴末年有《天发神谶碑》，笔法雄健。自晋至唐三百年间，篆书几乎绝响，只可在碑额志盖上见到，作为装饰之用。唐代写篆书首推中唐的李阳冰。李阳冰工小篆，有"笔虎"之誉。传世书迹《李氏三坟记》，唐大历二年（767年）刻，现藏于西安碑林。其用笔遒劲有力，豪爽健伟。结构停匀，雄浑静穆。李白曾作诗称赞他："笔落洒篆文，崩云使人惊。吐辞又炳焕，五色罗华星。"清代王澍称赞他："运笔如蚕吐丝，骨力如绵裹铁。"李阳冰对自己的篆书也很自负，他曾说："斯翁（李斯）之后，直至小生。"

宋代只有徐铉和郭忠恕等人以工篆名世。金、元、明有赵孟頫、李东阳等擅长篆书，但都没有突出的创造。

清代乾嘉年间盛行考据金石之学。由于出土碑刻、古器物日多，学者纷纷研究考释古文字，因而出现了很多擅长写篆书的大家，如戴震、孙星衍、严可均等，尤其是可堪称一代宗匠的邓石如在篆书上很有创造。其后吴熙载、杨沂孙、吴大

澄等写篆书也自成一家。

纵观小篆的历史，我们发现，从秦以后，篆书的基本笔法为平动，要求线条在匀事平行的运动中进行，线条匀整精工的篆书笔法有所谓"铁线篆""玉箸篆"。自从明末以后，篆书作品中的线条渗透进了提按的笔法，如邓石如的篆书非常讲究运笔的意味；赵之谦的篆书作品，提按笔法非常明显；吴昌硕和齐白石的篆书作品，更是吸收了行书的笔意。

汉隶：通古今之变

汉代艺术所展现的是雄健博大的风格。汉代人是雄健的，汉代艺术中的人物神采飞扬，禽兽粗犷雄强。汉代艺术总的风格是浑厚雄健、激荡飞扬，且富有生命力、运动感。后世挖空心思的竞技逞巧之作，在恒久的魅力上都不能与之相比。鲁迅先生曾多次赞叹汉代艺术，他说："遥想汉人多少闳放，新来的动植物，即毫不拘忌，来充装饰的花纹。"鲁迅先生还大量搜集汉代画像拓片，准备"摘取其关于生活状况者，印以传世"。他赞叹汉代石刻"气魄深沉雄大"。

汉代是我国书法艺术承先启后、蕴古开今的光辉灿烂时期，居主导地位的典型书体是隶书，所以人们常用"汉隶"来称呼这个光辉时期的典型书体。

隶书从秦统一中国以前就出现了，四川青川郝家坪战国墓出土的木牍文字，湖北云梦睡虎地11号秦墓出土的竹简文字都证明了这一点。以上出土的这些木牍文字和竹简文字体现出篆书向隶书的转变。相传秦人程邈创造了隶书，这可能是他搜集整理过这种字体，方便了隶书的推广和流传。

隶书至西汉开始走向成熟，它逐渐摆脱了篆书的笔意，变得更加整齐、端正，出现了波磔，字形完全趋于扁平。

东汉时代，隶书艺术臻于鼎盛。这一时期立碑之风盛行，各种碑碣（方的是碑，圆的是碣）大量出现。此外还有石表、石阙，都有精彩隶书刻于其上。优秀的书法家大量涌现，各种风格的隶书异彩纷呈，美不胜收，蔚为大观。写字的技法也完全成熟了：提按顿挫，蚕头雁尾，俯仰之变，波磔之美，都极大增强了隶书艺术的独特魅力，特别是篆书中圆转的笔画，在隶书中分成了横、折两笔。为了便捷，书写的方法也发生了变化。

从传世的东汉名碑上，我们可以看到各种各样的书法风格。主要有以下几种：

古朴方整、丰茂厚重的风格，如《张迁碑》《鲜于璜碑》；遒劲凝练、斩截爽利的风格，如《礼器碑》；飘逸秀丽、妩媚多姿的风格，如《曹全碑》；中正平和、精工严密的风格，如《史晨碑》《朝侯小子残石》；华美堂皇、端庄典雅的风格，如《乙瑛碑》《孔宙碑》；雄放豪迈的风格，如《石门颂》。

《居延汉简》

20世纪70年代居延遗址出土的两万多枚汉简总称为《居延汉简》，它约为西汉武帝天汉二年（公元前99年）至东汉安帝永初五年（111年）的作品。这批简牍形式多样，内容丰富，所用的书写字体包含汉篆、隶书、章草，可以说是一种公务性的实用字体。风格从整体上来看具有汉代恢弘大度、粗犷豪放的气韵。因为都是日常的手写体，所以较为真实地展现了汉代民间书法的面貌。

西汉时代，隶书日臻成熟，但是还带有篆书的笔意，如《五凤二年刻石》，此石书法尚无明朗的波磔笔画，前人论书法称之为"古隶"。东汉是隶书完全成熟和鼎盛的时期，结体精严曼妙，笔法多姿多彩，此时期碑刻盛行，佳作如林，各具特色，蔚为大观，达到了中国古代隶书艺术的巅峰阶段。正如王国维先生说一个时代有一个时代之文学一样，一个时代有一个时代的艺术。隶书，就是汉代的书法艺术，无论何时，要学习隶书，总要回到汉代来研习这些不朽的刻石。

《五凤二年刻石》

刻于西汉宣帝五凤二年（公元前56年），刻石在山东曲阜孔庙。碑文为隶书，虽仅3行13字，但充满淳朴古质之风。用笔雄浑豪放，不假雕饰，达到了自然而然的高远博大的境界，非常生动而毫无浮躁之气。字迹不多，但完全透出了汉代宏放的大气象。全文以四四五的形式排列，字形长短变化，分布自然直率。此书法体式取方，纵向延展，用笔未见典型波磔，尚存篆书笔意。

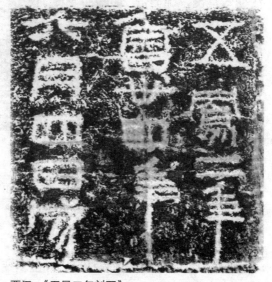

西汉 《五凤二年刻石》

这是到目前为止，我们仅见的西汉隶书刻石。

《褒斜道刻石》

此刻石书法明显表现出由篆书向隶书过渡的特点。即以篆笔作隶书，变圆为方，削繁成简，笔画虽细却不失大气宽博。其风格宏伟，笔力遒劲，浑朴苍劲，富于汉代开拓进取的精神气息。

这也是与大自然争胜的书法艺术，类如天然石壁古秀纹理的书法，令人惊叹！千年以后，宋代烧造的最为辉煌的瓷器上的冰裂纹（俗称开片），其自然裂纹之妙，虽出于自然，却在人的制作设想之中。而《褒斜道刻石》的书法之妙，虽出自人手，却出人意想之外。我们可以用不长的时间写一手循规蹈矩的正楷字，但是用加倍的时间也练不出这样新奇的字，因为它需要艺术思维上的创造。

《石门颂》

位于陕西褒城县东北的《石门颂》，是东汉刻石中最具艺术特色的隶书名碑之一。它的字，自然奔放，朴拙雄强。其笔法变幻莫测，雄健舒畅，结体大小不一，横笔不平，竖笔不直，起收无迹，自然率意，奇丽多姿，妙趣天成。杨守敬《平碑记》称"其用笔如闲云野鹤飘飘欲仙，六朝疏秀，皆从此出"。

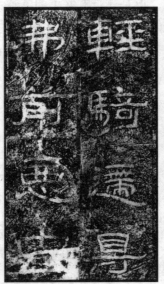

东汉 《石门颂》

由于在崖壁上书写镌刻，故而在自然的挥洒之中形成了遒古蜿蜒的笔法。这是自然美与书法美融为一体的作品。

《张迁碑》

《张迁碑》的书法劲秀朴厚，方整多变，碑阴尤其酣畅。书体朴茂端正、结构严整，以方笔为主。此碑很受后世书家推重，清代书法家何绍基就曾临此碑过

百遍。

《礼器碑》

全称《汉鲁相韩敕造孔庙礼器碑》，又称《韩明府孔子庙碑》《鲁相韩敕复颜氏䌛发碑》《韩敕碑》等。刻于汉永寿二年（156年），为隶书。现藏于山东曲阜孔庙。无额。碑的四面均有刻字，且都是隶书。碑阳（即正面）有16行，每行36个字，文后有韩敕等九人的题名。碑阴（即背面）和两侧也都有题名。

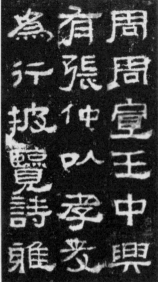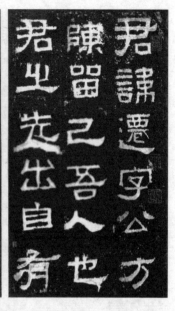

东汉 《张迁碑》

《礼器碑》被前人誉为"书中无上神品"。此碑书法线条瘦劲，极具阳刚精劲之气，它以瘦硬而有神采的艺术风貌而冠绝古今。历代对此碑评价极高，认为它无美不备，推为汉隶极则。清代鉴赏家郭宗昌称赞它道："若得神助，弗由人造。"更叹道："汉诸碑结体命意皆可仿佛，独此碑如河汉，可望不可接也。"足见此碑艺术魅力之大。在书法艺术中，能够运用细线条表现出穿金刻玉的力量，《礼器碑》是极好的典范。

《曹全碑》

全称《汉郃阳令曹全碑》。东汉中平二年（185年）刻，隶书。清代的孙承泽在《庚子消夏记》中，评价此碑"字法道秀逸致，

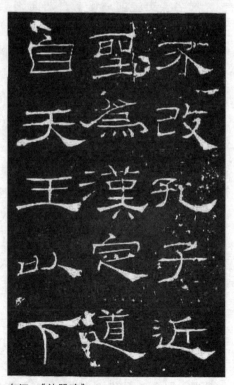

东汉 《礼器碑》

翩翩与《礼器碑》前后辉映，汉石中之至宝也"。如果要在汉碑中寻找最为秀丽典雅的书法，则当首推《曹全碑》。此碑自明代万历初年出土以来，几乎受到清代书家的一致赞叹。碑在陕西西安碑林。此碑书法风格属秀丽一格，平和简静，内清刚而外俊美，有人说它如少女簪花，文雅可爱；有人说它如雅人高士，风流自赏。其笔画圆润而精气内含，从容潇洒如行云流水，风神颇为俊逸。其结构匀整，秀美多姿，间有狭长之笔，变动灵活，饶有篆意。此碑在众多汉隶中极负盛名，被人们视为临习汉隶的上乘范本。

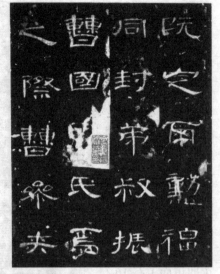

东汉 《曹全碑》

《史晨碑》

又名《史晨前后碑》，两面刻。碑通高207.5厘米，碑身高173.5厘米，宽85厘米，厚22.5厘米，无碑额。前碑全称《鲁相史晨奏祀孔子庙碑》，刻于东汉建宁二年（169年）三月。17行，行36字，末行字原掩于石座中。旧拓多为35字，新拓恢复原貌36字，字径3.5厘米。碑文为鲁相史晨奏请祭祀孔子的奏章。后碑全称《鲁相史晨飨孔子庙碑》，刻于建宁元年（168年）四月。14行，行35、36字不等。此碑为东汉后期汉隶走向规范、成熟的典型。《史晨碑》的特点是用笔精工细致，应规入矩。前人把它比作步伍整齐的军队，凛然不可侵犯。

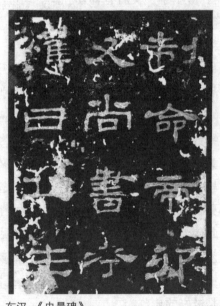

东汉 《史晨碑》

《朝侯小子残石》

又称《朝侯小子残碑》，也称《小子残碑》。此碑风格平和端庄，温文尔雅，与汉隶名品《史晨碑》的平正端秀颇为相似。在用笔上方圆兼备，法度森严，遒厚凝整，属中正平和的一路。字多取横势，因字立形，也偶见纵长，笔画起伏不大，

厚重实在。由于此碑的风格平正，特别适合初学隶书者作为入门范本。

《乙瑛碑》

《乙瑛碑》与《礼器碑》《史晨碑》并称为"孔庙三碑"。此碑的最大特点是肃穆端庄、文雅大方，清人方朔说它有"宗庙之美，百官之富"，清代书家万经曾把它比喻成"冠裳佩玉"的君子。《乙瑛碑》立于汉桓帝永兴元年（153年）。翁方纲评此碑"骨肉匀适，情文流畅，汉隶之最可师法者"。这是最有法度可循的隶书名碑。碑中用笔方圆兼备，笔画俊美生动，长笔画多成弧线曲势，雁尾波笔动态非常优美。世人爱习此碑的很多，但学习此碑要注意一些问题：既不要过于纤巧，也不要过于呆板，恐伤于靡丽或甜俗；宜取其妙而去其俗，方能得法。此碑书法纵逸飞动，体势开张宽博，每字均有主笔突出，力量外拓。其用笔一丝不苟，圆转处略存篆书意味，笔意浑古。与别的字体大小相同的隶书名碑相比，此碑的字显得更加高大，这就是它宽博开张的特点的表现。如碑中的"泰"字上面三横逐渐加长，字形上锐下丰，如山岳状，显得很高大。

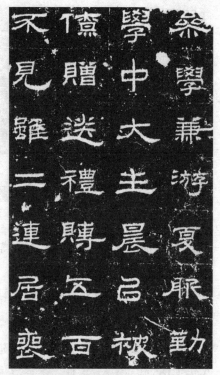

东汉 《朝侯小子残碑》

《鲜于璜碑》

全称《汉雁门太守鲜于璜

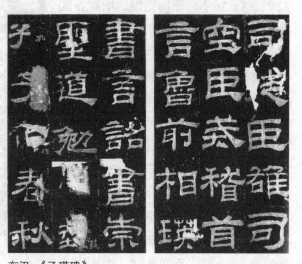

东汉 《乙瑛碑》

碑》。东汉延熹八年（165年）十一月立，隶书。1972年5月在天津武清县高村出土。碑呈圭形，高242厘米，宽83厘米。碑阳16行，行35字，有界格；碑阴15行，

行25字，有界格，共827字。额阳文篆书10字。通碑字迹清晰，是建国以来发现的最为完整的汉碑之一，现存于天津市历史博物馆。《鲜于璜碑》书风方整朴厚，笔法方圆结合，在存世汉碑中，与晚于它的《张迁碑》同属方笔一派而又别具特色。碑阴字大小不一。以浑厚沉着见胜，而开六朝楷书之

东汉 《鲜于璜碑》

先声。其笔画丰厚饱满，用笔方折，斩钉截铁，下笔与收笔处不露锋芒，含蓄浑厚。字形有长有短参差变化，跌宕有致。全篇雄浑而有气魄，结字严谨方整而不失温文尔雅之气，正似宽博笃睦的贤德君子。

《华山庙碑》

全称《汉西岳华庙碑》。东汉延熹八年（165年）立，隶书，郭香察书。22行，行37字。原碑已毁，旧碑在陕西华阴西岳庙中，明嘉靖三十四年（1555年）毁于地震。

此碑书法结体匀称谨严，仪态大方，气韵醇厚，体态壮美。笔画灵秀遒劲而富丽典雅，起笔逆入平出，尤其是撇、捺之波磔重笔出锋，使笔画丰肥沉厚。方笔、圆笔兼用，用笔起伏多姿，顿挫飞扬而富于变化。其华丽的风格对后世影响很大，清人朱彝尊评价说："汉隶凡三种：一种方整，一种流丽，一种奇古。惟延熹《华岳碑》正变乖合，靡所不有，

东汉 《华山庙碑》

兼三者之长，当为汉隶第一品。"而同样是清人的康有为不满意此碑的华丽风格，在《广艺舟双楫》中说它"淳古之气已灭""实为下乘"。

《衡方碑》

全称《汉卫尉卿衡府君碑》。东汉建宁元年（168年）九月立，隶书。20行，行36字。藏山东泰安岱庙。碑阴存题名两列，字甚漫漶。碑额阳文隶书"汉故卫尉卿衡府君之碑"，2行10字，两行之间有竖格线。碑原在山东汶上县西南15里郭家楼前，清雍正八年汶水泛滥，碑陷卧，后重立。

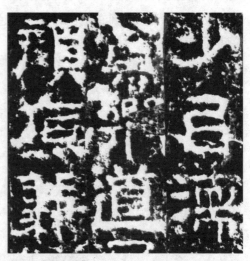

东汉 《衡方碑》

此碑体方笔圆，古拙浑朴，气派宏大，于严整中见灵动变化，浑厚中富妩媚天趣。若拿它比拟音乐，则是真正的黄钟大吕，激越磅礴。在汉隶名品中，它与《张迁碑》《鲜于璜碑》同属雄浑茂密，雍穆厚重一路。它那大巧若拙、憨态可人的艺术风格，吸引后世很多书法家学习它。它结体方正严整，却能在字的内部寻找空间对比，于严整中求险峻，方正中有雄强气。碑字结体宽博，笔画丰腴肥厚，方圆兼备，风致高雅。杨守敬认为"北齐人书多从此出"。清代隶书大家伊秉绶就深受此碑影响。

《天发神谶碑》

亦称《天玺纪功碑》《吴孙皓纪功碑》。三国东吴天玺元年（276年）刻。传为皇象书，篆书。石在宋时已断为三，所以俗称为"三段碑"。上段存21行，中段存19行，下段存10行，总存字数超过200个。残石旧在江苏江宁。清嘉庆十年（1805年）毁于大火。一般说来，篆书要用圆笔，隶书要用方笔，然而此碑却以方笔作篆，完全是别开生面。其起笔用方笔，而收笔出锋线条十分老辣，

东汉 《天发神谶碑》

形成一种雄伟苍健、沉着痛快的气势。其结体则上紧下松，形态修长，体方势圆，疏密得宜。张叔未盛赞此碑说："雄奇变化，沉着痛快，如折古刀，如断古钗。

为两汉来不可无一、不能有二之第一佳迹。"艺术大师齐白石先生的书法篆刻都深得益于此碑。

《熹平石经》

汉灵帝熹平四年（175 年），议郎蔡邕等奏求正定六经文字，得到灵帝许可。于是，参校诸体文字的经书，由蔡邕等书石，镌刻 46 碑，立于洛阳城南的开阳门外太学讲堂（遗址在今河南偃师朱家圪垱村）前。所刻经书有《周易》《尚书》《鲁诗》《仪礼》《春秋》《公羊传》《论语》，除《论语》外，皆当时学官所立。石经以一家本为主而各有校记，备列学官所立诸家异同于后。这对纠正俗儒的穿凿附会、臆造别字，维

东汉 《熹平石经》

护文字的统一，起了积极作用。石碑已毁，北宋以来屡有残石出土。近人马衡汇为《汉石经集存》，存字超过 8000 个。石经刻字意在正五经，树风范，故书写严谨规范，细致端方，因而也略显拘谨。文字笔画线条圆浑厚重，骨肉均匀，气力饱满，但由于是一个意在制订规范的标准书法，所以整篇看来显得气息不太自然；章法也嫌单调，似乎预示着汉隶发展到极致后的程式化，已无放逸生动之致。字的外形方正，无突出主笔，从这种章法及多处的用笔上，我们多少可以发现魏晋楷书意味。此石经出土时有残石百余块，现多散佚。

继承与孕育——汉代篆书和草书

汉代是汉文字的整理、变革和发展的时期，社会上广泛实用的书法已经是隶书，它已成了官方文书的规范文字。线条圆转矜持的篆书退下来高居为礼制或装饰性的地位，作为艺术性更强的碑额、铜器铭文之用。完全的篆书刻石在汉代很少，《袁安碑》《袁敞碑》是其代表。隶书快写的草隶进而演变成了章草，章草又演变成今草。相传今草是东汉张芝所创，他的真迹早已无存，我们只能从传世的碑帖中一窥他"草圣"书迹的神采。

《袁安碑》

中国东汉碑刻。全称《汉司徒袁安碑》。东汉永元四年（92 年）立，篆书。1929年在河南偃师县城南辛家村发现，现藏河南省博物馆。碑高 1.53 米，宽约 0.74 米。共 10 行，满行 16 字，下截残损，每行各缺一字，故现存行 15 字。碑中间有穿，位置较低。碑文内容简单，无赞颂铭辞，仅记袁安一生仕历，与《后汉书·袁安传》记载大致相同。

碑发现较晚，锋颖如新，书法浑厚古茂，雄朴多姿，是汉代篆书的典型代表。

袁安在《后汉书》有传。袁安少学孟氏《易》，永平三年（60 年）二月以孝廉除郎中，自此步入仕途，官至司徒，永元四年三月卒。碑文与传相合。此碑书法结构平正，华美流畅，用笔圆润自如。其结体不同于秦篆，而是化圆为方，宽博舒展，雍容端庄；尤其是对称的笔线，柔中带刚，极富弹性，初看平淡似水，实则力寓千钧。而且刻工十分精湛，运笔回环之

东汉 《袁安碑》

处，笔触宛然可见。此碑是汉篆中的代表作。

东汉"草圣"张芝

张芝在东汉就有"草圣"之称，他对章草发展到今草有重要贡献。张芝字伯英，敦煌酒泉（今甘肃酒泉）人。出身官宦家庭，其父张奂曾任太常卿。张芝擅长草书中的章草，将当时字字区别、笔画分离的草法，改为上下牵连、富于变化的新写法，富有独创性，在当时影响很大。书迹今无墨迹传世，仅北宋《淳化阁帖》中收有他的《八月帖》等刻帖。

南朝的羊欣称张芝"善草书，精劲绝伦"，今天我们已经不能见到他的真迹。

魏晋书法艺术和晋书尚韵

魏晋南北朝是中国历史上分裂动荡时间最长、政权更迭最频繁的时期，同时它也是中国文化艺术的大发展时期。用美学家宗白华先生的话说："这是中国人生活史里点缀着最多的悲剧，富于命运的罗曼司的一个时期，八王之乱、五胡乱华、南北朝分裂，酿成社会秩序的大解体、旧礼教的总崩溃、思想和信仰的自由、艺术创造精神的勃发，使我们联想到西欧十六世纪的'文艺复兴'。这是强烈、矛盾、热情浓于生命彩色的一个时代。"

魏晋时代，动荡的生活打破了汉代"一统天下"和"独尊儒术"的稳定局面。曹魏和晋司马氏统治集团或是弃名教气节于不顾，专尚功利；或是表面推崇名教到极端，实地里唯权力是图，可谓虚伪到极点，腐朽到极点，这都造成了礼制的总崩溃。而有理想有真知的士人，在虚无之中开始显现真性情，欣赏人的美，开始追求人的个性回归与解放，人的个体价值和自由意志得到了空前的强调。于是，艺术风尚为之一变，艺术的自觉时代随之而来。从书法艺术的角度来看，这一时期的书家开始用书法来抒发个人的心灵感受和精神、审美的追求，他们所观照的对象和心中契悟的真意流露于笔端，书家的心迹、精神得到了本质的显扬。所以，这一时期的书法，表露出的是集自然之美、流动之美、空灵之美、儒雅之美、哲思之美于一身的和谐之美。前人说"晋书尚韵"，是说晋代书法超逸、蕴藉、自然，有一种恬淡萧散之气。

从汉字书法的发展上看，魏晋时期是完成书体演变的过渡阶段。魏晋时期，篆、隶、真、行、草诸体已经完备，而且日臻成熟。同时，两位影响深远的书家巨擘——钟繇、王羲之，在继承传统、博采众长的基础上，独辟蹊径、开创新风，树立了真书、行书、草书美的典范。此后，历朝历代学书者莫不宗法"钟王"，并尊王羲之为"书圣"。

南北朝时期是楷书光芒璀璨的时代。南朝书风继承东晋风流，以流丽秀美为主流，传世墨迹多为尺牍法帖。北朝没有留下名家墨迹，但碑刻数量丰富，特色鲜明，统称为"北碑"。而北碑又以北魏成就最高，故又称作"魏碑"。魏碑初期风格方劲古拙，多存隶意，后期风格渐趋多样，百花齐放，各成风格，令人目不暇接。

魏晋南北朝是中国书法史上的一个黄金时代。它上承两汉，下启隋唐，发展并完善了各种书体，涌现出了钟繇、王羲之这样的被后世奉为圭臬的书法家，

创作出大批灿烂光辉的书法杰作。这一时期，书法品评、书学论著开始出现，有关书法鉴赏和评价的标准也提了出来，这都标志着书学正在逐渐成熟为一门专学。

三国魏晋书法是隶书向楷书过渡的时期。官方文字已显现出由隶变楷的面貌，如《受禅表》《谷朗碑》等碑刻。索靖、皇象等书法家极大地发展了章草，并将其推向极致，为今草开辟了道路。"正书之祖"钟繇的《宣示表》《贺捷表》等，是楷书新书体的早期杰作。而王羲之、王献之父子，则对楷书的完全成熟，以及行草书的创造做出了划时代的贡献。

《上尊号碑》

全称《魏公卿将军上尊号奏》，又名《百官劝进表》《劝进碑》《上尊号奏》。记东汉献帝末年，华歆、贾诩、王朗等人对曹丕劝进之事，这实际上是曹丕施展的一个政治手腕，随后即正式禅位称帝。此碑是三国官制文字的隶书代表作。此碑的书法点画厚重，波磔浑然有力，笔势雄强奇伟。以"臣"字为例，它的末笔波画，蚕头雁尾，极意舒展。碑文疏密匀称，结体方整，风格壮丽典雅；且每个字的长短、大小基本一致，横与横、竖与竖之间的距离也大体相等。《上尊号碑》整齐化的字形和章法，为楷书的成形奠定了基础。

《正始石经》

三国魏正始年间（240—248），朝廷将儒家经典《尚书》《春秋》刻在石碑之上，后世把它叫做《正始石经》。石经中的每个字都用古文、篆体、隶书三种字体书写，所以又称作《三体石经》。据传，《正始石经》是由当时的书家邯郸淳所书的。其中古文一体与《说文解字》所收的字体相近，点画下笔重而收笔轻，健笔圆润。小篆一体劲挺圆秀，有金相玉质之精美。隶书一体循规蹈矩，端重方整。由于石经是正字的标准，所以各种字体的行款间距和间架结构十分规范敦厚。

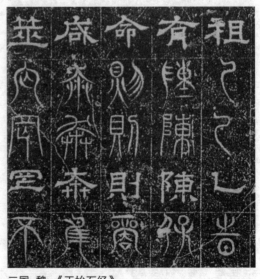

三国　魏　《正始石经》

"正书之祖"钟繇和他的《宣示表》《荐季直表》

钟繇（151—230），字元常，颖川长社（今河南长葛县东）人。汉末曾做官至尚书仆射，魏明帝时又做了太傅，所以人称"钟太傅"，死后谥号为"成侯"。钟繇是魏国的开国名臣，但他最突出的成就表现在书法上，他与汉末张芝、东晋王羲之、王献之父子合称为"四贤"。钟繇年轻时即对书法痴迷，据说他曾跟随刘德升到抱犊山学习三年书法，学成后与邯郸淳、曹操、韦诞等人一起研讨笔法。此时，他忽然看到韦诞座位上有本蔡邕论笔法的书，因为时间急切而不能得到，回家后便顿足捶胸，竟然口吐鲜血。事后，钟繇曾向韦诞索要此书，但遭到对方拒绝。等到韦诞死后，钟繇派人到韦诞的坟冢中盗墓，终于得到了蔡邕的笔法书。钟繇的书法效法蔡邕、曹喜、刘德升等人，兼备各体，其中以楷书最具特色，故而有"正书之祖"的称谓。钟繇的字结体自然，幽深茂密，"如云鹄游天，群鸿戏海"。他的传世作品有《力命表》《荐季直表》《宣示表》《墓田丙舍帖》等。

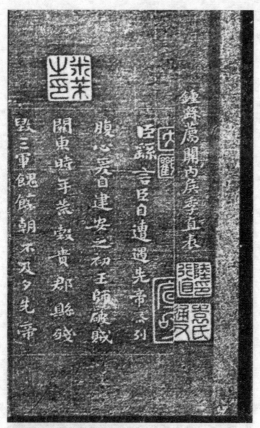

三国 魏 钟繇 《荐季直表》

《宣示表》书法朴质高古，温文尔雅。隶法与楷则并存，古趣盎然。用笔刚柔兼备，点画之间，穿插有致，顾盼有情，可谓含蓄幽森，余韵无穷。《宣示表》历来被后世推崇，南朝书家王僧虔《书隶》中说："太傅《宣示》墨迹，为丞相王导所宝爱，丧乱狼狈，犹以此表置衣带。过江后，在右军处，右军借王修。修死，其母以其子平生所爱，纳置棺中，遂不传。所传者乃右军临本。"清代张廷济则说《宣示表》"清瘦如玉，姿趣横生"。"清瘦如玉"是说此表中的文字有坚硬之质而能呈现温润之感，这也是它的笔法特色。"姿趣横生"是指体势、字形的美妙。总起来说，此帖的字形有方形、长形、三角形……可谓变化自然，如流水行

云，随心所至。

钟繇的另一杰作《荐季直表》，共有 19 行，横 40.4 厘米，纵 12.6 厘米，末行署衔"黄初二年（212 年）八月司徒东武亭侯臣繇表"。真迹在唐朝之时藏于内府之中，北宋书家米芾曾看过此表，后来《荐季直表》为南宋贾似道所得。清初又收藏到内府，咸丰十年（1860 年），英法联军洗劫圆明园时被英兵劫去。民国初期，该表碾转到了霍邱裴景福家中，后来被人窃去，埋入土中，等再挖掘出来的时候，表面已经模糊不清了，一代名迹最终在人间永绝。

《荐季直表》书法特色：用笔醇厚，意味密丽，楷笔中微含隶意，是楷书成熟过程中的重要标志。学习小楷，应当从《荐季直表》入手，这样就可以得到古雅的气息。

在中国书法中，楷书以平易俊美见长，而钟繇对这一特点的形成，起了很大作用。钟繇的楷书虽然不如后世楷书那般严谨规范，却有更多自然之趣。

三国吴的"书圣"皇象

皇象，字休明，三国吴时广陵江都（今江苏扬州）人。汉末做过青州刺史，仕吴之后官至侍中。皇象工于书法，尤其精通篆、隶、章草等书体。他的章草师法杜度，隶书师法蔡邕，所以时人称他为"书圣"，还把他的书法与曹不兴的画、严武的棋等并称为"八绝"。皇象的书法名作有《急就章》《文武帖》《天发神谶碑》等。此外，他还著有书论《论草书》。

《急就章》原名《急就篇》，是我国汉代儿童启蒙时的识字课本。该书编纂于西汉元帝年间，编纂者是黄门令史游，因该篇首句是"急就奇觚与众异"，所以就用篇头"急就"二字为篇名。《急就章》据传是由皇象书写，其结字工整，用笔凝重，点画简约，字内笔画间互为牵连呼应，风格简古，法度精严，气象深沉。

唐代有人将皇象章草比喻为尺蠖虫的行走，一屈一伸，十分生动形象（见唐代窦臬《述书赋》中"龙蠖蛰启，伸盘复行"一句）。

陆机与《平复帖》

陆机（261—303），字士衡，吴郡华亭（今上海松江）人。西晋时曾经做过平原内史，所以后世也称他为"陆平原"。其祖陆逊、父陆抗都是东吴名将。陆机和兄弟陆云都长于文采，世称"二陆"。陆机"少有异才，文章冠世"，他曾写过一篇著名的文论著作《文赋》。陆机的字擅长章草，但没有挑波。惠帝太安二年（303 年），成都王司马颖讨伐长沙王司马义，陆机身为后将军、河北大都

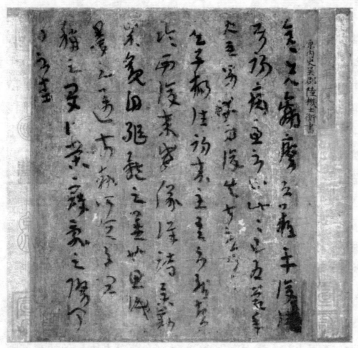

西晋 陆机 《平复帖》

督随军出征，结果大败而还。兵败归来后，陆机遭人诬陷，被司马颖杀死在军中。陆机书法的传世名作为《平复帖》。

《平复帖》被称为"法书之祖"，是保存最早且真实可信的西晋名家法帖。《平复帖》用秃笔写在麻纸之上，距今已有一千七百余年的历史。其字体为章草，风格质朴平淡，笔意婉转，对研究书法变迁和文字都有极高的参考价值，在中国书法史上占有重要地位。

《平复帖》在宋代的时候被收入到宣和内府，明清时期又转入多位收藏家的手中，后来收入到乾隆内府，再赐给十一皇子永瑆。光绪年间，恭亲王奕䜣将此帖收入自己手中，并传给其孙溥伟、溥儒。后来溥儒把此帖卖给张伯驹，张氏夫妇在1956年将《平复帖》捐献给国家。

《平复帖》所载的内容提到了三个人物，即贺循、吴子杨、夏伯荣。贺循为陆机的好友，他身体多病，很难治愈。陆机宽慰他说，能够保持现状已经很难得，而且身边还有儿子在旁侍奉，可以无忧了。吴子杨以前曾去陆机家拜访，但没有得到陆机重视。后来，吴子杨将要西行，再次来到陆家拜见陆机。陆机这次见到吴子杨，看到他的威仪举动，有一种跟以前不同的气宇轩昂之美。第三个人物说的是夏伯荣，他因寇乱阻隔而杳无音讯。

"书圣"王羲之和他的书法

王羲之（303—361），字逸少，原籍琅琊临沂（今属山东），居会稽山阴（今浙江绍兴）。官至右军将军、会稽内史，人称"王右军"。王羲之在书法方面做

出了划时代的重要贡献。他早年从卫夫人学书，后广泛涉猎前代名家，他的草书师法张芝，正书得力于钟繇，博采众长，推陈出新。他精研体势，最终使楷书完全独立于隶书，并进一步革新和发展了行书和草书艺术，创建了可供后世效法的楷、行、草书的规范模式。王羲之把书法的实用性和艺术性完美地结合起来，极大地丰富了书法的艺术表现力，把书法技法提升到前所未有的高度，使书法艺术进入到多姿多彩的境界。从另一方面说，两汉朴厚之风也至此一变。王羲之是中国书法史上最有影响的人物，被人们尊为"书圣"。

王羲之像

王羲之书法刻本很多，以《乐毅论》《兰亭序》《十七帖》等最为著名。存世摹本墨迹有《姨母帖》《快雪时晴帖》《奉橘帖》《孔侍中帖》等。

"平安三帖"和"丧乱三帖"

《平安帖》与《何如帖》《奉橘帖》因合裱于一卷而称"平安三帖"。

《平安帖》的内容除了向对方报告平安，还因对方不能参加朋友聚会而感到遗憾。《何如帖》表达的意思是向对方问好。《奉橘帖》内容是奉送给对方300只柑橘。

"平安三帖"的内容均是生活中的琐事，所以风格平和优雅。书法温文尔雅，

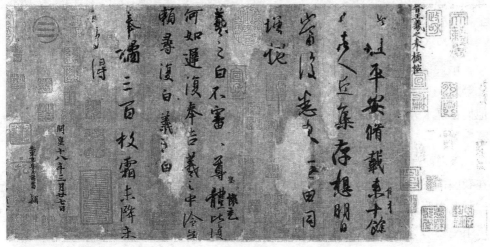

东晋　王羲之　"平安三帖"

布局疏密得宜，富于节奏感。用笔富于变化，或凌空而下，或逆锋而入。提笔如小舟溯急流，按笔如凌空坠巨石，尽管笔势雄强，但是不激不厉，有庄静平和之美。结体典雅雍容、灵秀遒劲。全帖虚实相间，极有情致，结字严谨，骨力苍劲，转折处方圆兼用，变化多端，如"当""赖""百""得"等字，个个有不同的韵味。

"丧乱三帖"指的是《丧乱帖》《二谢帖》和《得示帖》三帖。此三帖是王羲之的信牍，其中《丧乱帖》节奏富于变化，字形辗转欹侧；《二谢帖》以中锋为主，侧锋为辅，姿致流便，爽朗有神；《得示帖》如行云流水，舒缓有致。从用笔上看，《丧乱帖》《二谢帖》开始部分行书笔意较浓，后段则逐渐增多了行草笔意，尤其《丧乱帖》最后两行全为草书，这与作者感情变化有关。《得示帖》的字势于平和之中充满了奇妙变化，行草搭配不拘一格，令人回味无穷。

启功先生评王羲之这几个帖说："笔法精妙，结体多欹侧取姿，有奇宕潇洒之致，是王羲之所创造的最新体势的典型作品。"

《快雪时晴帖》

王羲之以行书写成，纸本墨迹。4行，28字。此帖是一封书札，其内容是作者写他在大雪初晴时的愉快心情及对亲朋的问候。现收藏于台北故宫博物院。这件书迹以圆笔藏锋为主，起笔与收笔，钩挑波撇都不露锋芒，由横转竖也多为圆转的笔法；结体匀整安稳，显现气定神闲、心旷神怡的情态。明代鉴藏家詹景凤以"圆劲古雅，意致优闲逸裕，味之深不可测"形容它的特色，我们欣赏它，也真有"仰之则弥高，俯之则弥深"的感觉。王羲之书法的特点在于优美的"体势"，"体"是指结字的形状和姿态，"势"是指笔画产生的律动感。此帖挥墨随心所欲，全篇似流水行云般时行时止，每一个字都写得绝妙，恰到好处。

《兰亭序》

东晋穆帝永和九年三月三日，当时的一些名士如王羲之、谢安、孙绰、王献之等人，在浙江会稽的兰亭举行了一次盛大的诗酒会。参加这次宴会的共有41人。他们在溪水旁席地而坐，饮酒赋诗，汇诗成集。王羲之即兴挥毫作序，这就是《兰亭序》。

《兰亭序》为草稿，是王羲之新书体风貌的集中体现。它共28行，324字，在我国书法史上地位崇高。此帖因卷上有唐中宗神龙年号的小印，所以也被称为"神龙本"，据说由唐冯承素摹写而成。此帖雄视古今，妙手偶成，被誉为"天下第一行书"。

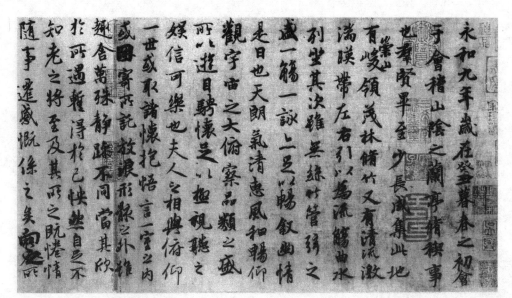

东晋 王羲之《兰亭集序》

　　《兰亭序》点画凌空蓄势，落纸极尽变化，用笔随心所欲。例如，全文一共用了 21 个"之"字，每个"之"字都充满变化，绝不相同。章法富有韵律，有春风拂面之感。全篇节奏和谐自然，点画之间，字字之间，行行之间，生机灵动，顾盼有情，有萧散自然的风神。《兰亭序》是中国书法史上的巅峰之作，自唐宋以来，习行书者必临《兰亭序》。有的书家终生对其不停地临习，足见其在书法中的地位。

　　自王羲之之后，《兰亭序》一直传到其第七代孙智永的手中。智永虽出家为僧，但仍然传袭家业，精勤于书法艺术。他曾在湖州永欣寺的阁楼上日以继夜地勤奋习字达 30 年，据说他用秃的毛笔有五大竹簏（用柳条编成的盛物器）那么多。智永辞世之前，将祖传七世的《兰亭序》交给了自己最信任的弟子辩才珍藏。辩才也精于书法，他临习的《兰亭序》，能达到以假乱真的效果。

　　唐太宗李世民酷爱王羲之的书法，他从民间收购了大量王羲之的真迹，得到王羲之、王献之父子的作品超过 2900 件。后来，虞世南（初唐大书法家）从这些真迹中选出三百余件珍藏于内宫之中，以供太宗欣赏、临摹。尽管收藏的王羲之真迹众多，但唯独缺少书圣的巅峰之作《兰亭序》，唐太宗很是遗憾。他为得到此帖，派人四下寻找，终于得知此帖在辩才的手中。知道《兰亭序》的下落后，唐太宗希望辩才禅师能献出此帖，但辩才不承认此帖在自己手中。唐太宗无奈，就询问身边的近臣该怎么办。尚书右仆射（相当于宰相）房玄龄给皇帝推荐

了一个叫萧翼的人，说他能够帮皇帝完成心愿。萧翼受到太宗接见，他从宫中拿了三五件王羲之真迹，然后微服去接近辩才，辩才见他酷爱王羲之作品，便以《兰亭序》相示，被萧翼带入宫中。后来，唐太宗赐给辩才绸缎3000段、谷物3000石，辩才用赏赐为永欣寺建造了三层宝塔。辩才禅师因失去真迹而倍受打击，一年多后不幸辞世。唐太宗得到《兰亭序》后，常把它带在身边欣赏，还命大臣学士临摹。据史书记载，唐太宗死后，朝廷把此帖收藏在昭陵中以作陪葬之用。唐人摹本中最接近真迹的是"神龙本"，即冯承素摹本。其他著名的临摹本还有褚遂良、虞世南等家。

《黄庭经》

《黄庭经》是王羲之小楷书法的代表作。小楷，100行。原本为黄素绢本，在宋代曾摹刻上石，有拓本流传。它笔法婉劲，撩笔曳带健朗，横画稍稍提起，浑厚而洒脱。结体灵秀光润。此帖的行距疏朗，通篇错落有致，自然和谐，可谓"气充满而势俊逸"。

《乐毅论》

《乐毅论》是著名的小楷法帖。内容由曹魏的夏侯玄所写，后来王羲之以小楷将其抄录下来。《乐毅论》意境纵横开阔，刚柔并济。章法疏朗，字法循规蹈矩，古朴苍劲。据载，此帖自"梁时模书，天下珍之"。唐代褚遂良说它"笔势精妙，备尽楷则"，称它在王羲之正书之中排名第一。

《十七帖》

草书。今日所见的《十七帖》为宋代刻本。原为134行，总计有1160字，失去2行，残掉6字，现藏于上海图书馆。《十七

东晋 王羲之 《十七帖》

帖》为草书的经典之作，它本是王羲之所书的一篇信札，因卷首有"十七"二字而得名。此帖的内容是王羲之写给朋友益州太守周抚的书信。特点是意境古朴简约，清新高雅，妍美流畅，尽开草书的新书风；笔迹意韵连绵，神完气足，蕴藉温雅；用笔遒媚圆融，自然洒脱，转折处时而圆转，时而方正；结字明快简洁，字多独立，笔笔以气相贯，用力恰到好处，气度典雅从容。宋代的理学家朱熹称赞《十七帖》说，其气象超然，用笔从容，"真所谓一一从自己胸襟流出者"。《十七帖》的影响深远，它突破了章草的结体和用笔，全面显现了今草的面貌与风格，是学习草书的最佳范本。

王珣与《伯远帖》

　　王　珣（350—401），字元琳，东晋琅琊临沂（今山东临沂）人。王珣出身世家，其父王洽是东晋王导之子。王导乃是东晋宰相，深得晋元帝器重，当时有"王与马，共天下"的说法，可见王氏地位的显赫。王氏一族除了地位荣耀，还尽出书法大家，王羲之、王献之父子即是其中的佼佼者。在这种文化氛围的熏陶下，王珣自小酷爱书法，最终也成为一代书法名家。

　　《伯远帖》是三希堂珍藏的国宝级书法杰作之一，它是王珣写的信札，共 5 行，47 字。此帖曾经

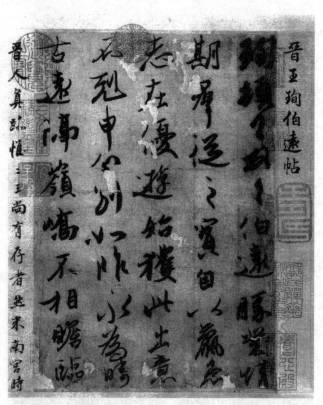

东晋　王珣　《伯远帖》

先后由宋宣和内府、明董其昌、清安岐、清内府收藏。乾隆把此帖与王羲之的《快雪时晴帖》、王献之的《中秋帖》合称"三希"，刻入《三希堂法帖》。民国建立后，《伯远帖》《中秋帖》一直收藏在敬懿皇贵妃所居的寿康宫。1924 年，《伯

远帖》流散到国外。1950 年，此帖被重新购回，并收藏到故宫博物院之中。

《伯远帖》用笔峭劲秀丽、古淡潇洒、自然洒脱，有"如升初日，如清风，如云如霞，如烟，如幽林曲洞"的晋人韵味。它的笔画平中见奇，有的伸展，意态无限；有的伸而复回，遒劲多姿。它的章法"字里金生，行间玉润"，每个字都有动态表情，字距远近不等，疏密有致，行间黑白相间得宜，气脉贯通，这样使得每个字都能累累如贯珠，流转圆润而又璀璨夺目。此帖有如天成，通篇自然而成一体。明代董其昌评价此帖时赞不绝口："珣书潇洒古淡，长安所见墨迹，此为尤物。"王肯堂也说它"笔法遒逸，古色照人"。所以，这篇《伯远帖》成为后世的书法家、鉴赏家、收藏家眼中的书法瑰宝。

王献之和他的书法

王献之（344—386），字子敬，小字官奴，琅琊（山东临沂）人。王献之是王羲之的第七个儿子，少时便负有盛名，他性格洒脱高迈，史书上说他"风流为一时之冠"。王献之曾在朝廷为官，一直做到中书令，所以他又被称为"王大令"。王献之 17 岁开始学书，后来他的成就直追其父王羲之，与其父并称"二王"。王献之最初学习其父书法，后来又效法张芝，他将众人的笔法融会贯通，并进行创新，进一步改变了汉魏古朴的书风。

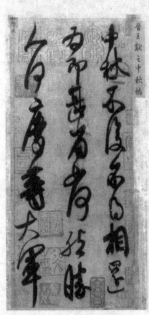

东晋 王献之 《中秋帖》

东晋 王献之 《鸭头丸帖》

与王羲之书法劲健丰润而端庄雅逸的特点相比，王献之的书法则显得"文采风流"，有奔流倒海、一泄千里之势。他的楷书自然灵动，风神潇洒，点画珠圆玉润；他的草书笔走龙蛇，富于变化。总之，王献之的书法有着浓郁的文化气息和时代面貌。王献之的著名书迹有《洛神赋十三行》《廿九日帖》《地黄汤帖》《鹅群帖》《东山帖》《授衣帖》《中秋帖》《鸭头丸帖》等。

《鸭头丸帖》

《鸭头丸帖》，草书。现藏于上海博物馆。绢本，纵26.1厘米，横26.9厘米，系王献之给友人的便札。此帖书风流美，天真烂漫；笔法灵动，逸趣飞扬。笔画敧侧相生，圆转自如，枯润交替，一气呵成。笔墨神采飞扬，意态萧散自如。神气拔俗，如高山白云，不着尘垢。此帖文采风流，酣畅淋漓地表现了王献之"骏爽超迈"的书法特色。

《中秋帖》

《中秋帖》，传为王献之书，行书。纸本，手卷，3行，共22字。《中秋帖》的笔法雄奇奔放，飘逸洒脱，流美之姿连绵不尽。笔势收放自如，豪放不羁，一气呵成。行笔流畅圆转，如瀑布飞下、润色生花。此帖神韵超然，意境简淡，上承东汉张芝的"一笔书"，下开后世张旭、怀素"连绵草"的先河，是王献之行书中的佳品。

有一点需要注意：尽管《中秋帖》被乾隆收入了"三希堂"，但它不是王献之的真迹，而是宋代米芾临《十二月帖》而成。

《洛神赋十三行》

内容为三国时曹植所写，由王献之以小楷将其抄录下来。此帖原迹写在麻笺之上，到宋代时已残缺不全。南宋贾似道共得此帖13行，将其刻在碧玉石之上，所以人们称它为《玉版十三行》，也叫做《贾刻本十三行》《碧玉本十三行》。后来此帖不知所踪，直到明万历间，有人在杭州葛岭丰闲堂旧址找到了它。清代时又珍藏到内府。此外，较有名的版本还有柳公权跋唐人硬黄纸本及白版本。

《洛神赋十三行》书法用笔简静虚和，秀润宽绰。结体不但舒展优美，而且还富有劲挺自逸之势，可谓顾盼多姿，极富节奏感。此帖每个字都情态跌宕，字体不拘大小，行距、字距变化自然，气势浑厚。元赵孟頫曾称赞此帖云："献之所书《洛神赋》十三行二百五十字，字画神逸，墨采飞动。"清沈曾植说："《洛神赋十三行》，隽逸骀宕，秀色可餐。"此帖为临习小楷之最佳范本之一。

东晋南北朝碑刻

南北朝是楷书大发展时期。南朝书法的风格以风雅蕴藉、气韵生动为主，如《瘗鹤铭》《爨龙颜》《爨宝子碑》等。北朝书法的风格则是以雄强古朴、气势浑厚为主，如《龙门二十品》《张猛龙碑》等。北朝的造像与墓志大多出自民间艺匠之手，

虽不一定雅驯，书法却是质朴中有清新，浑拙中有奇巧，不求工而自工的天然之美令人惊叹不已。

263 年，魏灭蜀。两年后，魏国世家大族司马氏夺取魏政权，建立晋朝，史称西晋。280 年晋灭吴，实现了南北统一。西晋王朝代表门阀士族利益，但门阀士族集团间争权夺利，矛盾尖锐，他们的生活腐朽奢靡。司马炎死后，发生了"八王之乱"，各地流民相继起义，原居住在塞外的"五胡"（匈奴、鲜卑、羯、氐、羌五族）乘机内移。316 年，西晋灭亡。

西晋亡后，随之而起的是"五胡十六国"的民族大混战。在这一混乱时期，大批汉人被迫南迁，原驻守江南的西晋宗室司马睿在建康（今南京）建立起偏安的东晋王朝。百余年后，东晋大将刘裕篡夺司马氏政权，建立了刘宋王朝。此后，又经历齐、梁、陈等三个短命朝代，历史上称这四朝为"南朝"。南朝时期，北方人口的大量南迁，给南方带来了比较先进的生产技术，南方各民族与汉族的经济联系日益加强，进一步开发了南方资源，丝织、冶铸、青瓷、造纸等手工业都有了很大发展，交通运输和商业活动日益繁荣。

同一时期，北方也经历了几个朝代的更迭。386 年，拓跋氏结束五胡十六国的分裂局面，统一北方，这就是历史上的北魏。534 年，北魏分裂为东魏和西魏，后又分别被北齐和北周代替。577 年，北周攻灭北齐，北方再次统一。581 年，北周大臣杨坚代周称帝，国号隋。8 年后，隋灭南方的陈朝，结束南北朝分裂的局面，全国再度统一。

在北魏统一北方的一百多年里，形成了一种以雄劲、自然、浑朴为艺术特征的书体——魏碑。魏碑主要见于当时的石刻，如摩崖、墓志、碑碣、造像记等。由于石刻在北朝元魏时期极盛，所以又称之为"北魏体"，简称为魏碑或北碑。它包括北魏、东魏、西魏、北齐和北周时期的石刻书法。北碑石刻书法结构新奇，气势雄强，这不仅体现了汉文化与鲜卑文化的融合，还起到上接隶书、下启楷书的作用。

自唐代以来，中国书法便有"帖"和"碑"的区别。帖以"二王"为正宗，碑以唐代楷书为标准，但是作为唐楷滥觞的魏碑，却很长时间没有得到应有的重视。清代乾、嘉之后，金石考据之学兴起，碑学也大兴。包世臣著《艺舟双楫》介绍魏碑，而康有为更是不遗余力地提倡魏碑，他的《广艺舟双楫》尊碑抑帖，意在变法维新，在当时影响极为巨大。康有为说魏碑有"十美"："古今之中，

唯南碑与魏碑为可宗。可宗为何？曰有十美：一曰魄力雄强，二曰气象浑穆，三曰笔法跳越，四曰点画峻厚，五曰意态奇逸，六曰精神飞动，七曰兴趣酣足，八曰骨法洞达，九曰结构天成，十曰血肉丰美。是十美者，唯魏碑南碑有之。"

有人说："滇南无汉碑。"其实不然，南朝"二爨"——《爨宝子碑》《爨龙颜碑》就是云南的名碑。爨是地名，也是一个强大部族的姓，两块爨碑都在云南曲靖出土，可知该地在南朝时是爨族的政治文化中心。《爨宝子碑》于乾隆四十三年（1778年）出土，《爨龙颜碑》始终在地面。清道光七年（1827年），阮元为云南巡抚，访得此碑。康有为称赞"二爨"是"浑金璞玉、隶楷极则"。

《爨宝子碑》

全称《晋振威将军建宁太守爨府君墓碑》。东晋义熙元年（405年）刻。楷书。13行，行30字，后列题名13行，行4字。清乾隆四十三年（1778年）出土于云南南宁。今在云南曲靖第一中学碑亭内。

《爨宝子碑》在艺术上最大的特点是质朴凝重且灵动有趣。其书法古

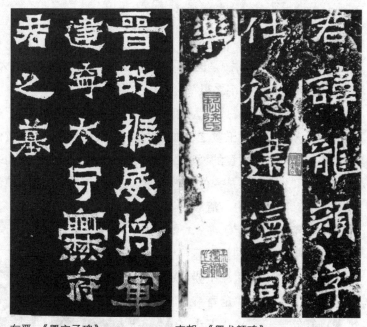

东晋 《爨宝子碑》　　　　　南朝 《爨龙颜碑》

朴奇巧，超尘出俗，布局参差，极有趣致，笔画外柔内刚，下笔如切金削玉，显得方劲凝重，非常有分量。虽然用的是方笔，却很灵动，有一种智慧的趣味、天真的神态充盈于字里行间。其书法上承汉代隶书，字体处于一种似隶非隶、近楷非楷的浑然状态。方笔峥嵘，笔势生动，气魄雄强，有一股稚气天真之态，十分感人。其结体厚重沉稳，体势紧结。清代康有为称赞此碑"端朴若古佛之容"，对后世影响极大。

《爨龙颜碑》

全称《宋故龙骧将军护镇蛮校尉宁州刺史邛都县侯爨使君之碑》。刘宋大明二年（458年）刻，正书。碑阳24行，行45字；碑阴3列，上列15行，中列17行，下列16行。碑原先在云南陆凉州蔡家堡君墓前，现存于云南陆良县贞元堡小学内。此碑书法雄浑古朴，笔势雄强，点画笔法和结体多变，章法疏密相间，空灵跌宕，字与字互相顾盼，秀润而庄严，温醇尔雅。此碑结构各部匀称，筋骨遒健，虽为正书而隶意甚浓，又饶有稚拙之趣，并富有如飞如动的节奏感。康有为喻其为"若轩辕古圣，端冕垂裳"，并在《广艺舟双楫》中将其列为"神品第一"。杨守敬称其"绝用隶法，极其变化，虽亦兼折刀之笔，而温醇尔雅，绝无寒气之态"。此碑对后世影响极深，风流遗韵，至今未已。

《瘗鹤铭》

出水前拓本，楷书，是国家一级文物。宋代黄庭坚认为"大字无过《瘗鹤铭》"，故而此铭被誉为"大字之祖"。

据宋黄长睿考证，此石为梁天监十三年（514年）刻。关于书者，历来众说纷纭，宋苏舜钦认为书者为王羲之，亦有人认为是唐代顾况，宋黄伯思考证其为梁陶弘景所书。后人多认同黄的说法。陶弘景（456—536），南朝著名的思想家、医学家和书法家，同时还是一位道教人物。《瘗鹤铭》原刻在镇江焦山西麓摩岩上。

后因山崩，碑堕江中。清康熙五十一年（1712年）冬，原苏州知府陈鹏年发起把《瘗鹤铭》的五块残石从江中捞出，移置山上，并在定慧寺建亭将其储藏起来，存五十余字，所以拓本分为出水前和出水后两种。

《瘗鹤铭》的内容是一位隐士为一只死去的鹤所作的纪念文字。此铭字体浑穆高古，用笔奇峭飞逸。虽是楷书，却还略带隶书和行书

南朝 梁 陶弘景（传）《瘗鹤铭》

意趣。历代书法家对此铭评价极高。宋苏东坡云："大字难于结密而无间，小字难于宽绰而有余。"黄山谷对此引申说："曰结密而无间，《瘗鹤铭》近之；宽绰而有余，《兰亭》近之。"明王世贞亦说："此铭古拙奇峭，雄伟飞逸，固书家之雄。"《瘗鹤铭》的书法艺术对后世影响很大，为隋唐以来楷书典范之一。此铭自宋以来，著录甚多，如赵明诚《金石录》、顾炎武《金石文字记》、王昶《金石萃编》等。清书法理论家王澍称赞此铭说："萧疏淡远，固是神仙之迹。"清翁方纲称赞《瘗鹤铭》说："寥寥乎数十字之仅存，而兼赅上下数千年之字学。"这"字学"是什么呢？一言以蔽之，曰："自然而有意境而已矣。"对于训练有素的书法家而言，书法的气象不难于飞扬，而难于浑穆；书法的笔法不难于规矩，而难于超逸；书法的结构不难于严谨，而难于自然。这就是《瘗鹤铭》给我们的启示。

《张猛龙碑》

全称《魏鲁郡太守张府君清颂之碑》。楷书。此碑立于北魏正光三年（522年），碑上无撰书人姓名。现在藏于山东曲阜孔庙之内。该碑是北魏碑刻中最享盛誉的作品，为精严雅正书风的代表。碑额方笔大字"魏鲁郡太守张府君清颂之碑"，方峻劲挺，气势非凡。其书法已开隋唐楷书之先河。此碑用笔以方为主，兼用圆笔，可谓方圆兼备。其结体以纵取势，略呈攲侧之态，中宫紧密，四周笔画伸展幅度大。结体严谨，字形趋长，横画坚实，方起方落。笔势呈左低右高、左紧右松状，正中见奇，敛而能纵，刚峻险劲，精能造极，姿态翩翩，秀丽而含蓄。其碑额、碑阳、碑阴书法各不相同，力求变化而相互辉映，为魏碑书体之精品。后世书家多推崇此碑。清人王瓘称："《张猛龙清颂碑》书体雄秀俊伟，在元魏碑刻中，固应首屈一指。"康有为更称其"如周公制礼，事事皆美善"。

北魏　《张猛龙碑》

《龙门二十品》

出自龙门石窟。龙门石窟是"中国三大石窟"之一，与大同云冈石窟、敦煌莫高窟并称于世。龙门石窟位于今河南省洛阳市区南面的伊水河畔东西山上，最

早开凿于北魏孝文帝迁都洛阳（494年）前后，历经东西魏、北齐、北周，到隋、唐、宋等朝代又连续大规模营造，前后跨越四百余年，共有石窟一千三百多个，窟龛二千一百多个，题记和碑刻三千六百余品，佛塔五十余座，造像十万余尊。其中，最大的佛像身高超过十七米，最小的仅有两厘米。这些都体现出了中国古代艺术的伟大成就。北魏孝文帝迁都洛阳后，造像艺术也进一步汉化，形成了汉族文化特色的佛像风格。它远承印度石窟艺术，近继云冈石窟风范，与魏晋洛阳和南朝深厚的汉族历史文化相融合，形成了"褒衣博带""秀骨清像"的"龙门样式"，这也是南北文化及中外文化交融的结果，对之后中国佛教造像艺术产生了深远的影响。

在清同治九年（1870年）的时候，收藏家德林（字砚香，金石收藏家，工篆隶，时为河南太守）庄重地祭告了山川和洞中诸佛，架起云架，拓老君洞（即古阳洞）北魏造像，选最上乘者，标为《龙门二十品》。《龙门二十品》是北魏时期造像记的精华，它有着极高的书法艺术价值。龙门造像记书法艺术属于方笔范畴，体现着魏碑书体的时代特征，是北朝石刻书法的典型代表。

《龙门二十品》中书法最好的是前四品，即《始平公造像记》《孙秋生造像记》《杨大眼造像记》《魏灵藏造像记》。

《始平公造像记》

此碑于雄重端严之中出以灵秀端丽，用笔则出于隶而脱尽隶书痕迹，自创一体。其笔

北魏 《始平公造像记》

画厚重方整，结构森严缜密，虽在点画之间几乎到了密不透风的地步，但是却能在字的实中留虚，犹能给人以密处见疏之感。此碑的最大特点是厚而不粗，重而空灵。清赵之谦一生服膺此碑，认为它是"北魏遗像中最佳者"。康有为则称："遍临诸品，终于《始平公》……得其势雄力厚，一生无靡弱之病。"

《孙秋生造像记》

其笔法雄强沉着，方整遒健，结体茂密丰厚，气势轩昂饱满，拙中见巧，顾盼生姿，为龙门造像题记中的代表作品之一。

《杨大眼造像记》

其书法端正庄重，茂密雄强，用笔以方为主。人称落笔如鹰隼攫食，十分有力；笔画顾盼生动；结构规整，茂密峻健，上密下疏；章法长短、大小穿插错落有致；风格爽利峻洁。

《魏灵藏造像记》

此碑笔画坚实丰厚，浑如铁铸一般。结构端严有法而又有一种自然天成之美。其用笔结字注重变化，舒展飞动，具有雄奇的姿态，相同的字写法全不重复。全篇风格既凝练丰厚又灵秀劲爽。

《郑文公碑》

即《魏兖州刺史郑羲碑》。北魏摩崖刻石，楷书。北魏宣武帝永平四年（511年），郑道昭为纪念其父所刻。书写者是郑羲的儿子郑道昭，故而此碑又名《郑羲碑》。郑道昭（？—515），北魏书法家。字僖伯，自号中岳先生，荥阳（今属河南省）人。官国子祭酒、光州刺史，后任秘书监，谥曰文恭。工书法，尤善正书，体势高逸，作大字尤佳。写此碑时，郑道昭正在兖州刺史任上，碑文刚开始刻在天柱山巅，

·延伸阅读·

造像碑

造像碑就是奉佛造像碑，是北魏至唐代这一时期风行的、特有的宗教佛教文化艺术——中国古代以雕刻佛像为主的碑刻。开龛造像，多为佛教造像，道教很少。并常铭刻造像缘由和造像者姓名、籍贯、官职等，有时也刻有供养人像。盛行于北朝时期，至隋代日趋衰落。造像碑大体有三种形式：一种是通碑四面雕为排列整齐的小型佛像，称为"千佛碑"或"万佛碑"。另一种则是在碑的前后两面各雕出二或三层的佛龛，龛中雕出一佛二菩萨或一佛二弟子二菩萨，龛楣雕有飞天伎乐及天幕等。第三种形式是全碑仅雕为一龛，龛中雕一佛二菩萨，菩萨脚边雕有护法狮子。

刻于佛像旁的文字说明为造像记（人们通常简称为造像）。造像记书法以龙门石窟古阳洞（开凿于公元494年左右）造像记《龙门二十品》为代表。

北魏 《郑文公碑》

后来发现掖县南方云峰山的石质较佳，又再重刻。第一次刻的就称为"上碑"，字比较小，因为石质较差，字多模糊；第二次刻的便称为"下碑"，字稍大，而且精晰。共有51行，每行29字，但并没有署名，直至阮元亲临摹拓，且考订为郑道昭的作品后才受到重视。

《郑文公碑》的笔画有方也有圆，或以侧得妍，或以正取势，混合篆势、分韵、草情于一体，刚劲、姿媚于一身，堪称不朽。结体宽博，气魄雄伟。清代包世臣说"北碑体多旁出，郑文公字独真正，而篆势分韵草情毕具其中。布白本乙瑛，措画本石鼓，与草同源，故自署曰草篆。不言分者，体近易见也"，是"真文苑奇珍也"。

《石门铭》

摩崖石刻《石门铭》，北魏永平二年（509年）刻，武阿仁刻字。楷书。28行，每行22字。铭在陕西汉中石门东壁，是北魏碑刻中记述书写与刻石人名的最详尽之作。

北魏 王远 《石门铭》

此摩崖书法骨力开张，纵横豪放，以奇取胜。结字、布白随山就势，依摩崖自然石势而书丹凿刻，章法布置大气磅礴。用笔中锋逆行，遒劲纵逸。字形开张自然，显得飞逸奇伟，飘飘欲仙，康有为书风即得力于此。它上接汉

《石门颂》遗韵，熔篆、隶、楷为一炉，用笔方圆兼备，沉着痛快。结构宽博雄放，放任不羁，有睥睨天下之势，加以千年风蚀作用，又形成一种若隐若现、月白风清的艺术效果，令人心驰神往。康有为有诗赞曰："石门崖下摩遗碣，跨鹤骖鸾欲上天。"并自注："《石门铭》体态飞逸，不食人间烟火，书中之仙品也。"康氏在《广艺舟双楫》中将其列为"神品"。此碑似无一处着意，而尽显风流。

常读此碑，常习此碑，可以令我们心胸开阔，情感沛然，"登山则情满于山，观海则意溢于海"，能亲近大自然，悟对古今情。

《张玄墓志》

全称《魏故南阳太守张玄墓志》，清人因避康熙帝玄烨讳，故称《张黑女墓志》。北魏普泰三年（533年）刻。正书。20行，行20字。出土时间和地点不详。原石久佚，仅存墨拓孤本，后为清何绍基所得，民国后归秦文锦。

《张玄墓志》是北魏书法中超逸风格的精品。书法的点画、结构都十分规范，但是却有一种俊逸优美的奇趣静静地蕴涵于字里行间。它绝不是柔媚，反而是清劲峻洁，遒厚精古。在用笔上，中锋、侧锋随机制宜，极其自然，点画丰富多变，轻重并举，结构茂密而有疏朗之致，笔断而意连，极富韵味。结体则取隶法，横平竖直，平而不板，直而不僵。字体多取横势，宽绰雍容，奇正相生。清包世臣评曰："（此碑）有定法而出之自在，故多变态。"

此志作于北魏晚期，三年后北魏分作东、西魏，书风也有了变化，从书法艺术来看此志可谓北魏书法的集成之作，它在精致秀美中含有雄健潇洒之致。

此志用笔最具特色，能铺能提，且特别善于用提笔，故能风神含蓄。翻刻本和学此碑不得法之人往往都失于能顿不能提。

《刁遵墓志》

全称《雒州刺史刁惠公墓志铭》。正书，28行，行33字。清雍正年间出土于河北南皮县。

《刁遵墓志》书法以"有六朝韵致而无其习气"闻名于世。此墓志刻于北魏熙平二年（517年），正是所谓"去晋未远"（刘克纶跋语）。其笔调圆润、含蓄，起收笔及转折处不露圭角，行笔自然，无做作之态，蕴涵着晋人的空灵意趣。但是它结体谨严茂密，气势峻拔，虽有典型的北朝书法特征，但气象平和。此志在平和自然中，实际上已经展现出了完整而精妙的楷法，点画多姿而有法，结构奇丽而有度，而它的自然之美又可以引起唐以后楷书家的向往。清末学者康有为评

价它说："《刁遵墓志》如西湖之水，以秀美寰中。"

《崔敬邕墓志》

全称《魏故持节龙骧将军督营州诸军事营州刺史征虏将军大中大夫临清男崔公之墓志铭》。楷书，共 29 行，每行 29 字。清康熙十八年（1679 年）出土于河北安平。

《崔敬邕墓志》书法在北魏后期墓志中，属于雍容闲雅一类。主要特点是线条清劲自然，用笔圆融，法度森严但毫不刻板。全篇布白疏朗，气象清穆。一笔之中有俯仰提按，轻重分明，动感极强，笔画的轻重、粗细，因势利导恰到好处。观此书法顿觉神清气爽。正如清代何焯所评："入目初似拙丑，然不衫不履，意象开阔，唐人终莫能及，宋人欲矫之，然所师承者皆不越唐代，恣睢自便，亦岂复能近古乎！"

隋唐书法

隋唐书法艺术的繁荣

隋唐是中国历史上的一个鼎盛时期。三百多年间，大部分时间国家安定，国力蒸蒸日上。特别是开明的政治制度为唐朝带来了极为繁荣开放的太平盛世。唐朝在文化、政治、经济、外交等方面都有辉煌灿烂的成就，是当时世界上最强大的国家之一。

隋文帝代周灭陈，结束了南北对峙的局面，使天下又归于一统。隋朝虽短，却是一个承前启后的重要时期，隋代书法直接继承了北朝书法的朴厚质直的体势，又融合了南朝精致绮丽的风格，融刚柔为一体。所谓"熔南北于一炉，开唐书之先声"，形成了端严峻朗的面貌。"二王"嫡传智永和尚，将晋人书艺中的"神理"凝成了"法"，直接影响到唐代书学。虞世南、欧阳询都曾经仕宦于隋代朝廷，而后在唐代享有书法的盛名，他们的书法都是兼融南北的。

隋唐书学鼎盛的原因，在于朝廷及社会各界对书法和书法研究给予了充分的提倡和重视。隋唐皇室对于书学的爱好推崇更是影响巨大。隋炀帝曾建"妙楷台"以聚藏古代书家墨迹，唐高祖接收了隋内府的法书名画，又有所充实。唐太宗对于书法的热爱更是无以复加，"太宗皇帝肇开帝业，大购图书，宝于内库，钟繇、张芝、芝弟昶、王羲之父子书四百卷，及汉、魏、晋、宋、齐、梁杂迹三百卷"

（《法书要录》）。朝廷广设书法学校，开展书法教育，科举中有"明书"一科，铨选官员时书法的好坏也作为重要标准。武则天爱好书法，造诣颇高，曾在内庭设习艺馆倡导书学。唐玄宗工八分章草，丰伟英特，扭转时风，掀起具有盛唐气象的书学风潮。晚唐由兴盛至衰落，但帝王还时时提拔书法人才。

　　唐代书学自立朝伊始便呈现出一派繁荣景象，其中欧阳询、虞世南、褚遂良、薛稷号称"初唐四家"。"初唐四家"的书法各有风骨，总体特点是遒丽劲练、法度精严，基本上还笼罩在二王所创楷书风尚之下。盛唐以后，书法出现突破性进展。李邕变右军笔法，独树一帜。张旭、怀素大胆革新，以纵逸豪放之风致将草书表现形式推向极致。其他名家如贺知章、徐浩、李隆基等，各有创新。而颜真卿一出，"纳古法于新意之中，生新法于古意之外"，成为书法史上一位划时代的伟大的书法革新家。他参综前人书法成就，创造出一种端庄雄强、厚健宽博的艺术风格，展现出博大精深、恢弘壮伟的盛唐气象。

　　中晚唐国势渐衰，柳公权再变楷法，风格转为瘦劲挺秀，清朗俊美。五代时期战乱频繁，生灵涂炭，斯文扫地，赖有杨凝式兼采颜柳之长，上溯二王，在唐宋之间起着承先启后的重要作用。

《龙藏寺碑》

　　隋代书法的代表作《龙藏寺碑》笔力清劲，点画极为精到，于瘦硬中有柔和之美。虽然横画时有隶书遗意，但总体上看，它的楷书的技法和结构都已经相当成熟，风格上也没有了六朝碑刻墓志的险峭习气。其用笔含蓄，结构峻整宽博，平正秀雅，有一种肃穆恬静的韵味，可谓融婉丽华美和古拙幽深于一体，具有独特的气韵风神，而且有很高的书

隋　《龙藏寺碑》

法价值。它是从魏晋南北朝至唐，在书学之递嬗上具有重要价值的不可多得的艺术珍品，被称为"隋碑第一"。

《龙藏寺碑》今在河北省正定县龙藏寺的大殿内。隋文帝开皇六年（586年）书刻。恒州刺史鄂国公王孝仙立。此碑是王孝仙奉命为劝奖州内士庶万余人修造龙藏寺而创立的石碑。开府长史兼行参军张公礼撰文，未著书丹人姓名。但也有说是张公礼撰文并书写的。

碑通高3.15米，宽0.90米，厚0.29米。碑文楷书，30行，行50字。碑为龟趺。碑额呈半圆形，浮雕六龙相交，造型别致，刻工精细，具有隋唐蟠龙的古朴风格。碑额有楷书15字，即"恒州刺史鄂国公为国劝造龙藏寺碑"。碑阴及左侧有题名及恒州诸县名，亦为楷书。据光绪元年《正定县志》载："龙藏寺碑并阴，张公礼撰并书，开皇六年十二月立，今在隆兴寺。"上海图书馆藏旧拓本。此为传世最旧、存字最多、捶拓最精之本。

清杨守敬《平碑记》云："细玩此碑，正平冲和处似永兴（虞世南），婉丽遒媚处似河南（褚遂良），亦无信本（欧阳询）险峭之态。"

具体讲，《龙藏寺碑》的特点有三：

一、《龙藏寺碑》的笔画变化极为丰富而且用笔精到，为以后的唐楷"尚法"奠定了基础。楷书的用笔技法比篆书、隶书、魏碑更为丰富，从此碑可以看出来楷书的笔法接近成熟时期的面貌。

二、其间架结构特别富于审美意味，在空间使用有"相间得宜，错综为妙"的艺术特色。这种开放型的空间美，加上它用笔上的特色，就显得秀韵芳情，虚和雅洁。康有为《广艺舟双楫》评此碑"有洞达之意""如金花遍地，细碎玲珑"。《龙藏寺碑》的"洞达之美"就是空间之美，是空间的通透之美，可与苏州园林相互印证。

三、《龙藏寺碑》的风格特点是"中和恬淡"。"中和"是百川激荡之后汇为大海的一种状态，"淡"为百味之母，淡而有味则极难。在历经了三百多年的历史激荡之后，隋朝归为一统，书法的面貌也呈现出了结体宽博、平和洞达、点画端庄、方圆兼备的面貌。

《董美人墓志》

全称《美人董氏墓志铭》，又称《美人董氏墓志》。碑石无书者姓名，隋开皇十七年（597年）刻。小楷，21行，行23字。墓志主人董美人，是一位年轻女子，看墓志所记，她非常美丽，性情温婉，年方19岁就夭折葬此。她是隋文帝第四

子蜀王杨秀之妃，当时深得宠爱，志文为杨秀亲撰。原碑和拓本流传。原石于清嘉庆、道光年间在陕西西安出土，为上海陆君庆官陕西兴平时所得，旋归上海徐渭仁。咸丰三年（1853 年），上海小刀会农民起义战争期间，原石毁佚。徐氏拓本流传甚少，出土初拓本尤为难得。

隋人书法是南北朝到唐之间的桥梁。《美人董氏墓志》正好反映了这一点。从字体面目看，楷法纯一，隶意脱尽，已与晋人小楷、北朝墓志迥别。《董美人墓志》堪称隋志小楷中第一，属历代墓志的上品。其用笔方圆兼备，点画十分精致，精劲含蓄，骨秀肌丰，淳雅婉丽，结构也十分端庄严谨。其书法布局平正疏朗、整齐缜密，有心学习此志者，可以去掉尘俗之气。在章法分布上，计白当黑，疏密得当，错落有致。风格清劲爽朗，又有雅致的韵味，堪称隋代楷书中的杰作。此志也告诉我们：楷书的一切技法发展至此已经完备了，而且有了完美的范例。

清罗振玉对其评价很高："楷法至隋唐乃大备，近世流传隋刻至《董美人》……尤称绝诣。"

智永和《真草千字文》

智永，生卒年不详，陈、隋间僧人。名法极，俗姓王氏，会稽（浙江绍兴）人。王羲之第七代孙，王徽之之后。善书法，工真、草书。少小出家，常居湖州永欣寺阁，喜临池学书，人称"永禅师"。据传，智永精勤书艺，闭门临书30年，临写真草《千字文》八百余本，分送浙东诸寺。他写秃的笔头有十大瓮，埋之，曰"退笔冢"。

隋 智永 《真草千字文》

131

由于上门求书者甚众，以致踏破门限，遂以铁皮裹之，人称"铁门限"，可见智永的书法在当时就享有盛名。《真草千字文》为其代表作。

《真草千字文》，真草二体。计202行，行10字。故宫博物院藏拓本。此帖书体法度谨严，笔力精到。虽然字字不同，各个独立，但是映带相关，连绵一气，下笔有源，使转有法，体现所谓"意在笔先，熟能生巧"，达到了"神化自若，变态无穷"的意境。前人评为"智永真草千文真迹，气韵飞动，优入神品，为天下法书第一"。细看此墨迹，作者恪守其先祖王羲之的笔法，将极其丰富的变化出之以十分平和的风貌，用笔细致精到，用墨明媚丰润，含蓄而多奇趣，安闲自得，风神秀逸，一种萧散宁静之气确非唐以后人所能达到。北宋苏轼说："永禅师书，骨气深隐，体兼众妙，精能之至，反造平淡，如观陶彭泽诗，初若散缓不收，反复不一，乃识其奇趣。"智永《真草千字文》真迹，唐代已极少，宋代更罕见，唯一传世墨迹，唐代已流入日本。此本书法精审，然时以尖锋入纸，且不如刻本平和，一般认为是唐人写本，今归日本小川氏，原为谷铁臣所藏，故称"铁臣本"。此外国内尚有两种刻本，一为北宋大观三年（1109年）薛嗣昌刻本，一为南宋《群玉堂帖》40行残本。

智永《真草千字文》的书法特点：

一、智永的楷书中，可以看到王羲之《乐毅论》和《黄庭经》的体势和气韵。只是智永的笔墨更加冲和、超逸，而且此作的用笔特点是露锋入纸，大多数笔画入纸时没有藏锋，平和自然，让人看了也十分轻松、舒服。

二、智永的草书，用笔精到而且优美，无一败笔，很是规范，而且收放自如，有一种丰和雅静的气息，令人赏心悦目。他的点画线条饱满圆润，浑涵包容，自然通畅，真有移针匀绣之妙。

虞世南和他的书法

"五绝"名臣虞世南

虞世南（558－638），凌烟阁二十四功臣之一。字伯施，余姚人，唐初政治家、书法家、文学家。隋炀帝时初授秘书郎，官起居舍人。入唐，太宗引为秦府参军、秘书监，唐太宗称他德行、忠直、博学、文词、书翰为"五绝"。封永兴县公，故世称"虞永兴"。其书法刚柔并重，骨力遒劲，与欧阳询、褚遂良、薛稷并称"初唐四大家"。其诗风与书风相似，清丽中透着刚健。

虞世南身体文弱，博闻强记。少年时与兄虞世基一起拜博学广识的顾野王为

师，十余年勤学不倦，学到紧要处，累旬不盥栉。尤喜书法，与王羲之七世孙智永和尚友善。智永精王羲之书法，虞世南在智永的精心传授下，妙得其体，圆融遒丽，外柔内刚，继承了二王书法传统。他写的《孔子庙堂碑》深得唐太宗李世民的赞赏。唐太宗非常喜爱虞世南的字，并经常临写。唐太宗感到"戈"字难写。有一天，他写字时写到"戬"字，只写了"晋"字，让虞世南写另外半边的"戈"。写成以后，唐太宗让魏徵来鉴赏，魏徵看了说："今窥圣作，惟戬字戈法逼真。"唐太宗赞叹魏徵的眼力高。还有一次，唐太宗想在屏风上书写《列女传》，因没有临本，虞世南在朝堂上一口气默写出来，不错一字，赢得朝中文士的钦佩。虞世南死后，唐太宗慨叹地说："世南死，没有人能够同我谈论书法了。"

虞世南虽然文弱，但性情正直，直言敢谏。他多次讽劝唐太宗要勤于政事，并以古帝王为政得失，论证利弊。贞观八年（634年），陇右山崩，唐太宗问"天变"。世南以晋朝以来历次山崩为例，说："臣闻天时不如地利，地利不如人和。若德义不修，虽获麟凤终是无补；但政事无阙，虽有灾星何损于时。然愿陛下勿以功高古人以自矜伐，勿以太平渐久而自骄怠，慎终如始。"唐太宗听后敛容反省。他还严正劝阻唐太宗不要恣于游猎而疏于政事。这些都对当时的"贞观之治"起着积极的作用。

虞世南编写了我国第一部完整的类书《北堂书钞》，共一百六十卷，摘录了唐初能见到的各种古书，这些古书现在大多失传。《北堂书钞》为保存我国古代文化典籍作出了重大贡献。

虞世南还是一位诗人。他的诗相当传神，例如《蝉》诗写道："垂緌饮清露，流响出疏桐。居高声自远，非是藉秋风。"虞世南于诗中紧紧抓住蝉的特点：饮清露，栖高处，声因高而远，而非依靠秋风。寓意君子应像蝉一样居高而声远，不必凭借、受制于他物。虞世南描摹状物、托物言志之功夫可见一斑。集三十卷，今编诗一卷（《全唐诗》上卷第三十六）。

《孔子庙堂碑》

又称《夫子庙堂碑》。碑成于太宗贞观七年（633年）。楷书，35行，每行64字。碑文记高祖李渊于武德九年（626年）立孔子二十三代孙孔德伦为褒圣侯及重修孔庙事。据说碑文书成进呈墨本时，太宗李世民特赐以晋代王羲之所佩"右军将军会稽内史"黄金印，以示褒奖。而且据说此碑仅在贞观年间拓得数十纸赏赐近臣，不久毁于火。武周长安三年（703年），武后命相王李旦重刻，后又遭火焚毁。

唐 虞世南 《孔子庙堂碑》

此本影印很多，主要有中华书局及文物出版社影印本。

此碑书法为历代金石书法家重视，称之为"虞书妙品""楷法极则"。原石拓本北宋时已极难得，早就被视为珍宝了。宋代黄庭坚作诗感叹说："孔庙虞书贞观刻，千两黄金那购得。"此碑书法用笔俊朗圆润，字形稍长，丰和秀丽，横平竖直，笔势舒展，锋芒内敛而气宇轩昂，一派平和中正之气，真所谓"如白鹤翔云，人仰丹顶"。

虞世南的书法用笔圆而结体方，外柔而内刚，"其中每一波法，无不一过而三折；每一浮鹅，无不调锋而再三；其一纵一横，无一平铺而直过者"，乃至每一画无不精思熟虑，书写则神、气、骨、肉、血俱全，如见血脉流动。

虞世南在书法创作上有独到的见解。他说："欲书之时，当收视反听，绝虑凝神，心正气和，则契于妙。心神不正，书则敧斜；志气不和，字则颠仆。其道同鲁庙之器，虚则敧，满则覆，中则正，正者冲和之谓也。"

他的代表作《孔子庙堂碑》，就是他的这种中和审美原则的实践。

欧阳询与《九成宫醴泉铭》

欧阳询（557—641），"初唐四大家"之一。字信本，潭州临湘（今湖南长沙）人。官至太子率更令，充任弘文馆学士。学识博览古今，书则八体尽能，尤善正、行书。其书学二王，并吸收了汉隶和魏晋以来的楷法，在隋碑朴茂峻整的基础上创立初唐典范楷书，体方笔圆，世称"欧体"。

宋《宣和书谱》誉其正楷为"翰墨之冠"。据史书记载，欧阳询的书法誉满天下，人们都争着想得到他亲笔书写的尺牍文字，一旦得到就视为至宝。

欧阳询一生嗜书成癖。史称欧阳询身矮貌寝（长得不好），但聪颖绝伦，博

览经史，读书数行俱下。他酷爱书法，精研终生。据《新唐书》记载，他曾于道中见索靖所书碑，驻足观摩，行去数里而复返，及疲，乃布裘坐观，直至宿于碑旁，三日后乃得其法而去。

　　欧阳询以八十多岁的高龄于贞观（626—649）年间逝世，身后传世的墨迹有《卜商帖》《张翰帖》等，碑刻有《九成宫醴泉铭》《皇甫诞碑》等，都堪称书法艺术的瑰宝。欧阳询不仅是一代书法大家，而且是一位书法理论家，他在长期的书法实践中总结出练书习字的八法，即"如高峰之坠石，如长空之新月，如千里之阵云，如万岁之枯藤，如劲松倒折，如落挂之石崖，如万钧之弩发，如利剑断犀角，如一波之过笔"。欧阳询所撰《传授诀》《用笔论》《八诀》《三十六法》等都是他自己学书的经验总结，比较具体地总结了书法用笔、结体、章法等书法形式技巧和美学要求，是我国书法理论的珍贵遗产。

　　欧书以楷书著称于世。其笔力险劲瘦硬而能腴润，意态精密俊逸，结字中宫收敛，外画伸展，结体严谨，字势偏长，有森严凛然之感，英俊之气咄咄逼人，对后世书法影响深远。传世作品墨迹中有《梦奠帖》《卜商帖》《张翰帖》等，碑刻有《九成宫醴泉铭》《皇甫诞碑》《虞恭公碑》等。

《九成宫醴泉铭》

　　唐代碑刻，楷书。镌立于632年，由魏徵撰文，欧阳询正书。碑文记载了唐太宗在九成宫避暑之事，乃欧阳询75岁时的得意之作。此碑书法端丽肃穆，神气充腴，有"势如削玉"之称。结构谨严，笔圆体方，寓险绝于平正之中，堪称人书俱老，炉火纯青。其尽得隋碑刚健方正的笔势，有北朝书风；又得王羲之俊朗之风神，是欧阳询"欧体"

唐　欧阳询　《九成宫醴泉铭》

135

的代表，也是中国书法史上熠熠闪光的名作。

此碑历来被奉为学习楷书的范本。其楷法严谨峭劲，不作姿媚之态；风格浑厚沉劲，气韵生动；笔力刚劲，称纤得衷，腴润有致；点画工妙，精到之极，不可移易，且富有意态，用笔方圆兼备，竖弯钩等笔仍带隶意；结体精于穿插避就，分间布白整齐严谨，中宫紧密；字的主笔较长，显示出峻拔的气势。疏密相间，根据字形而能左右、上下、轻重都写得疏朗虚和，而又向背相让，使每个字都写得四方得体，八面可观，恰到好处，堪称千余年来楷书中登峰造极的杰作。

欧书历来被评书者公认为古今楷法第一，这是说它点画精确，结构谨严，长短、位置不能增减、移动一分，所谓"一画不可移"。毫微处见规矩，细小处见匠心，点画极富变化，精心设计，精心书写。欧字富于变化还注意主笔，这是明显继承了隶书的写法。

褚遂良和他的书法艺术

褚遂良（596—659），"初唐四家"之一。字登善，钱塘（今浙江杭州）人。出身江南望族，太宗时历任秘书郎、起居郎、谏议大夫、黄门侍郎、中书令等职。太宗病危时，褚遂良与长孙无忌同为顾命托孤大臣。高宗时封河南郡公，故称"褚河南"。累迁吏部尚书、尚书右仆射。及高宗欲立武则天为后，褚遂良抗争最为激烈，武则天当时于帘内听见，恨恨地说："何不扑杀此獠！"此后被贬放，死于贬所。他一生博涉文史，工隶楷。据说唐太宗购王羲之书迹后，褚遂良详加评鉴，甚得太宗称誉。其书初学虞世南，后学二王，且融会汉隶，体势劲逸，字形方扁，点画较细，一波三折，节奏鲜明。又往往以行入楷，有流畅飞动之致。传世作品有《伊阙佛龛碑》《孟法师碑》《雁塔圣教序》《倪宽赞》《大字阴符经》《枯树赋》等。

《孟法师碑》

楷书。刻于贞观十六年（642年）。褚遂良47岁书。其用笔圆劲刚健，寓变化于轻重起伏、虚实顿挫之中，有隶书笔意。其用笔得圆润秀丽、古雅幽深之趣，结体上有左紧右疏、上密下疏的特点，字形长者益长，宽者益宽，富于节奏变化。

《雁塔圣教序》

楷书。刻于唐永徽四年（653年），共21行，每行42字。原立于陕西长安（今陕西西安）大雁塔下。为褚遂良代表作之一。

此碑是褚遂良58岁时所书，是其盛年杰作。此碑一出，风靡天下，当时学习褚书成为一时的风尚。其对后世影响也极大。此碑吸收欧、虞之长，融汉隶之意，

间有行书之用笔，神完气足，清雅俊逸，似美人顾盼有姿，实则劲气内敛，有百炼钢如绕指柔的精劲。比起欧阳询书法和虞世南书法，则更多笔画的变化，结体更为舒展，有更生动的韵律感。其气韵直追王羲之，但用笔、结体自成面貌。在唐代楷书中，它貌似无法实则有法。褚书用的是空灵飞动而又沉劲入骨的笔法，开创的是起伏多姿、跌宕有致、仪态万方的艺术境界。

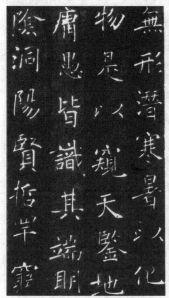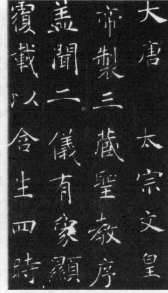

唐　褚遂良　《雁塔圣教序》

褚书让楷书动了起来，生动多姿，此碑最能代表其独特风格。其以行入楷，疏瘦劲炼，雍容婉畅，足具丰神。故张怀瓘赞曰："美人婵娟，似不轻乎罗绮；铅华绰约，甚有余态。"但是切勿误解此语为柔媚之态，实则褚书以千钧笔力显现为婉丽之美，稍有浮滑就会神采全无。

清王澍说："褚公《雁塔圣教序》婉媚遒逸，如铁线结成。"所言极是。褚书特点是虽瘦实腴，似轻实沉，提笔能锋力送到毫端，饱满精妙，按笔能点画凝练，所谓"一缕锐入，七札为穿"。

颜真卿和他的书法艺术

宋代大书法家苏轼曾说过这么一句话："诗至于杜子美，文至于韩退之，书至于颜鲁公，画至于吴道子，而古今之变天下之能事毕矣。"这句中的人物，均在某一领域中有着崇高的地位，而其中所说的"颜鲁公"，指的就是颜真卿。

颜真卿是一位承前启后、变古开今的书法大师。颜真卿倡导新的审美趣味，开创了雄强书风，使书法从清瘦走向雄强，为书法中的盛唐气象开辟了道路。颜体楷书雄伟宽博，行书、草书也富有遒劲高古之风及篆籀之气，对后世影响深远。

苏轼还曾评价颜真卿说："颜鲁公雄秀独出，一变古法。如杜子美，格力天纵，

奄有汉魏以来风流，后之作者，殆难复措手。"这样的评价，颜真卿是当之无愧的。

颜真卿（709—785），字清臣，京兆万年（今陕西西安）人。主要活动在盛唐到中唐之际。唐玄宗开元二十二年（734年）进士及第，一生历玄宗、肃宗、代宗、德宗四朝，官至吏部尚书、太子太师，封鲁郡公，所以后世称他作"颜鲁公"。颜真卿一生忠烈，玄宗时因与国舅杨国忠不和而处处受排挤。安史之乱发生后，颜真卿抗贼有功，被委任为平原太守，所以人们又称他为"颜平原"。德宗时，李希烈叛乱，奸臣宰相卢杞借刀杀人，唆使皇帝派颜真卿前去谈判，结果被叛贼扣押，惨遭杀害。

颜真卿的书法博大壮美，文采郁郁，这与堂皇雄伟的盛唐气象密不可分。鲁迅在谈到汉唐两代的文化时指出："遥想汉人多少闳放，新来的动植物，即毫不拘忌，来充装饰的花纹。唐人也不算弱。例如汉人墓前石兽，多是羊、虎、天禄、辟邪。而长安的昭陵上，却刻着带箭的骏马，还有一匹驼鸟，则办法简直前无古人……汉唐虽然也有边患。但魄力究竟雄大，人民具有不至于为异族奴隶的自信心，或者竟毫未想到，绝不介怀。"（《坟·看镜有感》）这表明国家兴盛对文化艺术的深刻影响。颜真卿书法雄伟厚重，有一种"充塞于天地之间"的气象，其势如滔滔江水，连绵不尽，震撼人心；又好像古树一般，壮美苍古，令人肃然起敬；又如慷慨悲凉之士，有顶天立地的气魄。

颜真卿的书法创作大致可分为三个时期（主要以楷书为划分对象）：

前期：50岁以前，为颜氏向古人和民间书法学习、消化的阶段。这一时期的楷书代表作有《多宝塔感应碑》《东方朔画赞》等。《多宝塔感应碑》从笔法到结体都明显地受到隋唐民间书家的影响，宋人苏轼评价这副字时说："鲁公平生写碑，唯《东方朔画赞》为清雄，字间栉比而不失清远。其后见逸少（即王羲之）本，乃知鲁公字字临此书，虽大小相悬，而气韵良是。"（《东坡题跋》卷四）在苏轼看来，此碑是颜真卿有意学习王羲之而作的。不过，也有的人以为颜真卿专学褚遂良或张旭，还有人认为他主要学魏碑及篆隶。综合来说，颜真卿这一时期的书法艺术是博采众长而熔于一炉的。

中期：50岁到60岁之间形成了颜体面貌。这时期的代表作如《鲜于氏离堆记》，可谓丰硕伟岸，震撼人心。

成熟期：颜真卿60岁之时，写成《颜勤礼碑》，这标志着颜体进入了完全成熟期。这时期的名作不胜枚举，有名的如63岁写的《大字麻姑仙坛记》和《大

唐中兴颂》，72 岁写的《颜家庙碑》等等。颜真卿的书法成就，愈到后来，愈显得璀璨辉煌，这也造就了"颜体"雄奇壮美的审美艺术。

颜真卿在学习书法时期，曾专门拜访张旭求授书学，并写成了一篇书论，即《述张长史笔法十二意》。

颜真卿不但楷书成就巨大，他的行书也为后世推崇。其享有盛名的行书作品有 50 岁时所作的《祭侄文稿》、65 岁时作的《刘中使帖》《与郭仆射书》（即《争座位帖》），表现出了气势磅礴的艺术风格。

"颜体"在中国书法史上具有很高的地位。颜真卿之前，在中国书法上占主流的是以王羲之父子、虞世南、褚遂良等人为代表的秀美之书。颜体的出现，对于笔法、结构、布局和墨法各方面都有巨大的突破和创新。这主要表现在：

在笔法上，加强了用笔的提按，增加了字的厚度，使字凸出纸面，有浮雕感。

在布局上，字不分大小都写得雄壮开阔，字里行间洋溢着充沛的气势，所以全篇的布局显得茂密充实。

在墨法上，正草一概追求高华秀润，颜书运墨却苍润兼施，行草更间有渴笔，很能表达质朴而豪迈的气概。

在结构上，他变左紧右舒、字形呈微侧之势的东晋至初唐灵秀潇洒的风姿为正面向人，因而具有更为庄严正大的气度。颜书中使用略带弧形的左右竖画，也使得整个结构更加圆紧浑厚而富于内在的张力。

《多宝塔感应碑》

是颜真卿楷书书迹的代表佳作。此碑刻于唐天宝十一载（752 年），共 34 行，每行 66 字，现藏于西安碑林。此碑记述了西京（长安）龙兴寺僧人楚金夜读《法华经》时，仿佛有多宝佛塔现于眼前，于是立志建塔。该碑用笔腴润清劲，严谨匀稳，一丝不苟，自始至终没有一处懈笔，可谓秀媚而多姿，点画皆有法。唐代取士的标准是"身、言、书、判"四项，即"一曰身，体貌丰伟；二曰言，言辞辩证；三曰书，楷法遒美；四曰判，文理优长"（《新唐书·选举志下》）。书法乃是唐代取士的四条标准之一，唐人的书法即使不是出于名家之手，也往往十分可观。

《多宝塔感应碑》是学习颜体楷书的入门之作。练得一手好的《多宝塔感应碑》，既可以学到规矩，也能学到颜体书最初的特点，所以此碑是寓生动于规矩之中的经典之作。

《颜勤礼碑》

颜真卿的楷书名作颇多，这些作品似肥实劲，似古实新，似拙实巧，似浊实清，越久视越能引人入胜。《颜勤礼碑》就很好地体现了这点。

《颜勤礼碑》，全称为《秘书省著作郎夔州都督府长史上护军颜君神道碑》。这里的"颜勤礼"指的是颜真卿的曾祖父，所以此碑是颜真卿为追念曾祖而作的神道碑。此碑刻于唐大历十四年（779年），现藏于西安碑林。据说，颜真卿写作此碑时，已经72岁了。此碑与颜真卿早期的《多宝塔感应碑》相比，用笔更显得雄强苍劲，结构也豪宏宽博得多，体现了左右对称、正面向人的风格特征。

此书的笔法细笔遒劲，粗笔浑厚，有篆籀的味道。具体说来，其点画雄厚刚健，俊朗挺拔；结字取势开张，内松外紧，上紧凑而下疏朗，由此形成了苍劲雄健、宽舒圆满、精严而宽博的风格。

《颜勤礼碑》具有庄严、圆润、浑厚、壮大的阳刚之美，充分体现了"颜筋"特质：字里行间充盈着筋骨强健、肌肉丰满的力感，每一笔都静气凝神，以笔毫摄墨，使之不能溢出笔画之外；结体则充分显示了雍容华贵、气宇恢弘的盛唐之气。

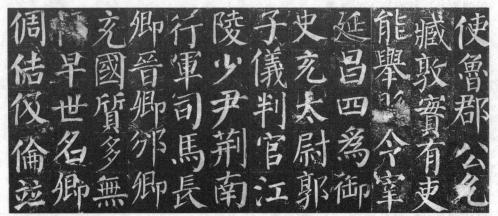

唐　颜真卿　《颜勤礼碑》

《自书告身》

又名为《颜真卿自书告身帖》（告身是古代授官的文凭，相当于后世的委任状），楷书，纸本。33行，255字。据传为颜真卿所书。唐德宗建中元年（780年）颜真卿被委任为太子少保时自书之告身，所以又称《自书太子少师告》。此帖后面有蔡襄、米友仁、董其昌的跋。蔡跋："鲁公末年告身，忠贤不得而见也。莆

阳蔡襄斋戒以观，至和二年十月廿三日。"米跋："右颜真卿自书告。绍兴九年四月七日，臣米友仁恭览，审定。"董其昌跋："官告世多传本，然唐时如颜平原书者绝少。平原如此卷之奇古豪荡者又绝少。米元晖、蔡君谟既已赏鉴矣，余何容赞一言？董其昌。"《自书告身》帖曾收藏在宋朝内府之中，后来碾转到南宋贾似道，明韩逢禧，清梁清标、安岐及恭亲王奕䜣之手。而从《翁同龢鉴藏大系略稿》中可以知道，此帖在英法联军攻入圆明园之后流传到宫外。

颜真卿写《自书告身》时，年龄已经是72岁，而他的书法也达到了炉火纯青的境界。同一年，他还写成了《颜氏家庙碑》，此碑历来为后世所珍重。

《自书告身帖》的特点：雄浑劲健，萧散自然，博大沉雄。明人詹景风评价此书云："书法高古苍劲，一笔有千钧之力，而体合天成。其使转真如北人用马，南人用舟，虽一笔之内，时富三转。"董其昌也赞叹此帖说："此卷之奇古豪放者绝少。"

此书历来被视为颜真卿真迹。今人曹宝麟、朱关田经过考证，认为此帖并不是颜真卿的真迹；启功也认为"自书己告，实事理之难通者"（《启功论书绝句百首》之四十九首自注）。但从书法艺术来看，此书伪造的可能性微乎其微。

《争座位帖》

又名《与郭仆射书》，书写于唐代宗广德二年（764年），是一封由颜真卿写给仆射郭英义的书信手稿。郭英义为诌媚宦官鱼朝恩，竟然不顾朝纲，在宴会上指挥百官就座而任意抬高鱼朝恩的座次。为此，颜真卿对他作了严正的告诫，甚至斥责他"何异清昼攫金（白昼打劫）之士"。鱼朝恩在当时是个权倾朝野的人物，而颜真卿的这种做法充分体现了他的铮铮铁骨。《争座位帖》全篇的书法可谓气势昂然，字里行间都溢满浓郁的篆籀味，愈发显示出作者的浩然正气及耿直敦厚的性格。此书"忠义大节明并日月。理正辞严，凛然不可犯"，落笔则全以神行，风驰雨骤，"英风烈气，见于笔端"。

《颜家庙碑》

全称《唐故通议大夫行薛王右柱国赠秘书少监国子祭酒太子少保颜君庙碑铭并序》，又称《颜惟贞家庙碑》，俗称《四面碑》。楷书。此碑立于唐建中元年（780年）七月，由颜真卿撰并书，李阳冰篆额，原本立放在颜氏家庙内。唐末之时，长安城遭到毁坏，该碑也被弃置于野外。宋时，吕大忠将其与《开成石经》一同收藏至碑林之中。此碑是颜真卿为其父颜惟贞所立的家庙碑，内容是叙述颜家先

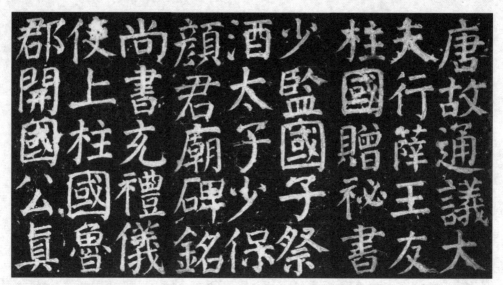

唐 颜真卿 《颜家庙碑》

世的仕宦经历及后裔学问事业。此碑的书与额历来被称为"双绝",极受后世推崇。

《颜家庙碑》作于颜真卿72岁之时,此时颜真卿的书法造诣已达到炉火纯青之境界。《颜家庙碑》笔力雄健,结体茂密,丰美端丽,气韵醇厚,庄严纯朴。碑石也历来被称作是中国书法艺术中的珍品。明王世贞《弇州山人稿》称赞此碑说:"结法与《东方画像赞》相类,而石独完善少残缺者。览之风稜秀出,精彩四射,劲节直气,隐隐笔画间。吁!可重也。"又说:"余尝评颜鲁公《家庙碑》,以为今隶中之有玉筋体者,风华骨格,庄密挺秀,真书家至宝。"清王澍《虚舟题跋》称:"评者议鲁公书真不及草,草不及稿,以太方严为鲁公病。岂知宁朴无华,宁拙无巧,故是篆籀正法。此《家庙碑》乃公用力之作,年高笔老,风力遒厚,又为家庙之碑,挟泰山岩岩气象,加以俎豆肃穆之意,故其为书庄严端悫,如商周彝鼎,不可逼视。"此碑有宋拓本传世。

《祭侄文稿》

颜真卿追祭其从侄颜季明的文章草稿。行草。唐玄宗天宝十四年(755年),安史之乱爆发,时为平原太守的颜真卿与其从兄常山太守颜杲卿分别在山东、河北起兵讨贼。后来,颜杲卿及幼子被叛军俘虏,先后被害。唐肃宗乾元元年(758年),颜真卿访得颜季明的头骨,于是为他写文致祭。《祭侄文稿》有震撼人心的艺术感染力,作者在书写此文时,可谓悲痛之极,哀思郁勃之情难以抑制,将长期积累的精湛书艺发挥得淋漓尽致,使此作成为千古绝调,所以有"天下第二

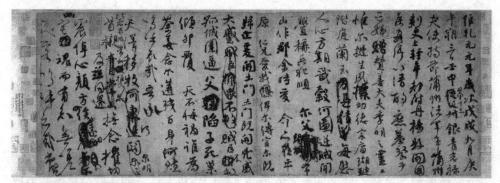

唐 颜真卿 《祭侄文稿》

行书"之誉。

《刘中使帖》

也称作《瀛州帖》，是颜真卿行草书墨迹的代表。此帖字势雄健，笔锋裹于画心，线条纵横奔放，飞动跌宕。"耳"字一竖画竟有五字之长，极有气势，其笔法就是所谓"锥画沙"。历来认为颜鲁公（真卿）"英风烈气，见于笔端"，确实如此，千载以下，犹凛凛然有震撼人心的力量！

颜体书法的深远影响

颜体对后世书法发展的影响极为深远。柳公权是在颜真卿之后出现的唐代又一大书法家，他就是学颜而又有所创造的。宋代四大书法家中，苏轼、黄庭坚、蔡襄都受过颜书的深刻影响；米芾虽然出于艺术偏见而对颜体有过不恰当的评论，却非常欣赏颜氏的《争座位帖》，曾反复认真地临摹。宋代以后，颜书的影响越来越大，各个时代都有许多书法家在颜书中吸取对自己有用的经验。元明都有大家学颜，而清代的刘墉、钱沣、何绍基、翁同龢等大家都是学颜而有成的。

颜体在后世发生如此深广的影响，根本原因在于他的书法艺术审美符合中国文化壮硕之美。中国文化既有优美的传统，又有壮美的传统。《诗经》中《硕人》一章即是歌颂壮美。颜书也符合人民的审美要求，它的"厚重"既是质朴敦厚的表现，也含蓄着刚正坚强的意志和力量。我国人民对美的欣赏，趣味是丰富多样的。任何艺术创造，只要它真正是进步的、真实的、美好的，不论其风格是壮丽还是秀美，都能得到公正的评价。中华民族是一个伟大的民族，勤劳勇敢的中国人民脚踏实地而心胸宽广，所以历来也十分重视具有坚劲、厚实、雄壮这样一些特征的艺术创造；而在书法艺术中，颜体正是比较完美地表现了这些特征。

柳公权和他的书法艺术

柳公权（778—865），字诚悬，京兆华原（今陕西耀县）人。自幼好学，12岁的时候已经能够吟诗作赋，被誉为"神童"。元和三年（808年）登进士科，又登博学宏词科，官至太子少师、太子太保，历任穆宗、敬宗、文宗三朝侍书，担任宫廷中最高级书法教师20年之久（翰林侍书学士），声名显赫。当唐穆宗问他用笔之法的时候，公权回答说："用笔在心，心正则笔正，笔正乃可法矣。"柳公权的书法初学二王，后又学欧阳询的峭劲、虞世南的圆融、褚遂良的疏朗，以方笔拓展峭劲之势。他学的最多的是颜真卿的体势，他将颜体融会贯通，形成自家面目，书风卓然特立，风骨峻极。柳书以楷体最为著名，其字形挺拔劲峭，笔力凌厉劲健，点画顿挫规整，法度谨严，世称"柳体"。传世书迹有《金刚经》《玄秘塔碑》《神策军碑》等。

《玄秘塔碑》和《神策军碑》

《玄秘塔碑》刻于唐会昌元年（841年），楷书。共28行，每行54字，共计1512字。裴休撰文，柳公权书并篆额，邵建和、邵建初镌刻。此书乃柳公权64岁时所书，现藏于西安碑林。

此碑为唐楷代表作之一，吸取了北碑方笔雄强之势和颜真卿圆笔遒润之法。笔法利落，引筋入骨，寓圆厚于清刚，是此碑最大特色。用笔刚健遒媚，点画方整，全碑无一懈笔，可谓精绝。其结体极为严谨，既精严又疏朗，字的大小错落自然，巧富变化，顾盼神飞。章法上有一种清劲的神采，行间气脉流贯。

《神策军碑》刻于唐会昌三年（843年）。楷书。崔铉撰文，柳公权奉敕书，内容记唐武宗李炎巡幸左神策军事。此碑立于皇宫禁地，不能随便传拓，因此流传较少。北京国家图书馆藏有北宋拓本，此拓本可称为国家图书馆的重要珍本之

唐 柳公权 《玄秘塔碑》

一，为该馆金石库房镇库之宝。此碑和《玄秘塔碑》相隔二年，总体风格相近，法度谨严，精魄强健，意象开阔，然而也有细微的变化。《玄秘塔碑》极为劲健，此碑则雄厚；前者极露筋骨，后者凝练温恭；前者较为遒媚，后者则较为端重。总之，此碑书风更加丰润端厚，运笔方圆兼备，特别是此碑镌刻极精，拓本虽少但无异于真迹（因神策碑立于宫禁之中，不能随意捶拓），可称得上是书刻俱佳的楷书精品。明末清初孙承泽说："书法端劲中带有温恭之致，乃其最得意之笔。"

柳体之美

柳体有一种清劲之美，好像是一片生机勃勃的翠竹，一尘不染，青杆玉立，体势刚健而神态清朗，骨格清奇而肌肤丰腴，这就是柳体字的美。北宋米芾说："公权如深山道士，修养已成，神气清健，无一点尘俗。"后人常把柳公权与颜真卿并称，所以有"颜柳""颜筋柳骨"的说法。颜体之美是雄伟壮丽，柳体之美是清刚遒美；颜书是博大的，柳书是清正的。

《书谱》

中国书法史上的经典理论著作。作者孙过庭（约648—688），字虔礼，陈留（今属河南）人，唐代杰出的书法家、书法理论家。出身微寒，孤寂凄凉。他只在40岁左右做过率府录事这样从八品的小吏，故《旧唐书》《新唐书》均无传。他卒于暴疾之时，大约不到50岁。

孙过庭的草书继承了二王遒媚流美的风格，还创造了自己"丹崖绝壑""渴猊游龙"的特色。特别是在笔法上，正如刘熙载《书概》中所讲的，孙过庭书法"用笔破而愈完，纷而愈治，飘逸而愈沉着，婀娜而愈刚健"。这是说他间用破锋的

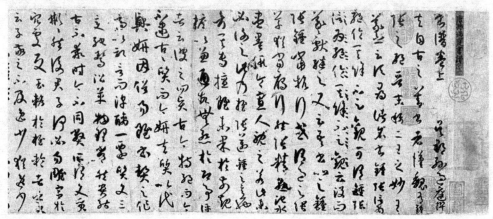

唐　孙过庭　《书谱》

笔法和纷乱的章法来创造自然婀娜的艺术情趣，同时增加了沉着刚健的笔势。窦用曾批评"过庭之书，千纸一类，一字万同"，这是说他的草书少变化。其实《书谱》三千五百余字，自然有一以贯之的面貌，这点美玉之瑕，无伤大雅。

这部《书谱》是所谓"珠联璧合，书文并茂"之作，既是我国著名的书法论著之一、历代书家必读之书，又是后人学习草书的经典范本。《书谱》全文草书写就，文辞优美晓畅，见解独到精辟，比喻生动恰当。它溯源寻流，辨析书法，品评古迹，详述笔法，谆谆告诫学者，援引前代知音，显示了孙过庭对书法理论的深刻研究。《书谱》的理论内容对后世的深远影响并不低于其书法本身的价值。

张旭和《古诗四帖》

张旭（约658—749），字伯高，唐代吴郡（今江苏苏州）人。官至太子左率府长史，一作金吾长史，所以世称"张长史"。他的母亲陆氏为初唐书家陆柬之的侄女，即虞世南的外孙女。陆氏世代以书法相传。张旭为人洒脱不羁，豁达倜傥，卓尔不群，才华横溢，学识渊博。与李白、贺知章相友善，杜甫将他三人列入"饮中八仙"。杜甫在《饮中八仙歌》中有"张旭三杯草圣传，脱帽露顶王公前，挥毫落纸如云烟"的诗句。他喜欢结交天下豪杰，李白有诗赞他："楚人尽道张某奇，心藏风云世莫知。三吴郡伯皆顾盼，四海雄侠争相随。"他工书法，尤善草书。

张旭是一位极有个性的纯粹的艺术家。他把满腔情感倾注在点画之间，旁若无人，如醉如痴，如癫如狂。他常喝得大醉，然后落笔成书，甚至以头发蘸墨书写，故又有"张颠"的雅称。后来，怀素继承和发展了他的笔法，也以草书得名，并称"颠张醉素"。苏轼在《题王逸少帖》诗中写道："颠张醉素两秃翁，追逐世好称书工。

唐　张旭　《古诗四帖》

何曾梦见王与钟，妄自粉饰欺盲聋。有如市倡抹青红，妖歌嫚舞眩儿童。谢家夫人澹丰容，萧然自有林下风。"这是苏轼推崇晋人书风发表的个人看法。从这一侧面也可以看出，张旭、怀素的书法是符合当时时代要求的，是创新的、时尚的。

张旭的书法，始化于张芝、二王一路，又勇于创新，以草书成就最高，史称"草圣"。他自己以继承"二王"传统为自豪，字字有法；另一方面又效法张芝草书之艺，创造出潇洒磊落、变幻莫测的狂草来，其状惊世骇俗。颜真卿曾两度辞官向他请教笔法。

张旭草书行笔如锥画沙，含蓄而奔放，线条遒劲婉转，微参隶法，无往不收。章法上纵横跌宕，奔放激昂，气韵流畅，开草书一代新风。张旭的创作，以一泻千里、不可遏止的气势与极为生动的神韵，使草书在他手中达到了前无古人的高度。狂草的出现，使书法艺术的表现力得到空前的提高，书法从实用的领域中彻底地解放了出来，成为境界极高的抒情艺术。传世书迹有《肚痛帖》《郎官石柱记》《古诗四帖》等。

唐韩愈《送高闲上人序》："张旭善草书，不治他技，喜怒、窘穷、忧悲、愉佚、怨恨、思慕、酣醉、无聊、不平，有动于心，必于草书焉发之。观于物，见山水崖谷、鸟兽虫鱼、草木之花实、日月列星、风雨水火、雷霆霹雳、歌舞战斗、天地事物之变，可喜可愕，一寓于书。故旭之书，变动犹鬼神，不可端倪，以此终身，而名后世。"

《续书断》称："其志一于书，轩冕不能移，贫贱不能屈。"他创作时，全身心地投入，达到忘我无我的境界。他把精气神凝注于笔端，尽情挥洒，展现他恢弘的内心世界。他用笔顿挫使转，刚柔相济，气韵连贯，千变万化，线条如凤舞龙飞，出神入化，笔势则重如山峙，畅似泉流，通篇有音乐之旋律，诗歌之激情，绘画之情趣，观之美不胜收。他创造的狂草，豪放纵逸，气象万千，确是无愧其时代的书法，让后人感受到了博大辉煌的盛唐气象。唐文宗时，诏以李白诗歌、斐旻剑舞、张旭草书为"三绝"。他去世后，杜甫叹道："斯人已云亡，草圣秘难得。"

张旭《古诗四帖》墨迹本，五色笺，狂草书。纵 28.8 厘米，横 192.3 厘米。凡 40 行，188 字。张旭自己并未书款，说它是张旭作品是根据董其昌鉴定，后人多沿此说，但也颇有争议。

通篇笔画丰满。笔法奔放不羁，如惊电激雷，倏忽万里，而又不离规矩，绝无纤弱浮滑之笔。行文跌宕起伏，动静交错。它打破了魏晋时期拘谨的草书风格，

把草书在原有的基础结构上,将上下两字的笔画紧密相连,所谓"连绵还绕",有时两个字看起来像一个字,有时一个字看起来却像两个字。在章法安排上,也是疏密悬殊很大。在书写上,一反魏晋"匆匆不及草书"的四平八稳的传统书写速度,而采取了奔放、写意的抒情形式。满纸如云烟缭绕,整体气势如长江大河一泻千里,所以在草书发展史上是新突破,实乃书法史上的草书之杰作。《古诗四帖》是张旭书法艺术的结晶,是天才美、自然美和艺术美完好结合的典型,这满篇飞舞的文字,成了永恒美的象征。

唐代草圣怀素

怀素(737—约799),字藏真,湖南长沙人。旧说俗姓钱,一说是湖南零陵人(今湖南省永州市零陵区)。生于唐玄宗开元二十五年(737年),卒于德宗贞元十五年(799年)。自幼出家,书史上称他"零陵僧"。怀素自幼聪明好学,他在《自叙帖》里开门见山地说:"怀素家长沙,幼而事佛,经禅文暇,颇喜笔翰。"善草书,有"草圣"之称。他的草书用笔圆劲有力,奔放流畅,是为"狂草",也是极富浪漫主义色彩的书法艺术,对后世影响极为深远。和张旭齐名,后世有"张颠素狂"或"颠张醉素"之称。他也能做诗,与李白、杜甫、苏涣等诗人都有交往。他练字极为勤奋,曾将写字用秃之笔埋在山下,号曰"笔冢"。因无钱买纸,便在寺庙四周山上种植万棵芭蕉,以其叶为纸练字,并将居所命名为"绿天庵"。其书取法于王羲之、颜真卿、张旭,且形成自家面目。怀素草书融章草、今草于一体,结构自然,点画飞动流畅,前人评论"怀素草书,援毫掣电,随手万变""如飞鸟出林,惊蛇入草""如壮士拔剑,神彩动人",古人惊叹其"飘逸自然,笔力惊妙,非学之能至也"。代表作有《食鱼帖》《自叙帖》《苦笋帖》《小草千

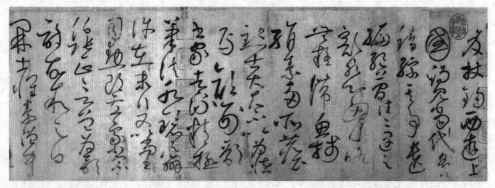

唐 怀素 《自叙帖》

字文》等。

怀素是一位善于思索、勇于创新的艺术家，他曾经向表兄邬彤学习笔法，邬彤把老师张旭的密传法告诉怀素："像蓬草生机勃勃，像惊沙随风而飞。"当时在座的颜真卿问怀素："您有心得吗？"怀素说："我看见夏天的云彩像层层奇峰，正像笔法苍茫郁郁，笔法痛快淋漓时如飞鸟出林、惊蛇入草……"（事见唐陆羽《怀素别传》）

为纪念怀素，在今永州市零陵区潇水中路建有"怀素公园"。公园里有古迹绿天庵，是怀素出家修行，种蕉练字的地方。据《零陵县志》记载，绿天庵于清咸丰年间毁于兵乱，以后重建有正殿一座，上为种蕉亭，左为醉僧楼，有怀素塑像。庵后一处刻有"砚泉"二字，是怀素磨墨取水的地方。右角有"笔冢"塔，怀素写秃了的笔都埋于此。庵正北七十余步有墨池，是怀素洗砚处。

《自叙帖》

纸本墨迹，怀素于唐大历十二年（777年）书，草书。内容为其自述学书经过和时人对其书法的品评。此帖为怀素狂草的代表作品，书时52岁，是其盛年之杰作，书法史上之绝唱。怀素草书师法张旭，而有创新，自成一代大家风貌。其书笔势圆转回旋，刚劲矫健，极富弹性，健朗可喜。布白参差错落，飞动流畅，疏密、斜正、大小、枯润极尽变化之能事，于动态中达到艺术上之平衡美。运笔狂纵雄强，环折跳荡，风行雨急，呼啸奔腾，眩人眼目。由于点画细瘦、墨色枯淡，故其笔锋运转变化，均能一目了然。通篇活泼飞动，笔底生风，是其"心手相师势转奇，诡形怪状翻合宜"的抒情佳作。起首十数行述其学书经历，书法飘逸舒缓，从容不迫，中间述及其书法成就时已是波澜万状，得意之情溢于笔下；终篇二十余行，六七百字，狂草之极，达到抒情高潮，至年月落款则戛然而止，令人回味无穷。兴之所至，笔势自生，起止映带，尽臻神妙，千变万化而法度不失。它将抽象点画与文字内容相结合，将中国书法的特点完美地表现出来，达到了至高的艺术境界。无怪大诗人李白作诗赞道："少年上人号怀素，草书天下称独步。墨池飞出北溟鱼，笔锋杀尽中山兔。吾师醉后倚绳床，须臾扫尽数千张。飘风骤雨惊飒飒，落花飞雪何茫茫。起来向壁不停手，一行数字大如斗。恍恍如闻神鬼惊，时时只见龙蛇走。左盘右蹙如惊电，状同楚汉相攻战。"大书法家颜真卿也称赞他"精心草圣，积有岁时。江岭之间，其名大著""纵横不群，迅疾骇人"。当时公卿名士多有诗赞其书法，如诗人张谓称其"奔蛇走虺势入座，骤

雨旋风声满堂"；诗人卢象称其"初疑轻烟淡古松，又似山开万仞峰"；诗人戴叔伦称其"驰毫骤墨列奔驷，满座失声看不及"；清安岐称其"墨气纸色，精采动人，其中纵横变化发乎毫端，奥妙绝伦，有不可形容之势"。

《苦笋帖》

现藏于上海博物馆的《苦笋帖》是怀素的代表作之一，此帖为绢本草书。《苦笋帖》2行14字，此帖运笔如骤雨旋风，精劲豪逸，字势飞动，墨色自然，淡浓轻重，自然真纯。黄庭坚《山谷题跋》："张妙于肥，藏真妙于瘦"。从此帖看亦是多用枯墨瘦笔。尽管笔画粗细变化不多，但有单纯明朗的特色，如长江大河奔流直下，一气呵成。文曰"苦笋及茗异常佳，乃可迳来，

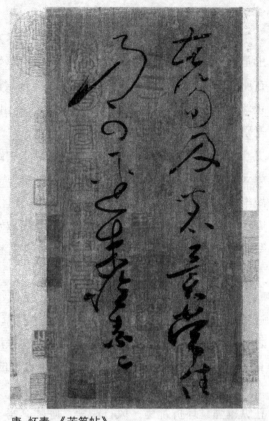

唐 怀素 《苦笋帖》

怀素上"。从书法上看，我们可以感受到怀素当时的情感极为充沛，而且恬然、轻松，甚至可以让我们"如见其挥运之时"。

杨凝式书法

杨凝式（873—954），字景度，华阴（今陕西华阴）人，一说为同州冯翊（今陕西大荔）人。他是隋功臣杨素之后，唐末宰相杨涉之子。唐昭宗时举进士。曾在梁、唐、晋、汉、周五代为官，官至太子太保。性聪颖，博览经籍，富有文藻，尤工于书法。其楷书精绝，师法欧阳询、颜真卿并加以发展。其行草书亦绝妙。杨凝式生活在五代乱世，为避祸自保，常常佯为狂癫，人称"杨疯子"。他有题壁的嗜好，洛阳寺观的高墙粉壁之上，多有其题写之字迹，曾成为"洛阳一景"，游客观之，无不叹赏。黄庭坚认为，自晋以来五百年，二王父子之后书法超逸绝尘者，唯颜真卿、杨凝式二人。苏东坡也说杨凝式"笔迹雄强，往往与颜行相上

下"。杨凝式对宋及其后代书坛具有重大影响。近人李瑞清说："杨景度为由唐入宋一大枢纽。"其现存墨迹有《卢鸿草堂十志图跋》《韭花帖》《夏热帖》《神仙起居法》等。

《神仙起居法》

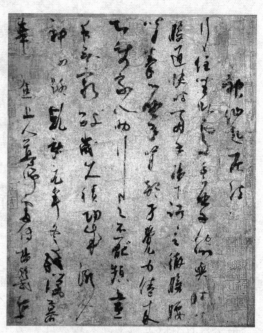

五代　杨凝式　《神仙起居法》

杨凝式草书代表作，共8行，内容是记述古代医学上的一种按摩法。此帖用笔沉着，劲气内敛，笔断意不断，行气贯通，通篇自然和谐，似有仙气满纸，黄庭坚比之为"散僧入圣"，就是这种微妙的情调。

杨凝式耻其宰相父亲失节事朱温，自己也无法解脱，就在洛阳过着佯狂的生活。书写的内容是风花雪月，养生、饮食神仙之道，他不自缚于唐法，而是上取二王之精妙，形成自己萧散自由的抒情风貌。

据《旧五代史》记载，杨凝式的父亲杨涉，是唐宰相。朱温篡唐时要杨涉奉上传国玉玺，那时杨凝式刚20岁，他劝父亲说："大人身为宰相，而国家到了这个地步，您不能说没过失，怎么能为了富贵还将国玺奉给朱温那种人呢？您不想想千载以后人们怎么说您吗？"他父亲吓得大惊说："你要惹祸灭咱们一家吗？"

《韭花帖》

此帖疏处甚为轩朗，密处似不通风，以对角布白的强烈对比，造成了深邃的书法意境。

释文：昼寝乍兴，调饥正甚，忽蒙简翰，猥赐盘飧，当一叶报秋之初，乃韭花逞味之始，助其肥羜实谓珍羞，充腹之余，铭肌载切，谨修状陈。谢，伏惟鉴察。谨状。七月十一日状。

叙述午睡醒来，恰逢有人馈赠韭花，非常可口，遂执笔以表示谢意。

此帖的字体介于行书和楷书之间，布白舒朗，清秀洒脱，深得王羲之《兰亭序》

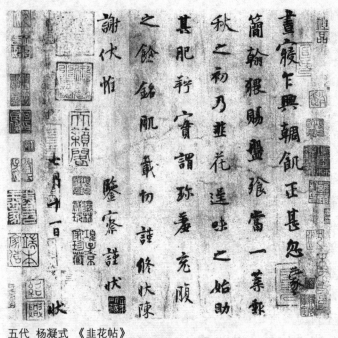

五代 杨凝式 《韭花帖》

的笔意。尽管《韭花帖》无论在用笔还是在章法上都与《兰亭序》迥然有别，但其神韵却与之有异曲同工之妙。黄庭坚赋诗盛赞其说："世人尽学兰亭面，欲换凡骨无金丹。谁知洛阳杨疯子，下笔便到乌丝栏。"董其昌曾说："少师韭花帖，略带行体，萧散有致，比少师他书敧侧取态者有殊，然敧侧取态，故是少师佳处。"

目前所知《韭花帖》有三本：一为清内府藏本。今藏无锡博物馆，曾刻入《三希堂法帖》中；一本为裴伯谦藏本，见于《支那墨迹大成》，今已佚；一本为罗振玉藏本。据考证，三本中只有罗振玉藏本为真迹。此帖历来作为帝王御览之宝深藏宫中，曾经入宋徽宗宣和内府和南宋绍兴内府。元代此本为张晏所藏，有张晏跋，明时归项元汴、吴桢所递藏。乾隆时鉴书博士冒灭门之罪，以摹本偷换，摹本留在宫中，即为清内府藏本。真迹后来流入民间，清末为罗振玉购得收藏，今在北京故宫博物院。

另外在台湾"兰千山馆"藏有一本《韭花帖》，今寄存于台北故宫博物院。

《夏热帖》

此帖是杨凝式苦于夏天暑热而作的一封短札，行草。此帖寓激情于超脱散淡之中，字画飞动，参差错落，结体纵横生姿，笔力苍郁遒劲，气势雄放，用笔连绵不断，显示出独特的艺术个性。

清代刘熙载在《书概》中说，苏东坡、黄庭坚都推崇杨凝式，现在看杨氏的杰作，不但势奇力强，而且真如前人所说："其骨力严谨真令人无可寻问。正不必摹颜拟柳而颜柳之实已备矣。"

《卢鸿草堂十志图跋》

杨凝式75岁时为唐人绘画所作的一段题跋，行书。用笔、结字均师法颜真卿，是颜真卿行书艺术的继承和发展。运笔中锋，藏锋入纸，其字大小相间，风格从容悠闲。清代刘熙载分析得很对，他说杨凝式的书法"机括本出于颜，而加以不衫不履，遂自成家"。

宋代书法

经过五代的长时间分裂和战乱之后，北宋开国，经济蓬勃发展，各民族文化不断融合，书法艺术继魏晋南北朝和隋唐之后，再次呈现出繁荣之势，形成了中国书法史上又一个艺术高峰。

赵匡胤统一天下后，定下了"崇文抑武"的国策。此项国策的实施，一方面使宋王朝对外一直处于被动挨打的局面，另一方面却保持了国内局势长达数百年的稳定，它促进了社会经济的发展和文化艺术的繁荣，书法创作也因此得到振兴。尤为值得一提的是，宋代不仅设立了"画院"，还专门网罗研究书法的人才。统治者的重视，进一步推动了宋代书法艺术的发展，并为其发展营造了宽松的氛围。

论书者谓"晋人尚韵，唐人尚法，宋人尚意"。宋代书法，开创尚意一代新风。宋初有徐铉、李建中，自五代入宋，承前启后，功不可没。徐铉精于篆法，李建中师法欧阳询而避其寒瘦，端庄稳健，丰肌秀骨，颇有唐人余风。宋太宗于淳化三年（992年）出内府所藏历代墨迹，命翰林侍书王著摹刻《淳化阁帖》，二王占其中大半，所以宋初的书法，上接五代，承唐继晋。宋初书家有文彦博、欧阳修、韩琦、范仲淹、司马光、王安石等人，都是自成风格，各有所长，但缺乏引领时代风气的书法大家。北宋初期，欧阳修首倡书法不能专仿古人，贵在自成一家之体，否则即为奴书。其后苏轼、黄庭坚、米芾、蔡襄紧承其旨，近法唐人，远溯二王，一方面追求晋人的风度神韵，一方面注重个人的创造，开创了一种崇尚个人意趣的"尚意"书风，笼罩了宋代书坛。行草书取得了新的突破。

真正开一代书风并取得卓然成就的，是被后世称为"宋四家"的苏轼、黄庭坚、米芾、蔡襄。他们追求的是以诗词文章为根基的个体心性的自然流露，有意识地将自身的各种心灵感受倾注于书法作品之中，写出闲情逸致，写出率性真情，放下了唐朝以来以书写法度为要义的圭臬。他们的作品无不包含着鲜活丰满的艺术个性和意绪情思。此外，宋徽宗赵佶独创"瘦金体"，瘦劲俊逸，屈铁断金，后

代习其书者甚多。其他如米友仁、文同、蔡京、宋高宗赵构、吴琚、张即之、陆游、范成大、朱熹、文天祥等人的书法也都各具特色。

宋代书法成就最高的当推行书，这与行书善于抒发性灵、挥洒个性、表达书家意趣有关。其次是草书，再次是楷书。篆隶作品则极少。

宋代开刻帖之风，这样虽然能够保存和传播大量的古代书法遗产，但辗转传刻的帖与原迹差别就会越来越大，以此为范本习书，自然会离原迹日远，风范尽失。所以一些评家认为帖学大行限制了宋代书法的发展。另外，当时有"趋时贵书"的风气，以帝王的好恶、权臣的书体作为学书依据，这也对宋代书法的发展造成了不良的影响。

才华横溢的苏轼

苏轼（1037—1101），字子瞻，号东坡居士，眉州眉山（今四川眉山）人。他是中国文化史上罕见的全才、奇才和雄才，诗、文、书、画都成为开创一代风气的大家。

苏轼的父亲为苏洵，即《三字经》里提到的"二十七，始发愤"的"苏老泉"。苏洵发奋虽晚，但用功甚勤。苏轼晚年曾回忆幼年随父读书的情况，感觉自己深受其父发奋读书的影响，使得他年未及冠即"学通经史，属文日数千言"。

嘉祐元年（1056年），苏轼首次出川赴京，参加朝廷的科举考试。第二年，他参加了礼部的考试，以一篇《刑赏忠厚之至论》获得主考官欧阳修的赏识，却因欧阳修误认为是自己的弟子曾巩所作要避嫌，只得了第二。不久即参加"直言极谏科"考试，他的政治见解得到宋仁宗赞赏，被认为是宰相之材。

当他入朝为官之时，北宋繁荣的背后已经出现了政治危机。神宗即位后，任用王安石，支持变法。苏轼的许多师友，包括当初赏识他的恩师欧阳修在内，因在新法的施行上与新任宰相王安石政见不合，被迫离京。朝野旧雨凋零，党争日趋激烈。

苏轼因在返京的途中见到新法对普通老百姓利益的损害，便不赞成王安石的新法，认为新法不能便民，便上书反对。结果，他也不见容于朝廷。于是苏轼自求外放，调任杭州通判。

苏轼在杭州待了三年，任满后，被调往密州、徐州、湖州等地任知州。这样经过了大约十年，苏轼遇到了生平第一祸事，即"乌台诗案"。由于宋代法律不杀士人，苏轼蒙神宗的恩赐被判流放黄州（今湖北省黄冈市），出狱以后，苏轼

被降职为黄州团练副使（相当于现代民间的自卫队副队长）。他于公余便带领家人开垦城东的一块坡地，种田帮补生计，自号"东坡居士"。

神宗死后，年幼的哲宗即位，高太后听政，以王安石为首的新党被打压，司马光被重新启用为相。苏轼于是年以礼部郎中被召还朝。在朝半月，升为起居舍人。三个月后，升中书舍人，不久又升为翰林学士知制诰（为皇帝起草诏书的秘书）。

当苏轼看到新兴势力拼命压制王安石集团的人物及尽废新法后，又觉得不对，再次向皇帝提出谏议。苏轼至此是既不能见容于新党，又不能见谅于旧党，因而再度自求外调。他以龙图阁学士的身份，调到阔别十六年之久的杭州当太守。苏轼在杭州修了一项重大的水利建设，疏浚西湖，用挖出的泥在西湖旁边筑了一道堤坝，也就是著名的"苏堤"。

元祐八年（1093年）新党再度执政，他再次被贬至惠阳（今广东惠州市）。而后，苏轼再被贬至更远的儋州（今海南）。在宋朝，放逐海南是仅比满门抄斩罪轻一等的处罚。后徽宗即位，调廉州安置、舒州团练副使、永州安置等职。元符三年（1101年）大赦，复任朝奉郎，北归途中，卒于常州，终年66岁。谥号文忠。

作为"唐宋八大家"之一，苏轼的散文、诗词、绘画都有极深的造诣。其书法更是位列"宋四家"之首，历来备受称誉。他和黄庭坚、米芾等人开创了尚意书风。其书广泛汲取前人营养，得颜鲁公的丰雄，李邕的豪纵，杨凝式的任意，柳公权的清劲，又以二王风姿妩媚为基础，兼融汉碑之宽厚，魏碑之刚健。理论上强调"意"和"韵"，不拘古法，力主创新，作品体现了他作为一位大文学家、大书法家的深厚素养。晚年又挟有海外风涛之势，加之学问、胸襟、识见处处过人，而一生又屡经坎坷，其书法风格丰腴跌宕、天真浩瀚，观其书法即可想象其为人。很多历史名人如李纲、韩世忠、陆游，以及明代的吴宽、清代的张之洞，都学习他的书法，黄庭坚在《山谷集》里说："本朝善书者，自当推（苏）为第一。"传世书作有《治平帖》《归安丘园帖》《新岁展庆帖册页》《一夜帖》《前赤壁赋》《醉翁亭记》《黄州寒食诗帖》《答谢民师论文帖》《渡海帖》《洞庭春色赋》《中山松醪赋》等。

《黄州寒食诗帖》

元丰三年（1080年）二月，苏轼45岁时，因受新党排斥而身陷"乌台诗案"，后被贬谪为黄州（今湖北黄冈）团练副使。这一时期，苏轼郁郁不得志，生活上也穷愁潦倒。第三年四月，也就是宋神宗元丰五年（1082年），苏轼作了两首寒

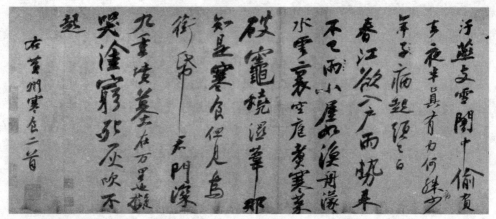

北宋 苏轼 《黄州寒食诗帖》

食诗。元符三年（1100年），黄庭坚在寒食诗原迹上书了一则题跋，与东坡原迹可谓互为辉映。

《黄州寒食诗帖》是苏轼行书的代表作。这是苏轼被贬黄州遇寒食节所发的人生之叹。诗写得苍凉多情，表达了苏轼此时惆怅孤独的心情。书法通篇起伏跌宕，光彩照人，气势奔放，而无荒率之笔。其用笔如行云流水，一气呵成，笔意雄劲，运笔迅疾而稳健，点画丰腴而润泽，可谓"端庄杂流丽，刚健复婀娜"，故有"苏书第一"之称。

苏轼将诗句中的心境情感变化寓于点画线条的变化中，或正锋，或侧锋，转换多变，顺手断连，浑然天成。其结字亦奇，或大或小，或疏或密，有轻有重，有宽有窄，参差错落，恣肆奇崛，变化万千。难怪黄庭坚为之折服，叹曰："东坡此诗似李太白，犹恐太白有未到处。此书兼颜鲁公、杨少师、李西台笔意，试使东坡复为之，未必及此。"（《黄州寒食诗跋》）董其昌也有跋语赞云："余生平见东坡先生真迹不下三十余卷，必以此为甲观。"《黄州寒食诗帖》是苏轼书法作品中的上乘之作，在书法史上影响很大，元朝鲜于枢把它称为继王羲之《兰亭序》、颜真卿《祭侄稿》之后的"天下第三行书"。

苏轼书法力求创新，并且重视天然之美、字外功夫，把"意"放在书法的中心地位，他说："吾虽不善书，晓书莫如我。苟能通其意，常谓不学可。"他还说："我书意造本无法，点画信手烦推求。"

《前赤壁赋》

宋神宗元丰五年（1082年），壬戌之秋，苏轼作《前赤壁赋》。这是他被贬

谪黄州期间所作，是苏轼一生最为困难的时期之一——他在"乌台诗案"之后贬为黄州团练副使，但"不得签署公事，不得擅去安置所"，这无疑是一种半管制的生活。

苏轼在黄州作的诗中，曾经描写过此时忧郁苦闷的心情，"我谪黄岗四五年，孤舟出没烟波里。故人不复通问讯，疾病饥寒疑死矣"。

在这一卷名迹后面，有苏轼写的一段话："轼去岁作此赋，未尝轻出以示人，见者盖一二人而已。钦之有使至求近文，遂亲书以寄。多难畏事，钦之爱我，必深藏之不出也。又有后《赤壁赋》，笔倦未能写，当俟后信。轼白。"这说明苏轼非常珍惜和看重这一篇书法。

这篇书法是他的平生力作。丰腴雄健的笔画、端庄厚重而又妩媚多姿的结构、神采秀发而又自然萧散的风神，都使得此赋具有极高的艺术欣赏价值。

苏轼天分很高，书法自有一种风流韵胜，力去斧凿雕饰，追求清新自然。他说"书必有神、气、骨、肉、血，五者阙一，不为成书也"（《论书》），此赋书法正是做到了五者俱全，而且意趣内涵生动。此赋用笔精致森秀，笔力圆健，锋芒内敛，正像董其昌所赞："此《赤壁赋》庶几所谓欲透纸背者，乃全用正锋，是坡公之《兰亭》也。"用墨也极为精彩，全篇笔酣墨饱，墨色凝聚，储蓄蕴藉，焕发着墨的神采，就像极善用墨的董其昌所观察的："每波画尽处，隐隐有聚墨痕，如黍米珠琲，非石刻所能传耳。嗟乎！世人且不知有笔法，况墨法乎？"我们欣赏此赋，只觉得他的笔墨淳厚婉美，具有极为动人的风韵，膏润无穷。

此赋的结体，看上去纯任天机、浑脱充沛，但是内中自有法度在。苏轼在书法中写意、乐心，自由挥洒，抒情适意，他追求的不是规行矩步，刻意装饰，而是在适意书写之中自然达到神清气爽，即"谢家夫人澹丰容"的境界。

此赋书法意趣盎然，天真烂漫，表现了他生命的流走。随着他阅历的加深，书法也愈益放出光辉，笔迹的流转表达出书家修养的高妙境界。他在书法中找到了自由和快乐，"适意无异逍遥游"。书法是追求自我精神的遨游。苏轼才华横溢，心灵丰富，对大自然和生活充满了热爱，在书法中寄寓了自己雅致而高尚的情怀。

"苏门四学士"之一的黄庭坚说："余谓东坡书，学问文章之气，郁郁芊芊，发于笔墨之间，此所以他人终莫能及耳。"这确实是知者之言。南宋张轼说："坡公结字稳密，姿态横生。"元赵孟頫更描写说："东坡书如老熊昼游，百兽畏伏。"明代娄坚说得更为具体："坡公书肉丰而骨劲，态浓而意淡，藏巧于拙，特为秀伟。"

《李白仙诗帖》

苏轼书法深受颜真卿、杨凝式二家影响，然而从《李白仙诗帖》中也可以看出其锐意创新、追求意趣的倾向。该作线条优雅，行气从容，章法疏密有致。

《李白仙诗帖》，北宋苏轼书。蜡笺纸本，纵54厘米，横111.1厘米。现藏于日本大阪市立美术馆。该帖为宋神宗元祐八年（1093年）苏轼58岁时书。此两诗为逸诗，为《李太白文集》所不载。太白之诗共两首：第一首娓娓道来，仙气拂拂，引人入胜；第二首凄清空逸，超脱人寰。书则第一首灵秀清妍，姿致翩翩，后十句渐入奇境，变化多端，神妙莫测。第二首驰骋纵逸，纯以神行，人书合一，仙气飘渺，心随书走，非复人间之世矣。此书境界，是一般人难以企及的。

清王文治有诗赞曰："坡翁奇气本超伦，挥洒纵横欲绝尘。直到晚年师北海，更于平淡见天真。"从书法中可以看出一个人的文化修养，这在苏轼的书法中表现得尤为明显。

《新岁展庆帖》

宋人书法"尚意"，更多地表现为尺牍上的抒情尽意之美。一封短简，几行问候，书迹优美，饱含深情美意，令人珍惜。苏东坡这一篇贺新年的书迹，醇厚婉美，自然劲秀，真情透于笔端，令人百看不厌。黄庭坚《跋东坡墨迹》说："东坡道人日学《兰亭》，故其书姿媚似徐季海；至酒酣放浪，意忘工拙，字特瘦劲，乃似柳诚悬；中岁喜学颜鲁公、杨疯子书，其合处不减李北海。至于笔圆而韵胜，挟以文章妙天下，忠义贯日月之气，本朝善书自当推为第一。数百年后，必有知余此论者。"

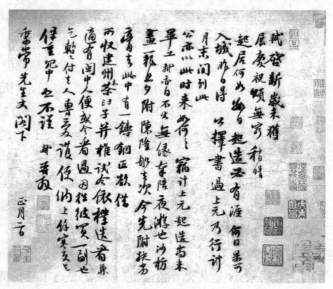

北宋 苏轼 《新岁展庆帖》

这是苏轼的亲笔手书，千年以前的苏轼，写下了这封留传千古的邀友信。通过研习王羲之、王献之、李邕、徐浩、颜真卿、杨凝式的书法艺术，苏轼笔意也

就别有新法了。此帖颇似私递的手书，表现了作者畅意洒脱的性格。

《柳州罗池庙碑》

唐韩愈撰文，原为沈传师书，原石久佚。宋嘉定十年（1217年），苏轼再书原碑文，刻之于庙。其书法丰厚清雄，得颜真卿《东方朔画赞》的古厚之美而更为遒逸。结体宽博而茂密，并能自出新意。

柳侯祠是为纪念唐代著名文学家柳宗元而建。柳宗元17岁进士及第，后来官至礼部员外郎。唐永贞元年（805年），因参与王叔文革新集团，事败贬放永州司马，后为柳州刺史，四年后卒于柳州。地方人士按照他"馆我于罗池"的遗愿，在罗池旁建庙，以资纪念。韩愈为纪念宗元，曾写了一篇《柳州罗池庙碑》。北宋末年，宋徽宗追封柳宗元为"文惠侯"，"罗池庙"遂改为"柳侯祠"。门头匾额"柳侯祠"是郭沫若手迹。两旁是韩愈写的对联："山水来归，黄蕉丹荔；春秋报事，福我寿民。"一进为碑廊，搜集了柳州自明、清以来的石刻二十余块，柳侯的生平介绍和后人思柳的书画作品。二进为中厅，有一座柳宗元石刻像碑，是元至元三十年（1293年）雕刻的。碑文摘自韩愈《柳州罗池庙碑》中的一段，是照苏轼手书所刻的，实在不可多得，故称"韩文苏书柳事碑"，有"三绝碑"之称。

雄放奇肆的黄庭坚

黄庭坚（1045—1105），"宋四家"之一。字鲁直，号涪翁、山谷道人。洪州分宁（今江西修水）人。北宋诗人、词人、书法家，为盛极一时的江西诗派开山之祖。英宗治平四年（1067年）举进士，官至吏部员外郎。幼警敏，早年与张耒、晁补之、秦观俱游苏轼门下，人称"苏门四学士"。宋哲宗绍圣初，因修撰《神宗实录》失实而被贬职，后来新党执政，屡遭贬，死于宜州贬所。

黄庭坚的书法，富有创新精神，与苏东坡同为"尚意"书风的倡导者。其楷书取法颜真卿、褚遂良而自成一家；行书效法颜真卿、杨凝式，尤得力于《瘗鹤铭》。黄庭坚于京口见断崖《瘗鹤铭》之后，把《瘗鹤铭》看做右军所书，且深信不疑，故而倾力揣摩学习，促进了黄庭坚长枪大戟、绵劲迟涩书风的形成。黄庭坚的笔法以侧险取势，显得雄强茂美，与苏轼并称为一代书风的开拓者。后人所谓宋代书法尚意，就是针对他们在运笔、结构等方面的意境、情趣而言的。

黄庭坚的书法成就主要表现于其行书和草书中。黄庭坚大字行书凝练有力，结构奇特，几乎每一字都有极具个性的长画，顿挫而伸展，形成中宫紧收、四向

发散的崭新结字方法，对后世影响很大。

黄庭坚曾有一段学习自白："余学草书三十余年。初以周越为师，故二十年抖擞俗字不脱。晚得苏才翁子美书观之，乃得古人笔意；其后又得张长史、僧怀素高闲墨迹，乃窥笔法之妙。"

黄庭坚的草书明显受到怀素的影响，但行笔曲折顿挫，与怀素节奏完全不同。在他以前，圆转、流畅是草书的基调，而黄庭坚的草书单字结构奇险，章法富有创造性，经常运用移位的方法打破单字之间的界限，使线条形成新的组合，节奏变化强烈，因此具有特殊的魅力。

黄庭坚反对食古不化，强调从精神上对优秀传统进行继承，强调个性创造，注重心灵、气质对书法创作的影响；在风格上，反对工巧，强调生拙。大字行书有《苏轼黄州寒食诗卷跋》《伏波神祠字卷》《松风阁诗帖》等，都是笔画遒劲郁拔，而神闲意秾。草书有《李白忆旧游诗卷》《诸上座帖》《花气诗帖》《廉颇蔺相如传》等，结字雄放瑰奇，笔势飘动隽逸，在继承怀素一派草书中，表现出黄书的独特面貌。书论有《论古人书》《论近世书》《论书》《论虫书》等。

黄庭坚的书法在当时就风靡朝野。宋徽宗曾学习过黄庭坚的书法，他称赞黄庭坚的书法说："如抱道足学之士，坐高车驷马之上，横斜高上，无不如意。"和尚惠洪作诗说："已作闭门稀识面，千金争购暮年书。"元、明、清三代学习黄庭坚的人也很多，赵孟頫说："黄太史书如高人胜士，望之令人敬叹。"还有人说黄庭坚书法得到庄子、列子的旨趣。清乾隆皇帝也非常推崇黄庭坚，说他自己"就中名迹夥，惟爱鲁直叟。偶傥无安排，潇洒绝尘垢。譬如百尺松，孤高少群偶"。翁方纲对黄庭坚更是推崇备至，吟诗几十首赞其书法，而且都说得极为恳切："先生笔力走雷霆""光芒万丈扶屋椽""破壁风雨横江天""青天化作一张纸，陪翁手腕谁与争"。康有为也赞扬黄庭坚的书法说："宋人之书，吾尤爱山谷，虽昂藏郁拔，而神闲意秾……有高谢风尘之意，当为第一。"

《松风阁诗帖》

黄庭坚七言诗作并用行书写成，墨迹纸本。纵 32.8 厘米，横 219.2 厘米。全文计 29 行，153 字。现收藏于台北故宫博物院。松风阁在湖北省鄂州市之西的西山灵泉寺附近，海拔 160 多米，古称樊山，是当年孙权讲武修文、宴饮祭天的地方。宋徽宗崇宁元年（1102 年）九月，黄庭坚与朋友游鄂城樊山，途经松林间一座亭阁，在此过夜，听松涛而成韵。《松风阁诗帖》的主旨就是歌咏当时所看到的景物，

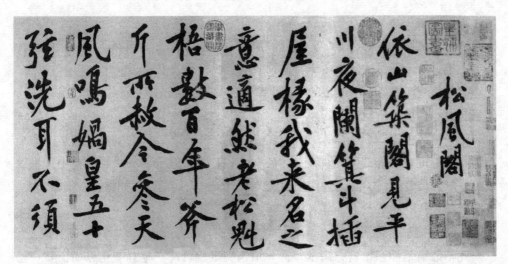

北宋　黄庭坚　《松风阁诗帖》

并表达对朋友的怀念。

黄庭坚一生创作了很多行书精品，其中最负盛名者当推《松风阁诗帖》。此帖作于黄庭坚晚年，其风神潇洒，长波大撇，提顿起伏，一波三折，意韵十足，在清新优美的《兰亭序》和郁勃苍劲的《祭侄稿》之外另创一种健爽英杰的书风，堪称行书之精品。

郑板桥在《题画》中说："山谷写字如画竹，东坡画竹如写字。不比寻常翰墨间，萧疏各有凌云志。"试看黄庭坚《松风阁诗帖》，以"画竹法作书"给人以沉着痛快的感觉。其风格清劲，出锋尖利，笔画挺拔，纵横穿插，使人如见翠叶交枝，竹影婆娑。

《松风阁诗帖》的书法用笔，明末冯班在《钝吟杂录》中说道："（黄庭坚）笔从画中起，回笔至左顿腕，实画至右住处，却又跳转，正如阵云之遇风，往而却回也。"他的起笔处欲右先左，由画中藏锋逆入至左顿笔，然后平出，无平不陂，下笔着意变化，收笔处回锋藏颖，就像他自己所说的："于燹道舟中，观长年荡桨，群丁拨棹，乃觉少进，喜之所得，辄得用笔。"他从船夫划船荡桨中领悟笔法，线条一波三折，笔笔精到，气势开张，结体舒展，心手调合。笔墨又如人意，所以出此杰作。

写黄庭坚书法要注意峻拔英挺，悬腕中锋，长的线条要一波三折，纵横多姿，要用周身的力量带动笔势行走，不断地出现波澜。

黄庭坚书法结构有三个特点：

一、主笔鲜明。《艺概》论道："画山者必有主峰，为诸峰所拱向；作字者必有主笔，为余笔所拱向。主笔有差则余笔皆败，故善书者必争此一笔。"

二、长笔四展。黄书最大的特点是醒目的长笔，以涩笔逆行作一波三折之势，但贵在自然，切忌矫揉造作。

三、结体中宫收紧。唐人创九宫说，所谓"中宫"，即为字心，就是一个字精神挽结的地方。如"晓""夜""旋""昼"等字，都有一个圆心，中宫收敛处更显雄强茂美。由中心向外作辐射状，纵伸横逸，如荡桨，如撑舟，气魄宏大，气宇轩昂，其个性特点十分显著。

《诸上座帖》

此帖通篇是禅宗语言，晦涩难懂。结构则雄放奇肆，笔画变化纵横，其一泻千里之势，开创了独特的草书风格。黄庭坚草书的独特风格得益于其书外功的参悟。他有一段自述："余寓居开元寺之怡偲堂，坐见江山，每于此中作草，似得江山之助。然颠长史、狂僧皆倚而通神入妙。余不饮酒，忽五十年，虽欲善其事，而器不利，行笔处，时时蹇蹶，计遂不得复如醉时书也。"张旭、怀素作草皆以醉酒进入忘我的状态，纵横挥洒，变幻莫测，出神入化。黄庭坚不饮酒，其作草全在心悟，以意使笔。他参禅妙悟，而进入挥洒之境。因而他的用笔，更显从容雅致，纵横跌宕，能行处留，而留处行。

黄庭坚是继"颠张"（张旭）、"醉素"（怀素）之后深得"草书三昧"者，开创出了中国草书的又一新境。此帖用笔生犷刚劲，随意曲折，堪称代表黄庭坚狂草体裁风格的佳作。

《花气诗帖》

此帖又称《花气熏人帖》，是黄庭坚57岁时写的七言绝句，全文28字。前面原有识语，说："王晋卿（诜）数送诗来索和，老懒不喜作，此曹狡猾，又频送花来促诗，戏答。"可知原诗是为王诜作的。此作用笔刚强挺健，墨色有浓润枯涩的变化。神气焕然，清新悦目，且志气平和，神清气朗，沉着有力，可谓"不激不厉而风规自远"。

八面出锋的米芾

米芾（1051—1107），"宋四家"之一，原名黻，字元章。祖籍太原，徙居襄阳。长期居润州（今江苏镇江）。米芾的五世祖是宋初勋臣米信，高祖、曾祖

以上多为武职官吏，其父名佐，字光辅，官至武卫将军。其母阎氏，曾为宋英宗赵曙高皇后的乳娘。米芾自幼好读诗书，从小受到良好的教育，加上天资聪慧，六岁时能背诗百首，八岁学书法，十岁摹写碑刻。他从幼年就随着母亲来到京城，生长于皇家府邸中。凭着这个特殊条件，他早期的学习和仕途都很顺利，21岁就当上了秘书省校书郎，负责校对，订正讹误。宋徽宗时曾作太常博士，遍观内府书画，后来，米芾官至礼部员外郎。礼部官在唐、宋时期被称为"南宫舍人"，所以人称"米南宫"。他的别号很多，如襄阳漫士、鹿门居士、海岳山人等，《四库全书提要》中说他"芾性好奇，故屡变其称如是"。

米芾确实是一个生性"好奇"的人，他21岁入仕，在皇室的背景下，是可以平步青云的。但他终身是个"服五品"的礼部员外郎，主要原因是他全部的兴趣都在书画艺术方面，就像他自己作诗所说的那样："功名皆一戏，未觉负平生。"他就是一个把书画艺术看得高于一切的恃才傲物之人。

米芾能诗文，工画，山水人物自成一家，善画水墨山水。他以书法中的点入画，用大笔触水墨表现烟云风雨变幻中的江南山水，富有创造性，所以世称"米家云山"。其书法崇尚二王，提倡在二王书风基础上创新，对唐人则多有讥贬。米芾遍临晋唐诸家法帖，长于临摹古人书法，融会众家之长，达到了以假乱真的程度，故而被戏称为"集古字"。但他也能集古创新，终于形成自己的独特风格。米芾擅长楷书、行书、草书、篆书、隶书，可以说诸体皆精，但是以行书成就最高。米芾的行书如风樯阵马，沉着痛快，有"八面出锋"之誉。传世书迹有《蜀素帖》《苕溪诗卷》《方圆庵记》《珊瑚帖》《多景楼诗帖》《虹县诗》《研山铭》等。

米芾天资高迈，为人狂放，又称"米颠"。关于他的"颠"有很多故事，《宋史》中说："无为州治有巨石，状奇丑，芾见大喜曰：'此足以当吾拜！'具衣冠拜之，呼之为兄。"后世的画家都喜欢画《米颠拜石图》。米芾对石确有研究，还总结出"瘦、漏、皱、透"四字相石法。他爱石也爱砚，著有《砚史》一书。米芾乐于收藏、鉴定，相传他宦游在外，往往在途中的座船插一面旗子，上书"米家书画船"五字。他还喜欢奇装异服，爱穿古代的衣裳，又喜欢东晋的书法，所以有人说他是"衣冠唐制度，人物晋风流"。

"北宋四大家"的书法都强调抒情和主观表现，但各有特点：蔡襄的字在蕴藉，苏东坡的书法在风神和意蕴，黄庭坚的书法在险绝和逸韵，而米芾的书法在奇姿和妙趣。

米芾对于书法艺术的笔法、结字、章法都有自己的见解，他强调"得笔"，就是执笔和运笔，要能提能按，能往能收，他说："若得笔，虽细如髭发亦圆；不得笔，虽粗如椽亦扁。"这里说出了笔法的奥妙。

米芾的字以笔势为最具特点，就像黄庭坚所称："如快剑入阵，强弩射千里，所当穿扎。书家笔势，亦穷于此。"苏轼称赞米书说："风樯阵马，沉着痛快，当与钟、王并行，非但不愧而已。"

《苕溪诗卷》

米芾书法的"八面出锋"在《苕溪诗卷》中表现得淋漓尽致。其风格秀润劲利，轻灵迅捷，用笔取法二王而险峻过之，笔力老辣沉雄，潇洒自然，不愧为宋代"尚意"书风的代表。

此帖是米芾的代表作之一，是他应湖州刺史林希之邀请、游苕溪时所作的，是 6 首五言律诗。全卷 35 行，共 394 字，作于宋哲宗元祐三年（1088 年）。开首有句"将之苕溪戏作呈诸友，襄阳漫仕黻"。从此帖书法风格中可以看出，米芾深得王羲之《兰亭序》的笔法和神韵。点画的入笔出锋都富于变化，波折过渡自然连贯，提按起伏自然超逸，落笔迅疾，纵横恣肆，挥洒自如。此卷用笔正、侧、藏、露变化丰富，毫无雕琢之痕，秾纤兼出，其结体中宫微敛，而出笔舒畅，保持了重心的平衡。同时长画纵横，舒展自如，富抑扬起伏之变化。通篇字体微向左倾，多攲侧之势，于险劲中求平夷。全卷书风真率自然，痛快淋漓，变化有致，逸趣盎然，反映了米芾中年书法的典型面貌。吴其贞《书画记》评此帖曰："运笔潇洒，结构舒畅，盖教颜鲁公化公者。"道出了此书宗法颜真卿又自出新意的艺术特色。此卷清乾隆时入内府，后来被溥仪带到了东北，最后失散流落于民间。1963 年北京故宫博物院收得此卷，后来经过郑竹友先生的努力，根据未损前的照片将卷上所缺之字补全，终使《苕溪诗卷》完整。

《蜀素帖》

墨迹绢本，行书。书于宋哲宗元祐三年（1088 年），当时米芾 38 岁。共书自作各体诗 8 首，计 71 行 658 字，署芾款。

"蜀素"是北宋时四川造的质地精良的本色绢，上织有乌丝栏，制作十分讲究。此绢造于宋仁宗庆历四年（1044 年）。经宋代湖州（浙江吴兴）郡守林希收藏 20 年后，装裱成卷，以待名家留下墨宝，因为丝绸织品的纹罗粗糙，滞涩难写，故非功力深厚者不敢问津。一直到北宋元祐三年（1088）八月，米芾应林希邀请，

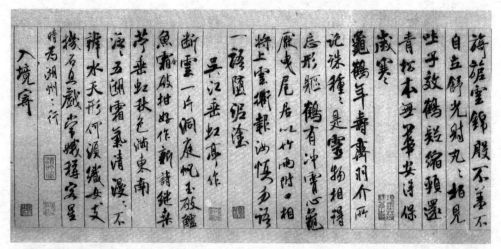

北宋　米芾　《蜀素帖》

结伴游览太湖近郊的苕溪，林希取出珍藏的蜀素卷，请米芾书写，米芾才胆过人，当仁不让，一口气写了自作的八首诗。卷中数诗均是当时记游或送行之作。卷末款署"元祐戊辰，九月二十三日，溪堂米芾记"。《蜀素帖》明代归项元汴、董其昌、吴廷等著名收藏家珍藏，清代落入高士奇、王鸿绪、傅恒之手，后入清内府，现存于台北故宫博物院。

《蜀素帖》为米芾代表作，也是书法史上震铄古今的不朽杰作。此帖笔法清健腴润，肥不没骨，瘦不露筋，八面生锋，变化莫测，一洗晋唐平和简远的书风，创造了一种阳刚之美。米芾是行书之集大成者，从此帖中可以比较深刻地领会米书"风樯阵马，沉着痛快"的艺术境界。

《蜀素帖》集中表现了米芾行书的艺术风格。其结构奇险率意，变幻灵动，缩放有致，欹正相生，风姿翩翩，随意布势。用笔纵横挥洒，方圆兼备，刚柔相济，藏锋处微露锋，露锋处亦显含蓄，垂露收笔处戛然而止，似快刀斫削，或曲或直，提按分明，牵丝劲挺，亦秾亦纤。流利的笔势与涩滞的笔触相生相济，风樯阵马的动态与沉稳雍容的静意完美结合，形成了《蜀素帖》独具特色的风格。所以清高士奇曾题诗盛赞此帖："蜀缣织素乌丝界，米颠书迈欧虞派。出入魏晋酝天真，风樯阵马绝痛快。"董其昌在《蜀素帖》后跋曰："此卷如狮子搏象，以全力赴之，当为生平合作。"《蜀素帖》书于乌丝栏内，但气势丝毫不受局限，率意放纵，用笔俊迈，笔势飞动，提按转折挑，曲尽变化。由于丝绸织品不易受墨而出现了较多的枯笔，使通篇墨色有浓有淡，如渴骥奔泉，更觉精彩动人。

《多景楼诗帖》

行书，共41行，行约2字或3字。此帖的内容是写米芾登上镇江北固山甘露寺多景楼，观看佛寺胜景时抒发的壮志豪情。此帖是米芾晚年的力作，运笔苍劲飞动，气象万千，为米芾传世大行书中的佼佼者。明末清初吴其贞《书画记》中评价此帖说："运笔松放，结构飘逸，如仙人舞袖，为米之绝妙书。"作者大笔挥洒，书写很有气魄，笔法丰富多变，把笔势发挥到了极致，真有"神游八极，远望四海"的气魄。

此帖的"点"有上下左右变化，"捺"有长短反正变化，"钩"有内外方圆变化，用笔使用了使转、翻绞、萦带等各种手法。此作气象非常宏伟，对学习写大字者很有参考价值。

《虹县诗》

行书。米芾撰并书，纸本墨迹卷。虹县在汴水之上，这是米芾赴京途经虹县时所作。在传世墨迹中，米芾的大字行书并不多见。由于字大，此《虹县诗》更可以显现出米芾书法的笔势跌宕、畅逸飞舞，表现出了跌宕洒脱的气势和平中见奇的风采。其"风樯阵马，沉着痛快"的书法艺术，达到了"超逸入神"的完美境界。

蔡襄和他的书法艺术

蔡襄（1012—1067），"宋四家"之一，字君谟，兴化仙游（今福建仙游县）人。天圣年间进士，历任判官、推官、馆阁校勘。其在泉州做官时所建的万安桥，可与赵州桥媲美。他亲笔题写的《万安渡石桥记》，与万安渡石桥并称于世。书法

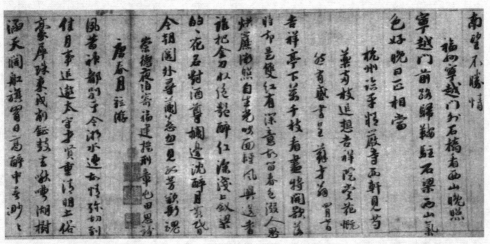

北宋 蔡襄 《自书诗》

擅长真、行、草、隶各体。苏轼曾评他"行书最胜，小楷次之，草书又次之，大字又次之，分隶小劣"。其楷书得力于颜真卿，行书得力于虞世南，然后参酌各家，并上追晋人，博采众长，自成一家，形成了和平蕴藉、端庄婉丽的风格。蔡襄的传世作品不多，因为他对自己的书作十分珍重，不轻易写给人，别人得到他的书信，都当珍宝藏起来。传世书迹有《万安渡石桥记》《昼锦堂记》《谢御赐书表》《自书诗》《脚气帖》《扈从帖》等。

《万安渡石桥记》，又称《洛阳桥碑》。被后人评为蔡襄楷书之首。原石现藏于福建泉州城东蔡公祠内。作品结体端丽，字字严谨，点画安和圆润，笔力气势磅礴。

《脚气帖》本为蔡襄写的一封信札，行书。现藏于北京故宫博物院。此帖笔法精妙，神清气淡，翩翩自得，颇得二王神韵，一点一画干净利落，流露出精致闲雅之笔意。

蔡襄传世墨迹大多数是信札，信手书写，自然而然地表现出作者的精湛功力。此帖的特点是"圆融"。

蔡襄的书法颇具晋人风度。他善多种字体，行草尤精。《扈从帖》用笔丰富多变，多存晋唐遗意，笔法出自颜真卿，但能"以意驭法"，自然天成。

《自书诗》是蔡襄的一件长篇巨制。其行间疏朗，结字遒媚，用笔沉劲顿挫，似不经意却笔笔精到。蔡襄的书法与苏、黄、米相比，最存晋唐遗意。欧阳修说："苏子美兄弟之后，君谟书独步当世，笔有师法。"这是比较公允的评论。

一代文宗欧阳修

欧阳修（1007—1072），字永叔，号醉翁，晚号六一居士，吉州庐陵（今江西吉安）人。家贫，四岁丧父。天圣八年（1030年）进士及第，官至参知政事、太子少师，死后谥"文忠"。欧阳修嗜古好学，博览群书，诗文兼李白、杜甫、韩愈之长，为一代文宗，名冠天下，是"唐宋八大家"之一。其书法用笔险劲，字体新丽，朱熹说："欧阳公作字如其为人，外若优游，中实刚劲。"其书学主张尤为苏轼继承发扬。存世书迹有《诗帖》《集古录跋尾》《自书诗文手稿卷》等。

《灼艾帖》，行书。其笔势险劲，清新俊丽，神采焕发，膏润无穷。与欧阳修的文学成就相比，其书法成就鲜为世人所重，但也有自己的风貌。欧阳修自称其笔法由李邕书而悟得，苏轼称其书"精勤敏妙，自成一家"。

南宋书法

南宋延续北宋"尚意"的书风，书法成就更多地表现在行书和草书上面。很多名人的书简文稿都是书法艺术的佳作。但南宋偏安一隅，天下有识之士充满对国家生死存亡的忧虑，不能倾情于书法，所以有名家而无大家。

爱国诗人陆游

陆游（1125—1210），字务观，号放翁，越州山阴（今浙江绍兴）人。我国历史上著名的大诗人，兼工书翰。草书学张旭，行书学杨凝式，笔札精妙。代表作有《成都感怀诗卷》，笔画秀润恣肆，结字清劲可爱，豪气凌云，意境高远。作为著名的爱国诗人，陆游不以书法闻名，但其书法达到了很高的艺术境界，笔法老到，挥洒自如，与诗文相辉映。

理学家、教育家朱熹

朱熹（1130—1200），字元晦，晚号晦翁，又号紫阳、云谷老人，徽州婺源（今江西婺源县）人。19岁中进士，历任高宗、孝宗、光宗、宁宗四朝，从祀孔庙，世称"朱子"或"朱文公"，为理学之集大成者。他也善书法，行、草书俱佳。传世墨迹多见于书信笔札。笔法从汉魏钟繇入手，兼学二王，笔法精熟，无意求工而自合法度，行笔圆润而有风致。朱熹的信札多用行草书，笔画粗细相间，遒丽多姿，结体绵密，行气通畅，起伏有致，形成了劲气内敛的风格。从技法上看，也是笔墨精妙，作为信札令人爱不释手。史称朱熹善于写大字、作榜书。代表作有《书易经》《七月六日帖》。

《七月六日帖》，此帖的特点是苍劲，结体偏长但用笔却是横向取势。

《书易经》，行书。纸本，史称朱熹善于写大字、作榜书，从《书易经》中可以见其风采。其用笔刚健笃实，而且轻、重、疾、徐相映成趣。结体古朴而清奇，极有气势。

田园诗人范成大

范成大（1126—1193），南宋著名诗人。字致能，号石湖居士，宋吴郡（今江苏苏州）人。绍兴二十四年（1154年）进士，官至资政殿学士。与陆游交谊甚笃，抨击时弊，赞成抗金，以书法著称，精于行草书，论书强调继承传统，以为贵在"行、住、坐、卧常谛玩，经目著心。久之，自然有悟入处"。否则"惟得字画，全不见笔墨神气"。其书师法黄庭坚、米芾，尤其得力于后者。创作出入唐宋，

有米芾笔意，圆熟遒丽，生意盎然。传世书迹有《西塞渔社图卷跋》《中流一壶帖》等。

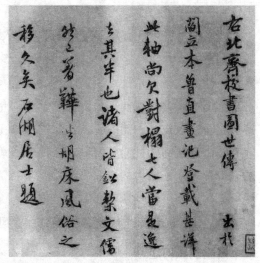

南宋　范成大　《北齐校书图》

范成大之书极为流便，用笔流畅自然，章法一气行走。如其名作《北齐校书图》，题跋清婉秀雅，神完气足，用笔提按转折，中规入矩。范成大曾自述其书法十分注重笔势轻重往复之法。其用笔轻重变化，字体大小配合，整篇和谐自然，飘逸古雅。如果将此帖与朱熹之作相比较，就会发现朱熹笔法横向取势，而此帖则纵向流转，即朱书苍劲，范书秀逸。

心昭天日的英雄——岳飞

岳飞（1103—1142），字鹏举，相州汤阴（今河南汤阴）人，南宋抗金名将。少负气节，沉厚寡言，家贫力学，事母至孝。宣和四年（1122年）入伍前，岳母刺字"尽忠报国"于其背上。以战功授秉义郎。高宗即位后，岳飞上书反对南逃，以越职罪被夺官遣归。复随宗泽守开封，屡败金兵。金大将兀术南犯杭州，岳飞大破金兵，收复建康（今江苏南京）。宋高宗手书"精忠岳飞"制旗给岳家军。岳飞因战功进封武昌郡开国公、太尉。后因反对高宗、秦桧主持的和议，深遭高宗、秦桧忌恨，以"莫

岳飞塑像

须有"的罪名被害于风波亭。孝宗时，追谥武穆，后追封鄂王。

岳飞工词章书法，善行草，学颜真卿，刚劲雄浑，忠义之气，千秋凛凛然辉映世间。

忠愤词人张孝祥

　　张孝祥（1132—1170），南宋著名词人。字安国，号于湖居士，历阳乌江（今安徽和县）人。宋高宗绍兴二十四年（1154年）廷试进士第一名。登第后即上书为岳飞叫屈，秦桧指使党羽诬告张孝祥谋反，将其投入监狱，秦桧死后获释。累官至荆南、湖北安抚使，显谟阁直学士。他才干卓越，抱负远大，忧愤国事，坚持抗金。代表作《六州歌头》（长淮望断）概括了自绍兴和议、隆兴元年符离兵败后二十余年间的社会状况，对于南宋王朝不修边备、不用贤才、实行屈辱求和的政策，表示了极大的愤慨。词中写道："闻道中原遗老，常南望、翠葆霓旌；使行人到此，忠愤气填膺，有泪如倾。"尤工翰墨，字法颜真卿，骨格清劲，也有苏字之丰腴、米字之纵恣，终成其一家风貌。

楷书清劲的张即之

　　张即之（1186—1263），字温夫，历阳（今安徽和县）人，爱国词人张孝祥之侄。官至司农寺丞。其书法在南宋末饮誉天下，金人虽然远在北方，又与南宋政权对立，但是对张即之的翰墨却不惜重金来求购。其书学欧阳询、褚遂良、晚师米芾，遂自成名家。善写擘窠大字，作匾额如作小楷，丰碑巨刻，散流江右。行、楷则清劲绝人。传世墨迹有《金刚经》《杜诗断简》等。

　　《大字杜甫诗卷》，书于淳祐十年（1250年），张即之64岁时作。历来书家认为"大字难妙"，而张氏此作奇趣横生，熟而不滑，运笔坚实峻健，轻、重、徐、疾随机而作，飞白运用恰到好处，为作品增添了遒劲气韵，具有强烈的艺术感染力，为张氏大字楷书经典。

　　张即之楷书作品用笔清劲，结构精严，通篇雅而劲、谨而厚，结字用笔极具匠心。他的《佛遗教经》便是一篇著名小楷。此作以骨力胜，远宗晋唐人写经，风姿雅秀，运笔粗细组合追求变化，灵动平和，善用侧锋。前人说此作"如矮松偃盖，婆娑可爱"。

浩然正气写丹青的文天祥

　　文天祥（1236—1283），字宋瑞、履善，号文山，庐陵（今江西吉安）人。宋理宗宝祐四年（1256年）举进士第一名，年仅20岁。考官王应麟奏称："是卷古谊龟鉴，忠肝如铁石，臣敢为得人贺。"南宋末主政重臣，抗元名将，兵败拒降，以诗明志，诗云："人生自古谁无死，留取丹心照汗青。"其书法出于二王。代表作有《谢昌元座右铭自警辞卷》《上宏斋帖》。

　　《谢昌元座右铭自警辞卷》，草书，是文天祥应友人谢昌元之请而书。谢昌元是一位爱国者，有气节，敦友道，以扶世教为己任，文天祥称其"足以树大作，敦薄夫，救来学之陷溺而约之正"，赞谢昌元为"真仁人"，寄慨甚深。此书法自魏晋，含云卷风舒之气，具有一种跳跃流动的节奏美，堪称字字丹心碧血，泣鬼神而贯金石。

　　《上宏斋帖》字势贯通，清爽脱俗，笔致、行气、章法颇得晋人风采。

书家姜夔

　　姜夔（1155—1221），字尧章，号白石道人，饶州鄱阳（今江西鄱阳）人，终身不仕。他博学多才，无所不通，精通音乐，尤工于词，亦擅书法，并有书学著作《续书谱》传世。其楷书《跋王献之保母帖》，楷法谨严，运笔劲挺，波澜老成，得魏晋古法，情趣盎然，尽脱脂粉，一洗尘俗。

　　姜夔虽有书法专论传世，但其手迹却极为罕见。《跋王献之保母帖》的楷书笔法，清新质朴，劲气达于笔的锋颖毫厘之间，明代陶宗仪称赞此帖是"迥脱脂粉，一洗尘俗"。

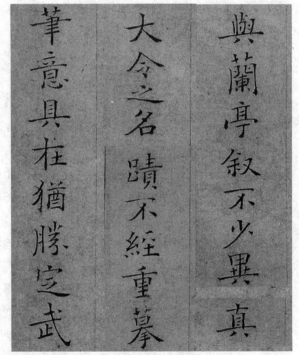

南宋　姜夔　《跋王献之保母帖》

　　姜夔工词，善作曲。其《念奴娇》咏荷的名句"嫣然摇动，冷香飞上诗句"，精雅传神，正和其书法之美相互辉映。

开创米书新面貌的吴琚

　　吴琚，字居父，号云壑，河南开封人。生卒年不详，位至少保。他是宋高宗宪圣皇后的侄子，世称"吴七郡王"。工诗词，尤精翰墨，并以此受宋孝宗欣赏，常被召论诗作字。书法宗米芾，于"米南宫外，一步不窥"。精行、草书，大字极工。其运笔比米芾稳静而少跳荡，提按顿挫稍为稳重而缓慢，书风也不似米芾之"八

面出锋"，略显温文尔雅。传世墨迹有《神物登天七绝诗》《焦山题名》等。

吴琚书法虽宗米芾，但能变化出新。与米字笔势凌厉、"风樯阵马"相比，吴琚不过分用险，结构紧敛含蓄，婉转柔媚。其《神物登天七绝诗》气势往来自然生动，强调映带变化，通篇气势潇洒淳雅，酣畅飞动。南宋书家得米襄阳神韵者，首推吴琚。

赵佶与瘦金书

赵佶（1082—1135），即宋徽宗，神宗十一子，哲宗弟。哲宗病死后，章惇说他"轻佻不可以君天下"，但皇太后认为他有福寿相，且仁孝，坚持立他为帝。在位 25 年，国亡被俘受折磨而死，终年 54 岁，葬于永祐陵（今浙江省绍兴东南 35 里处）。

赵佶是个书画家，他的正书称为"瘦金体"。赵佶在政治上极端昏庸，艺术造诣上却颇为不凡。他精通音律，兼擅书画。其书初学黄庭坚，上溯初唐薛稷，并变其法度，独创了"瘦金书"体。宋徽宗还建立了翰林书画院，征召书画人才，开科取士，网罗书画与鉴赏名家，繁荣创作，为宫廷服务。蔡京、蔡卞、米芾等都在书画院供过职。其传世代表作有《瘦金书千字文》《欲借风霜二诗帖》《夏日诗帖》《欧阳询〈张翰帖〉跋》《芙蓉锦鸡图题诗》等。此外，赵佶还长于花鸟画。

赵佶生活穷奢极侈，大肆搜刮民脂民膏。他派朱勔设立苏杭应奉局，搜刮江南民间的奇花异石，称"花石纲"，运送汴京，修筑"丰亨豫大"（即丰盛、亨通、安乐、阔气的意思）的园林，名为"艮岳"，将北宋政府历年积蓄的财富很快挥霍一空。花石纲又害得许多百姓倾家荡产，家破人亡。人民在此残害之下，痛苦不堪，爆发了方腊、宋江等农民起义，赵佶又派兵进行了血腥镇压。

1125 年 10 月，金军大举南侵。金军统帅宗望统领的东路军在北宋叛将引导下，直取汴京。赵佶接报，连忙下令取消花石纲，下"罪己诏"，承认了自己的一些过错，想以此挽回民心。金兵长驱直入，逼近汴京。徽宗又怕又急。12 月，他宣布退位，自称"太上皇"，让位于子赵桓（钦宗），带着蔡京、童贯等贼臣，借口烧香，仓皇逃往安徽亳州蒙城（今安徽省蒙城）。第二年 4 月，围攻汴京的金兵被李纲击退北返，赵佶才回到汴京。

1126 年闰 11 月底，金兵再次南下。12 月 15 日攻破汴京，金帝废赵佶与子赵桓为庶人。次年 3 月底，金帝将徽、钦二帝，连同后妃、宗室、百官数千人，

以及教坊乐工、技艺工匠、法驾、仪仗、冠服、礼器、天文仪器、珍宝玩物、皇家藏书、天下州府地图等押送至北方，汴京中公私积蓄被掳掠一空，北宋灭亡。因此事发生在靖康年间，史称"靖康之变"。

赵佶被囚禁 9 年后，于 1135 年 4 月甲子日死于五国城。7 年之后，宋金根据协议，将赵佶遗骸运回临安（今浙江省杭州市），由宋高宗葬于永祐陵，立庙号为徽宗。

《真书千字文》

宋徽宗 22 岁时的作品。此时他的"瘦金书"体已经成形。宋代蔡绦在《铁围山丛谈》中记述说："国朝诸王弟多嗜富贵，独祐陵（赵佶）在藩时玩好不凡。所事者惟笔研、丹青、图史、射御而已。当绍圣、元符间，年始十六七，于是盛名圣誉，布在人间，识者已疑其当璧矣。初与王晋卿诜、宗室大年令穰往来。二人者，皆喜作文词，妙图画，而大年又善黄庭坚。故祐陵作庭坚书体，后自成一法也。时亦就端邸内知客吴元瑜弄丹青。元瑜者，画学崔白，书学薛稷，而青出于蓝者也。后人不知，往往谓祐陵画本崔白，书学薛稷。凡斯失其源派矣。"

《秾芳诗》

绢本大字楷书。纵 27.2 厘米，横 265.9 厘米。共 20 行，每行 2 字。现藏于台北故宫博物院。书法结体潇洒，笔致劲健，为赵佶"瘦金书"代表作。清代陈邦彦曾跋赵佶《秾芳诗》："此卷以画法作书，脱去笔墨畦径，行间如幽兰丛竹，泠泠作风雨声。"宋徽宗赵佶以"瘦金书"自号，但是习练瘦金书的人都知道，大字瘦金尤其难写。赵佶正是凭着这幅极为精彩的瘦金诗卷，在中国书法史上留下了耀眼的名迹。

《秾芳诗》在告诉我们：芳香浓艳的花朵依着翠绿的叶子，绚烂得开满庭院。花朵上沾着零星的露珠，娇羞如醉，黄昏的霞光照得它似乎要融化一般。这样美的景致画家难以描绘，只有天地造化才能留下如此醉人美景。

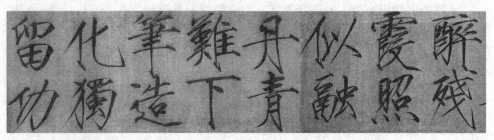

北宋　赵佶　《秾芳诗》

此作与其内容意境相生，似有翠竹、瑶草、灿烂鲜花摇曳于春风晚照之中。这是瘦金体大字硕果仅存的一幅杰作。此作在此书体的艺术表现上已经是登峰造极。用笔极其精美，笔带牵丝，毫厘不爽，并增添了运笔的潇洒情致与卷面的活力，章法结体更是与大自然的美相契合。

《草书团扇》

作者把草书的点画美、线条美、结构美、章法美、气韵美，在这个团扇面上表现得淋漓尽致、恰到好处，完全是神来之笔！这幅极尽优美线条变化之能事的书法艺术神品，仿佛是天然成就的。即使是不识草书，甚至不识汉字的人，也同样可以一眼就感受到这团扇字迹的美。其遒劲翻转的线条，好似寒风中掠水而起的燕子在飞动；淋漓而洒落的笔墨，好似沾泥带雨的花片缤纷！

元代书法

1206 年，蒙古族领袖铁木真统一了蒙古，称成吉思汗，建立大蒙古国。1260 年，成吉思汗之孙忽必烈即位，仿效汉法，建燕京为中都。1271 年，忽必烈取《周易》"大哉乾元"之义，改国号为"大元"。

元代（1271—1368）是中国历史上第一个少数民族建立的全国性统一政权，它以强大的武力开疆扩土，开辟了空前广大的版图。元蒙统治者崇尚武力，对文化不甚重视。由于元初蒙古贵族废除科举制度，又将百姓分为蒙古、色目、北人、南人四等，南人最贱。南人是原南宋统治区的百姓，当中包括很多文人，他们地位低贱，生活窘困潦倒，其中一些人走向山林田园，过起了避世隐逸的生活。文人们寄情山水诗画，以此来排遣发泄对现实的无奈和不满，寄托清高孤傲、孤芳自赏的情怀。元代文学的主要成就是元曲，元曲排在唐诗宋词之后，以自然、坦率的特点反映了元代的时代面貌。

元代的书学没有重大的创新发展，大体的情况是崇尚复古，宗法晋唐，元代书法家大多沿此路径寻求发展。元代统治者至仁宗、英宗才开始重视文翰，而真正喜欢书画的是元文宗图帖睦尔。他于天历初（1328 年）建奎章阁，搜求天下古玩名迹，也常到奎章阁欣赏法书名画，书法一度出现兴盛局面。

元初书家首推赵孟頫，其次有鲜于枢、邓文原等名家。《元史·赵孟頫传》中说："孟頫篆籀、分隶、真、行、草无不冠绝古今。"比较而言，赵孟頫的真书、行书造诣最深，影响最广。赵氏书法早岁学"妙悟八法，留神古雅"的思陵

书（宋高宗赵构的书法），中年开始钻研晋唐诸家，力求摆脱南宋以来取法近人、故作姿态的风习。他的书法法度纯正，笔法圆熟，雍容遒美。元代书坛尚古之风，便是从赵氏而起。元代中期的书学可说是复古主题的全面落实。同时，赵氏书风极受推崇，学习者甚众，如邓文原、张雨、朱德润等书家，或得赵孟頫亲授，或私淑赵氏笔法。在这样的大氛围下，元代中期的书坛虽然兴盛，但并无多少突破，只有康里巎巎和杨维桢自成特色。元代后期，书坛上有吴镇、倪瓒、王蒙、饶介、俞和、危素等知名书家，但也都深受赵氏书风影响，几无超越。

赵孟頫除了领导书坛复古之外，还明确提出"书画同源"的艺术主张，他在自己画的《秀石疏林图》上题诗曰："石如飞白木如籀，写竹还须八法通。若也有人能会此，方知书画本来同。"他的这一主张，无论对中国书法还是对中国绘画都有深远的影响。

元代中后期的画家受赵孟頫影响，用作画之笔法作书，或题于画幅上，或单独书写，从而形成了别具一格的画家书法。这类书法的代表人有柯九思及被称为"元末四大画家"的黄公望、王蒙、倪瓒、吴镇等人。其中柯九思以擅画墨竹著称，其书学欧，力求挺拔。吴镇之书能摆脱赵孟頫的影响，另辟蹊径，以拙为巧，看似荒凉草率，实则韵味隽永，其狂草长卷《心经册》是不可多得的佳作。

元代书法在中国书法史上占据着重要地位，它避开了宋朝的流弊，远接晋唐，崇尚古风，取得了较高的成就。比如章草，自从魏晋以后就很少有人写了，而元代却出了一大批章草高手。在艺术的表现形式上，元人开了诗、书、画、印相结合的综合艺术风貌之先河。

艺术大师赵孟頫

元初的书法基本沿袭宋代，主要学颜真卿、苏轼，书风厚重劲利。到元世祖忽必烈时，派人到南方访贤，请出了赵孟頫，从此"江左风流"风行天下。与赵孟頫同时的书法家还有鲜于枢、邓文原等，但他们都不能和赵孟頫相比，赵孟頫的影响笼罩了整个元代。

赵孟頫诸体兼擅，他以复古为号召，宗法晋唐，力矫宋人一味尚意之风，博涉古法，使几乎失传的章草及篆隶等书体重新焕发生机，尤以行楷书著名。赵书雍容华美，不乏骨力，潇洒中见高雅，秀逸中见清气。楷书方面与颜真卿、柳公权、欧阳询齐名，并称为"颜、柳、欧、赵"楷书四大家，为历代学书者所崇尚，影响深远。

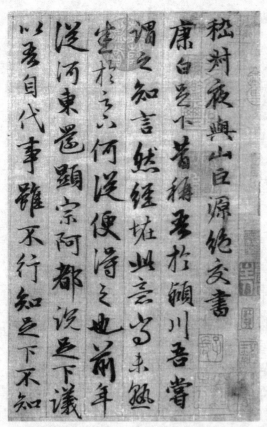

元 赵孟頫 《嵇叔夜与山巨源绝交书》

赵孟頫一生作品流传很多，较著名的有《胆巴碑》《三门记》《洛神赋》《烟江叠嶂图诗卷》等。《胆巴碑》用笔圆润丰满，结体略取横势，重心安稳，撇捺舒展。通篇法度严谨，神采焕发。《三门记》为赵孟頫晚年力作。其用笔多方，结体取法李邕、徐浩，遒密稳健，疏朗有致，被后人誉为"天下赵碑第一"。

赵孟頫虽然在书画艺术上有着巨大的成就和影响，但在历史上是个有争议的人物。他出身宋朝宗室，自幼聪敏好学，14岁就以父荫补官，得到真州（今江苏）司户参军的职务。适逢元兵南下，南宋灭亡，他潜归故里读书。元世祖忽必烈出于政治需要到江南求贤，当时很多有气节的汉人不愿为蒙古人做事，但身为宋皇室宗亲、博学多才的赵孟頫，

却应召出仕，去朝中做官。赵孟頫文质彬彬、神采奕奕，入朝后立即受到元世祖的赏识，被呼为"神仙中人"，还获得了各种礼遇。但是，赵孟頫不可能在政治上得到重用，他的职务只是表面荣宠却没有实权的文学侍从类闲职——从四品集

·延伸阅读·

造像碑

赵孟頫（1254—1322），字子昂，号松雪道人、鸥波道人、水精宫道人。宋太祖十一世孙，湖州（今浙江吴兴）人，官至翰林学士、荣禄大夫。他学识渊博，天资聪颖，雅善诗词文赋，精通音律，尤以书画著称于世。他身为宋朝宗室，富于文化修养，学识渊博，书法绘画的造诣不仅高出有元一代，而且在历史上也十分杰出。他的书法是篆、隶、楷、行、草无所不精，绘画则山水、花鸟、人物、走兽无所不工。赵孟頫的书法早期学隋僧智永，进而取法王羲之、王献之，并广学汉、魏、晋、唐各名家，得褚遂良之道婉，陆柬之之流畅，李邕之骨力。他的珠圆玉润、典雅秀丽则完全得于二王书法，转益多师，逐渐自成姿韵婉约、中和道美的风貌，成为中国书法史上卓有贡献的书法大家。

贤直学士。就是这样，还遭到许多蒙古大臣的妒忌，所以他过得并不开心。赵孟頫历仕数朝，其中最受优宠的是元仁宗时期。元仁宗崇敬他，对他称字不称名；还把他比作唐朝的李白、宋朝的苏轼，说他出生高贵，气质高华，操履纯正，博学多才，书画绝伦，兼通佛老，人所不及，晋升他为从一品的翰林学士承旨、荣禄大夫，推恩三代，就连他的妻子管夫人也被加封为魏国夫人。赵孟頫声誉显赫，高克恭、康里巎巎都和他交往，年轻画家黄公望、柯九思等都拜其门下。但是，赵孟頫一方面继续遭到蒙古贵族的猜忌，一方面又为宋代遗民看不

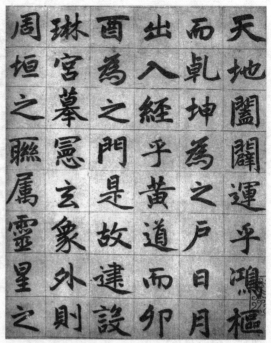

元　赵孟頫　《三门记》

起，所以他晚年时的心情仍然是矛盾和无可奈何的。他在诗中写道："齿豁童头六十三，一生事事总堪惭。唯余笔砚情犹在，留与人间作笑谈。"他知道自己一生在政治上受元政府的摆布，是没有自由的，这可从他写的《岳鄂王墓》一诗中窥见一二。这首诗写道："鄂王坟上草离离，秋日荒凉石兽危。南渡君臣轻社稷，中原父老望旌旗。英雄已死嗟何及，天下中分遂不支。莫向西湖歌此曲，水光山色不胜悲。"此诗表达了赵孟頫的故国之思，以及在政治上和文艺上别无选择的无奈之情。

有燕赵豪气的鲜于枢

鲜于枢（1256—1301），字伯机，河北渔阳（今天津蓟县一带）人。官至太常寺典簿。为人豪放，相貌魁伟，酒酣之后，吟诗作字，意态横生。他以一代人物自期，但始终怀才不遇，于西湖边自营一室，名曰"困学斋"，以琴书研读终其一生。他在书法上用力极深，尤其对草书倾注的精力最多，有《论草书帖》。他推重张旭、怀素、高闲等，认为黄庭坚的草书"大坏"，不可学。与赵孟頫交往甚多，友谊深厚，当时书坛上有"南赵北鲜"之称。在元代之初，鲜于枢与赵

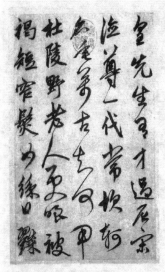 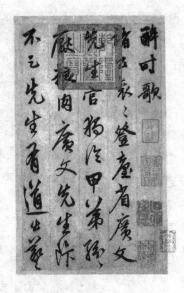

孟頫并为两大家，书如其人，赵孟頫贵胄风流，风神俊雅，鲜于枢则有豪侠之气。明王世贞说："鲜于博学负才气，貌伟而髯，类河朔伧父。余见其行草往往以骨力胜而乏姿态，略如其人。"他的传世书迹有《苏轼海棠诗卷》《论草书帖》等。

元　鲜于枢　《醉时歌》

《醉时歌》是杜甫一首感怀身世的诗，也是鲜于枢行草书的代表作品，其书力追二王，用笔婉转劲利，结体自然。

《苏轼海棠诗卷》抄录的是苏轼咏海棠的七言长诗。其用笔如作楷书，一笔不苟，凝重坚实，中锋圆劲，笔墨酣畅，无一松懈、板滞之笔，笔锋锋芒毕现，自然放笔而不事雕琢。《苏轼海棠诗卷》是苏东坡被贬黄州的牢骚之作，鲜于枢正是借此书以抒发怀才不遇之情。仔细品味此卷书法，既有海棠带露的鲜润，又有一带才人的豪气，实为行书中之精品。

鲜于枢在书法的用笔上有独到的体悟，也给我们以重要的启示。据鲜于枢在其《困学斋杂录》里的记述，他早年即专心学习书法，总是惭愧不能追踪古人的功力。有一次，他在路上偶然看到有两位运货人挽车行于泥淖之中，又要防滑，又要前行，忽然顿悟了用笔之道：人要往前行，车子的重力向下，摩擦力向后；人拉车向前的用力，正如笔在纸上的用力，这是用笔的"疾""涩"二法。

精于章草的邓文原

邓文原（1258—1328），字善之，绵州（今四川绵阳）人。幼年好学，15岁通《春秋》。官至集贤直学士兼国子祭酒，拜翰林侍讲学士。邓文原是一代清官，为官极有声望，博学多才又善书法。他为文精深典雅，诗词简古而清丽。

书法精于楷、行、草，早年法二王，后法李邕，行笔遒劲、隽美，与赵孟頫、鲜于枢在当时书坛齐名。他的行书和赵孟頫很接近，只是风格比赵孟頫显得刚劲冲澹一些。《芳草诗帖》就是他行书的代表作。邓文原传世书迹还有《急就章卷》等。

在临摹之作《急就章卷》中，邓文原变皇象扁方、古拙之古章草为挺健、秀雅之新章草。其布白工整，落笔凝重，风格飘洒而又劲健沉实。

俊逸清赡的道士张雨

张雨（1283—1350），原名泽之，一名天雨，字伯雨，道号贞居子，又号句曲外史，杭州人。元代著名道人、书画家。他在 20 岁时，忽然弃了妻子儿女，入普福寺出家，道名嗣真。他的书法初学赵孟頫，又上溯唐李邕、怀素。《题画诗卷》字体大小错落，点画飞动而沉实，结体活泼自然。

《登南峰绝顶诗》是张雨的代表作，其笔画时有横斜，如榛莽丛生，但真气弥满，意象空灵，生意盎然。

"初观骇人栎棘蓬，久视一一金芙蓉"是郑祐的一句诗，生动地说出了张雨书法艺术的审美特征。初看他的书法，如一片榛莽，蓬棘横斜，定神欣赏就会发现，原来其中生机弥满，枝叶多姿，如"金芙蓉"般美妙。他用看似飘动实则苍劲之笔，创造出了极其生动的形象。张雨的书法审美意象完全和大自然融合在一起，做到了"外师造化，中得心源"，极大地丰富了书法的表现力。

山林逸韵的书家倪瓒

倪瓒（1306—1374），字元镇，元代无锡（今江苏无锡）人。善诗文，工山水画，书法擅楷、行二体，别具风格。其纸本行楷《淡室诗》为友人宗道所作。结体内紧外舒，端庄古朴，笔画挺健温厚，娴雅秀逸，一改当时妩媚之气，"奕奕有晋、宋人风气"。

倪瓒的绘画和他的书法一样，有山林之风，自是与众不同。代表作有《幽涧寒松图》。

铁崖种梅的杨维桢

杨维桢（1296—1370），字廉夫，浙江省诸暨人。他父亲杨宏筑楼铁崖山，植梅百株，聚书万卷，让他在楼上读书五年，因此自号为"铁崖"。其《游仙唱和诗册》在行书中间有草书，但浑然一体，点画奇崛，结构随心所欲，出人意表，纵横突兀，怪诞而苍劲，充满了扑朔迷离的气氛。杨维桢用笔墨宣泄了自己身虽

隐而心不平的愤懑之情。

《张氏通波阡表》
是杨维桢行书的代表名
篇，淡黄纸，乌丝栏，
是其70岁时应松江张骐
之请而作。杨维桢此表
上法汉魏，出入于钟繇、
索靖，熔章草和今草于
一炉。今草则宗法王羲
之，形成了亦苍亦秀的
个人风格。

元 杨维桢 《游仙唱和诗册》

书写神速的康里巎巎

康里巎巎（1295—1345），字子山，色目康里部人。少数民族书法家，名重一时。
祖父燕真随元世祖忽必烈征战，以武功起家。他自幼入学国子监，接受汉文教育，
官至奎章阁大学士，兼修国史。其书法擅长真、行、草，笔画遒媚，转折圆劲。
他正书学虞世南，行草书学钟繇、二王。传世书作有《述笔法卷》《书李白诗卷》等。

《述笔法卷》为康里巎巎39岁时作，内容为节录颜真卿《述张长史笔法十二意》
一文。取法唐人，笔力刚劲，使转自如流畅，神气飞动，是本卷书法的艺术特色。

《书李白诗卷》也是康里巎巎的代表名作。在此书中，康里巎巎将今草与章
草的笔法特点融合为一体，使之既有史游、皇象之古朴，又有汉简之生动、今草之流便，而且字字笔法呼应。字体在攲斜倾侧中求平正，在端庄平和中求奇异，行笔迅疾劲健，斩钉截铁，气势豪迈，甚得章

元 康里巎巎 《述笔法卷》

草精髓。

康里巎巎写字极快。据陶宗仪《辍耕录》记述说，康里巎巎曾自称比赵孟頫一天写一万字还要快。快了就精熟，但只熟不生、只快不沉着就出现了字体雷同而少姿态的弊病，所以方孝孺评他说："（康里巎巎）行草逸迈可喜，所缺者沉着不足。"

明代书法

明朝自立国之始，太祖朱元璋即提出要以重典治国，所以明代成了中国历史上一个极度集权的朝代。它残酷镇压异己，对国人的思想行为进行严密的监视与控制，所以这个朝代的文艺在很长一段时间里，都唯君王好恶马首是瞻，程式、刻板、拘谨而缺乏创新。明前期书法可以说是皇权笼罩下的艺术。

明代初期，太祖朱元璋、成祖朱棣提倡帖学，朝野之士趋之若鹜；同时，明代科举十分重视书法，书体工整拘谨，所以帖学一时大盛。明初书法以"三宋"（宋克、宋璲、宋广）、"二沈"（沈度、沈粲）为代表。"三宋"由元入明，主要活动于洪武年间。"三宋"中以宋克成就最高，擅长真、行、草诸体，尤以章草名噪一时。宋璲精于篆隶，宋广妙于章草。沈度、沈粲兄弟的小楷端稳秀媚，他们的书体后来成为大行其道的"台阁体"。明初的书法，大都以官方书体"台阁体"为规范，以结体方正、大小统一为原则，缺乏生气。士子们为求功名竞相摹习，渐成风气，流为千篇一律的死板模式，失去了艺术情趣和个人风格。篆隶书体却很少有人问津。

这种情况一直到成化、弘治年间才有了变化。明代中期，江南地区的苏州、杭州、扬州等城市成为全国的经济文化中心，文人雅士荟萃。商业的繁荣引发了人们对于文化享受和审美情趣的更高追求，书法家们开始摆脱台阁体的束缚，取法古人，博采众长，以畅神适意、抒发个人情感为目的的书风重新在文人书法中兴盛起来。其中吴门派书法领风气之先，代表人物有祝允明、文徵明、王宠。祝允明工小楷、行、草，尤以狂草最具特色。文徵明善楷、行、草、隶诸体，尤工小楷，法度森严，点画精到，至老不衰。王宠专务晋唐风韵，以小楷书最为著名。

真正个性鲜明、创出明代书法特色的，是晚明出现的一批书家，如徐渭、董其昌、张瑞图、邢侗、米万钟、黄道周、倪元璐等人。徐渭被称为"八法之散圣，字林之侠客"（袁宏道语），他擅行草，以狂草最见本色。其书法方圆兼济，轻

重自如，笔墨纵横，跳逸飞动。董其昌、张瑞图、邢侗、米万钟号称"明末四大家"，又有"南董北米""北邢南董"之称。董其昌初学唐人，转法钟王，作品以行草最多，以楷书为贵，其书风高秀圆润，韵味古淡，对后世影响甚大。邢侗取法"二王"，以行草见长，尤精章草。张瑞图擅行草，书风奇逸狂怪，激荡跳跃，曾对日本书坛产生过影响。倪元璐擅草书，用笔险绝，风清骨峻，有烟云之气。黄道周擅行草，离奇超妙，浑浩流转。

综观明代书法，虽然也出现了一些有造诣的大家，但没有重大的突破和创新。晚明这一批书家的出现，极大地冲击了自元以来圆润熟媚、流畅甜美的书风，开启了以奇逸狂狷、激跃劲健为美的新风尚，一直影响到清初书坛。

擅古今草书的宋克

宋克（1327—1387），字仲温，长洲（今江苏吴县）人，自号南宫生。宋克生性侠义好客。元末战乱，他归家筑室，收天下名帖，每日优游翰墨，不知疲倦。洪武初年担任凤翔同知，卒于任上。与杨维桢、倪瓒诸人相友善。宋克综合各家书法得魏晋神髓，而

明 宋克 《临急就章》

对皇象《急就章》用功最勤，得其天然秀逸之气。他以章草之法入行草之中，笔精墨妙，别开生面，风度翩翩，十分可爱。

宋克平生多次临《急就章》，风格不尽一致。但就此本而言，可谓行笔劲健，章法严谨，首尾相顾，气势连贯。

由于书学《急就章》，所以宋克运用章草笔法画竹尤为精妙。《丹青志》说他："虽寸冈尺堑，而千篁万玉，雨叠烟生，萧然无尘俗之气。"

台阁体与沈度

台阁，本是尚书的别称。明初，上层官僚中形成了一种典雅工丽、歌功颂德的文风，称为"台阁体"。在书法上以结体方正、大小统一、字迹光洁乌黑为标准，称为"台阁体"。台阁体书法的正宗源起于沈度、沈粲兄弟。

　　沈度（1357—1434），字民则，号自乐，松江华亭人。明成祖时以善书应诏入选中书舍人，其字清秀婉丽，雍容端雅，深受明成祖喜爱，被称为"我朝王羲之"，"凡金版玉册，用之朝廷、藏秘府、颁属国，必命之书"。其后沈度推荐其弟沈粲成为中书舍人。沈氏兄弟因备受帝王宠爱，坐享高官厚禄，声名大噪，朝野士夫争相效仿，莫不以迎合帝王口味为书写宗旨，台阁体书法由此而形成。

　　沈度《敬斋箴卷》，楷书纸本，"敬斋箴"一篇，末款"永乐十六年仲冬至日翰林学士云间沈度书"。此时沈度62岁。书体婉丽飘逸，雍容适度，圆润娴雅，虽为馆阁体代表作品，但完全避免了一般馆阁体呆板少生气的毛病，笔画中有柔韧的弹性，充溢着活力，外娟秀而内刚劲。

　　北京西郊觉生寺（大钟寺）的永乐大钟，上面所铸经文二十一万七千余字，就是沈度所书，全是楷书，极见功力。

明　沈度　《敬斋箴卷》

书画兼长的沈周

　　沈周（1427—1509），字启南，号石田、白石翁、玉田生等，是明中期诗书画三绝的艺术大家。自幼显露诗书天才，11岁能作百韵诗。但是他不入仕途，一辈子在诗书画的艺术中生活，文章学《左传》，诗学白居易，字学黄庭坚，尤工绘画，是"吴门四家"之一，人称"吴门画派"的班首，在画史上影响深远。他的书法每与画相得益彰。其书得黄庭坚神髓，在结体布势上稍加收敛，虽然也是遒劲奇崛，筋骨嶙峋，但比黄字要流畅一些。

　　清方薰曰："石田老人笔墨，似其为人，浩浩落落，自得于中，无假乎外。

凡有所作，实力虚神，浑然有余。故仆以谓学石田，先须养其气。"

草书大家祝允明

祝允明（1460—1526），字希哲，因生而左手六指，故自号枝山，长洲（今江苏吴县）人。自幼聪慧过人，五岁时能写一尺见方的大字，九岁会作诗。弘治五年（1492年）中举，以后久试不第。正德九年（1514年）被授为广东兴宁县知县，嘉靖元年（1522年）转任为应天（今南京）府通判，不久称病还乡。祝允明能诗文，尤工书法，名动海内。他和唐寅意气相投，玩世狂放，二人与文徵明、徐祯卿并称为"吴中四才子"。

祝允明的书法有家学渊源，他擅真、行、草书，楷书学钟繇、王羲之和初唐虞、欧、褚诸家，精谨端雅，秀美兼具，董其昌称赞他的书法"如绵裹铁，如印印泥"。行书学王献之、智永、米芾和赵孟頫，兼取章草古意。草书取法怀素、黄庭坚，参差错落，纵横飞动，气势雄壮，情貌多变，极具艺术震撼力，有"枝山草书天下无，妙洒岂独雄三吴"（黄勉之语）之赞。但他晚年的一些作品由于写得过于随便，流入"怪俗"恶趣。

祝允明《后赤壁赋卷》，草书纸本。此卷书苏轼所撰《前赤壁赋》《后赤壁赋》二篇，用笔多出奇趣，气势豪强，若崩岩坠石，可谓明代中期狂草书法的佳作。

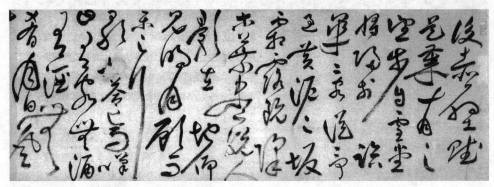

明 祝允明 《后赤壁赋卷》

精勤艺事的文徵明

文徵明（1470—1559），初名壁，字徵明，更字徵仲，祖籍湖南衡山，自号衡山居士，江苏长洲（今苏州吴县）人。他出身仕宦之家，天资不算聪颖，但学习十分勤勉。早年攻诗文书画，师从吴宽、李应祯、沈周等。文徵明曾经十次参加乡试，均未及第。直到54岁时，才受工部尚书李充嗣的推荐得以直接入吏部

参加考核，授翰林待诏一职。但很快厌倦了仕途生活，随即回乡精研书画，主盟吴中书坛数十年。文徵明诗、文、书、画无一不精，是被人称为"四绝"的全才。他早年参加生员岁考，因为字拙而不能参加乡试，于是发愤学习书法。文徵明取法晋、唐。他的小楷温纯精绝。行书深得智永笔法，后刻意学《圣教序》，笔法严谨，遒劲姿媚，气韵浑穆。篆书取法李阳冰。文徵明生平雅慕赵孟頫，诗、文、书、画均深受其影响。他治学严谨，临池不辍，80 岁以后写的小楷仍一丝不苟，无一笔懈怠。年近 90 岁时，还孜孜不倦，为人书墓志铭，未待写完，"便置笔端坐而逝"。

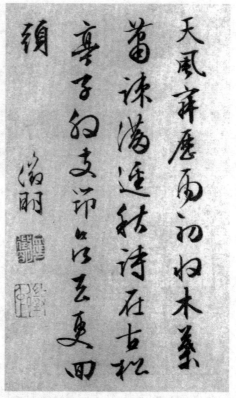

明　文徵明　楷法行书

以拙取巧的王宠

　　王宠（1494—1533），字履安，后字履吉，号雅宜山人，人称王雅宜，长洲（今江苏吴县）人。他是唐寅的女婿。早年屡试不第，后以邑诸生贡太学，在南京国子监做太学生，平生并无仕进。仕途的不如意使他寄情于山水与诗文书画之间。"以拙取巧"是王宠书法的基本特点。他的行书力学王献之，但并不只求其形似，而是着力于其流畅洒脱、飞腾跳宕的神韵，追求书法的沉厚古拙之味。王宠亦善作小楷。他的小楷面目有别于与他同时的祝允明和文徵明等人，亦是从古拙中运化晋人之风，所以呈现出古雅散逸的韵致。王宠 40 岁便离开了人世，论者将其书风归结为疏朗洁净、古雅宕逸之美。何良俊在《四友斋书论》中评其书："衡山之后，书法当以王雅宜为第一。"

"江南第一风流才子"唐寅

　　唐寅（1470—1523），字伯虎，一字子畏，号六如居士，苏州人，"吴门四家"之一。他早年有才名，青年时代在南京乡试得中"解元"（第一名），第二年参加会试因牵涉试题被窃案入狱。此后遂绝意仕途，寄情诗书画，放荡不羁，自称"江南第一风流才子"。

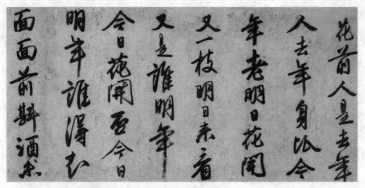

明 唐寅 《自作诗卷》

唐寅书法为画名所掩。他的书法主要学赵孟頫，更受李邕影响，俊逸挺秀，富有书卷气。唯笔力稍弱，结构亦略趋松散。

其代表作《落花诗卷》，作于嘉靖元年（1522 年），当时唐寅 52 岁。吴中好友诗文唱和，沈周首唱，文徵明、徐祯卿、唐寅等和之。《落花诗卷》中的 30 首诗，是唐寅的和诗。诗中流露出浓重的感物伤怀的情绪。此卷笔墨酣畅，笔势飞动，观之真如落红满地，寄寓着无限的惜春、叹春之情。

其《自作诗卷》点画腴润，风格婉约，表现了以韵制胜的特点。

笔墨纵横的徐渭

徐渭（1521—1593），字文长，号天池山人、青藤道士、山阴布衣等。徐渭天资聪颖，20 岁中秀才，不过此后屡试不第，终身不得志于功名。但他才华横溢，诗书画全能，又多结交文人名士，因此声名渐起。后来被浙闽总督胡宗宪召入府中做幕僚，对当时军事、政治和经济事务多有筹划，并参与过东南沿海的抗倭斗争。后来胡宗宪获罪下狱，徐渭深受刺激，精神一度失常，因杀死妻子而入狱，七年后经朋友营救出狱。晚年以书画为生，穷困而终。

徐渭的书法和他的个性一样狂放不羁。他主张学书要独出于己，目的在于"寄兴"，即表现自己的真面目。他的行书草书"笔意奔放如其诗，苍劲中姿媚跃出"（袁宏道语）。徐渭的狂草气势磅礴，笔墨恣肆纵逸。他对自己的书法极为自负，自云："吾书第一，诗二，文三，画四。"他晚年依靠出卖字画度日却不能满足温饱。死后 20 年，其诗文书画却越来越为人所推重，朱耷、郑板桥等名家无不对其崇拜有加，近代艺术大师齐白石在提到徐渭时曾说："恨不生三百年前，为青藤磨墨理纸。"

徐渭《夜雨剪春韭诗》，行书纸本。此幅笔势奔放，气势豪迈，用笔沉着浑圆，中锋提顿，颇有黄庭坚一波三折之意；而飞动跳跃之笔致，又有米芾的情趣。

通篇一气贯注，于萧散爽逸之中逞其刚健奇崛之势。

徐渭《三江夜归诗》，行草纸本，是徐渭风格成熟时期的代表作。此幅行笔娴熟迅急，纵横狂放，点画狼藉，满纸烟云，变幻莫测。

俊骨逸韵的书画大家董其昌

董其昌（1555—1636），字玄宰，号思白、思翁，别号香光居士，华亭（今上海松江）人。万历十七年（1589年）进士，历任翰林院编修、湖广提学副使、太常寺少卿、礼部侍郎、南京礼部尚书等职，天启六年（1626年）辞官，以太子太保衔致仕。卒赠太子太傅衔，谥文敏。

董其昌天才俊逸，通禅理，精鉴藏，工诗文，是晚明当之无愧的书画大家。他少时曾因字拙而在郡考中被降为第二，从此发愤临池，每日习帖不止，达到了废寝忘食的程度。他曾将《淳化阁帖》全部临过，颜真卿的《与蔡明远书》也临过五百本，晋、唐、宋、元各家无所不学，无所不精，并自成一体。其书圆劲秀逸，平淡古朴，风华自足。结构自然秀美，布局闲适舒朗，用墨也非常讲究，枯湿浓淡，尽得其妙。

人们常爱把董其昌与赵孟頫的书法相提并论。二人都是集古法之大成者，但赵书圆熟，董书纤秀；赵书强调法度，董书常有率意之作。这点董其昌自己说得十分中肯，他说："赵书因熟得俗态，吾书因生得秀色。赵书无弗作意，吾书往往率意。"

后世对董其昌的书法褒贬不一。褒者赞其天然俊逸，含意无尽；贬者则认为董书纤弱柔媚，缺乏骨气。不过客观而论，董书堪称古代帖学的最后一座高峰，对后世书法的影响十分深远。

清康熙帝说："华亭董其昌书法，天姿

明 董其昌 《试笔帖》

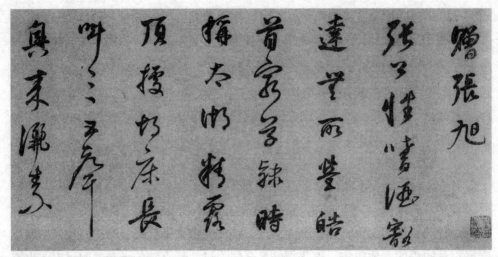

明 董其昌 唐人诗《赠张旭》

迥异。其高秀圆润之致，流行于楮墨间，非诸家所能及也。每于若不经意处，丰神独绝，如清风飘拂，微云卷舒，颇得天然之趣。尝观其结构字体，皆源于晋人。……故摹诸子辄得其意，而秀润之气，独时见本色。草书亦纵横排宕有致，朕甚心赏。其用墨之妙，浓淡相间，更为敻绝。临摹最多，每谓天资功力俱优，良不易也。"

董其昌唐人诗《赠张旭》卷，草书纸本。此卷典型地表现了董其昌书法淡、秀、润、韵的风格特征。

董其昌《试笔帖》，草书纸本。此幅草书，清新空灵，气韵贯注，游丝牵连，生动流美，是董其昌草书的代表作。从墨迹来看，此幅作品是在怀素之后草书艺术的又一次创新，它继承了《自叙帖》精妙细劲的线条而更加婉丽，意境转向空灵，颇具禅意。尤其是在墨法上，董书追求疏淡之美，这和他整体的艺术观是相一致的。

一意横撑的张瑞图

张瑞图（1570—1644），字长公，又字无画，号二水，别号果亭山人、白毫庵主等，福建晋江人。累官至礼部尚书，擢武英殿大学士，参与枢要。因受魏忠贤赏识，于是投靠阉党。崇祯年间阉党受到清算，张瑞图被列入钦定逆案名单流放三年，赎身为平民。居乡里，以诗文书画度余生。他的书法与邢侗、米万钟、董其昌合称为"晚明四大家"。

张瑞图擅行草书。他的书法最明显的特点是尖锋下笔，转折处以侧锋做横截翻折的动作，即常说的"有折无转"，给人以激荡跳跃、锋棱尽露之感。其书章

法错落宽疏，气韵连绵，前后呼应，行笔自然，极具个性和新意。梁巘《评书帖》评张瑞图曰："用力劲健，然一意横撑，少含蓄静穆之意，其品不贵。"

节义千秋的黄道周

　　黄道周（1585—1646），字幼平（或幼玄），号石斋，福建漳浦人。天启二年（1622年）进士，崇祯朝任右中允。崇祯死后，事福王、唐王，官至礼部尚书、武英殿大学士。当时清兵已经打至江南，但他有职无权，所有大权都在郑芝龙及其家族手中。黄道周上书皇帝说，与其坐而待毙，不如出兵迎敌，于是带着学生和家人，招募义勇，率兵抗清，终因孤军作战，势单力薄，不幸被俘，顺治三年（1646年）被杀于南京。就义后，人们从他的行包里发现他遗给家人的是破指血书"纲常万古，节义千秋；天地知我，家人无忧"十六个大字。黄道周工书画，真、草、隶各体兼善，尤善行草。行笔严峻方折，纵横敧侧，结体奇崛茂密，用笔多轻重与疏密的变化，章法有断续之致，又将草书的离合之致发挥到了极致，离奇超妙，如急湍下流，波咽危石。

劲拔超逸的倪元璐

　　倪元璐（1594—1644），字玉汝，号鸿宝、园客，上虞（今属浙江）人。与黄道周同科进士，历官国子监祭酒、兵部右侍郎、户部尚书兼侍读学士。清廉正直，

明　倪元璐　《与母亲家书》

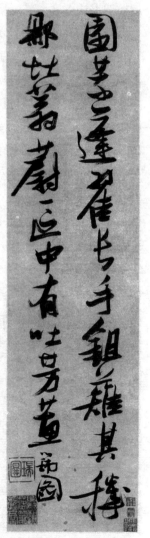

明　张瑞图　《五绝诗轴》

人品高尚。李自成攻陷京师，崇祯帝吊死煤山，倪元璐在家乡上虞闻讯以帛自缢而绝。诗文为世重，书画俱工。他的书法以行、草见长，刚毅劲拔、纵横超逸而不失灵秀之气，康有为在《广艺舟双楫》中称赞他说："明人无不能行书者，倪鸿宝，新理异态尤多。"

清、近代书法

清前期书法

清代（1644—1911）是中国历史上最后一个封建王朝。清朝统治者重视学习和吸取汉文化，具有较高的汉文化素质。清代的帝王都对书法有着浓厚的兴趣，他们个人的喜好与推崇对清代书坛的发展产生了深远影响。

书法史上一般以乾隆朝为界将清代书法分为两个时期：乾隆以前为"帖学期"，乾隆以后为"碑学期"。明末书坛的放浪笔墨、狂放不羁的行草书风在清初进一步延伸，但并没有形成主流。

清代前期的书风受帝王影响极大。清初天下渐趋安定，文化艺术随之兴起，典章文物大体承袭明代。康熙皇帝酷爱董其昌书法，"避暑山庄"匾额就是康熙帝御笔，风行草偃，董书于是风行天下，查士标、姜宸英、朱彝尊、何焯、张照、王澍等书家都是由董书入门。而身事两朝的王铎在书法上却能别开生面。

王铎（1592—1652），字觉斯，一字觉之，号十樵、痴庵、痴仙道人等，河南孟津人。明末曾官至南京礼部尚书。清军入关后，南下金陵（今南京），王铎

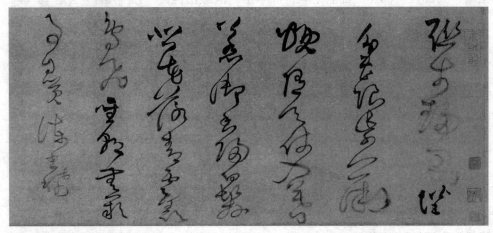

清 王铎 《唐诗卷》

与钱谦益率百官出城降清。后被清朝廷授予礼部尚书、弘文院学士,加太子少保衔,但《清史稿》将其列入《贰臣传》。王铎博学好古,工诗文。诗文书画皆有成就,书法尤其独具特色,世称"神笔王铎"。擅长行草,主要得力于钟繇、王羲之、王献之、颜真卿、米芾等各家,学米芾有乱真之誉。笔法大气,劲健洒脱,淋漓痛快,跌宕出奇,表现了撼人心魄的雄浑气势,一扫明末清初盛行的以董其昌为代表的纤秀书风,独出新意。戴明皋在《王铎草书诗卷跋》中说:"元章(米芾)狂草尤讲法,觉斯则全讲势,魏晋之风轨扫地矣,然风樯阵马,殊快人意,魄力之大,非赵、董辈所能及也。"王铎在明代遗民眼中是行径可鄙的贰臣,故许多人对他的人品常有微词,但这不能抹杀他在书法上取得的创新性成就。

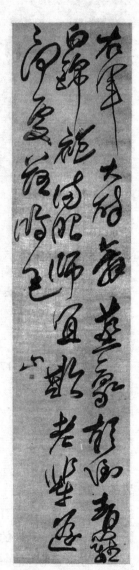

观王铎的草书《唐诗卷》,很容易被其浩浩荡荡、奔腾不已的气势所感染。字形忽大忽小,左右攲侧,富有动感,点画沉着坚实而又气息酣畅,每行数字或一字不等,其墨色枯润相间,形成白疏黑密的艺术效果,有鲜明的节奏感,精美与野率巧妙地融合在一起。虽为乱头粗服的大写意,却浑然一体,不失法度,整体连绵不绝,气贯长虹。正如清代姚鼐所评:"(王铎草书)如长风之出谷,如崇山峻崖,如决大川,如奔骐骥。"王铎的书风以较为渊深的内涵和新奇的形式美在近当代书法界产生了重要的影响。

傅山(1607—1684),字青竹,后改字青主,山西阳曲人。通晓经史诸子及佛道学,精医术,擅长书画。他曾经参加抗清运动,因为机密泄露而被清军捕获入狱。他本来抱定必死的决心,被朋友救出后,便隐居不仕。康熙十八年(1679年),博学鸿词科开考,傅山被人推荐应试,托病不出,有司逼其上路,强令连人带床抬至距京城20里地处,他誓死抗拒进城,康熙只好下诏放还,加以内阁中书舍人衔。

傅山诗文书画无不精绝,是博学多才的一代大儒。

清　傅山　《七言绝句诗轴》

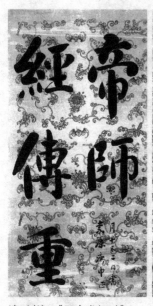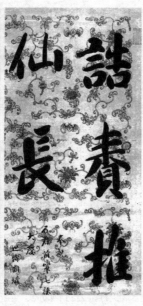

清 刘墉 《五言龙门对》

其书法以颜字为根基，取法晋唐诸家，书风雄浑古朴、大气磅礴。他诸体兼工，最擅草书，纵横跌宕，老辣苍劲，奇姿百出，被时人尊为"清初第一写家"。他提倡"宁拙毋巧，宁丑毋媚，宁支离毋轻滑，宁直率毋安排"，力矫时弊，突破樊笼。邓散木评价他的草书"没有一点尘俗气，外表飘逸内涵倔强，正像他的为人"（《临池偶得》）。

傅山《七言绝句诗轴》，草书绢本。其点画遒劲，结体自由放达而合草法，布局参差错落而气势贯通，是一幅大气磅礴、笔墨酣畅的草书佳作。

傅山《南华经册》，小楷纸本。傅山崇仰颜真卿的忠义之气，对颜字的端重朴厚深有会心，从《南华经册》可以看出他深得颜真卿书法的精神。

郑簠（1622—1693），字汝器，江苏上元（今南京）人。以行医为业，终生不仕。清初隶书首推郑簠。《孔子语轴》，隶书纸本，从《孔子语轴》中的例字即可以清楚地看出郑簠隶书"沉着而兼飞舞"的风格特征。

朱彝尊（1629—1709），曾载书客游南北。康熙十八年（1679年）举博学鸿词科，授翰林院检讨，参与修《明史》。他的书法以隶书见长，取法《曹全碑》，用笔上取其流动飘逸，尽得《曹全碑》的生动气韵。

清中期书法

乾隆皇帝推崇赵孟頫书法，于是学赵之重风又盛行，宗董宗赵，皆从帖出，故称此期为"帖学期"。帖学之风兴于宋代，经元、明至清，其间并未经过很好的整理和认识，积弊日深，加之清代官方书体——馆阁体要求乌、方、光因素的影响，使得这一时期的书法呆滞刻板，了无意趣。帖学的代表书家有被称为"四大家"的笪重光，他的小楷法度尤严，深得唐法而又有魏晋超妙之致。姜宸英则以小楷见长，书风清健秀挺，不乏魏晋高古之气。他的行书也为人称道，书风自

然流畅，既得董其昌之简静平和，又具米南宫之跌宕奇崛，更兼二王之风流萧散。除此二人外，还有何焯和汪士鈜。后又有张照以及并称"翁刘梁王"的翁方纲、刘墉、梁同书、王文治，这些人虽号称远追唐宋，实际上受赵孟頫、董其昌的影响较大，功力不可谓不深，但大体缺少创新，始终不能脱离帖学纤弱气质的影响。

沈荃（1624—1684），字贞蕤，号绎堂，又号充斋，华亭（今上海松江）人。顺治九年（1652年）探花，授翰林院编修，累官至翰林院侍读学士、礼部侍郎，是康熙年间最重要的书家之一。沈荃端重有威仪，书法学董其昌。同样爱好董其昌书法的康熙皇帝经常与他探讨书学，当时御制碑版、殿廷屏障、御座箴铭等，多出自沈荃之手。

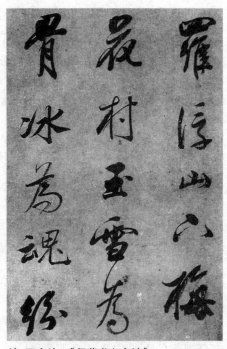

清 王文治 《行草书七言诗》

沈荃的书法是清代馆阁体书法的代表，一方面缺乏个性与生气，一方面又体现出雍容、平和、中庸、大度的气质。

从汪士鈜、刘墉、梁同书、王文治、翁方纲等人的帖学书法中，也可以看出受馆阁体束缚的痕迹。馆阁体虽缺乏个性和创新精神，但其所包涵的规范的法度和中和的气质，却是不可抹煞的。事实上，馆阁体在当时和后世颇受典藏家的青睐，具有相当的市场行情。

·延伸阅读·

馆阁体

又称"干禄书""院体"，与明代的台阁体异名而同质。狭义地讲，专指用于抄书或殿试的小楷书册，追求"乌、方、光"，端正齐整；广义地解释，则不限于小楷，举凡缺乏个性、平、板、圆、匀的行楷书体，均可归于馆阁体之属，如康熙、乾隆、铁保、永瑆、沈荃、张照等的书法。此外，从笪重光、姜宸英的书法中也可窥见馆阁体的风貌。

张照（1691—1745），字得天，号泾南，亦号天瓶居士，江苏华亭（今上海松江）人。张照能诗文，通音律，善绘画，亦擅书法，是馆阁体代表人物之一。康熙帝对他的评价很高，乾隆初年的御书题跋、匾额多由其代笔。张照《豳风七月篇》，楷书纸本。此篇书法功力深厚，笔力遒劲，纯熟严整，有颜字的端庄，而少颜字的浑厚与刚劲之气。

刘墉（1719—1804），字崇如，号石庵，山东诸城人。乾隆十六年（1751年）进士，历官乾、嘉二朝，官至兵部尚书、体仁阁大学士，卒赠太子太保衔，谥文清。刘墉博学多才，其书法受馆阁体风气影响。他的字气骨内敛，初看好像一团团棉花，实则绵里藏针，柔中寓刚。因其喜用浓墨，当时人戏称之为"浓墨宰相"。不喜欢他的字的人则斥为"墨猪""兔粪"。

王文治（1730—1802），字禹卿，号梦楼，江苏丹徒（今江苏镇江）人。乾隆二十五年（1760年）探花，官至翰林院编修、侍读，后绝意仕途，而与文人墨客交游。乾隆巡视江南经过钱塘时，在寺院中看到王文治所书诗碑文后，大加赞赏，降旨再度征他出来做官，他却力辞不就。王文治与刘墉、梁同书、翁方纲并称为"清四家"，因为作书喜用淡墨，人称"淡墨探花"。《行草书七言诗》此幅行书秀润精巧，加之多见淡墨飞白更具清雅韵致。人们把他和刘墉对称为"浓墨宰相，淡墨探花"。

清中后期书法

到了清中期的乾隆、嘉庆年间，随着古代吉金碑版的大量出土，金石学、文字学、考古学开始兴盛，碑学也由此兴起。书家学者推波助澜，前有阮元《南北书派论》《北碑南帖论》，后有包世臣《艺舟双楫》，再后有康有为《广艺舟双楫》，剖析宣扬碑学之价值，在书坛上掀起尊碑浪潮。于是书家结社，竞习碑版，一时间蔚然成风。

碑派书家众多，各具风格。金农精研金石，自创漆书。金农（1687—1764），字寿门，号冬心。原籍浙江仁和（今杭州），久居扬州。金农是"扬州八怪"的核心人物。他在诗、书、画、印以及琴曲、鉴赏、收藏方面都称得上是大家。他博学好古，汲取《天发神谶碑》之奇伟、《禅国山碑》之雅健、《爨宝子碑》《龙门造像记》之方整劲挺，创造出一种"漆书"的隶书。用墨浓厚似漆，用笔如刷，这种方法写出的字看

清 金农 《梁楷传记》

起来简单，其实非常讲究笔墨气韵，章法也是大处着眼，有磅礴的气势，追求达到高古的境界。

郑燮（1693—1765），字克柔，号板桥，江苏兴化人，"扬州八怪"之一。郑燮学汉隶魏碑，开碑学之先声。郑燮的书法有两大特点：一是熔铸诸体书为一炉；二是以画入书，书有画意。他独创了一种糅合楷、行、草乃至篆书及画兰竹之法的新书体，自称"六分半书"。其书结体多呈扁形，近似隶书，笔意圆转连绵，各种书体参差运用，用墨亦有浓有淡，布局安排疏密错落，大小相间，有如乱石铺成的街路，故又称"乱石铺街体"，给人以新奇野逸的感觉。清郑燮《满江红》行书纸本，前人形容说："板桥写字如写兰，波磔奇古形翩翩。"

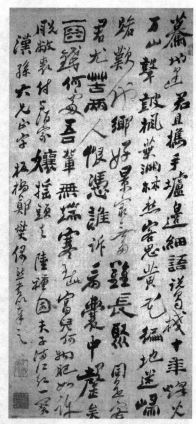

清　郑燮　《满江红》

其实，在那个时代，不仅是像"扬州八怪"这样的书画家，一般读书人都写得一手好书法，优秀人物的字则更好，林则徐就是其中的代表之一。林则徐（1785—1850），字元抚，又字少穆，福建侯官（今福建省福州市）人。曾任钦差大臣于广东虎门销烟，流芳百世。林则徐平生爱好诗词书法，他所录的宋朝李格非的《论诗轴》，用笔圆润洒脱，点画牵丝，自然流畅，有信笔浑成之势。书体行草兼施，合苏轼之丰腴与米芾之跌宕于一体。

清后期，很多人都是书法篆刻兼长，如陈鸿寿（1768—1822），书法横逸，以得天趣，他说："凡诗文书画，不必十分到家，乃见天趣。"

吴熙载（1799—1870），长于篆隶，终成一家，篆书继承了邓氏篆书线条飘逸遒劲、结体修长宽疏、行笔流畅挺健的特点，颇具秀媚典雅之趣。

张裕钊（1823—1894），字廉卿，他和黎庶昌、吴汝纶、薛福成师事曾国藩，人称"曾门四弟子"。张裕钊书法以北碑为宗，他的楷、行书高古浑穆，用笔扎实而坚挺。在保定任教时，日本的宫岛大八曾受教于他。宫岛又将其书风带到日本，对日本书坛产生了很大的影响。

清 伊秉绶 《五言联》

翁同龢（1830—1904），字叔平，号松禅，江苏常熟人。咸丰六年（1856年）状元，赐一甲一名状元及第。他是光绪帝的师傅，是一位很有见识的维新派，是清流派的领袖人物。

翁同龢的书法，气息淳厚，堂宇宽博。他从应试的馆阁体开始，终以不拘一格的书学观和宽博的人格修养形成了浑穆苍健、遒劲婀娜、醇厚如老酒陈蜜似的书风，在晚年达到炉火纯青、人书俱老的境界。

伊秉绶（1754—1815），为官清廉，勤政爱民。他的书法中锋行笔，笔画粗细大致均匀，藏头护尾，其结体方严厚重，精壮古拙，"愈大愈见其佳，有高古博大气象"（《国朝先正事略》）。他的书风沉着高古，有大家风范，是清代碑学隶书中兴的代表人物。当时与邓石如齐名，人称"南伊北邓"。

邓石如（1743—1805），初名琰，字石如，号完白山人，安徽怀宁人。邓石如自幼家境贫寒，但他勤奋好学，在书法上成就斐然。他精通四体书，尤以篆、隶见长，并熔篆、隶于一炉，形成了以隶法写篆、以篆法写隶的风格，被誉为"国朝第一"，还被称为"碑派书法第一人"。特别是晚年的篆书，以长锋软毫写就，笔力圆涩厚重，雄浑苍茫，力透纸背，开创了清人篆书的典型。他所谓"疏能走马，密不透风"和"计白当黑"的理论，至今为书界所重视。

何绍基（1799—1873），字子贞，号东洲，晚号蝯叟，湖南道州（今湖南道县）人。道光十六年（1836年）进士。何绍基博学多才，通经史、律算，尤精小学，旁及金石碑版文字，是晚清书坛最有影响的书法家之一。何绍基四体皆工，大小兼能，

书风纵逸超迈，醇厚有味，他碑帖兼修，卓然成为大家。其楷书从颜真卿入手，掺入北碑及篆隶笔意，醇厚有味。他的行、草书别出心裁地融入篆意，行笔自然拙朴，线条浑劲有力，但并不缺乏飞动洒脱之风神，尤为人所推重。结字在斜正的顾盼照应中求得章法的平衡和谐。何绍基60岁才开始写篆、隶，出入周、秦、汉，临写《张迁碑》最多。他的字雍容典雅，圆润多姿。

康有为（1858—1927），字广厦，号长素，广东南海人。清末政治家、思想家、学者。康有为在书法艺术方面贡献卓著。他提倡碑学，呼吁书法创新。他的书法起笔浑圆，行笔重按，收笔老辣，转折处皆圆转直下，长撇大捺，气势开展奇宕，具有篆隶笔意。不过也有人批评他的字带有虚张声势的"霸悍"之气，线条没有质感，滥用飞白，"像一条翻滚的烂草绳"（潘伯鹰语）。

近代书法

晚清以后的中国进入了一个剧变时期，古今、中西文化激荡交流，书法也发生了深刻的变化。

梁启超（1873—1929），字卓如，号任公，又号饮冰室主人、饮冰子等。广东新会人。清末民初政治家、思想家、史家学。梁启超的书法，融会古今，别开生面。他认为

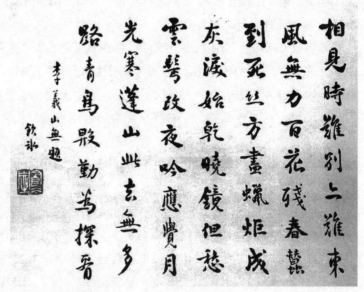

梁启超　李商隐七律《无题》

书法具有线的美、光的美、力的美，容易表现个性，是最高的美术。其书取法北碑，并能融合唐楷、汉隶，风格肃穆，精神内敛。行书《无题》，笔酣墨饱，点画朴厚，结体平正富于变化，风格含蓄蕴藉，体现了学者温文尔雅的风范。

赵之谦（1829—1884），字益甫，号冷君，浙江绍兴人。清末书、画、篆刻冠绝一时的全才。他兼收并蓄，善于吸收融会诸家之长，在师法魏碑过程中敢于

突破、敢于创新，以妍易质，化刚为柔，所以写出了寓婉转遒逸于森挺峻厚、人称"颜底魏面"的魏碑体楷书。赵之谦初法颜真卿，后专意北碑，篆、隶师邓石如，加以融化，自成一家。

沈曾植（1850—1922），字子培，浙江嘉兴人。光绪六年（1880 年）进士，任安徽布政使。他学识渊博，精通音律、史地，擅长诗文书画。沈曾植师法北碑，其书奇峭博丽，专用方笔，翻覆盘旋，奇趣横生，开书法之新风。他的书法恣肆万端，不落窠臼，古健奇崛，自成一体，给人以奇险动荡、稚朴古拙之趣，极尽缤纷恣肆之美。

吴昌硕（1844—1927），初名俊，又名俊卿，字昌硕，浙江孝丰人。清末书法家。诗书画印无不精绝，独具个性，堪称一代大家。他毕生写《石鼓文》，其书法得力于《石鼓文》甚多，凝练遒劲，气度恢弘，是清末"海上画派"中的顶级人物。吴昌硕 65 岁时自题《石鼓文》临本时说："予学篆好临《石鼓文》，数十载从事于此，一日有一日之境界。"

于右任（1879—1964），原名伯循，字诱人，之后以"诱人"谐音"右任"为名，陕西三原人。民国时期政治家、教育家、书法家。于右任书名极高，他书法的特点，一是笔力雄健，笔法丰富；二是骨干平正，稳中求胜。他最初学书从赵孟頫入手，写得熟而肥，后专攻北碑。于右任早期书法多用方笔，稍后渐用圆笔，后来随着结体上的放逸纵恣，在用笔方面有了大幅度的改进，熔篆、隶、草、楷笔法于一炉，令人得到赏心悦目的美感。

李叔同（1880—1942），又名息霜，别号漱筒，祖籍浙江平湖。年轻时留学日本，归国后担任老师、编辑之职，后剃度为僧，法名演音，号弘一。总起来说，李叔同书法的风格是绚烂之极又归于平淡。李叔同出家以前多写北魏龙门一派的书体，书风工整庄重却不失清雅。出家后转入禅境，书法注重清净恬淡的理趣，去除了张扬的个性。书风温润蕴藉，呈现出平和之气、谦恭之意和质朴之美。叶圣陶评价他的书法时说："有时候有点像小孩子所写的那样天真，但是一面是原始的，一面是成熟的。"叶圣陶谈弘一晚年书法时说："弘一法师近几年的书法，有人说近于晋人。但是，摹仿的哪一家实在说不出。我不懂书法道，然而极喜欢他的字。若问他的字为什么使我喜欢，我只能直觉地回答，因为它蕴藉有味。就全幅看，好比一位温良谦恭的君子，不亢不卑，和颜悦色，在那里从容论道。……毫不矜才使气，功夫在笔墨之外，所以越看越有味。"

中国书学基础技法

笔法

执笔法

五字执笔法

学习书法，首先要学习执笔。大书法家苏轼说："执笔无定法，要使虚而宽。"一般常用的执笔方法是唐代书法家陆希声总结的五字执笔法：擫、押、钩、格、抵。执笔法的要领是：指实、掌虚、管欲直、脚放平、胸与桌沿有一拳距离。古人关于执笔的论述颇多。总结起来，有指法、腕法二大类。指法者，即擫、压、钩、格、抵五指执笔法；腕法者，就是让笔管垂直于纸面（并不是指笔管在运笔时永远与纸面保持垂直状），随笔势的往来，前后左右，提按起伏，始终持之以正，这样就能做到笔势圆活了，腕法不正确用笔就会僵死。

下面我们详细说说执笔的要点。

指实，手指执笔时要握实，外侧四指要相互靠拢，密实而不松散。

掌虚，执笔时掌心要虚空，无名指和小指都不要贴到掌心，要像手心里握有鸡蛋。大拇指和食指间的虎口要张开。这样，运笔就能稳实而灵活。

腕平，是指手腕与桌面要平行。康有为说："欲用一身之力，必平其腕，

擫：用大指上节内侧压住笔管；
押：用食指对应大指，夹住笔管；
钩：中指上节将笔管钩住；
格：无名指背顶住钩向里的笔管，使之直立；
抵：小指顶着无名指，以为辅助。

执笔腕要平

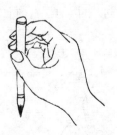

掌心虚，从上看执笔有"眼"，不可攥死。

201

竖其锋。"

腰背直，就是身子要正，这样用力才匀衡，写字才端正。

脚放平，这样才能心平气和，而且能把周身之力很自然地运用到笔端。

执笔高低要合适。执笔的高低是指从笔管下端笔根与笔管相接处到执笔的无名指（第四指）第一节指背顶着笔管的切点的距离。

明末清初大书法家宋曹在《书法约言》一书中说："笔在指端，掌虚容卵，要知把握，亦无定法，熟则巧生。又须拙多于巧，而后真巧生焉。但忌实掌，掌实则不能转动自由，务求笔力从腕中来，笔头令刚劲，手腕令轻便，点画波掠，腾跃顿挫，无往不宜。若掌实不得自由，乃成棱角，纵佳亦是露锋，笔机死矣。腕竖则锋正，正则四面锋全，常想笔锋在画中，则左右逢源，静躁俱称，学字即成，犹养于心，令无俗气，而藏锋渐熟。藏锋之法，全在握笔勿深。深者，掌实之谓也。譬之足踏马镫，浅则易于出入，执笔亦如之。"

有一点需要特别提醒的是：执笔的时候不要握笔过紧，清代书学理论家包世臣在《艺舟双楫》中说道："古之所谓实指虚掌者，谓五指皆贴管为实，其小指实贴无名指，空中用力，令到指端，非紧握之说也。握之太紧，力止在管而不注毫端，其书必抛筋露骨，枯而且弱。"

执笔高低

执笔的高低要根据字体的类别、大小和笔管的长短而定，笔管一般长约五寸，一般来说，写小字执笔要低些，笔管无名指抵笔处离笔头一寸左右；写中楷或大字，执笔要高一些，约二寸左右；写大楷和草书笔管要再执高一些，约三寸左右。执笔越高，回旋的幅度就加大，更便于挥运。但过高了，下笔飘浮，写字无力。

"初唐四家"之一的虞世南在《笔髓》一文中说："笔长不过六寸，提管不过三寸，真一，行二，草三。"

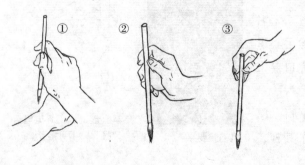

①这是写小字时候的执笔方法，执笔的手接近于笔毫，这样执笔的力量容易达到笔端。
②这是写中楷字时的执笔方法，执笔位置适中。
③在写大字或写行草书的时候，执笔的位置要高一些，可以根据需要灵活掌握。

· 延伸阅读 ·

一分笔

笔毫部位的一种。一、指把笔头从腰（笔头的二分之一处）到端部分成三等分，靠近笔端的部分，称为"一分笔"。一分笔触纸较浅，写出的笔画纤劲。宋徽宗赵佶善用一分笔，所书瘦劲多姿的"瘦金书"自成一体，流传千载。二、指把笔管从腰（笔管的二分之一处）到端（笔根处）分成三等分，靠近端的部分，称为第一分。初学习书者或书写正楷、隶、篆书体宜执一分处。

二分笔

笔位的一种。指把笔头从腰（笔头的二分之一处）到端分成三等分，中间的一分为"二分笔"。二分笔写出的笔画丰腴。唐代书法家欧阳询多用二分笔，以圆润而峭劲的书体风格流传后世。初学书者或书写行书字体宜执二分处。

三分笔

这里有两义：一、指把笔头从腰（笔头的二分之一处）到端分成三等分，靠近腰的部分为"三分笔"。三分笔写出的笔画浑厚。唐书法家颜真卿善用三分笔，以深厚雄健、气势磅礴的书体特点名重后世。二、指把笔管从腰（笔管的二分之一处）到端（笔根处）分成三等分，靠近腰的部分为第三分，逸宕飞动的草书，宜执三分笔处。

晚明书家赵宧光在《寒山帚谈》中说："真书宜揾重，故执笔去笔头一寸或一寸二分；作行书则稍宽纵，执宜稍远，去笔头可二寸；作草书则运笔流宕，势疾而逸，执笔更远，去笔头当三寸矣！"他还说道："执笔不可好奇，但取适意，则力生焉。"

捻管法

执笔法之一。《集韵》："捻，捏也。"以大指、食指、中指、无名指捏住笔管之顶端处，站立作书。元陈绎曾《翰林要诀·执管法》云："捻管：大指与中三指捻管头书之，侧立案左，书长幅钓字。"清戈守智《汉溪书法通解·执笔卷第二》云："捻管法，黄伯思曰：流俗言作书，皆欲聚指管端，真草俱用此法乃善。余谓不然。笔长不过五寸，作草亦不过三寸，而真行弥近。若不问真草，俱欲聚指管端，乃妄论也。今观晋、宋及唐人图画、执笔图，未尝若此，可破俗之鄙说。捻管之法，可书长幅大草，犹张长史以头濡墨，岂有笔法，即醒亦称神。草无一定也，若真行不可无指法矣。"

提斗法

执斗笔的方法。清戈守智《汉溪书法通解·执笔卷第二》云："韩方明曰：提斗运肘，作榜署法

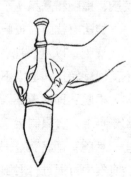

提斗法

也，与撮管略同。斗大则后以一指拒之，斗小则后以两指拒之。其法顺易而逆难，故不拒不可也。"又云："赵宧光曰：提斗书榜字，即撮管法也。撮管不可作小楷，点画多懈。"

腕法

作书时运腕之法很重要。唐李世民云："大抵腕竖则锋正，锋正则四面势全。自然手腕虚，则锋含沉静。"执笔不光是手指的动作，还要掌握好手腕的运用。古人说，运指不如运腕，还有的书法家有腕活指死之说，这是不对的。实际上，腕固宜活，指安得死？肘使腕，腕使指，血脉本是流通，牵一发而动全身，何况手臂与腕指本为一体，必然是一动则全动。此理易明。若使运腕而指意漠不相关，则腕之运也必滞，其书亦必至麻木不仁，所谓腕活指死者，不可以辞害意。不过腕灵则指定，其运动处，不著形迹，运指腕随，运腕指随，有不知指之使腕与腕之使指者，久之，肘中血脉贯注而腕也会随之而定了。周身精神贯注，则整个手臂的运动都会自然而得心应手了。所以执笔一定要自然，不可以矫揉造作。执笔用力要轻，手指和手背要作环抱状，则虎口自圆，掌心自虚。又先须端坐正心，则气自和，血脉自贯，臂自活，腕自灵，指自凝，笔自端。这个时候，腕子、手掌、手指、毛笔，都运用在一心了，到了熟极巧生，就是所谓心忘手、手忘笔的境界了。

北宋苏轼《东坡集》中说："欧阳文忠公谓余，当使指运而腕不知，此语最妙。方其运也，左右前后，却不免敧侧，及其定也，上下如引绳，此之谓笔正，柳诚悬之言良是。"

枕腕、提腕和悬腕

腕法有枕腕、提腕和悬腕三种。

枕腕：以左手枕右手腕。此法可用来写小楷及小草。如果写大楷大草，手腕不便回旋转折，笔力不足，笔势难伸，写出的字拘谨无力。

提腕：即肘着案而虚提手腕书写。提腕法宜写中楷字。如果写大字，因肘部搁于桌上，会限制运笔的幅度和力量，写出的字没有气势和力量。

悬腕：即将腕、肘悬起，整个右臂离开桌面，凭虚而运笔。悬腕宜写大字，全身气力可通过臂肘腕指，达到毫端，写出的大字气韵贯通。

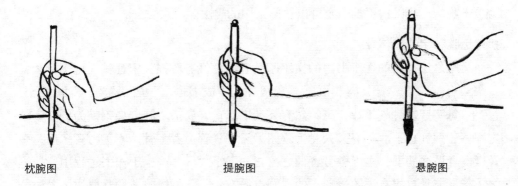

枕腕图　　　　　　　　　　提腕图　　　　　　　　　　悬腕图

运腕：即写字时腕部将身上的力量输导入手指至笔端的中枢环节的运动。写字时不仅仅是手指的力量，而且要运用全身的力量，而全身的力量是通过腕部达于手指的，所以写字必须运腕。写大字更需要运腕。字越大，摆动幅度越大；字越小，摆动幅度越小。要使指、腕、肘三者配合，写出的字才能血肉丰实，筋骨强健。多数人采取小字运笔在掌指，大字运笔法兼肘腕。

初学书法的人，习惯于将右手腕直接贴住桌面，这样是谈不上运腕的。从严格训练的角度来讲，初学者练字一开始，就要用悬腕法。这种方法是让腕部和肘部离开桌面空悬起来，肘部要略高于腕。腕部只要离桌面一指即可。

元代书家陈绎曾在《翰林要诀》中说："枕腕以书小字，提腕以书中字，悬腕以书大字。行草即须悬腕，悬腕则笔势无限，否则拘而难运。今代惟鲜于郎中善悬腕书，问之，则瞑目伸臂曰：'胆！胆！胆！'"

明代徐渭于《论执管法》一文中说："古人贵悬腕者，以可尽力耳，大小诸字，古人皆用此法，若以掌贴桌上则指便粘著于纸，终无气力，轻重便当失准，虽便挥运，终欠圆健。盖腕能挺起则觉其竖，腕竖则锋必正，锋正则四面势全也。近来又以左手搭桌上，右手执笔按在左手背上，则来往也觉通利，腕亦自觉能圆，此则今日之悬腕也，比之古法非矣，然作小楷及中品小草犹可，大真大草必须高悬手书，如人立志要争衡古人，大小皆须悬腕，以求古人秘法。"

回腕法

执笔法之一。清代书法家何绍基用此法。清周星莲《临池管见》云："回腕法，掌心向内，五指俱平，腕竖锋正，笔画兜裹。"此种执笔法，是想做到腕肘并起，但是因为腕一回着，即僵硬不便运动，也就无法运腕，很难做到笔笔中锋。身法在作书时也难于发挥运笔之势。坐或立姿势不加考究，也能影响全身之

力贯于腕指。所以这不是一个可以普遍采用的腕法。

执笔运腕和字的筋与骨

运笔之法，目的在于书写的文字刚劲有力，气势雄强。宋苏轼《论书》云："书必有神、气、骨、肉、血，五者阙一，不成书也。"唐蔡希综《法书论》云："每字皆须骨气雄壮，爽爽然有飞动之态也。屈折之状，如钢铁为钩，牵掣之踪，若劲针直下。"卫夫人《笔阵图》云："善力者多骨，不善力者多肉；多骨微肉者谓之筋书，多肉微骨者谓之墨猪。"字之骨，产生于作书过程中，执笔之大指下节骨有提有纵的运动，使点画有筋有骨。元陈绎曾《翰林要诀·骨法》云："字无骨。为字之骨者，大指下节骨是也。提之则字中骨健矣。纵之则字中骨有转轴而活络矣。提者，大指下节骨下端小竦动也；纵者，骨下节转轴中筋络稍加和缓也。"

悬腕作书时，能使字的筋脉相连有势。明丰坊《书诀》云："书有筋骨血肉，筋生于腕，腕能悬，则筋脉相连而有势，指能实则骨体坚定而不弱。"清朱履贞《书学捷要》云："书有筋骨血肉，前人论之备矣，抑更有说焉？盖分而为四，合则一焉，分而言之，则筋出臂腕，臂腕须悬，悬则筋生。"又有筋乃笔锋之说。元陈绎曾《翰林要诀·筋法》云："字之筋，笔锋是也。断处藏之，连处度之。藏者首尾蹲抢是也，度者空中打势，飞度笔意也。"

用笔法

学会正确的执笔方法，目的在于成功地用笔，通过毛笔和笔毫在纸面运动，写出有骨有肉有生命力的线条来。著者根据前人公认的、被千百年来书法家的实践检验过的理论，将用笔的方法作个简明介绍。

逆势起笔

逆势起笔要求做到"欲右先左""欲下先上""欲左先右"。凡起笔都必须有一个"逆势"。这是一个按照笔画前进的方向取一个反方向的落笔动作。就是能使笔画刚劲有力，含蓄饱满。

在掌握逆入的基础上，应注意：横画直落笔，竖画横落笔。落笔实际上是个迅疾的顿笔动作。这样可以充分铺毫，为笔画方起创造条件。

起笔动作，可分为三步。以横画为例：第一步先逆势向左；第二步快速直落

笔，铺开笔毫；第三步略拎锋毫慢慢向右上方。

起笔有藏锋、露锋两种。落笔时用逆锋取势写成的谓"藏锋"，也称"逆锋"。藏锋可以使笔画圆润、浑厚，所谓"藏锋以包其气"。露锋，是由斜笔或尖落笔写成的，笔锋入纸时，其锋外露。斜落笔写成的叫"侧锋"。露锋可使笔画俊秀生动，所谓"露锋以纵其神"。要使用笔富于变化，用笔时，应该将藏、露配合使用。

藏锋求动起笔要逆入以蓄势。"逆入"就是倒逆笔锋，起笔时笔尖朝向笔画走向的一方，欲下先上，欲右先左。起笔的藏锋就是用的逆入笔法。

逆势起笔使得书法这种静态艺术产生一种动势的美，好像射箭，往后一拉弓，就产生了百步飞矢之势。藏锋蓄势有实地和凌空两种。"实地"就是在纸上藏锋，"凌空"是在空中完成蓄势动作。晋代王羲之在《书论》中说："第一须存筋藏锋、灭迹隐端。用尖笔须落锋混成，无使毫露浮怯；举新笔爽爽若神，即不求于点画瑕玷也。"明代董其昌在《画禅室随笔》中说："发笔处便要提得笔起，不使其自偃，乃是千古不传语。盖用笔之难，难在遒劲，而遒劲非是怒笔木强之谓，乃如大力人通身是力，倒辄能起。"清代周星莲在《临池管见》中写道："字有解数，大旨在'逆'。逆则紧，逆则劲。缩者伸之势，郁者畅之机。""凡字每落笔，皆从点起，点定则四面皆圆，笔有主宰，不致偏枯草率。波折钩勒一气相生，风骨自然遒劲。……又云：'自收自到，自起自结。'皆此意也。褚河南行书，赵文敏行楷，细参自能悟入。"

运笔法

运笔首先要掌握中锋行笔的方法。这是中国书法传统的基本笔法。中锋行笔是指笔毫铺开后，笔锋沿笔画中线移动的一种方法。基本功扎实，擅长中锋行笔者，用湿墨把字写在大薄纸上，晾干后反过来看，只见笔画中间有一条黑线，这

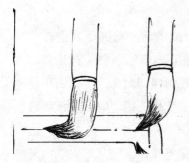

中锋用笔

便是中锋运行的路径。清代周星莲于《临池管见》中说："所谓中锋者，自然要先正其笔。柳公权曰：'心正则笔正。'笔正则锋易于正，中锋即是正锋，自不必说，而余偏有说焉。笔管以竹为之本，是直而不曲，其性刚，欲使之正，则竟正。笔头以毫为之本，是易起易倒，其性柔，欲使之正，却难保其不偃，倘无法以驱策之，则笔管竖，而笔头已卧，可谓之中锋乎？又或极力把持，收其锋于笔尖之内，贴毫根于纸素之上，如以箸头画字一般，是笔则正矣，中矣，然锋已无矣，尚得谓之锋乎？或曰：此藏锋法也。试问：所谓藏锋者，藏锋于笔头之内乎？抑藏锋于字画之内乎？必有爽然失恍然悟者。第藏锋画内之说，人亦知之，知之而谓惟藏锋乃是中锋，中锋无不藏锋，则又有未尽然也。盖藏锋、中锋之法，如匠人钻物然，下手之始，四面展动，乃可入木三分，既定之后，则钻已深入，然后持之以正，字法亦然，能中锋自能藏锋，如锥画沙，如印印泥，正谓此也。然笔锋所到，收处、结处、掣笔映带处，亦正有出锋者。字锋出，笔锋亦出，笔锋虽出，而仍是笔尖之锋，则藏锋、出锋皆谓之中锋，不得专以藏锋为中锋也。"

我们来看毛笔，毛笔笔尖最主要的一撮笔毫叫主毫，围绕在它周围的笔毫叫副毫。当我们写字的时候，让笔的主毫经常在笔画的中心行走，这就叫"中锋行笔"。这样写字，笔头所含的墨汁从笔的主锋注入纸里，渗向笔画边缘，写出来的点画中间浓重，两边浅淡，有立体感。

如果在运笔的时候，毛笔的主毫在笔画的一侧，副毫在另一侧运行，那就叫"偏锋行笔"。这样行笔笔力不能贯注，笔头所含的墨汁就会过多地渗入点面一侧，如果总是偏锋行笔，点画浮薄无力。

在笔运行时，笔的运行方向和整个笔毫的指向肯定是相反的，中锋和偏锋不一样的是：中锋行笔的笔尖（锋）指向笔的运行方向相反的一方，并在笔画中心运行；而偏锋行笔的笔尖（锋）指向和笔的运行方向的中轴线相垂直的一方。在这种情况下，只要我们略一停顿，把笔锋提一提让主毫端接触纸面，再接着运笔，又是中锋行笔了。我们不断地写字运笔，不断地提、按，就能不断地调正笔锋，保证中锋用笔，好像踩钢丝的人，左右摇摆，而重心常不离开中心。

我们在起笔之后，笔毫在纸面上运行，如果又浮又滑，写出的线条必然浮薄无力。要写出遒劲生动的线条，必须运笔要"涩"，笔意往前走，却好像有物阻挡，两力相争，对抗前行，笔毫在纸面上摩擦"沙沙"作响，这就是"涩笔"。但是，涩容易"滞"，片面求涩则笔墨就会凝滞失去神采，所以还要行笔有求速的动势，这就是所谓"疾"，疾就是快，也称为"捷"。疾涩相生，写出的线条自然苍润有神。

清代书家沈宗骞于《芥舟学画编》中说道："笔行纸上，须以腕送之，不当但以指头挑剔，则自无燥烈浮薄之弊。用之既久，渐臻纯熟沉著，而笔画间若有所以实其中者，谓之'结心'。其法始焉迟钝，后乃迅速，纯熟之极，无事思虑而出之自然，而后可以敛之为尺幅，放之为巨幛，纵则为狂逸，收则为细谨，不求如是而自无不如是者，乃为得法。古人谓笔画若刻入缣素者，用此道也，犹作书之入木三分也。"

古人说，"书有二法，一曰疾，二曰涩，得疾涩二法，书法之妙尽矣"。有一点要说明的是，有些人写字喜欢用"颤笔"，使笔上下颤动，以求所谓苍劲之感，结果写出来的字线条中间断气，矫揉造作，俗气可厌。

收笔的方法

字的每一点画全靠收笔以最后完成，要使一笔形神兼备，必须写好收笔。

写好收笔要注意两点：一是将笔运送到最终端，稳、准、明、利，不可仓促收笔或迟疑不决；二是起笔时回锋映带，力求笔虽尽而趣无尽，笔短而意长，令人回味。

在写收笔时，笔力要一直送到家，笔锋临离纸的时候仍须是力透纸背的。笔是在提起，而锋却是在入纸，这样的收笔可使线条神完气足。如果力未贯注至笔画终端即仓促收笔，即笔枯气短；如果该收笔回锋时却迟疑不决，即笔钝墨滞，都成败笔。宋代米芾曾讲，收笔应当"无垂不缩，无往不收"。这就是人们说的收笔时的"护尾"。清人朱和羹在《临池心解》中说："大凡一画起笔要逆，中间要丰实，收处要回顾。""回顾"就是回锋以呼应起笔，前后一贯，浑然天成。

清末陈簠斋在《习字诀》中说："收笔立得住，即是下笔之法无误；收不住者，即下笔时法仍未尽善。凡事慎终于始，小道迹然。要好，全在不苟。"

清代朱和羹在《临池心解》一书中写道："字画承接处，第一要轻捷，不着

笔墨痕，如羚羊挂角。学者工夫精熟，自能心灵手敏，然便捷须精熟，转折须暗过，方知折钗股之妙。暗过处，又要留处行，行处留，乃得真诀。"

需要注意的是，收笔时线条不要有圭角，圭角即圭玉之棱角，借指字之棱角，亦指锋芒。明彭大翼《山堂肆考》云："凡用笔不欲太肥，肥则形浊；不欲太瘦，瘦则形枯。不欲多露锋芒，露则意不持重；不欲深藏圭角，藏则体不精神。"南朝梁武帝萧衍《答陶隐居论书》云："夫运笔邪则无铓角，执笔宽则书缓弱。"

总的来说，整个运笔过程要追求笔法分明、线条圆润。明代倪苏门在《书法论》中说："八法转换要笔笔分得清，要笔笔合得浑，所以能清能浑者，全在能留得笔住。其留笔只在转换处见之，转换者，用笔一正一反也。此即结构用笔也，此即古人回腕藏锋之秘，不肯明言，所谓口诀手授者。试问笔如何能留？由先一步是练腕力，练到不坠之时方才用留笔。笔既留矣，如何能转？曰即此转处提笔取之，果能提笔又要识得换笔，提而能换，自然笔笔清、笔笔浑。然此法贵在窗下用熟，及临书之时，一切相忘，惟有神气飞舞而已。所谓抽刀断水，断而不断是也。"

常用笔法介绍

疾与涩

运笔之法。疾，即疾势，一般用于啄、磔、趯等笔。然疾非一味简单快速，仍须起伏行笔，急遽有力。如"磔"，开始一折稍短，行笔宜略快；中间一折较长，须放纵行笔；末一折，又须快行笔。近出锋处，一按即收。涩，指涩势，是使笔毫行墨要留得住，又非停滞不前，须紧而快地向前推进。书家有用"如撑上水船，用尽力气，仍在原处"来比喻涩势的，很是形象。由于字之点画不同，故行笔之法各异。汉蔡邕《九势》云："疾势出于啄、磔之中，又在竖笔紧趯之内。涩势在于紧驶战行之法。"

万毫齐力

运笔之法。即笔毫平铺纸上，力量控制到笔毫的全部，使笔毫根根都起作用，达到"万毫齐力"之效。清包世臣《艺舟双楫·述书上》云："吴江吴育山子，其言曰：'吾子书专用笔尖直下，以墨裹锋，不假力于副毫，自以为藏锋内

转，只形薄怯。凡下笔须使笔毫平铺纸上，乃四面圆足。'此少温篆法，书家真秘密语也。"

换笔心

笔心，即主毫、主锋。在运笔过程中，改变主锋方向曰"换笔心"。清刘熙载《艺概》卷五《书概》云："笔心，帅也；副毫，卒徒也。卒徒更番相代，帅则无代。论书者每曰'换笔心'，实乃换向，非换质也。"清包世臣《艺舟双楫·述书》中云："盖行草之笔多环转，若信笔为之，则转卸皆成扁锋，故须暗中取势，换转笔心也。"

接笔

运笔之法。即笔画相接处写法。字之结构中，左与右相接，上与下相接，必有固定位置。所谓"斗笋接缝"，因接处多用尖笔，故亦称"尖接"。又视尖接笔画的多少及形势，分"一尖接""两尖接"等。清蒋和《书法正宗·接笔法》云："一尖接'亻''人'；两尖接'门'；三尖接'支'，即三笔末锋在一处；四尖接'夂'；五尖接'欠'，即五笔在一处，须用五尖。""两并遥尖接'于'，如'行'字右旁，第二画不可用折，又不可紧接，当以尖遥接左旁。"清朱和羹《临池心解》云："字画承接处，第一要轻捷，不着笔墨痕，如羚羊挂角。"

搭锋

运笔之法。即字的第一笔点画起笔的笔锋，承上一字最后一笔的笔锋写法。宋姜夔《续书谱·笔势》云："下笔之初，有搭锋者，有折锋者，其一字之体，定于初下笔。凡作字，第一字多是折锋，第二、第三承上笔势，多是'搭锋'。"

丝牵

运笔之法。即笔势往来牵带之纤细痕迹，见于先后点画之间者。亦称"牵丝""引牵""引带"或"游丝"。清笪重光《书筏》云："字筋之融接在纽转，脉络之不断在丝牵。"又云："人知直画之力劲，而不知游丝之力更坚利多锋。"宋姜夔《续书谱·草书》云："自唐以前多是独草，不过两字属连，累数十字而不断，号曰'连绵''游丝'，此虽出于古人，不足为奇，更成大病。古人作草，如今人作真，何尝苟且。"历来书家都知道这句话："牵丝为有形之使

转，使转乃无形之牵丝。"

笔法十二意

我们介绍两种说法：一、唐颜真卿有《述张长史笔法十二意》，其主要内容有十二条：平谓横，直谓纵，均谓间，密谓际，锋谓末，力谓骨体，轻谓曲折，决谓牵掣，补谓不足，损谓有余，巧谓布置，称谓大小。二、《张长史笔法十二意》大同小异，然亦有其特点。其主要内容是：一曰洁，二曰空，三曰整，四曰放，五曰因，六曰改，七曰省，八曰补，九曰纵，十曰收，十一曰平，十二曰侧。"清冯武《书法正传·纂言中》云："子云十二字比长史更觉周密。其曰洁者，所谓如印印泥，笔画圆净也；其曰空者，即黑白分明也，一字一行一幅皆有其空处也；其曰整者，即形体端严，配立不倾斜也；其曰因者，乘上势也；其曰改者，不重复也，一字之中亦有重笔，不可不变。曰纵者，敛之反也；曰收放者，对笔画而言也；曰平者，稳重也；曰侧者，取势也。"

笔法十门

清冯武《书法正传·纂言上》载有"笔法十门"，除讲笔法外，书中还论及结字规则等方面。"笔法十门"主要内容有：一曰啮镞门，此一门亦曰书之祖也，亦曰书之命也。又云：乾坤清气。此古诸圣秘而不传者也。（冯武注云：多力多筋则清，无力无筋则浊。）二曰阻阳门，浓淡、去住、内外、肥瘦等。（冯武注云：妙在有形者为阴，妙在无形者为阳。）三曰君臣门，内外、左右、上下，君须君，臣须臣，不得违背。（冯武注云：即宾主也。一笔是主，众笔是臣，须有相顾意。）四曰向背门（或乡背），乡即俱乡，背即俱背，不得一乡一背。（冯武注云：此言一字内也。）五曰偏枯门，不得一边真一边草，一面大一面小也。（冯武注云：亦说一字。）六曰孤露门，肥瘦、上下不等，名曰孤露，须得自在。（冯武注云：妙在形势束裹。）七曰五指玲珑门，凡点笔常避相触也。（冯武注云：一字内点画皆有逊避，黑白分明也。）八曰停笔迟涩门，迟自迟，涩自涩，常欲令其透过纸背。（冯武注云：此言得势也。）九曰通气门，亦云通水，凡点画令通其气，不得塞。十曰顾答门，凡点画字势，常须相顾也。

从根本上说，书法兼有文字和书法艺术两种含义。文字是用来记录语言的，书法是文字（汉字）书写的艺术。所以我们说，书法既有实用性，又有艺术性。不仅要写正确，还要写得美。所以从古到今的书法家在不断地创造新的笔法，来丰富中国书法艺术，"笔法十门"也是一种总结。

浓与淡

运笔时，掌握好用毫的深浅和墨色的浓淡，能使字的点画丰满而有神韵。陈绎曾《翰林要诀·肉法》云："捺满，提飞。字之肉，笔毫是也。疏处捺满，密处提飞。平处捺满，险处提飞。捺满即肥，提飞则瘦。肥者，毫端分数足也。瘦者，毫端分数省也。"清张廷相、鲁一贞《玉燕楼书法·肉法》云："字之肉系乎毫之肥瘦，手之轻重也。然尤视水与墨。水淫则肉散，水啬则肉枯。墨浓则肉痴，墨淡则肉瘠。粗则肉滞，积则肉凝。"

笔锋

即字画的锋芒。运笔时，笔之锋尖有正用、侧用、顺用、逆用等各种不同方法。清刘熙载《艺概》卷五《书概》云："笔锋有中锋、侧锋、藏锋、露锋、实锋、虚锋、全锋、半锋等八种。"又云："中、藏、实、全，只是一锋；侧、露、虚、半，亦是一锋。"清周星莲《临池管见》云："总之，作字之法，先使腕灵笔活，凌空取势，沉着痛快，淋漓酣畅，纯任自然，不可思议。能将此笔正用、侧用、顺用、逆用、重用、轻用、虚用、实用、擒得定、纵得出、遒得紧、拓得开，浑身都是解数，全仗笔尖毫末锋芒指使，乃为合相。"清张廷相、鲁一贞《玉燕楼书法·笔锋》云："用笔有偏锋、正锋、搭锋、折锋、藏锋、回锋诸法。握管不直不紧，锋乃偏出，偏则疲必露骨，肥必纯肉。故惟握管紧直，则笔尖在字画中行，既不轻佻，亦不懈怠。前辈称徐鼎臣书法映日视之，有一缕浓墨当画中，此执笔紧直，用力沉着之故也。至若搭锋，宜用于横、直、点、撇，搭法如蜻蜓点水，一粘即起。折锋宜用于转、策、挑、趯，使外圆而内方，藏锋而无俗态，回锋而后有余妍。然而横、竖与点利用实回；撇、捺与勾利用虚回，此不可不辨也。宋米南宫云：'作字须善用笔锋，笔锋有法，则敧斜仓卒亦自生妍，不然即端庄着意，终是死形。'"

八锋

指八种用笔的方法。清刘熙载《艺概》卷五《书概》云："笔锋有中锋、侧锋、藏锋、露锋、实锋、虚锋、全锋、半锋八种。"清周星莲《临池管见》云："法在用笔，用笔贵用锋。用锋之说，吾闻之矣，或曰正锋，或曰中锋，或曰藏锋，或曰出锋，或曰侧锋，或曰扁锋。"

正锋

用笔法之一，指写字画时笔锋位置恰如要求。一说"正锋"即"中锋"。明赵宦光《寒山帚谈·用材》云："正锋全在握管，握管直则求其锋侧不可得

也。握管衰则求其锋正不可得也。锋不正不成画，画不成，字有独成者乎？鄙俗审矣。"

中锋

用笔之法。作书时，将笔的主锋保持在字画中间，谓之"中锋"。为使点画圆满，历来书家多主张"笔笔中锋"。因笔锋在点画中运行时，墨水顺笔尖流注而下，均匀渗开，达于四面，点画亦就无上重下轻、上轻下重、左重右轻、左轻右重等缺点。故中锋乃书法之根本笔法。"锥画沙""印印泥""屋漏痕"均中锋之喻。为取中锋之效，须熟练掌握执笔与运腕之法。清刘熙载《艺概》卷五《书概》云："中锋画圆，侧锋画扁。"又云："书用中锋，如师直为壮，不然，如师曲为老。兵家不欲自老其师，书家奈何异之？"清王澍《论书剩语》云："中锋者，谓运锋在笔画之中，平侧偃仰，惟意所使，及其既定也端若引绳。如此则笔锋不倚，上下不偏，左右乃能八面出锋，笔至八面出锋，斯施无不当矣。"

偏锋

用笔法之一。运笔时将笔锋尖偏在字点画之一面，故写出的点画一边光、一边毛。一般书家以偏锋为书法之弊。但是偏锋也是笔法之一，在于成功运用。明王世贞《艺苑卮言》云："正锋偏锋之说古本无之，近来专欲攻祝京兆，故借此为谈耳。苏、黄全是偏锋，旭、素时有一二笔，即右军行草中亦不能尽废。盖正以立骨，偏以取态，自不容已也。文待诏小楷时时出偏锋，固不特京兆，何损法书？解大绅、丰人翁、马应图纵尽出正锋，宁救恶札？不识丁字人妄谈乃尔。"清朱和羹《临池心解》亦主此说。清曾国藩云："偏锋者，用毫腹著纸，不倒于左，则倒于右。"清宋曹《书法约言·总论》云："运笔有偏正，偶用偏锋亦以取势，然正锋不可使其笔偏，方无王伯杂处之弊。"

藏锋

指起笔时笔锋蓄藏在点画中间而不外露，是一种追求线条浑厚圆润的笔法。汉蔡邕《笔论》云："藏锋，点画出入之迹，欲左先右，至回左亦尔。"唐徐浩《论书》云："用笔之势，特须藏锋，锋若不藏，字则有病，病且未去，能何有焉？"清宋曹《书法约言·总论》云："有藏锋有露锋，藏锋以包其气，露锋以纵其神。藏锋高于出锋，亦不得以模糊为锋藏，须有用笔，如太阿截铁之意方妙。"明潘之淙《书法离钩·笔锋》云："褚河南论书，用笔如印泥画沙，始不悟，后于江岸以锥画沙，始信其言，贵藏锋也。"

隐锋

也就是藏锋。唐蔡希综《法书论》云："潜心改迹，每画一波，常过三折；每作一点，常隐锋为之，由此而成。"

露锋

是指发笔时直接顺势落笔笔锋显露在外，这是一种强调笔势、笔姿的笔法。凡露锋的用笔，发笔时不必于纸上作逆入，可尖锋侧入，顺势落笔，但也须尖锐饱满，不可虚尖怯露，怯露则会产生浮薄之

（1）逆锋向上行笔，笔尖（锋）向着右下，此即藏锋。

（2）翻转毛笔（跪毫）向下行笔至③，提笔向右上，把毫理顺，向右行尖（锋）向着后面（左）。

（3）中锋行笔至⑤处提笔下按回锋。

（1）露锋起笔，笔向下按，笔尖（锋）向上。

（2）按笔至②处，提笔向③处理顺笔毫，至画中心④向右行笔。

（3）行笔至⑤处，略一提笔即下按，随即提笔收锋。

弊。明董其昌在《画禅室随笔》中说："发笔处便要提得笔起，不使其自偃，乃是千古不传语。盖用笔之难，难在遒劲，而遒劲非是怒笔木强之谓，乃是大力人通身是力，倒辄能起。"

方笔与圆笔

书法笔法有方笔、圆笔之分。"方笔"是下笔时切锋直入，强调雄强刚劲之气；"圆笔"是下笔时藏锋逆入，强调含蓄浑圆之致。要注意：方笔不要有斧凿之气，圆笔不要流于软弱。

筑锋

用笔法之一，就是在两个笔画相接的地方用笔垂直向下注力，使两个笔画接得厚实。筑者捣也，捣土使坚实也。筑锋意似藏锋，而笔力大于藏锋。藏锋之力虚转，筑锋之力实注。两画出入相接之际，为取得"密"的效果，多用此法。唐颜真卿《述张长史笔法十二意》云："筑锋下笔，皆令完成，不令其疏。"

过笔

用笔法之一，即"走笔"，笔锋从此至彼，直行而过。"过笔"是写主笔的行笔动作，要求疾速有力，流畅自如。元陈绎曾《翰林要诀·血法》云："过：

十分疾过。"又云："过贵乎疾，如飞鸟惊蛇，力到自然，不可少凝滞，仍不得重改。"清蒋和《书法正宗·笔法精解·笔法名目第二》云："过：十分疾过。凡字有一主笔，虚舟老人所谓立柱是也，笔须平正。他画则错综用意，作楷知此，便不呆板。"

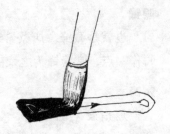

过笔

暗过

用笔法之一，即"轻过"，就是在笔画转角处，锋尖略微向左顾再折而向右，转而下行。轻过，是为使右边转角圆劲无棱角痕迹，顺带下竖笔有力，而不露肩。唐颜真卿《述张长史笔法十二意》云："钩笔转角，折锋轻过，亦谓转角为暗过。"

出锋

用笔法之一，即露出笔锋的收笔动作，也称为"露锋"。清冯班《钝吟书要》云："出锋者，末锐不收。褚云'透过纸背'者也。"清蒋和《书法正宗·笔法精解》："唐宋碑刻，多出锋，芒铩铦利。运笔之法，斜正上下。平侧偃仰，八面出锋，始筋肉内含，精神外露，风采焕发有神。"

暗过

缩锋

用笔法之一，即收笔处略带顿衄回缩的动作，不出锋而呈秃出状。唐张怀瓘《玉堂禁经·倚戈异势》云："此名秃出，上下缩锋。虽言缩锋，亦须潜趯而顿衄。则虞世南常用斯法也。"

抢笔

用笔法之一，即运笔至笔画尽处、提笔离纸时的"回力"动作。笔锋不落纸，凌空作折势，谓之"抢笔"。如抽鞭作响，迅疾有力，与"折笔"似。清蒋和《书法正宗·笔法精解·笔法名目》云："折之分数多，抢之分数少；折之分数实，抢之分数半虚半实。圆蹲直抢，偏蹲侧抢，出锋空抢。空抢者取折之空势也。笔燥则折，笔湿则抢；笔燥实抢，笔湿空抢。"

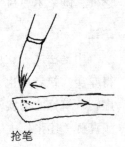

抢笔

元陈绎曾《翰林要诀·平法》云："凡尾提处，观其笔燥湿何如。燥则驻蹲捺而实抢以补之，其次蹲而不捺，其次驻而不蹲，其次提而不驻即实抢之。湿则提起即空抢可也。"楷书用折笔，行草书用抢笔。

衄笔

衄笔

用笔法之一。清朱履贞《书学捷要》云："书有衄挫之法，折锋方笔也，法出于指。……棱侧紧峭，如摧锋礐石，斩钉截铁。施于字书之间，则风格峻整，加以八面拱心，功夫到处，始称遒媚。草书尤重此法，则断续顾盼，转折分明。"唐张怀瓘《玉堂禁经·用笔法》云："六曰衄锋，住锋暗挼是也。'烈''火'用之。"唐李世民《笔法诀》云："乂，须上礐衄锋，下礐放出，不可双出。"总之，衄笔，既下行又往上。然又与回锋有别，回锋用转，衄锋用逆。

挫笔

用笔法之一。顿笔后略提，略微转动笔锋，稍离顿笔之处叫做"挫笔"，一般用于笔画转折之处。唐张怀瓘《玉堂禁经·用笔法》云："一曰挫笔，挨锋捷进是也；下三点皆用之。"元陈绎曾《翰林要诀·圆法》云："挫者，因前笔衄出，或上或下，或左或右，皆衄法也。"清朱履贞《书学捷要》云："书有衄挫之法，折锋方笔也，法出于指。"实即指运笔时突然停止，以改变方向的动作。一般至转角处时，先顿，然后把笔略提，使笔锋转动，从而变换方向。挫锋要有分寸，过分则脱节，不及则气促。

顿笔

顿笔

用笔法之一，即在垂直方向上向下用笔的动作。其按力程度大于蹲与驻，所谓"力透纸背者为顿"。唐张怀瓘《玉堂禁经·用笔法》云："一曰顿笔，摧锋骤衄是也，则努法下脚用之。"同书《垂针异势》，只将垂露称为顿笔。张旭《传"永"字八法并五画规则》云："顿笔，先缩锋骤努，令顿下衄之，其垂露悬针，即衄之余势。抽笔成悬针，住笔成垂露也。"

蹲笔

用笔法之一，也是垂直方向用笔的动作。和顿笔相似，但按下用力程度较顿笔轻。唐张怀瓘《玉堂禁经·用笔法》云："四曰蹲锋，缓毫蹲节，轻重有准是也。"如"一""乙"等字即用之。

驻笔

用笔法之一。按笔力小于顿、蹲，力到纸即可。一般用于勒画的起止处，或

平捺的曲处。清蒋和《书法正宗·笔法精解·笔法名目》云："驻：不可顿，不可蹲，而行笔又疾不得，住不得，迟涩审顾则为驻。凡勒画起止用之，又平捺曲处用之。力聚于指，流于管，注于锋。力透纸背者为顿，力减于顿者为蹲，力到纸，即行笔，为驻。"

提笔

用笔法之一，与"按"相对的笔法，即在垂直方向上向上用笔的动作。顿以后必须提，蹲、驻后亦须提。先有落笔，后有提笔，提笔之分数，视落笔之分数而定。元陈绎曾《翰林要诀·骨法》云："提，竦大指下节骨下端，提尾驻飞。"清宋曹《书法约言·总论》云："使骨肉停匀，气脉贯通，疏处平处用满，密处险处用提。满取肥，提取瘦。"清刘熙载《艺概》卷五《书概》云："凡书要笔笔按，笔笔提。辨按尤当于起笔处，辨提尤当于止笔处。"又云："书家于提、按二字，有相合而无相离。故用笔重处正须飞提，用笔轻处正须实按，始能免堕、飘二病。"

提笔

按笔

用笔法之一，与"提"相对称的笔法，即在垂直方向上向下用笔的动作。《说文》云："按，下也。"段玉裁注："以手抑之使下也。"唐张怀瓘《玉堂禁经·用笔法》云："八曰按锋，囊锋虚阔，章草礫法用之。"清刘熙载《艺概》云："凡书要笔笔按，笔笔提。辨按尤当于起笔处，辨提尤当于止笔处。"又云："书家于提、按二字，有相合而无相离。故用笔重处正须飞提，用笔轻处正须实按，始能免堕、飘二病。"

按笔

转笔

用笔法之一，写字笔画转角屈折之处，亦称"围转"。清蒋和《书法正宗》云："转角之妙，在驻、提、挫、顿四字，又以仰笔覆收，意转笔至，顿亦妙。"宋姜夔《续书谱·真书》云："转不欲滞，滞则不遒。"此其一说。又有人释为"折"相对笔法，圆笔多用之。作书时左右圆转运行，在点画中行动时，是一线连续，又略带停顿倾向。连、断之间似可分又不可分。如此显出"浑然天成"之妙。汉蔡邕《九势》云："转笔，宜左右回顾，无使节目孤露。"

绞锋

　　用笔法之一。行笔时要运指，类似转锋。清康有为《广艺舟双楫·缀法第二十一》云："圆笔用绞，方笔用翻。圆笔下绞则痿，方笔不翻则滞。"按：通常转锋多以腕运，故动作较缓；而指运使锋转，动作较急激，笔毫如绞。

翻笔

　　用笔法之一，指运笔过程中翻转笔势、急剧而行的用笔动作，方笔多用之。晋王羲之《笔势论十二章·观形章第八》云："翻笔者先然，翻转笔势，急而疾也，亦不宜长腰短项。"清康有为《广艺舟双楫·缀法第二十一》云："圆笔用绞，方笔用翻。"

断笔

　　用笔法之一，这是书家的一种笔断意连的灵活技法。原本相连属的笔画，在自然的笔势运行中断开，但意态和神气不断，更显字形的优雅，笔力遒劲古朴，亦称"创笔"。清蒋和《学书要论》云："笔应连而断，每成乖舛。初因漆书黏滞所成。继乃行草杂用，遂成帖体。且风雨剥蚀，点画断缺，今人描取形状为得古意，失之远矣。"

裹锋

　　用笔法之一，这是与"平铺"笔法相对而言，指书写时整个笔锋保持圆锥状的用笔方法。这样写出的字线条凝练，有立体感。清包世臣《艺舟双楫·与吴熙载书》云："河南始于履险之处裹锋取致，下至徐、颜，益事用逆，用逆而笔驶，则裹锋侧入，姿韵生动。又始间以肥瘦浓枯，震耀心目。后世能者，多宗二家，东坡尤为上座。坡老书多烂漫，时时敛锋以凝散缓之气，裹锋之尚，自此而盛。思翁晚出，自知才力薄怯，虑其懈散，每以裹锋制胜，然亦用之救败耳。"又云："二王真行草具存，用笔之变备矣。然未尝出裹锋也。"北碑多方笔，所以用笔多平铺。但是圆笔则当以裹锋为佳。而行、草书线条圆转丝牵等处，则最适宜用裹锋。

折笔

　　用笔法之一。笔锋才落，便做反方向运动，直接转向藏锋，而不是斜向藏锋，是与"转"相对的用笔法。方笔多用之。即作横画时，笔欲左先右，往右回

折笔

左，断然改变方向，故易显露棱角。作直画时上下亦然。宋姜夔《续书谱·真书》云："折欲少驻，驻则有力。"清朱履贞《书学捷要》云："方者，折法也，点画波撇起止处是也。"

簇锋

一曰"聚锋"。元郑杓《衍极》卷二《书要篇》刘有定注云："夫仄笔者，左揭腕，簇锋著纸为迟涩，回笔覆踪是峻疾。"

絮锋

《集韵》："絮，提也。"清康有为《广艺舟双楫·缀法第二十一》云："提则筋劲，顿则血融，圆则用抽，方则用絮。圆笔使转用提，而以顿挫出之；方笔使转用顿，而以提絮出之。"

淹留

即行笔过程中充分运用涩势，不要图快，要涩而不滞，使笔毫逐步顿挫，让线条留得住。

揭笔

即举笔、抬笔之意。清蒋和《书法正宗·笔法精解·指法运用名目》云："揭：名指爪肉之际，抬笔管向上。"唐张怀瓘《玉堂禁经·用笔法》云："九曰揭笔，侧锋平发，'人''天'脚是也，如鸟爪形。"

打笔

书写点之笔画时，空中落笔，仿佛打物。晋王羲之《笔势论十二章·观形章第八》云："打笔者广度。打广而就狭。广谓快健，又不宜迟及修补也。"宋《翰林密论二十四条用笔法》云："又有打点，单以指送笔。似打物之势，甚难用也。"元陈绎曾《翰林要诀·圆法》云："打，提锋空中打下，乃点法之长者。"

战笔

行笔时手部战动，以取线条遒劲之效，亦称"颤笔"。晋王羲之《笔势论十二章·观形章第八》云："战笔者合。战，阵也；合，叶也。缓不宜长及短也。"汉蔡邕《九势》云："涩势，在于紧驭战行之长者。"

蹙笔

晋王羲之《笔势论十二章·观形章第八》云："蹙笔者将。蹙，即捺角也；将，

谓劣尽也。缓下笔，要得所，不宜长宜短也。"

息笔

息笔者，就是用笔要慢，力量要收紧。晋王羲之在《笔势论十二章·观形章第八》云："息笔者逼逐。"

憩笔

晋王羲之《笔势论十二章·观形章第八》云："憩笔者俟失。憩笔之势，视其长短，俟失，右脚须欠也。"

押笔

押笔就是使用复笔。晋王羲之《笔势论十二章·观形章第八》云："押笔者入，从腹起而押之。"又云："利道而牵，押即合也。"

结笔

用笔法之一。晋王羲之《笔势论十二章·观形章第八》云："结笔者撮。渐次相就，必始然矣。参乎妙理，察其径趣。"

捺满

书者取得笔画"肥"时，用此笔法。元陈绎曾《翰林要诀》云："字之肉，笔毫是也。疏处捺满，密处提飞；平处捺满，险处提飞。捺满即肥，提飞则瘦。肥者，毫端分数足也；瘦者，毫端分数省也。"

提飞

书者为取得笔画"瘦"时，用此笔法。元陈绎曾《翰林要诀·肉法》云："字之肉，笔毫是也。疏处捺满，密处提飞；平处捺满，险处提飞。捺满即肥，提飞则瘦。肥者，毫端分数足也；瘦者，毫端分数省也。"

轻重

清宋曹《书法约言》云："运笔有轻重，凡转肩过渡用轻，凡画捺蹲驻用重。"一般以一分笔为轻笔，三分笔为重笔。

藏度

即书时"蹲抢"之笔。元陈绎曾《翰林要诀·筋法》云："藏者，首尾蹲抢是也；度者，空中打势，飞度笔意也。"起笔略顿曰藏，收笔要抢曰度。度者，一画毕矣，即从空中飞度至第二画，使笔意连贯。所谓形见于未画之先，神留于既画之后。

圆扁

圆，指笔画圆转遒丽，神采飞动。扁，指笔画一拖而过，平躺纸上，呆板无神。清包世臣《艺舟双楫·答三子问》云："用笔，柔润则肥瘦皆圆，硬燥则长短皆扁。"

迟急

也称迟速、缓急等。落笔迟重取其丰润，急速取其遒劲，作书时用笔迟与速，须作有机配合，字方能取得理想之效果。若一味迟重则失却神气，一味急速则失却形势。晋王羲之《书论》云："凡书贵乎沉静，令意在笔前，字居心后，未作之始，结思成矣。仍下笔不用急，故须迟，何也？笔是将军，故须迟重。心欲急不宜迟，何也？心是先锋，箭不欲迟，迟则中物不入。"又云："每书欲十迟五急。"又云："夫字有缓急，一字之中，何者有缓急？至如'鸟'字，下手一点，点需急，横直即须迟。欲'鸟'之脚急，斯乃取形势也。"清宋曹《书法约言》云："迟则生妍而姿态毋媚，速则生骨而筋络勿牵。能速而速，故以取神；应迟不迟，反觉失势。"

曲直

书写转折勾连笔画时，要有平直笔画劲健凝重之神气，然则又须有婉转圆通、飞扬流畅的韵味。晋王羲之《书论》云："每书欲十迟五急，十曲五直，十藏五出，十起五伏，方可谓书。"清刘熙载《艺概》卷五《书概》云："书要曲而有直体，直而有曲致。若驰而不严，飘而不留，则其所谓曲直者误矣。"清包世臣《艺舟双楫·答三子问》："大山之麓多直出，然步之，则措足皆曲，若积土为峰峦，虽略具起伏之状，而其气皆直。为川者必使之曲，而循岸终见其直；若天成之长江、大河，一望数百里，了之如弦，然扬帆中流，曾不见直波。少温自矜其书于山川得流峙之

转折笔画的写法

形者，殆谓此也。"又说："曲直之粗迹，在柔润与硬燥。"还说"柔润则肥瘦皆圆，硬燥则长短皆扁。是故曲直在性情而达于形质，圆扁在形质而本于性情。"

虚实

运笔之法。指运笔过程中掌、腕、肘笔画之间相互配合之关系。清宋曹《书法约言》云："运笔有虚实。如指用实而掌用虚，如肘用实而腕用虚。"清朱和羹《临池心解》云："作行草最贵虚实并见。笔不虚，则欠圆脱；笔不实，则欠沉着。专用虚笔，似近油滑；仅用实笔，又形滞笨。"

笔势

势，有笔势、体势，每一笔画本身之势为"笔势"，众画结合之势为"体势"，字与字间章法之势曰"形势"。概言之，势即形态、气象也。学书，笔法是基础。但笔法也因字的整体之势决定的。如正楷的钩挑，在汉隶八分书中，只有"平钩"，基本是向左平出，不尖挑。楷书中的尖挑，实由竖奔向下一笔仰横之一种带笔。如果树楷书之势，无所理解，怎么能谈到笔法呢？识势后，加工习练方可达到预期效果。法与势之关系，乃辩证关系。势明则法合，法合又可助成"意""美"之势。再次，一笔之字如"一"，多笔之字如"象"，从结构观之，古时书家早已分出"横长字""竖长字""方字""正字""斜字""左右高字"等，种样不同而势亦异。笔势与笔法不同，"笔法"是写任何一种点画必须共同遵守之根本方法；"笔势"因人之性情、时代风气而有肥瘦、长短、曲直、方圆、平侧、巧拙、和峻之别，不同于笔法之一致而不可变异。清康有为《广艺舟双楫·缀法第二十一》云："古人论书，以势为先。中郎曰'九势'，卫恒曰'书势'，羲之曰'笔势'，盖书，形学也，有形则有势。兵家重形势，拳法重扑势。义固相同，得势便，则已操胜算。"宋代黄庭坚书法的笔势十分雄健，结体变化多端，字的风格雄放奇肆。如他的杰作《松风阁诗》，笔画一波三折，意韵十足，结构纵横变化，风神潇洒。他的笔势值得我们好好学习。

宋 黄庭坚《松风阁诗》中的例字

取势

用笔结字时取得态势的技法。"取势"可以避免点画平直呆滞，将点画进行种种布置，使其静中见动，活泼多姿。故古书家多称点画为"某势"，如"柳叶势""新月势"等即言从形体中表现出之态势。唐张怀瓘《玉堂禁经·结裹法》云："夫书第一用笔，第二识势，第三裹束。三者兼备，然后为书，苟守一途，即为未得。"

又云："夫人攻书，须从师授。必先识势，乃可加工。"晋王羲之《笔势论十二章·譬成章第十二》云："莫以字小易，而忙行笔势，莫以字大难，而慢展毫头。"又云："扬波腾气之势，足可迷人。"又云："均其体势，形而势显，不急不有形势。"蔡琰曾云："势来不可止，势去不可遏。"识势也含造势，即创造书势。创造书势之要诀，即"意在笔前"。此乃历代书家共同之经验结晶。意在笔前即在动笔作书之前。胸中定有书势之内心设计。腹稿足，即对字体结构、布局及章法，都预想完备，胸有成竹，然后下笔。意在笔前之另一含义：即于书前，以自己之情感注入笔墨之中，方能成功完成佳作。如唐代怀素的杰作《自叙帖》，点画飞动流畅，结构圆转多姿，表现出了纵横开阔的意境，这是善于取势的榜样。

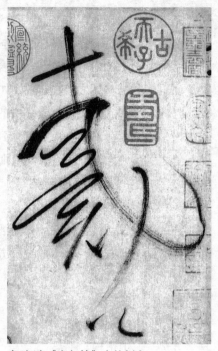

唐 怀素《自叙帖》中的例字

蓄势

　　指笔着纸之前，先于空中摇曳取势，作落笔之准备。宋陈思《书苑精华》云："夫用笔之法，先急回，后疾下，如鹰望鹏逝，信之自然，不得重改。"清朱和羹《临池心解》云："能如秋鹰搏兔，碧落摩空，目光四射，用笔之法得之矣。"此处所谓：先急回后疾下、鹰望鹏逝、秋鹰搏兔等，均为先空中摇笔取势，然后落笔之喻也。清朱履贞《书学捷要》云："书之大要，可一言而尽之。曰：笔方势圆。方者，折法也，点画波撇起止处是也，方出指，字之骨也；圆者，用笔盘旋空中，作势是也。圆出臂腕，字之筋也。"

"永"字八法

　　前人把点画学习总结为"永"字八法，这个在中国流传了两千多年的点画运笔方法，到现在仍然是学书法的人入门时要掌握的。

　　我们现代人学习书法最好先学习楷书，学习楷书先要学习点画的写法。王羲

之对点画的重要性曾作过一个比喻："倘或一点失所，若美人之病一目；一画失节，如壮士之折一肱（胳膊），不可不慎。"可见，掌握好点画的基本功是学习楷书的第一关。下面我们就用"永"字八法来展开点画的练习。

笔画有千万，都生于一点。从笔法角度说，无论何种字体都要以点法为根基。侧是点，点写为"丶"；引而伸之，就是"直"；直画横写就是勒"一"；竖写为努"丨"；弯钩则写为"乀"；策就是挑，写为"㇀"；折写为曲尺"𠃌"；掠就是长撇，写为"丿"；磔是捺，写为"㇏"。

"永"字八法基本上概括了汉字的基本笔画。在篆、隶、楷、草四体中，楷书的点画写法是最多的，点有很多种，横也有长横、短横、腰细横等多种写法。这八笔写法弄通了，举一反三，一切笔法也就贯通了。

下面分别来讲"永"字八法的八个笔画，并且列举每一笔画的病笔，分析其病因。

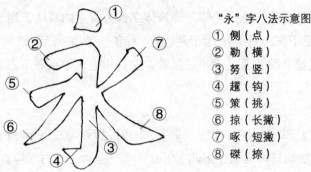

"永"字八法示意图
① 侧（点）
② 勒（横）
③ 努（竖）
④ 趯（钩）
⑤ 策（挑）
⑥ 掠（长撇）
⑦ 啄（短撇）
⑧ 磔（捺）

点法

点多在上，要与下画相应，有顾盼之意，如"广""之""唐"等字用之。

曾头点

也称为"相向点""羊角点"，指"曾""善""堂"等字头。应该上开下合，才显得舒展，左笔作向右点，右笔作短撇。明李淳《大字结构八十四法》云："曾头，曾、善、英、羊，应上开而下合。"清戈守智《汉溪书法通解·运笔卷第四》云："曾头之法，左潜揭而右啄，对向贵从。"

点法

其脚点

也称为"相背点"，指"页""其"等字下"八"的写法，应该上合下开，

以使其稳定。左笔作啄势短撇，右笔作点。元陈绎曾《翰林要诀·圆法》云："其脚，相背贵横，上合下开。"明李淳《大字结构八十四法》云："其脚，其、具、兴、典。其脚者，用上合而下开。"清戈守智《汉溪书法通解·运笔卷第四》云："其脚之法，左啄而力厚，右侧而势直。"

水旁点

右边字笔画少的水旁点应该写得长。右边字笔画多者水旁点应该写得短。上点出锋要与下点起笔相应，使其脉络相连，下点出锋成挑，与右旁呼应，如"江""源"等字"氵"的写法，要求各点之间，应分阴阳向背的变化。唐张怀瓘《玉堂禁经·散水异法》云："氵，此名递相显异，意以或藏或露，状类不同：法以刚侧而中偃，下潜挫而趯锋。则右军《黄庭经》《乐毅论》用此也。氵，此名潜相瞩视，外虽解摘，内则相附……若失之以缓滞，即其为病甚矣。不可不慎也。"

开三点

指"系"旁下三点及"焉""鸟"等繁体字偏旁省点的写法。用于一旁者，须一点起势，一点带下，一点回应；用于两边者，右多一点，左点宜长。清戈守智《汉溪书法通解·运笔卷第四》云："开三点者，左右相应，中点直下，意在承上，故上合而下开'系'旁用之。"

合三点

一般用于字的上部。左点向右，中点带下，右点成短撇与左点相呼应，如"受"。清戈守智《汉溪书法通解·运笔卷第四》云："合三点者，左右相应，中间稍高，意在趋下，故上开下合，'孚''将'字用之。又'爫'亦名'群鹊'。"明李淳《大字结构八十四法》云："合三点（又称攒三点），……'采''孚''妥''受'，攒点之点，皆宜朝向，不则为砌石之样。"

开四点

四点连写，用于字的下方。其写法：左点稍长往左侧以应右，中二点稍短略向右侧，右点稍长右侧以应左。又称"悬珠点"，或写成一点起势，两点带下，一点回应，称为"联飞点"。联飞点是排点的一种，写行书"杰""然"等字下四点时，作连绵相顾不断之状。唐张怀瓘《玉堂禁经·烈火异势》云："灬，此名联飞势，似连绵相顾不绝。法以暗衄而微著。势以轻而潜进，乃右军变于钟法而参诸行法；则《乐毅论》'燕'字、'无'字，时或用之，为后遵用，守而不替。至于今矣。""悬珠"也是排点的一种。清戈守智《汉溪书法通解·运笔卷第四》云："悬珠之法，点各下悬而微长，无左右牵连之势，以其着大画下，但宜上下相承，

不宜左右相顾。犹直波之不相妞，以避右竖之势也。"

横法

也称为"称
勒法"，如以缰
勒马，有愈收愈
紧之意。横画不
能写得太平，要
让它在不平的线
条中呈现出平衡
的感觉。运笔要
涩，有提按，要
生动，逐步顿挫，

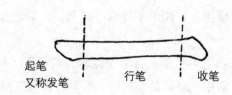

起笔
又称发笔　　　行笔　　　收笔

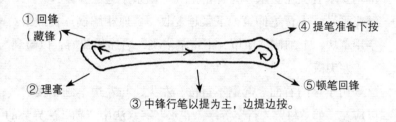

① 回锋
（藏锋）
② 理毫
③ 中锋行笔以提为主，边提边按。
④ 提笔准备下按
⑤ 顿笔回锋

含蓄有力。所谓如"千里阵云"。"永"字八法中把短横引伸为长横。具体写法：
方起（或斜方），圆收，中锋行笔。落笔时，笔锋从右向左作一般逆行姿势，即"欲
右先左"（可虚可实，用虚写成的是露锋，用实写成的是藏锋）。

晋卫夫人《笔阵图》云："二如千里阵云，隐隐然其实有形。"晋王羲之《笔
势论十二章·视形章第三》云："横则正，如孤舟之横江渚。"元陈绎曾《翰
林要诀·平法》："勒'一'上平、中仰、下偃，空中远抢，以杀其力，如勒
马之用缰也。凡尾提处，观其笔燥湿如何，燥则驻蹲捺而实抢以补之。其次蹲
而不捺，其次驻而不蹲，其次提而不驻即实抢之。湿则提起即空抢可也。"清
冯武《书法正传》载《书法三昧·运用》："画之祖，勒法也。状如算子，便
不是书。其法初落笔锋向左，急勒回向右，横过至末，复驻锋折回，其势首尾
俱低，中高拱如覆舟样。故曰：勒常患平，智永、虞世南上而钟、王多用篆法
为画，欧阳、褚、薛多用隶法为画。秘诀云：竖画须横入笔锋，横画须竖入笔锋，
此不传之枢机也。"

笔管略向左方倾斜，根据横画直落笔的原理，画一短的直线，然后略提笔调锋，
中锋行笔，运行至中段时笔锋稍收略提，收笔时要将笔提起，迅速向左回收，即"有
往必收"。

凹横

中间凹下，带仰势，画稍短。一字几横，上横多用此画，如"五""亚"等字。

凸横

画长，两端筋骨刚劲外露，首尾稍低。中间略细而拱，宛若覆舟。常用于字的中部为"横担"，用于下部以"截上"，如"玄""盖"等字。

平横

起笔、收笔不重按，行笔不提起，腰粗平。一字数横，用于上部、中部或底部的短横，常用此画，如"三""壬"。重叠三横画的写法，强调无论是真、行、草均要求有变化。宋《翰林密论二十四条用笔法》云："三一划法，口诀云：上潜锋平勒，中背笔仰策，下紧趯复收，名递相解摘。古经云：《黄庭》'三门'字用草法，上虿侧，中策，下奋笔横飞，名递相耸峙，以险利为胜。"

左尖横

用于字的右面。起笔不重按，左尖，与左边笔画相接贯气；收笔按笔较重，以应左，如"村""行"等字。"永"字八法中"勒"法异势的一种。清蒋和《书法正宗·点画全图·平画法》云："左尖，画有宜用左尖者，凡接左向右处用之。如'寸''才'之在右旁是也。"

右尖横

用于字的左面。起笔重按，收笔较轻，成右尖形。与右边笔画相接贯气，并与右边呼应，如"材""打"等字。"永"字八法中"勒"法异势的一种。清蒋和《书法正宗·点画全图·平画法》云："右尖，画有宜用右尖者。向右让右处用之。如'木''才'之在左旁是也。"

竖法

也称"努法"，如挽弓，要用力。竖不能写得太直，要有曲线，在曲线中显示出挺拔的力量。所谓"努过直则力败"。运笔和横画相似，只是方向不一样。晋卫夫人《笔阵图》云："'丨'，万岁枯藤。"唐张怀瓘《玉堂禁经·用笔法》云："努不得直。"宋陈思《书苑菁华》卷二《永字八法详说·努势第三》："努不宜直其笔，笔直则无力，立笔左偃而下，最须有力。又云须发势而卷笔，若折骨而争力。口诀云：凡傍卷微曲蹙笔累

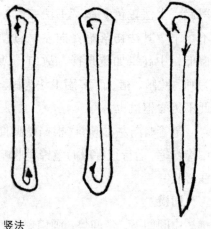

竖法

走而进之，直则众势失力，滞则神气怯散。夫努须侧锋顾右潜趯，轻挫其揭。问曰：画者中心竖画也，今谓之努，何也？论曰：努者，势微努。曰努，在乎趯笔下行。若直置其画，则形圆势质，书之病也。笔诀云：努笔之法，竖笔徐行，近左引势，势不欲直，直则无力矣。"

汉字横多竖少，竖是字的骨干，要写得劲挺。

竖画具体写法：先将笔锋由下向上逆行一段（同横画相似，可虚可实），这叫"逆锋而起"，比直接落笔要含蓄。落笔后再将锋调正，使笔锋从向右变为向下运行，达到一定长度时，将锋略提（不离纸），微微向左迅速回上（即无垂不缩）。如果收笔时出锋，在笔画之外取势空收，就成"悬针"。

下圆竖（垂露）

竖的形状亦多变化，大体可分"下圆竖"和"下尖竖"两种，二者均系自下而上运笔。所不同者，下圆竖下端为圆形、藏锋；下尖竖下端尖形、露锋。下圆竖端庄正直，亦称"直竖"。下端圆如露珠，似露水下垂，故有"垂露"之称。下圆竖写法是：横入笔锋（竖以横起），逆锋起笔（欲下先上），顿驻转锋，提笔中锋直下，至末端顿驻回锋向上收笔。写竖用笔欲疾，疾则力劲。如此，则筋强力足，正直不倚。起笔须用力，方能正直到底。否则，竖虽短亦不直。竖应正直，但不可若以尺画线，呈笔直状。唐柳宗元曾言："弩过直而力败。"写竖必须注意字的整体结构作相应变化。要直中见曲势，方不致呆板。

腰粗竖

又称"铁柱"，因其形若铁柱，故名。亦为下圆竖的一种。居字中而下不出头，或只上出头，用劲笔写，粗而稍短，如"王""生"等。此"永"字八法中"努"法异势的一种。清戈守智《汉溪书法通解·运笔卷第四》云："铁柱者，首抢上蹲锋，借势捷下。尾乃杀笔上抢。如'山''由'等字用之。"

上尖竖

下圆竖的一种。居字左下的短竖，宜上尖稍斜，以接上应右，如"白""何"等字。

相向竖

下圆竖的一种。左右有竖而中间笔画较多，呈全包围结构或半包围结构者，宜左右相向弯曲，作拱揖之情状，即两竖同时相向的写法。清戈守智《汉溪书法通解》卷四《八法化势》云："向者，首左抢右，右抢左。尾抢，左上左，右上右，

偏蹲偏驻，侧锋侧过。分五停，上二下三。如'固''幽'等字。"

相背竖

下圆竖的一种。凡字左右有竖而中间画少者，或两竖居中，两旁均有笔画者。两竖相背，左略细短，右稍粗长。与相向竖相反。如"山""业"等字。

下尖竖（悬针）

其势若针之悬芒锋，故亦称"悬针"。其画极为正直，不稍弯曲。其写法是：写竖画时，运笔至下端，不用顿转，而是提笔作收，笔锋露出，则成尖形。唐张怀瓘《玉堂禁经·垂针异势》："'｜'，此名悬针。古无此法，右军书《曲江序》，'年'缘向下顿笔。'岁'字三画藏锋，与'年'顿相逼，遂改为垂露顿笔直下垂针。后人立悬针相承，遵此也。"元陈绎曾《翰林要诀·直法》云："悬针，首抢上，尾抢下。空出分五停，上二下一。"

曲脚竖

曲脚竖的写法是：起笔时像写竖一样，欲下先上，藏锋入笔，然后中锋下行，写到下面要曲笔时，速度放慢，仍然用中锋，沿弧线向右运笔，到笔画终点时向上提笔，向右下转锋，最后回锋收笔。注意这个曲脚竖的弧线要写出内在的张力。

钩法

也称"趯法"，写时驻锋提笔，突然趯起，力量集中于锋尖，如人踢脚，身子微微一蹲，再用力一脚踢出。要点在于蹲锋，得势即趁势而出。

"钩"是其他笔画的附着物，要写得"健""锐"。健，指整个钩要饱满健壮；锐，指出锋要尖。

"左竖钩"写法：先写好一竖，将要钩出的时候，先将笔锋往上一提，再按下来，这样能使笔毛铺开。然后略一停驻，随即用力平推而出（或斜推），至尖端要迅速有力

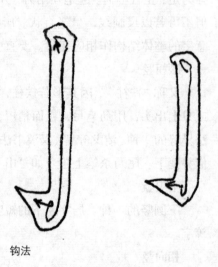

钩法

出锋，不能迟疑。钩的长短根据字的需要而定。"左向钩"的钩不宜太长。向右的"戈钩"，方向虽然不同，但用笔基本一样。清包世臣《艺舟双楫·述书下》云："钩为趯者，如人之趯脚，其力初不在脚，猝然引起，而全力遂注脚尖。故钩末

断不可作飘势挫锋，有失趯之义也。"

竖钩

又名"中钩"，依实际需要，向左钩或向右钩。用于字之右下者，竖稍弯，钩斜长以包左；居于字中者，两旁配以撇、捺或点，称"中钩"，竖直钩短，以使端庄；居于下部之中者，两旁无画相配，钩稍长而稍平，托起上面笔画，使之稳重，称"托钩"，如"寺""朱""宁"等。亦称"蚕尾势"。"永"字八法中"趯"法异势之一种。清戈守智《汉溪书法通解》云："蚕尾势，八分法也，趯笔拖下而长，得劲乃可用之。诸钩之中，此法独难，柔而无骨，恶俗不成书也。《九成宫》'宁'字用之。"

弯钩

起笔尖细，弯曲而不失重心，如"乎""猎"。亦称"绰钩势"。清戈守智《汉溪书法通解》云："绰钩之法。入笔不抢，下笔微环，在于趯笔而力厚。'于''乎''争''子'用之。"

下向钩

又称"横钩"，钩与下相应，如鸟视胸，如"室""买"等字。这是一种十分常用的钩法，其要点在于将横画和钩画完美结合来写。

上向钩

竖弯稍细，下平钩伸，状如浮鹅，故又称"浮鹅钩"，如"己""勉"等字。浮鹅钩上段须直，下略带平收，即"乚"笔之写法。"永"字八法中"趯"法异势之一种。清戈守智《汉溪书法通解·运笔卷第四》云："虚实转拓者，先作悬针竖势，轻转重抛，平钩圆趯。"清蒋和《书法正宗·点画全图·钩法》称此为"浮鹅"云："浮鹅，中必细，下必平，三角包满。"

斜向钩

亦称"背趯法"，即"戈法"，又称"斜钩"，如"戏""武"等字的斜向钩。写这个钩时应该避免钩的笔画身弯力弱。晋王羲之《题卫夫人〈笔阵图〉后》云："夫斫戈之法，落竿峨峨，如长松之倚溪谷，似欲倒也，复似百钧之弩初张。处其戈意，妙理难穷。放似弓张箭发，收似虎斗龙跃，直如临谷之劲松，曲类悬钩之钓水，峻嶒切于云汉，倒载陷于山崖。天门腾而地户跃，四海谧而五岳封。玉烛明而日月蔽，绣彩乱而锦纹翻。"唐太宗李世民《笔法诀》云："为戈必润，贵迟疑而右顾。"清蒋和《书法正宗·点画全图·钩法》云："戈，稍直尖之拙，

过弯失之柔。"又云："作戈头必直，中必细，形如强弩，钩必三角。"

内向钩

又曰"平钩"，亦称"弯笋势"。须防斜而身歪，宜略向内弯，如"心""必"成相抱回环之势。"永"字八法中"趯"法异势之一种。清戈守智《汉溪书法通解·运笔卷第四》云："弯笋之法，斜仰而紧趯。"清蒋和《书法正宗·点画全图·钩法》称此为"横钩"云："横钩，即横戈。此钩向里。"

曲抱钩

钩稍斜曲，以包左，如"匀""禹"。宋《翰林密论二十四条用笔法》云："钩努法，口诀云：圆角激锋，待筋骨而成，要如武人屈臂。"写这个钩的时候要注意把横折写好，写出环抱的笔势，还要笔画有筋骨，斜曲的角度要适宜，钩出的角度也要把握好。从用笔上讲有两个关键的地方：第一是在横折的转折处要提笔调锋，使笔锋在转折时不致于顺势变成偏锋，而是回归到中锋；第二是在最后的出钩时要蹲笔调锋，将笔毫原地提按，目的也是要保持中锋。切不可以用偏锋出钩，那样写出的钩会单薄无力。

背抛钩

背抛钩作弯势，以呼应左面，如"夙""迅"。上面转角须出，中间细宕，下抛出趯起。宋《翰林密论二十四条用笔法》云："背抛法，口诀云：蹲锋紧掠徐掷之，速则失势，迟则缓怯。"《临池诀》云："此钟法，稍涉八分蛊毒法。引过其曲，转蹲其锋，又徐收而蹲，趯之不欲出，须暗收。使其如负芒刺则善。右军云：'援毫蹲，即轻重有准，是也。'"庾肩吾《书论》曰："欲抛而还置，谓驻锋而后蹬之也。"晋王羲之《笔势论十二章》云："踠脚之法（即背抛法）如壮士之屈臂，'凤''飞''凡''气'之例是也。"明李淳《大字结构八十四法》云："纵腕，'凤''凤''飞''气'。纵腕之腕宜长，惟怕蜂腰鹤膝。"又有"小背抛"之说。清戈守智《汉溪书法通解·运笔卷第四》云："小背抛势，亦蛊毒法也，贵紧而圆。亦名'弯翅'。"

藏锋钩

如果一字有多钩，注意书写时只有主要一笔用钩，其余要用藏锋，如"划""越"。一般来讲，藏锋钩分为平藏锋钩和直藏锋钩两种。藏锋钩是"永"字八法中"趯"法变化笔势之后的钩，实际上这种藏锋钩已经不能算是钩，只能算是曲脚竖，古人将它列为藏锋钩。清蒋和《书法正宗·点画全图·钩法》云："平藏锋钩，即浮鹅。浮鹅有不宜出锋者，亦用藏锋，如'流''此'等末笔用之。直藏锋钩亦然，

如'林''梧'之类。"

耳钩

指"邑耳"偏旁（阝在右者）的写法，与"双包"法同。耳钩要圆转行笔，两尖相接，如"邓""郑"。清戈守智《汉溪书法通解·运笔卷第四》称此为"邑耳法"云："邑耳之法，曲笔向外，故分为二室，与左旁相称为佳。二室者，两曲之大小强弱相等，如二室也。尤贵轩爽，无取柔媚。"阜耳法，指"阜耳"偏旁（阝在左者）的写法。清戈守智《汉溪书法通解·运笔卷第四》云："阜耳之法，曲笔傍内，故狭小而不大，以轻圆丰美为佳。左用竖策或反笏为之。"如"陛""隆"等字。节耳法，指"即""印"等字中"卩"偏旁的写法。清戈守智《汉溪书法通解·运笔卷第四》云："节耳之法，须拓笔为之，可方可微圆，而不宜太长。'即''印'等字用之。"

挑法

也称"策法"。策法像以鞭策马，用力在鞭把，得力在鞭梢。要快而锋利，但线条要饱满。似用马鞭子策马，一鞭打下，立刻收回。具体写法是：横画直落笔，铺毫转锋，有力地向右上方挑出，要力到挑画尖端。

挑法

《笔诀》云"始筑锋而仰策，徐转笔以成形"是也。具体运笔是：逆锋起笔，折笔向下，顿，然后提笔向右上角趯锋。

唐张怀瓘《玉堂禁经·用笔法》云："策须背笔，仰而策之。"元陈绎曾《翰林要诀·圆法》云："策，重提轻蹲，圆锋左出。势尽仰收，如鞭之策马，力在著物处。"元李溥光《雪庵八法·八法解》云："策始作者，用仰锋上揭，而贵乎迟留。"书家云："策依稀似勒。"清冯武《书法正传》载《书法三昧·运用》云："策，异于勒者。勒者，两头下，中高。策则两头高，中下。唐太宗云：策者，仰策仰收。"

右上挑

又名"横挑"，或曰"平挑"，势稍平，如"土""王""扌"等偏旁用之，"地""物"等字用之。右上提亦为"金锥势"之异名。这个挑是"永"字八法中"策"的同类异势之一种。清戈守智《汉溪书法通解》云："金锥之法，'扌''氵'

等处用之。力贵劲捷，勿使漫缓，漫缓则字之筋节不灵矣。"意思是说写这个挑的用笔要快而有力。

横折挑

写横折挑时，横折之竖要稍细而微曲，当笔毫行至末端时，即往右下按笔，再转锋挑出，如"许""讨"等字。

竖挑

写竖挑时要注意：竖至末端，先往右下投笔，然后转锋向右上挑出，如"民""农"等字。此竖挑乃"永"字八法中"趯"法异势之一种。清戈守智《汉溪书法通解·运笔卷第四》云："向右钩法，入笔搭锋，直下，近趯处微环。'根''泯''银''抵'之字用之。"《书法三昧》载："须长趯以应右。若左势不碍，提锋、抢下，反趯抱腹。"

撇法

宋代书法家姜夔云："撇捺者，字之手足，伸缩异度，变化多端，要如鱼翼鸟翅，有翩翩自得之状。撇之书写，指法用送。即'永'字八法中之掠是也。凡撇必用回锋，开始先将笔尖从下而上，后无多头。逆锋向右上起笔，转笔向下稍顿成点，接续提笔向右下轻快运行，然后撇出，收笔作尖锋。撇之书写，手腕必须悬起，与笔俱行，逐渐运送展放，将笔力导送到底，使笔势贯穿于笔画之终。若于腕紧贴纸面斜拂，半途撇出，则单薄无力，形如鼠尾，则成'病笔'矣。"晋代书圣王羲之说："撇不宜缓，缓则钝。"唐代书法家柳公权云："掠（长撇）左出而锋轻。"都是说

长撇法

写撇运笔，应以轻捷峻利取势。撇在字中所处的位置不同，形势多样。有长，有短，有稍平，有较直，有略带弧形，有弯头，有卷尾，有腰粗，有腰细。总之，其末端均向左出锋，呈尖形。"永"字八法中第六笔长撇称"掠"，第七笔短撇称"啄"。撇与捺如字之两翼，要左右呼应相称。撇是向左伸展之笔法，一般较捺为细，尾部略肥而扬，要姿态舒展。

长撇法

也称"掠法"，如飞鸟下翔，要快而势锐，线条忌单薄。下段要丰实，力要

送到尖端，如木梳梳发，用力均匀，送到发梢。晋卫夫人《笔阵图》云："丿，陆断犀象。"唐张怀瓘《玉堂禁经·用笔法》云："掠须笔锋，左出而利。"

短撇法

也称"啄法"，如鸟之啄物，迅疾有力，以准而快为胜。写法是起笔逆入，很快地略一顿笔，就势向左下撇出，用笔要点在蓄力短、出锋快，笔势要腾凌爽利。具体写法：逆锋起笔，斜撇为侧落笔（与直画横落笔同理），调正笔锋后中锋运行直至撇端。《笔诀》云："啄笔速进，劲若铁石，则势成矣。"具体运笔是：逆锋起

短撇法

笔，折锋向右下作顿，转锋向左下力行，迅疾锋利撇出。

元陈绎曾《翰林要诀·圆法》云："啄点首撇尾左出微仰，如鸟喙之啄物。"元李溥光《雪庵八法·八法解》云："啄法之妙，在卧侧潜进，以连敛其锋芒。"

平撇

撇在字的上部，与横相连或相应，宜平，与下配合。取势当先从尖处起，后部不垂下，如"重""受""采"。"永"字八法中"掠"法之一种。清蒋和《书法正宗·点画全图·撇法》云："平撇。取势先从尖处起，便不垂下。'千''重'等字用之。"

长弧撇

撇在字的中心，与捺相接或相交，宜直下笔而弯出之，长弧撇亦名"卷撇"（右向左之势如卷，当以轻劲取胜）。凡上段须略带竖意，下段乘势撇出。末锋飞起，微仰如箆之掠发，如"大""使""央"等用之。长弧撇亦"永"字八法之一种。

·延伸阅读·

　　"永"字八法之中，"策"画和"勒"画相近，"啄"画和"掠"画相近，虽称八法，实际上只有六法。汉字中有些字，如"心"字的"斜弯钩"画，"戈"字的"斜钩"画，"几"字的"乙"画，在八法中都找不到对应的位置。况且，"侧"画有左右之分，"勒"画有平斜之异，"钩"画有反正之差，笼统地把所有笔画都概括在"永"字八法之中，是不全面的。有书法家对"永"字八法之说提出了自己的看法："所谓'永'字八法之说，如果论用笔的基本法，嫌它多了；如果论用笔变化，嫌它又少了。"说得实在中肯。唐代有人鉴于"永"字八法对笔法的概括不够全面，在《玉堂禁经》《翰林密论》中对此有所补充。到了明代，李溥光把笔法扩充到三十二法。现代有的研究者还把楷书的笔画扩充到六十四种，都是各有各的道理。我们认为，对于初学者来说，用"永"字八法来说明楷书的基本笔画，还是比较方便的。

短弧撇

尖起曲抱，与戈捺相配，如"戈""久""戍"等字用之。短弧撇亦名"曲抱撇"，即"永"字八法中"掠"法之一种。

卷尾撇

撇在左，回锋卷尾作收，与右斜钩相应，可不出锋，如"凤""成"等。"永"字八法中"掠"法之一种。清戈守智《汉溪书法通解·运笔卷第四》云："护尾之势，章草法也。"

兰叶撇

与上画相接的长撇，宜上尖以接上，如"序""居"。"永"字八法中"掠"法异势之一种。兰叶撇亦似"钩镰势"。清戈守智《汉溪书法通解》云："钩镰之势：偃笔而下，偃笔而收，两头尖锋，如钩镰之形也。'月''舟'等字用之。"

弯头撇

起笔重按而弯头，以补空处，如"存""雄"等字。"永"字八法中"掠"法之一种。

捺法

也称"磔法"，似一把斜角刀。捺的笔法来源于隶书，要"一波三折"。具体写法是：逆锋起笔，要"束得紧"，则含蓄有力；折向右上时，颈部要"提得起"，就是要细些；折下捺时，要"按得下"，就是要按得重些，笔毛尽量铺开；捺脚右扬时，要"收得起"，并有畅快之感。《笔诀》云："始入笔紧筑而微仰，便下徐行，势足而后磔之。其笔或藏锋，或出锋，由人心之所好为之也。"具体运笔是：逆锋起

捺法

笔，轻转向下徐行，势力开展，至下半截略带卷起意，至捺出处稍驻，再提笔捺出，捺脚稍长。元陈绎曾《翰林要诀·圆法》云："磔'乀'，偏蹲偏驻，疾过缓出，首尾自藏。须先作上啄，取势如裂帛，力在裂外。"元李溥光《雪庵八法·八法解》云："磔法之妙，在险横三过，而开揭其势力。"清包世臣《艺舟双楫·述书下》云："捺为磔者，勒笔右行。铺平笔锋，尽力开散而急发也。后人或尚兰叶之势，波尽处袅娜再三，斯可笑矣。"

直捺

直捺，谓之纵波。须先蹲锋，乘势徐行至尾而略带卷意。须与左撇相配合。凡蹲锋徐行，势力开展，意足顿出，后遒劲而左顾，则其刀自足矣。运笔时向右下行笔，直如刀削，如"夫""泉""大"等字用之。纵波，即"抽拔"，抽笔与拔笔，二者意义相同，均指写"人""入""尺"等字捺尾之法，须藏头护尾。

平捺

又称"横捺"，谓之横波。法分五停，开始则首抢略顿，中驻，下拖，末驻，尾仰。凡起处似作仰画。不蹲以锋，旁裹空蹲，三面力到，顺指攲下，力满微驻，仰出三过，如水波之起伏，始称佳妙，如"达""道""通"。《禁经》云："磔磔如生蛇渡水"。又锺元长每作磔笔，须三过折。故文皇云："为波必磔，贵三折而遣毫。"明李淳《大字结构八十四法》云："横波，'道''之''是'，横波之波，先须拓颈宽胸。"

侧捺

既无若横捺之载上，又不若竖捺之趋下，侧在中间，不平不直，如"起""定"。"永"字八法中"磔"法异势之一种。

弧捺

起笔稍轻，略带弧形，如"人""今"。"永"字八法中，无一定之笔法可寻。类似"磔"法之"兰叶波势"。清戈守智《汉溪书法通解·运笔卷第四》云："兰叶波者，首抢起，中驻而右行，末驻笔蹲锋而出。"《书法三昧》曰："兰叶之状，含蓄而不放，最为高也。"

反捺

凡字有三捺者，其一用反捺。一字一捺，在上或在下，可改"长点"（亦称"直反捺"），如"翁""英"。捺在左，收以让右。藏锋作点，捺被包围，亦收为点。如"郊""因"等字。

一波三折

写捺笔时，起笔要束得紧，颈部要提得起，捺处要铺得满、拓得开。所谓一笔之中有三折笔势。晋王羲之《题卫夫人〈笔阵图〉后》云"每作一波常三过折笔。"《宣和书谱》卷五《太上内景神经》云："释坛林莫知世贯，作小楷下笔有力，一点画不妄作"，"但恨拘窘法度，无飘然自得之态。然其一波三折之势，亦自不苟"。

短捺

亦曰"磔"。或曰：微直曰磔，横过曰波。元陈绎曾《翰林要诀·圆法》云："波，纵乀五停，首一中三尾一。横乀五停，首一中二尾二。三过笔中又有三过，如水波起伏。"

曲反捺

这是带有转折用笔的一个捺，落笔时是按照写撇的方法，但是并不撇出，反而转向折笔，向右按反捺的用笔写成。因为有曲折，所以称之为"曲反捺"。

折法

折是将横和竖连接起来的方形转角，似一根东西折过来。写法：关键在转角处要提笔换锋。初学宜分两笔来写，可断而再起，或提而再按，不要顿得太重，多出疙瘩。

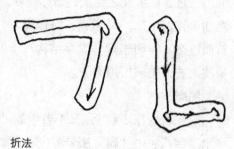

折法

横折

又名"右折"，用以包左，如"国""因""日""见""曰"等字。横折，亦名"曲尺势"。"永"字八法中"努"法异势之一种。清戈守智《汉溪书法通解·运笔卷第四》云："曲尺之法，'贝''见'等字用之。其折笔处，须暗过为佳。"《书法三昧》云："右长直画作小棘刺，中间小划不可与右相粘。"

竖折

又名"左折"，此竖折有两种：一种转折处为方形称为"竖折"；一种转折处为圆形称为"竖转"。竖折起笔与竖相同，行笔至转折处稍往左挫，再往右下按笔，然后折锋向右运行，收笔如横画，如"凶""葛"等字。竖转，竖至末端，略提转锋向右运行。常与"撇"相配，不包右。如"西""亡"等字。

撇折

又名"斜折"，此撇折有两种：一种折锋以后是横，另一种折锋以后是提。折锋以后是横者，收笔藏锋，常与横、竖交搭运用；折锋以后是提者，露锋挑出。"纟"旁用之，或提与点接，如"红""车""去"。

楷书的基本笔画

平横	上向挑	言旁挑	横点	上点
凹横	下向挑	农下挑	直点	下点
凸横	左向挑	高折	弯点	左点
腰细横	右向挑	矮折	长点	右点
腰粗横	左上挑	斜折	曾头点	左上点
左尖横	右上挑	亡下折	其脚点	右上点
右尖横	左下挑	二曲折	三连点	左下点
右钩横	右下挑	连曲折	四连点	右下点

左直钩	右直钩	侧捺	直撇	直竖
左弧钩	右弧钩	弧捺	长弧撇	相向竖
左高折钩	右高折钩	尖头捺	短弧撇	相背竖
左矮折钩	右矮折钩	方头捺	兰叶撇	下圆竖（垂露）
左斜折钩	右斜折钩	平捺	弯头撇	腰粗竖
左二曲钩	右二曲钩	短捺	卷尾撇	上尖竖
右曲钩	走之钩	反捺	长曲撇	下尖竖（悬针）
左曲钩	耳旁钩	曲反捺	短曲撇	弯脚竖

病笔举例

点的病笔

凹腹：落笔时笔锋偏向上兜，着重于先解决背部，没有沿中线向两边铺毫。

牛头：笔法不明，把模糊当浑厚，疙疙瘩瘩，形同牛头。

葱头：笔锋入纸太轻，铺毫不足。

拖尾：下半部缺少回锋之笔，出锋不够轻捷。

横画的病笔

粗头：落笔过重，或者不明确横画运笔应直落笔而成。

长喙：落笔随便，留出细尖部分，形同鸟嘴。

柴担：两头顿得太重，腰不实，通体弯，形同柴担。

横折木：缺少收笔动作，形似折木。

竖画的病笔

钉头：落笔过重或直落笔时交代不清，成钉头状。

竖折木：犯了偏锋运笔的毛病，收笔也没有迴护收锋，像折断的木片。

尖头：没有逆锋取势，写时太随便。

竹节：首尾顿得过重，中间过细，形同竹节。

钩画的病笔

尖钩：竖画写好后，没有提和蹲的动作就急速转锋作钩。

散锋：笔锋未调整好，就匆忙挑出。

垂钩：出锋时迟疑而下垂所致。

蜂腰：写"乙"字钩时落笔太重，转弯处太快太细。

挑画的病笔

尖薄：出锋太快，力未达锋尖。

钝软：起笔向右上出锋太慢，送力不够，笔毫未收拢。

撇画的病笔

钉头：落笔顿得太重。

垂尾：腕肘未悬，活动范围受限，尾部收笔下垂无力，不能提笔撇出，使撇尾失态。

鼠尾：撇的下半段笔毫未铺开，收笔时也未送到尖端。

锯齿：偏锋运笔，笔锋在上，笔肚在下。

捺画的病笔

散尾：出锋太快，笔锋收不拢。

直颈：没有按照"一波三折"的要求写捺，致使颈部僵硬，在捺脚铺毫不足。

翘尾：出锋方向不对，太朝上。

粗颈：写到颈部，笔锋未提起，顺拖而过，以致臃肿无力。

病笔原因

棱角：转角换笔时提得过高，顿得太重。

脱肩：转折处写得太快，以致肩部下坍。

故意抖笔：有人写字为求苍劲，在运笔过程中故意让手颤抖，运用所谓抖笔，致使线条断气，而且显得做作。

偏锋到底：有人写字不会运用中锋，习惯用偏锋，偏锋到底致使线条单薄。

描画：有人写字，不是运笔在"写"，而是"描"，结果线条显得很轻浮。

滑笔：写字时不能做到力透纸背，毛毫在线上一滑而过，出现的线条浮滑无力。

用墨法

墨色要精彩

中国的书法和绘画有时可以简要地称为笔墨的功夫。除了笔法以外，墨法也极为重要。墨色就像一个人的血肉和肤色，表现了他的气血之色。一幅书作墨色好，就如一个人血色丰润、神气光华。

纵观中国书法史，凡是好作品，墨色都很精彩，里面蕴含着丰富的东方情致和美妙的中华气韵，温润含蓄，变幻多端。我们欣赏它，不但可以接触到五光十色的神采，还会感觉到轻重、疾徐等音乐节奏之美。例如苏东坡的《前赤壁赋》即是善用墨法的典范。董其昌说："《赤壁赋》是坡公之《兰亭》。每波画尽处，隐隐有聚墨痕，如黍米珠琲，非石刻所能传耳。"

掌握好浓淡

学习用墨首先是掌握好浓淡。凡是好的书法作品，水墨都是浓淡适宜的。墨须浓而不凝，因为凝则笔画呆板、干涩；墨须淡而不死，因为死则伤神，所以淡墨要活，要有情韵。可以说，墨浓淡适宜、燥润相杂，是书法艺术的一大关键。有功力的书法家都会根据书体而掌握墨色的浓淡、燥润，使字有血有肉，色彩光鲜。浓墨作品可以焕发精神，淡墨作品也可以别具神采。

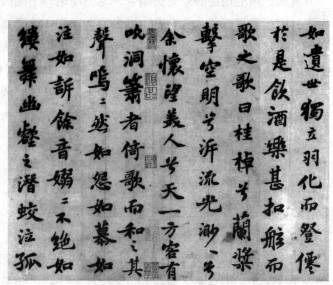

北宋　苏轼　《前赤壁赋》（部分）

245

清代的刘墉善用浓墨，精华内含；王文治善用淡墨，风流儒雅，当时人称"浓墨宰相，淡墨探花"。

黄宾虹云："古人书画，墨色灵活，浓不凝滞，淡不浮薄，亦自有术。其法先以笔蘸浓墨，墨倘过丰，宜于砚台略力揩拭，然后将笔略蘸清水，则作书作画，墨色自然滋润灵活。"

墨色温润、含蓄、变幻多端、有五彩之妙，是书法艺术美的重要因素。

中国书法的墨色，具有丰富美妙的气韵与情致。近代沈尹默在《书法论丛》中论述墨色作用云："世人公认中国书法为最高艺术，即因其能显出惊人奇迹，无色而具图画的灿烂，无声而有音乐的和谐，引人欣赏，心畅神怡。""在这一瞬间，不但可以接触到五光十色之神采，而且还会感觉到音乐般轻重疾徐之节奏。"

字怎样能写出好的墨色呢？首先，水、墨、砚均要纯、净、洁。砚不可留宿墨，用完了就要用清水洗净。这样研出来的墨才能水墨调匀，写出来的字才能"血肉得所"。具体做法是：

首先，书写之前，笔宜以清水缓缓开释，使笔毫透润。在砚面徐徐轻捺，四面之毫浸润水墨，自然和顺挺圆。挥洒之下，使墨从笔尖出，则墨色鲜活而笔力遒劲。

其次，用笔用墨必须完美结合，笔酣墨饱。笔能摄墨，锋到墨到，墨随笔而生发，因而氤氲万象。古人有"惜墨如金"和"泼墨如飞"的说法，意思是笔不妄下，墨不虚发，经营意境，灵活运用。写出来的书法作品，极尽浓淡枯湿错综变化。笔法娴熟，墨法精妙，灵动生辉，所谓"笔歌墨舞"。

书法是讲究笔墨情趣的艺术，从技术上说是笔墨的艺术。骨气神韵俱足，笔情墨趣交融，方呈现出一种和谐、深邃的意境之美。清代沈宗骞云："夫传神秘妙，非有神奇，不过能用墨耳。用墨秘妙，非有神奇，不过能以墨随笔，且以助笔意之所不能到耳。盖笔者墨之帅也，墨者笔之充也；且笔非墨无以和，墨非笔无以附，墨以随笔之一言，可谓尽泄用墨之秘矣。"

古人云："墨过淡则伤神采，太浓则滞笔锋。"过淡且太湿，则笔毫控摄不住水墨，墨沛溢于毫外，产生墨涨的弊病；若墨太浓，则锋毫运转不动、放不开。书写要充分发挥墨色的效果。元代陈绎曾在《翰林要诀》中说："字生于墨，墨生于水，水者字之血也。笔尖受水，一点已枯矣。水墨皆藏于副毫之内，蹲之则水下，驻之则水聚，提之则水皆入纸矣。捺以匀之，抢以杀之补之，衄以

圆之。过贵乎疾，如飞鸟惊蛇，力到自然，不可少凝滞，仍不得重改。"他还说："水太渍则肉散，太燥则肉枯。墨太浓则肉滞，太淡则肉薄。粗则多累，积则不匀。"故用墨浓淡适宜，燥润相杂，实为书法艺术之一大关键。古人用墨追求"干裂秋风，润含春雨"的效果。干，即墨色"焦枯"；润，即墨色"湿润"。燥润手法是书者功力、素养深浅的体现，内中颇多奥妙，运用起来有一定难度。

飞白和涨墨

我们在书法中所说的"飞白"，是由于蘸墨不足，墨汁不能浸满笔画而出现局部"燥"和"枯"的效果，显得很苍劲。早在汉代，书法家就已经努力追求这种艺术风格，并且形成了独特的书体。

下图米芾《虹县诗》卷多处出现飞白，追求的是一种风樯快马的艺术境界，在用笔上力度很大速度很快，又能很好地控制水墨，掌握提按，干湿浓淡、疾徐顿挫都恰到好处，写出来的作品奕奕有神。

相反的是，如果笔中的水墨太多，水墨漫浸到笔画以外，就称为"湮墨"或是"涨墨"。对于这种水墨溢出于笔画之外的涨墨，历来有不同的看法。清代包世臣这样说："起笔处顺入者无缺锋，逆入者无涨墨，每折必洁净，作点尤精深，是以雍容宽绰，无画不长。"明代以前更是把涨墨视为败笔。但是，有些书家却以涨墨为长，追求

清 张裕钊《七言对联》

北宋　米芾《虹县诗》卷

其墨溢的效果。

下图张裕钊的《七言对联》，一任水墨泛滥狼藉，好像绘画上的大写意泼墨，这又是别有一番情调的艺术境界了。其实仔细看上去，作者是很好地掌握了笔法的，他有高深的魏碑书法基础，笔下的功力十分深湛，笔画有骨，虽然涨墨但字势仍然刚劲，只是水墨增添了意境。

涨墨在晚明才被书法领域当做一种艺术风格来追求，比较典型的是王铎。他的作品常常因涨墨而造成笔画之间被水墨漫浸在一起的效果，有时甚至只能根据字的外形来辨认。涨墨的使用，使书法产生了一种朦胧感，这可能是一种"自然"的追求，也可能是一种禅意的表现，总之是为了求得"奇"的效果。

书法的力量感、速度感和厚度感

字，是由点画——线条组成的。书法的线条不是印刷体的呆板线条，而是有血有肉有生命的线条。宋代苏东坡说："书必有神、气、骨、肉、血，五者阙一，不为成书也。"这就是生命之美。

线条的生命之美可以具体表现为几个用笔用墨的标准。从用笔上来说，要达到四个要素：力度、厚度、速度和质感。

书法的力量感

我们看到一幅书法，最常说的就是那些字"有劲儿没劲儿"，这说的是写字的力度——线条上的力量感。有美感的书法线条，其特点是一致的，那就是"有力度"。传统书法理论上称为"笔力"。我们说某人书法线条"入木三分"，即是夸赞其书法线条有力度，达到了美的标准。

书法的布局也讲究力感，古人用"水泛连鹭""晴郊驷马""注飞涧之瀑流，投全牛之虚刃"来形容篇章布局的力感。任何一篇书法作品如果没有笔力，就会神态疲惫，毫无生气。历代众多书家都以笔力著称。当然，笔力也有

不同的风格，铁画银钩是刚劲之力，绵里藏针是柔和之力，婀娜俊逸是凝练之力。风格各异的作品，都以不同的手法表现了"力感"之美，这就是"众妙攸归，务存骨气"。

欣赏书法艺术，总有笔力的认识和评价。书法通过各种点画线条，表现客观物象的运动和主观思想感情。线是书法艺术的主要审美因素。线条之美，首先在于有力量，这种力量是生命的力量。历来书法家讲究中锋运笔、万毫齐力。笔力，表现了作者积累的功力、技巧和智慧，而且还表现了作者内在精神世界的深度。怎样才能做到用笔有力呢？首先用笔要"实"，就是让运笔的力量实实在在地通过笔毫注入到点画之中。清代包世臣《艺舟双楫》云："笔实则墨沉，笔飘则墨浮。"说的就是这个道理。这是需要长时间下工夫积累的，要达到用笔精熟得法，点画线条自然沉着有力，即所谓"力透纸背"。只有笔力透入纸背，字迹才能跃然脱于纸外，显示出书法的精神风采，给人以美感享受和精神鼓舞。

清代刘熙载《艺概》云："字有果敢之力，骨也；有含忍之力，筋也。"

吴昌硕书法就是笔实而墨沉的典范。他的字既有果敢之力，骨力刚强；又有含忍之力，筋力雄健，而且神气饱满。书法所表现出来的力感，是笔墨技巧的集中体现。近代卓越的学者、书法家梁启超将"力的美"作为欣赏书法的主要依据。而力感是要经过长时间的功夫积累才能出现的艺术美感。关于力感，古人曾经用了很多生动的比喻来说明。他们这样形容点画形态的力感：

颜真卿的字以点画线条的丰实饱满表现了书法的力量，那么，平实中和的点画线条能不能也表现出书法的力量呢？当然可以。虞世南《孔子庙堂碑》中的点画线条都不粗壮，运笔的起伏也不大，是一种很平和温润的写法，但是里面却蕴藏了极大的力量。

如果点画线条很细，可以写出力量吗？可以。宋徽宗的瘦金书点画线条都很细瘦，但是看上去很有力量，而且笔下的力量贯彻到了锋毫之间，瘦而不弱，细而不纤，清而不寒。学习瘦金书特别要注意这一点，不能写得纤弱清寒。写瘦金书要用长锋硬毫笔，下笔要高度控制笔力，力量要达于毫端，干净利落，不可拖泥带水。

书法的厚度感

好的书法是有厚度的。千百年来，书法家所强调的"中锋用笔"，主要是追求线条的厚度。有立体感，这样的线条组合起来就有空间感。

北魏　《始平公造像记》

《东方朔画赞碑》是颜真卿46岁时的杰作。此碑用笔深厚雄健，气势磅礴，神采焕发。碑中的每一个字、每一个点画都有凸出纸面的感觉，线条有丰实的厚度、壮美的立体感，整个碑的字看上去像是写在一个无比辽阔的空间之中。

如果把字写得像薄薄的纸片一样，那肯定是没有美感的。

所谓线条的立体感，就是一种"三维空间"感，字会凸出纸面，即俗话说的"鼓出来了"。绘画要用透视关系才能表现空间感，书法通过线条的用笔技巧就可以展示出三维空间的感觉。每一个字都凸出于纸面。书法史上强调的"中锋用笔""屋漏痕""锥画沙""印印泥""折钗股"等，其实都是在说明怎样把线条写得有立体感、有活力、有张力。

著名的魏碑《始平公造像记》的笔画、结构和意境都是十分厚重的。首先，它的笔画都有厚度感；其次它的结构茂密丰实，总体上形成了雄浑古厚的风格。但是它的厚重却不显得堵塞，因为它的结体特点是善用虚实，作品采取以虚映实的方法，黑与白相得益彰，使结体既厚重坚实，又轻快虚灵，有意识地注意空间的分割。《始平公造像记》很多字的结体美，都有实中见虚的特色，如"日""月""则"等字都"潜虚半腹"，这样的处理更增加了其书法的厚度感。金农所写的"渴笔八分"，用墨浓厚似漆，用笔如刷，这种笔法看起来简单，其实非常讲究笔墨气韵。字的结构有空间之美，真正达到了"疏可跑马，密不容针"的境界，横画之间有如窗隙的月光，又如丛林的日影，很有空间感，风格上有一种高古的境界。他将楷书的笔法、隶书的笔势、篆书的笔意融为一体，显得分外苍劲古拙，有一种率真天成的韵味和由空间产生的厚重意境。

书法的速度感

书法线条能体现书写速度，有运动感。

书写速度不一样，写出的线条的动势、动感就不一样。而且，好的书法是活的，它的每一个点画都有动的势态，即使是楷书也要有这种动的势态。这当然非常难，

但也正是书法艺术的魅力之一。书法作品中的运动感并不全是指位置的移动，也指一种势态，一种感觉，这种感觉令人常看常新。

怀素的《自叙帖》，线条有强烈的运动感、速度感，好像是流星飞驰而过，令人惊奇，也令人激动！

线条的质感

书法的"质地之美"，是指好的书法不用色彩，只用水墨就能焕发光彩，因为它的线条能表现出一种独特的质感。这是一种本色的美、真正的美，王羲之、王献之的书法线条都有玉的质地之美。

我们还可以用音乐来做一点比较。同样是乐音，但是音质、音色的变化就太多了。那优美的乐音是不是很像王羲之、王献之、赵孟頫的书法？那壮美的乐音是不是很像颜真卿的作品？那美声唱法所唱出的是不是像圆润厚重的线条？那气声唱法所唱出的是不是很像书法中的飞白？

晋代陆机所书《平复帖》就是以苍劲著名，前人比之为"万岁枯藤"。其点画线条的质感带着年代久远的古木那盘丝屈铁似的苍老与坚韧。

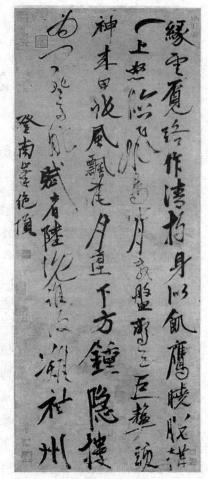

元　张雨　《登南峰绝顶诗》

元代著名的道士张雨的书法纵横自然，意象空灵，如深山老林中苍翠的植物，有一种苍茫的质感，如他的《题画诗卷》。"初观骇人栎棘蓬，久视一一金芙蓉"，这是郑祐的一句诗，生动地说出了张雨书法艺术的审美特征。初看他的书法，如一片榛莽，蓬棘横斜，定神欣赏就会发现，原来其中生机弥满，枝叶多姿，如"金芙蓉"般美妙。他用看似飘动实则苍劲的有质感的笔线，创造出了极其生动的书法作品。

董其昌的书法以秀、润为主要特点。他的字点画线条的质感就是温润，可以比喻成丝绸、玉石、花瓣、嫩叶所具有的那种质感。

怎样写楷书

欧、颜、柳、赵四家比较

后世学习楷书一般都是从欧、颜、柳、赵四家入手。唐代书法家的楷书，应规入矩，表现法度到了极致，不再有魏晋书家飘逸潇洒的气象了。生于宋末、仕于元初的赵孟頫学习晋唐两代书法而自成一家。

欧阳询的楷书历来被评书者公认为古今楷法第一。欧书点画精确、结构谨严，达到了所谓"一画不可移"的境界。欧书还很富于变化，在端庄凝重之中表现出生动的变化。欧书注意主笔，这明显继承了隶书的写法。

颜真卿是中国书法史上一位变古开今的大师。他的书法艺术博大精深，开创雄强书风，使书法从崇尚清瘦走向雄强，成为盛唐气象的代表之一。其楷书宽博雄伟，行书、草书亦遒劲高古有篆籀气，极有阳刚之美，对后世影响深远。

柳公权书法挺拔劲峭，内紧外松，笔力凌利劲健，点画顿挫规整，法度谨严。由于柳体风格的清劲与遒美，在书写时，笔法利落，引筋入骨，寓圆厚于清刚。

赵体最大的特点是流美便利。赵孟頫深得晋韵唐法神髓，兼承宋书"尚意"之风，珠联璧合，浑然无间。他的书法以圆润、清秀、优雅见

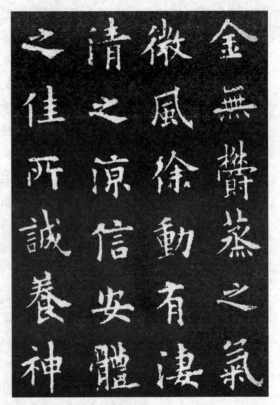

唐 欧阳询《九成宫碑》

长，过去评者多认为其书失之柔弱，实则是因为后人不善学的缘故。赵字有李邕的笔法，线条是有力的。

欧体字的学习方法

历来评书者公认欧书为古今楷法第一。这是说它点画精确、结构谨严，长短、位置不能增减、移动一分，毫微处见规矩，细小处见匠心。楷书最容易失去生动，最难于具有神韵，而欧书以险劲的结构在端正中写出奇丽的面貌，以润泽的笔法在瘦硬中写出生动的丰神。端正与奇险这一对矛盾，在欧体中又达到了高度和谐的统一。秦篆的顽长，汉隶的稳健放逸，魏碑的方整险劲，欧体兼而有之。和欧阳询以后的颜真卿书法相比，颜书浑厚博大，端然正面，而欧书则是字有向背，更得到了一种透视中产生的变化之势。欧字点画极富变化，精心设计，精心书写，如三点水的连绵意趣，各种点的精巧灵动，表现出了很高的艺术性。

我们形容人好，说他有精金美玉般的人品；我们说欧体字好，也是因为它有精金美玉般的书品。

欧体字笔画的标准写法

顶上点　　左点　　右点

欧体字的上点有短竖之意。

左点露锋尖下笔向左下按，右转回锋收笔。

右点回锋向右、向下取侧意回转。

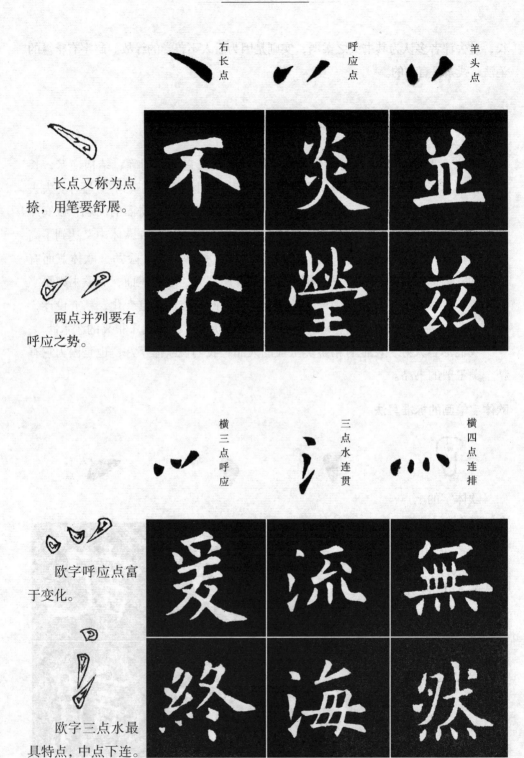

右长点　呼应点　羊头点

长点又称为点捺，用笔要舒展。

两点并列要有呼应之势。

横三点呼应　三点水连贯　横四点连排

欧字呼应点富于变化。

欧字三点水最具特点，中点下连。

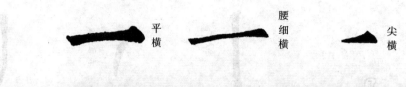

平横　腰细横　尖横

欧字平衡顿挫小，力量内敛。

欧字尖横不出锋。

平挑　提手挑　斜挑

欧字平挑要用中锋。

欧字提手挑和斜挑要注意不同角度。

255

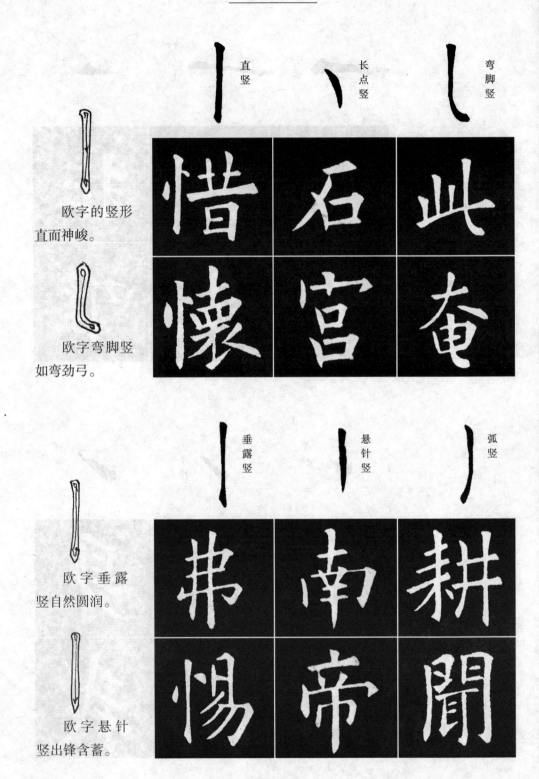

直竖

长点竖

弯脚竖

欧字的竖形直而神峻。

欧字弯脚竖如弯劲弓。

垂露竖

悬针竖

弧竖

欧字垂露竖自然圆润。

欧字悬针竖出锋含蓄。

直撇

弧撇

兰叶撇

欧字直撇真如陆断犀象。

欧字兰叶撇抢锋入、回锋出。

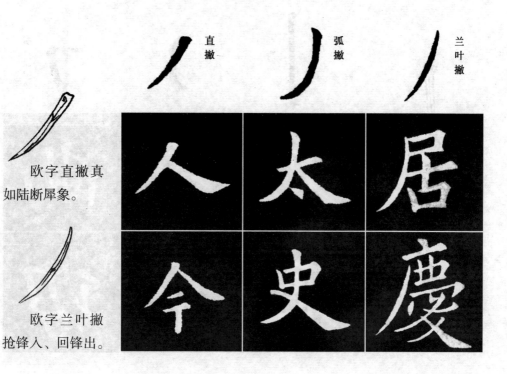

直捺

弧捺

长捺

欧字直捺直而有韵味。

欧字长捺一波三折。

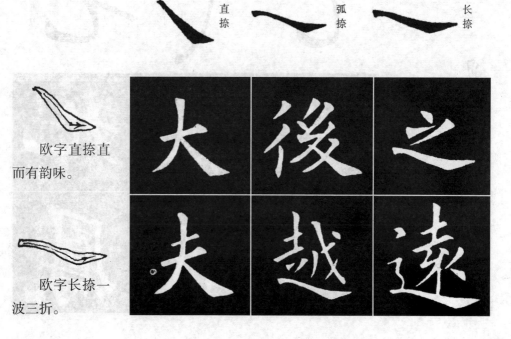

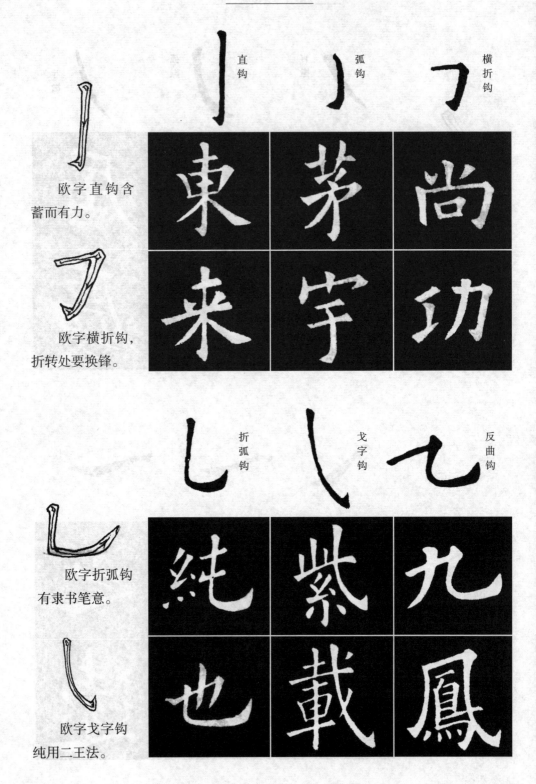

直钩

弧钩

横折钩

欧字直钩含蓄而有力。

欧字横折钩，折转处要换锋。

折弧钩

戈字钩

反曲钩

欧字折弧钩有隶书笔意。

欧字戈字钩纯用二王法。

欧体结构特点

结体中宫紧密，大多向右舒展，在敧斜变化中保持端正稳健。

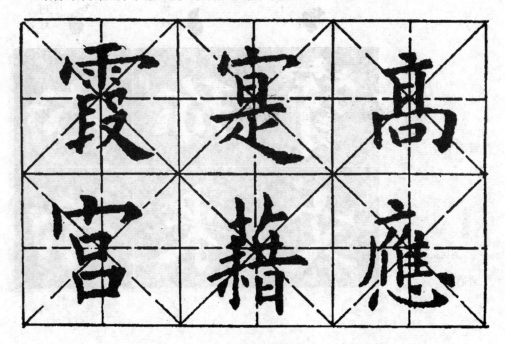

颜体字的学习方法

颜真卿幼承家学，并广学博览，书法风格历经三变：第一阶段以清健为主，源于母族殷氏；第二阶段，唐朝广德（763—764）以后，趋于圆劲，楷书以《颜氏家庙碑》《颜勤礼碑》为代表；第三阶段，更为雄健，楷书以《自书告身》为代表。《多宝塔感应碑》是颜书留存下来的最早的碑刻，是为千福寺和尚费全写的墓碑。颜真卿书写此碑时44岁。此碑用笔一丝不苟，清劲腴润，点画皆有法度，秀媚多姿，结体谨严端庄，字形千变万化而神气一贯，点画千姿百态而中规中矩。全篇一气呵成，自始至终，无一懈笔，是历代学书者初学时的优秀范本。

有志学习颜体字的人，要从《多宝塔感应碑》入手，学习到颜字的平正、秀美、大气和规范。然后再学《颜勤礼碑》，学到颜字的清劲、腴润和特有的风格。最后要学习《颜氏家庙碑》《自书告身》等颜体代表作，学到颜字的厚重、高古、博大的风格。如此能够融会贯通，就会取得成就。

颜体字笔画的标准写法

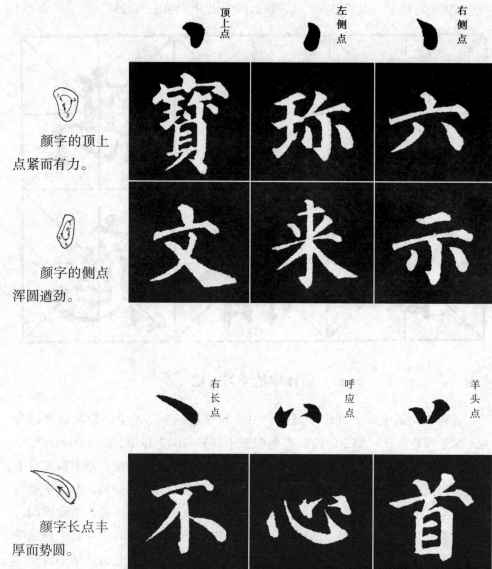

颜字的顶上点紧而有力。

颜字的侧点浑圆遒劲。

颜字长点丰厚而势圆。

颜字羊头点丰实而各异。

横四点连排

三点水连贯

横三点呼应

颜字横三点、四点皆大小各异。

颜字三点水如水势相连。

尖横

腰细横

平横

颜字平横顿挫而厚重。

颜字尖横抢锋入纸。

261

 平挑

 提手挑

 斜挑

颜字平挑，蹲笔蓄力，出锋势长。

颜字斜挑角度各异。

颜字直竖微向里抱。

颜字弯脚竖弯弧近90°。

直竖　　中竖　　弯脚竖

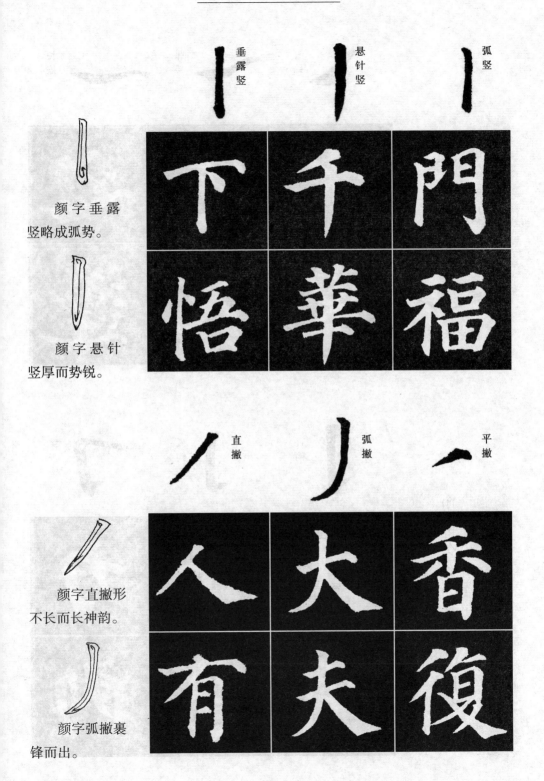

垂露竖

悬针竖

弧竖

颜字垂露竖略成弧势。

颜字悬针竖厚而势锐。

直撇

弧撇

平撇

颜字直撇形不长而长神韵。

颜字弧撇裹锋而出。

直捺　　　　弧捺　　　　长捺

颜字直捺重按提转出锋。

颜字长捺波磔有力。

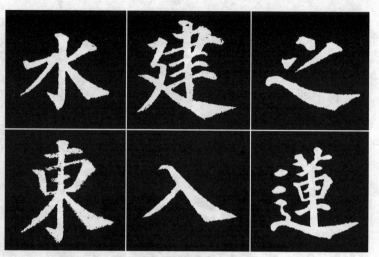

直钩　　　　弧钩　　　　横折钩

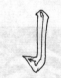

颜字直钩蹲笔用力踢出，锋不长而势长。

颜字弧钩如弯劲弓。

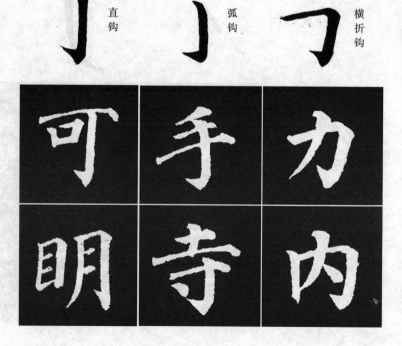

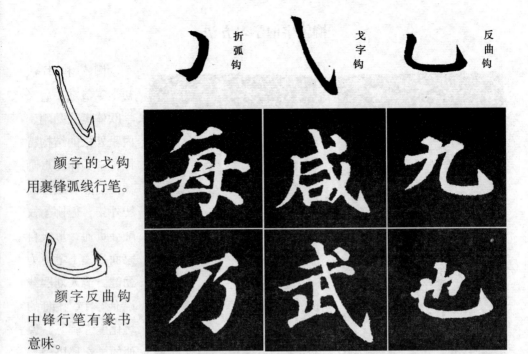

折弧钩 戈字钩 反曲钩

颜字的戈钩
用裹锋弧线行笔。

颜字反曲钩
中锋行笔有篆书
意味。

颜体字结构特点

颜体字的结构主要特点是：横画与竖画对比强烈，所有点画提按比较明显，总体结构平正饱满，其独特的美感是雄伟、浑厚、博大。

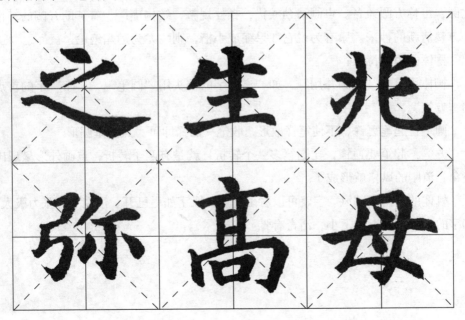

柳体字的学习方法

柳公权书法初学王羲之，后又学欧体挺拔劲峭、内紧外松的结构特征，学颜体的点画顿挫强烈、结体圆转外拓，但柳公权融会贯通，形成自家面目，下笔更为劲健。清人刘熙载说他学欧阳询的《化度寺碑》，说他的《玄秘塔碑》出自颜真卿的《郭家庙碑》，说明了

唐 柳公权《玄秘塔碑》

柳字的来源。后人学柳体学得最多的便是《玄秘塔碑》。此碑取欧体之方与颜体之圆，可称方圆兼备。点画清劲峻拔，顿挫规整，结构谨严，有疏朗开阔的神情和方整清新的神采。康有为说它如果缩成小楷，则"尤为遒媚绝伦"。

柳体的用笔特点：

柳体用笔是"方圆并用"，如"玄"字的首头用"圆笔"，"宇"字的首点用"方笔"。

圆笔：起笔裹锋，不使笔锋散形，收笔一回锋即可，点画呈圆形。

方笔：起笔要逆锋，比圆笔多一个转折，就是有两个转折，点画外形呈现出棱角，清刚的风格就形成了。

柳体的结构从"风"字就可以看出特点：风字如弓已开、箭在弦，张力极大。柳字的"口"字上大下小，清奇有骨。

柳体字笔画的标准写法

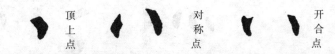

顶上点　对称点　开合点

柳体字的点方圆兼备。"宝盖头"点圆转中见方势。

柳字对称点圆润而取侧势。

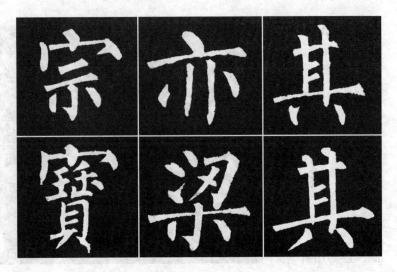

右长点　呼应点　羊头点

柳字长点是在圆点基础上延伸而成。

呼应点要笔断意连。

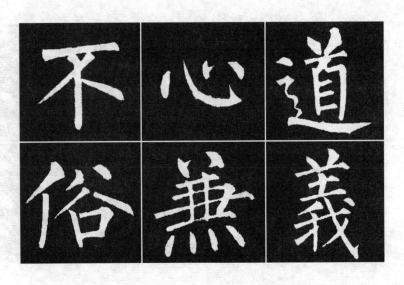

横三点呼应

三点水连贯

横四点连排

横三点呼应，
要写出立体感。

柳字三点水下
面挑点要用折笔。

平横

长横

腰细横

柳字平横起笔
方整，全用折锋。

柳字长横平直
而清劲，中段提笔
而行。

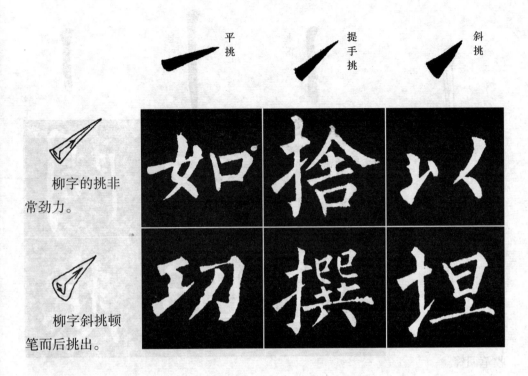

柳字的挑非常劲力。

柳字斜挑顿笔而后挑出。

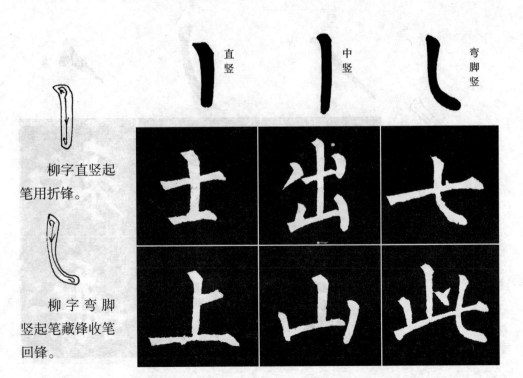

柳字直竖起笔用折锋。

柳字弯脚竖起笔藏锋收笔回锋。

269

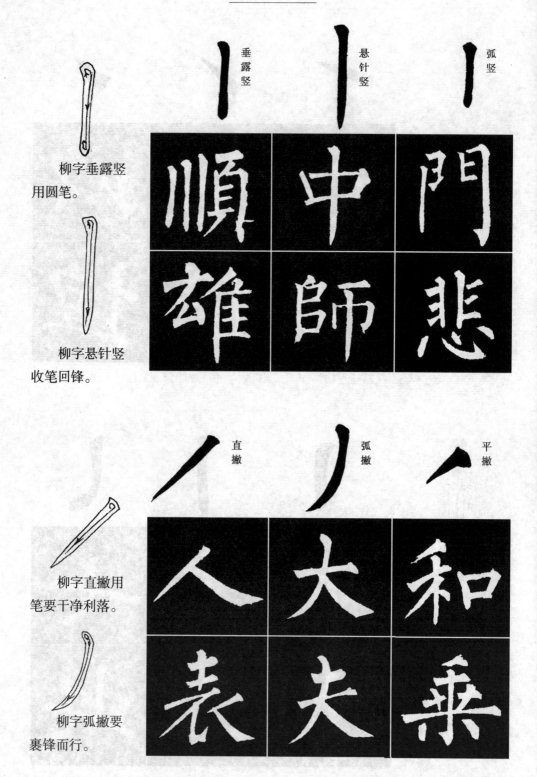

垂露竖

悬针竖

弧竖

柳字垂露竖用圆笔。

柳字悬针竖收笔回锋。

直撇

弧撇

平撇

柳字直撇用笔要干净利落。

柳字弧撇要裹锋而行。

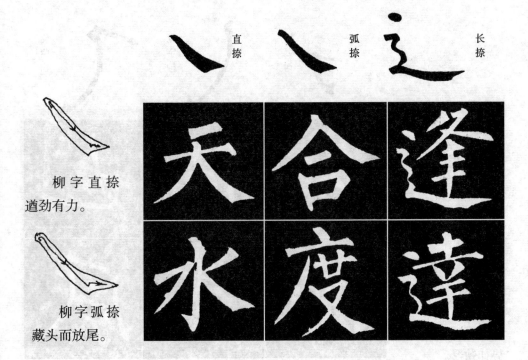

直捺

弧捺

长捺

柳字直捺
遒劲有力。

柳字弧捺
藏头而放尾。

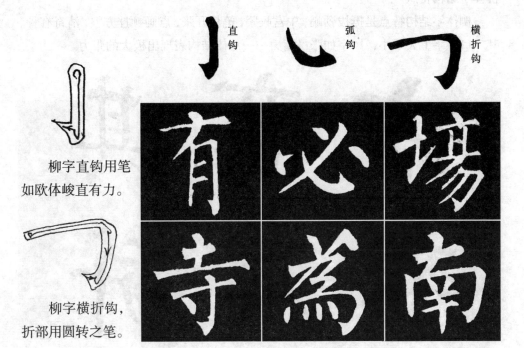

直钩

弧钩

横折钩

柳字直钩用笔
如欧体峻直有力。

柳字横折钩，
折部用圆转之笔。

271

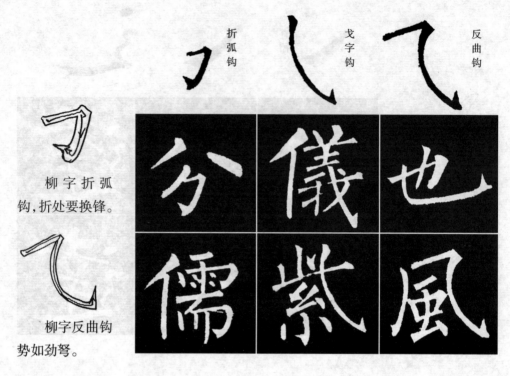

折弧钩

戈字钩

反曲钩

柳字折弧钩，折处要换锋。

柳字反曲钩势如劲弩。

柳体字结构特点

柳体字结构特点是挺拔劲峭，中宫收紧，笔势开张，点画顿挫方整，清奇有骨。其"口"字上大下小，风字如张弓蓄力……总体结构表现出极大的张力。

赵体字的学习方法

怎样学习赵体字

　　要想用最短的时间写出漂亮可观的字，就要选赵体。写楷书略参行书的笔法是赵体字的主要特点之一。赵体吸取了东晋王羲之、王献之，唐褚遂良等家流动秀美端丽的特点，又适当参以唐李邕的逸宕劲挺，并不是柔软无骨的书体，其运笔的笔势在流美中有遒劲。

赵体书法的用笔

　　赵字呼应点常用牵丝相连。赵字平横用笔流利。赵字顿笔横，顿笔之后即提锋行笔。赵字折挑，用行书笔法。赵字提手挑、斜挑角度变化很大。赵字直竖流畅而笔势很长。赵字平撇抢锋入笔，迅即出锋。赵字直捺婉曲有致。赵字长捺出锋之处较长。赵字横折钩转折之处用圆转之笔。赵字折弧钩用唐李邕笔法，遒劲有力。赵字戈字钩行笔较快，笔势较直。

赵体字的结构

　　一、写好主笔，笔画让就。赵字的主笔比较明显，如"我""华"等字的戈画和悬针一定要写好，写好主笔的同时要注意笔画之间的让就，汉字结构各部之间要相互照应。

元 赵孟頫 《胆巴碑》

273

二、收放得宜，参差有致。一个字当中要有收有放，才能参差有致，出现节奏性的变化。

三、纵横取势，各体取法。赵字取势或长或扁，很少方势。一字之中的取势也有变化。

《胆巴碑》中用笔和运笔虽无大起大落，但有丰富的变化。婀娜中含刚劲，起笔或藏或露都能蓄势，收锋或出或回都能得势，转折顿挫，都具筋骨，形于其外的风致，温和典雅。运流丽遒劲之笔，写庄重精严之书，于端庄中见生动，具有极高的艺术水平。

赵体字的偏旁

一、笔画连带。如"故"字右旁、"现"字左旁的笔画都有行书的笔意含牵丝连带。

二、省减。赵字为了书写简便，将一些字的偏旁部首做了省减，如"遂"字的"辶"底省首点。

三、变形。赵字将一些字的部首参照行书做了变形，如"复"字左旁、"覆"字头。

赵体字笔画的标准写法

赵字顶上点或藏锋或露锋。

赵字左右点，左高右低。

赵字代画点，是以行入楷。

顶上点　左右点　代画点

寶　集　益

宫　撰　臨

右长点

呼应点

羊头点

赵字长点露入笔，收笔回锋。

赵字呼应点，常用牵丝相连。

横三点呼应

三点水连贯

横四点连排

赵字横三点，渐进式排开。

赵字三点水，下两点以牵丝相连。

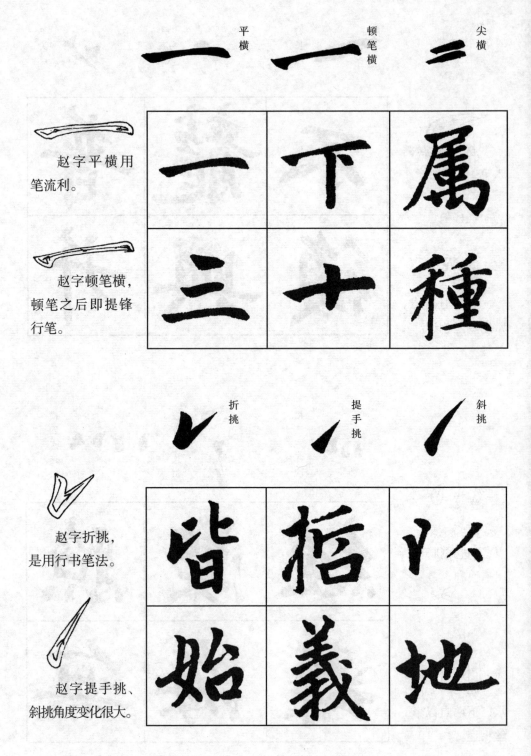

平横

顿笔横

尖横

赵字平横用笔流利。

赵字顿笔横，顿笔之后即提锋行笔。

折挑

提手挑

斜挑

赵字折挑，是用行书笔法。

赵字提手挑、斜挑角度变化很大。

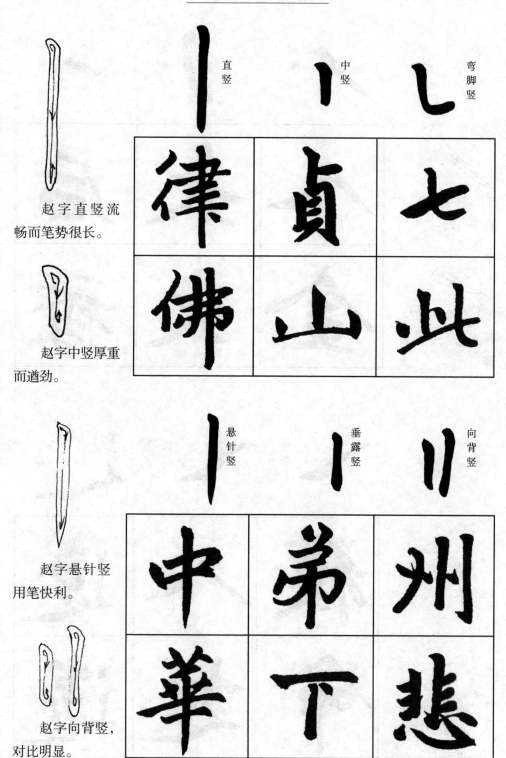

弯脚竖

中竖

直竖

七
此

贞
山

律
佛

赵字直竖流畅而笔势很长。

赵字中竖厚重而遒劲。

向背竖

垂露竖

悬针竖

州
悲

弟
下

中
華

赵字悬针竖用笔快利。

赵字向背竖，对比明显。

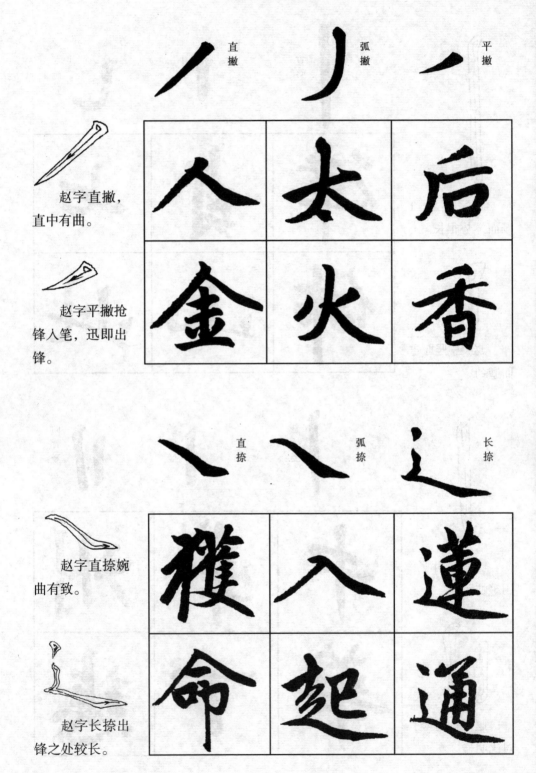

直撇

弧撇

平撇

赵字直撇，
直中有曲。

赵字平撇抢
锋入笔，迅即出
锋。

入 金

太 火

后 香

直捺

弧捺

长捺

赵字直捺婉
曲有致。

赵字长捺出
锋之处较长。

獲 命

入 起

蓮 通

赵字直钩蹲笔即出。

赵字横折钩转折之处用圆转之笔。

直钩　　弧钩　　横折钩

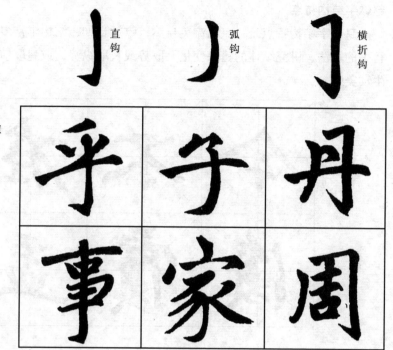

赵字折弧钩用唐李邕笔法，遒劲有力。

赵字戈字钩行笔较快，笔势较直。

折弧钩　　戈字钩　　反曲钩

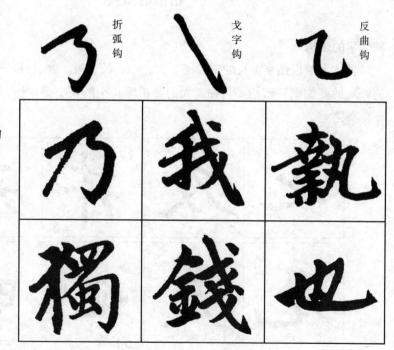

279

赵体字结构特点

　　赵体字结构特点是：点画流美自然，收放自如，结构丰富多变，大量吸收了行书的写法，讲究结体的错综变化，取势或长取纵势，或扁取横势，增加了字的生动美感。

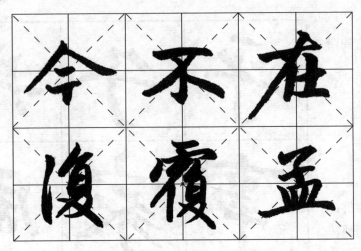

楷书的结构

独体字的结构

　　独体字要根据字本身的疏、密、大、小、长、短、偏、斜，来巧妙安排结构。笔画疏的要饱满，密的要匀称；大的要精练，小的要丰满；长、短、偏、斜，都要随势之宜。

上下结构的字

上下结构的字，有这样几种情况：

一、上下相等的，要写得有参差变化。

二、上矮下高的，如"宀"，上面要覆盖住下面。

三、上窄下宽的，下面要承载住上面。

上中下结构的字

总的要注意各部位穿插得宜，不要写得过大或过于拘束。具体要求如下：

一、上中下比例相等的，横向宽窄要有变化，适当伸展主要部分，如"寻"字。

二、上面或下面是两部分组成的情况，要把两部分写出有主有从的意味。

左右结构的字

左右两部分所占比例相等的字，要写得有高矮、向背的变化，以求生动。

左右宽窄比例不等的字，要随字之宜，以求相互呼应，而且尽量形成疏密对比。

全包围结构的字

全包围结构的字，大小有很大的变化，如"图"字要写得大，"四"字要写得小，都要随字而异。具体有两种情况：一是全包围结构的字中间部分较大者，中间部分要写得精致而有"透亮"的感觉；二是全包围结构的字中间部分较小者，中间部分要写得厚重，与外围笔画之间要留出适宜的空间。

上三面包围的字

上三面包围的字大小各不相同，注意要因字而异。

例如，"周"字下面呈开放之状，但字势要严谨。"同"字下面垂直开口，但字势要生动。"阁"字上面是"门"字形成三面包围，"门"字左右两部分要写得有向背之势。

左三面包围和下三面包围的字

左三面包围的字，左侧的竖与上面的横不宜封死，如"臣"字、"匪"字横与竖相接处都留有空间；下面的一横要长，使全字重心稳定，上面的一横要短，使全字显得有精神。

下三面包围的字一般横向较宽，显得非常稳定，但注意上面部分要写得有参差变化。

左上面包围的字

左上面包围的字的特点是：

一、被包围部分的重心与上面结构的重心不在一条垂直线上，但全字要重心稳定，左上和右下形成有机的上覆下承的关系。

二、左上和右下比例不同，注意随字而异。

左下面包围的字

左下面包围的字，是以带"走之"的字为多，特别要注意"走之"旁的写法，既要写出舒展的动势，最后一捺又不要写得太长，以免显得拖沓。

"走之"旁上面的部分，要写得挺拔，一般情况要高于"走之"旁上边的点。

注意上面部分的向背写法。

右上面包围的字

　　右上面包围的字，也要注意一个特点：其被包围部分的重心与上面结构的重心不在一条垂线上，写下面被包围部分的时候，要注意向右横移适当距离，但要注意右上与左下形成有机的相互依存关系。

楷书的书写要"贯气"

　　楷书最忌讳写得"状如算子"，就是写得死板，没有生气；楷书最难的是写得生机勃勃。如果想让楷书写得富有生气，书写时注意要"贯气"，也就是我们常说的点画呼应。具体地说，就是前一点画的收笔，要有有余不尽之势，而且要带动下一笔画的起笔，笔势往来形成呼应，点画虽然不连笔，但神情、笔势却凝聚在一起。

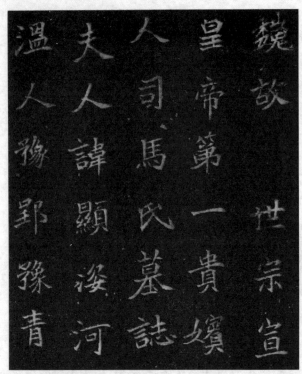

北魏 《司马显姿墓志铭》

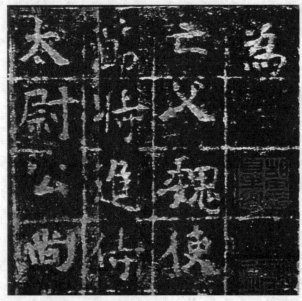

北齐 《赵郡王造像记》

楷书的章法

"积画成字，积字成行，独行成幅。"中国书法之富于魅力，与通篇精美的布局（章法）是分不开的。

楷书的章法主要有下列几种：

"纵有行，横有列"式：整幅书法，字字一样大小，直有行，横有列，无论横着看直着看，字字对平，行列整齐。北魏《司马显姿墓志铭》、北齐《赵郡王造像记》、清杨沂孙《篆书古铭辞》就是此例。

以颜真卿《自书告身》为例的楷书写法

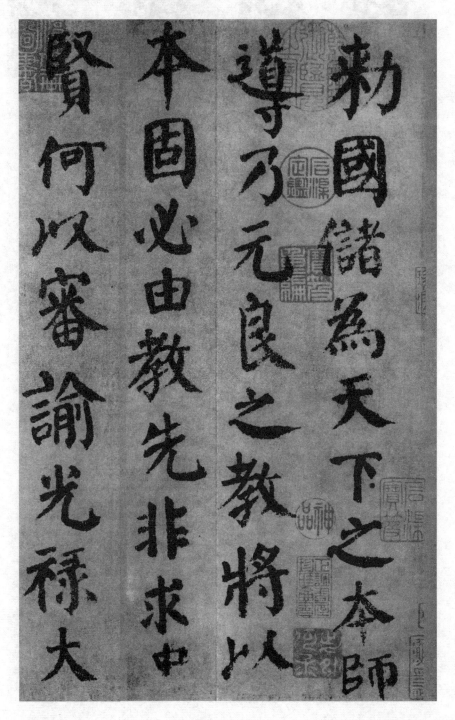

夫行吏部尚書充禮

儀使上柱國魯郡開

國公顏真卿立德

踐行當四科之首纂

文碩學爲百氏之宗

忠讜馨于臣節貞

規存乎士範述職中

外服勞社稷静專由

其真方動用謂之懸

解山公啟事清彼品

流州孫制禮光我王

度惟是一有寶貞萬

國力乃稽古則思其

人況　太后崇徽

外家聯屬顧先勳

舊方睦親賢俾其

調護以金羽翼一王之
制咨尔魚之可太子
少師依前充禮儀使
散官勳封如故

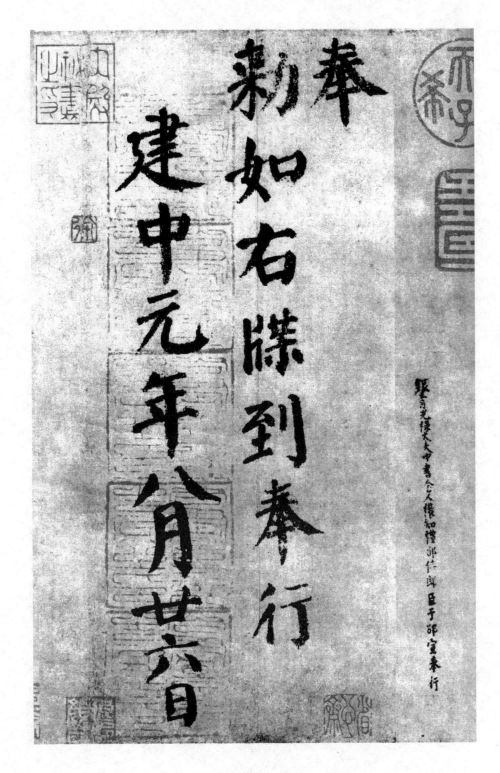

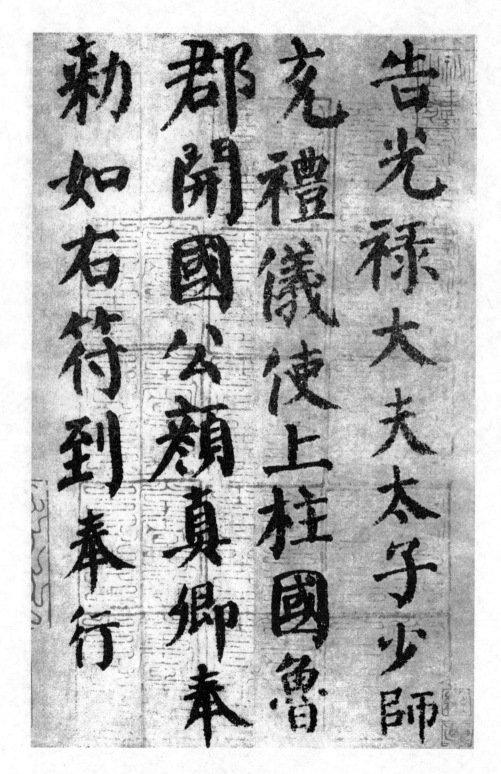

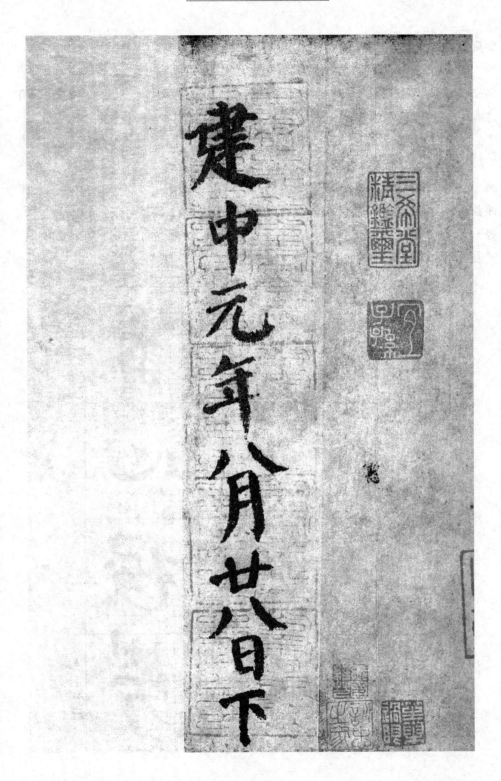

颜真卿《自书告身》笔画的标准写法

历来书法名家都强调学习书法最好是学习名家经典作品的墨迹，这样才可以看清名家是怎样运笔、用墨和结体的。学习楷书一般以学颜体入手为好，而颜体楷书又有这本《自书告身》的墨迹流传于世，这里我们就以此为范本讲解楷书的学习方法。

《自书告身》为唐建中元年（780年）颜真卿的楷书作品。其用笔多篆意，易方为圆，蚕头燕尾，转笔不用折法（方笔内擫法），用笔提毫暗过（外拓法），字形饱满，左右"相向"，笔势更趋端严朴拙，雄重丰腴，表现了强烈的颜体风格。历来评者认为此作品老辣中微有习气，实际是颜字特征明显，略显夸张。东汉蔡邕《九势·笔论》曰："藏头护尾，力在字中，下笔用力，肌肤之丽，故曰；势来不可止，势去不可遏，惟笔软而奇怪生焉。"《自书告身》正是体现这一书法精论的杰作。

上点	審	審
挑点	心	心
平点	褫	褫
左点	勞	勞

平横	上	上
凹横	元	元
凸横	古	古
左尖横	故	故
右尖横	如	如

直竖	其	其
悬针	俾	俾
垂露	儀	儀
弧竖	謂	謂
曲竖	七	七

	直撇	人	人
弧撇	属	属	
短撇	有	有	
回锋撇	茂	茂	
折撇	家	家	

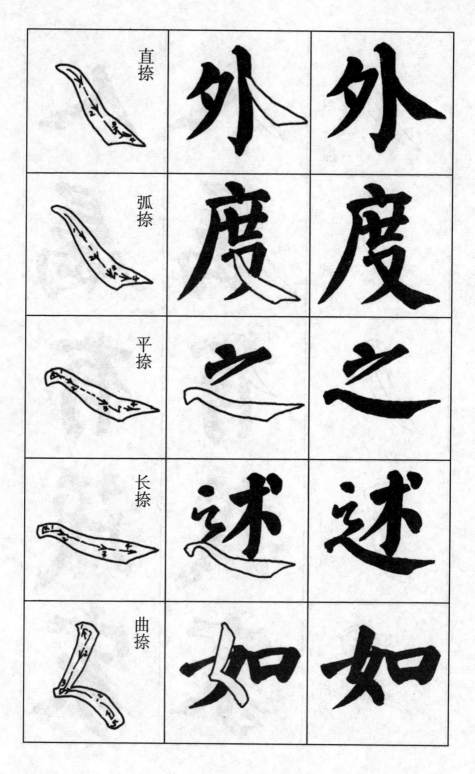

直捺	外	外
弧捺	庋	庋
平捺	之	之
长捺	述	述
曲捺	如	如

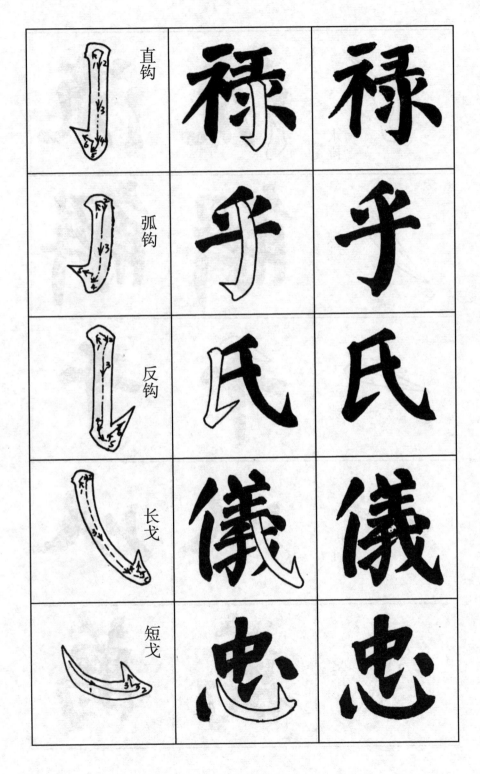

直钩		禄	禄
弧钩		乎	乎
反钩		氐	氐
长戈		儀	儀
短戈		忠	忠

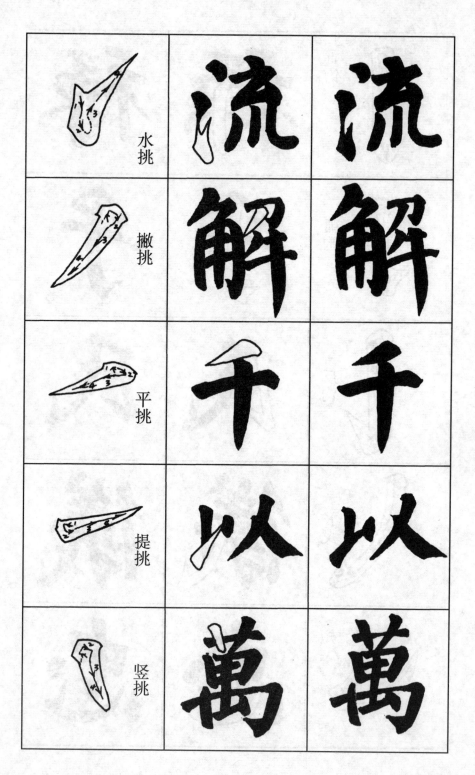

水挑	流	流
撇挑	解	解
平挑	千	千
提挑	以	以
竖挑	萬	萬

『一』字向上斜仰，但收笔一顿，如加权衡，从水平上看，仍是平正。

『乃』『先』『为』三字多须斜敧侧之笔，但左撇右钩相辅，重心在其中线。

一字常有主笔，主笔是一字的权衡，主笔一重使全字平稳。如『人』字撇、『守』字钩，『贤』字捺等。

奉	奉	多横字，横的俯仰、长短不同。
封	封	
開	開	多竖字，竖的长短出锋各异。
倫	倫	
顏	顏	『颜』字三撇 同中求异。

『彼』字四撇曲直对比。	彼	彼
『光』两点呼应	光	光
『贞』两点对称	贞	贞
『兼』多点开合布势。	兼	兼
『官』多折求异。	官	官

『尚』『四』中心变化。	尚	四
『方』『乃』敧侧变化。	方	乃
『羽』『林』左右写法不同。	羽	林
『品』『晶』三部形态各异。	品	晶
『中』字正中求奇。『山』字三竖不齐。	中	山

『大』『川』字形 疏朗不散。	大	川
『讜』『罄』字形 密者精严。	讜	罄
『德』『践』字形 大者劲健。	德	践
『小』『由』字形 小者丰满。	小	由
『直』『真』字形 长者挺拔。	直	真

『则』『制』『必』『清』四字都是对角二分之，部分形成疏密对比。『固』字左右成疏密对

比。整体看，字形富于变化而耐看。

偏正对比，一偏一正要相互呼应，力求变化，勿使左右均等或各不相顾。

師 師

使 使

如 如

諭 諭

顧 顧

親	親
以	以
少	少
充	充
散	散

『親』『以』『少』字可明显看到牵丝的痕迹，使字显得生气勃勃。『充』『散』二字有半部蓄存了势能，显见动态，另半部相合，使之动中有静又颇有生动之意。

服	非	左右相背之字要意态相关，如『非』『服』。
顏	將	左右同向之字要两边舒展，如如牵如携，如『将』『颜』。
禩	外	左右相倚之字要有主有从，如『外』『稷』。
儀	禮	左右偏正之字要俯仰得宜，如『礼』『仪』。
教	動	左右高低之字要『动』『教』。

上复盖下之字，要支撑中正，如『贤』『啓』。	上下匀停之字要上下呼应，如『告』『思』。	啓　思
		賢　告
上有顶戴，下要上比例大下比例小，要上大稳固，如『符』。		前　書
		符　勳
『辵』围之字要舒展大方，如『勳』『书』。		建
		道

左中右结构或平均如『储』字，或低昂如『卿』字。	儲	卿
左中右结构或中正两向外，如『臟』字，或中正两向内，如『徽』字。	臟	徽
上小中下大之字如『實』『舊』。	寳	舊
上中下均匀如『翼』『當』。	翼	當
上下大中间小，如『崇』『學』。	崇	學

鲁

郡

開

國

公

顏

真

卿

一幅字要行气一贯，字字呼应，精神一致。

黄自元《间架结构九十二法》

　　清代书法家黄自元书写的《间架结构九十二法》对于学习楷书结体很有参考价值，附录于此，以飨读者。

間架結構摘要九十
二法。

昔人論間架以有中畫之字為
式論結構以無中畫之字為
式兹比而合之不復區別

讀	勅	至	宇
蝀	部	聖	宙
議	幼	孟	定
績	即	蓋	甯

讓右者右伸左縮

讓左者左昂右低
其上

地載者有畫皆託于
其下

天覆者凡畫皆冒于

317

句	葡	甲	喜
勺	蜀	平	吾
匀	蜀	干	妻
勿	葛	千	安

长 勾趯法其势不可直

短 勾趯法其身不宜曲

直卓者中竖宜正

横擔者中畫宜長

左	右	木	樂
在	有	本	棐
尤	玄	朱	築
尨	灰	東	桑

| 畫短撇長 | 畫長撇短 | 畫短直長撇捺宜伸 | 畫長直短撇捺宜縮 |

十	才	丞	目
上	斗	正	自
下	丰	亞	因
士	井	並	固

横长直短

横短直长

上下有畫須上短而
下長

左右有直宜左收而
右展

川　伊　赤　三
升　侈　赤　册
邘　傷　然　舟
邦　修　無　聿

左撇右直須左縮而

右垂

左直右撇宜左斂而

右放

點複者宜偃仰向背

以求變

畫重者宜鱗羽參差

以化板

雖	御	鑾	章
願	謝	響	意
顧	樹	需	素
體	術	留	累

兩平者左右宜均

三合者中間務正

二段者上下平分中
微加饒減

三聯者頭尾伸縮間
仍要停匀

齒	嚻	和	吸
爾	嚻	知	呼
奕	品	鈿	峰
鑾	器	細	峻

密內四疊者布置宜勻

方外四疊者體格必整

右邊少者齊其下

左旁小者齊其上

武	丈	云	此
成	尺	去	七
或	史	且	也
幾	又	旦	乜

斜勒者不宜平平則失勢

平勒者不宜倚倚則無儀

縱捺之字必要攢頭收尾

縱戈之法最忌力弱身彎

鸘	天	勉	恩
鸠	父	旭	息
辉	外	魁	必
顺	丈	抛	志

| 屈勾之势退缩斯宜 | 承上之义正中为贵 | 仲勾贵抱持 | 横戈不厌曲 |

鳥	師	朝	燮
馬	明	故	談
馬	既	辰	茶
為	野	後	泰

馬齒法其挈勾之鋒
宜注射四點之半

上平之字宜齊首

下平之字宜齊足

重捺者須有縮有伸

雲　冠　棗　禁
普　冕　戔　林
皆　寇　哥　森
齊　宅　柔　懋

疊耀者當或挑或駐
上下勾耀者下勾明
而上勾暗
俯仰勾挑者俯勾縮
而仰勾伸
上占地步者聽其上
寬

弼	敬	施	眾
辨	獻	騰	表
衍	斂	讓	萬
仰	劉	靖	禹

右左占者中宜遜

左占者左無嫌偏大

右占者右不妨獨豐

潤 下占地少者任其下

328

蕃筆衝擲	鵉鶯驚舉	風鳳飛氣	先見元毛
中間占者中獨雄	上下占者中小	縱腕宜曲勁	橫腕貴圓雋

329

庭	友	參	治
居	及	修	洪
尹	反	須	流
底	皮	形	海

縱撇惡鼠尾	聯撇惡排牙	三撇法以下撇首頂上撇之腹	三點法以下點提鋒與上點駐筆相應

330

繼	馨	者	是
纐	聲	耆	足
繧	繁	老	走
纚	繫	考	辵

卜字直毋偏與上截

中縫相對

土字直毋偏與下截

左豎正對

錯綜者貴迎讓穿插

而惡紛紜

縝密者宜布置安排

而嬈擠雜

正	易	卓	車
主	乃	犖	申
本	毋	單	中
王	力	畢	巾

形本自正而骨力必
堅

正體雖宜斜而字心必

力當垂露而懸針則無

韻當懸針而垂露則無

身	白	會	琴
目	工	合	杏
耳	曰	金	各
貝	四	命	谷

字本瘦者其形勿短	身本矮者用筆宜肥	蓋下之法撇捺宜均	趁下之勢左右相稱

333

羸	上	了	土
齋	下	寸	止
龜	千	卜	山
鼉	小	才	公

密者勻之	疏者豐之	雖宜瘦而勿臞	雖宜肥而勿腫

丁	口	爨	晶
芋	曰	鬱	磊
宇	田	靈	轟
亭	由	麋	森

末勾宜微拖似有帶下之勢

下畫宜微長以承右豎之末

積累者清晰之

堆叠者消納之

遠	莫	作	臣
邊	矣	仰	巨
還	矢	冲	枋
逮	契	行	佳

之遠中字宜枋上略

大而下小

畫長撇短者右不宜

用捺

左豎不嫌短右豎不

嫌長

左豎不嫌長右豎不

嫌短

邳	卯	鷗	官
郊	印	赫	空
鄭	叩	鬬	宥
鄰	卹	嚻	宰

從邑之字準此　　從卩之字準此　　排纂之畫如工之鏤物乃佳　　寶盖之勾如鳥之視胸乃妙

337

永	祭	登	陼
泉	蔡	癹	隖
衆	察	發	陟
聚	登	癸	阪

| 从
𣥂
之字準此 | 从
癶
之字準此 | 从
癶
之字準此 | 从
阜
之字準此 |

乳　從　仁　家

乱　徐　儀　象

色　循　俯　豪

色　後　休　豪

从乚之字準此　　雙人旁字準此　　單人傍字準此　　从豕之字準此

光緒甲申長至前五日

安化黄自元錄舊本

星沙周墨香簃藏搨

怎样写魏碑

　　狭义的魏碑指北魏时期的书体。广义的魏碑即指北朝的碑刻，包括魏、齐、周三朝，直至隋统一南北之前的碑刻作品。魏碑是一种从隶书向楷书的过渡时期的书体，属于楷书范畴。魏碑书法质朴雄强，粗犷自然，存隶书的雄厚之气，比唐楷多质朴之姿，有鲜明的艺术特色。清人康有为就对其推崇备至。

　　魏碑出现于南北朝——一个多民族融合、汉文化与少数民族文化交流频繁、佛教盛行、造像记发达的时代。它主要见于当时的石刻。魏碑书体可分为摩崖、造像记、碑碣、墓志四种。刻在山崖石壁上的文字称为摩崖，造像的铭文称为造像记，记事刻碑就是碑碣，刻石埋入墓中的称为墓志。南朝书法多见于书信，北朝则流行石刻，所以有"南朝重尺牍，北朝重石刻"的说法。

掌握魏碑的基本常识

选好范本

　　学造像书法当从《龙门二十品》入手，其中又以《始平公造像记》《孙秋生造像记》《杨大眼造像记》《魏灵藏造像记》为上选。碑碣可选《张猛龙碑》《郑文公碑》，墓志可选《张玄墓志》等。

懂得用笔的方圆

　　魏碑用笔有方、圆两种。方笔以骨力取胜，要厚重、茂密，《龙门二十品》就是典型的方笔魏碑。圆笔以内在的力度取胜，是一种圆转力、弹性力。魏碑的书写大体分为方笔、圆笔和方圆兼备三种。方笔以《始平公造像记》为代表，圆笔以《郑文公碑》为代表，《张猛龙碑》则是方圆兼备的代表。

　　方笔和圆笔的根本区别是：方笔须顿笔下按，要铺毫；圆笔须提笔上行，要裹毫，笔力中含。

明白结构

　　古人说得好："北碑字有定法，而多出之自在。"结体要顺应字本身结构之自然，精神饱满，气势飞动，是其要点。

　　《始平公造像记》用的是典型的方笔，落笔一般不用逆锋，收笔或用回笔，或提笔即收，成方正之势。

以《始平公造像记》为例学习方笔魏碑

点的特点

　　呈厚重的三角型，大体有两种写法：第一种，逆势切锋后折笔回中心，挫笔铺毫，迅速提笔作收；第二种，在一条线的中间藏锋落笔，至尖角处折笔，

依次写出三个角，然后回笔，笔锋回到落笔时的位置。

横的特点

其横起笔方笔，行笔中实。逆势切锋入纸，随即捻管外旋，笔毫由侧转中，然后铺毫行书，笔力外拓而内含，墨迹中实方厚。收笔时略驻，不要耸肩，回锋要干净利落。

上点的用笔　左点的用笔　右点的用笔

竖的特点

《始平公造像记》的竖有两种：一是斜角竖，切锋入，转笔内旋，中锋行笔，收笔时向左略驻、即转向右下成斜角，然后回笔收锋；二是悬针竖，注意出锋时要凌空用意回锋。

横的用笔

撇的特点

《始平公造像记》有三种撇：平撇、短撇、长撇，都切锋入笔，归中铺毫，涩势慢行，收笔时势有上仰之态，全画有沉雄之感。

捺的特点

写法有两种：第一种平捺，如"道""运"；第二种波捺，如"太""父"，都要竖向切锋起笔，提笔内旋，然后过笔涩向右下，至波脚处驻笔蓄力铺毫，最后作做起伏出锋。

撇和捺的用笔

折的特点

转折处行笔饱满厚重。写法：逆势切如落笔，然后挫而向右，至转

圆笔转折　　　　　　　　方笔转折

折处提笔上扬，写出尖角，再折向右下，顿笔写出尖角，挫笔铺毫向下，回笔作收。

钩的特点

竖钩：写竖至下部逐渐加粗，然后提笔向右下顶尖，接着折笔向左上方写出。

横钩：写横至转折处，提笔上扬，然后折而顿笔出尖，挫锋蓄势写出。其他如背抛钩、反向钩可依此类推。

钩的用笔

结体的特点

一、字体造型上多用由方趋扁和金字塔结构，故显得特别厚重稳健。如"公""则""九"等字，本来不是扁方结构，但此帖也按扁方结构处理；"寻"字如人仰头远视，"灵"字则如金字塔，特别稳健。《始平公造像记》的结体属于平正一路，且字势总体上呈扁平状，但字的形态却是正大雄伟。

二、善用虚实。作品采取以虚映实的方法，黑与白相得益彰，使结体既厚重坚实，又轻快虚灵；并有意识地注意空间的分割。《始平公造像记》很多字的结体美，都有实中见虚的特色，如"日""月""则"等字都"潜虚半腹"。在平正之中寓险、寓奇，通过对一些笔画的伸缩、避让等处理，显得既缜密凝重，又空灵险峻。形态易得，质感难求。这些细节一定要在临摹前进行仔细的研究和推敲，做到心中有数。

三、气势茂密雄强，然亦不乏灵转飞动之势，如单竖多用悬针，长撇间作圆笔，避免了通篇方笔粗画所带来的板滞生硬之弊。且虽有界格，但字的大小并不求均一，有些字特大甚至出格，而有的字又特小，寓变化于统一之中。

今人丁文隽《书法精论》云："作圆笔书，须提笔上升，使笔毫由散而聚，墨液点随毫内含，势如以锥画沙，其迹自能泯其棱角。""圆用提笔，然提而不顿，

如鸢断线，其失也飘，飘则力无所用。"

以《郑文公碑》为例学习圆笔魏碑

《郑文公碑》气象宏博，神采飞动，融篆、隶、草于一体，具有极高的艺术价值，堪称北碑之精品。

一、从点画用笔上来说，《郑文公碑》的碑额之字多用方笔，且露锋出笔，捺画成角皆有造像记的笔意。碑文用笔多用圆笔，锋芒内敛，多圆笔、中锋。字的笔画粗细变化少，含有篆书的意味，显得浑圆含蓄而又极为凝练，在笔迹中常显出内在的运动力量，使笔画如"太松蟠曲，铁干虬枝"，分外坚韧。

（一）《郑文公碑》的横画，粗细变化少，但波度变化较大，有千里阵云之感。起笔方圆兼备，如"太""燕""所"等字。

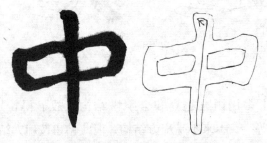

《郑文公碑》中的圆笔写法

（二）竖画亦粗细变化少，多弯曲，起笔多方，收笔垂露，有颜字笔意。起笔逆锋向上，折锋顿笔，调锋后中锋行笔，落笔驻锋即收，如"十""朗""中""侍"等字。

（三）撇画变化多端，仪态万千，具有隶书笔意，如"大""史""石""美"等字。

（四）捺笔则多一波三折。落笔形成明显的节奏变化，成飘逸优美的笔势，捺角向右尽伸，长而有力且较平。如"久""之""延"等字。

（五）《郑文公碑》笔画中的钩可分为竖钩、横钩和戈钩。根据字的结构，竖钩的大小和长短不同，有的钩向右伸展，如"于""子""诗"等字；横钩（含横折）外方内圆，写到转角处，转而不停，圆润而遒劲，如"灵""国""司"等字；戈钩有力，向左上出锋，外向内圆，如"也""孔""德"等字；水旁点等偏旁中的点画多写成圆点。

二、从结体章法上来说，《郑文公碑》的字形多为正方或长方，结构匀称，间架宽博，气势浑厚，似隶书结体。整篇章法字距偏大，行距较小，似隶书章法。字里行间，遥相呼应，笔画之间穿插有致。清包世臣云："北魏书，《经石峪》大字、《云峰山五言》、《郑文公碑》、《刁惠公志》为一种，皆出《乙瑛》，有云鹤海鸥之态。"更有人说，此碑笔力之健，全以神运。

三、临写时应注意，意在笔先，领会字的神韵。正如《书谱》中所叙："察之者尚精，拟之者贵似。"此碑是魏碑中圆笔的代表，结字宽博，笔力雄强，带有浓厚的篆隶笔意。康有为说他学的是《郑文公碑》，人们却以为他学的是赵孟頫，可见《郑文公碑》风格秀美。

写魏碑都应练习悬肘悬腕书写。圆笔也应如此。凝聚心神，放松手臂，力量节节贯穿到笔端，在藏锋、转折处要善于使转，裹锋使笔毫如绳相绞。这种用笔自然、无方笔的棱角，笔力凝于线中而又起伏有致，表现出浑穆俊逸的美感。

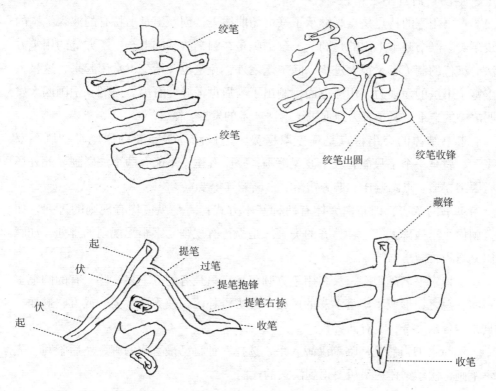

怎样写隶书

隶书的特点

汉代是隶书艺术的高峰，各种风格隶书的名碑异彩纷呈，大致可分为遒劲雄强、飘逸秀丽、工整精严、端庄博雅、古朴厚重、奇逸恣肆等风格。总体来说，汉隶代表了汉代文化的总体风格——"沉雄博大"（鲁迅语）。清杨守敬《平碑记》："昔人谓汉隶不皆佳，而一种古厚之气自不可及，此种是也。"隶书与汉代其他文化艺术是同步的，它的最主要特点是：大气，厚重，生动，而且不乏精致。

隶书用笔的特点是点画继承了篆书的曲线美，创新出隶书特有的波磔笔画的线条美。篆书基本上用的是圆笔，隶书则是在圆笔的基础上产生了方笔的用笔方法。汉代的制笔有了很大进步，除羊毫之外，兔毫也开始变得常用起来，这极大丰富了书法的表现力。用墨方面，制出了与后世无异的石墨、松烟。中国四大发明之一的造纸术更是有力地促进了书法艺术的发展。

隶书结体的突出特点是扁方取横势。笔画结体最重要的原则是"雁不双飞"，就是一个字只能有一个波磔笔画，一个雁尾，不能有两个波磔画。此外还有因字立形、点画避让、偏旁错落、形断意连等要点。

隶书的章法，即布白大体有两种基本方式：一是纵横均有规则的排列，如《朝侯小子残碑》有一种整齐的美；二是纵行有规则、字距无规则的排列，如摩崖刻石、竹简帛书等。

汉代隶书名碑很多，大多用笔方圆兼备，只是有的方笔多一些，有的圆笔多一些，总之，形成了丰富多彩的风格：或古雅朴茂，或秀逸多姿，或方整遒丽，真是"各出一奇，莫有同者"。

学写隶书当然是从临摹汉碑入手，选择一种自己最喜欢的碑，然后临写，先学笔画，次学结体，最后要得到汉隶的气韵。

在这里，我们介绍一个"隶书口诀"：本出篆书，波磔新奇。蚕头雁尾，雁

不双飞。掠画逆行，折角另提。也可暗过，方行篆意。因字立形，气韵生辉。

隶书的笔画与结构

隶书的笔画

　　隶书的基本笔画实际上就三种：平画、弯钩画和波磔画。其他点、撇、捺等笔画都是由这三种笔画伸缩变化而成。隶书结构是将篆书修长的纵向取势变为扁方的横向取势。汉代名碑中，《乙瑛碑》笔法与镌刻都极为精到，字口清晰，结体最为端庄，所以下面以《乙瑛碑》为例说明隶书的点画与结体。

　　平画：写平画时，要藏锋落笔，然后运用右行，中锋行笔，即笔锋在点画的中心线上运行，收锋时回锋提起。这是完全从篆书中继承下来的，要写出篆书的高古之气，不能写得浮薄无力，历来书家主张习隶必习篆，就是这个道理。

　　弯钩画：起笔藏锋，行笔中锋，转折时中锋逆行，收笔时要回锋护尾，要写得浑厚圆润。

　　撇画：写法与弯钩画的写法相同，只是根据字的需要，形态略有变化而已。

　　波磔画：这是隶书最具特征的笔画，俗称"蚕头雁尾"，有一波三折之势，展现了汉代文化那种博大飞动的气势。隶书的横画、捺画都这样写。

　　隶书的波磔都要有"一波三折"之意，即如"八"字的捺，貌似直笔，实则在起笔处仍有回转笔锋的波折之势。

捺画：有些隶书的捺，书写时在出锋处有向上弯的意态，实际上都是顺势提笔直出，有飞动之意即可，不可故意翘起尾巴，否则会显得造作俗气。

隶书的笔画结体的最重要原则是"雁不双飞"，就是一个字只能有一个波磔笔画、一个雁尾，不能有两个波磔画。

折画：隶书的折画要分两笔来写，这是隶书和篆书在转折处写法的根本区别。转折的写法一是提笔换锋，迅速地另写第二笔。下面的"守"字上面的宝盖和"臣"字中部的折都是分两笔写的。分两笔写，要笔断气不断，第二笔起笔要有迅疾之势，即刻藏锋下行。

二是用内折法，笔锋逆时针方向旋转而下。下面的"甲"字的折画就是用的此法，唐代欧阳询楷书的折法也多用这种书写法。

三是外折法，笔锋顺时针方向旋转而下。这种写法实际上是保留了篆书圆转的写法，只是比篆书多了提锋转折，但是不明显的换锋另写在外形上要浑圆有致、不留痕迹。下面的"司"字就是这种写法。

竖法：隶书的竖法用笔其实和横法一样，只不过方向变成了上下垂直而已，但要注意：隶书的竖收尾不可以有顿笔，收笔时要自然回锋。

点法：隶书的点法非常丰富，可谓多姿多彩，这是它比篆书有明显发展的地方。下面的"宗"字，上下三点用笔出锋各不相同；"河"用笔藏锋平出，笔势保留了篆书中锋之意，又不同于后世的楷书，以侧锋取势。

楷书的八种笔画在隶书中的写法

隶书的三种基本笔法，与篆、楷、行、草诸书的笔法有很大不同。我们现代人都是先学汉字楷书后学隶书，这里需要与楷书的"永"字八法相对应，用点、横、竖、啄（向左的短撇）、踢（向右的挑）、钩、掠（长撇）、捺对应隶书来作具体的用笔说明。因为是隶书，还要对"折"作特别的说明。

点

在隶书中，"宀""广""高"等字的上点，"鳥""馬"等字的下点，"火""系"等字的左右点，位置、方向各异，用笔也都有不同。总起来说，要

注意用笔收紧，写得精劲。

横

分为两种，即长横和短横。在一个字当中，只有一个长横可以写成波磔用笔，其他的横都要短于这个波磔长横。

短横的用笔一如篆书，前面讲平画时已经说过。这里需要进一步说明的是：隶书的横有方笔和圆笔之分，如《曹全碑》用的多是圆笔，而《张迁碑》用的多是方笔，但是无论是圆笔还是方笔都要注意中锋用笔。

竖

隶书的竖就是前面讲过的直画，隶书的直画也有方笔和圆笔之分。

特别要说明的是：隶书竖画的收锋和篆书直画的收锋基本一样，都没有楷书用笔当中的"垂露"和"悬针"。

啄

向左的短撇称为"啄"，像啄取食物的鸟嘴。隶书的啄也有方笔和圆笔之分，但用笔时都要求速度很快，以达到遒劲的效果，不可拖沓。

踢

向右的短挑称为"踢"，如三点水旁。踢的用笔也和啄一样要用逆锋，迅疾而行。

钩

隶书的钩要用弯钩笔法。如"子""事"等字中竖左弯的钩要用弯钩笔法；"列""利"等字要用弯钩笔法；"句"匀"等字要用弯钩笔法；有些直画在隶书中也要用弯钩笔法，如"门"字。

掠

即指长撇。藏锋入笔，向左逆势而行，收笔时笔上提回锋，整个用笔是弯钩笔法。

捺

隶书中的捺和长横一样，用波磔画的笔法，只是方向不同而已。

现在说隶书的折。隶书与篆书有一处很大的不同，那就是它把圆转之笔改为了方折。隶书的折一般是写完平画之后，另起一笔直写，这是把篆书的圆转笔画一笔分成了两笔，从而加快了书写速度。有的隶书看不出来是两笔，这是因为运笔写横画到转折点时提笔轻挑，然后在原地调转笔锋直接向下行笔，形成了外方内圆的折角。这与楷法转折处的顿笔是完全不同的。

隶书的结构

隶书的结构是在线条横向走势的基础上，以扁方取横势为基本特征的。这是隶书与篆书根本不同的地方之一。但是总体而言，隶书结构的变化比篆书更为丰富，主要有以下几个特点：

一、因字立形。

隶书总体上虽然是横向取势，但是不可一味写成扁平形状。隶书的结构随着字的高、矮、大、小、斜、正而自然取势。如果字本身是纵向高的，那么在隶书的书写中也要写成纵向高的字，而不能写成扁平；如果字本身的结体较小，那么在隶书的书写中也要写得比较小。字的斜正和向背都要因字立形，不可以强求一致。如"乙瑛"两个字，"乙"字完全是横向舒展，"瑛"字则趋向正方形。"公"字横向取势，显得很飘逸。"崇"字则是纵向取势，显得很高大。

又如"叠"字，本来的结构就是高高矗立的样子，所以《乙瑛碑》中也写的是很高的字形。"令"字则是倒三角形状。

二、偏旁独立。

隶书的偏旁一般都能够独立成形，如"祠"字的"示"字旁，"钱"字的"金"字旁。

三、避让与呼应。

如"聖"字，上右方的"口"字让给上左方的"耳"字长横，避让十分得体。

又如"卿"字，左部分和右部分互相呼应，显得十分生动。

值得注意的是：隶书的偏旁大多写得错落有致，大有"远近高低各不同"的情势。

四、笔断意连，气势一贯。

隶书的点画之间虽然不像行书和草书那样有牵丝相连，但都笔断意连，气势一贯。如"家"、"皆"等字。

五、疏密对比，俯仰变化。

隶书结构的疏密对比十分明显，而且偏旁部首都注意写得富于俯仰变化。如"规"字，右密左疏，而且左右形成俯仰之势；"如"字也是如此。"爵"字左上方茂密，右下方疏朗，字形十分耐看。

隶书规范写法举例

隶书的名碑很多，写法也丰富多彩。为方便读者，这里综合各家名碑之共同的写法特点，将隶书的规范写法举例如下：

点

側点　　竖点　　平点

拱点　　分点　　四点

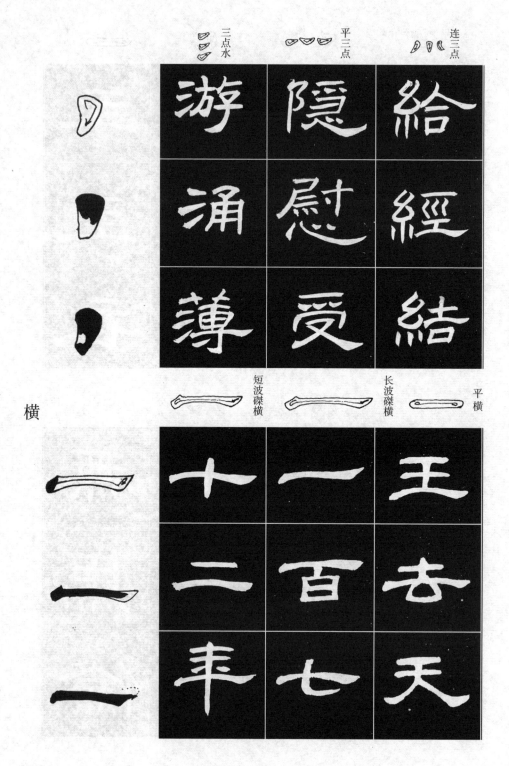

三点水　平三点　连三点

游　隐　給

涌　慰　經

薄　受　結

横

短波磔横　长波磔横　平横

十　一　王

二　百　去

丰　七　天

354

竖

撇

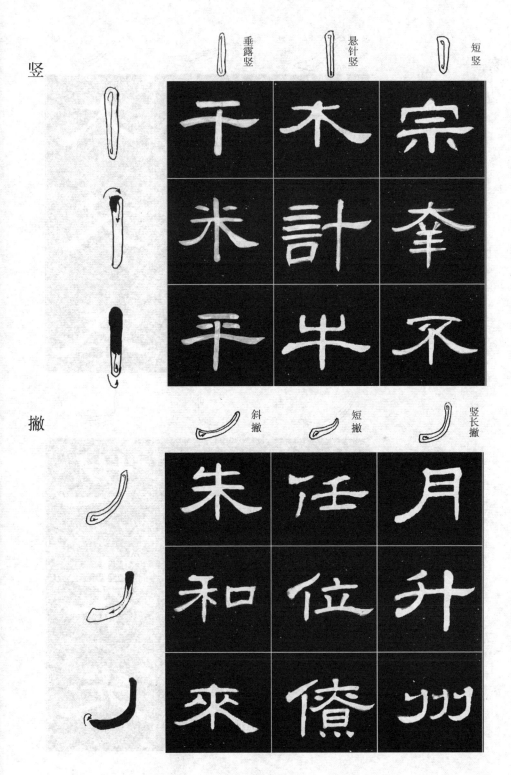

垂露竖　　悬针竖　　短竖

斜撇　　短撇　　竖长撇

捺

横折撇　　横折钩　　风字钩

折

方折　　篆书折　　横折

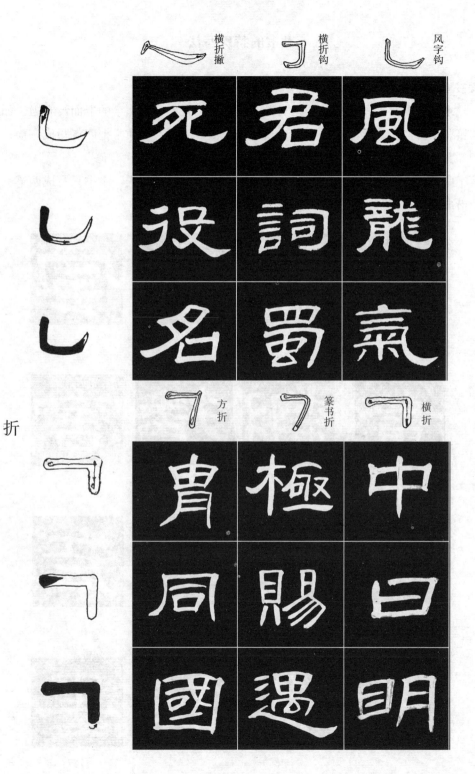

隶书的特殊写法

隶书减省笔画

　　隶书有些字有特殊的写法，与楷书不相同。隶书"番"字的上面没有撇，如"蕃""鄱"。"害"字常常将三横写成两横。"雨"头通常把四点写成一横，如"雷""雪"。"彦"字的隶书三撇常常写成两横，如"颜""倏"。"黑""會"等字中的两点，在隶书中都写成一横。"喬"字上部的"夭"隶书只写成两笔，而楷书则写成四笔，如"嬌""驕"。

隶书增加笔画

　　隶书除了有减省笔画的现象（和楷书相比）之外，还有增加笔画的现象。例如，"亞"字写成隶书时中间常多写一横；"京"字中的"口"也多写一横；"王""土"作偏旁时也常多出一点；"明"字的"日"字旁也多出一横，写作"目"；"另一个"明"字的左边用了"囧"字；"辛"字的下面多出一横；"畐""罙"等偏旁上面多加一点。

　　这里要特别提醒学习者注意：虽然古代的隶书名碑有增加笔画的现象，但是在我们写隶书时不可以随便增加笔画，只有在隶书经典名碑上有先例的增加笔画之字我们可以学习，不可以自己硬造增加笔画的隶书。

隶书与楷书同字笔画不同

在汉字中有很多字，书写隶书时要写成点，书写楷书时要写成短撇，如"乞""傷""德""飾"

"每""複""毋""氣"。

有很多字，隶书写成横，楷书写成点或撇，如"卦""音""言""意""于""所""戶""辛""竟"。

有一类字，隶书写成两点或是一横，楷书则写成两个人或者一个人，如"從""來""陝""來"

"麥""容"。

另有"畏""夌""夋"组成的一些字，隶书的写法跟楷书的写法有所不同，如"稷""峻""陵"。

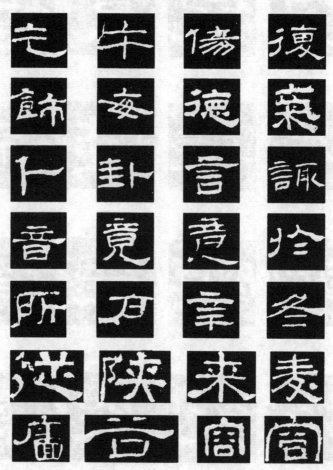

隶书的偏旁混用借用

　　隶书中的一些偏旁部首会出现混用和借用的情况，尽管这种情况不常见，但是在书写时也不可乱用，应以汉碑为依据。隶书中"竹"头也写成"草"头，如"策""等""節"。"厂"字头一般会写成"广"字头，如"厲""厥""原"。"虍"头常常会借用"雨"字头出现在隶书当中，如"處""虛"。"廴"旁在隶书中有时写成"辶"旁，如"延""建""廷"。"文"字旁也写成"殳"字旁，如"敦""数""改""散"。

汉隶名碑的临习

临习《乙瑛碑》

《乙瑛碑》是汉隶名碑中最能称为汉隶标准本的作品，历来书家们都把它作为汉隶规范书法的代表。它的主要审美特点是方正、端丽、骨肉匀适，具有中和之美。《乙瑛碑》立于汉桓帝永兴元年（153年），上面记载了鲁国前宰相乙瑛建议在孔庙设置守庙官，执掌礼器庙祀之事，桓帝准可。碑中刻有奏请的公牍和对乙瑛的赞辞。因遴选的守庙官为孔和，所以此碑又称《孔和碑》。无论从内容叙事的简古，还是从隶书笔法的遒劲，都可以令人想见汉人的风采。这是最有法度可循的隶书名碑。后人对此碑的评价很高，从宋代欧阳修著《集古录》一书就开始著录。世人爱习此碑的很多。

《乙瑛碑》笔法粗细相间，字与字，行与行疏密得当，大小适宜，顾盼有情，精神飞动。全碑贯通一气，充分体现了寓风流于严谨之中的艺术风格。它除了具有汉隶在用笔结字等方面的共性，还有自己的艺术特色。

一、从风格形态来说，《乙瑛碑》具有典雅之美。它不像《石门颂》那样豪肆纵逸，也不像《曹全碑》那样秀润流美，相比《礼器碑》的精劲，《乙瑛碑》多了些沉厚；相比《史晨碑》的文雅，《乙瑛碑》多一份雄强。其用笔沉着厚重，结字端庄雍容，更多地体现了中国传统文化追求的中和之美。

二、从用笔技法角度看，用笔方圆兼备，结字匀适调和，章法规矩合度。《乙瑛碑》是八分隶书完全规范化的极致，具备了汉隶的全副表现手法。其用笔不像《张迁碑》那样多方笔，也不像《曹全碑》那样多圆笔，而是多切锋方笔入纸，顿笔圆转出锋，刚柔相济。其中，平画表现最为明显，作为汉隶最重要表现特征的波磔画也显明突出。碑中文字结体端庄，且有起伏顿挫之致，用笔方圆兼备，笔画俊美生动，长笔画多成弧线曲势，雁尾波笔动态非常优美。

三、从结构体势来看，笔画排列匀整，与小篆的排叠布白相似，没有大的松紧变化，字内空间较为平均，笔画向四周均匀排布，不像《史晨碑》和《曹全碑》那样刻意突出长大的主笔画。

其章法如同许多其他汉碑一样，横成行竖成列，字距略大于行距，呈现出森然气象。

前人建议说：学隶书宜从《乙瑛碑》入手。《乙瑛碑》在汉碑中属平正规范

一路，适合初学。自《乙瑛碑》入门学隶书，左可通雄肆一路，右可通雅逸一路，可谓左右逢源。

临习《乙瑛碑》的注意事项：

一、注意把握此碑的整体风格。在临习时，要参照以上分析，与其他汉碑对照临习，互参互证，这样才能更清楚地把握其风格特点。

二、要注意碑法用笔的把握。碑的笔法与帖的笔法不同。写帖往往用笔比较流美，容易出现中段一滑而过的现象，致使隶书写得不厚重。我们临习时要注意用笔节奏，中段行笔不可过速，而且笔要鳞勒，逆锋涩进，加大笔毫与纸面的摩擦，使笔画沉实杀纸，形成高古浑厚之气。这才是所谓的"金石气"，而不是用笔模拟其笔画的剥蚀。

三、注意用笔和结字方面的辩证处理。如方与圆、曲与直、长与短、轻与重、大与小、刚与柔、敛与放、肥与瘦、向与背、动与静等。注意点画和结体之间的关系——二者相辅相成，许多时候用笔造成结字。

四、由于此碑法度谨严，临写时要注意避免过于工整，以致走向拘谨和俗气。杨守敬称其"波磔已开唐人庸俗一路"（《评碑记》）。因此我们不可不注意。

五、学习此碑还要注意：临写时既不要过于纤巧，也不要过于呆板，恐伤于靡丽或甜俗，应当取其妙而去其俗，才能够得其法门。

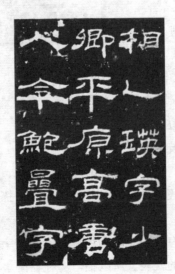

东汉　《乙瑛碑》

临习《礼器碑》

《礼器碑》是一件书法艺术性很高的作品，历来被推为隶书极则。其书风兼有细劲雄健、端严峻逸、方整秀丽的特点。碑阳（即正面）的后半部及碑阴（即脊面）是其最精彩的部分，艺术价值极高。此碑字口完整，碑侧文字锋芒如新，飘逸多姿，纵横迭宕，更为书家所欣赏。研习汉隶的人，多以《礼器碑》为楷模。

《礼器碑》书法瘦劲宽绰，笔画刚健，用笔力注笔端，人们将它的用笔比作古代的宝剑"干将莫邪"，锋利无比。其结体寓敧侧于平正之中，含疏秀于严密之中，历来被奉为隶书极则。

《礼器碑》的线条质感，与东汉时期的其他隶书碑刻如《张迁碑》《曹全碑》等不同。碑文中有的字笔画细如发丝，铁画银

东汉 《礼器碑》

钩，坚挺有力；有的粗如刷帚，却又韵格灵动，不显呆板。尽管线条起伏变化，但通篇看来又不失和谐，在力量感上表现得非常成功。因此，临习《礼器碑》可选择弹性较强的兼毫笔，着重练习笔力。

笔画要瘦劲而不纤弱，波磔则要比其他笔画稍粗，至收笔前略有停顿，借笔毫弹性迅速挑起，使笔意飞动，清新劲健。"雁尾"捺画大多呈方形，且比重较大，看上去气势沉雄。

另外，此碑分四面，有碑阳、碑阴之分。碑阳结字端庄，章法排列也较为规律，堪为《礼器碑》风格的代表，所以临习《礼器碑》时应从碑阳开始。但从艺术角度讲，碑阴也有独特的价值。其用笔奔放飘逸，自然成趣，字的大小不甚统

一，横列的法则也被打破，抒情性极强，因而碑阴也是临习中不可忽视的部分。

《礼器碑》的碑阳部分，章法处理是纵有序，横有列，字距宽，行距密。这种章法充分展现了和谐、端庄、秀美的整体特征。而碑阴部分往往是纵有序，横无列，行与行之间有一定间距，字距参差不齐，富于流动感，通篇自然灵动，富有生气。

临习《礼器碑》，在用墨的处理上可讲究一点儿变化。一般在书写方笔时，墨色宜润泽，不宜枯燥。要注意线条的相互关系。粗线条所占的地位较为重要，是整个字的主笔，力量也较为集中，用墨较重；而细线条处于辅助地位，用墨也轻。若是在临习时要写一根方笔入纸的线条，

东汉 《礼器碑》 部分

而此时恰巧笔端乏墨，不妨改用圆笔入纸来临摹这根线条。虽然作为这一根线条的临摹，由于用笔变化而遗失了原貌，但从碑刻到墨书，却因这一点形的失去而使整

个字在力量上得到了补充，也不算违背书法中"遗形取神"的原理。临习《礼器碑》，应首先着眼于由粗细线条组成的有机整体，保持字的力度不散。

《礼器碑》的用笔，以方笔为主，凝整沉着，要求每一点画都要做到笔笔送到底，强调运腕力写，这样才能做到笔势开张，万毫齐力。我们看右图"天下"

两字的用笔，笔毫在纸上表现出了极大的弹性，线条有明显的起伏、粗细变化，字显得既刚健又爽利。

《礼器碑》结体严谨，字法规范，笔画虽然以方为主，却又不全为方笔，有时略带圆意。它能将笔画的粗细、方圆，笔势的动静、向背完美地统一在一起，清超遒劲，庄重典雅。

碑中几乎每一字都有一笔很夸张重按的笔画，古人俗称为"波磔"。波磔的写法，都是逆入平出，呈"蚕头雁尾"状。每一字中，波磔只出现一次，不得重复，所谓"蚕不二设""雁不双飞"就是这个意思。

《礼器碑》中有一些字字法十分新颖，逐个仔细琢磨会学到很多结体的技巧。如"氏""中""阳""易""粮"，都别出心裁，十分美观。尤其是至碑阴部分，笔势变化更是飞扬激荡，临习者更应细心分辨比较。

另外，像"君""曰""百""孔""圣"等字，在同一碑中重复出现时，每字的结体却无一重复，字的点画形态各有变化，不能不让人叹服书写者的功力。难怪清代书法家王澍在评价此碑时说："书到熟来，自然生变。此碑无字不变。"

总之，《礼器碑》在结构处理上，无论是上下结构、左右结构，还是包围结构，都能取势顾盼，体态优美，形成了一个富有生命力的有机整体，毫无矫揉造作之嫌。同时，线条的粗细及所分割出来的空间形成了黑与白、轻与重的强烈反差，给人以鲜明的节奏感。

临习《张迁碑》

篆额上题名为《汉故穀城长荡阴令张君表颂》，也称作《张迁表颂》。碑阴亦有题名。碑文内容记载了张迁的政绩，是张迁的故友韦荫等为表扬他而刻立的。该碑在东汉中平三年（186年）刻于无盐（今山东省东平）境内，在明代的时候出土。现存放在山东泰安岱庙。《张迁碑》和《曹全碑》都是汉末名碑。碑中字体用笔棱角分明，字型方正，大量渗入了篆体结构，具有齐、方、直、平的特点。

《张迁碑》的书法劲秀朴厚，方整多变，碑阴尤其酣畅。书体朴茂端正、结构严整，以方笔为主。明代王世贞说，此碑的书法虽不显得工细，但它典雅中蕴含古意，为后世所不能及。传世墨拓以"东里润色"四字完好者为明代拓本。

《张迁碑》出土较晚，保存完好。其书法以方笔为主，笔画严谨丰腴不失于

东汉 《张迁碑》 部分

板刻，朴厚灵动，堪称汉碑中的上品。古今书家都对此碑给予了最高评价。

《张迁碑》是东汉隶书成熟时期的作品。在众多的汉代碑刻中，此碑风貌极为强烈，格调方朴古拙，厚实稳重，堪称神品。《张迁碑》不以秀美取胜，而率真质朴之气更具风采。落笔稳健，似昆刀切玉；运笔劲折，斩钉截铁。与东汉其他碑刻相比另具一番气象。笔法由圆变方，是隶书发展过程中方笔系统的代表作，起笔方折宽厚，转角方圆兼备，笔势直拓奔放，使力量感表现得极为强烈，其线条质感很强，蕴藏丰富。

《张迁碑》的特色可以概括为以下两点：

一、风格方劲高古，拙中藏巧，结构处理险中求平，可谓不同寻常。例如，"九"字为了突出"乙"，干脆把左撇写成直竖，使结体有古拙之感。"幕"字中间的一横画写成波画，成为方笔，富有特色。"龍""家"二字点画圆匀含蓄，结体有金文笔意。

在《张迁碑》中，线条的粗细对比醒目强烈，且随结构的变化而变化。粗线条显得粗犷有力，厚实奔放；细线条显得含蓄深沉，内敛雄浑。在整体上一般以较长的粗线条为主，较短的细线条为辅，二者相辅相成，极为自然。

二、线条多平直朴实，沉着痛快，方折意味浓厚。不过，在平直线条为主的情况下，也结合一些圆转的笔调。如作品中的"一波三折"，以及转折处的一笔带过就很明显。但两者相互并存，变化也就显得非常细微。

《张迁碑》的结构布局也颇有特色，可概括为以下几点：

一、因字立形，端庄大方。字形以扁平为主，同时以长、方为辅，风貌古朴。在横向上比较开张，纵向上则较为收敛，长和方的体态是根据笔画的繁简

而产生的，在整体布局上，起着协调变化的作用。

二、错综揖让，生动丰富。每个字的各个组成部分之间形成的关系非常谐和，讲究相互交错穿插，使每个部分都成为具有生命力的个体，相互依存，缺一不可，变化极为丰富。

三、复杂的空间对比。由于线条之间的穿插组合，使得《张迁碑》中的空间分割关系变得错综复杂，对比也就异常强烈。它有多种存在形式，如"兴"字的左右对称，"为"字的上紧下松，"善"字的上松下紧，"铭"字的左疏右密，"勋"字的左密右疏等等，真正做到了"密不容针、疏可走马"的矛盾调和，可见其空间对比是较为丰富多彩的。

在临习《张迁碑》的过程中，应注意以下两点问题：

一、《张迁碑》气象高古，线条平实质朴，力量感很强。所以在用笔时要注意铺毫与裹锋配合好，做到线条扎实，运笔积点成线，步步为营，不要平拖无力。笔法上可参用一些篆法，但是切忌夹杂楷法，起笔和收笔时，要注意其似方还圆的趣味。在毛笔的选择上，可以多采用中锋的羊毫笔来写，因为羊毫笔蓄墨较为适中，可使线条端厚浑重。

二、《张迁碑》的临习一定要忠实于原作的笔法和结构，做到一丝不苟，如米芾所说的"不枯湿、不肥变态"。要反复临写，并经常与原作进行比较，找出不足之处，如临写"讳""陈""君"，要看到竖画穿过横画时的节奏，要尽量克服机械用笔，在线条凝练的基础上，应当注意细部的观察，即笔画的起、收、转、折。《张迁碑》虽然用方笔为全碑的基调，但很多细节活泼生动，并不生硬。

临习《曹全碑》

全称《汉郃阳令曹全碑》。隶书。

隶书用笔有方笔、圆笔之分。《曹全碑》属于后者，字呈扁平之状，圆润秀丽，体态绰约。中锋用笔，藏头护尾，波磔分明，四周舒展，转折处都要提按，可谓柔中有刚。结体略采用侧势，布局精巧，中宫紧缩，精气内含。风格统一而有变化，整饬而不刻板。

汉碑中最为秀丽典雅的书法当首推《曹全碑》。此碑自明代万历初年出土以来，几乎受到清代书家的一致赞叹。其用笔、结字、布白可以说是无懈可击。此碑神清气爽，俊雅风流，用笔柔韧，富于变化，丰腴蕴藉，平和圆润之中含有古厚之气。

结字平正清雅，神完气贯，一派雍容华贵之态。此碑秀丽之极，却稍微含有柔媚的弊病。临习此碑应当注意原碑中字的骨力，不要流于软媚一路。

《曹全碑》因出土较晚，石质坚润，保存完好，风化剥蚀较少，拓本字字清晰，棱角分明，很适合初学者取法临摹。

临习《曹全碑》应注意的问题：

一、此碑的艺术风格以秀丽为主，同时又极具骨力。在临习时，就应表现其挺拔的一面。点画宜写得丰润，避免枯瘠，行笔多提按顿挫，笔势圆熟潇洒，用笔不宜过于涩滞，用墨不宜太干。结构方面应注意其重心变化规律，疏朗和紧密相映成趣，结构变化力求丰富。在笔的选择上，宜采用羊毫笔，这样可较好地表现出其线条刚柔相济、圆润丰腴的特点。

东汉　《曹全碑》　部分

二、《曹全碑》风格圆匀秀逸，点画平整。在结体上，点画的长短变化相结合，往往横画写得特别长而舒展，竖画写得短而紧密，故在平整中又见其流动。其最大特点是笔画多，且继承了篆书写法，中锋精到，所以虽显秀逸，但决不轻浮。见下图：竖画、横画、波画虽然线条显得很圆润，实则笔力极为饱满。

三、临习初期的重点，是要求笔法精到，一丝不苟，认真揣摩结构，写出秀美遒逸的风格来。

怎样写篆书

从金文入手

整个篆书系统从殷商开始大体可分为三个阶段：甲骨文、大篆、小篆。大篆又称籀文、钟鼎文、金文。

大篆是从殷商甲骨文到秦代小篆近千年间使用的主要文字。金文，主要是周代青铜器的铭文，属于大篆的体系，有着浓郁的文化气息。金文铭刻于铜器，它不像甲骨文书法，偶尔还能在龟甲兽骨上见到毛笔书写而未及契刻的痕迹。

关于怎样书写金文，历来书法家们做了很多研究，大家公认的有两种方法：

一是金文书写的"一笔法"。金文书法的用笔不像隶、楷、行、草书法之有点、横、竖、撇、捺、挑、折、钩等各种丰富多样的点画，它只是以一条平实的笔道写出。就是每一笔都是在起笔时逆势藏锋，收笔时戛然而止，这是中锋运笔的"一笔法"。而正因为金文书法只有如此单一的"一笔法"，所以要将这一笔写得神完气足才行。

二是一些特异笔画的写法。金文中有些较特殊的笔画，比如"子"字中的圆点，"有"字中的三角形，"山"字中近似方形的笔画。书写时必须注意运笔写成这样：圆点要运笔逆势回锋，然后回旋一周，千万不能用墨涂满，用笔要活，用墨要润，方能字迹常新。

写好《石鼓文》

《石鼓文》总体神韵概括起来，大致是"雍容静穆，圆浑端庄，潇洒流丽，气势雄强"。要把总体神韵协调融和，必须下一定的工夫。初学者首先应从掌握造型着手，若造型写不准，则神韵无由产生；若只偏重形似，又易流于迟滞而缺乏生气，更谈不上神韵了。故初学须多看、多记、多写、多对照。在能掌握造型时，应致力于笔势。一件书法作品，首先映入眼帘的是线条。线条雄浑流畅，精神饱满，乃有气势。有了气势，还必须具有理性的造型，乃能具备美的感染力。

现就《石鼓文》的造型组合、笔线安排等从技法着手举例如下：

一、横竖直线组合。如"车""工""王"三字，笔线横平竖直，粗细均匀。这类笔画须逆入平出，挫锋运行，至收锋急向线中提起。运行时务使笔毫与纸摩擦前进，掌握好疾徐顿挫，达到线条圆浑饱满的程度，让水墨燥润得宜，就能写出筋骨血肉丰满匀称的字来。

二、相背对称弧线组合。如"同""宫""雨"字左右外廓笔线，弧弯切忌太强、太明显。"同"的对称弧笔，形成上窄下敞；"宫""雨"的对称弧笔，貌似上窄下敞，实则上下垂直，仅把弧背向内微弯，收锋笔尖贴外线运行，就给人以敞开的感觉，一头折角转笔，隐呈肩骨，以示骨力雄强。

三、四方形组合。如"田""囿"二字的方框，上横平正，下横微仰，左右竖笔微具弧意，弧背向外，以呈饱满。方框可先写一横，左右两竖圆转至中心汇合，用三笔写成；也可写两竖后末横两头衔接，但衔接处不可出现涨墨现象。

四、三主笔组合。如"卅""止"字，中竖笔线垂直，左右两竖上敞下收，略含饱鼓弧意；"世""之""永"字，三竖线弧弯顺向同步取势，但须注意间隙均匀，笔线流丽舒畅。

五、草头（艹）、竹头、木旁组合。如"荐""箸""极"字，"草"与"竹"应先写二中竖，再写左右对称弧线，便于均衡。草与竹为一个形体的顺与倒，木则上枝如草下根如竹。此类形体，笔线连接处宜轻快，以避免渗化涨墨。木的上下分枝中间保留一些空隙，注意不要让四弧笔相结集时出现迫塞的状态。

六、圆环组合。如"角""西"字及"帛"字的头部，都是两条极饱满的弧线组成，上部都是尖顶，中部像一个圆满丰实的鼓。这类造型，运笔宜饱满均匀，笔力遒健，内涵筋骨，而具有《石鼓文》的静穆风神。

七、觚形组合。如"以""既""多""即""弓""好""陈""游""舟"等字。"以"字分两笔书写，都是顺笔，但写大弧圈线条要圆浑流畅；"多"字两主笔逆锋向左拓出，落落大方；"既""即"字右部与"弓"字的结体都是几个弯曲，最后扭结蓄势，纵笔迅疾收锋。这种如"金绳铁索锁纽，湘灵出水，芝草团云"的笔线，正是《石鼓文》书法风格的特征之一。这种笔法，须专攻熟习乃能心手双畅。"好""陈"字的曲线长笔与上例近似；"游"字以三条横斜长线为主笔，凌空取势，如龙翔凤翥，超脱翱翔，极飞腾之妙；"舟"字二条弧线，一长一短，若先写左边短弧笔，安排就比较难了，应先写右边长弧笔以定重心，这样不仅容易安排，而且能将结构安排紧凑。

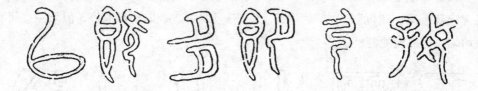

八、觚正组合。如"可""所"字。"可"字仅长钩笔作不规则弧线向左拓出，其余笔画都是平正的，奇妙的是以这条不规则的弧线为主笔，这一主笔好像要使得字变得不平衡，结果总体看上去这个字的重心十分平稳，这种斜中取正，平中见奇的手法是值得认真学习的；"所"字左边写成了半扇门一样，横平竖直，规规矩矩，右边"斤"的第一笔写成三曲线，以破平实，最后一笔写成直角形，此直角形写得自然生动，尤其是这三个部分层层配合，十分巧妙，使整个字都显得很美。恰恰是这笔硬折直角以高度紧缩取胜。

九、几组局部微妙的笔线。"君"字的"尹"中横折角处，与边线保持距离，

以见笔意。

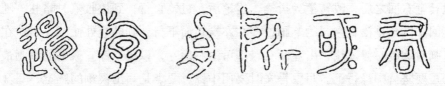

　　以上各例，学者要能熟习掌握其规律，举一反三，就可得到《石鼓文》"雍容静穆，气势雄强"的神采。《石鼓文》以美妙的笔线表达出雍容、静穆、圆浑、端庄、潇洒、流丽、奋发、雄强的风格，给人以雄健厚重的感染力。

小篆的规范写法

　　小篆是秦始皇统一中国之后，全国统一使用的一种规范化的书体。它把先秦时期没有固定形式的各种文字偏旁规范统一了起来。小篆的线条圆转流畅，结构匀均整齐，富于装饰性，已经摆脱了象形文字的特征。

　　学习小篆，我们还是要从基础入手，也就是从最经典、最规范的秦篆入手。

掌握小篆基本笔画用笔法

　　篆书贵婉通流丽，其点画最为简单，只有"点""直""弧"三种笔法。其用笔和楷书也不一样。楷书点画很多而且讲求灵动，所以一点一画都有纤秾曲直的变化；而钟鼎、石鼓、小篆等讲求圆劲，点画上要达到停匀浑成的标准，所以必须纤秾一致，曲和直都要合度。作篆书法，笔的纵向运动，只有落驻而没有提和顿，书写时腕肘都是虚悬，进退回旋都是稳如止水，不能忽高忽低。下面具体分析几种点画：

　　一、点法。篆书的点必须浑圆而没有棱角，要求平稳而不欹侧，与真书区别很大。其笔法是：自点的中心落笔，揭锋外旋，转笔右回，像画螺旋一样。收笔时，笔锋左转，弯行向上，使收锋藏于点的腹内，这样写出的点笔力凝聚于中心，水墨饱满而精到，就显得很精彩。篆书的点，放在字的任何位置，形状一样，用笔方法也一样。

　　二、直法。篆书的直画必须首尾浑圆而藏锋不露，笔画中间和首尾粗细一

致，不可忽粗忽细。更要做到横平竖直，不能斜和曲，落笔时和点的写法相同。不过转笔右回之后，改转笔为折笔，折笔后，过笔直行，到快收笔时略驻，随即龃笔回锋。凡是横直左行的笔画，多在左端转而下行，到驻笔处便停止，这在左右二画对称的时候才用，由左而右，不可由右而左，以避逆锋。篆书的直画最关键的是要坚持中锋行笔。写甲骨文时要用中锋，要点是写出锲刻的感觉；写金文时要写得比甲骨文饱满丰润；写小篆时要写得婉丽流畅。直画的写法在隶书中很重要，向不同的方向写就变成不同的笔画。

凡是直画斜行的，其本质就是在写直画，只不过是方向不同而已。其运笔法是：左下行与竖直下行同，右下行与横直右行同。

三、弧法。篆书的弧画，运行方法和直画一样。只是在过笔时改直为曲罢了。弧笔的弯曲处，无论曲度大小，都要做到如曲束折钗，圆融有力。用锋宜直管中锋，且过且转，如车轮和车辙，不可顿笔侧锋，导致出现棱角。在转折处，更要做到用手指捻笔管。弧背向上向右者，捻笔管外旋；弧背向左向下者，捻笔管内旋。然后，才能使笔锋平行笔画之中，如龙蛇蜿蜒。弧的形状比较复杂，运笔规则虽然一致，但顺行逆行各不相同。下面图示几种加以分析：

上弧。弧背向上的弧画叫"上弧"。例如"宀"的两画，第一笔左下行，第二笔右下行，二笔落处应互相交搭，不可稍露痕迹。

下弧。弧背向下的弧画叫"下弧"。例如"米"字的上画，也应分二笔写，先左后右，二笔交搭处，必须接合得天衣无缝。

左弧和右弧。弧背向左的弧画叫"左弧"，如上下弧的左笔。弧背向右的弧画叫"右弧"。左右弧也有曲作半环形的，均一笔写成，自上而下，收笔处如与其他笔画交接，不需要衄笔回锋。

复弧。凡是一画数曲、一画由几个弧合成的叫"复弧"。复弧形状比较复杂。

篆书的笔顺

篆书的笔顺与隶书、楷书都不相同，只有通过多写多练来掌握它的基本规律。请看下面的例子：

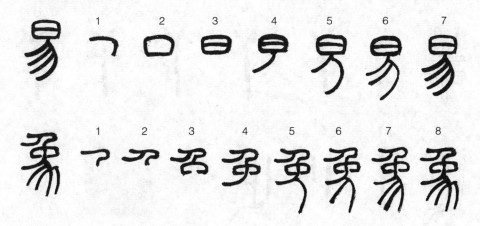

375

篆书的中轴定位法

篆书最突出地体现了艺术上的对称之美，它的基本结构是左右对称的。要写好篆书，写好对称结构的关键是要掌握好中轴定位法。所谓中轴定位法，就是先定好一个字的中轴线，在中轴线写下第一笔，然后按左右对称的结构再写其他笔画。

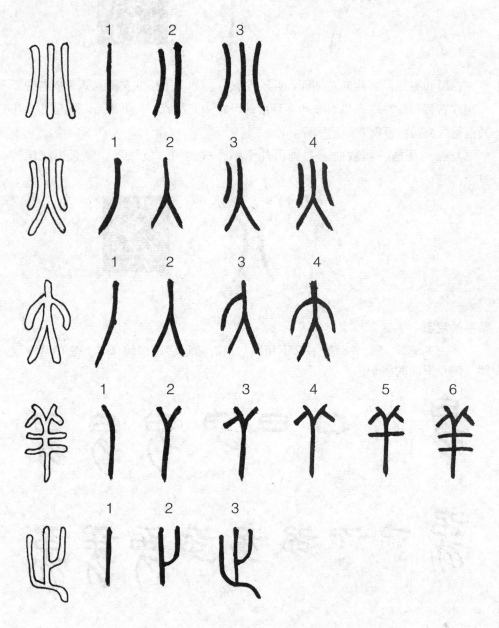

篆书的基本笔画的写法

前人为了方便初学者学习小篆，将一笔至四笔的篆书最基本的字形总结出来，曲直方圆，各种篆书的线条全都包括其中。练习好这些字，就为篆书打下了基础。

	丩		八
	儿		九
	人		匕
	匕		几

	刀		千
	叉		又
	十		入
	广		宀

	勺		屮
	几		口
	夕		卩
	抑		尺

	斤		弓
	勹		虫

三笔书

	三		士

工	工	亏	于
币	不	廾	囗
冂	一	亼	集
屮	屮	川	小

才	才	内	丁
帚	矛	巛	川
气	气	彡	彡
爪	爪	丸	丸

片	片	刃	刃
寻	寸	丮	丑
巴	巴	夂	夂
夂	夂	凵	凵

日	日	白	白
止	止	匕	亡
户	户	耳	耳
臣	臣	女	女

𠂤	方	肉	肉
夕	月	瓦	瓦
足	疋	子	子
云	云	囱	囱

瓜	瓜	品	厽
氏	氏	石	石

四笔书

王	王	王	玉

牛	牛	中	中
甲	甲	泉	泉
午	午	斗	斗
巾	巾	出	出

壬	壬	屯	屯
之	之	正	正
挺	挺	氐	氐
兮	兮	干	干

	行		拱
	攀		北
	向		从
	比		彊

	五		爻
	凶		文
	卤		四
	穴		冂

四笔以上书

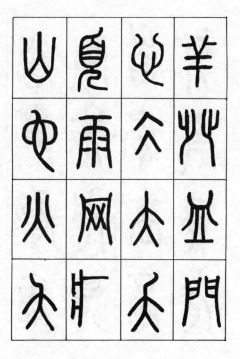

篆书的基本部首的写法

　　我们学习篆书，首先要练习部首的写法。部首是汉字的"字根"。"字根"是构成汉字的最基本单位，象形字都是字根。绝大多数的字根都充任了部首。属于同一部首的字，它们的意思来自同一根源。汉字是表意文字，字形和字义有着关联。我们先民造字是"近取诸身，远取诸物"。"近取诸身"，就是从认识自己开始，我们人的身体，五官和各种器官，先民们都赋之以准确、形象而生动的字形和字义，这些都成了象形字，大部分也都成了部首。我们常见的部首有取材于人体各部位的，包括人的各种形体，人身上的各个部分等等。如人部、大部、页部、口部、耳部、自部、手部、足部等。"人"在古文字中像一个站着的人的侧面，楷书中写为"人"，以"人"为部首的字可以表示人的各种行为，如"伸""借""俯""仰""付""伏""伺""作"；还有如"仙""僮""仆""侠""儒"等是表示人的类别；还有一些是表示人的德行的，如"倨""傲""仁""信""俭"等。

　　将一万多个看来并无头绪的汉字，依字形进行分析，把结构上有相同部分的字归属到同一个部类，这是归部；每一部类选出一个统率的代表字形，这个代表字形叫部首。

　　东汉文字学家许慎在《说文解字》中开创了部首排列法，将汉字分出部首归类，使九千多个纷纭复杂的汉字从此有了科学的分类。

　　许慎在分析小篆形体结构的基础上，总结出540部，每部字相同的偏旁作为该部的第一个字，成为该部的部首。《说文解字》中的部首，是以古文字（小篆）为依据，是形体和意义紧密结合的汉字的表意部分。用许慎的话说是："方以类聚，物以群分。同条牵属，共理相贯，杂而不越，据形系联。"说白了，就是按照字形、字义的类别，相同的分类聚为一部，然后分部建首。

　　清代文字学家、著名学者段玉裁高度评价许慎的540部首的分类方法，他说："令所有之字，分别其部为五百四十，每部各建一首……五百四十字可以统摄天下古今之字。此前古未有之书，许君之所独创。"

　　这种部首分类法得到了人们的认可，后来的辞书也大多采用这种方法，但《说文解字》中的部首与其后的字典、辞书中的部首不尽相同。

　　我们后来的字典辞书，为了检字方便，在许慎540个部首（虽然它们的出现使汉字分门别类有了各自的归属，但还是有点多了）的基础上，将部首简化为214个。这214个部首的确定与许慎540个部首的确定原则有所不同。许慎所立的部首，往往跟汉字本身的意义紧密结合着，540个部首实际就是540个表意符号。

清 邓石如 《南陔孝子四屏》 篆书

而后期 214 个部首，是在分析楷书形体构造的基础上，以自然结构外形独立并为另外一些字所共有的部分为部首，这样的部首就不一定是该字的表意部分了。例如，"發"是发射的意思，"弓"是它的表意部分，所以在《说文解字》里，许慎把"發"归入到了"弓"部："發，射发也。从弓，癹声。"本义为射出箭。而在后世的 214 个部首中，"發"的部首为"癶"，与"癸""登""凳"等字在同一个部类。

明白了部首的古今变化就明白了《说文解字》中篆书部首的写法。学习篆书的基本部首的写法，可以从临习王福庵书《说文部目》入手。

《说文解字》自汉代成书以来，即受到历代学者专家的重视，是学习和研究篆书最基础的工具书，而王福庵这本《说文部目》，是标准的小篆字体，继承了李斯秦篆的玉箸风格，又受到清代中期邓石如、吴让之的影响，对用笔有所发展，在玉箸线条匀圆光洁的基础上，略加提按顿挫，因而更富于笔意，笔画于匀整中寓变化之美。其线体端庄工整，较秦刻石如《泰山刻石》《峄山刻石》等略舒下脚，更显得疏密相生，俊逸生动。

临习《说文部目》，可以增强识篆能力。因为我国的汉字大多数都是由各种偏旁部首组成的，掌握了部首的写法，就可以按照部首组合成汉字的规律来了解字形结构了，也可以更有效率地认识更多的篆书。

王福庵（1880—1960），是现代著名书法篆刻家，西泠印社创办人之一。浙江杭州人，原名寿祺，后更名王褆，字维季，号福庵，晚年号持默老人。擅篆、隶、楷、行书，精研文字学，兼工篆刻。

以下便是王福庵《说文部目》的印本。

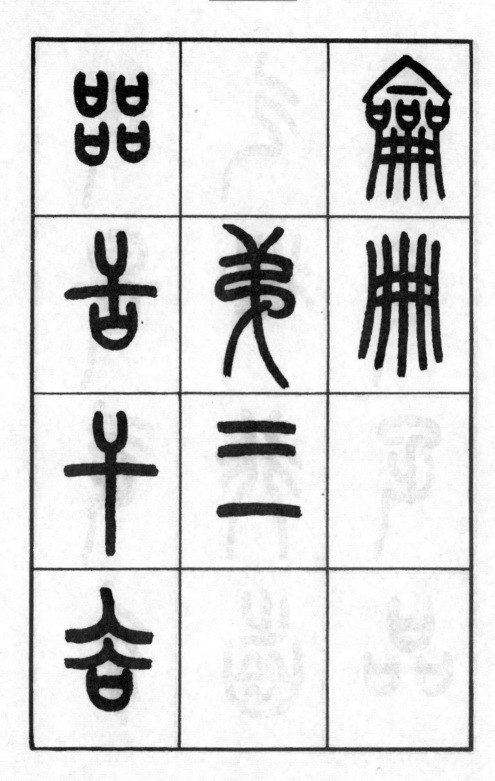

鸞	畏	萧
革	巷	門
高	甘	非
涌	農	芘

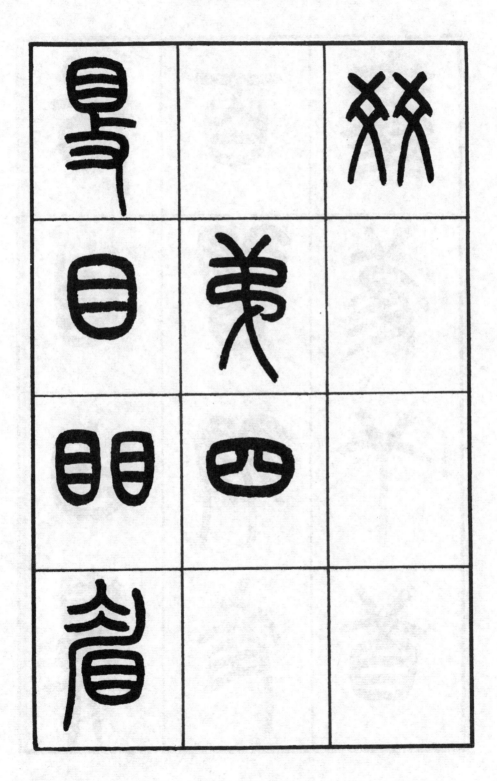

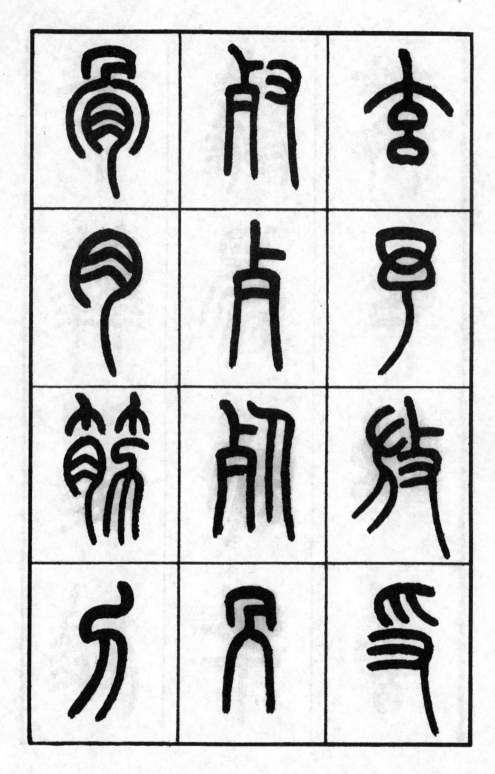

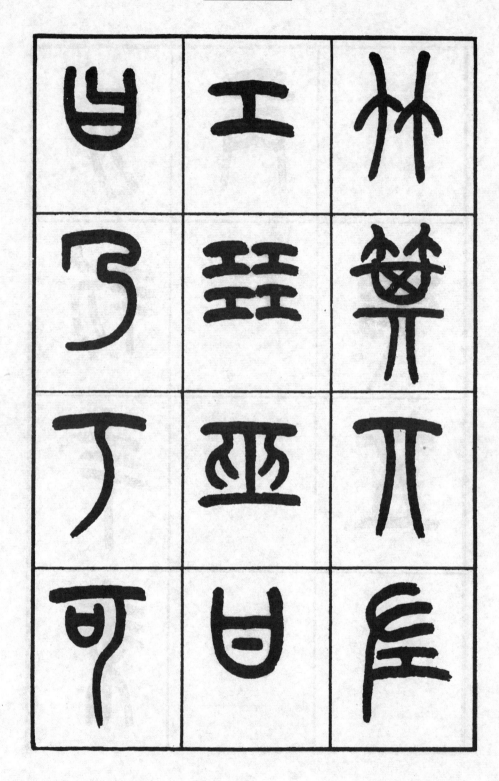

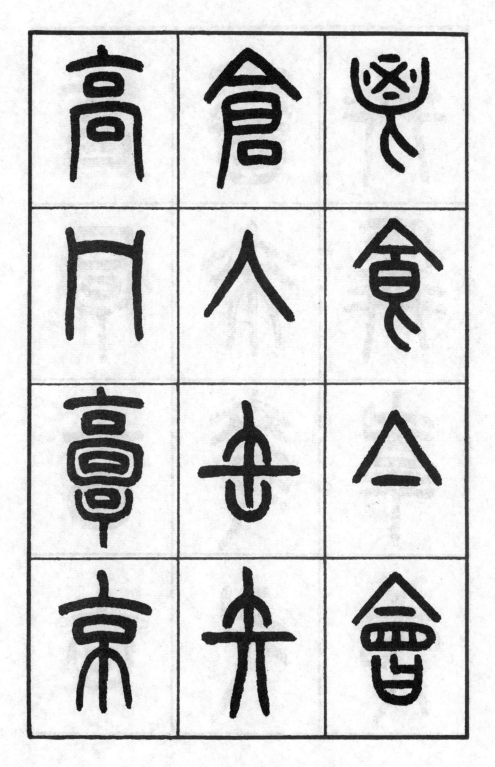

粦	麥	高
舞	來	昌
韋	麥	高
美	我	向

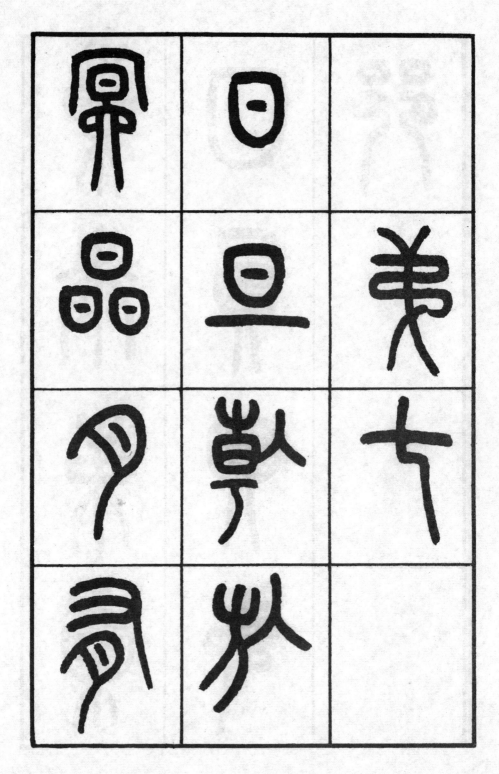

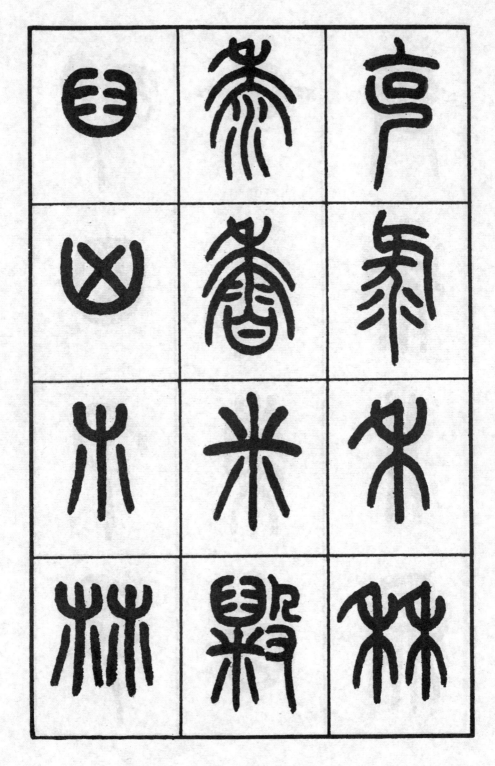

吕	风	麻
内	颡	赤
齎	入	希
爿	宫	韭

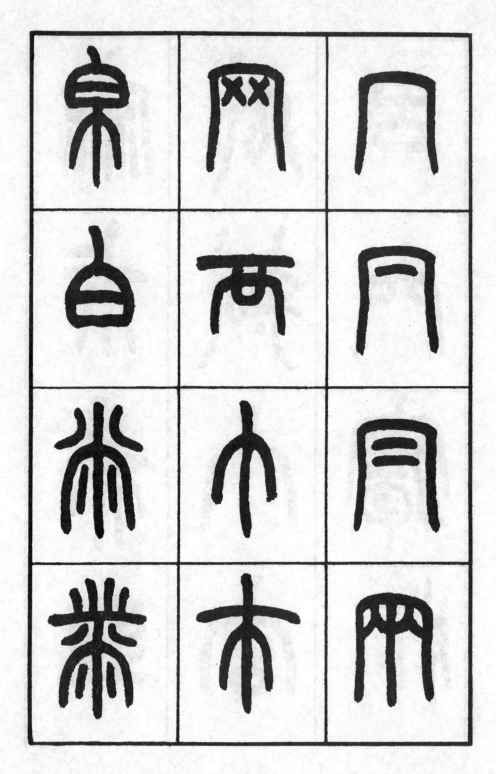

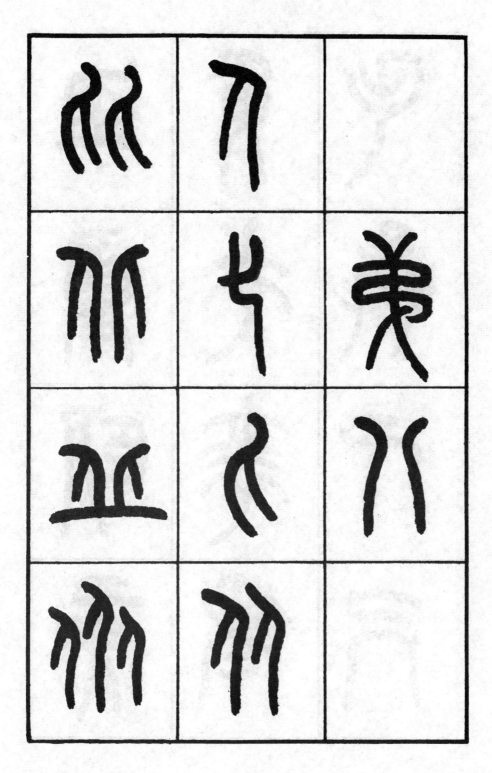

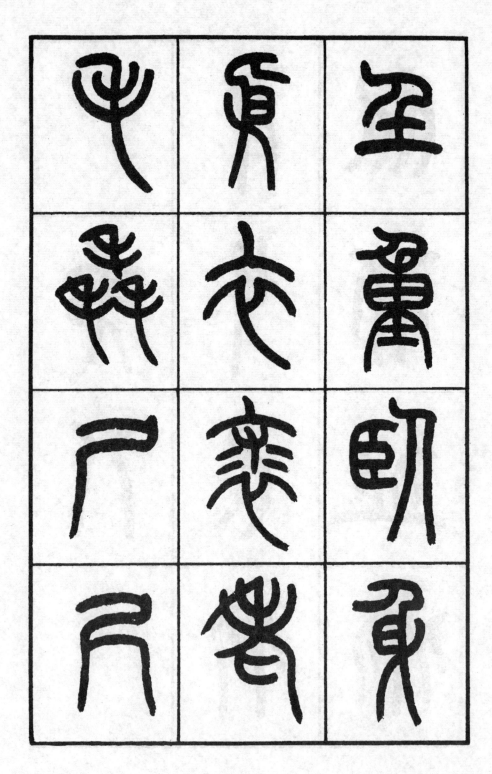

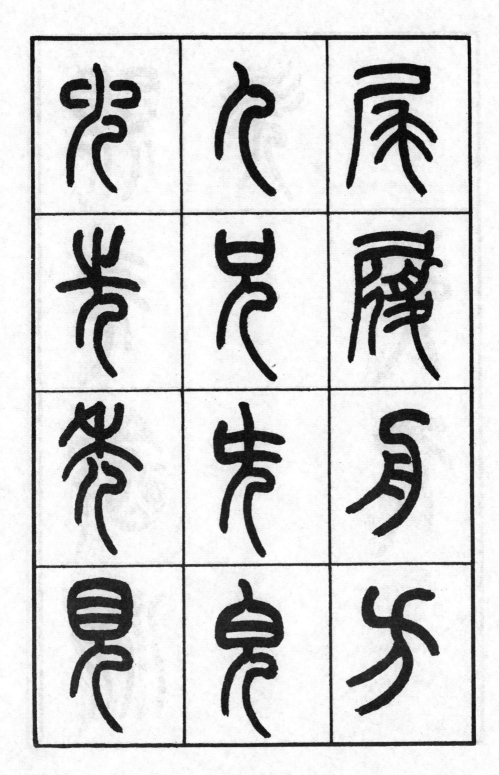

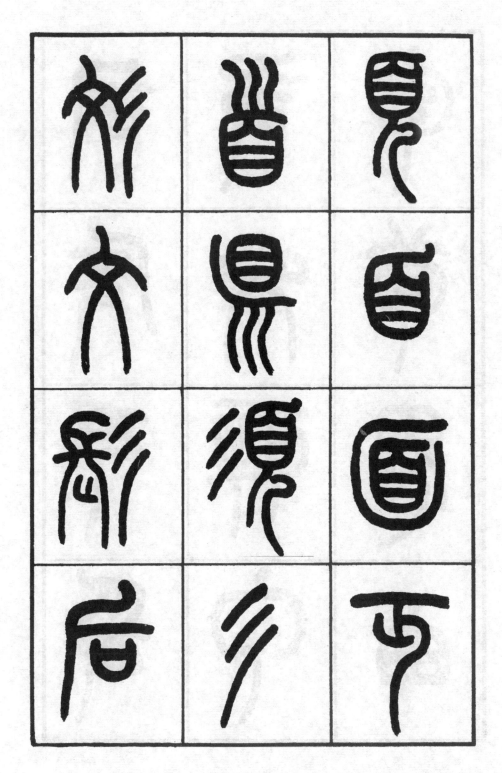

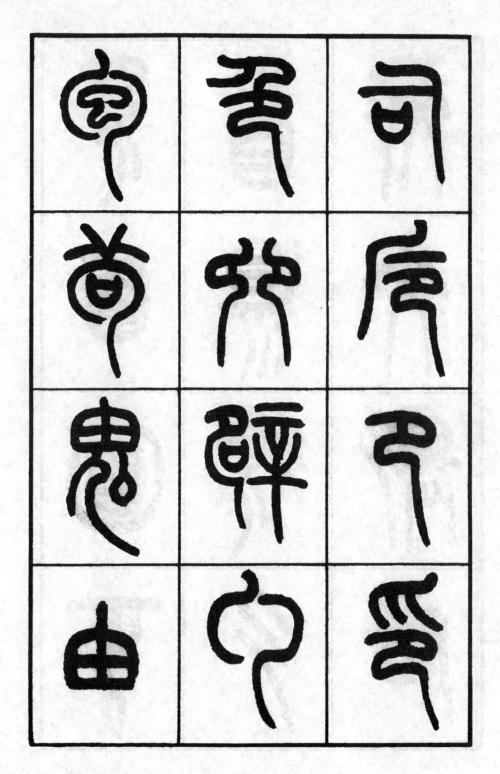

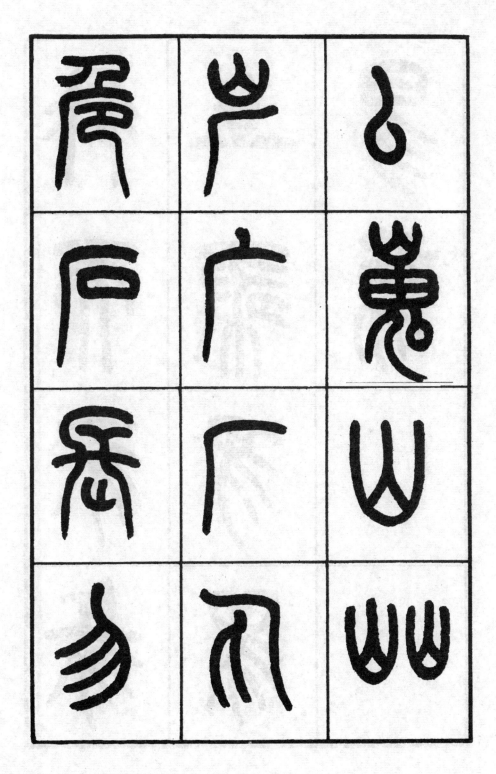

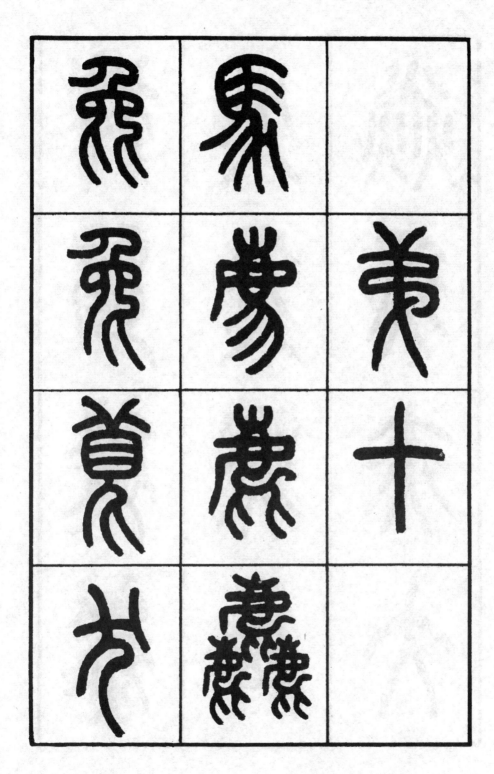

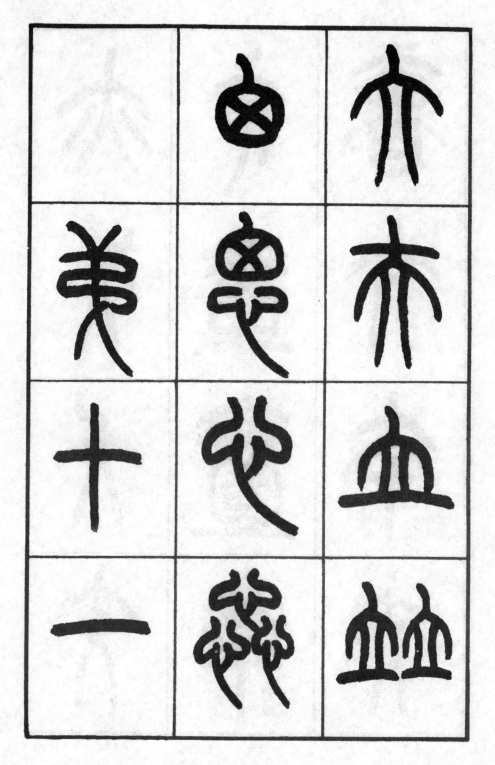

千	燕	雨
	龍	雲
	非	霓
	非	霏

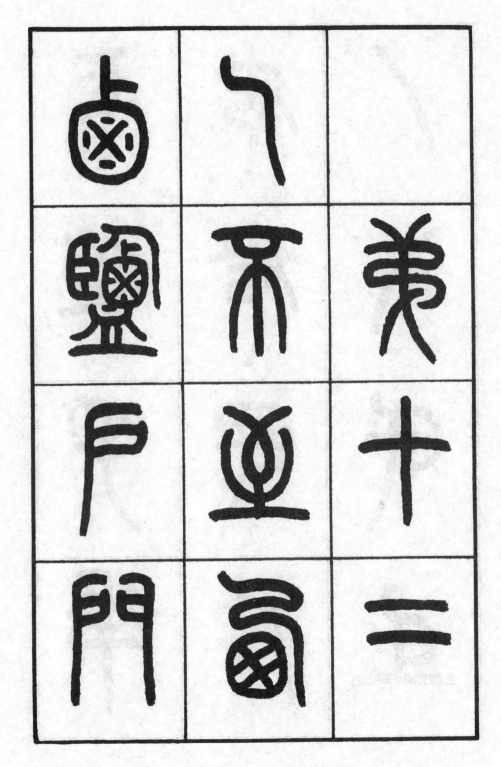

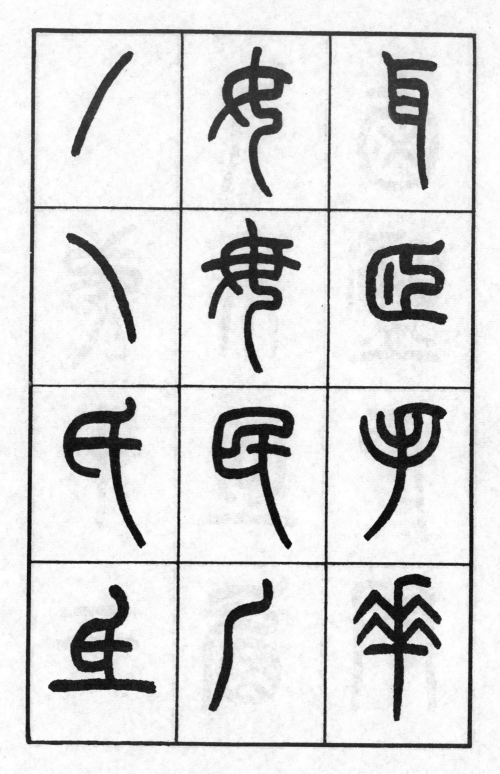

帛		孑
纂	羑	拜
繇	十	弹
牵	三	臬

二	（篆书）	（篆书）
土	（篆书）	（篆书）
垚	（篆书）	（篆书）
墓	中	（篆书）

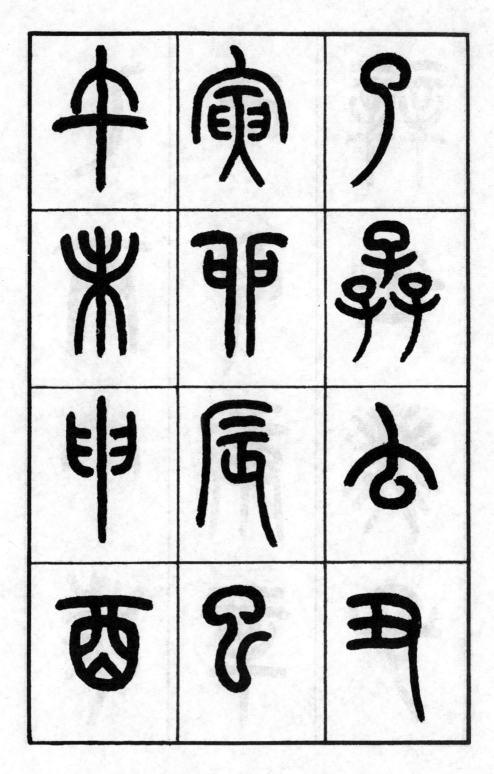

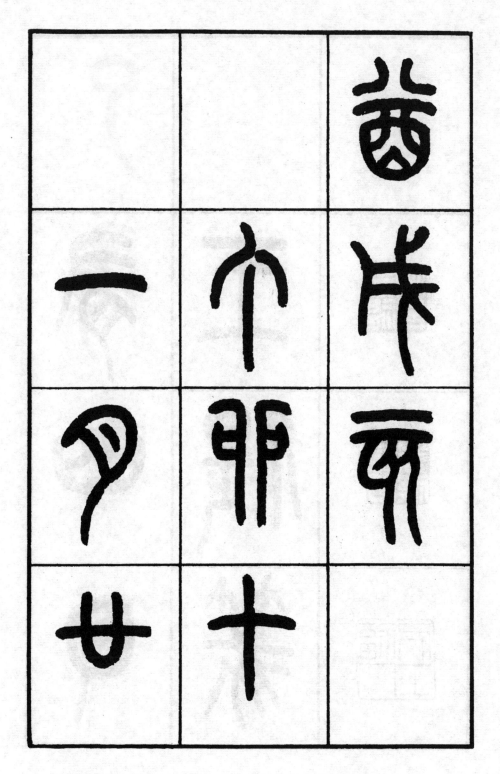

怎样写行书

行书的源流

行书，又称"行押书"，也称"藁书"，是介于楷书和草书之间的一种书体。楷书稍加连贯，点画略带呼应，就是行书。行书写起来比楷书快，又比草书容易识认，所以是应用最广的书体。

唐代张怀瓘在《书议》中说："夫行书，非草非真，离方遁圆，在乎季孟之间。兼真者，谓之真行；带草者，谓之行草。子敬之法，非草非行，流便于草，开张于行，草又处其中。无藉因循，宁拘制则；挺然秀出，务于简易；情驰神纵，超逸优游；临事制宜，从意适便。有若风行雨散，润色开花，笔法体势之中，最为风流者也。"行书是众多的书体之中最得人喜爱的一种书体。它既实用，又美观。写起来便捷，看起来自然、活泼乃至潇洒，还容易辨认。既能记事又能抒情。行书有不激不厉的流动美，犹如音乐中如歌的行板……

行书究竟产生于何时？近代众多学者看法不一。我们认为行书产生于楷书的同时或略早于楷书。试看近年来在西安出土的"桓帝永寿二年瓮"上所写的行草，可能是出于当时工匠之手，浑厚质朴，颇有流动之感。这是一种不成熟的行书，由于刚从楷隶脱胎而出，体势上保留了很浓厚的隶意，而真正的行书至东晋时才成熟起来。

卫恒《四体书势》云："魏初有钟（繇）胡（昭）两家，为行书法，俱学于刘德昇，而钟氏小异，然亦各有其巧，今大行于世。"从秦代竹简，西汉竹简、帛书，魏晋历史资料和墨迹看行书的萌芽，可以远溯至古隶时期。行书的成熟、完善，当推至魏晋之间。北朝书论家王愔云："晋世以来，工书者多以行书著名。昔钟元常善行押书，尔后王羲之、献之并造其极焉。"由此可见行书的源流。

行书基本技法

学习行书，首先要选好范本，最好是王羲之的作品。王羲之有"书圣"之称，他各体兼擅，行书的成就也非常之高。他的杰作《兰亭序》就是学习行书的最好

范本。王羲之行书可谓众美皆具，下面我们简单总结一下。

王羲之的行书具有中和之美：不肥不瘦，动中寓静，方圆并用，刚柔相济，疏密得宜，奇正相错，骨肉相称，文质相符。他能恰到好处地将各种对立的因素和谐地统一起来，从而表现出一种"不激不厉，而风规自远"的艺术境界，正如张怀瓘《书断》所谓"进退宪章，耀文含质，推方履度，动必中庸"。唐太宗评其书曰："观其点曳之工，裁成之妙，烟霏露结，状若断而还连；凤翥龙蟠，势如斜而反直。"可谓推崇备至。

王羲之的行书合自然之美：能将人为创作的美与自然美和谐地统一起来。张怀瓘《书断》赞曰："真行妍美，粉黛无施，则逸少第一。"又在《书议》中盛称："逸少笔迹遒润，独擅一家之美，天资自然，风神盖代。"

王羲之的行书有变化之美：神奇变化，丰富多彩。号称"天下第一行书"的《兰亭序》，全篇327字，一气贯注，其中有20个"之"字，8个"一"字，皆能随势而变；又如《淳化阁帖》中他的签名"羲之"二字，都不相同，但都很美妙。《晋书·别传》谓其书："备精诸体，自成一家之法，千变万化，得之神功，自非造化发灵，岂能登峰造极！"

王羲之的行书富有刚柔之美：字形妍美，体势雄强，于苍劲中姿媚跃出，从而表现出一种飘逸潇洒、精劲遒健的自然风度，有"龙跃天门，虎卧凤阙"之势。刘熙载《书概》评其书谓："力屈万夫，韵高千古。"

具体到行书的技法，包括笔法、墨笔、点画写法、结构章法和风格气韵六个部分，下面分别说明。

一、笔法。笔法指执笔和用笔，写行书的人一般都练习过楷书，所以执笔和

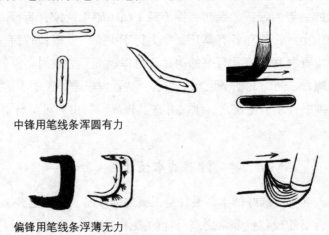

中锋用笔线条浑圆有力

偏锋用笔线条浮薄无力

用笔都有了基础。但是，行书的笔法比楷书要丰富得多。但总的原则是坚持以中锋用笔为主。

二、墨法。中国画家讲究"笔墨"二字，书家也讲究这两个字。墨色的浓淡枯润有如绘画的色彩，应使之斑斓有致。首先，笔要能控制住墨，让它浓而不枯，淡而不薄。这要用笔墨反复练习，掌握笔的轻重疾徐、墨的干湿饱渴。或润中取燥，笔醮墨饱时，突加笔速，笔似提而锋着力，便可产生飞白，得干裂秋风之爽利。或渴笔求润，迟运涩行，点点透纸，积点成线，得润含春雨之韵致。用墨最忌浓而枯滞，淡而无神，醮饱如墨猪，干渴似铺沙。

三、点画写法。行书点画要注意呼应，同时应在平整中取欹侧之势，在匀称中得疏密之形，使之变化多姿，特别要注意的是，牵丝往来要有笔断意连之妙，运笔快慢要得疾涩相生之意。圆转处要劲气内敛，方折处要如削金断玉，明快洁净。

四、结构。行书结构千变万化，但基本原则是要重心平稳，变化自然，顾盼呼应。行书多用奔放之笔取欹侧之势，但无论如何奔放也要重心平稳，特别是欹侧中站稳重心，这种奇正相成的结构是行书的特点。行书多变化，变化要顺乎自然。字行大小、疏密、长短、伸缩、开合、俯仰、向背等自然之形，初写时要尽各字之真态、本色，切忌故意造作，制奇弄险，走入流俗，能得自然之美方是真本领。至于点画之间顾盼生情，相互呼应要如闻其声，则字字都活泼而有生气了。

五、章法。行书章法（即通篇布局）多用纵有行、横无列，或纵无行、横无列两种。字与字之间要有内在联系，行与行之间要有意态呼应。不必故意笔笔相连，贵在气息贯注，笔断意连。通篇字的大小变化、疏密对比、伸缩之宜都要合乎自然，章法要如音乐之有旋律，如诗词之有声律。诗词的"平平仄仄平平仄"，抑扬顿挫，一如行书的疏密奇正伸缩，对比中求和谐，对立中求统一。虽是"疏可跑马，密不容针"，仍要密不迫塞，疏不散漫。总之要浑然一体，一气呵成，无意之佳为最妙。

六、风格气韵。行书重意境，首要气韵生动，风格鲜明，字里行间要流露出真性情。如王羲之《兰亭序》之感怀，颜真卿《祭侄稿》之悲愤，苏东坡《黄州寒食诗》之郁积，千载以下，展卷一读，犹气扑人面，情感人心。这要在技法纯熟后，方能随心所欲直抒胸臆，先求形美，后求神妙。如果我们能写到"秾纤间出，血脉相连，风神洒落，姿态备具"的程度，风格即已形成。那时再挥毫运笔，凝神抒写心声，作品自然气韵生动，意趣横生。

下面就以《兰亭序》的字为例分别加以说明。

	上点		
	左点和右点		
	长点		
	出锋点		
	左右呼点		

442

	平横	一	一
	凸横	無	無
	凹横	長	長
	腰细横	盡	盡
	多横变化	言	言

	藏锋竖		
	迴钩竖		
	悬针竖		
	连竖变化		
	曲头竖		

	平撇	和	和
	弧形撇	會	會
	藏锋撇	俯	俯
	隶书撇	察	察
	连撇变化	觴	觴

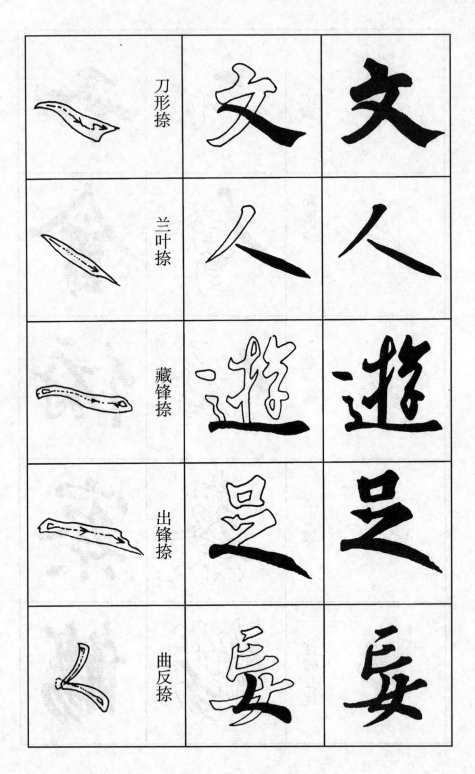

	刀形捺	文	文
兰叶捺	人	人	
藏锋捺	遊	遊	
出锋捺	足	足	
曲反捺	妄	妄	

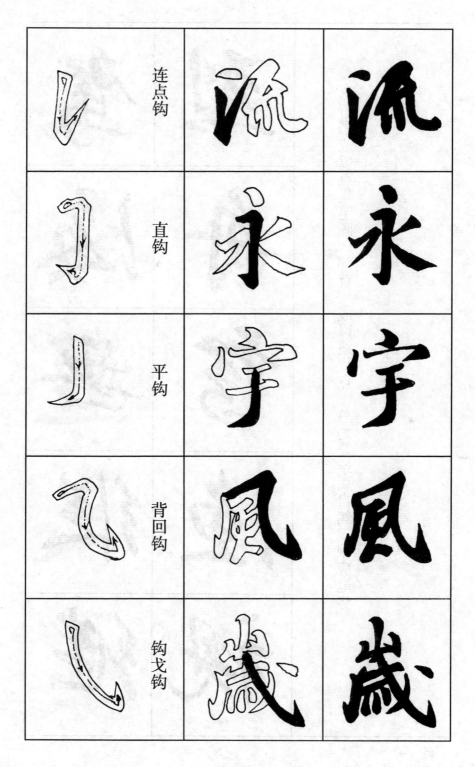

	连点钩	流	流
直钩	永	永	
平钩	宇	宇	
背回钩	風	風	
钩戈钩	歲	歲	

鸷	烈
海	舟
無	鸳
继	渔
继	视

行书或以点代笔画、部首，或以线代点，总之要连属自然，顺应笔势。

有	領
之	異
八	心
州	尋
山	之

行书结构，千变万化，总之要重心平稳，变化自然，点画呼应。

	宝盖头	守	安
	山字头	崇	嶺
	小字头	尚	少
	春字头	秦	春
	草字头	蘭	華

竹字头	管	篇
邑字旁（右阝）	部	鄰
阜字旁（左阝）	陰	院
提手旁（扌）	持	授
方字旁	旅	旗

双人旁（彳）	後	淂
女字旁	始	婦
玉字旁	班	瑤
木字旁	樓	橪
日字旁	時	晚

弓字旁	强	張
子字旁	孫	孩
树心旁（忄）	懷	悟
口字旁	吟	哦
夕字旁	多	夜

肉月旁	腹	朦
日字旁	昭	時
示字旁	福	禪
禾字旁	秋	稼
绞丝旁	經	綢

反犬旁	猶	獲
火字旁	煙	煩
片字旁	版	牋
米字旁	粗	精
耳字旁	聘	聰

车字旁	輔	轉
贝字旁	賊	賜
言字旁	詞	訴
金字旁	銀	鑽
食字旁	飾	饟

戈字旁	成	戴
欠字旁	次	歌
水字底	泉	漿
病匡旁	痛	療
皿字底	盛	鑒

立刀旁	列	剑
力字旁	勉	動
反文旁	敦	敏
月字旁	朝	期
斤字旁	新	斷

连撇	彩	影
殳字旁	毅	毅
见字旁	规	亲
页字旁	顺	频
鸟字旁	鸣	鹤

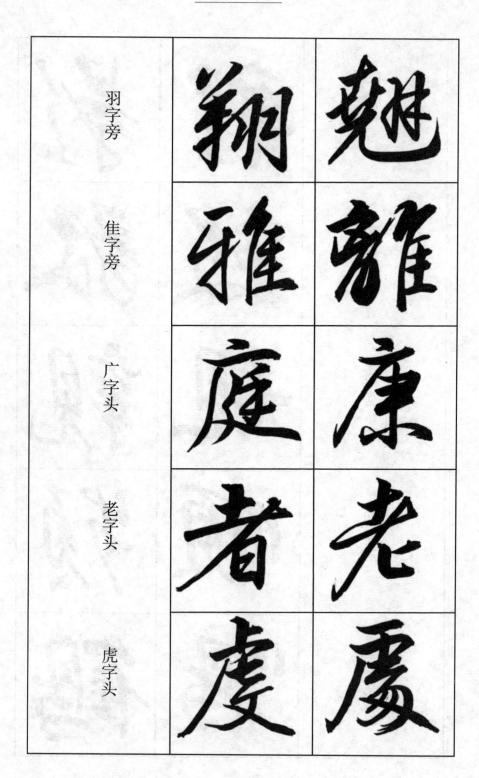

羽字旁	翔	翘
隹字旁	雅	雒
广字头	庭	康
老字头	者	老
虎字头	虔	慶

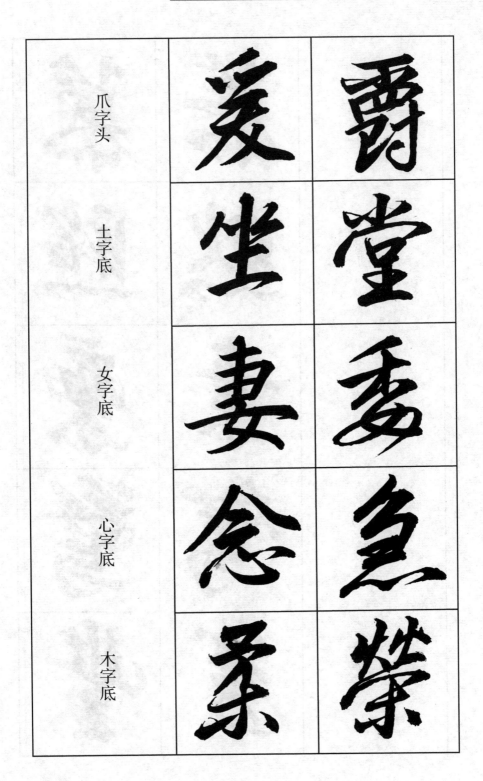

爪字头	爱	爵
土字底	坐	堂
女字底	妻	委
心字底	念	急
木字底	柔	榮

心字底	慕	慕
火字底	然	照
纟字底	素	縻
马字底	驾	鹜
豆字底	登	豐

上三面围者，左低右高，如『同』『问』。四面围者，四面用笔各异，力求变化，如『国』『辕』。左三面围者，上笔单行，下两笔要轻重变化，如『匠』『匦』。左两面围者，如人穿斗篷迎风，要挺拔昂扬。如『厚』『历』。下两面走字围者，如人乘风破浪。如『远』『遇』。

聽 扠

類 雖

林 竹

棘 綠

羽 牂

左右相背之字，互相要顾盼依偎，忌各不相干。左右相同的字，或左小右大，或左低右高，力求变化，纤秾也要形成对比。

仰	娱
能	頓
取	殤
致	將
信	視

同向右的字，如右背负左。同向左的字，如左提携右。『信』『视』之类字。一正一侧。

左中右结构要有展有收。中空的字，左右似分不分中紧的字，向各面幅射。左缩右伸的字如『弗』『片』。

集	寧
剿	數
雲	藏
犧	優
我	茂

上密下疏的字疏处笔势要遒健。左密右疏的字，右面笔势要舒展。上疏下密的字，左为侧右为正。『我』左上密，『茂』右上密，要对比得当，忌均匀分布。

愛	羣
政	雋
初	绛
錄	稽
騁	放

凡纤秾相依之字，均要浓处丰茂苍劲，纤处清健雅丽，使一字纤秾适中，修短合度。忌浓处臃肿，纤处瘦弱。

夜	三
氣	姿
冠	經
勁	凌
瞻	詠

上俯上仰的字，下下呼应，俯仰生动。避让的字，要自然合理，穿插得宜。

多口变化	嚻	品
多木、多日变化	森	晶
多折变化	爲	抱
多钩变化	喻	静
重捺变化 重山变化	食	出

大字疏朗	齋	觀
小字丰严	右	由
高字挺拔	青	霄
矮字劲健	公	雨
斜字稳定	易	曳

参差变化。行书应努力打破平庸格局，使笔画参差错落，结构奇崛多姿。

孔

從

塵

雲

尒

飄

不

苏

問

陽

所以遊目騁懷

放浪形骸之外

写行书要有行气，一行的字与字之间笔断意连，气息贯注，连绵不断。

怎样写草书

草书的用笔特点和基本写法

中国书法所说的草书，不是潦草的写法，而是一种规范写法的独立的书法形式。草书有章草、小草和狂草的区别。章草是最早的一种草书，是在秦隶的基础上演变而成的，小草是在章草的基础上产生的，狂草是小草之后最恣肆抒情的写法。

草书以有高情逸韵为上，潦草粗俗为下。宋代米芾曰："草书不入晋人格，辄结成下品。"草书是典型的线条艺术。不论中锋、侧锋、方笔、圆笔，都要内含情致，外具形质。墨法则要浓淡润枯，五色焕发，俱见神采。历来人们形容草书佳作都说是"笔走龙蛇"。像龙蛇飞舞一样的曲线是动人心目的线条。学习草书首先要练习草书的基础写法。认识草书，并学会怎样下笔、怎样运笔。初入门者，取法乎上，最好从王羲之的名帖和孙过庭《书谱》入手，要反复练习，打好基础。在学习草书有了基础以后，可以悬肘练习张旭《古诗四帖》和怀素《自叙帖》，以增加控制笔墨、书写复杂线条的能力，并练习中锋行笔的力度、速度和质感。

在学习草书之前要打好楷书的基础，也要练好行书，这样是为了能够控制点画。没有楷、行的基础就写草书容易放纵无法。对于篆书和隶书最好也有些基础知识，因为有的草书直接来源于篆书，如"方"，篆书是方，草书是方；有的直承隶法，因为今草出于章草，章草出于隶书。草书有很多标准部件和标准字要记牢。于右任先生学草心得值得借鉴，他自述说："余中年学草，每日仅记一字，两三年间，可以执笔。"

练习草书要在左右上下复杂的线条运行中，坚持中锋运笔的基本原则；同时，又要体现转、折、顺、逆、留、纵、提、按等笔法变化。

转——是逐步改变笔锋运动方向的运笔方式。草书中圆转的线条是富有表现力的线条，大小、形态各异的笔画都可以通过圆转的线条来表现。写转的时候注意要中锋

用笔。

　　折——是一种突然改变笔锋方向的运笔方式。在笔迹形成夹角的部分称"折"。写折的时候要注意用笔坚定而有力，笔墨要苍润，不可下笔迟疑。

　　顺——是笔锋在点画运动的中节，笔毫开张顺行。同时也有笔锋走向的涵义，一般称向下、向右为顺笔。写顺笔的时候，用笔要流畅。

　　逆——与顺笔相反，多数表现在入笔和出笔处。在行笔的过程中，随着腕部的运动，顺笔与逆笔经常是交替出现的。

　　纵——指的是运笔时放笔疾行的表现形式。显示出一种恣肆放纵的姿态。这种运笔的方式在狂草中的表现是最为突出的。在小草的"滞"字中，也得到了充分的体现。竖笔纵情直下，无拘无束，露锋而出。

　　草书的点、横、竖、撇、捺、折等笔画的写法示例如下：

草书的特殊写法和常用的偏旁部首及《草诀歌》

　　草书有特殊写法，常用的偏旁部首都有规范的写法，下面举出最基本的例字列表供学者参考。

| 中 | 事 | 事 | 云 | 二 | 五 | 八 | 六 | 元 |

草书偏旁部首	ク	人	亻	彳	讠	广
偏旁部首	人	人	亻	彳	讠	广
草书例字	今	来	代	结	诗	度
例字	今	来	代	待	诗	度

草书偏旁部首	ハ	冖	月	纟	木	牛
偏旁部首	宀	冖	月	纟	木	牛
草书例字	寶	冠	肺	红	松	牧
例字	寶	冠	肺	红	松	牧

草书偏旁部首	女	马	女	车	車	革
偏旁部首	女	马	女	车	車	革
草书例字	妇	骑	要	辈	輕	鞍
例字	妇	骑	要	辈	輕	鞍

草书偏旁部首	舟	聿	骨	⻊	火	金
偏旁部首	舟	聿	骨	⻊	火	金
草书例字	船	律	體	餘	炬	銅
例字	船	律	體	餘	炬	銅

草书偏旁部首	石	口	囗	心	寸	卩
偏旁部首	石	口	囗	心	寸	卩
草书例字	破	古	國	忠	封	即
例字	破	古	國	忠	封	即

草书偏旁部首	癶	鹿	鱼	羊	犭	广
偏旁部首	癶	鹿	鱼	羊	犭	广
草书例字	發	麒	鯉	翔	狼	疾
例字	發	麒	鯉	翔	狼	疾

草书偏旁部首	丷		朩		身	
偏旁部首	竹	艹	彡	木	豸	采
草书例字	荅	落	寥	葉	貌	彩
例字	答	落	寥	葉	貌	彩

草书偏旁部首	车			丂		
偏旁部首	卓	享	京	屬	聶	禺
草书例字	朝	敦	就	嘱	攝	稱
例字	朝	敦	就	嘱	攝	稱

草书偏旁部首	走				阝	
偏旁部首	走	矢	立	夫	阝	貝
草书例字	起	短	竭	規	陽	財
例字	起	短	竭	規	陽	財

草书偏旁部首	戈					
偏旁部首	戈	少	叒	垚	甡	大
草书例字	世	老	桑	堯	溝	潦
例字	世	老	桑	堯	溝	潦

二字近似	天	邑	行	市	牛	友
	与	過	拜	於	幸	發

二字近似	中	丈	甚	去	世	古
	聞	使	曹	知	老	吉

二字近似						
	思	畫	安	香	绿	数
	惠	畫	每	幽	缘	段

二字近似						
	余	近	既	功	来	歌
	禾	追	兒	勞	成	影

草书	之	包	攻	伶	送	處
对应异字	足	色	改	伦	道	虔

草书	齊	流	枭	辮	住	尊
对应异字	高	疎	桑	辨	往	葛

两样草书对应						
一字	具	问	爲	聞	左	交

两样草书对应						
一字	拜	無	空	於	好	所

特殊写法						
	甚	等	花	願	頭	識

特殊写法						
	幸	無	卿	交	欲	得

特殊写法						
	發	蒼	華	計	風	量

草訣歌

草聖最爲難，龍蛇競筆端。

毫釐雖欲辨，體勢更須完。

學並宗爲難，龍草須筆詳。

筆聳經乖謬，勢失文法完。

有點方爲水，空挑却是言。

書點方爲言書挑去花。

十生会東巳三口代代言宣

十朱知奉巳，三口代言宣。

六手宜爲筆七弘宜是教

六手宜爲稟，七紅即是袁。

長短分去去澣花祝安安

長短分知去，微茫視每安。

宀玖無左畔乀送罷東迄

宀頭無左畔，走遠闕東邊。

左阜貝丁反，右刀寸點彎。

曾差頭不異，歸浸體同觀。

孤殆通相侣，矛柔總一般。

鄉卿隨口得，愛鑒與奎聯。

詹侯熙照識，繩腦達連看。

稱攝將屬倚，某棗借來旋。

慰賦真難別，朔邦豈易參。

常收無用直，密上不須穴。

才畔詳牋，水元看永泉。

束同東且異，府象辱還偏。

東同東臣吳為宗高遠傜

禾手年似，廊廟與綠緣。

禾手乎衆廊廊共孫孫

即脚猶如恐，醫初尚類堅。

全皇同自异，容客更纷然。

堂堂同口美窗宫实弱往

颡向戈牛始，鸡须下子先。

新勾戈牛好谁行六子先

撇之非是乏，勾木可成材。

一之兆是乙勹木可朱本

萧鼠头先辩，寅宾腹裏推。

蔔蔔以先鄴宾宾攵裏捶

之加心上惡，兆戴兔頭龜。

尉與財須見，烏同鳥更疑。

壽宜圭與可，齒記止加司。

右邑月何異，左方才亦爲。

舉身爲乙未，登體用北之。

路左言如借，時邊寸莫違。

草勾添反慶，乙九貼人飛。

惟末分憂夏，就中識弟夷。

里力斯成曼，圭心可是春。

呈力勁拳勇建一可足惠、

膝膝中委曲，次以两分明。

猿猿中禽然法以而分似

叔芹元彷佛，拒捉自依俙。

弓号元彷佛抱抱与体俗

顶上哀衮别，胸中器谷非。

顶兰氕氕份绝中美美北

慮逼都來近，論臨勿妄窺。

欲識高齊馬，須知兒既兒。

睿虞志迷遺，巢筆樹掛枝。

丈畔微彎使，孫邊不結絲。

莫教幾作願，勿使雍爲離。

醉碎方行處，麗琴初起時。

裁裁當自記，友發更須知。

忽訝劉如對，從來缶似垂。

含貪真不偶，退邑尚參差。

減滅何曾誤，黨堂未易追。

女懷丹是母，叟弃點成皮。

若謂涉同淺，須教賤作師。

鼀鼂鼀一類，荼菊榮更論。

鼀鼁鼀一類，榮榮文作

市於增一點，倉欲可同人。

數段情何密，曰甘勢則勻。

固雖防夢簡，自合定浮淳。

添一車牛幸，點三上下心。

参 全 不 别，关 巽 岂 曾 分。

夺 旧 元 无 异，嬴 嬴 自 有 因。

而 由 问 上 点，早 得 幸 头 门。

耻 死 休 相 犯，貌 朝 喜 共 临。

鹿头真戴艸，狐足乃疑心。

荛以先蕘学稆乞乃整心

勿使微成渐，奚容悶作昆。

勿史渐坐渐空容心作尒

作南观甫，求鼎见棘林。

心南观甫敦舟兄井甚

休助一居下，棄奔七尚尊。

世甜一居六枣耒七尚等

采肇身近取，熊結足下尋。

隸頭真似繫，帛下即如禽。

紙箋並用巾。

溝澡皆從戈，

懼懷容易失，會念等閒并。

近息追微异，乔商乔不群。

近息追微异，乔商乔不群。

款频终别白，所取岂容昏。

感感威相等，驭敦殷可亲。

非非经白不形堂宫室。

感戚岁书叔叔奴而亲。

台名依召立，敝类逐严分。

宫名体右立，

499

鄒歌歌難見，成幾賊易聞。

傅傳相競點，留辯首從心。

昌曲終如魯，食良末若吞。

改頭聊近體，曹其不同根。

止知民倚氏，尝思荐似存。

掃掬休得混，彭赴可相侵。

世老偏多少，謝衡正淺深。

合識哉歲似，自別號蹄真。

酒花分水草，技放認支文。

可爱郊鄰郭，偏宜諶友湛。

意到形須似，體完神亦全。

斯能透肝腑，落筆自通玄。

第四篇

历代名家临摹字帖

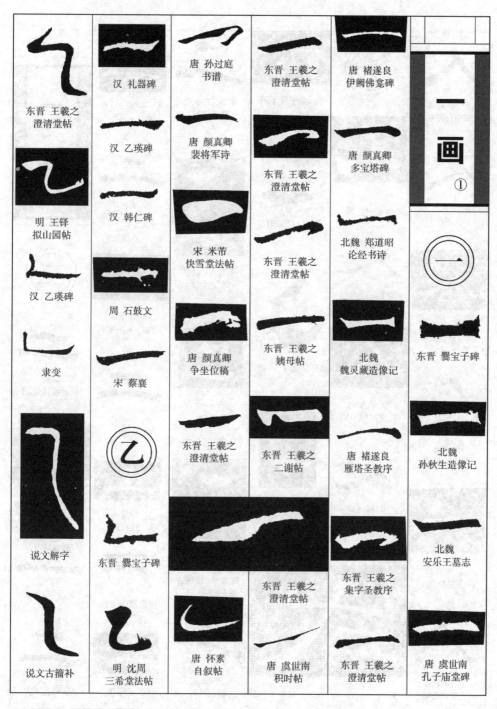

东晋 王羲之
澄清堂帖

明 王铎
拟山园帖

汉 乙瑛碑

隶变

说文解字

说文古籀补

汉 礼器碑

汉 乙瑛碑

汉 韩仁碑

周 石鼓文

宋 蔡襄

东晋 爨宝子碑

明 沈周
三希堂法帖

唐 孙过庭
书谱

唐 颜真卿
裴将军诗

宋 米芾
快雪堂法帖

唐 颜真卿
争坐位稿

东晋 王羲之
澄清堂帖

唐 怀素
自叙帖

东晋 王羲之
澄清堂帖

东晋 王羲之
澄清堂帖

东晋 王羲之
姨母帖

东晋 王羲之
二谢帖

东晋 王羲之
澄清堂帖

唐 虞世南
积时帖

唐 褚遂良
伊阙佛龛碑

唐 颜真卿
多宝塔碑

北魏 郑道昭
论经书诗

北魏
魏灵藏造像记

唐 褚遂良
雁塔圣教序

东晋 王羲之
集字圣教序

东晋 王羲之
澄清堂帖

一画

①

东晋 爨宝子碑

北魏
孙秋生造像记

北魏
安乐王墓志

唐 虞世南
孔子庙堂碑

①从此页开始,每一页面均从右往左阅读。

505

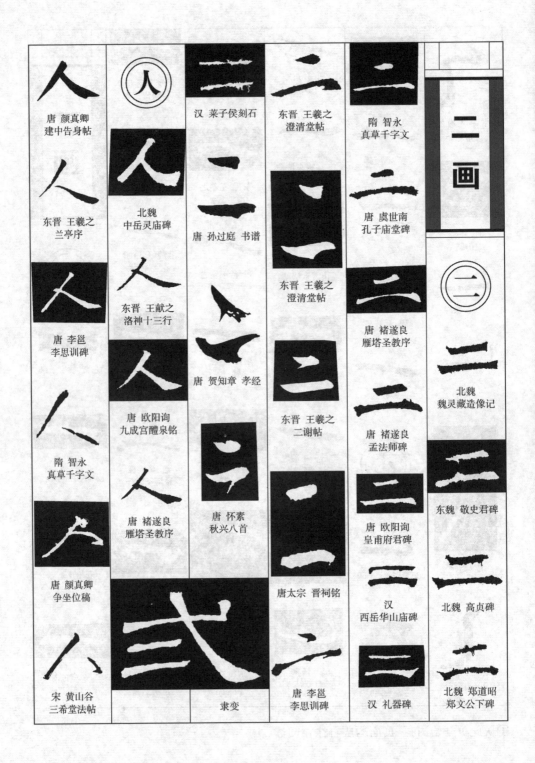

唐 颜真卿
建中告身帖

人
北魏
中岳灵庙碑

汉 莱子侯刻石

东晋 王羲之
澄清堂帖

隋 智永
真草千字文

二画

东晋 王羲之
兰亭序

唐 孙过庭 书谱

唐 虞世南
孔子庙堂碑

唐 李邕
李思训碑

东晋 王献之
洛神十三行

唐 贺知章 孝经

东晋 王羲之
澄清堂帖

北魏
魏灵藏造像记

隋 智永
真草千字文

唐 欧阳询
九成宫醴泉铭

唐 褚遂良
雁塔圣教序

唐 褚遂良
孟法师碑

东魏 敬史君碑

唐 颜真卿
争坐位稿

唐 褚遂良
雁塔圣教序

唐 怀素
秋兴八首

东晋 王羲之
二谢帖

唐 欧阳询
皇甫府君碑

北魏 高贞碑

唐太宗 晋祠铭

汉
西岳华山庙碑

宋 黄山谷
三希堂法帖

隶变

唐 李邕
李思训碑

汉 礼器碑

北魏 郑道昭
郑文公下碑

隶变

说文解字

（儿）

唐 欧阳通
道因法师碑

明 沈周
三希堂法帖

宋 米芾
方圆庵记

唐太宗 晋祠铭

东晋元帝
淳化阁帖

唐 怀素
草书千字文

宋 米芾
快雪堂尺牍

汉 礼器碑

汉 乙瑛碑

汉 张迁碑

汉 石门颂

（八）

北魏
贺兰汗造像记

北魏 郑道昭
郑文公下碑

唐 颜真卿
建中告身帖

唐 李邕
李思训碑

东晋 王羲之
集字圣教序

东晋 王羲之
淳化阁帖

宋 苏轼 寒食帖

宋 米芾 草书帖

元 康里子山
李太白诗卷

宋 米芾
三希堂法帖

隶变

隶变

说文解字

宋 蔡襄
三希堂法帖

元 鲜于枢
三希堂法帖

宋 蔡襄
停云馆法帖

隋 智永
真草千字文

唐 颜真卿
争坐位稿

唐 怀素
秋兴八首

隶变

汉
西岳华山庙碑

说文解字

（入）

隋 智永
真草千字文

唐 虞世南
孔子庙堂碑

唐 欧阳通
道因法师碑

唐 怀素

东晋 王羲之
集字圣教序

唐太宗
淳化阁帖

唐 李邕
李思训碑

唐 张旭
淳化阁帖

明 沈周
三希堂法帖

北魏
牛橛造像记

北魏 郑道昭
郑文公下碑

唐 虞世南
孔子庙堂碑

唐 欧阳询
九成宫醴泉铭

唐 褚遂良
孟法师碑

北周
匡喆刻经颂

隋 智永
真草千字文

唐 虞世南
淳化阁帖

隶变

说文解字

唐 颜真卿
建中告身帖

东晋 王献之
快雪堂帖

宋 苏轼 寒食帖

东晋 王献之
淳化阁帖

北魏 张猛龙碑

隋 智永
真草千字文

唐 欧阳询
九成宫醴泉铭

唐 褚遂良
伊阙佛龛碑

唐 欧阳通
道因法师碑

说文解字

唐 柳公权
玄秘塔碑

唐 李怀琳
绝交书

宋 米芾 蜀素帖

隶变

508

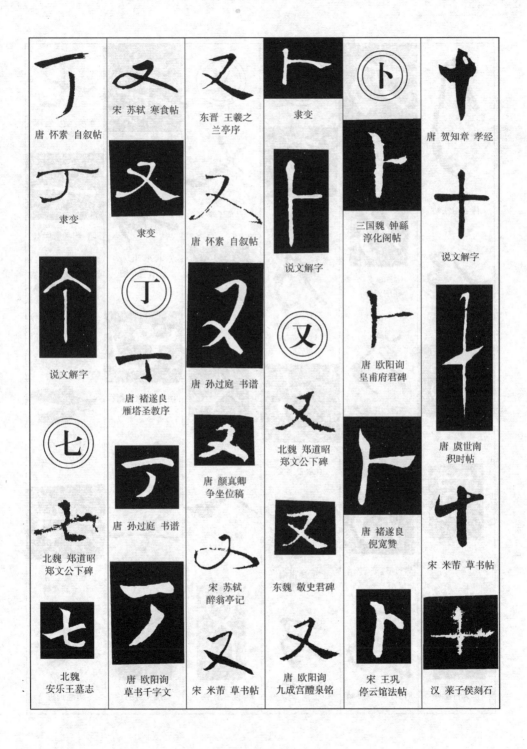

唐 怀素 自叙帖

宋 苏轼 寒食帖

东晋 王羲之
兰亭序

隶变

唐 贺知章 孝经

隶变

隶变

唐 怀素 自叙帖

三国魏 钟繇
淳化阁帖

说文解字

说文解字

说文解字

说文解字

唐 褚遂良
雁塔圣教序

唐 孙过庭 书谱

唐 欧阳询
皇甫府君碑

唐 虞世南
积时帖

七

唐 颜真卿
争坐位稿

北魏 郑道昭
郑文公下碑

北魏 郑道昭
郑文公下碑

唐 孙过庭 书谱

唐 褚遂良
倪宽赞

宋 米芾 草书帖

北魏
安乐王墓志

唐 欧阳询
草书千字文

宋 苏轼
醉翁亭记

宋 米芾 草书帖

东魏 敬史君碑

唐 欧阳询
九成宫醴泉铭

宋 王巩
停云馆法帖

汉 莱子侯刻石

509

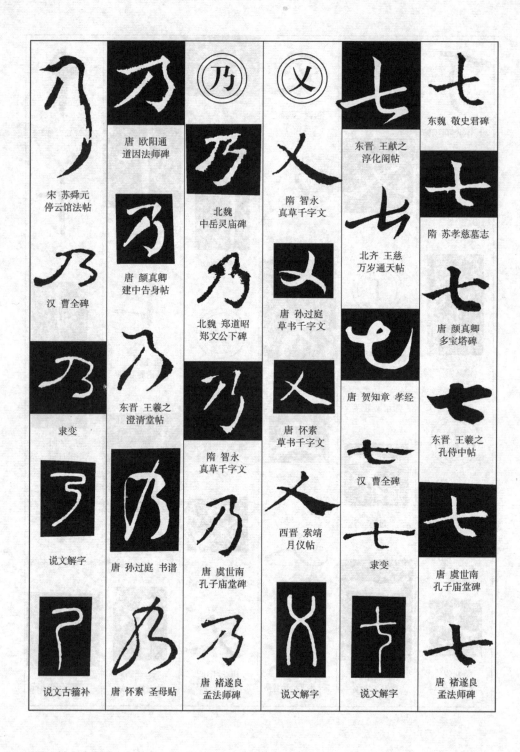

宋 苏舜元
停云馆法帖

汉 曹全碑

隶变

说文解字

说文古籀补

唐 欧阳通
道因法师碑

唐 颜真卿
建中告身帖

东晋 王羲之
澄清堂帖

唐 孙过庭 书谱

唐 怀素 圣母帖

乃

北魏
中岳灵庙碑

北魏 郑道昭
郑文公下碑

隋 智永
真草千字文

唐 虞世南
孔子庙堂碑

唐 褚遂良
孟法师碑

又

隋 智永
真草千字文

唐 孙过庭
草书千字文

唐 怀素
草书千字文

西晋 索靖
月仪帖

说文解字

东晋 王献之
淳化阁帖

北齐 王慈
万岁通天帖

唐 贺知章 孝经

汉 曹全碑

隶变

说文解字

东魏 敬史君碑

隋 苏孝慈墓志

唐 颜真卿
多宝塔碑

东晋 王羲之
孔侍中帖

唐 虞世南
孔子庙堂碑

唐 褚遂良
孟法师碑

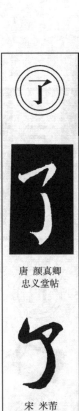

了

元 赵子昂
天冠山诗帖

东晋 王献之
兰草帖

北魏 高贞碑

北魏
中岳灵庙碑

唐 颜真卿
忠义堂帖

明 文徵明
西苑诗

东晋 元帝

唐 欧阳询
九成宫醴泉铭

东魏 敬史君碑

南朝宋
爨龙颜碑

汉
西岳华山庙碑

隋 智永
真草千字文

唐 欧阳通
道因法师碑

北魏
孙秋生造像记

宋 米芾
快雪堂尺牍

汉 张迁碑

东晋 王羲之
兰亭序

隋 智永
真草千字文

宋 米芾 草书帖

汉 封龙山碑

唐 怀素 圣母帖

东晋 王羲之
行穰帖

唐 褚遂良
伊阙佛龛碑

北魏 郑道昭
天柱山摩崖

说文解字

说文解字

唐 颜真卿
争坐位稿

西晋 索靖
出师颂

唐 虞世南
孔子庙堂碑

北魏 郑道昭
论经书诗

511

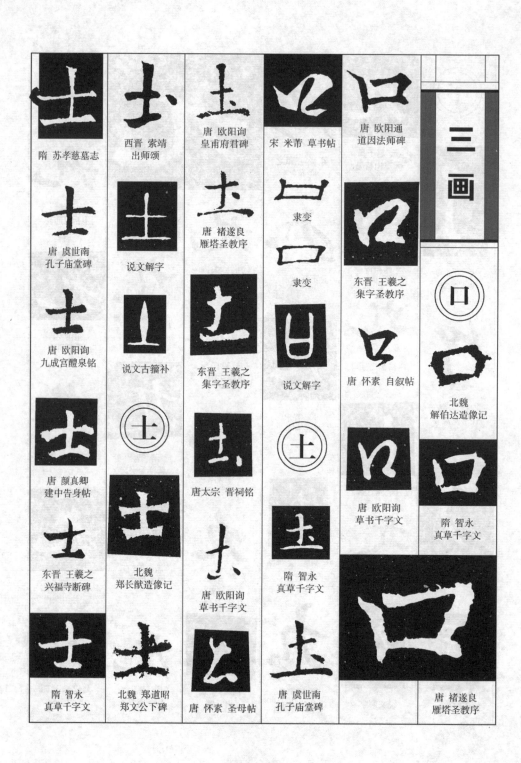

隋 苏孝慈墓志

西晋 索靖
出师颂

唐 欧阳询
皇甫府君碑

宋 米芾 草书帖

唐 欧阳通
道因法师碑

三画

唐 虞世南
孔子庙堂碑

说文解字

唐 褚遂良
雁塔圣教序

隶变

隶变

东晋 王羲之
集字圣教序

唐 欧阳询
九成宫醴泉铭

说文古籀补

东晋 王羲之
集字圣教序

说文解字

唐 怀素 自叙帖

北魏
解伯达造像记

唐 颜真卿
建中告身帖

唐太宗 晋祠铭

唐 欧阳询
草书千字文

隋 智永
真草千字文

东晋 王羲之
兴福寺断碑

北魏
郑长猷造像记

唐 欧阳询
草书千字文

隋 智永
真草千字文

隋 智永
真草千字文

北魏 郑道昭
郑文公下碑

唐 怀素 圣母帖

唐 虞世南
孔子庙堂碑

唐 褚遂良
雁塔圣教序

512

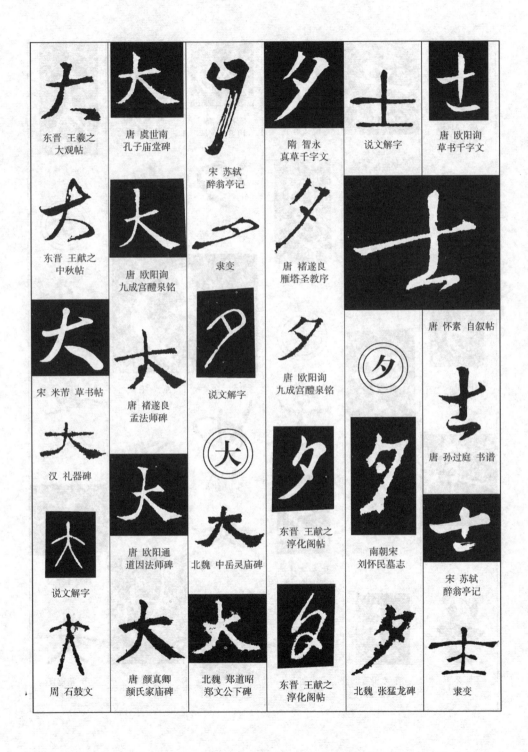

东晋　王羲之
大观帖

唐　虞世南
孔子庙堂碑

宋　苏轼
醉翁亭记

隋　智永
真草千字文

说文解字

唐　欧阳询
草书千字文

东晋　王献之
中秋帖

唐　欧阳询
九成宫醴泉铭

隶变

唐　褚遂良
雁塔圣教序

宋　米芾　草书帖

唐　褚遂良
孟法师碑

说文解字

唐　欧阳询
九成宫醴泉铭

唐　怀素　自叙帖

汉　礼器碑

唐　孙过庭　书谱

说文解字

唐　欧阳通
道因法师碑

北魏　中岳灵庙碑

东晋　王献之
淳化阁帖

南朝宋
刘怀民墓志

宋　苏轼
醉翁亭记

周　石鼓文

唐　颜真卿
颜氏家庙碑

北魏　郑道昭
郑文公下碑

东晋　王献之
淳化阁帖

北魏　张猛龙碑

隶变

513

唐 颜真卿
颜氏家庙碑

唐 欧阳询
九成宫醴泉铭

东晋 王献之
淳化阁帖

唐太宗
淳化阁帖

宋 米芾
三希堂法帖

北魏
孙秋生造像记

北魏
安乐王墓志

北魏 张猛龙碑

北魏 郑道昭
天柱山摩崖

唐 虞世南
孔子庙堂碑

说文解字

说文古籀补

东晋 爨宝子碑

北齐 王子椿
徂徕山佛号摩崖

南朝宋
爨龙颜碑

宋 米芾
快雪堂尺牍

宋 范成大
三希堂法帖

东晋 王羲之
十七帖

明 王铎
拟山园帖

汉 曹全碑

秦 泰山刻石

唐 颜真卿
多宝塔碑

东晋 康帝
淳化阁帖

说文古籀补

北魏 李璧墓志

东晋 王献之
洛神十三行

唐 怀素 圣母帖

唐 怀素
草书千字文

隋 智永
真草千字文

唐 褚遂良
孟法师碑

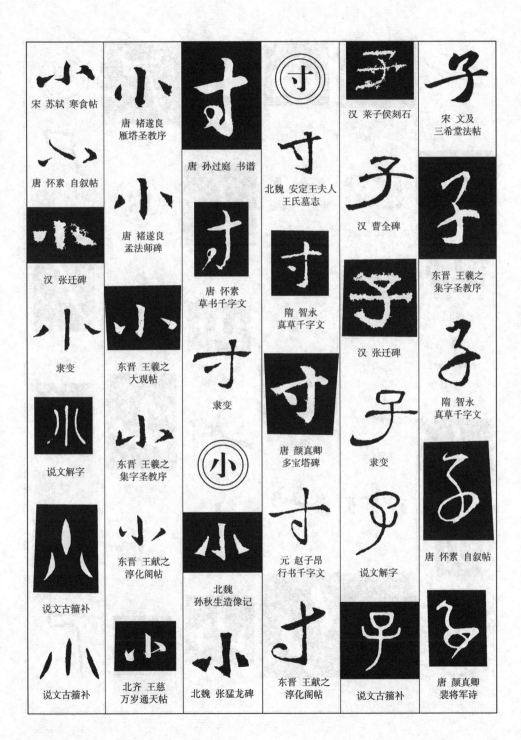

宋 苏轼 寒食帖

唐 褚遂良
雁塔圣教序

唐 孙过庭 书谱

汉 莱子侯刻石

宋 文及
三希堂法帖

唐 怀素 自叙帖

北魏 安定王夫人
王氏墓志

汉 曹全碑

唐 褚遂良
孟法师碑

汉 张迁碑

唐 怀素
草书千字文

隋 智永
真草千字文

东晋 王羲之
集字圣教序

隶变

汉 张迁碑

东晋 王羲之
大观帖

隶变

隋 智永
真草千字文

说文解字

东晋 王羲之
集字圣教序

唐 颜真卿
多宝塔碑

隶变

说文古籀补

东晋 王献之
淳化阁帖

北魏
孙秋生造像记

元 赵子昂
行书千字文

说文解字

唐 怀素 自叙帖

说文古籀补

北齐 王慈
万岁通天帖

北魏 张猛龙碑

东晋 王献之
淳化阁帖

说文古籀补

唐 颜真卿
裴将军诗

515

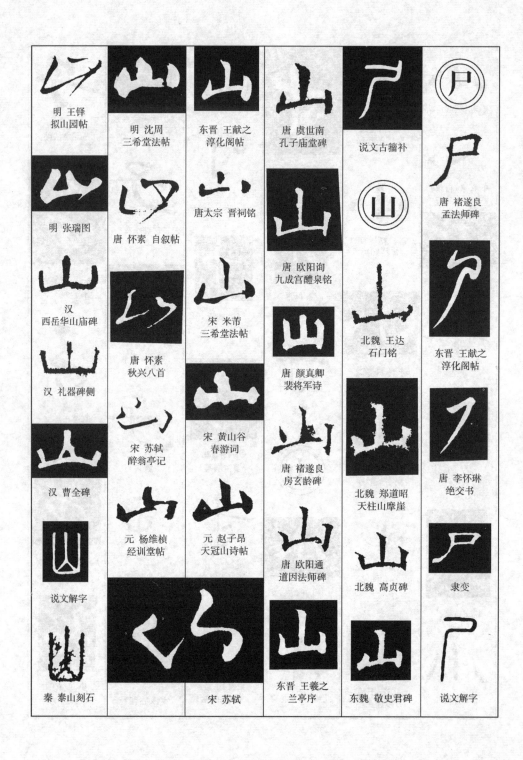

明 王铎
拟山园帖

明 沈周
三希堂法帖

东晋 王献之
淳化阁帖

唐 虞世南
孔子庙堂碑

说文古籀补

唐 褚遂良
孟法师碑

明 张瑞图

唐 怀素 自叙帖

唐太宗 晋祠铭

唐 欧阳询
九成宫醴泉铭

唐 褚遂良
孟法师碑

汉
西岳华山庙碑

唐 怀素
秋兴八首

宋 米芾
三希堂法帖

东晋 王献之
淳化阁帖

汉 礼器碑侧

宋 黄山谷
春游词

唐 颜真卿
裴将军诗

北魏 王达
石门铭

汉 曹全碑

宋 苏轼
醉翁亭记

唐 褚遂良
房玄龄碑

北魏 郑道昭
天柱山摩崖

唐 李怀琳
绝交书

说文解字

元 杨维桢
经训堂帖

元 赵子昂
天冠山诗帖

唐 欧阳通
道因法师碑

北魏 高贞碑

隶变

秦 泰山刻石

宋 苏轼

东晋 王羲之
兰亭序

东魏 敬史君碑

说文解字

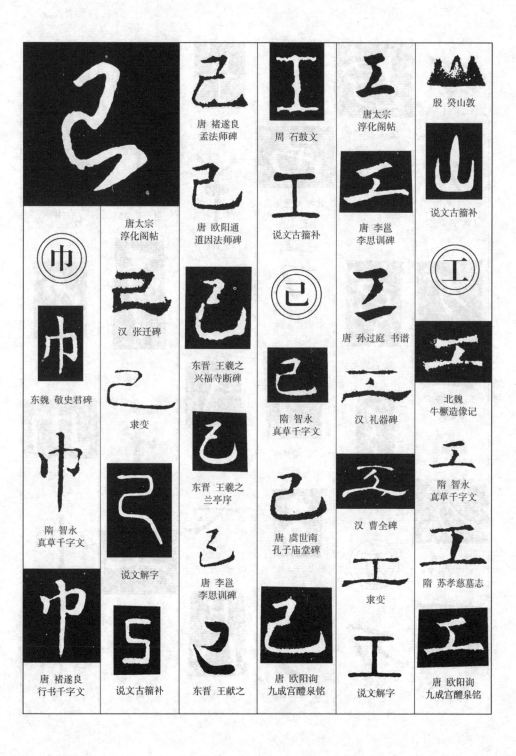

唐 褚遂良
孟法师碑

殷 癸山敦

说文古籀补

唐太宗
淳化阁帖

周 石鼓文

唐太宗
淳化阁帖

巾

唐 欧阳通
道因法师碑

说文古籀补

唐 李邕
李思训碑

工

汉 张迁碑

东魏 敬史君碑

隶变

东晋 王羲之
兴福寺断碑

己

唐 孙过庭 书谱

北魏
牛橛造像记

隋 智永
真草千字文

东晋 王羲之
兰亭序

隋 智永
真草千字文

汉 礼器碑

唐 褚遂良
行书千字文

说文解字

说文古籀补

东晋 王献之

唐 李邕
李思训碑

隋 智永
真草千字文

唐 虞世南
孔子庙堂碑

唐 欧阳询
九成宫醴泉铭

汉 曹全碑

隶变

说文解字

隋 苏孝慈墓志

唐 欧阳询
九成宫醴泉铭

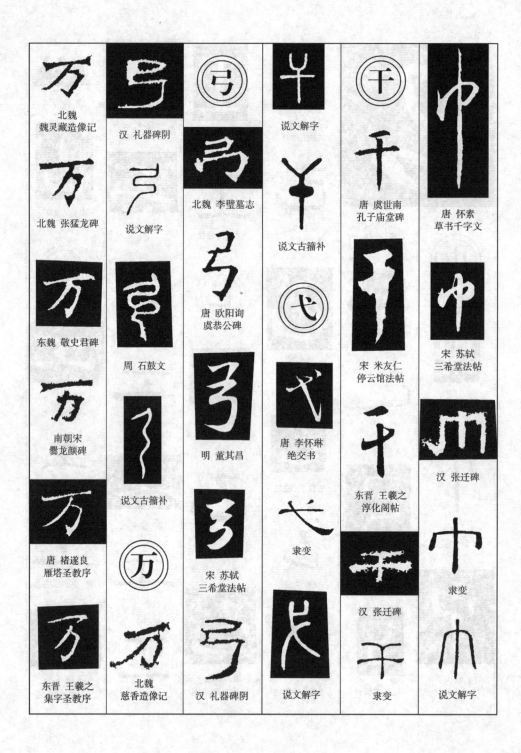

北魏
魏灵藏造像记

北魏 张猛龙碑

东魏 敬史君碑

南朝宋
爨龙颜碑

唐 褚遂良
雁塔圣教序

东晋 王羲之
集字圣教序

汉 礼器碑阴

说文解字

周 石鼓文

说文古籀补

说文古籀补

北魏
慈香造像记

北魏 李璧墓志

唐 欧阳询
虞恭公碑

明 董其昌

宋 苏轼
三希堂法帖

汉 礼器碑阴

说文解字

说文古籀补

唐 李怀琳
绝交书

隶变

说文解字

唐 虞世南
孔子庙堂碑

宋 米友仁
停云馆法帖

东晋 王羲之
淳化阁帖

汉 张迁碑

隶变

唐 怀素
草书千字文

宋 苏轼
三希堂法帖

汉 张迁碑

隶变

说文解字

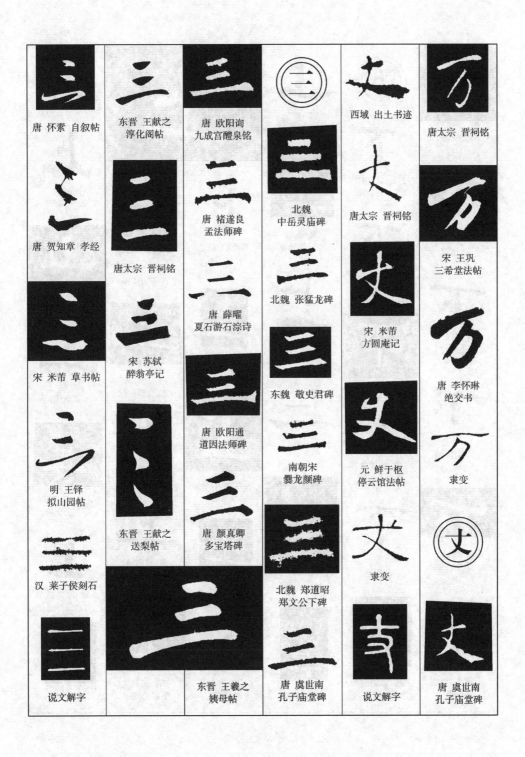

唐 怀素 自叙帖

东晋 王献之 淳化阁帖

唐 欧阳询 九成宫醴泉铭

西域 出土书迹

唐太宗 晋祠铭

唐 贺知章 孝经

唐太宗 晋祠铭

唐 褚遂良 孟法师碑

北魏 中岳灵庙碑

唐太宗 晋祠铭

宋 王巩 三希堂法帖

宋 米芾 草书帖

宋 苏轼 醉翁亭记

唐 薛曜 夏石游石淙诗

北魏 张猛龙碑

宋 米芾 方圆庵记

唐 李怀琳 绝交书

明 王铎 拟山园帖

唐 欧阳通 道因法师碑

东魏 敬史君碑

元 鲜于枢 停云馆法帖

隶变

汉 莱子侯刻石

东晋 王献之 送梨帖

唐 颜真卿 多宝塔碑

南朝宋 爨龙颜碑

隶变

丈

说文解字

东晋 王羲之 姨母帖

北魏 郑道昭 郑文公下碑

唐 虞世南 孔子庙堂碑

说文解字

唐 虞世南 孔子庙堂碑

519

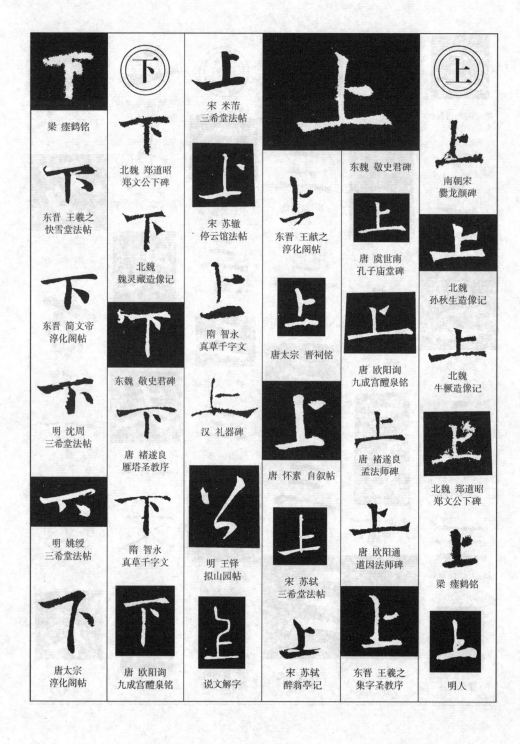

梁 瘗鹤铭

东晋 王羲之
快雪堂法帖

东晋 简文帝
淳化阁帖

明 沈周
三希堂法帖

明 姚绶
三希堂法帖

唐太宗
淳化阁帖

下

北魏 郑道昭
郑文公下碑

北魏
魏灵藏造像记

东魏 敬史君碑

唐 褚遂良
雁塔圣教序

隋 智永
真草千字文

唐 欧阳询
九成宫醴泉铭

上

宋 米芾
三希堂法帖

宋 苏辙
停云馆法帖

隋 智永
真草千字文

汉 礼器碑

明 王铎
拟山园帖

说文解字

东晋 王献之
淳化阁帖

唐 怀素 自叙帖

宋 苏轼
三希堂法帖

宋 苏轼
醉翁亭记

东魏 敬史君碑

唐 虞世南
孔子庙堂碑

唐太宗 晋祠铭

唐 欧阳询
九成宫醴泉铭

唐 褚遂良
孟法师碑

唐 欧阳通
道因法师碑

东晋 王羲之
集字圣教序

上

南朝宋
爨龙颜碑

北魏
孙秋生造像记

北魏
牛橛造像记

北魏 郑道昭
郑文公下碑

梁 瘗鹤铭

明人

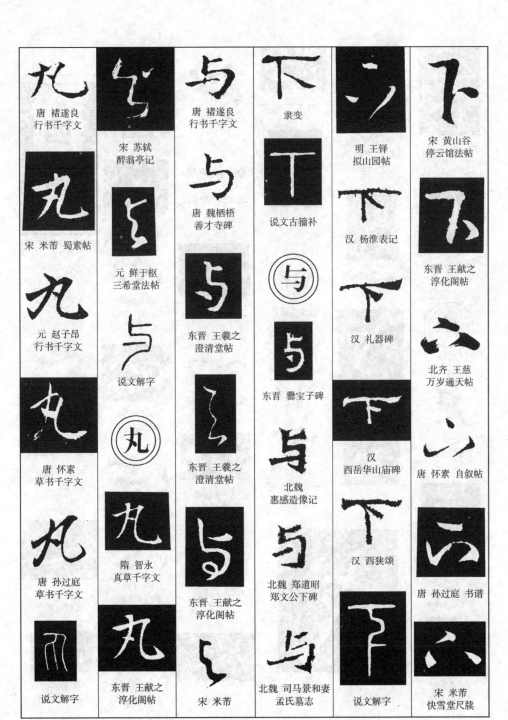

唐 褚遂良
行书千字文

宋 苏轼
醉翁亭记

宋 米芾 蜀素帖

元 鲜于枢
三希堂法帖

元 赵子昂
行书千字文

说文解字

唐 怀素
草书千字文

丸

唐 孙过庭
草书千字文

隋 智永
真草千字文

说文解字

东晋 王献之
淳化阁帖

唐 褚遂良
行书千字文

唐 魏栖梧
善才寺碑

东晋 王羲之
澄清堂帖

东晋 王羲之
澄清堂帖

东晋 王献之
淳化阁帖

宋 米芾

隶变

说文古籀补

与

东晋 爨宝子碑

北魏
惠感造像记

北魏 郑道昭
郑文公下碑

北魏 司马景和妻
孟氏墓志

明 王铎
拟山园帖

汉 杨淮表记

汉 礼器碑

汉
西岳华山庙碑

汉 西狭颂

说文解字

宋 黄山谷
停云馆法帖

东晋 王献之
淳化阁帖

北齐 王慈
万岁通天帖

唐 怀素 自叙帖

唐 孙过庭 书谱

宋 米芾
快雪堂尺牍

521

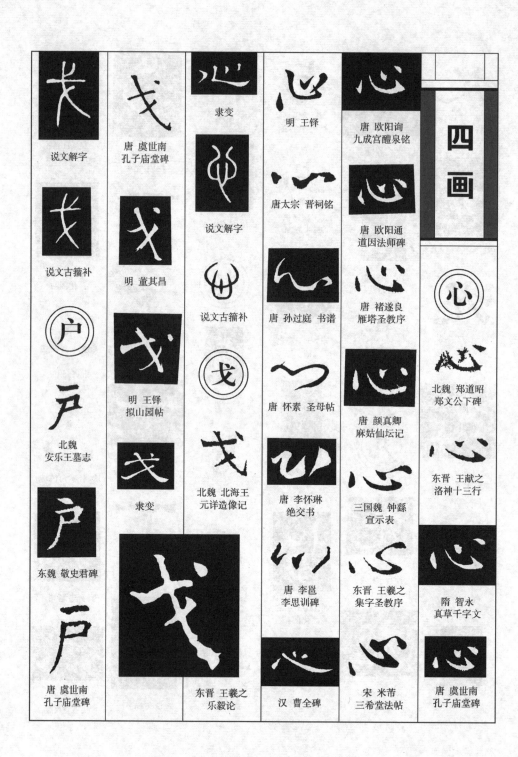

说文解字

唐 虞世南
孔子庙堂碑

隶变

明 王铎

唐 欧阳询
九成宫醴泉铭

四画

说文古籀补

明 董其昌

说文解字

唐太宗 晋祠铭

唐 欧阳通
道因法师碑

户

明 王铎
拟山园帖

说文古籀补

唐 孙过庭 书谱

唐 褚遂良
雁塔圣教序

心

北魏
安乐王墓志

戈

唐 怀素 圣母帖

唐 颜真卿
麻姑仙坛记

北魏 郑道昭
郑文公下碑

隶变

北魏 北海王
元详造像记

唐 李怀琳
绝交书

三国魏 钟繇
宣示表

东晋 王献之
洛神十三行

东魏 敬史君碑

唐 李邕
李思训碑

东晋 王羲之
集字圣教序

隋 智永
真草千字文

唐 虞世南
孔子庙堂碑

东晋 王羲之
乐毅论

汉 曹全碑

宋 米芾
三希堂法帖

唐 虞世南
孔子庙堂碑

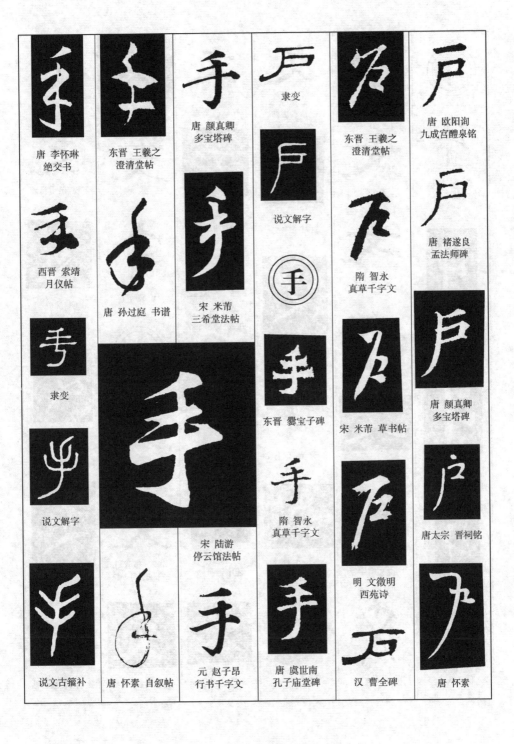

唐 李怀琳
绝交书

东晋 王羲之
澄清堂帖

唐 颜真卿
多宝塔碑

隶变

东晋 王羲之
澄清堂帖

唐 欧阳询
九成宫醴泉铭

西晋 索靖
月仪帖

唐 孙过庭 书谱

宋 米芾
三希堂法帖

说文解字

隋 智永
真草千字文

唐 褚遂良
孟法师碑

隶变

说文解字

宋 陆游
停云馆法帖

东晋 爨宝子碑

隋 智永
真草千字文

明 文微明
西苑诗

宋 米芾 草书帖

唐 颜真卿
多宝塔碑

唐太宗 晋祠铭

说文古籀补

唐 怀素 自叙帖

元 赵子昂
行书千字文

唐 虞世南
孔子庙堂碑

汉 曹全碑

唐 怀素

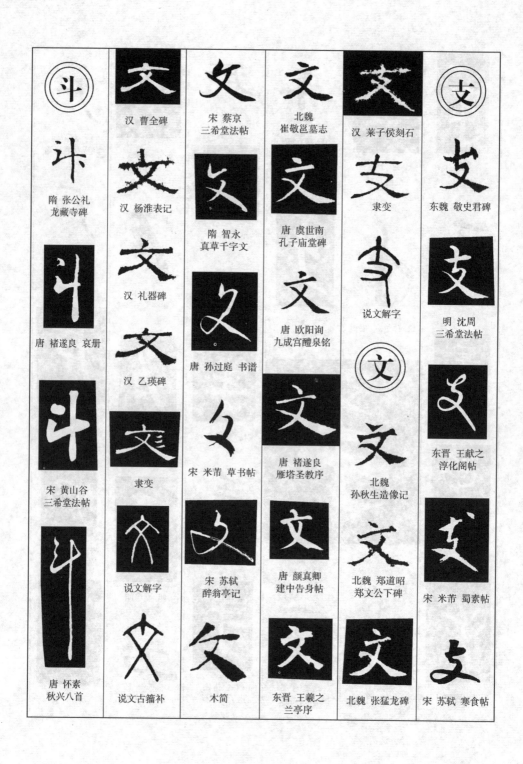

斗

斗
隋 张公礼
龙藏寺碑

斗
唐 褚遂良 哀册

斗
宋 黄山谷
三希堂法帖

斗
唐 怀素
秋兴八首

文
汉 曹全碑

文
汉 杨淮表记

文
汉 礼器碑

文
汉 乙瑛碑

交
隶变

文
说文古籀补

文
宋 蔡京
三希堂法帖

文
隋 智永
真草千字文

文
唐 孙过庭 书谱

文
宋 米芾 草书帖

文
宋 苏轼
醉翁亭记

文
木简

文
北魏
崔敬邕墓志

文
唐 虞世南
孔子庙堂碑

文
唐 欧阳询
九成宫醴泉铭

文
唐 褚遂良
雁塔圣教序

文
唐 颜真卿
建中告身帖

文
东晋 王羲之
兰亭序

文
汉 莱子侯刻石

支
隶变

寺
说文解字

文

文
北魏
孙秋生造像记

文
北魏 郑道昭
郑文公下碑

文
北魏 张猛龙碑

支

支
东魏 敬史君碑

支
明 沈周
三希堂法帖

支
东晋 王献之
淳化阁帖

支
宋 米芾 蜀素帖

支
宋 苏轼 寒食帖

唐 褚遂良
雁塔圣教序

北魏
魏灵藏造像记

草书韵变

明 文徵明

唐 欧阳询
九成宫醴泉铭

唐 怀素 圣母帖

唐 颜真卿
建中告身帖

北魏 王达
石门铭

隶变

东晋 纪瞻
淳化阁帖

宋 米芾
方圆庵记

北魏 郑道昭
郑文公下碑

说文解字

汉 礼器碑

元 鲜于枢
三希堂法帖

宋 张即之
东福寺方丈二大字

北周
匡喆刻经颂

说文解字

汉 礼器碑

汉 张芝
淳化阁帖

东晋 王羲之
集字圣教序

北魏 高贞碑

北魏
中岳灵庙碑

北魏
孙秋生造像记

宋 苏轼
三希堂法帖

隶变

唐 孙过庭 书谱

唐太宗 晋祠铭

北魏 张猛龙碑

北齐 王志
万岁通天帖

汉
西岳华山庙碑

525

宋 苏轼
醉翁亭记

唐 孙过庭 书谱

唐 怀素 自叙帖

唐 贺知章 孝经

汉 乙瑛碑

隶变

说文解字

北魏 郑道昭
郑文公下碑

北魏 高贞碑

唐 欧阳询
九成宫醴泉铭

唐 褚遂良
伊阙佛龛碑

唐 颜真卿
麻姑仙坛记

唐太宗 温泉铭

西晋 索靖 淳化
阁帖

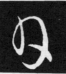

东晋 王献之
淳化阁帖

元 赵子昂

汉 莱子侯刻石

汉 张迁碑

说文解字

唐 欧阳询
九成宫醴泉铭

唐 褚遂良
孟法师碑

唐 颜真卿
建中告身帖

唐 薛曜
夏日游石淙诗

东晋 王羲之
集字圣教序

唐太宗 晋祠铭

宋 米芾
方圆庵记

汉 乙瑛碑

汉 张迁碑

说文解字

北魏 郑道昭
郑文公下碑

唐 虞世南
孔子庙堂碑

说文解字

说文古籀补

东魏
比丘洪宝造像记

北魏
牛橛造像记

宋 黄山谷
三希堂法帖

东晋 王羲之
集字圣教序

唐 孙过庭 书谱

唐太宗 温泉铭

唐 褚遂良
孟法师碑

南朝宋
爨龙颜碑

明 沈周
三希堂法帖

南朝宋
爨龙颜碑

宋 米芾
快雪堂尺牍

唐 欧阳通
道因法师碑

北魏
牛橛造像记

隋 智永
真草千字文

唐 怀素
秋兴八首

汉 张芝

唐 颜真卿
建中告身帖

北魏 郑道昭
观海童诗

北魏 张猛龙碑

元 鲜于枢
三希堂法帖

东晋元帝

唐 孙过庭 书谱

北魏 郑道昭
郑文公下碑

汉 礼器碑

北齐 王慈
万岁通天帖

东晋 王羲之
集字圣教序

唐 虞世南
孔子庙堂碑

唐 怀素
草书千字文

唐 欧阳询
皇甫府君碑

隶变

说文古籀补

唐 褚遂良
雁塔圣教序

西晋 杜预
淳化阁帖

东晋 王献之
淳化阁帖

唐 欧阳询
九成宫醴泉铭

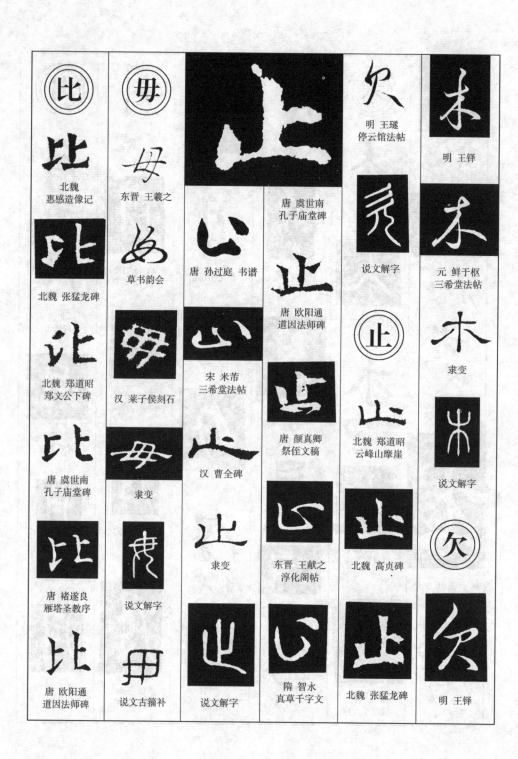

比

比
北魏
惠感造像记

北魏 张猛龙碑

北魏 郑道昭
郑文公下碑

唐 虞世南
孔子庙堂碑

唐 褚遂良
雁塔圣教序

唐 欧阳通
道因法师碑

册

母
东晋 王羲之

草书韵会

汉 莱子侯刻石

隶变

说文解字

说文古籀补

止

唐 孙过庭 书谱

宋 米芾
三希堂法帖

汉 曹全碑

隶变

说文解字

唐 虞世南
孔子庙堂碑

唐 欧阳通
道因法师碑

唐 颜真卿
祭侄文稿

东晋 王献之
淳化阁帖

隋 智永
真草千字文

明 王瓘
停云馆法帖

说文解字

止

北魏 郑道昭
云峰山摩崖

北魏 高贞碑

北魏 张猛龙碑

明 王铎

未

元 鲜于枢
三希堂法帖

隶变

说文解字

欠

明 王铎

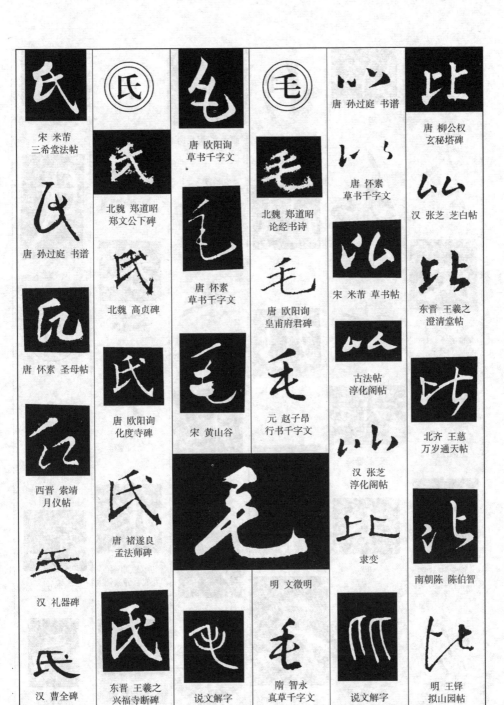

宋　米芾
三希堂法帖

唐　孙过庭　书谱

唐　怀素　圣母帖

西晋　索靖
月仪帖

汉　礼器碑

汉　曹全碑

北魏　郑道昭
郑文公下碑

北魏　高贞碑

唐　欧阳询
化度寺碑

唐　褚遂良
孟法师碑

东晋　王羲之
兴福寺断碑

唐　欧阳询
草书千字文

唐　怀素
草书千字文

北魏　高贞碑

宋　黄山谷

明　文徵明

说文解字

北魏　郑道昭
论经书诗

唐　欧阳询
皇甫府君碑

唐　怀素
草书千字文

元　赵子昂
行书千字文

隋　智永
真草千字文

唐　孙过庭　书谱

唐　怀素
草书千字文

宋　米芾　草书帖

古法帖
淳化阁帖

汉　张芝
淳化阁帖

隶变

说文解字

唐　柳公权
玄秘塔碑

汉　张芝　芝白帖

东晋　王羲之
澄清堂帖

北齐　王慈
万岁通天帖

南朝陈　陈伯智

明　王铎
拟山园帖

火

隋 智永
真草千字文

火

唐 褚遂良
雁塔圣教序

火

唐 欧阳通
道因法师碑

火

东晋 王羲之
集字圣教序

火

唐 孙过庭
草书千字文

唐太宗

明 王铎
王铎诗集

明 王铎
拟山园帖

水

汉 礼器碑

水

汉 礼器碑

水

隶变

水

说文解字

明 王铎
王铎诗集

小

东晋 王徽之
淳化阁帖

水

隋 智永
真草千字文

水

唐 孙过庭
草书千字文

唐 怀素 自叙帖

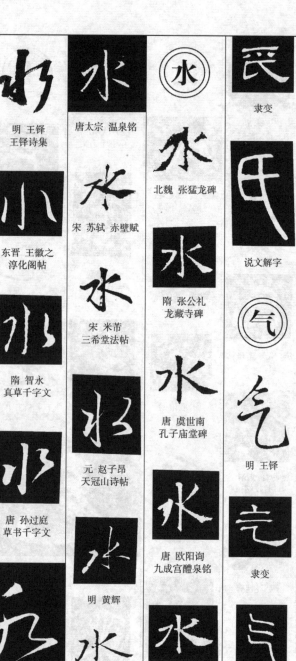

唐太宗 温泉铭

水

宋 苏轼 赤壁赋

水

宋 米芾
三希堂法帖

水

元 赵子昂
天冠山诗帖

水

明 黄辉

水

东晋 王羲之
兰亭序

水

北魏 张猛龙碑

水

隋 张公礼
龙藏寺碑

水

唐 虞世南
孔子庙堂碑

水

唐 欧阳询
九成宫醴泉铭

水

唐 褚遂良
雁塔圣教序

民

隶变

民

说文解字

气

气

明 王铎

气

隶变

气

说文解字

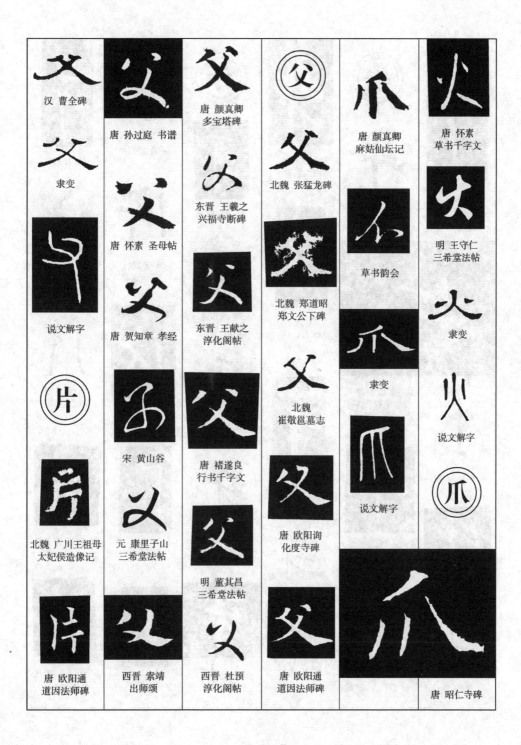

汉 曹全碑

隶变

说文解字

片

北魏 广川王祖母
太妃侯造像记

唐 欧阳通
道因法师碑

唐 孙过庭 书谱

唐 怀素 圣母帖

唐 贺知章 孝经

宋 黄山谷

元 康里子山
三希堂法帖

西晋 索靖
出师颂

唐 颜真卿
多宝塔碑

东晋 王羲之
兴福寺断碑

东晋 王献之
淳化阁帖

唐 褚遂良
行书千字文

明 董其昌
三希堂法帖

西晋 杜预
淳化阁帖

父

北魏 张猛龙碑

北魏 郑道昭
郑文公下碑

北魏
崔敬邕墓志

唐 欧阳询
化度寺碑

唐 欧阳通
道因法师碑

爪

唐 颜真卿
麻姑仙坛记

草书韵会

隶变

说文解字

唐 怀素
草书千字文

明 王守仁
三希堂法帖

隶变

说文解字

爪

唐 昭仁寺碑

531

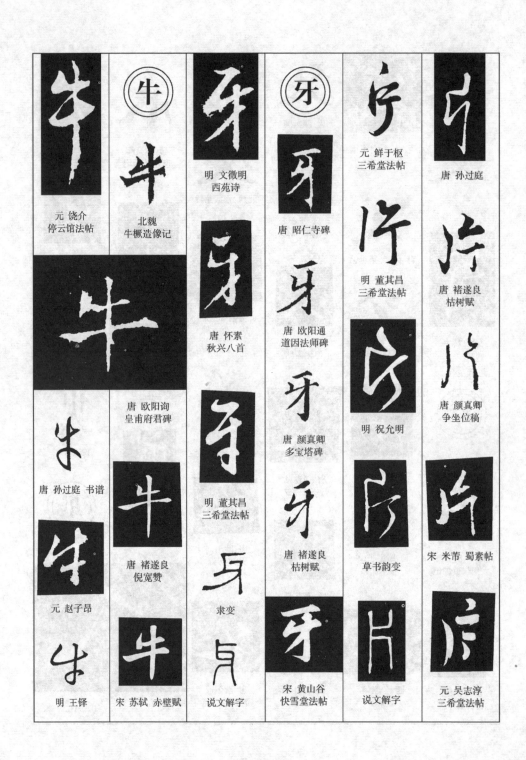

元 饶介
停云馆法帖

北魏
牛橛造像记

唐 欧阳询
皇甫府君碑

唐 孙过庭 书谱

元 赵子昂

明 王铎

明 文徵明
西苑诗

唐 怀素
秋兴八首

唐 褚遂良
倪宽赞

宋 苏轼 赤壁赋

说文解字

唐 昭仁寺碑

唐 欧阳通
道因法师碑

唐 颜真卿
多宝塔碑

唐 褚遂良
枯树赋

宋 黄山谷
快雪堂法帖

元 鲜于枢
三希堂法帖

明 董其昌
三希堂法帖

明 祝允明

草书韵变

说文解字

唐 孙过庭

唐 褚遂良
枯树赋

唐 颜真卿
争坐位稿

宋 米芾 蜀素帖

元 吴志淳
三希堂法帖

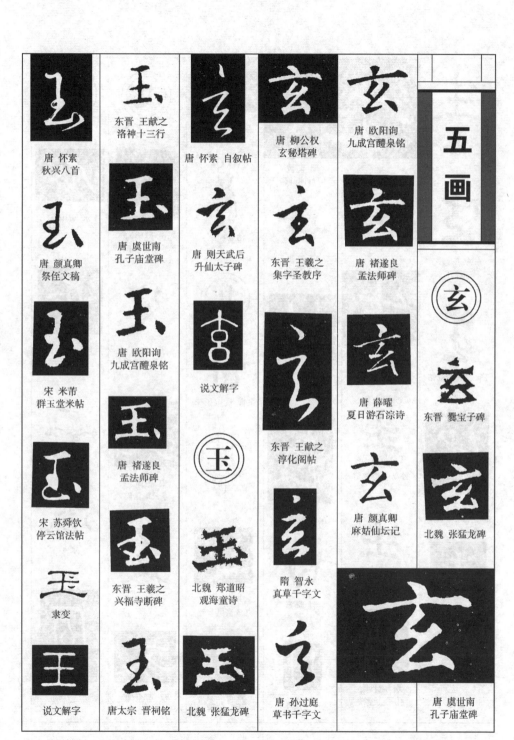

唐 怀素
秋兴八首

唐 颜真卿
祭侄文稿

宋 米芾
群玉堂米帖

宋 苏舜钦
停云馆法帖

隶变

说文解字

东晋 王献之
洛神十三行

唐 虞世南
孔子庙堂碑

唐 欧阳询
九成宫醴泉铭

唐 褚遂良
孟法师碑

东晋 王羲之
兴福寺断碑

唐太宗 晋祠铭

唐 怀素 自叙帖

唐 则天武后
升仙太子碑

说文解字

北魏 郑道昭
观海童诗

北魏 张猛龙碑

唐 柳公权
玄秘塔碑

东晋 王羲之
集字圣教序

东晋 王献之
淳化阁帖

隋 智永
真草千字文

唐 孙过庭
草书千字文

唐 欧阳询
九成宫醴泉铭

唐 褚遂良
孟法师碑

唐 薛曜
夏日游石淙诗

唐 颜真卿
麻姑仙坛记

唐 虞世南
孔子庙堂碑

五画

东晋 爨宝子碑

北魏 张猛龙碑

533

唐 褚遂良
孟法师碑

唐 薛稷
信行禅师碑

隶变

唐 欧阳询
虞恭公温彦博碑

宋 黄山谷
三希堂法帖

东晋 王羲之
兰亭序

唐 李邕
李思训碑

说文解字

唐 褚遂良
倪宽赞

唐太宗 晋祠铭

东晋 王羲之
澄清堂帖

东晋 爨宝子碑

明 董其昌
三希堂法帖

北魏
中岳灵庙碑

宋 米芾
三希堂法帖

东晋 王献之

甘

隋 智永
真草千字文

宋 张即之
停云馆法帖

草书韵会

北魏
孙秋生造像记

汉
西岳华山庙碑

北魏 北海王
元详造像记

唐 怀素
草书千字文

唐 欧阳询
九成宫醴泉铭

唐 怀素 圣母帖

隶变

隶变

唐 虞世南
孔子庙堂碑

说文解字

唐 褚遂良
孟法师碑

汉 曹全碑

说文解字

说文解字

唐 怀素

唐 欧阳询
九成宫醴泉铭

汉 礼器碑

唐 颜真卿
建中告身帖

说文解字

北魏 张猛龙碑

明 王铎
拟山园帖

唐 褚遂良
雁塔圣教序

汉
西岳华山庙碑

唐 李邕
李思训碑

北魏 郑道昭
论经书诗

唐 褚遂良
孟法师碑

隶变

三国魏 钟繇
墓田丙舍帖

说文解字

东晋 王献之
淳化阁帖

隋 智永
真草千字文

说文解字

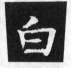

东晋 王羲之
淳化阁帖

唐 颜真卿
忠义堂帖

北魏
孙秋生造像记

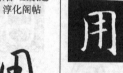

唐 孙过庭 书谱

唐 虞世南
孔子庙堂碑

东晋 王献之
廿九日帖

唐 颜真卿
多宝塔碑

东晋 王羲之
十七帖

隋 张公礼
龙藏寺碑

唐 怀素 圣母帖

唐 褚遂良
孟法师碑

宋 米芾 苕溪诗

宋 黄山谷
三希堂法帖

唐 孙过庭
草书千字文

隋 智永
真草千字文

汉 莱子侯刻石

唐 褚遂良
孟法师碑

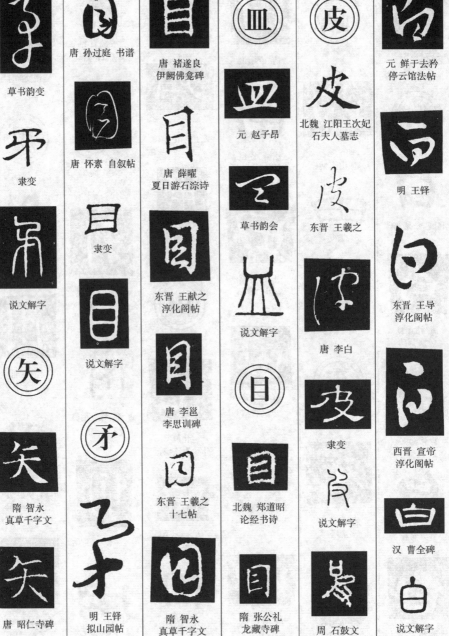

草书韵变

隶变

说文解字

矢

隋 智永
真草千字文

唐 昭仁寺碑

唐 孙过庭 书谱

唐 怀素 自叙帖

隶变

说文解字

矛

明 王铎
拟山园帖

唐 褚遂良
伊阙佛龛碑

唐 薛曜
夏日游石淙诗

东晋 王献之
淳化阁帖

唐 李邕
李思训碑

东晋 王羲之
十七帖

隋 智永
真草千字文

皿

元 赵子昂

草书韵会

说文解字

目

北魏 郑道昭
论经书诗

隋 张公礼
龙藏寺碑

皮

北魏 江阳王次妃
石夫人墓志

东晋 王羲之

唐 李白

隶变

说文解字

周 石鼓文

元 鲜于去矜
停云馆法帖

明 王铎

东晋 王导
淳化阁帖

西晋 宣帝
淳化阁帖

汉 曹全碑

说文解字

536

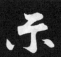

宋 文及
三希堂法帖

三国魏 钟繇
宣示表

宋 米芾
群玉堂米帖

唐 褚遂良
伊阙佛龛碑

北魏
杨大眼造像记

元 赵子昂
行书千字文

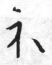

东晋 王羲之
澄清堂帖

东晋 王羲之
丧乱帖

元 鲜于去矜
停云馆法帖

唐 王敬客
王居士砖塔铭

北魏
始平公造像记

唐 孙过庭
草书千字文

东晋 王导
淳化阁帖

东晋 王羲之
丧乱帖

唐 孙过庭 书谱

东晋 王羲之
兴福寺断碑

北魏 郑道昭
郑文公下碑

隶变

东晋 王恬
淳化阁帖

北魏
杨大眼造像记

宋 苏轼

唐太宗 晋祠铭

唐 虞世南
孔子庙堂碑

说文解字

东晋 王循
淳化阁帖

唐 颜真卿
忠义堂帖

隶变

唐 欧阳询
九成宫醴泉铭

南朝宋
爨龙颜碑

唐 孙过庭 书谱

宋 苏轼
三希堂法帖

说文解字

唐 柳公权
淳化阁帖

537

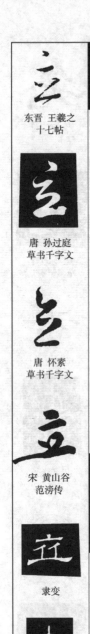

东晋 王羲之
十七帖

唐 孙过庭
草书千字文

唐 怀素
草书千字文

宋 黄山谷
范滂传

说文解字

唐 欧阳询
九成宫醴泉铭

唐 褚遂良
雁塔圣教序

唐 颜真卿
麻姑仙坛记

唐太宗 晋祠铭

东晋 王献之
洛神十三行

元 张雨
三希堂法帖

北魏
中岳灵庙碑

南朝宋
爨龙颜碑

北魏 北海王
元详造像记

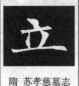

隋 苏孝慈墓志

隋 苏孝慈墓志

元 赵子昂
三希堂法帖

唐 孙过庭 书谱

宋 苏轼
醉翁亭记

明人

隶变

说文解字

古人

草书韵会

隶变

说文解字

北魏 王达
石门铭

北魏 郑道昭
论经书诗

唐 李邕
淳化阁帖

隶变

说文解字

宋 苏轼
三希堂法帖

东晋 王羲之

538

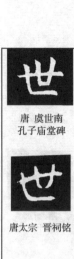

唐　虞世南
孔子庙堂碑

南朝宋
爨龙颜碑

唐　虞世南
孔子庙堂碑

隶变

唐太宗
淳化阁帖

北魏
安乐王墓志

唐太宗　晋祠铭

唐　颜真卿
争坐位稿

北魏
魏灵藏造像记

宋　苏轼

说文解字

隋　智永
真草千字文

东晋　王羲之
集字圣教序

唐　怀素　圣母帖

唐　虞世南
孔子庙堂碑

北魏　郑道昭
郑文公下碑

唐　李邕
李思训碑

唐　颜真卿
争坐位稿

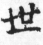

草书韵会

北魏　安定王夫人
王氏墓志

隶变

唐　欧阳询
九成宫醴泉铭

宋　米芾
三希堂法帖

唐　褚遂良
房玄龄碑

宋　黄山谷
三希堂法帖

东魏　敬史君碑

明　董其昌
三希堂法帖

唐　褚遂良
孟法师碑

说文解字

东晋　哀帝
淳化阁帖

东晋　王羲之
澄清堂帖

唐　欧阳通
道因法师碑

539

元 赵子昂
行书千字文

唐太宗
淳化阁帖

西晋 索靖
月仪帖

北魏 李璧墓志

元 赵子昂
天冠山诗帖

宋 米芾
三希堂法帖

隋 智永
真草千字文

隶变

东晋 王羲之
澄清堂帖

明 王铎
拟山园帖

隋 智永
真草千字文

唐 孙过庭
草书千字文

说文解字

宋 米芾
三希堂法帖

东魏
比丘洪宝造像记

明 文徵明
西苑诗

唐 贺知章 孝经

南朝宋
爨龙颜碑

唐 欧阳询
九成宫醴泉铭

北魏 郑道昭
郑文公下碑

汉
西岳华山庙碑

宋 蔡襄
三希堂法帖

元 鲜于去矜
停云馆法帖

唐 怀素
草书千字文

三国魏 钟繇
墓田丙舍帖

唐 康里子山
李太白诗卷

隋 张公礼
龙藏寺碑

隶变

元 鲜于枢
三希堂法帖

隶变

唐 褚遂良
倪宽赞

汉
西岳华山庙碑

唐 柳公权
玄秘塔碑

说文解字

唐 孙过庭
草书千字文

说文解字

隋 智永
真草千字文

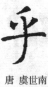

唐 虞世南
孔子庙堂碑

宋 米芾 苕溪诗

隋 智永
真草千字文

说文解字

北魏 王达
石门铭

唐 贺知章 孝经

唐 欧阳询
九成宫醴泉铭

隶变

东晋 王羲之
澄清堂帖

南朝宋
爨龙颜碑

东晋 王献之
洛神十三行

唐 孙过庭 书谱

唐 褚遂良
伊阙佛龛碑

说文解字

唐 怀素
草书千字文

北魏
杨大眼造像记

唐 褚遂良
雁塔圣教序

唐 怀素
草书千字文

宋 苏轼
醉翁亭记

东晋 王羲之
集字圣教序

北魏 张猛龙碑

北魏 郑道昭
郑文公下碑

东晋 王羲之
集字圣教序

隶变

唐 颜真卿
忠义堂帖

唐 孙过庭
草书千字文

北魏
孙秋生造像记

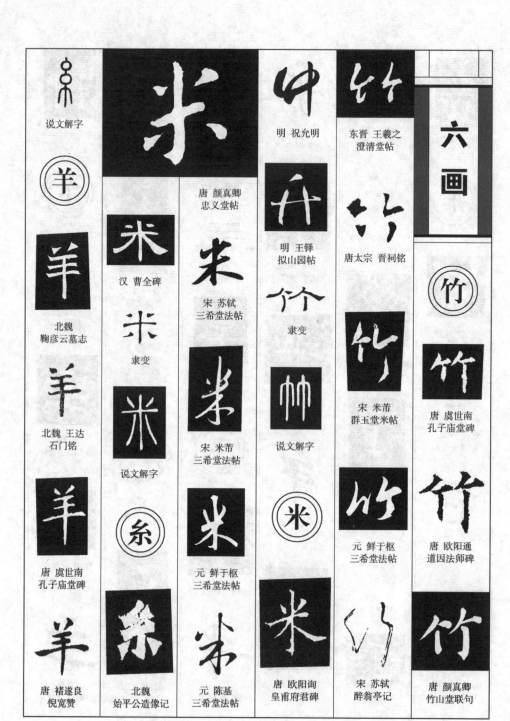

说文解字

羊

羊
北魏
鞠彦云墓志

羊
北魏 王达
石门铭

羊
唐 虞世南
孔子庙堂碑

羊
唐 褚遂良
倪宽赞

米

米
汉 曹全碑

米
隶变

米
说文解字

糸

糸
北魏
始平公造像记

唐 颜真卿
忠义堂帖

米
宋 苏轼
三希堂法帖

米
宋 米芾
三希堂法帖

米
元 鲜于枢
三希堂法帖

米
元 陈基
三希堂法帖

明 祝允明

升
明 王铎
拟山园帖

竹
隶变

艸
说文解字

米

米
唐 欧阳询
皇甫府君碑

东晋 王羲之
澄清堂帖

竹
唐太宗 晋祠铭

竹
宋 米芾
群玉堂米帖

竹
元 鲜于枢
三希堂法帖

竹
宋 苏轼
醉翁亭记

六画

竹

竹
唐 虞世南
孔子庙堂碑

竹
唐 欧阳通
道因法师碑

竹
唐 颜真卿
竹山堂联句

东晋　王献之
淳化阁帖

唐　褚遂良
房玄龄碑

羽
隶变

唐　欧阳询
皇甫府君碑

芈
隶变

元　赵子昂
天冠山诗帖

隋　智永
真草千字文

宋　苏轼
三希堂法帖

说文解字

唐　颜真卿
建中告身帖

说文解字

东晋　王羲之
快雪堂法帖

唐　孙过庭　书谱

宋　黄山谷
三希堂法帖

北魏　高贞碑

唐　李邕
李思训碑

东晋　爨宝子碑

东晋　王献之

唐　怀素　自叙帖

北魏　张猛龙碑

隋　智永
真草千字文

北魏　高贞碑

隋　智永
真草千字文

宋　米芾
群玉堂米帖

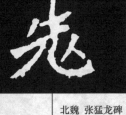

东晋　王羲之
澄清堂帖

三国魏　钟繇
荐季直表

唐　孙过庭
草书千字文

北魏　张猛龙碑

唐　怀素
草书千字文

唐　虞世南
孔子庙堂碑

唐　孙过庭

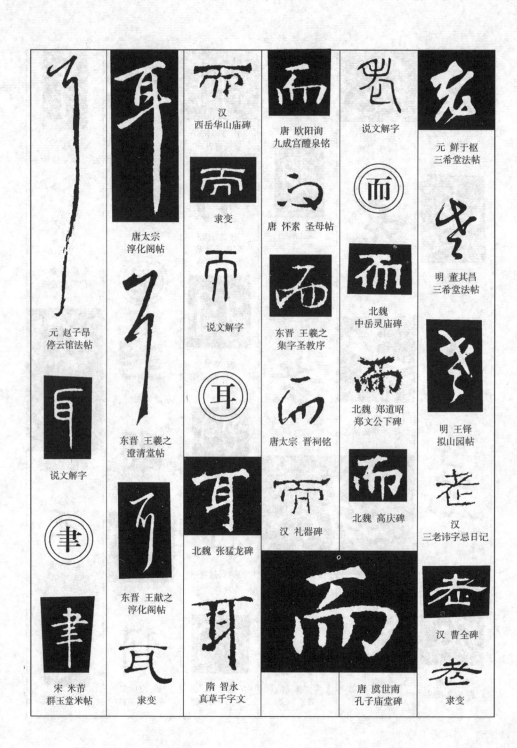

元 赵子昂
停云馆法帖

说文解字

宋 米芾
群玉堂米帖

唐太宗
淳化阁帖

东晋 王羲之
澄清堂帖

东晋 王献之
淳化阁帖

汉
西岳华山庙碑

隶变

说文解字

耳

北魏 张猛龙碑

隋 智永
真草千字文

隶变

唐 欧阳询
九成宫醴泉铭

唐 怀素 圣母帖

东晋 王羲之
集字圣教序

唐太宗 晋祠铭

汉 礼器碑

说文解字

而

北魏
中岳灵庙碑

北魏 郑道昭
郑文公下碑

北魏 高庆碑

唐 虞世南
孔子庙堂碑

元 鲜于枢
三希堂法帖

明 董其昌
三希堂法帖

明 王铎
拟山园帖

汉
三老讳字忌日记

汉 曹全碑

隶变

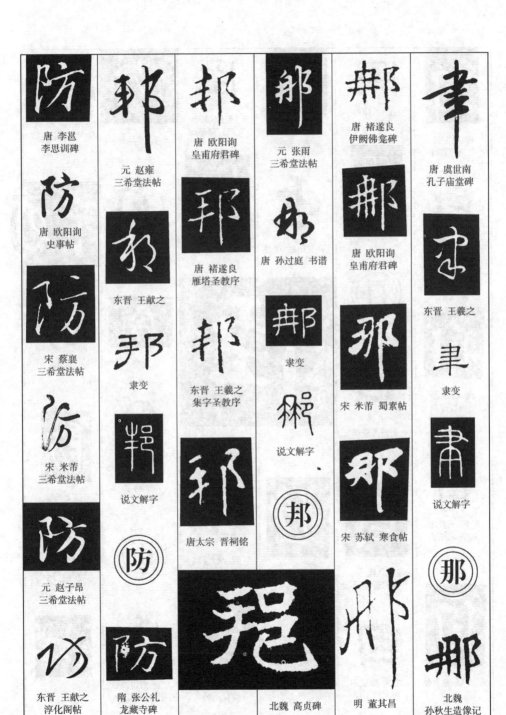

唐 李邕
李思训碑

唐 欧阳询
史事帖

宋 蔡襄
三希堂法帖

宋 米芾
三希堂法帖

元 赵子昂
三希堂法帖

东晋 王献之
淳化阁帖

元 赵雍
三希堂法帖

东晋 王献之

隶变

说文解字

防

隋 张公礼
龙藏寺碑

唐 欧阳询
皇甫府君碑

唐 褚遂良
雁塔圣教序

东晋 王羲之
集字圣教序

唐 太宗 晋祠铭

北魏 高贞碑

元 张雨
三希堂法帖

唐 孙过庭 书谱

隶变

说文解字

邦

唐 褚遂良
伊阙佛龛碑

唐 欧阳询
皇甫府君碑

宋 米芾 蜀素帖

宋 苏轼 寒食帖

明 董其昌

唐 虞世南
孔子庙堂碑

东晋 王羲之

隶变

说文解字

那

北魏
孙秋生造像记

545

唐 欧阳询
皇甫府君碑

唐 褚遂良
雁塔圣教序

唐 欧阳通
道因法师碑

东晋 王羲之
集字圣教序

宋 苏轼 寒食帖

汉 乙瑛碑

说文解字

自

北魏
中岳灵庙碑

北魏
牛橛造像记

北魏 郑道昭
郑文公下碑

隋 智永
真草千字文

唐 贺知章 孝经

明 文徵明
西苑诗

隶变

唐 欧阳询
九成宫醴泉铭

唐 褚遂良
雁塔圣教序

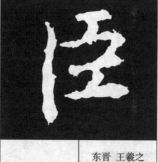

东晋 王羲之
兴福寺断碑

唐 颜真卿
争坐位稿

三国吴 皇象
淳化阁帖

明 董其昌

唐 李怀琳
绝交书

隶变

说文解字

臣

唐 虞世南
孔子庙堂碑

唐 褚遂良
房玄龄碑

草书韵会

隶变

说文解字

肉

三国魏 钟繇
宣示表

宋 蔡襄

东晋 王羲之
兰亭序

唐 怀素
秋兴八首

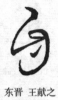

东晋 王献之

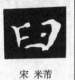

宋 米芾

北齐 王慈
万岁通天帖

宋 米芾
群玉堂米帖

北魏 郑道昭
郑文公下碑

宋 米芾

唐 孙过庭 书谱

草书韵变

齐 高帝

北魏
中岳灵庙碑

北齐 王慈
万岁通天帖

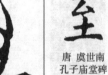

汉
西岳华山庙碑

宋 米芾
群玉堂米帖

唐 虞世南
孔子庙堂碑

明 王铎
拟山园帖

西晋 陆机
平复帖

说文解字

隶变

东晋 王羲之
澄清堂帖

东晋 王导
淳化阁帖

说文解字

唐 欧阳询
九成宫醴泉铭

汉
西岳华山庙碑

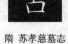

隋 苏孝慈墓志

说文解字

东晋 王献之
淳化阁帖

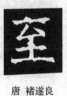

唐 褚遂良
伊阙佛龛碑

说文古籀补

唐 李怀琳
绝交书

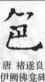

唐 褚遂良
伊阙佛龛碑

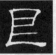

隶变

唐 怀素
自叙帖

唐 颜真卿
多宝塔碑

隶变

东晋 王羲之
集字圣教序

唐 李邕

说文解字

明 张弼

说文解字

宋 苏轼 寒食帖

草书韵变

唐太宗 晋祠铭

色

隶变

宋 米芾
三希堂法帖

舟

隶变

北魏 郑道昭
论经书诗

说文解字

隋 张贵男墓志

说文解字

金 王庭筠
三希堂法帖

色

良

宋 吴琚
三希堂法帖

唐 虞世南
孔子庙堂碑

舛

元 康里子山
三希堂法帖

唐 欧阳询
九成宫醴泉铭

宋 高宗

明 董其昌
三希堂法帖

唐 褚遂良
伊阙佛龛碑

东晋 王羲之
淳化阁帖

唐 褚遂良
孟法师碑

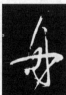

唐 孙过庭 书谱

唐 王行满
韩仲良碑

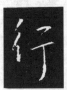

东晋 王羲之
集字圣教序

宋 苏轼
醉翁亭记

元 赵子昂
天冠山诗帖

东晋 王羲之
孔侍中帖

北魏
中岳灵庙碑

北魏 北海王
元详造像记

北魏 郑道昭
郑文公下碑

唐 虞世南
孔子庙堂碑

唐 褚遂良
倪宽赞

唐 颜真卿
多宝塔碑

东晋 王羲之
兴福寺断碑

唐 褚遂良
枯树赋

宋 米芾
三希堂法帖

唐 虞世南
孔子庙堂碑

说文解字

说文解字

唐 褚遂良
枯树赋

隶变

说文解字

血

东晋 王羲之
乐毅论

说文解字

明 张瑞图

唐 颜真卿

唐 孙过庭

艸

隶变

隋 智永
真草千字文

宋 米芾
群玉堂米帖

明 张弼
停云馆法帖

明 董其昌
三希堂法帖

色

隶变

西晋 张华
淳化阁帖

唐 欧阳询
草书千字文

唐 孙过庭
草书千字文

唐 褚遂良
淳化阁帖

元 杨维桢
经训堂帖

东晋 王献之
淳化阁帖

唐 怀素
草书千字文

隋 智永
真草千字文

明 王铎
拟山园帖

元 康里子山
三希堂法帖

隶变

说文解字

北魏 张猛龙碑

东魏 敬史君碑

宋 苏轼

唐 欧阳通
道因法师碑

宋 米芾 蜀素帖

宋 苏轼
三希堂法帖

东晋 王羲之
十七帖

隋 智永
真草千字文

东晋 王献之

说文解字

北魏 张猛龙碑

北魏 郑道昭
郑文公下碑

唐 虞世南
孔子庙堂碑

唐 褚遂良
孟法师碑

北齐 王慈
万岁通天帖

唐 怀素
草书千字文

宋 黄山谷
李白忆旧游诗卷

汉 乙瑛碑

隶变

550

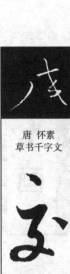

唐 怀素
草书千字文

宋 米芾
三希堂法帖

宋 米芾
三希堂法帖

宋 苏轼
醉翁亭记

宋 黄山谷
停云馆法帖

唐 褚遂良
孟法师碑

元 赵子昂
停云馆法帖

隋 智永
真草千字文

唐 孙过庭
草书千字文

草书韵会

说文解字

东晋 王献之
洛神十三行

唐 虞世南
孔子庙堂碑

唐 欧阳询
九成宫醴泉铭

汉 礼器碑

宋 苏舜元
停云馆法帖

隶变

说文解字

元 赵子昂
天冠山诗帖

明 王宠

唐 柳公权
玄秘塔碑

东晋 王羲之
兴福寺断碑

宋 米芾
快雪堂尺牍

宋 魏了翁
停云馆法帖

唐 李邕
李思训碑

汉
西岳华山庙碑

隶变

说文解字

唐 欧阳询
皇甫府君碑

北魏 郑道昭
郑文公下碑

言

北魏 郑道昭
论经书诗

言

北魏
崔敬邕墓志

言

唐 虞世南
孔子庙堂碑

唐 欧阳询
化度寺碑

唐 褚遂良
雁塔圣教序

宋 蔡襄
三希堂法帖

角

元 康里子山
三希堂法帖

角

西晋 索靖
月仪帖

角

汉 曹全碑

角

宋 米芾
三希堂法帖

角

说文解字

隶变

说文解字

角

唐 虞世南
孔子庙堂碑

汉 曹全碑

宋 米芾
三希堂法帖

元 赵子昂
三希堂法帖

隶变

说文解字

宋 米芾
方圆庵记

宋 黄山谷
寒食帖跋

汉 张芝
淳化阁帖

唐太宗
淳化阁帖

唐 虞世南
积时帖

唐 怀素 自叙帖

唐 欧阳询
皇甫府君碑

唐 欧阳通
道因法师碑

唐 褚遂良
雁塔圣教序

唐 颜真卿
麻姑仙坛记

东晋 王羲之
集字圣教序

见

东晋 王献之
淳化阁帖

七画

见

北魏 高贞碑

北魏 郑道昭
郑文公下碑

見

隋 智永
真草千字文

唐 孙过庭
草书千字文

宋 黄山谷
春游词

隋 智永
真草千字文

唐 贺知章 孝经

隋 智永
真草千字文

唐 柳公权
玄秘塔碑

元 鲜于枢
三希堂法帖

元 张雨
三希堂法帖

唐 欧阳询
九成宫醴泉铭

唐 孙过庭 书谱

北齐 王慈
万岁通天帖

唐 颜真卿
争坐位稿

隶变

元 赵子昂
天冠山诗帖

唐 褚遂良
孟法师碑

说文解字

唐 颜真卿
忠义堂帖

说文解字

明 王铎
王铎诗卷

唐 欧阳通
道因法师碑

说文解字

北齐 王慈
万岁通天帖

豆

隋 智永
真草千字文

唐太宗 晋祠铭

北魏 郑道昭
百峰山摩崖

唐太宗
淳化阁帖

东晋 王羲之
十七帖

豆

唐 欧阳通
泉男生墓志

三国魏 钟繇
荐季直表

唐 怀素
草书千字文

唐 褚遂良
枯树赋

北魏
安乐王墓志

唐 怀素 自叙帖

东晋 王献之
淳化阁帖

宋 米芾 乐兄帖

明 董其昌

隋 智永
真草千字文

东晋 王羲之
集字圣教序

明 董其昌

东晋 王羲之
淳化阁帖

明 董其昌
三希堂法帖

隶变

唐 虞世南
孔子庙堂碑

草书韵会

草书韵变

唐太宗
淳化阁帖

元人
三希堂法帖

说文解字

唐 柳公权
玄秘塔碑

隶变

说文解字

元 康里子山
停云馆法帖

（走）

说文解字

宋 黄山谷
三希堂法帖

唐 欧阳通
道因法师碑

说文解字

唐 颜真卿
多宝塔碑

（赤）

（贝）

隶变

明 周天球
三希堂法帖

唐太宗 晋祠铭

宋 米芾
三希堂法帖

唐 则天武后
升仙太子碑

北魏 郑道昭
论经书诗

唐 褚遂良
雁塔圣教序

唐 魏栖梧
善才寺碑

说文解字

说文古籀补

汉 小子残碑

唐 颜真卿
祭侄文稿

北魏 郑道昭
郑文公下碑

隋 智永
真草千字文

唐 欧阳询
九成宫醴泉铭

三国吴 皇象
淳化阁帖

汉 曹全碑

东晋 王导

隋 智永
真草千字文

唐 孙过庭 书谱

唐 褚遂良
孟法师碑

隶变

隶变

唐 孙过庭 书谱

唐 虞世南
孔子庙堂碑

隶变

东晋 王羲之
兰亭序

说文解字

说文解字

唐 怀素

唐 欧阳询
九成宫醴泉铭

说文解字

唐太宗 温泉铭

（足）

（车）

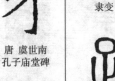

（身）

宋 黄山谷
秋碧堂法帖

北魏 郑道昭
郑文公下碑

明 王铎
拟山园帖

北魏 高贞碑

汉 韩仁铭

东晋 王羲之
兴福寺断碑

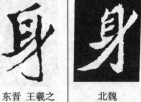

北魏
魏灵藏造像记

宋 米芾 草书帖

唐 虞世南
孔子庙堂碑

555

唐 孙过庭
草书千字文

唐 欧阳通
道因法师碑

东晋 王导
淳化阁帖

唐 欧阳通
道因法师碑

唐 褚遂良
伊阙佛龛碑

唐 怀素
草书千字文

唐 欧阳询
史事帖

汉 乙瑛碑

明 句曲戴仁
三希堂法帖

汉 小子残碑

宋 米芾
三希堂法帖

元 赵子昂
三希堂法帖

汉 曹全碑

隶变

汉 礼器碑

宋 米芾 苕溪诗

元 邓文原
三希堂法帖

元 赵子昂
行书千字文

汉 章帝
淳化阁帖

说文解字

明 沈周
三希堂法帖

说文解字

唐 张旭
草书古书四帖

汉 乙瑛碑

隋 智永
真草千字文

东晋 王献之
淳化阁帖

北魏 郑道昭
论经书诗

西晋 索靖
出师颂

说文解字

唐 则天武后
升仙太子碑

东晋 王羲之
十七帖

唐 孙过庭 书谱

唐 怀素
秋兴八首

汉 礼器碑

汉 曹全碑

说文解字

里

北魏 郑道昭
郑文公下碑

唐 欧阳询
皇甫府君碑

唐 褚遂良
孟法师碑

唐 褚遂良
枯树赋

宋 苏轼
醉翁亭记

明 董其昌
三希堂法帖

明 沈周
三希堂法帖

唐 怀素 圣母帖

明 王铎
拟山园帖

汉 韩仁铭

隶变

说文解字

汉 礼器碑

隶变

说文解字

酉

北魏 张玄墓志

隋 苏孝慈墓志

元 赵子昂
三希堂法帖

东晋 王羲之
澄清堂帖

唐 李邕
李思训碑

宋 苏轼
三希堂法帖

元 赵子昂
行书千字文

邑

南朝宋
爨龙颜碑

东魏 敬史君碑

唐 褚遂良
房玄龄碑

唐 欧阳通
道因法师碑

557

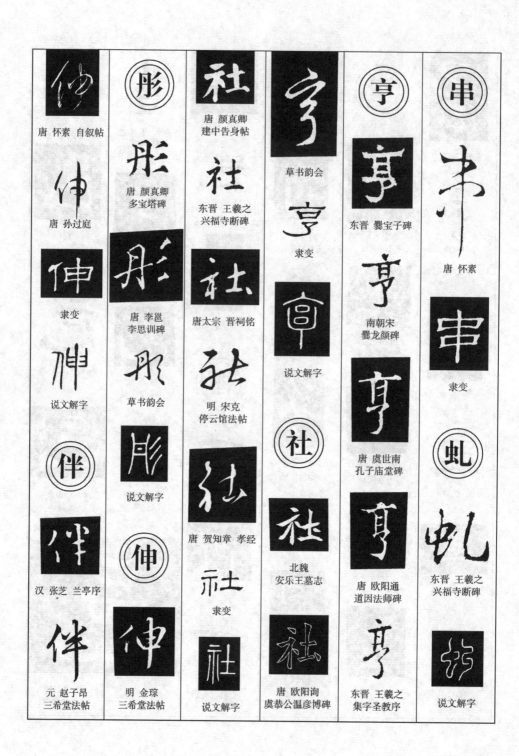

唐 怀素 自叙帖

唐 颜真卿
建中告身帖

唐 孙过庭

唐 颜真卿
多宝塔碑

东晋 王羲之
兴福寺断碑

草书韵会

东晋 爨宝子碑

唐 怀素

隶变

唐 李邕
李思训碑

唐太宗 晋祠铭

隶变

南朝宋
爨龙颜碑

隶变

说文解字

草书韵会

明 宋克
停云馆法帖

说文解字

唐 虞世南
孔子庙堂碑

伴

说文解字

唐 贺知章 孝经

社

汉 张芝 兰亭序

北魏
安乐王墓志

唐 欧阳通
道因法师碑

东晋 王羲之
兴福寺断碑

元 赵子昂
三希堂法帖

明 金琮
三希堂法帖

隶变

唐 欧阳询
虞恭公温彦博碑

东晋 王羲之
集字圣教序

说文解字

唐 欧阳询
九成宫醴泉铭

说文解字

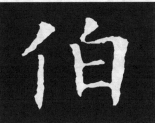

唐 欧阳询
化度寺碑

草书韵会

元 鲜于枢
三希堂法帖

宋 苏舜元
停云馆法帖

唐 褚遂良
雁塔圣教序

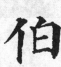

唐 怀素
草书千字文

伶
隶变

说文解字

元 赵子昂
停云馆法帖

唐 欧阳通
道因法师碑

唐 李怀琳
绝交书

说文解字

南朝宋
爨龙颜碑

东晋 王羲之
澄清堂帖

元 鲜于枢

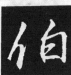

东晋 王羲之
兴福寺断碑

北魏
孙秋生造像记

元 赵子昂
停云馆法帖

东晋 元帝
淳化阁帖

唐 颜真卿
多宝塔碑

宋 米芾
三希堂法帖

唐 颜真卿
多宝塔碑

东晋 王献之
淳化阁帖

唐 虞世南
孔子庙堂碑

汉 杨淮表记

隶变

唐 孙过庭 书谱

北魏 元倪墓志

说文解字

559

隋 张公礼
龙藏寺碑

唐太宗 晋祠铭

宋 苏轼
三希堂法帖

元 鲜于枢
三希堂法帖

唐 怀素
秋兴八首

明 王铎
拟山园帖

明 宋克
停云馆法帖

唐 孙过庭
草书千字文

汉 石门颂

隶变

说文解字

低

北魏
郑道昭 观海童诗

唐 褚遂良
伊阙佛龛碑

唐 颜真卿
忠义堂帖

宋 米芾
方圆庵记

宋 米友仁
停云馆法帖

隋 智永
真草千字文

位

北魏 郑道昭
郑文公下碑

北魏 张猛龙碑

北魏 高贞碑

东魏 敬史君碑

唐 欧阳通
道因法师碑

唐 颜真卿
忠义堂帖

唐太宗
淳化阁帖

西晋 索靖
月仪帖

隶变

说文解字

唐 孙过庭 书谱

宋 范成大
停云馆法帖

汉
三老讳字忌日记

隶变

说文解字

伫

北魏
崔敬邕墓志

560

唐 欧阳询
九成宫醴泉铭

唐 褚遂良
雁塔圣教序

唐 欧阳通
道因法师碑

唐 颜真卿
建中告身帖

东晋 王羲之
淳化阁帖

东晋 文孝帝
淳化阁帖

明 林佑
三希堂法帖

草书韵会

汉
西岳华山庙碑

何

何

唐 虞世南
孔子庙堂碑

草书韵会

佐

西晋 索靖
月仪帖

佐

唐 欧阳询
草书千字文

佐

唐 颜真卿
争坐位稿

隶变

佐

隋 智永
真草千字文

佐

元 赵子昂
行书千字文

佐

唐 欧阳询
草书千字文

佐

唐 孙过庭
草书千字文

佐

唐 怀素
草书千字文

唐 欧阳询
梦奠帖

宋 米芾 苕溪诗

佐

东晋 爨宝子碑

佐

北魏 高贞碑

佐

北魏
崔敬邕墓志

隶变

说文解字

住

唐 褚遂良
雁塔圣教序

住

唐太宗 晋祠铭

东晋 王羲之
淳化阁帖

561

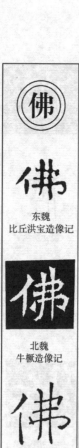

佛

东魏
比丘洪宝造像记

佛

北魏
牛橛造像记

佛

唐 褚遂良
雁塔圣教序

佛

唐 欧阳通
道因法师碑

佛

唐 观无量寿经

余

隶变

余

说文解字

佚

佚

北魏 高庆碑

佚

明 王世贞
三希堂法帖

佚

说文解字

唐 颜真卿
祭侄文稿

余

宋 黄山谷
停云馆法帖

明 董其昌
三希堂法帖

余

唐 孙过庭 书谱

唐 怀素 自叙帖

何

宋 苏轼
寒食帖

明 俞和
三希堂法帖

何

隶变

何

说文解字

余

余

东晋 王献之
洛神十三行

何

东晋 王献之
中秋帖

东晋 王导
泉男生墓志

何

北齐 王慈
万岁通天进帖

何

陈 陈叔怀
淳化阁帖

隋 智永
真草千字文

唐 怀素 自叙帖

何

东晋 王洽
淳化阁帖

何

梁 王筠
淳化阁帖

何

唐太宗
淳化阁帖

何

宋 米芾
三希堂法帖

古法帖
淳化阁帖

元 鲜于枢
停云馆法帖

唐 欧阳询
九成宫醴泉铭

北魏
杨大眼造像记

明 祝允明

元 赵子昂
天冠山诗帖

东晋 庾元亮
淳化阁帖

北魏 高庆碑

明 沈周
三希堂法帖

唐 褚遂良
枯树赋

北魏 张玄墓志

明 董其昌
三希堂法帖

东晋 王羲之

三国吴 皇象
淳化阁帖

唐 颜真卿
祭侄文稿

北魏 郑道昭
郑文公下碑

隶变

唐 怀素 自叙帖

唐 柳公权
玄秘塔碑

东晋 王羲之
十七帖

宋 黄山谷
春游词

隋 智永
真草千字文

说文解字

宋 黄山谷
寒食帖跋

唐 颜真卿
争坐位稿

东晋 王献之
淳化阁帖

宋 米芾
群玉堂米帖

唐 虞世南
孔子庙堂碑

北魏
中岳灵庙碑

宋 苏轼
三希堂法帖

元 赵子昂
三希堂法帖

宋 范成大
赠佛照禅师诗

563

八画

唐 欧阳询
九成宫醴泉铭

说文解字

唐 孙过庭
草书千字文

秦 泰山刻石

唐 褚遂良
孟法师碑

（长）

北魏 郑道昭
观海童诗

（金）

东晋 王羲之
兴福寺断碑

元 鲜于枢
三希堂法帖

宋 米芾
三希堂法帖

唐 褚遂良
伊阙佛龛碑

北魏 张猛龙碑

东晋 王献之
淳化阁帖

北魏 郑道昭
郑文公下碑

宋 黄山谷
李白忆旧游诗卷

元 赵子昂
三希堂法帖

东晋 王羲之
集字圣教序

唐 虞世南
孔子庙堂碑

唐太宗 温泉铭

北魏 张猛龙碑

明 董其昌
三希堂法帖

隋 智永
真草千字文

唐太宗 晋祠铭

唐 颜真卿
争坐位稿

唐 虞世南
孔子庙堂碑

隶变

唐 则天武后
升仙太子碑

唐 颜真卿
争坐位稿

唐 欧阳询
九成宫醴泉铭

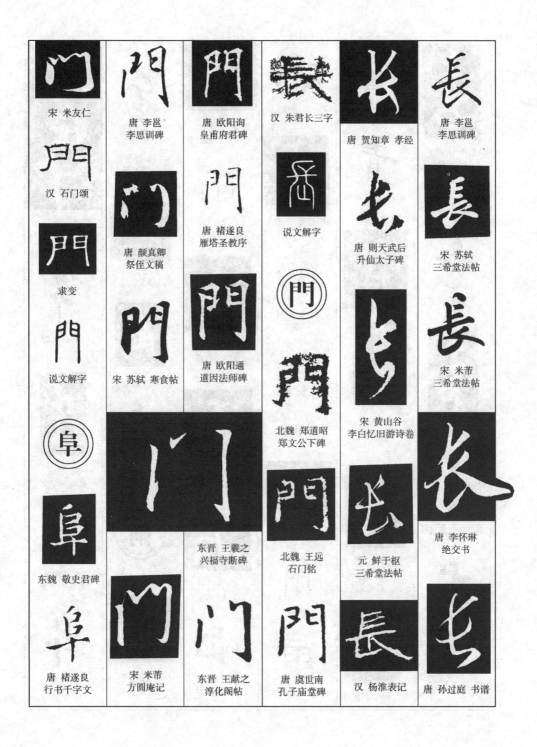

宋 米友仁

唐 李邕
李思训碑

唐 欧阳询
皇甫府君碑

汉 朱君长三字

唐 贺知章 孝经

唐 李邕
李思训碑

汉 石门颂

唐 颜真卿
祭侄文稿

唐 褚遂良
雁塔圣教序

说文解字

唐 则天武后
升仙太子碑

宋 苏轼
三希堂法帖

隶变

宋 苏轼 寒食帖

唐 欧阳通
道因法师碑

宋 黄山谷
李白忆旧游诗卷

宋 米芾
三希堂法帖

说文解字

北魏 郑道昭
郑文公下碑

阜

东晋 王羲之
兴福寺断碑

北魏 王远
石门铭

元 鲜于枢
三希堂法帖

唐 李怀琳
绝交书

东魏 敬史君碑

唐 褚遂良
行书千字文

宋 米芾
方圆庵记

东晋 王献之
淳化阁帖

唐 虞世南
孔子庙堂碑

汉 杨淮表记

唐 孙过庭 书谱

东晋 王羲之
淳化阁帖

唐 欧阳询
草书千字文

唐 孙过庭 书谱

唐 怀素 圣母帖

唐 则天武后
升仙太子碑

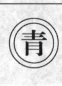

北魏 张猛龙碑

北魏 高贞碑

唐 褚遂良
倪宽赞

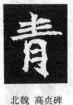

唐 颜真卿
祭侄文稿

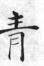

宋 米芾 苕溪诗

宋 苏轼

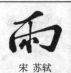

唐 怀素 自叙帖

明 文徵明
西苑诗

明 王铎
拟山园帖

汉 礼器碑

说文解字

周 石鼓文

唐 欧阳询
九成宫醴泉铭

唐 褚遂良
雁塔圣教序

东晋 王羲之
集字圣教序

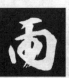

北齐 王志
万岁通天帖

唐 孙过庭
草书千字文

宋 米芾
三希堂法帖

唐 怀素
秋兴八首

隶变

说文解字

周 石鼓文

唐 虞世南
孔子庙堂碑

元 杨维桢

明 莫云卿

隋 智永
真草千字文

唐 欧阳询
草书千字文

唐 怀素
草书千字文

566

南朝宋
爨龙颜碑

东晋 王羲之
淳化阁帖

汉 张迁碑

东晋 王羲之
集字圣教序

北周
匡哲刻经颂

明 王铎
拟山园帖

北魏 郑道昭
论经书诗

说文解字

唐 孙过庭 书谱

三国魏 钟繇
宣示表

汉 礼器碑

东晋 王献之
淳化阁帖

北魏 王远
石门铭

唐 孙过庭 书谱

北魏 广川王祖母
太妃侯造像记

唐 怀素
草书千字文

唐 欧阳通
道因法师碑

说文解字

隶变

唐 昭仁寺碑

唐 张旭
草书古书四帖

唐太宗
淳化阁帖

北魏 郑道昭
论经书诗

隋 智永
真草千字文

元 赵子昂
三希堂法帖

宋 黄山谷
三希堂法帖

宋 米芾
三希堂法帖

北魏
中岳灵庙碑

唐 虞世南
孔子庙堂碑

东晋 爨宝子碑

元 赵子昂
天冠山诗帖

元 赵子昂
天冠山诗帖

明 王铎
王铎书幅

北魏 郑道昭
郑文公下碑

唐 李邕
李思训碑

元 沈右
三希堂法帖

说文解字

北魏
司马景和妻墓志

唐 虞世南
孔子庙堂碑

明人

草书韵会

隶变

说文解字

唐 贺知章 孝经

唐 怀素
秋兴八首

明 王守仁
三希堂法帖

汉 乙瑛碑

隶变

说文解字

宋 王巩
停云馆法帖

明 王铎
拟山园帖

明 沈周
三希堂法帖

东晋 元帝
淳化阁帖

唐 李怀琳
绝交书

东晋 王坦之
淳化阁帖

唐太宗
淳化阁帖

唐 褚遂良
行书千字文

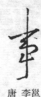

唐 李邕
李思训碑

宋 米芾
方圆庵记

唐 欧阳询
九成宫醴泉铭

唐 欧阳通
道因法师碑

唐 颜真卿
颜勤礼碑

东晋 王羲之
兰亭序

东晋 王献之
淳化阁帖

说文解字

唐 怀素
草书千字文

东晋 王献之
淳化阁帖

唐 欧阳询
九成宫醴泉铭

隶变

隋 智永
真草千字文

佩

唐 虞世南
孔子庙堂碑

唐 孙过庭
草书千字文

宋 黄山谷
三希堂法帖

唐 褚遂良
孟法师碑

说文解字

唐 欧阳询
九成宫醴泉铭

佩

宋 吴说
三希堂法帖

汉 章帝
淳化阁帖

元 赵子昂
行书千字文

唐 欧阳通
道因法师碑

京

南朝宋
爨龙颜碑

宋 王觌
三希堂法帖

佩

明 王孟端
三希堂法帖

汉 韩仁铭

东晋 王羲之
十七帖

北魏 李璧墓志

隋 智永
真草千字文

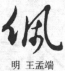

汉 张迁碑

唐 贺知章 孝经

明 王守仁
三希堂法帖

隶变

隋 智永
真草千字文

唐 王敬客
王居士砖塔铭

北魏 郑道昭
论经书诗

汉 张迁碑

569

东魏 敬史君碑

使
隋 智永
真草千字文

使
唐 虞世南
孔子庙堂碑

唐 欧阳询
九成宫醴泉铭

唐 颜真卿
建中告身帖

唐 褚遂良
雁塔圣教序

明 陈道复
三希堂法帖

併
隶变

解
说文解字

使
北魏
牛橛造像记

使
北魏 郑道昭
郑文公下碑

唐 颜真卿
忠义堂帖

佳
宋 米芾
三希堂法帖

佳
隶变

佳
说文解字

併

元 赵子昂
三希堂法帖

佳
隋 智永
真草千字文

佳
唐 欧阳询
九成宫醴泉铭

佳
宋 黄山谷
三希堂法帖

佳
东晋 王羲之
戏鸿堂帖

东晋 王凝之
淳化阁帖

东晋 王涣之
淳化阁帖

侗
隋 智永
真草千字文

侗
隶变

佰
北魏
高树造像记

隶变

东晋 王献之
洛神十三行

佩
隶变

偑
说文解字

隋 智永
真草千字文

唐 欧阳通
道因法师碑

個
元 乃贤
三希堂法帖

佪
元 赵子昂
行书千字文

570

唐 李邕
淳化阁帖

唐 柳公权
玄秘塔碑

北魏
始平公造像记

说文解字

东晋 王献之
东山帖

宋 苏轼
三希堂法帖

东晋 王献之
地黄汤帖

北魏 郑道昭
观海童诗

唐 颜真卿
多宝塔碑

唐 怀素
草书千字文

唐太宗
淳化阁帖

宋 米芾
三希堂法帖

唐太宗
淳化阁帖

元 赵子昂
三希堂法帖

西晋 索靖
月仪帖

唐 米芾
方圆庵记

隋 智永
真草千字文

草书韵变

三国吴 皇象
淳化阁帖

北齐 王志
万岁通天帖

西晋 陆机
平复帖

唐 褚遂良
孟法师碑

汉 莱子侯刻石

东晋 王羲之
十七帖

唐 孙过庭 书谱

宋 文天祥
停云馆法帖

唐 欧阳通
道因法师碑

隶变

汉
西岳华山庙碑

唐 孙过庭
草书千字文

说文解字

隶变

唐 颜真卿
祭侄文稿

唐 太宗
淳化阁帖

元 赵子昂
停云馆法帖

唐 李邕
李思训碑

北齐 王慈
万岁通天帖

隋 智永
真草千字文

唐 孙过庭
草书千字文

北魏 郑道昭
郑文公下碑

唐 欧阳询
九成宫醴泉铭

唐 欧阳通
道因法师碑

唐 柳公权
玄秘塔碑

东晋 王羲之
集字圣教序

隶变

说文解字

例

南朝宋
爨龙颜碑

明 周天球
三希堂法帖

草书韵会

说文解字

唐 欧阳询
九成宫醴泉铭

唐 褚遂良
行书千字文

元 赵子昂
行书千字文

隋 智永
真草千字文

唐 孙过庭
草书千字文

唐 怀素
草书千字文

明 王铎
拟山园帖

明 王铎
拟山园帖

来

隶变

说文解字

修

东晋 王羲之
乐毅论

唐 孙过庭
草书千字文

唐 怀素
自叙帖

唐 张旭
草书古书四帖

唐 黄山谷
李白忆旧游诗卷

元 鲜于枢
三希堂法帖

宋 黄山谷
李白忆旧游诗卷

572

东晋 王羲之
十七帖

北魏 郑道昭
论经书诗

宋 米芾
三希堂法帖

说文解字

唐 褚遂良
孟法师碑

唐 怀素
草书千字文

唐 孙过庭 书谱

北魏 张猛龙碑

宋 蔡襄

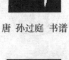

东魏 敬史君碑

唐太宗 晋祠铭

明 宋克
停云馆法帖

隶变

三国魏 钟繇
宣示表

元 赵子昂
三希堂法帖

隋 张公礼
龙藏寺碑

唐 孙过庭 书谱

明 董其昌
三希堂法帖

说文解字

唐 欧阳询
皇甫府君碑

东晋 王羲之
澄清堂帖

说文解字

隶变

隶变

北魏
元显俊墓志

宋 米芾 苕溪诗

汉 曹全碑

说文解字

说文解字

东晋 王献之
洛神十三行

宋 蔡襄
三希堂法帖

说文解字

唐 柳公权
玄秘塔碑

元 赵子昂
三希堂法帖

唐 虞世南
孔子庙堂碑

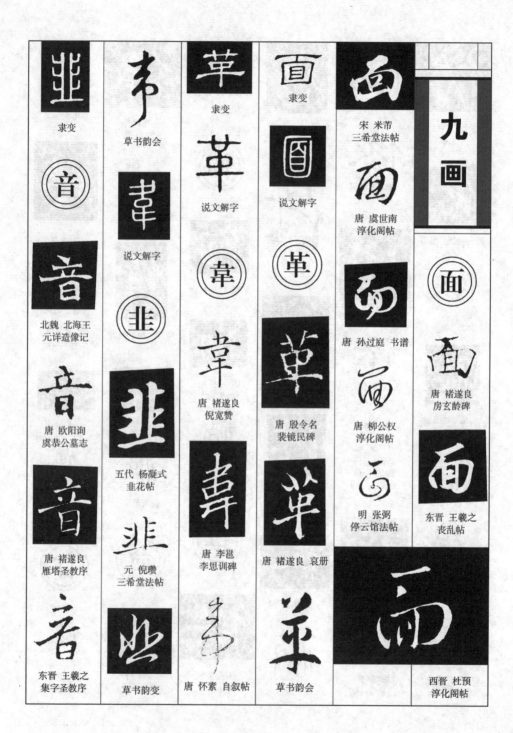

隶变

音
音
北魏 北海王
元详造像记

音
唐 欧阳询
虞恭公墓志

音
唐 褚遂良
雁塔圣教序

音
东晋 王羲之
集字圣教序

草书韵会

韋
说文解字

韭

韭
五代 杨凝式
韭花帖

韭
元 倪瓒
三希堂法帖

草书韵变

隶变

革
说文解字

韋

韋
唐 褚遂良
倪宽赞

韋
唐 李邕
李思训碑

唐 怀素 自叙帖

隶变

圆
说文解字

革

草
唐 殷令名
裴镜民碑

革
唐 褚遂良 哀册

草书韵会

宋 米芾
三希堂法帖

面
唐 虞世南
淳化阁帖

面
唐 孙过庭 书谱

面
唐 柳公权
淳化阁帖

面
明 张弼
停云馆法帖

九画

面

面
唐 褚遂良
房玄龄碑

面
东晋 王羲之
丧乱帖

面
西晋 杜预
淳化阁帖

明 文徵明
西苑诗

唐 颜真卿
裴将军诗

三国魏 钟繇
淳化阁帖

北魏 张玄墓志

说文解字

东晋 王献之
淳化阁帖

明 马愈
停云馆法帖

宋 苏轼
大江东帖

东晋 王羲之
兴福寺断碑

唐 虞世南
孔子庙堂碑

说文解字

唐 孙过庭 书谱

西晋 索靖
月仪帖

唐 怀素
秋兴八首

唐 褚遂良 哀册

唐 欧阳询
化度寺碑

东晋 爨宝子碑

唐 怀素
草书千字文

汉 张迁碑

唐 李白

南朝宋
爨龙颜碑

元 康里子山
三希堂法帖

隶变

五代 释彦修

唐 褚遂良
孟法师碑

北魏 郑道昭
观海童诗

说文解字

宋 黄山谷
李白忆旧游诗卷

唐太宗 温泉铭

唐 欧阳通
道因法师碑

东魏 敬史君碑

明 张瑞图

汉 莱子侯刻石

东晋 王献之
地黄汤帖

说文解字

宋 苏轼
三希堂法帖

南朝宋
爨龙颜碑

隶变

宋 米芾 苕溪诗

北魏
司马显姿墓志

宋 黄山谷
李白忆旧游诗卷

明 文徵明
西苑诗

南朝宋
刘怀民墓志

说文解字

东晋 王羲之
大观帖

唐 虞世南
孔子庙堂碑

明 张瑞图

东晋 王羲之
澄清堂帖

北魏 张猛龙碑

宋 苏轼 寒食帖

东晋 王羲之
澄清堂帖

唐 虞世南
孔子庙堂碑

北魏 郑道昭
论经书诗

明 董其昌
三希堂法帖

唐 欧阳询
九成宫醴泉铭

西晋 索靖
月仪帖

唐太宗 晋祠铭

东晋 王羲之
洛神十三行

东晋 王羲之
澄清堂帖

唐 颜真卿
多宝塔碑

隶变

唐 怀素
秋兴八首

唐 褚遂良
伊阙佛龛碑

亭

唐 张旭
草书古书四帖

隋
美人董氏墓志

唐 怀素
秋兴八首

唐 颜真卿
祭侄文稿

唐 虞世南
孔子庙堂碑

北魏 郑道昭
郑文公下碑

宋 苏轼
醉翁亭记

唐 柳公权
玄秘塔碑

唐 颜真卿
忠义堂帖

宋 米芾
三希堂法帖

唐 欧阳询
皇甫府君碑

唐 梁师亮墓志

明 王铎
拟山园帖

前秦
广武将军碑

隶变

宋 黄山谷
三希堂法帖

唐 褚遂良
伊阙佛龛碑

唐 颜真卿
多宝塔碑

古法帖

说文解字

东晋 王羲之
兰亭序

唐 怀素
秋兴八首

香

北魏
慈香造像记

东晋 王羲之
姨母帖

唐 褚遂良
枯树赋

隶变

唐 颜真卿
争坐位稿

东晋 王敦
淳化阁帖

东晋 郗鉴
淳化阁帖

577

隶变

说文解字

唐 欧阳询
皇甫府君碑

唐 欧阳询

元 赵子昂
天冠山诗帖

明 宋克
停云馆法帖

明 文微明
西苑诗

汉
西岳华山庙碑

说文解字

隋 智永
真草千字文

唐 怀素
草书千字文

唐 欧阳询
草书千字文

唐 孙过庭
草书千字文

元 鲜于枢
停云馆法帖

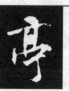

宋 米芾 蜀素帖

元 张雨
三希堂法帖

宋 黄山谷
三希堂法帖

宋 米芾
群玉堂米帖

宋 蔡襄
三希堂法帖

唐 贺知章 孝经

隶变

宋 刘正夫
三希堂法帖

宋 米友仁
停云馆法帖

明 董其昌
三希堂法帖

古法帖
淳化阁帖

唐 褚遂良
房玄龄碑

唐 欧阳通
道因法师碑

东晋 庾元亮
淳化阁帖

元 袁桷
停云馆法帖

北魏
牛橛造像记

唐 欧阳通
道因法师碑

唐 欧阳通
道因法师碑

汉
西岳华山庙碑

宋 黄山谷
三希堂法帖

侯

三国魏 钟繇
淳化阁帖

说文解字

东晋 王羲之
快雪堂法帖

草书韵变

隶变

唐 孙过庭 书谱

唐 欧阳通
道因法师碑

(侯)

南朝宋
爨龙颜碑

便

东晋 王徽之
淳化阁帖

侵

隶变

说文解字

唐 贺知章 孝经

东晋 王羲之
戏鸿堂帖

北魏 郑道昭
郑文公下碑

便

宋 李建中
三希堂法帖

(侵)

说文解字

(便)

说文解字

唐 贺知章 孝经

唐 李邕
李思训碑

侯

北魏
孙秋生造像记

便

隋 苏孝慈墓志

宋 蔡襄
三希堂法帖

唐 薛稷
信行禅师碑

唐 虞世南
孔子庙堂碑

汉 莱子侯刻石

唐 颜真卿
争坐位稿

东魏 敬史君碑

隋 智永
真草千字文

元 赵子昂
行书千字文

唐 欧阳询
草书千字文

唐 孙过庭
草书千字文

唐 怀素
草书千字文

隶变

宋 陆游
三希堂法帖

元 饶介
三希堂法帖

明 王守仁
三希堂法帖

说文解字

唐 欧阳通
道因法师碑

元 康里子山
三希堂法帖

隶变

说文解字

俄

俄

唐 褚遂良
孟法师碑

唐 孙过庭 书谱

东晋 王羲之
兰亭序

唐 褚庭诲
淳化阁帖

隶变

说文解字

促

东晋 王羲之
兴福寺断碑

宋 米芾
三希堂法帖

宋 苏洵
三希堂法帖

明 王守仁
三希堂法帖

说文解字

係

唐 颜真卿
忠义堂帖

东晋 元帝
淳化阁帖

东晋 王献之
淳化阁帖

唐 虞世南
积时帖

唐 李怀琳
绝交书

唐 孙过庭 书谱

宋 李建中
停云馆法帖

说文解字

隋 智永
真草千字文

东晋 王羲之
兴福寺断碑

东魏 敬史君碑

说文解字

宋 米芾 蜀素帖

唐 欧阳询
草书千字文

宋 沈复
三希堂法帖

隋 智永
真草千字文

唐 虞世南
孔子庙堂碑

东晋 王羲之
十七帖

北魏
孙秋生造像记

唐 孙过庭
草书千字文

元 赵子昂
停云馆法帖

唐 虞世南
孔子庙堂碑

唐 虞世南
孔子庙堂碑

唐 欧阳通
泉男生墓志

唐太宗 晋祠铭

北魏
高为孙保造像记

唐 李怀琳
绝交书

明 董其昌
三希堂法帖

宋 虞允文
停云馆法帖

唐 李怀琳
绝交书

东晋 王献之
淳化阁帖

宋 米芾 草书帖

唐 欧阳询
皇甫府君碑

宋 苏舜元
停云馆法帖

唐 颜真卿
忠义堂帖

隶变

唐 褚遂良
孟法师碑

唐 柳公权
玄秘塔碑

隶变

说文解字

581

东晋 王羲之
兰亭序

东晋 王献之
淳化阁帖

隋 智永
真草千字文

唐太宗
淳化阁帖

东晋 王徽之
淳化阁帖

陈 陈伯智
淳化阁帖

唐 孙过庭
草书千字文

隶变

说文解字

唐 颜真卿
麻姑仙坛记

唐 欧阳询
九成宫醴泉铭

唐 欧阳通
道因法师碑

隋 智永
真草千字文

宋 黄山谷
停云馆法帖

隋 智永
真草千字文

唐 怀素
草书千字文

唐 欧阳询
草书千字文

唐 孙过庭 书谱

元 饶介
停云馆法帖

明 王守仁
三希堂法帖

隶变

说文解字

唐 颜真卿
祭伯文稿

唐 李邕
李思训碑

宋 苏轼 赤壁赋

宋 米芾
快雪堂尺牍

元 张雨
三希堂法帖

隶变

说文解字

三国魏 钟繇
淳化阁帖

唐 褚遂良
房玄龄碑

唐太宗 晋祠铭

隋 智永
真草千字文

唐 颜真卿
争坐位稿

宋 苏轼
三希堂法帖

唐 怀素 圣母帖

说文解字

北齐 王慈
万岁通天帖

唐 欧阳询
草书千字文

宋 苏轼
三希堂法帖

说文解字

元人
三希堂法帖

北魏
元显俊墓志

隋 智永
真草千字文

唐 怀素
草书千字文

元 赵子昂
行书千字文

隶变

宋 米芾 评纸帖

唐太宗 晋祠铭

唐 怀素
秋兴八首

汉 张芝
淳化阁帖

北魏 郑道昭
郑文公下碑

元 俞俊
三希堂法帖

西晋 索靖
淳化阁帖

明 王铎
拟山园帖

唐 欧阳通
道因法师碑

明 姚绶
三希堂法帖

唐 李怀琳
绝交书

北齐 王僧虔
淳化阁帖

明 张弼
停云馆法帖

东晋 王献之
淳化阁帖

唐 颜真卿

东晋 王羲之
淳化阁帖

隶变

明 金闻诏

草书韵变

隶变

说文解字

乘

北魏
魏灵藏造像记

东晋 王羲之
集字圣教序

唐 颜真卿
争坐位稿

宋 苏轼
三希堂法帖

明 王铎
拟山园帖

明 张瑞图

说文解字

北魏 郑道昭
郑文公下碑

北魏 郑道昭
论经书诗

唐 虞世南
孔子庙堂碑

唐 欧阳询
九成宫醴泉铭

唐 褚遂良
孟法师碑

唐 欧阳通
道因法师碑

北齐 王慈
万岁通天帖

唐 颜真卿
裴将军诗

汉 子游残碑

说文解字

周 石鼓文

高

北魏
高为孙保造像记

唐 褚遂良
房玄龄碑

唐 颜真卿
颜勤礼碑

宋 米芾
三希堂法帖

明 王铎
王铎诗卷

东晋 王羲之
澄清堂帖

十画

东晋 爨宝子碑

北魏
高树造像记

北魏
马振拜造像记

584

北魏
孙秋生造像记

唐 欧阳通
道因法师碑

唐 欧阳询
梦奠帖

唐 褚遂良
枯树赋

元 赵子昂
停云馆法帖

宋 米芾
三希堂法帖

宋 苏轼
三希堂法帖

元 赵子昂
行书千字文

唐 怀素
草书千字文

唐 欧阳询
草书千字文

隶变

北魏 张玄墓志

隋 智永
真草千字文

唐 虞世南
孔子庙堂碑

唐 欧阳询
九成宫醴泉铭

唐 褚遂良
房玄龄碑

东晋 王羲之
兰亭序

明 董其昌
三希堂法帖

明 文徵明
西苑诗

明 宋克
停云馆法帖

明 解祯期
停云馆法帖

隶变

说文解字

北魏 郑道昭
郑文公下碑

唐 虞世南
孔子庙堂碑

唐 褚遂良
雁塔圣教序

唐 欧阳通
道因法师碑

唐太宗
淳化阁帖

唐 林藻 深慰帖

三国吴 皇象
淳化阁帖

东晋 王羲之
淳化阁帖

宋 吴说
三希堂法帖

585

三国吴 皇象
淳化阁帖

元 赵子昂
停云馆法帖

隶变

说文解字

倉

北魏
孙秋生造像记

说文解字

俾

三国魏 钟繇
荐季直表

唐 欧阳通
道因法师碑

唐 颜真卿
建中告身帖

唐 颜真卿
祭侄文稿

元 赵子昂
行书千字文

隋 智永
真草千字文

唐 孙过庭
草书千字文

唐 欧阳询
草书千字文

唐 怀素
草书千字文

隶变

说文解字

傲

隋 智永
真草千字文

唐 欧阳通
道因法师碑

唐 褚遂良
行书千字文

俳

东魏 高湛墓志

隋 智永
真草千字文

唐 柳公权
玄秘塔碑

宋 米芾 蜀素帖

隋 智永
真草千字文

唐 欧阳询
草书千字文

明 董其昌
三希堂法帖

东晋 王羲之
澄清堂帖

唐 怀素 圣母帖

西晋 索靖
月仪帖

隶变

说文解字

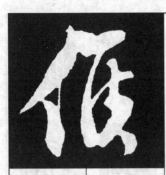

宋 陆游
停云馆法帖

唐太宗
淳化阁帖

倍

北魏 高庆碑

东晋 王羲之
澄清堂帖

北魏
崔敬邕墓志

说文解字

明 张凤翼
三希堂法帖

东晋 王羲之
二谢帖

东晋 刘穆之
淳化阁帖

唐 颜真卿
送书帖

候

宋 韩绛
三希堂法帖

宋 蒋灿
三希堂法帖

草书韵会

唐 李邕
李思训碑

东晋 王献之
淳化阁帖

宋 李之仪
停云馆法帖

宋 朱熹
三希堂法帖

汉 史晨碑

宋 米芾
三希堂法帖

元 赵子昂
三希堂法帖

西晋 索靖
月仪帖

元 康里子山
停云馆法帖

隶变

说文解字

东晋 王献之
淳化阁帖

唐 怀素 圣母帖

隶变

宋 米芾
三希堂法帖

说文解字

说文解字

草书韵变

明 董其昌
三希堂法帖

明 董其昌
三希堂法帖

元 赵子昂
三希堂法帖

明 王守仁
三希堂法帖

说文解字

说文解字

明 王铎
王铎诗卷

隶变

唐 李怀琳
绝交书

说文解字

陈 陈远
淳化阁帖

倪

隶变

说文解字

唐 张旭
草书古诗四帖

倒

北魏 元倪墓志

倚

说文解字

唐 颜真卿
裴将军诗

东晋 王献之
二王帖

唐 褚遂良
孟法师碑

东晋 王献之
洛神十三行

元 鲜于枢
三希堂法帖

东晋 王羲之
集字圣教序

元 赵子昂
三希堂法帖

东晋 王献之
淳化阁帖

倡

说文解字

东晋 爨宝子碑

唐 颜真卿
争坐位稿

明 解缙
三希堂法帖

唐太宗 晋祠铭

元 鲜于枢
三希堂法帖

唐　颜真卿
争坐位稿

隋　智永
真草千字文

唐　欧阳询
草书千字文

隶变

说文解字

北魏　郑道昭
郑文公下碑

东晋　王涣之
淳化阁帖

东晋　王献之
淳化阁帖

唐　颜真卿
争坐位稿

元　赵子昂
三希堂法帖

东晋　王羲之
澄清堂帖

北魏
中岳灵庙碑

北魏　郑道昭
郑文公下碑

隋　智永
真草千字文

唐　褚遂良
雁塔圣教序

唐　虞世南
孔子庙堂碑

五代　杨凝式
神仙起居帖

隶变

说文解字

明　沈周
三希堂法帖

明　董其昌
三希堂法帖

隶变

说文解字

隋　苏孝慈墓志

唐　欧阳通
道因法师碑

宋　米芾　苕溪诗

宋　苏舜钦
停云馆法帖

隶变

北魏　郑道昭
郑文公下碑

唐　褚遂良
孟法师碑

元　康里子山
停云馆法帖

西晋　索靖
月仪帖

东晋　王羲之
澄清堂帖

589

唐 欧阳询
皇甫府君碑

元 赵子昂
行书千字文

说文解字

东晋 王献之
淳化阁帖

宋 黄山谷
寒食帖跋

唐 虞世南
孔子庙堂碑

东晋 谢安
淳化阁帖

宋 杜良臣
三希堂法帖

元 赵子昂
三希堂法帖

西晋 杜预
淳化阁帖

宋 苏洵
三希堂法帖

唐 颜真卿
建中告身帖

东晋 王洽
快雪堂法帖

隋 智永
真草千字文

草书韵变

元 康里子山
三希堂法帖

唐 柳公权
玄秘塔碑

说文解字

隶变

说文解字

元 鲜于枢
三希堂法帖

元 赵子昂
三希堂法帖

宋 米芾
方圆庵记

隋 智永
真草千字文

北魏 高贞碑

隋 智永
真草千字文

明 王铎
拟山园帖

隶变

东晋 王羲之
十七帖

宋 苏轼
三希堂法帖

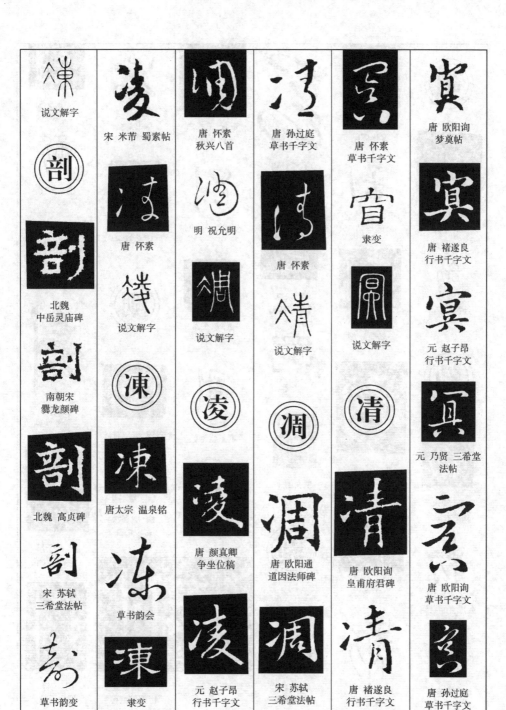

说文解字

宋 米芾 蜀素帖

唐 怀素
秋兴八首

唐 孙过庭
草书千字文

唐 怀素
草书千字文

唐 欧阳询
梦奠帖

剖

唐 怀素

明 祝允明

唐 怀素

隶变

唐 褚遂良
行书千字文

北魏
中岳灵庙碑

说文解字

说文解字

说文解字

说文解字

元 赵子昂
行书千字文

南朝宋
爨龙颜碑

凍

凌

凋

清

元 乃贤 三希堂
法帖

北魏 高贞碑

唐太宗 温泉铭

唐 颜真卿
争坐位稿

唐 欧阳通
道因法师碑

唐 欧阳询
皇甫府君碑

唐 欧阳询
草书千字文

宋 苏轼
三希堂法帖

草书韵会

元 赵子昂
行书千字文

宋 苏轼
三希堂法帖

唐 褚遂良
行书千字文

唐 孙过庭
草书千字文

草书韵变

隶变

591

东晋 王献之
淳化阁帖

唐 李怀琳
绝交书

东晋 王羲之
兴福寺断碑

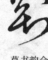

草书韵会

隶变

唐 褚遂良
枯树赋

东晋 王羲之
姨母帖

明 宋克
停云馆法帖

唐太宗 晋祠铭

说文解字

说文解字

元 赵子昂
三希堂法帖

隶变

元 赵子昂
三希堂法帖

说文解字

说文解字

元 鲜于枢
三希堂法帖

说文解字

宋 米芾
群玉堂米帖

东魏 敬史君碑

宋 米芾
三希堂法帖

隋 智永
真草千字文

隶变

唐 孙过庭 书谱

唐 颜真卿
多宝塔碑

元 赵子昂
停云馆法帖

唐 欧阳询
九成宫醴泉铭

隶变

东晋 郗鉴
淳化阁帖

唐 褚遂良
伊阙佛龛碑

明 王铎
拟山园帖

唐 褚遂良
雁塔圣教序

说文解字

592

西晋 索靖
月仪帖

唐 欧阳通
道因法师碑

北魏
始平公造像记

唐高宗
淳化阁帖

唐太宗
淳化阁帖

北周
匡喆刻经颂

隶变

东晋 王羲之
兴福寺断碑

南朝宋
爨龙颜碑

明 王铎
拟山园帖

唐太宗
淳化阁帖

北魏 郑道昭
郑文公下碑

说文解字

唐 怀素
草书千字文

北周
匡喆刻经颂

隶变

东晋 王羲之
集字圣教序

北魏
元显俊墓志

三国魏 钟繇
淳化阁帖

唐 贺知章 孝经

隋 张公礼
龙藏寺碑

说文解字

隋 张贵男墓志

唐 贺知章 孝经

唐 欧阳询
草书千字文

唐 欧阳询
九成宫醴泉铭

隋 智永
真草千字文

唐 欧阳询
皇甫府君碑

说文解字

唐 孙过庭 书谱

唐 褚遂良
孟法师碑

隋 智永
真草千字文

唐 怀素
草书千字文

593

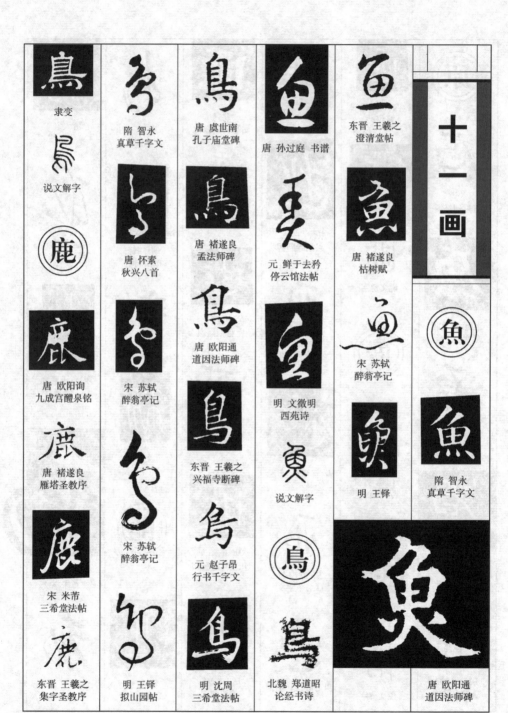

隶变

说文解字

鹿

唐 欧阳询
九成宫醴泉铭

唐 褚遂良
雁塔圣教序

宋 米芾
三希堂法帖

东晋 王羲之
集字圣教序

隋 智永
真草千字文

唐 怀素
秋兴八首

宋 苏轼
醉翁亭记

宋 苏轼
醉翁亭记

明 王铎
拟山园帖

唐 虞世南
孔子庙堂碑

唐 褚遂良
孟法师碑

唐 欧阳通
道因法师碑

东晋 王羲之
兴福寺断碑

元 赵子昂
行书千字文

明 沈周
三希堂法帖

唐 孙过庭 书谱

元 鲜于去矜
停云馆法帖

明 文徵明
西苑诗

说文解字

鸟

北魏 郑道昭
论经书诗

东晋 王羲之
澄清堂帖

唐 褚遂良
枯树赋

宋 苏轼
醉翁亭记

明 王铎

十一画

鱼

隋 智永
真草千字文

唐 欧阳通
道因法师碑

北魏 张猛龙碑

宋 苏轼
三希堂法帖

唐 褚遂良
枯树赋

宋 蔡襄
三希堂法帖

唐 欧阳询
九成宫醴泉铭

唐 王敬客
王居士砖塔铭

明 李应祯
停云馆法帖

唐 李怀琳
绝交书

隶变

元 赵子昂
三希堂法帖

唐 褚遂良
雁塔圣教序

麻

唐 颜真卿
麻姑仙坛记

唐太宗
淳化阁帖

汉 礼器碑

说文解字

唐 欧阳通
道因法师碑

明 祝允明

隶变

说文解字

说文解字

明 董其昌
三希堂法帖

唐 虞世南
孔子庙堂碑

五代 杨凝式
神仙起居帖

唐 昭仁寺碑

说文解字

宋 范成大
赠佛照禅师诗

隶变

唐 褚遂良 哀册

明 王铎
拟山园帖

东晋 王羲之
集字圣教序

北魏
魏灵藏造像记

说文解字

唐 虞世南
孔子庙堂碑

595

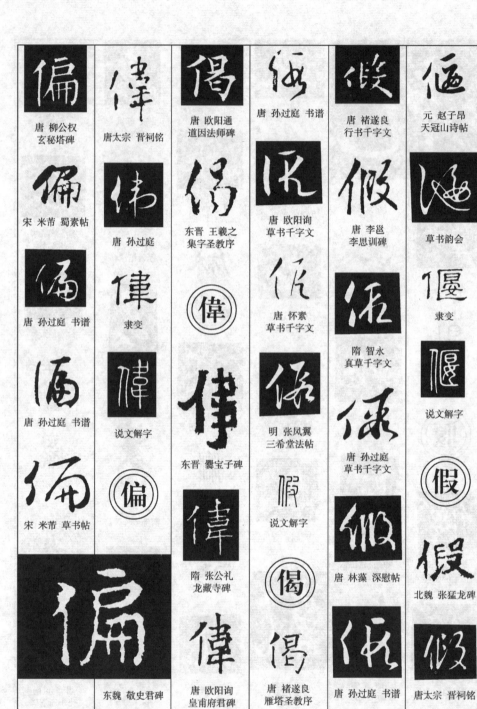

唐 柳公权
玄秘塔碑

宋 米芾 蜀素帖

唐 孙过庭 书谱

唐 孙过庭 书谱

宋 米芾 草书帖

唐太宗 晋祠铭

唐 孙过庭

隶变

说文解字

东魏 敬史君碑

唐 欧阳通
道因法师碑

东晋 王羲之
集字圣教序

偉

东晋 爨宝子碑

隋 张公礼
龙藏寺碑

唐 欧阳询
皇甫府君碑

唐 孙过庭 书谱

唐 欧阳询
草书千字文

唐 怀素
草书千字文

明 张凤翼
三希堂法帖

说文解字

偈

唐 褚遂良
雁塔圣教序

唐 褚遂良
行书千字文

唐 李邕
李思训碑

隋 智永
真草千字文

唐 孙过庭
草书千字文

唐 林藻 深慰帖

唐 孙过庭 书谱

元 赵子昂
天冠山诗帖

草书韵会

隶变

说文解字

假

北魏 张猛龙碑

唐太宗 晋祠铭

596

偶
隶变

偶
说文解字

（侧）
北魏 郑道昭
郑文公下碑

侧
隋 苏孝慈墓志

侧
唐 虞世南
孔子庙堂碑

侧
唐 柳公权
淳化阁帖

煌
草书韵会

煌
隶变

（偶）
明 文徵明
三希堂法帖

偶
唐 李怀琳
绝交书

偶
宋 张孝祥
三希堂法帖

偶
明 姜立纲
三希堂法帖

停
东晋 王献之
淳化阁帖

停
明 王铎
拟山园帖

停
西晋 索靖
出师颂

停
说文解字

（煌）
东晋 王献之
洛神十三行

（停）
停

停
唐 褚遂良
孟法师碑

停
唐 欧阳通
道因法师碑

停
唐太宗
淳化阁帖

东晋 王羲之
澄清堂帖

唐太宗
淳化阁帖

偕
说文解字

（做）
做

做
明 马愈
停云馆法帖

做
宋 苏轼
三希堂法帖

宋 文天祥
停云馆法帖

做
元 赵子昂
三希堂法帖

偏
明 解缙
三希堂法帖

偏
隶变

偏
说文解字

（偕）
偕
东魏 敬史君碑

偕
东晋 王献之
淳化阁帖

唐 欧阳询
草书千字文

明 王铎
拟山园帖

唐 褚遂良
孟法师碑

唐 褚遂良
伊阙佛龛碑

北魏 张猛龙碑

宋 米芾 草书帖

宋 李纲
三希堂法帖

隶变

唐 欧阳通
道因法师碑

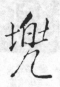

明 董其昌

宋 苏轼 寒食帖

元 赵子昂
三希堂法帖

东晋 王献之
淳化阁帖

说文解字

元 乃贤
三希堂法帖

草书韵会

宋 陈与义
停云馆法帖

唐 颜真卿
争坐位稿

宋 文天祥

宋人
停云馆法帖

说文解字

唐 李怀琳
绝交书

元 礼实
三希堂法帖

明 文徵明
三希堂法帖

唐 怀素
秋兴八首

隶变

唐 李怀琳
绝交书

唐 欧阳询
九成宫醴泉铭

北魏
魏灵藏造像记

隶变

说文解字

东晋 王羲之
澄清堂帖

唐 李怀琳
绝交书

唐 怀素
草书千字文

明 王铎
拟山园帖

西晋 武帝
淳化阁帖

明 文徵明
西苑诗

宋 黄山谷
三希堂法帖

元 赵子昂
行书千字文

汉 张芝
淳化阁帖

隋 智永
真草千字文

唐 虞世南
孔子庙堂碑

唐 欧阳询
九成宫醴泉铭

唐 颜真卿
建中告身帖

东晋 王羲之
兴福寺断碑

唐太宗
淳化阁帖

宋 米芾
快雪堂尺牍

东晋 王羲之
集字圣教序

元 陈基
停云馆法帖

草书韵会

北魏
道匠造像记

北魏 郑道昭
论经书诗

东晋 王羲之
十七帖

明 姜立纲
三希堂法帖

草书韵会

说文解字

北魏 张猛龙碑

北魏
高树造像记

北魏
崔敬邕墓志

唐 褚遂良
房玄龄碑

宋 苏轼
三希堂法帖

宋 欧阳修
三希堂法帖

599

宋 米芾
三希堂法帖

唐 李怀琳
绝交书

元 赵子昂
三希堂法帖

元 陈基
停云馆法帖

隋 智永
真草千字文

西晋 索靖
月仪帖

隶变

说文解字

唐 孙过庭 书谱

隶变

说文解字

务

北魏 郑道昭
郑文公下碑

唐 褚遂良
房玄龄碑

唐 欧阳通
道因法师碑

东晋 王羲之
兴福寺断碑

唐 则天武后
升仙太子碑

隶变

说文解字

勖

唐 颜真卿
送书帖

唐 怀素 自叙帖

草书韵会

唐 褚遂良
淳化阁帖

宋 米芾
三希堂法帖

隋 智永
真草千字文

唐 欧阳询
草书千字文

唐 孙过庭 书谱

唐 怀素
草书千字文

北魏
牛橛造像记

唐 虞世南
孔子庙堂碑

唐 欧阳询
九成宫醴泉铭

东晋 王羲之
集字圣教序

唐太宗 温泉铭

600

明 王铎
拟山园帖

东晋 王羲之
快雪堂法帖

唐 贺知章 孝经

汉 曹全碑

隶变

说文解字

东晋 庾翼
淳化阁帖

唐太宗
淳化阁帖

宋 黄山谷
松风阁诗卷

唐 李邕
李思训碑

说文解字

元 赵子昂
三希堂法帖

北齐
崔府君墓志

唐 虞世南
孔子庙堂碑

唐 欧阳询
九成宫醴泉铭

唐 褚遂良
倪宽赞

唐 欧阳通
道因法师碑

东晋 王献之
淳化阁帖

宋 米芾
三希堂法帖

明 文徵明
三希堂法帖

草书韵会

北魏 李超墓志

北魏 张猛龙碑

唐 孙过庭 书谱

元 赵子昂
三希堂法帖

元 邓文原
停云馆法帖

西晋 索靖
月仪帖

汉 张迁碑

隶变

说文解字

北魏
孙秋生造像记

唐 褚遂良
雁塔圣教序

唐 柳公权
玄秘塔碑

宋 苏轼
三希堂法帖

唐 则天武后
升仙太子碑

东晋 王羲之
集字圣教序

草书韵会

唐 怀素
秋兴八首

说文解字

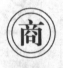
唐 虞世南
孔子庙堂碑

宋 苏轼
三希堂法帖

隶变

说文解字

元 袁桷
三希堂法帖

草书韵会

说文解字

唐太宗
澄清堂帖

唐 颜真卿
祭伯文稿

隋 智永
真草千字文

唐 孙过庭
草书千字文

唐 怀素
草书千字文

元 鲜于枢
三希堂法帖

宋 黄山谷
李白忆旧游诗卷

唐 怀素 自叙帖

元 赵子昂
停云馆法帖

西晋 索靖
月仪帖

隶变

说文解字

唐 颜真卿
颜勤礼碑

唐太宗
淳化阁帖

唐 颜真卿
江外帖

宋 米芾
方圆庵记

东晋 王羲之
十七帖

古法帖
淳化阁帖

唐 孙过庭 书谱

北魏
崔敬邕墓志

梁 瘗鹤铭

北魏 高庆碑

唐 欧阳询
九成宫醴泉铭

东晋 王献之
淳化阁帖

唐 褚遂良
行书千字文

唐 颜真卿
麻姑仙坛记

元 赵子昂
行书千字文

唐 鲜于枢
三希堂法帖

唐 欧阳询
草书千字文

唐 李怀琳
绝交书

唐 孙过庭 书谱

明 宋克
停云馆法帖

唐 怀素
草书千字文

傅

隶变

傳

说文解字

隋 智永
真草千字文

傅

傳

北魏 李璧墓志

傅

唐 褚遂良
房玄龄碑

傳

东晋 王羲之
集字圣教序

傍

隋 智永
真草千字文

北魏 张玄墓志

黑

东晋 王羲之

唐 怀素
秋兴八首

黑

明 王铎
拟山园帖

黑

隶变

说文解字

宋 苏轼
三希堂法帖

唐 怀素
草书千字文

唐 则天武后
升仙太子碑

隶变

说文解字

黑

北魏
孙秋生造像记

黍

隋 智永
真草千字文

唐 褚遂良
行书千字文

唐太宗 晋祠铭

唐 孙过庭 书谱

唐 李怀琳
绝交书

元 俞俊
三希堂法帖

西晋 索靖
淳化阁帖

隶变

说文解字

割（圆形）

三国魏 钟繇
宣示表

唐 褚遂良
孟法师碑

东晋 王献之
淳化阁帖

宋 黄山谷
三希堂法帖

东晋 王羲之
快雪堂法帖

说文解字

元 邓文原
停云馆法帖

东晋 王羲之
十七帖

唐 贺知章 孝经

明 宋克
停云馆法帖

隶变

宋 韩驹
三希堂法帖

宋 蔡襄
三希堂法帖

唐 颜真卿
多宝塔碑

宋 司马光
三希堂法帖

东晋 王洽
快雪堂法帖

宋 米芾
三希堂法帖

草书韵会

杰

隶变

杰

说文解字

备（圆形）

吴 谷朗碑

唐 虞世南
孔子庙堂碑

唐 褚遂良
雁塔圣教序

唐 怀素
草书千字文

唐 孙过庭
草书千字文

说文解字

杰（圆形）

唐 欧阳通
道因法师碑

东晋 王羲之
兴福寺断碑

604

唐 欧阳询
九成宫醴泉铭

唐 欧阳通
道因法师碑

唐 颜真卿
建中告身帖

唐 褚遂良
行书千字文

宋 苏轼
醉翁亭记

明 王铎
拟山园帖

隶变

说文解字

北魏
安乐王墓志

明 姚绶
三希堂法帖

明 王铎
拟山园帖

明 文徵明
西苑诗

东晋 王献之
淳化阁帖

唐 怀素
秋兴八首

唐 欧阳通
道因法师碑

东晋 王羲之
快雪堂法帖

宋 吴说
三希堂法帖

宋 米芾
快雪堂尺牍

宋 虞允文
停云馆法帖

元 赵子昂
天冠山诗帖

明 宋克
停云馆法帖

草书韵会

西晋 宣帝
淳化阁帖

隶变

说文解字

唐 褚遂良
雁塔圣教序

北魏
崔敬邕墓志

北魏
中岳灵庙碑

北魏 郑道昭
郑文公下碑

唐 虞世南
孔子庙堂碑

明 王铎
拟山园帖

元 赵子昂
三希堂法帖

唐 孙过庭 书谱

北魏 高贞碑

西晋 索靖
月仪帖

唐 怀素
草书千字文

东晋 王献之
淳化阁帖

隶变

隋 苏孝慈墓志

汉 封龙山碑

东晋 王羲之

唐 欧阳询
九成宫醴泉铭

隶变

唐 孙过庭
草书千字文

唐太宗
淳化阁帖

说文解字

隶变

宋 蔡京
三希堂法帖

明 王铎
拟山园帖

说文解字

元 赵子昂
行书千字文

说文解字

说文解字

宋 杜良臣
三希堂法帖

说文解字

啼

啼

善

北魏 郑道昭
郑文公下碑

啼

宋 朱熹
三希堂法帖

唐太宗
淳化阁帖

隋 智永
真草千字文

唐 怀素
草书千字文

厥

廉

北魏
魏灵藏造像记

廉

北魏 郑道昭
郑文公下碑

博

三国吴 皇象

陈 陈伯智
淳化阁帖

隶变

说文解字

喜

北魏 高庆碑

唐 薛稷 信行禅师碑

唐 孙过庭 书谱

隶变

说文解字

喉

隋 苏孝慈墓志

北齐 王志
万岁通天帖

唐 颜真卿
争坐位稿

明 董其昌
三希堂法帖

唐 怀素
草书千字文

隶变

嘴

说文解字

嘴

唐 欧阳询
化度寺碑

明 王铎
拟山园帖

唐太宗
淳化阁帖

唐 欧阳询
史事帖

唐 颜真卿
祭侄文稿

唐 林藻 深慰帖

唐 孙过庭 书谱

东晋 王羲之
集字圣教序

善

东晋 王献之
淳化阁帖

善

隋 智果
淳化阁帖

北魏
崔敬邕墓志

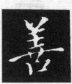

唐 褚遂良
行书千字文

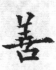

唐 欧阳通
道因法师碑

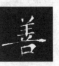

唐 王敬客
王居士砖塔铭

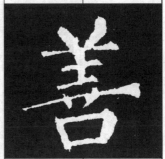

唐 柳公权
玄秘塔碑

607

单

唐 褚遂良
伊阙佛龛碑

宋 张舜民
三希堂法帖

唐 欧阳通
道因法师碑

元 赵子昂
停云馆法帖

宋 文兴可
三希堂法帖

南朝宋
爨龙颜碑

宋 黄山谷
秋碧堂法帖

宋 吴琚
三希堂法帖

东晋 王羲之
兰亭序

明 宋克
停云馆法帖

东晋 王羲之
十七帖

宋 黄山谷
三希堂法帖

汉 孔宙碑

明 董其昌
三希堂法帖

古法帖
淳化阁帖

宋 苏轼

宋 苏轼
三希堂法帖

隶变

说文解字

东晋 王羲之
淳化阁帖

东晋 王羲之

隶变

乔

宋 米芾
快雪堂尺牍

喻

唐 李怀琳
绝交书

单

隶变

隶变

说文解字

唐 褚遂良
房玄龄碑

宋 米友仁
停云馆法帖

唐 褚遂良
孟法师碑

宋 张即之
三希堂法帖

草书韵会

说文解字

堪

北周
匡哲刻经颂

东晋 王羲之
淳化阁帖

东晋 王献之
淳化阁帖

东晋 郗鉴
淳化阁帖

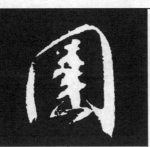

隶变

说文解字

围

说文解字

堤

堤

隋 苏孝慈墓志

明 文徵明
西苑诗

唐 颜真卿
祭侄文稿

围

隶变

宋 米芾
方圆庵记

围

唐 则天武后
升仙太子碑

围

元 饶介
停云馆法帖

明 祝允明

围

明 文徵明
西苑诗

汉 杨淮表记

隶变

说文解字

围

北魏
安乐王墓志

围

北魏
崔敬邕墓志

围

唐 虞世南
孔子庙堂碑

宋 苏轼
三希堂法帖

元 赵子昂
三希堂法帖

袁

东晋 王羲之
丧乱帖

袁

唐 贺知章 孝经

唐 李怀琳
绝交书

汉 张芝
淳化阁帖

单

说文解字

北魏
一弗造像记

北魏 郑道昭
郑文公下碑

唐 欧阳询
皇甫府君碑

宋 米芾
三希堂法帖

609

唐 怀素
草书千字文

明 王守仁
三希堂法帖

唐 欧阳询
淳化阁帖

唐 孙过庭
草书千字文

隋 智永
真草千字文

明 董其昌
三希堂法帖

唐 欧阳询
九成宫醴泉铭

隶变

唐 褚遂良
枯树赋

汉
西岳华山庙碑

唐 欧阳通
道因法师碑

明 王铎
王铎书幅

东晋 王羲之
集字圣教序

说文解字

元 赵子昂
三希堂法帖

隶变

唐 颜真卿
多宝塔碑

唐 李怀琳
绝交书

唐 褚遂良 哀册

尧

明 文徵明
西苑诗

说文解字

唐 柳公权
玄秘塔碑

说文解字

元 赵子昂
三希堂法帖

唐 虞世南
孔子庙堂碑

明 董其昌
三希堂法帖

報

北魏 郑道昭
郑文公下碑

唐 褚遂良 哀册

元 赵子昂
行书千字文

場

東魏 敬史君碑

唐 虞世南
孔子庙堂碑

唐 李怀琳
绝交书

说文解字

壶

唐 薛曜
夏日游石淙诗

壺

元 乃贤
三希堂法帖

唐 怀素

宋 赵孟𫖮
三希堂法帖

隶变

報

说文解字

塓

南宋 吴说
三希堂法帖

东晋 王羲之
澄清堂帖

聲

隶变

報

明 李应祯
停云馆法帖

報

明 王铎
拟山园帖

东晋 王羲之
初月帖

唐 颜真卿
裴将军诗

宋 范成大
停云馆法帖

明 文徵明
三希堂法帖

報

宋 虞允文
停云馆法帖

報

元 赵子昂
三希堂法帖

明 沈粲
三希堂法帖

明 张弼
停云馆法帖

報

唐太宗
淳化阁帖

報

唐 欧阳询
梦奠帖

五代 杨凝式
韭花帖

宋 张即之
停云馆法帖

報

宋 米芾 蜀素帖

報

三国魏 钟繇
宣示表

報

北魏
安乐王墓志

報

隋 张公礼
龙藏寺碑

報

唐 欧阳询
化度寺碑

報

东晋 王羲之
快雪堂法帖

东晋 王献之
东山帖

611

隶变

说文解字

北魏 郑道昭
郑文公下碑

东晋 王羲之
乐毅论

隋 张公礼
龙藏寺碑

唐 褚遂良
房玄龄碑

汉 礼器碑

隶变

说文解字

宋 米芾
三希堂法帖

东晋 王羲之
淳化阁帖

唐 李怀琳
绝交书

元 鲜于枢
南雪斋帖

西晋 索靖
淳化阁帖

隋 智永
真草千字文

唐 孙过庭 书谱

唐 孙过庭
草书千字文

唐 怀素
草书千字文

北魏
孙秋生造像记

唐 虞世南
孔子庙堂碑

唐 褚遂良
孟法师碑

宋 米芾
群玉堂米帖

宋 李建中
三希堂法帖

宋 米芾

元 赵子昂
三希堂法帖

明 王守仁
三希堂法帖

隶变

说文解字

十三画

北魏
法生造像记

唐 欧阳通
道因法师碑

唐太宗 晋祠铭

唐太宗
淳化阁帖

明 董其昌
三希堂法帖

东晋 王导
淳化阁帖

唐 孙过庭
草书千字文

说文解字

东魏 敬史君碑

三国魏 钟繇
墓田丙舍帖

东晋 王羲之
澄清堂帖

宋 蒋灿
三希堂法帖

宋 苏轼
三希堂法帖

东晋 王献之
淳化阁贴

唐 怀素
草书千字文

唐 孙过庭
草书千字文

元 赵子昂
三希堂法帖

隶变

明 董其昌
三希堂法帖

明 文徵明
西苑诗

元 鲜于枢
三希堂法帖

隶变

说文解字

隋 智永
真草千字文

西晋 陆机
平复帖

东晋 王献之
淳化阁帖

唐 贺知章 孝经

宋 苏轼
醉翁亭记

宋 杜衍
停云馆法帖

明 解缙
停云馆法帖

唐 李邕

唐 欧阳询
史事帖

唐 褚遂良
枯树赋

宋 苏轼
三希堂法帖

宋 米芾
三希堂法帖

明 董其昌
三希堂法帖

613

三国魏 钟繇
宣示表

唐 欧阳询
皇甫府君碑

东晋 王献之
淳化阁帖

唐太宗
淳化阁帖

明 程正揆
三希堂法帖

唐 颜真卿
三希堂法帖

说文解字

梁 瘗鹤铭

三国魏 钟繇
宣示表

宋 孙巍
三希堂法帖

明 董其昌

汉 张迁碑

隶变

说文解字

唐 欧阳询
史事帖

唐 欧阳询
草书千字文

化了

唐 虞世南
积时帖

唐 怀素
草书千字文

唐 则天武后
升仙太子碑

西晋 索靖
月仪帖

唐 魏栖梧
善才寺碑

隋 智永
真草千字文

唐太宗 晋祠铭

唐 颜真卿
祭侄文稿

宋 米芾 苕溪诗

宋 黄山谷
三希堂法帖

元 赵子昂
三希堂法帖

唐 李怀琳
绝交书

明 王铎
王铎诗卷

西晋 索靖
月仪帖

隶变

说文解字

北魏 郑道昭
论经书诗

说文解字

汉 郭有道碑

隶变

说文解字

说文解字

东晋 爨宝子碑

北魏
崔敬邕墓志

唐 魏栖梧
善才寺碑

唐 褚遂良 哀册

宋 苏轼 赤壁赋

唐 李邕
李思训碑

宋 岳飞

隶变

汉 张迁碑

梁 王筠
淳化阁帖

唐 李邕
李思训碑

宋 米友仁
停云馆法帖

元 赵子昂
三希堂法帖

明 董其昌
三希堂法帖

汉 张芝
淳化阁帖

隶变

说文解字

勤

唐 虞世南
孔子庙堂碑

唐 欧阳询
九成宫醴泉铭

勤

唐 颜真卿
多宝塔碑

唐 怀素 自叙帖

宋 苏轼 寒食帖

元 饶介
三希堂法帖

明 张弼
停云馆法帖

明 宋克
停云馆法帖

唐 李邕
李思训碑

东晋 王羲之
澄清堂帖

西晋 武帝
淳化阁帖

唐 陆柬之
淳化阁帖

唐 李邕
李思训碑

明 王铎
拟山园帖

东晋 王羲之
淳化阁帖

隋 智永
真草千字文

唐 孙过庭
草书千字文

唐 欧阳询
草书千字文

隶变

说文解字

隋 张公礼
龙藏寺碑

唐 欧阳询
虞恭公温彦博碑

唐 褚遂良
房玄龄碑

唐 沈传师
罗池庙碑

唐 怀素
草书千字文

唐 孙过庭
草书千字文

唐 李怀琳
绝交书

宋 苏轼
三希堂法帖

元 邓文原
停云馆法帖

明 李应祯
停云馆法帖

元 赵子昂
行书千字文

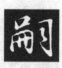

唐 虞世南
孔子庙堂碑

明 董其昌
三希堂法帖

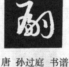

隋 智永
真草千字文

唐 孙过庭 书谱

唐 李怀琳
绝交书

草书韵会

说文解字

南朝宋
爨龙颜碑

唐 李邕
李思训碑

宋 米芾
方圆庵记

唐 颜真卿
祭侄文稿

明 文徵明

隶变

宋 黄山谷
三希堂法帖

东魏 敬史君碑

唐 虞世南
孔子庙堂碑

唐 欧阳询
九成宫醴泉铭

唐 褚遂良
孟法师碑

唐 欧阳通
道因法师碑

唐 颜真卿
祭伯文稿

唐 欧阳询
虞恭公墓志

草书韵会

隶变

说文解字

塗

北魏
道匠造像记

東晋 王献之
洛神十三行

元 饶介
三希堂法帖

元 康里子山
三希堂法帖

说文解字

瑩

北魏 李璧墓志

东魏 高湛墓志

唐太宗 晋祠铭

唐 褚遂良 哀册

宋 米芾
三希堂法帖

圆

唐 虞世南
孔子庙堂碑

明 董其昌
三希堂法帖

唐 孙过庭 书谱

说文解字

圆

隋 张公礼
龙藏寺碑

唐 欧阳通
道因法师碑

东晋 王羲之
兴福寺断碑

唐 怀素
秋兴八首

元 鲜于枢
三希堂法帖

元 赵子昂
三希堂法帖

园

明 文徵明
西苑诗

明 张弼
停云馆法帖

园

隶变

617

草书韵会

元 赵子昂
停云馆法帖

明 文徵明
西苑诗

元 吴志淳
三希堂法帖

宋 苏轼 寒食帖

嵩
东魏 王僧墓志

塡
隶变

塘

墬

塗
隶变

宋 米芾 蜀素帖

嵩
唐 薛曜
夏日游石淙诗

塡
说文解字

明 王铎
拟山园帖

墙
说文解字

塗
说文解字

塗
元 赵子昂
三希堂法帖

嫉

塞
隶变

塞

塘

嵩
东晋 王羲之
集字圣教序

嫉
宋 蔡京

塞
说文解字

塞
北魏 王远
石门铭

塘
元 赵子昂
三希堂法帖

塗
东晋 王羲之
淳化阁帖

嵩
汉 礼器碑

嗅
草书韵会

填

塞
隋 智永
真草千字文

塘
明 马愈
停云馆法帖

塗
唐 李怀琳
绝交书

嵩
隶变

嫉
隶变

塡
唐 褚遂良
伊阙佛龛碑

塞

塘

塗

嵩
说文解字

嫉
说文解字

塡
元 赵子昂
三希堂法帖

塞
唐 褚遂良
淳化阁帖

塘
唐 怀素
秋兴八首

塗
宋 苏洵
三希堂法帖

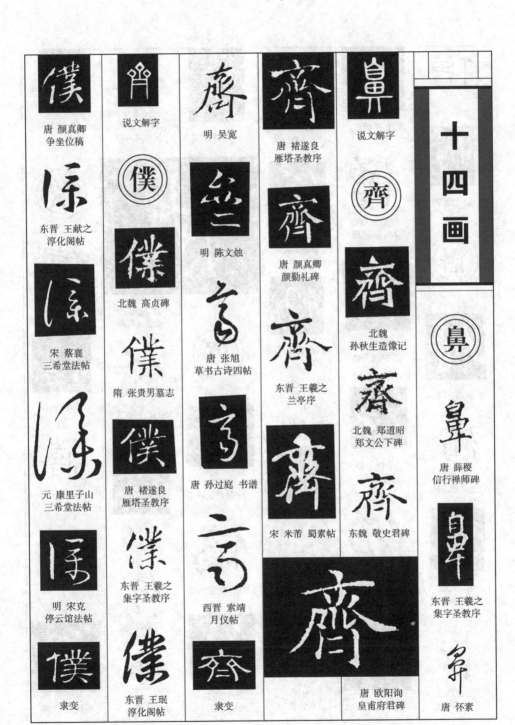

唐 颜真卿
争坐位稿

说文解字

明 吴宽

唐 褚遂良/
雁塔圣教序

说文解字

十四画

东晋 王献之
淳化阁帖

僕

明 陈文烛

唐 颜真卿
颜勤礼碑

齐

鼻

宋 蔡襄
三希堂法帖

北魏 高贞碑

唐 张旭
草书古诗四帖

北魏
孙秋生造像记

唐 薛稷
信行禅师碑

隋 张贵男墓志

东晋 王羲之
兰亭序

北魏 郑道昭
郑文公下碑

元 康里子山
三希堂法帖

唐 孙过庭 书谱

东晋 王羲之
集字圣教序

明 宋克
停云馆法帖

唐 褚遂良
雁塔圣教序

宋 米芾 蜀素帖

东魏 敬史君碑

东晋 王羲之
集字圣教序

西晋 索靖
月仪帖

隶变

东晋 王珉
淳化阁帖

隶变

唐 欧阳询
皇甫府君碑

唐 怀素

619

隶变

说文解字

说文解字

东魏 王僧墓志

宋 米芾
三希堂法帖

说文解字

唐 欧阳询
皇甫府君碑

说文解字

东晋 王羲之
集字圣教序

东晋 王羲之
集字圣教序

唐 褚遂良
房玄龄碑

宋 米芾 评纸帖

北齐 王僧虔
万岁通天帖

唐 欧阳通
道因法师碑

草书韵会

隶变

唐 孙过庭 书谱

东晋 王献之
淳化阁帖

说文解字

元 沈右
三希堂法帖

元 赵子昂
三希堂法帖

说文解字

北魏
中岳灵庙碑

宋 米芾
三希堂法帖

说文解字

宋 朱熹
停云馆法帖

唐 怀素 自叙帖

北魏 张猛龙碑

草书韵会

宋 张即之
停云馆法帖

宋 米芾

北魏
高树造像记

唐 褚遂良
雁塔圣教序

隶变

北魏 高贞碑

隋 智永
真草千字文

唐 李怀琳
绝交书

唐 欧阳询
草书千字文

唐 孙过庭
草书千字文

汉
西岳华山庙碑

说文解字

唐 褚遂良
淳化阁帖

东晋 沈嘉
淳化阁帖

东晋 王羲之
淳化阁帖

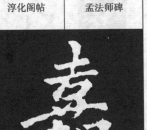

东晋 王献之
淳化阁帖

唐 怀素
草书千字文

隶变

说文解字

唐 褚遂良
孟法师碑

唐 欧阳询
淳化阁帖

隶变

东晋 王羲之
集字圣教序

唐太宗 晋祠铭

隶变

说文解字

唐 裴休

西晋 索靖
出师颂

明 王宠

隶变

说文解字

东晋 爨宝子碑

唐 虞世南
孔子庙堂碑

唐 褚遂良
雁塔圣教序

草书韵会

隶变

说文解字

东晋 王羲之
兴福寺断碑

明 沈度
停云馆法帖

唐 贺知章 孝经

宋 苏轼 赤壁赋

隶变

明 王直
三希堂法帖

东晋 王羲之
兰亭序

宋 司马光
停云馆法帖

唐 孙过庭 书谱

宋 米芾
三希堂法帖

说文解字

唐 欧阳询
草书千字文

东晋 王献之
淳化阁帖

明 沈度
停云馆法帖

圖

三国魏 钟繇
荐季直表

明 董其昌
三希堂法帖

唐 陆柬之
淳化阁帖

隋 智永
真草千字文

宋 黄山谷
三希堂法帖

明 唐寅

圖

唐 虞世南
孔子庙堂碑

宋 蔡襄
淳化阁帖

唐 怀素
草书千字文

宋 米芾
三希堂法帖

东晋 王羲之
大观帖

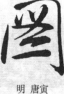

东晋 王羲之
澄清堂帖

东晋 王洽
快雪堂法帖

元 康里子山
三希堂法帖

明 解缙

东晋 王献之
淳化阁帖

唐 颜真卿
祭侄文稿

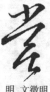

明 文徵明
西苑诗

明 董其昌
三希堂法帖

隋 智永
真草千字文

唐 褚遂良
行书千字文

元 鲜于枢
三希堂法帖

明 文微明
三希堂法帖

明 王铎
拟山园帖

隶变

说文解字

唐 欧阳通
道因法师碑

东晋 王羲之
集字圣教序

宋 米芾
三希堂法帖

宋 陆游
三希堂法帖

唐 孙过庭 书谱

唐 虞世南

明 文微明
西苑诗

说文解字

北魏 王远
石门铭

隋 苏孝慈墓志

唐 虞世南
孔子庙堂碑

唐 褚遂良
伊阙佛龛碑

唐 颜真卿
多宝塔碑

宋 苏轼
三希堂法帖

宋 米芾
三希堂法帖

元 乃贤
三希堂法帖

明 沈粲
三希堂法帖

元 张雨
停云馆法帖

元 饶介
停云馆法帖

元 赵子昂
三希堂法帖

明 文微明
三希堂法帖

隶变

说文解字

隋 智永
真草千字文

唐 欧阳询
草书千字文

唐 孙过庭 书谱

唐 怀素
草书千字文

宋 陆游
停云馆法帖

623

唐 李怀琳
绝交书

草书韵会

隶变

说文解字

北魏
崔敬邑墓志

隋 苏孝慈墓志

隶变

说文解字

三国魏 钟繇
宣示表

唐 欧阳询
皇甫府君碑

东晋 王羲之
兴福寺断碑

明 沈粲
三希堂法帖

唐 李怀琳
绝交书

宋 范成大
停云馆法帖

隶变

说文解字

唐 虞世南
孔子庙堂碑

北魏 高贞碑

宋 蔡襄
三希堂法帖

元 赵子昂
停云馆法帖

明 董其昌
三希堂法帖

元 乃贤
三希堂法帖

明 沈粲
三希堂法帖

宋 苏轼
三希堂法帖

宋 黄山谷
三希堂法帖

宋 米芾 蜀素帖

宋 吴琚
三希堂法帖

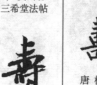

唐 欧阳询
九成宫醴泉铭

唐 颜真卿
颜氏家庙碑

唐 柳公权
玄秘塔碑

东晋 王羲之
兴福寺断碑

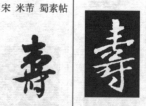

东晋 王献之
淳化阁帖